中国昆曲年鉴编纂委员会 编

# 中国
# [昆曲年鉴]
The Yearbook of Kunqu Opera-China
## 2021

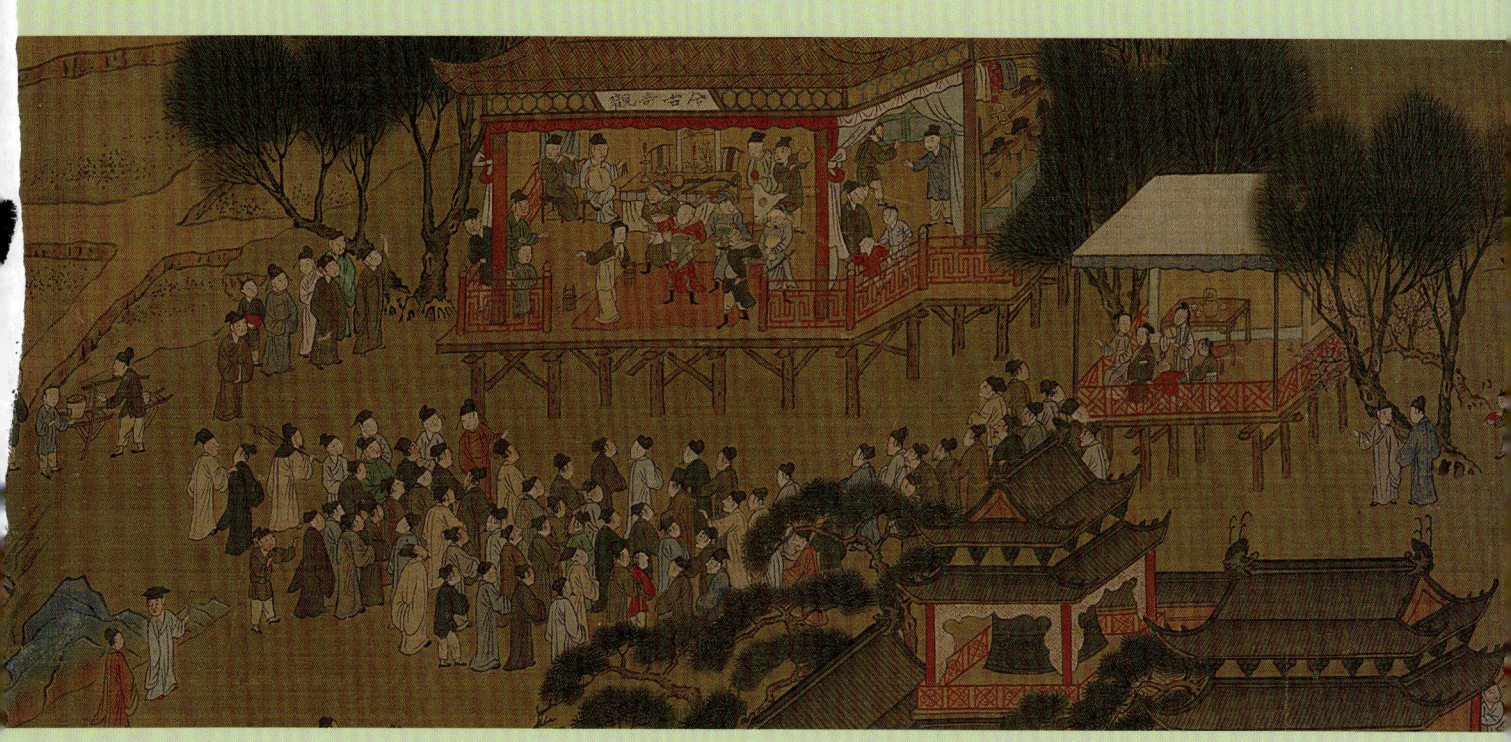

苏州大学出版社

#### 图书在版编目(CIP)数据

中国昆曲年鉴.2021/朱栋霖主编;中国昆曲年鉴编纂委员会编.—苏州:苏州大学出版社,2021.8
ISBN 978-7-5672-3688-2

Ⅰ.①中… Ⅱ.①朱… ②中… Ⅲ.①昆曲-2021-年鉴 Ⅳ.①J825.53-54

中国版本图书馆 CIP 数据核字(2021)第 174876 号

| | |
|---|---|
| 书　　名: | 中国昆曲年鉴2021 |
| 编　　者: | 中国昆曲年鉴编纂委员会 |
| 主　　编: | 朱栋霖 |
| 责任编辑: | 刘　海 |
| 装帧设计: | 吴　钰 |
| 出版发行: | 苏州大学出版社(Soochow University Press) |
| 出 品 人: | 盛惠良 |
| 社　　址: | 苏州市十梓街1号　邮编:215006 |
| 印　　刷: | 苏州工业园区美柯乐制版印务有限责任公司 |
| E-mail: | Liuwang@suda.edu.cn　　QQ:64826224 |
| 邮购热线: | 0512-67480030 |
| 销售热线: | 0512-67481020 |
| 开　　本: | 889 mm×1 194 mm　1/16　印张:19.25　插页:18　字数:651千 |
| 版　　次: | 2021年8月第1版 |
| 印　　次: | 2021年8月第1次印刷 |
| 书　　号: | ISBN 978-7-5672-3688-2 |
| 定　　价: | 298.00元 |

凡购本社图书发现印装错误,请与本社联系调换。服务热线:0512-67481020

# 中国昆曲年鉴编纂委员会

主　任　李　群

副主任　明文军　吕育忠　韩卫兵　徐春宏　朱栋霖

委　员　（按姓氏笔画为序）

　　　　王　芳　王　馗　王明强　叶长海　朱恒夫
　　　　许浩军　杨凤一　吴新雷　谷好好　冷建国
　　　　汪世瑜　张继青　罗　艳　郑培凯　侯少奎
　　　　施夏明　洪惟助　徐显眺　傅　谨　谢柏梁
　　　　蔡正仁

主　编　朱栋霖

# 编 辑 说 明
## Editor Explanation

一、中国昆曲于 2001 年被联合国教科文组织列入"人类口述与非物质遗产代表作"名录。《中国昆曲年鉴》是关于中国昆曲的资料性、综合性年刊,记录中国昆曲保护、传承与发展的年度状况。《中国昆曲年鉴》以学术性、文献性、资料性、纪实性为宗旨,为了解中国昆曲年度状况提供全方位信息。

二、《中国昆曲年鉴 2021》记载 2020 年度中国昆曲的保护传承工作和基本情况,各昆剧院团的艺术和相关活动,记录年度昆曲进展,聚焦年度昆曲热点,展示年度昆曲成就。

三、《中国昆曲年鉴 2021》共设 15 个栏目:(1)北方昆曲剧院;(2)上海昆剧团;(3)江苏省演艺集团昆剧院;(4)浙江京昆艺术中心(昆剧团);(5)湖南省昆剧团;(6)江苏省苏州昆剧院;(7)永嘉昆剧团;(8)2020 年度推荐剧目;(9)2020 年度推荐艺术家;(10)昆剧教育;(11)昆曲研究;(12)2020 年度推荐论文;(13)昆曲博物馆;(14)昆事记忆;(15)中国昆曲 2020 年度纪事。

四、《中国昆曲年鉴》附设英文目录。

五、《中国昆曲年鉴 2021》选登图片编排次序与正文目录所标示内容相一致,唯在每辑图片起始设以标题,不再另列图片目录。

六、《中国昆曲年鉴 2021》的封面底图,系明代仇英(约 1494—1552)《清明上河图》所绘姑苏盘胥门外春台戏(《白兔记·出猎》)。15 个栏目的中扉页插图和封底图,分别采自明版传奇(昆曲剧本)木刻版画及倪传钺所绘苏州昆剧传习所图。

# 北方昆曲剧院

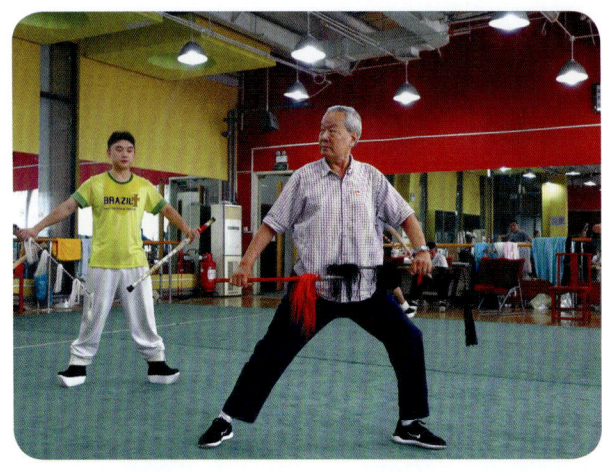

▲ 为持续培养青年人才,挖掘整理传统剧目和特色剧目,促进非物质文化遗产的活态传承,自2018年开始,北方昆曲剧院在北京文化艺术基金的资助下,成功策划实施了"荣庆学堂"——昆曲人才培养项目,该项目立足北方,辐射到全国范围的表演艺术家,敦请他们传授昆曲艺术。图为侯少奎授徒

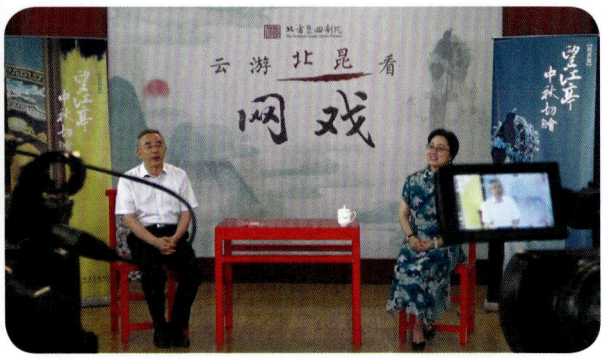

▲ 6月12日,北方昆曲剧院直播首秀"云游北昆看'网戏'"在快手和陌陌App同步直播。此次直播,由北方昆曲剧院杨凤一院长挂帅主播,北京市文旅局二级巡视员马文到场助阵,"网戏版"《望江亭中秋切鲙》首次惊艳亮相,剧中青年主创团队也纷纷登场,畅谈创作和表演的心得及感悟

◀ 7月31日,北方昆曲剧院在疫情期间心系一线,积极行动,发挥自身创作和宣传优势,为弘扬"大爱"精神奉献力量。在充分做好严格防护工作的前提下,剧院迅速构思创排了戏曲元素话剧《逆行者》,以另一种创新为艺术形式,向那些临危受命、挺身而出,用生命保护生命的"逆行者",表达最崇高的敬意和感谢

9月30日,北方昆曲剧院在中秋 ▶ 和国庆双节来临之际,赴河北省高阳县演出经典传统折子戏《夜巡》《闹学》《游园惊梦》

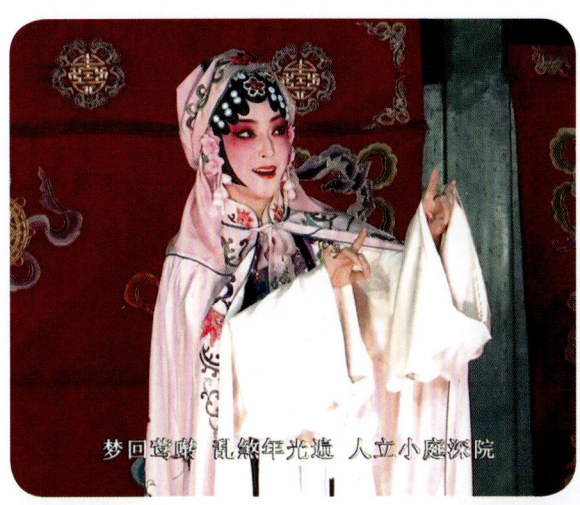

◀ 9月30日，北方昆曲剧院受邀参加颐和园举办的中秋晚会演出，国家一级演员、中国戏剧梅花奖获得者魏春荣演出《游园》

▲ 10月23日—28日，北方昆曲剧院受邀参加"2020（第四届）中国戏曲文化周"，在忆江南园举办沉浸式昆曲体验活动

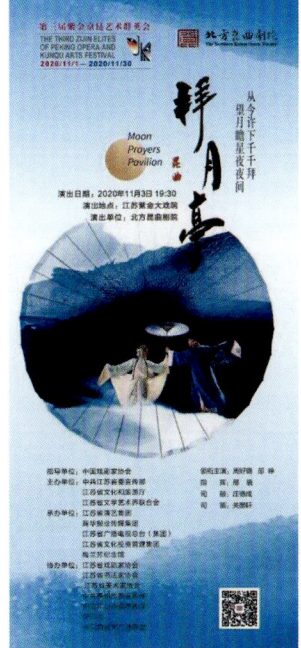

▲ 11月3日，受第三届紫金京昆艺术群英会组委会邀请，北方昆曲剧院第三次亮相紫金京昆艺术群英会，在南京紫金大戏院演出近年新排剧目《拜月亭》

▲ 12月15日，北方昆曲剧院走进永外街道社区服务中心，对昆曲爱好者进行昆曲知识讲座，主讲人为国家一级演员王瑾

# 上海昆剧团

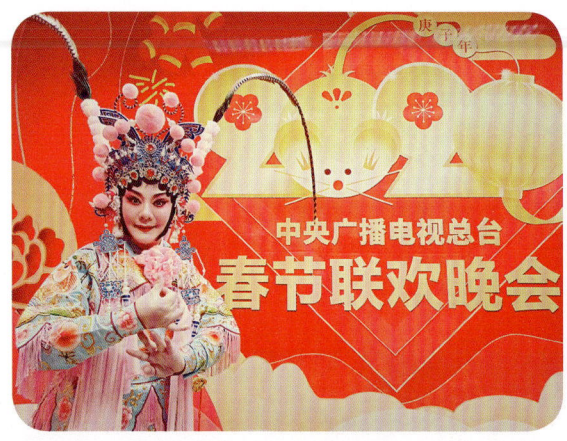

▲ 1月24日，昆曲《扈家庄》登上央视春晚舞台《璀璨梨园》，（主演：谷好好、冯蕴、赵文英；地点：中央电视台）

▲ 4月19日，举办"谷雨兰韵·海上名家说昆曲"系列直播活动，谷好好、黄豆豆"好豆组合"演绎昆腔"武·舞"韵（地点：俞振飞昆曲厅）

◀ 8月24日、25日，《雷峰塔·水斗》完成中国戏曲像音像工程录制（主演：谷好好、赵文英、吴双；地点：周信芳艺术空间）

5月16日，"我们在一起"——518昆曲非遗纪念日演出（主演：张静娴、计镇华、梁谷音、张洵澎、蔡正仁、黎安、吴双、沈昳丽、余彬等；地点：俞振飞昆曲厅）▶

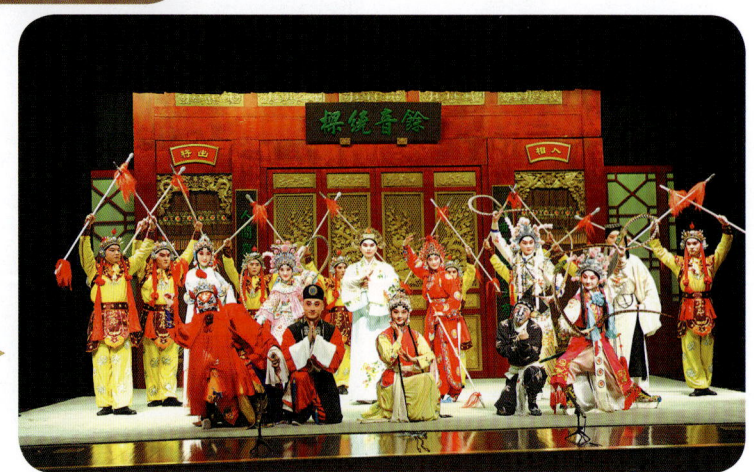

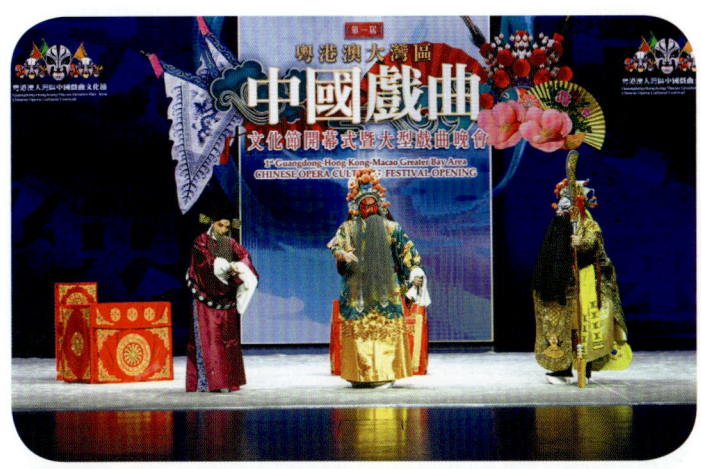

▲ 11月5日，上海昆剧团应邀参加第一届粤港澳大湾区中国戏曲文化节开幕式暨大型戏曲晚会，吴双献演《刀会》（地点：澳门威尼斯人剧场）

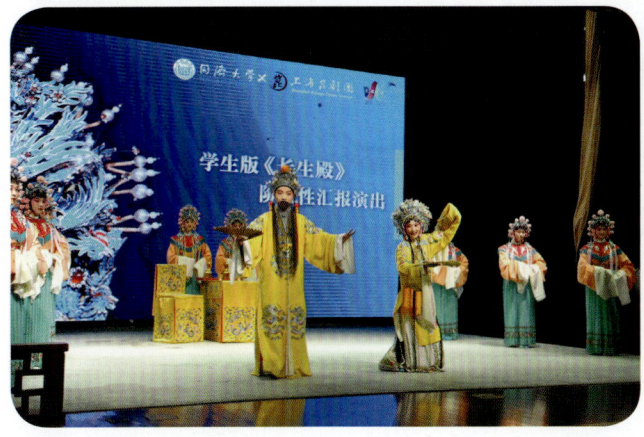

▲ 11月29日，上昆与同济大学联合推出的学生版《长生殿》阶段性汇报演出在俞振飞昆曲厅举行，蔡正仁、张静娴为学生点评

▲ 12月27日，精华版《长生殿》献演于中共中央党校（国家行政学院）（主演：黎安、沈昳丽；地点：中共中央党校）

▲ 2020年12月29日至2021年1月1日，《临川四梦》上演于北京天桥艺术中心

# 江苏省演艺集团昆剧院

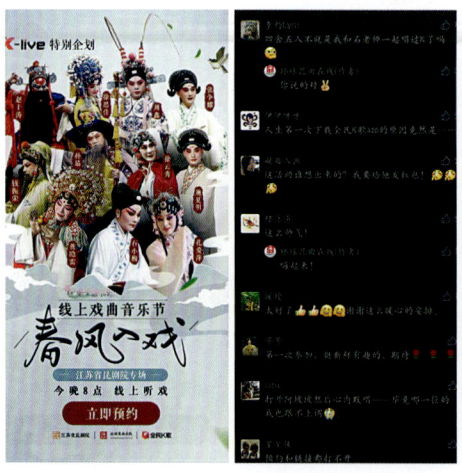

▲ 4月3日，在"全民K歌"网络平台举办"春风入戏"线上戏曲音乐节

▲ 4月，石小梅、钱振荣、周鑫等在网络平台开设昆曲课堂

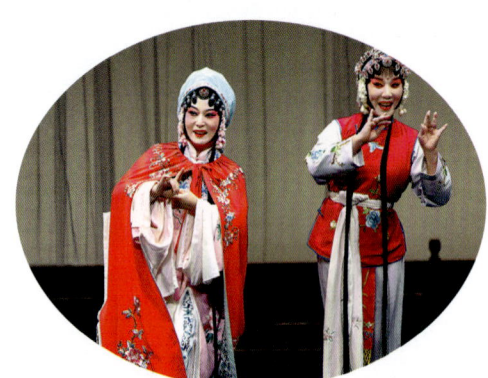

▲ 电信5G直播"兰苑周六专场"开箱演出《牡丹亭》，孔爱萍（左）饰杜丽娘，丛海燕饰春香（时间：6月6日；地点：兰苑剧场）

▲ "遇见昆曲"公益夏令营开营，孙晶（右上）、洪亮（左下）正在授课（时间：7月19日；地点：江苏省演艺集团昆剧院）

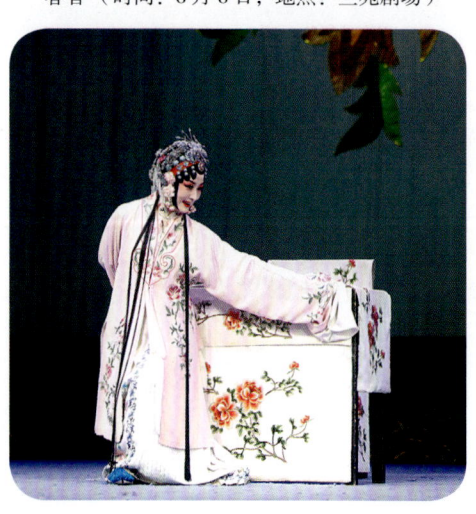

◀《牡丹亭·惊梦》参加第二届"黄孝慈戏剧奖"决赛（蔡晨成饰杜丽娘；时间：8月28日；地点：江南剧院）

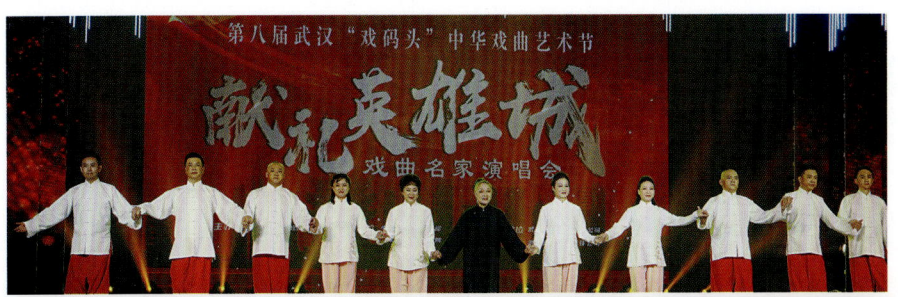

◀ 石小梅、孔爱萍、施夏明等老、中、青三代演员参加第八届武汉"戏码头"中华戏曲艺术节开幕式"献礼英雄城·戏曲名家演唱会",演出昆曲《眷江城·九转货郎儿》(时间:9月12日;地点:汤湖戏院)

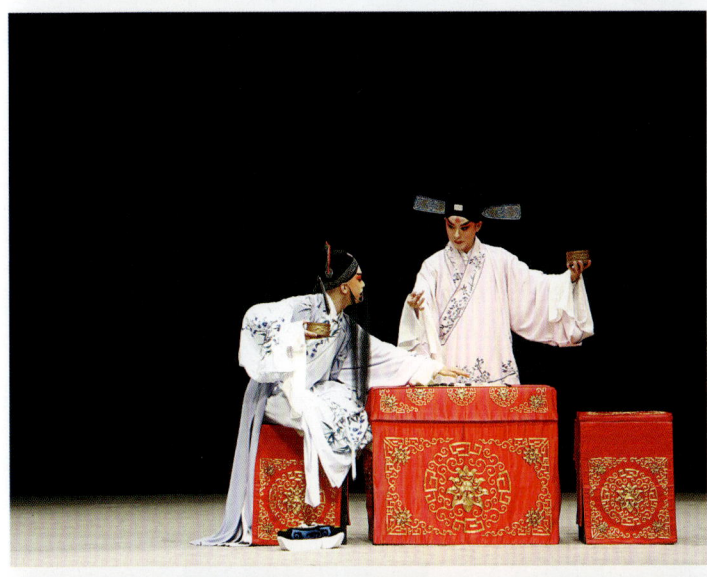

◀ 参加第三届紫金京昆艺术群英会,演出《世说新语》之"谢公故事。周鑫(左)饰谢安,施夏明饰郗超(时间:11月22日;地点:紫金大戏院)

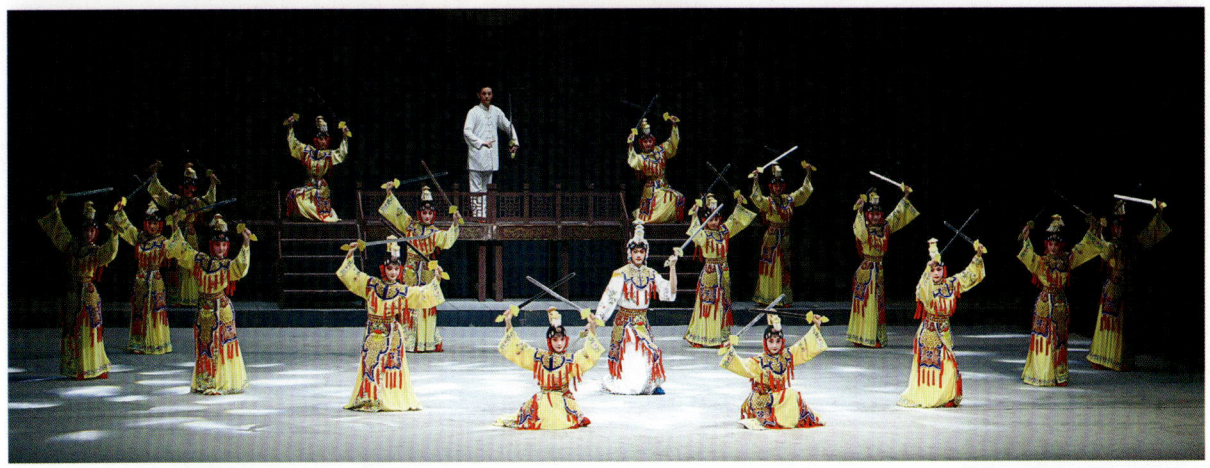

▲ 参加第三届紫金京昆艺术群英会闭幕式,演出《梅兰芳·当年梅郎》。张争耀(中)饰梅葆玖,施夏明(后排中)饰梅兰芳(时间:11月30日;地点:江苏大剧院)

## 浙江京昆艺术中心(昆剧团)

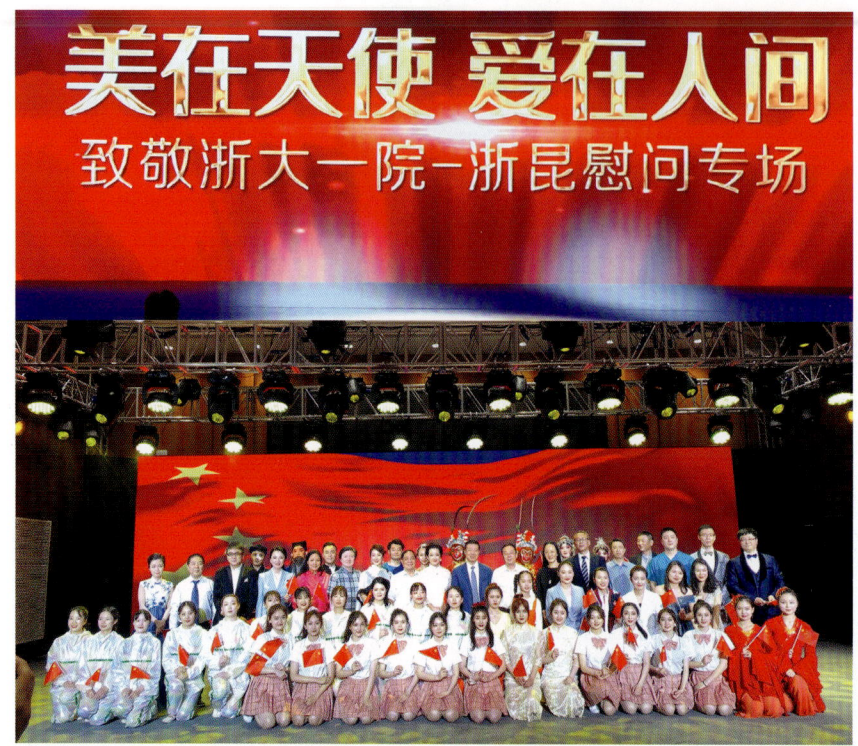

◀ 5月22日,在浙大一院举行"美在天使 爱在人间"浙昆慰问浙大一院专场演出

◀ 三省一市五大剧种共演《雷峰塔》后合影

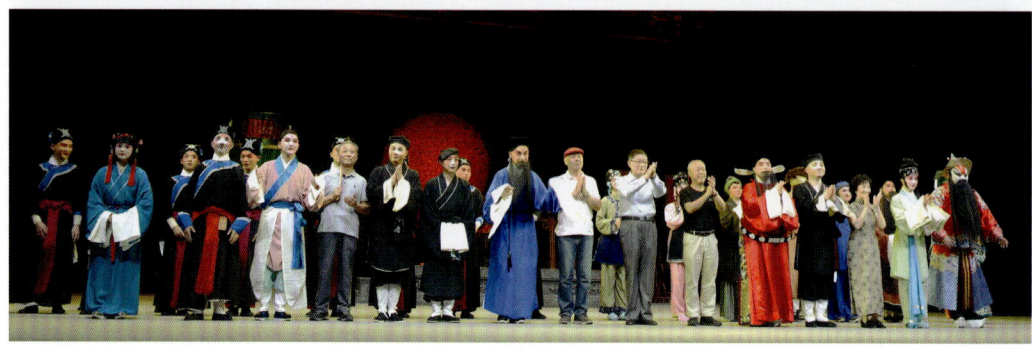

◀ 9月16日,三地联动五代同堂演出《十五贯》后谢幕

浙江京昆艺术中心（昆剧团）

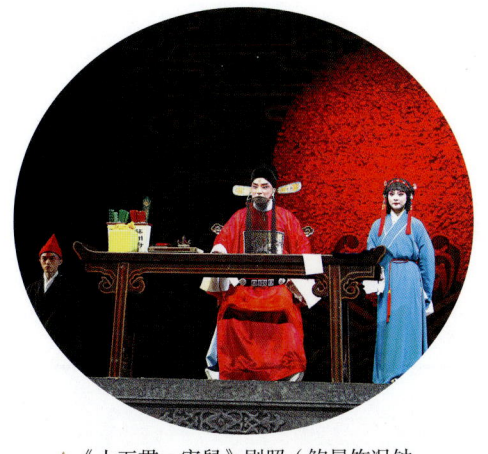

▲《十五贯·审鼠》剧照（鲍晨饰况钟，张唐道饰门子）

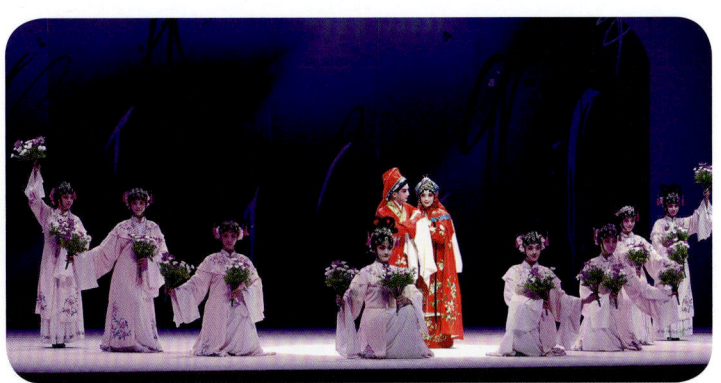

▲《牡丹亭·回生》剧照（曾杰饰柳梦梅，杨崑饰杜丽娘）

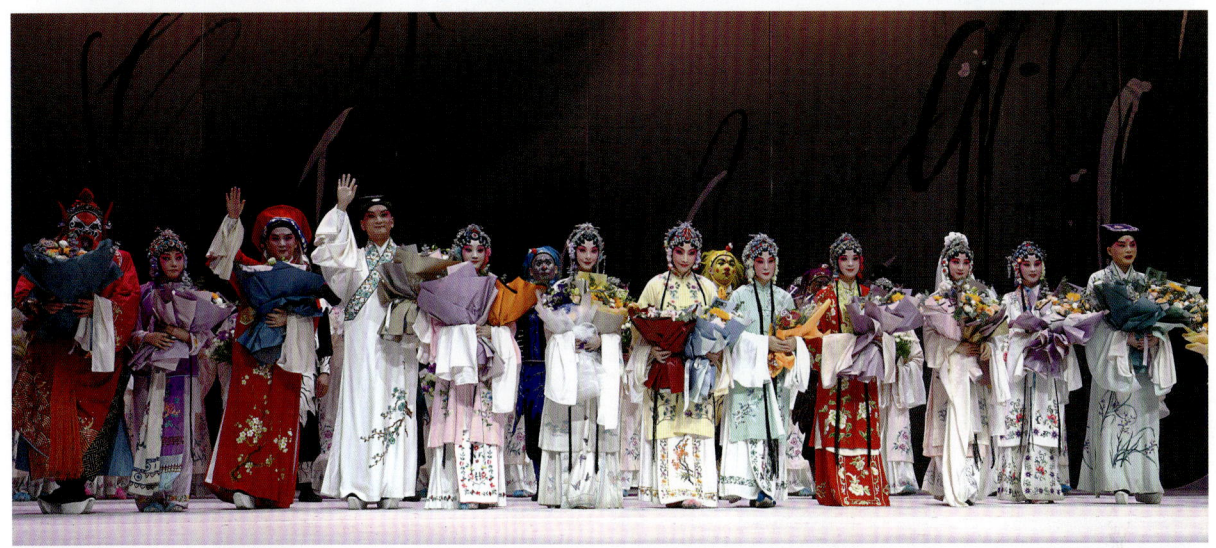

▲ 9月18日，全国昆剧院团共演《牡丹亭》

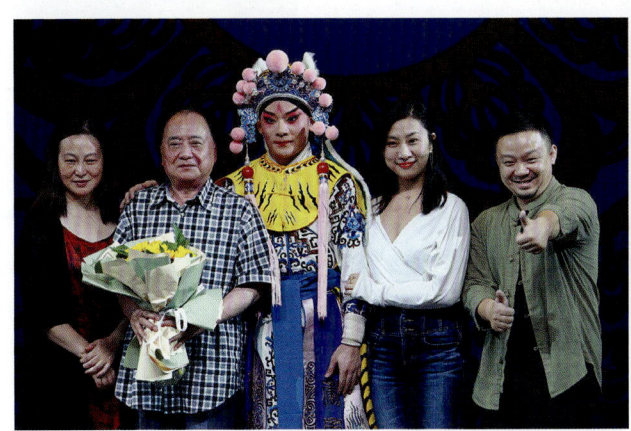

▲ 9月20日，举办"朝元恒歌"——王恒涛个人艺术专场。左一为助演老师孔爱萍，左二为老师汪世瑜，右一为指导老师王凯，右二为助演老师沈昳丽

▲ 9月21日，举办"侃侃如也"——张侃侃个人艺术专场。左起为助演李琼瑶、朱斌、田漾、项卫东、陆永昌老师，右起为助演周沫、徐霓、毛文霞、鲍晨

# 湖南省昆剧团

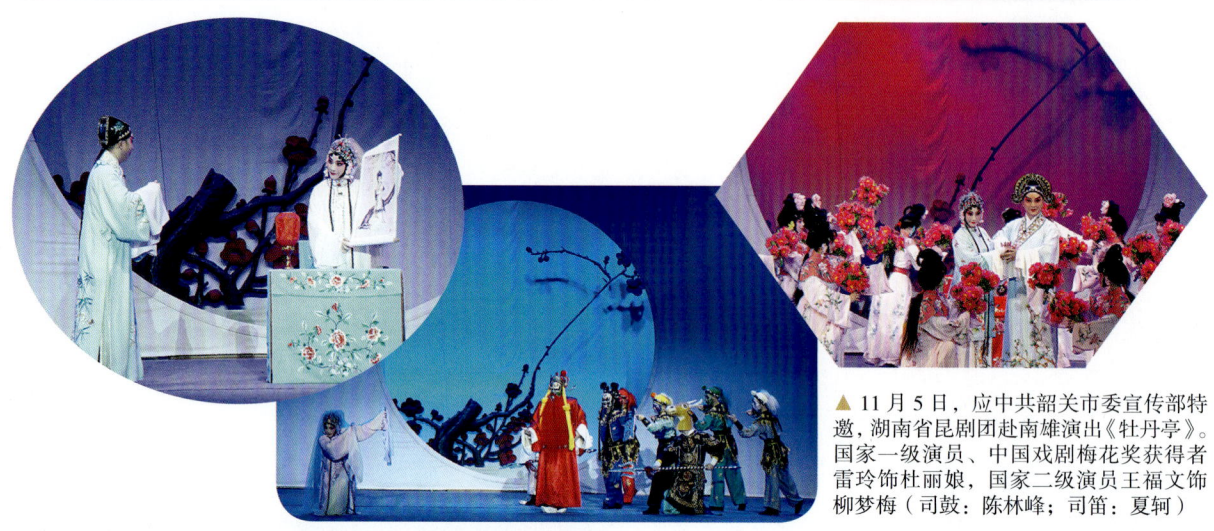

▲ 11月5日，应中共韶关市委宣传部特邀，湖南省昆剧团赴南雄演出《牡丹亭》。国家一级演员、中国戏剧梅花奖获得者雷玲饰杜丽娘，国家二级演员王福文饰柳梦梅（司鼓：陈林峰；司笛：夏轲）

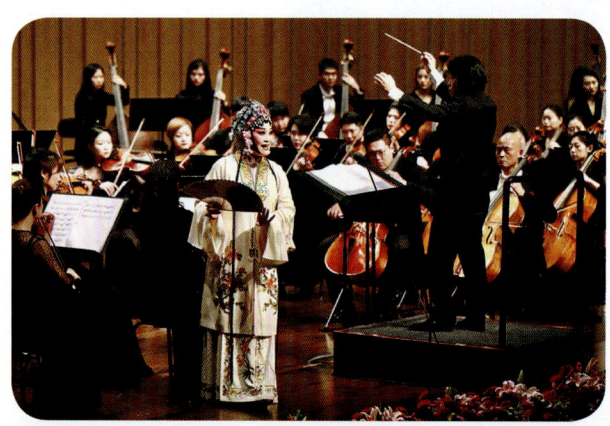

◀ 湖南省昆剧团团长、国家一级演员罗艳12月28日在长沙音乐厅参加新年音乐会，演唱《牡丹亭·游园》

湖南省昆剧团国家一级演员、中国戏剧梅花奖获得者雷玲参加湘赣戏曲优秀剧目展演，演出《寻梦》（雷玲饰杜丽娘）▶

▲湖南省京剧保护传承中心、湖南省昆剧团合演《白蛇传》，湖南省昆剧团演出《白蛇传·游湖》（刘婕饰白素贞，王福文饰许仙，史飞飞饰小青；司鼓：陈林峰；司笛：夏轲）

▲湖南省京剧保护传承中心、湖南省昆剧团合演《白蛇传》，湖南省昆剧团演出《白蛇传·游湖》（刘婕饰白素贞，王福文饰许仙，史飞飞饰小青；司鼓：陈林峰；司笛：夏轲）

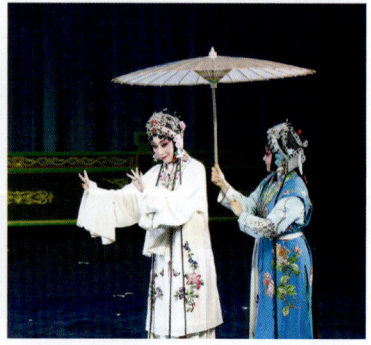

▲湖南省京剧保护传承中心、湖南省昆剧团合演《白蛇传》，湖南省昆剧团演出《白蛇传·游湖》（胡艳婷饰白素贞，刘嘉饰许仙，张璐妍饰小青，王翔饰艄翁；司鼓：李力；司笛：蒋锋）

# 江苏省苏州昆剧院

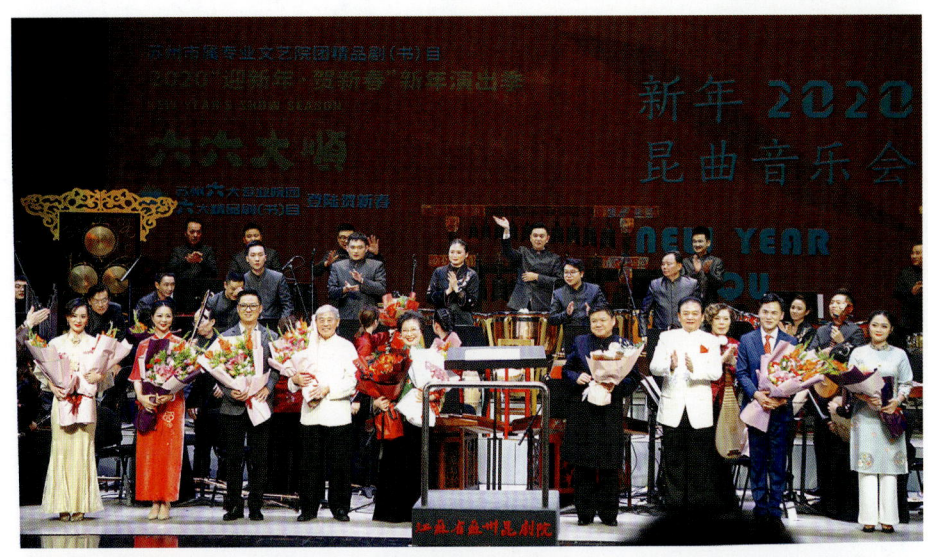

◀ 新年昆曲音乐会（时间：1月1日；地点：江苏省苏州昆剧院剧场；摄影：叶纯）

◀ "文化自然遗产日·雅韵薪传昆曲清唱音乐会"（时间：6月13日；地点：江苏省苏州昆剧院剧场；摄影：叶纯）

◀ 青春版《牡丹亭》全本巡演（时间：9月4日—6日；地点：杭州大剧院；摄影：庞林春）

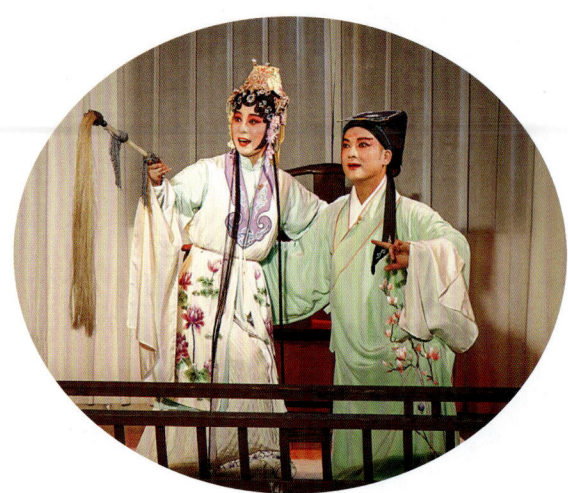

▲实景版《玉簪记》（时间：7月10日；地点：苏州昆剧传习所；摄影：荣恩）

"新人演大戏·青春版《牡丹亭》精华本"演出海报（时间：9月27日；地点：江苏省苏州昆剧院剧场）▶

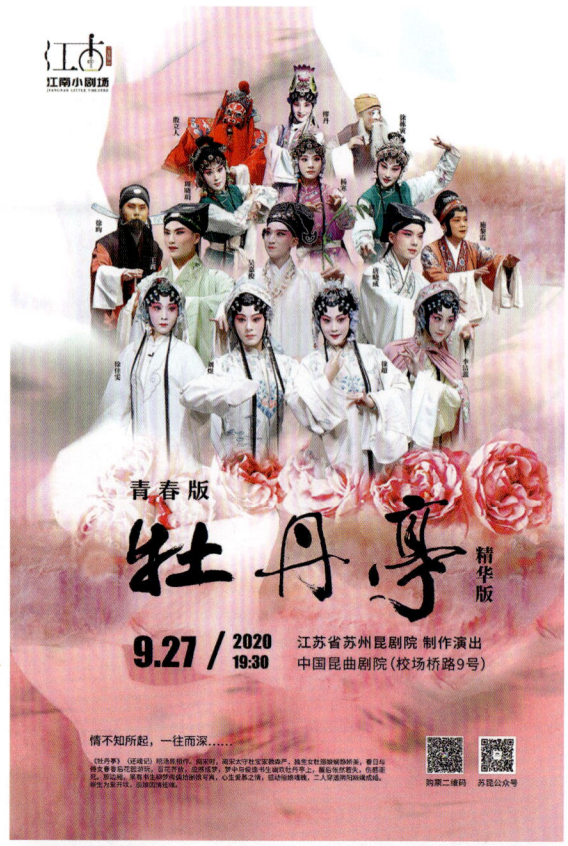

昆剧《占花魁》参演第三届紫金京昆艺术群英会（时间：11月27日；地点：南京紫金大戏院；摄影：王玲玲）▼

▲青春版《牡丹亭》精华本录像入选文旅部首批全国创作演出重点院团中国戏曲像音像工程录制（时间：12月11日；地点：江苏省苏州昆剧院；摄影：俞润润）

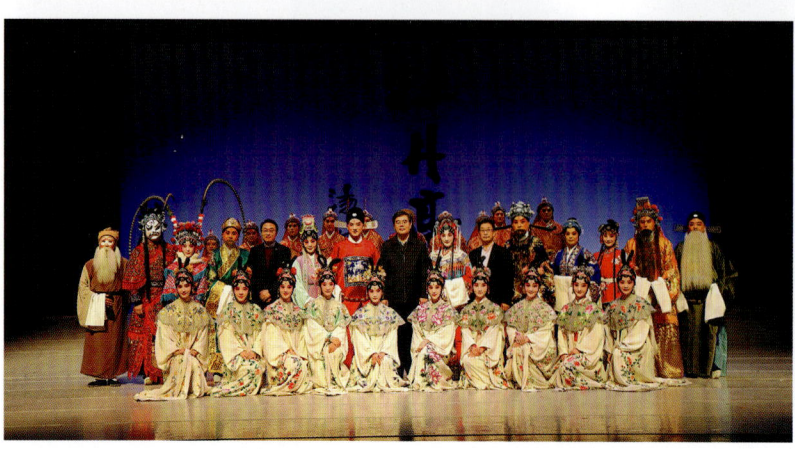

◀青春版《牡丹亭》全本参加第二届"吴中·保利运河戏剧节"（时间：12月3日—5日；地点：苏州保利大剧院）

# 永嘉昆剧团

▲《疫中情》剧照（主演：冯诚彦、金海雷；时间：5月5日；地点：永嘉大会堂）

▲《牡丹亭·惊梦》剧照［主演：黄苗苗、杜晓伟；时间：5月18日；地点：楠溪江灵运仙境（水岩）景区］

▲《昭君出塞》剧照（主演：胡曼曼；时间：6月13日；地点：温州市鹿城区五马街）

◀《游园惊梦》参加第二届吉林非遗节剧照（主演：黄苗苗、金海雷；时间：8月11日；地点：吉林长春文庙）

《红拂记》参加"2020浙江省传统戏曲演出季（温州站）"剧照（主演：胡曼曼、刘小朝、梅傲立；时间：9月30日；地点：温州东南剧院）▼

▲《游园惊梦》实景版剧照（主演：黄苗苗、杜晓伟；时间：7月11日；地点：永嘉县岩头镇丽水街）

▲《石秀探庄》进校园剧照（主演：王耀祖；时间：11月24日；地点：永嘉县学生综合实践学校）

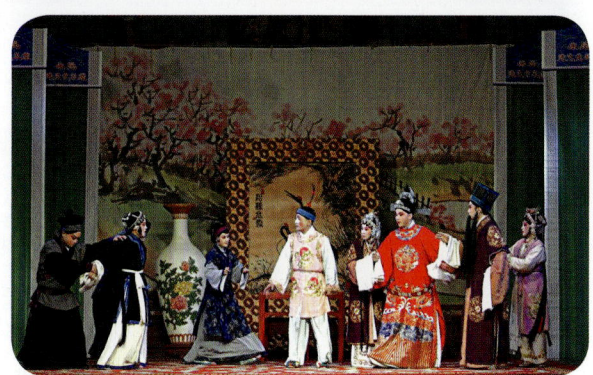
▲《折桂记》送戏下乡剧照（主演：南显娟；时间：12月22日；地点：永嘉黄屿村文化礼堂）

# 2020 年度推荐剧目

## 北方昆曲剧院 《救风尘》

▲《救风尘》剧照（魏春荣饰赵盼儿）

▲《救风尘》剧照（张媛媛饰宋引章）

▲《救风尘》剧照（魏春荣饰赵盼儿，刘恒饰周舍）

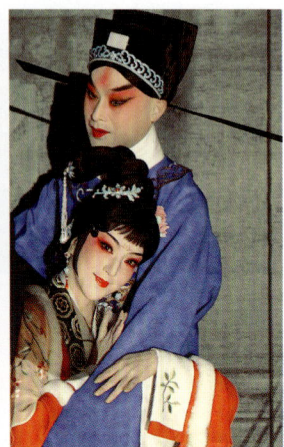
▲《救风尘》剧照（魏春荣饰赵盼儿，邵峥饰魏扬）

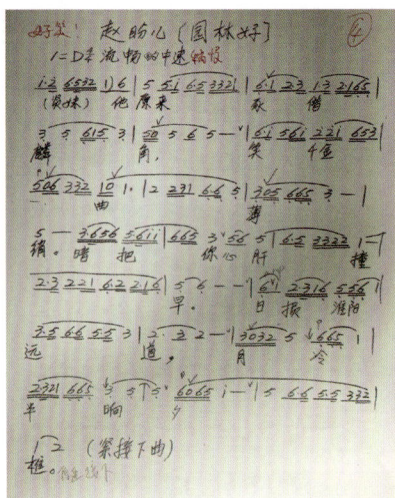

▲《救风尘》曲谱

▲《救风尘》排练现场

## 上海昆剧团 《拜月亭记》

▲《拜月亭记》排练（时间：5月18日；地点：上海昆剧团）

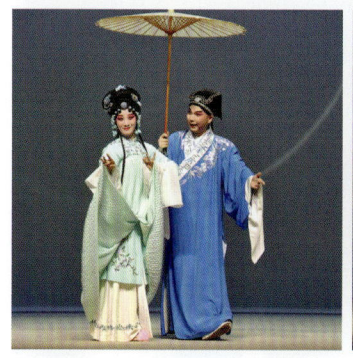
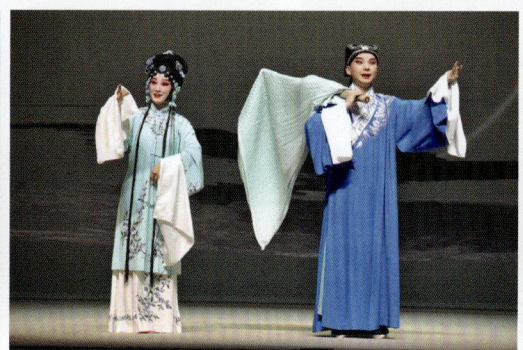
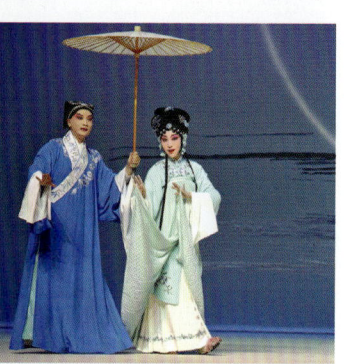

▲《拜月亭记》第三折"避难奇遇"剧照（卫立饰蒋世隆，汪思雅饰王瑞兰；时间：7月31日；地点：太仓大剧院）

▲《拜月亭记》第三折"避难奇遇"剧照（卫立饰蒋世隆，汪思雅饰王瑞兰；时间：7月31日；地点：太仓大剧院）

▲《拜月亭记》第三折"避难奇遇"剧照（谭许亚饰蒋世隆，蒋诗佳饰王瑞兰；时间：7月30日；地点：太仓大剧院）

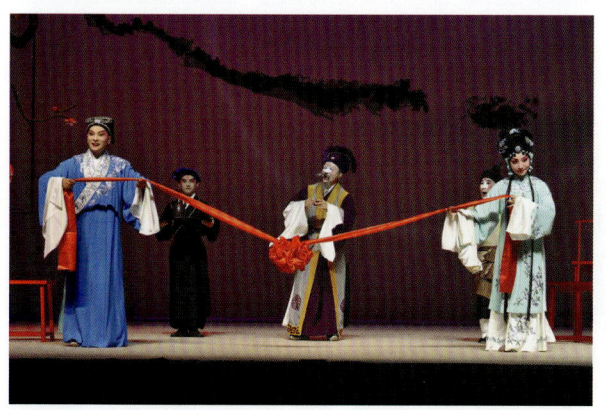

▲《拜月亭记》第四折"旅邸结亲"剧照（谭许亚饰蒋世隆，蒋诗佳饰王瑞兰；时间：7月30日；地点：太仓大剧院）

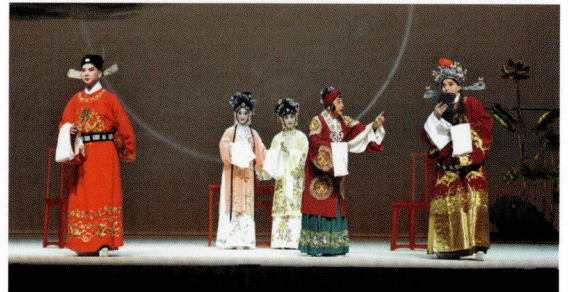

▲《拜月亭记》第八折"劫后重圆"剧照（卫立饰蒋世隆，汪思雅饰王瑞兰，陶思好饰蒋瑞莲；时间：7月31日；地点：太仓大剧院）

《拜月亭记》第八折"劫后重圆"剧照（谭许亚饰蒋世隆，蒋诗佳饰王瑞兰，陶思好饰蒋瑞莲；时间：7月30日；地点：太仓大剧院）▶

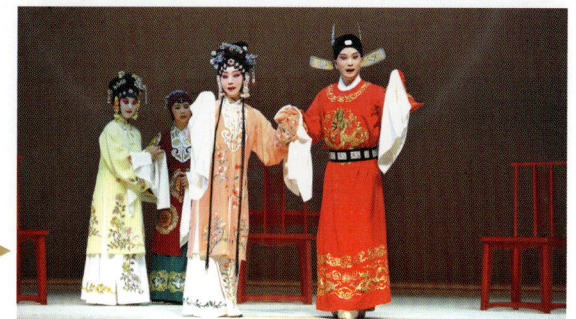

## 江苏省演艺集团昆剧院 《眷江城》

▲韩剑英导演（左一）指导《眷江城》创排（时间：8月15日；地点：江苏省演艺集团昆剧院会议室）

▲《眷江城》参加"2020紫金文化艺术节"演出，施夏明（右）饰刘益鹏，由腾腾（特邀）饰丁铃（时间：10月7日；地点：江苏大剧院）

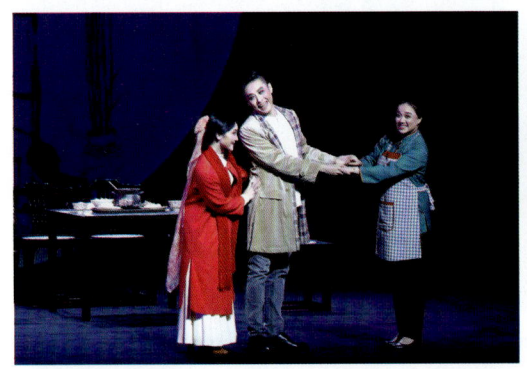

▲《眷江城》参加"2020紫金文化艺术节"演出。施夏明（中）饰刘益鹏，徐思佳（右）饰刘母，由腾腾（特邀）饰丁玲（时间：10月7日；地点：江苏大剧院）

▲《眷江城》参加"2020紫金文化艺术节"演出。徐思佳（右）饰刘母，赵于涛饰李玉虎（时间：10月7日；地点：江苏大剧院）

▲《眷江城》参加"2020紫金文化艺术节"演出（施夏明饰刘益鹏；时间：10月7日；地点：江苏大剧院）

▲《眷江城》参加"2020紫金文化艺术节"演出。孙伊君（左）饰小乔，周鑫饰阿昌（时间：10月7日；地点：江苏大剧院）

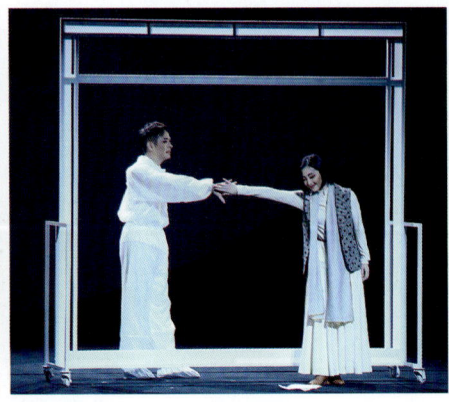

▲《眷江城》参加"2020紫金文化艺术节"演出。施夏明（左）饰刘益鹏，由腾腾（特邀）饰丁铃（时间：10月7日；地点：江苏大剧院）

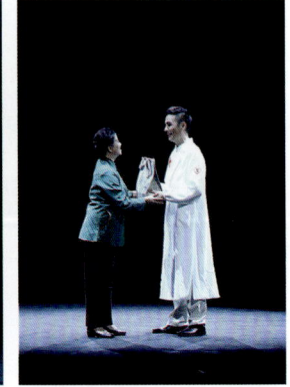

▲《眷江城》参加"2020紫金文化艺术节"演出。施夏明（右）饰刘益鹏，徐思佳饰刘母（时间：10月7日；地点：江苏大剧院）

## 湖南省昆剧团 《贩马记》

▲著名昆剧表演艺术家张洵澎老师在湖南省昆剧团传承《贩马记》，图为张洵澎正在为弟子罗艳示范动作

▲著名昆剧表演艺术家张洵澎老师在湖南省昆剧团传承《贩马记》（学生：罗艳、雷玲、胡艳婷、刘婕、邓娅晖、杨琴）

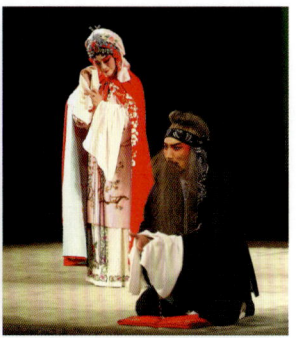

▲由著名昆剧表演艺术家张洵澎、蔡正仁、陆永昌老师传承的《贩马记》在湖南省昆剧团古典剧院演出（罗艳饰李桂枝，卢虹凯饰李奇）

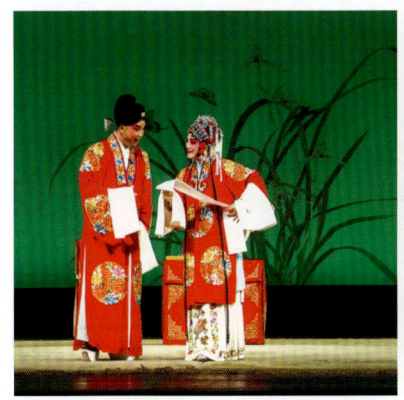

▲著名昆剧表演艺术家张洵澎老师传承昆曲折子戏《贩马记·写状》（罗艳饰李桂枝，王福文饰赵宠）

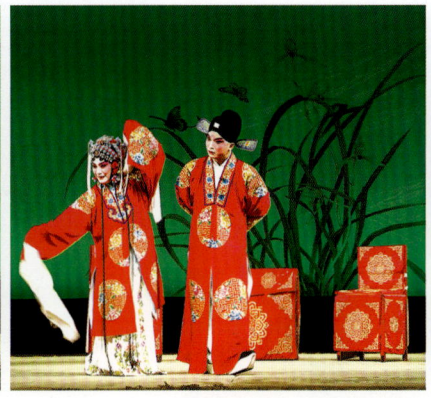

▲著名昆剧表演艺术家张洵澎老师传承昆曲折子戏《贩马记·写状》（罗艳饰李桂枝，王福文饰赵宠）

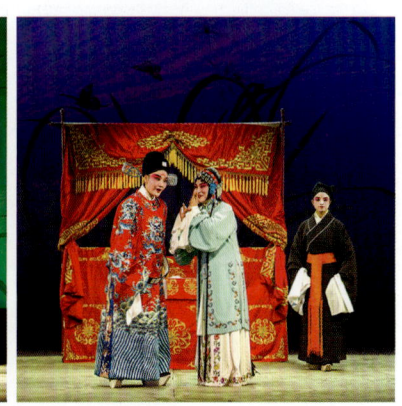

▲《贩马记》剧照

◀著名昆剧表演艺术家张洵澎老师传承昆曲折子戏《贩马记·三拉团圆》（罗艳饰李桂枝，王福文饰赵宠）

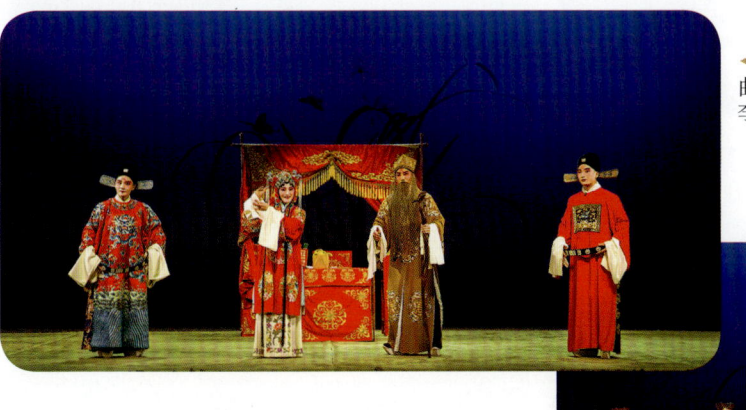

《贩马记·三拉团圆》剧照（罗艳饰李桂枝，王福文饰赵宠）▶

## 江苏省苏州昆剧院 《占花魁》

▲岳美缇在昆剧《占花魁》排练现场进行指导（时间：8月30日；地点：江苏省苏州昆剧院剧场；摄影：王玲玲）

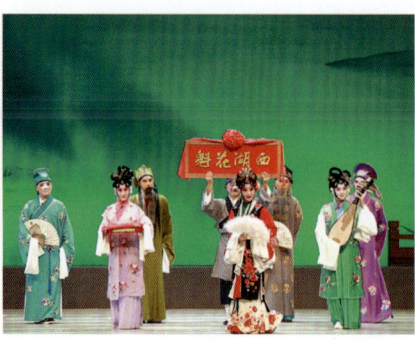
▲昆剧《占花魁》参演第三届紫金京昆艺术群英会，沈国芳饰王美娘，第一出《卖油》剧照（时间：11月27日；地点：南京紫金大戏院；摄影：王玲玲）

▲昆剧《占花魁》首演，第一出《卖油》剧照，左起：徐栋寅饰四儿，吕福海饰王九妈（时间：11月24日；地点：江苏省苏州昆剧院剧场；摄影：王玲玲）

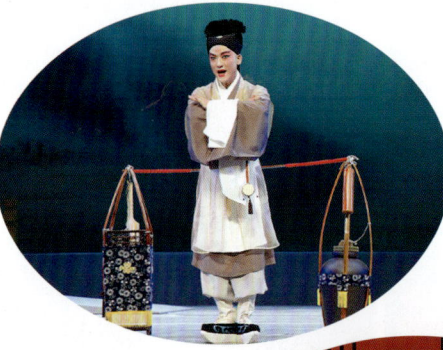
◀昆剧《占花魁》第一出《卖油》剧照，俞玖林饰秦钟（时间：8月31日；地点：江苏省苏州昆剧院剧场；摄影：徐慧芳）

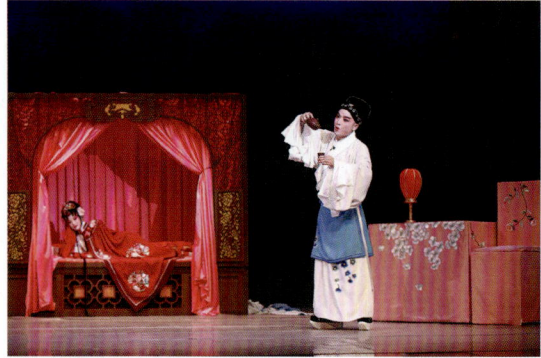
▲昆剧《占花魁》第三出《受吐》剧照，左起：沈国芳饰王美娘，俞玖林饰秦钟（时间：8月31日；地点：江苏省苏州昆剧院剧场；摄影：王玲玲）

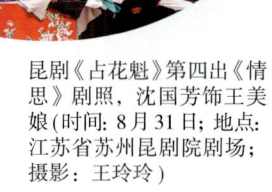
昆剧《占花魁》▶第二出《湖楼》剧照，左起：俞玖林饰秦钟，柳春林饰时阿大（时间：8月31日；地点：江苏省苏州昆剧院剧场；摄影：徐慧芳）

昆剧《占花魁》第四出《情思》剧照，沈国芳饰王美娘（时间：8月31日；地点：江苏省苏州昆剧院剧场；摄影：王玲玲）

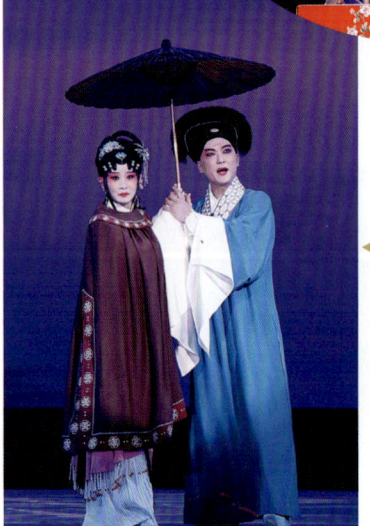
◀昆剧《占花魁》第五出《雪塘》剧照，左起：沈国芳饰王美娘，俞玖林饰秦钟（时间：8月31日；地点：江苏省苏州昆剧院剧场；摄影：徐慧芳）

昆剧《占花魁》第五出《雪塘》▶剧照，唐荣饰万俟公子（时间：8月31日；地点：江苏省苏州昆剧院剧场；摄影：王玲玲）

# 永嘉昆剧团 《红拂记》

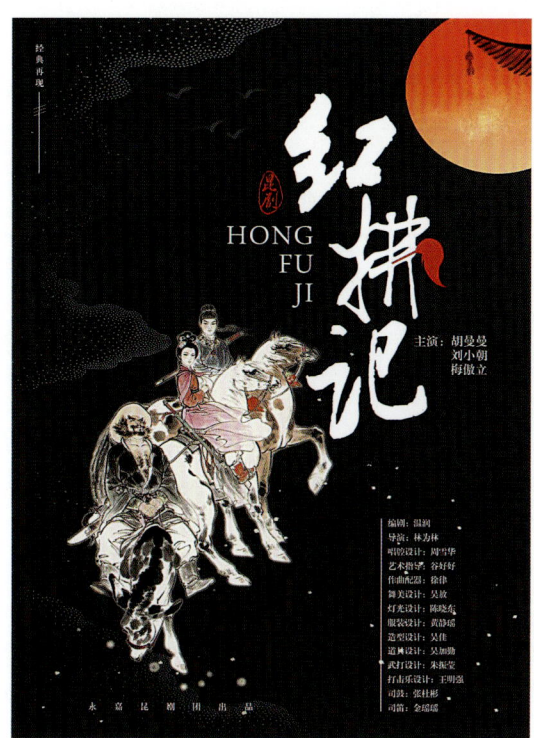

▲《红拂记》节目单（主演：胡曼曼、刘小朝、梅傲立）

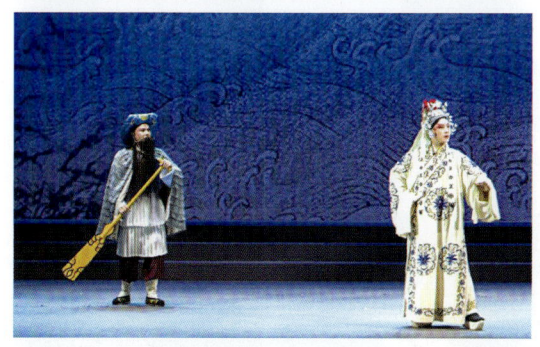

▲第一场《红拂记·渡江献策》剧照（主演：胡曼曼、刘小朝、梅傲立）

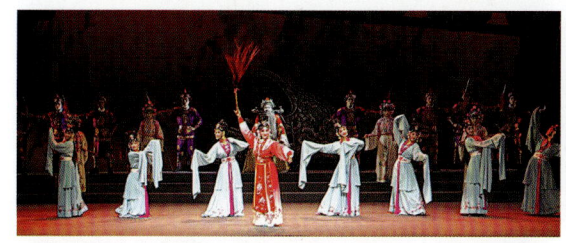

▲3、第一场《红拂记·渡江献策》剧照（主演：胡曼曼、刘小朝、梅傲立）

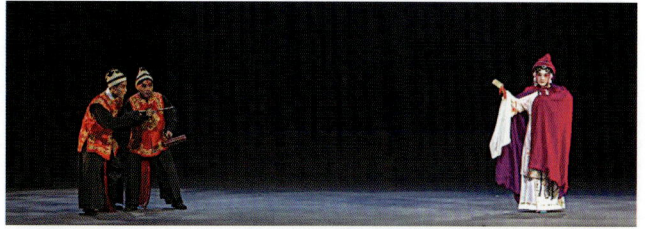

▲第二场《红拂记·侠女夜奔》剧照（主演：胡曼曼、刘小朝、梅傲立）

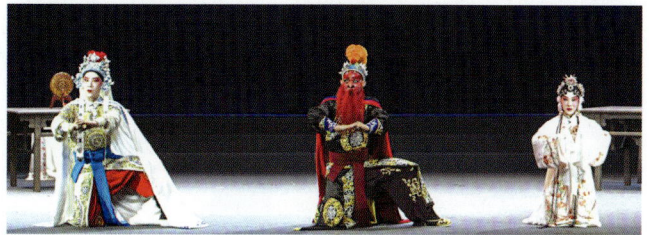

▲第三场《红拂记·同调相怜》剧照（主演：胡曼曼、刘小朝、梅傲立）

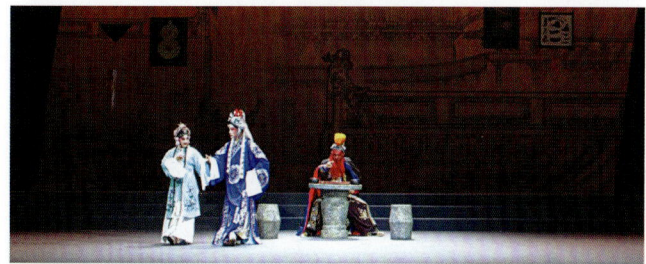

▲第四场《红拂记·太原见闻》剧照（主演：胡曼曼、刘小朝、梅傲立）

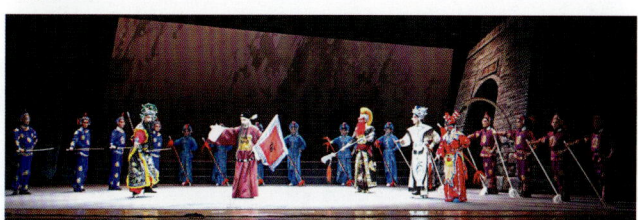

▲第五场《红佛记·俊杰知时》剧照（主演：胡曼曼、刘小朝、梅傲立）

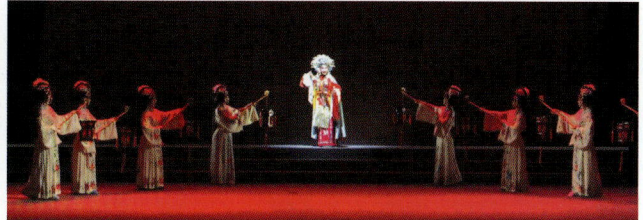

▲8、第六场《红拂记·天涯知己》剧照（主演：胡曼曼、刘小朝、梅傲立）

# 2020 年度推荐艺术家

## 北方昆曲剧院　张媛媛

▲张媛媛生活照

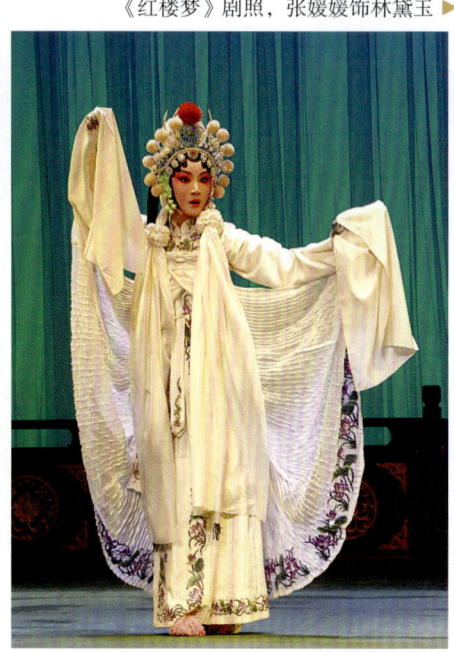

▲张媛媛在《白蛇传》中饰白素贞

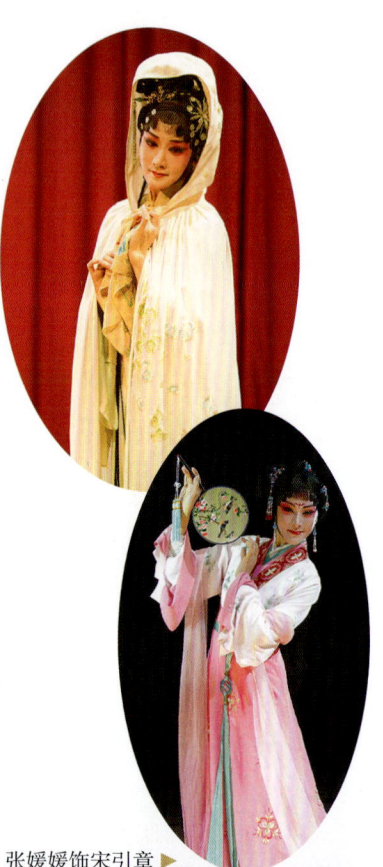

《红楼梦》剧照，张媛媛饰林黛玉 ▶

《救风尘》剧照，张媛媛饰宋引章 ▶

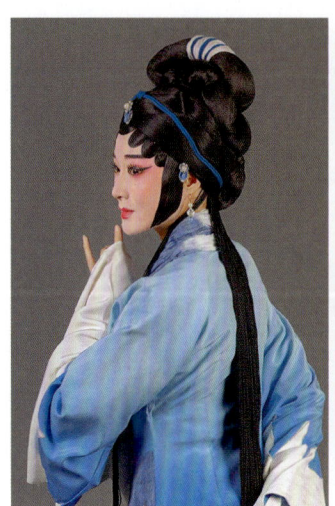

▲张媛媛在《孟姜女送寒衣》中饰孟姜女

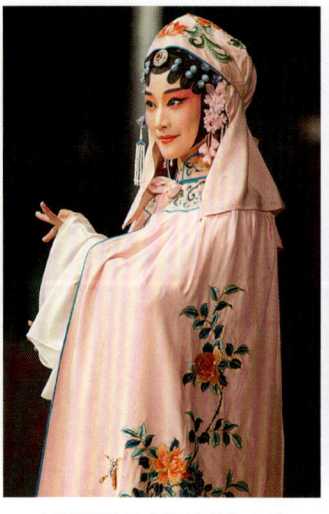

▲张媛媛在《牡丹亭》中饰杜丽娘

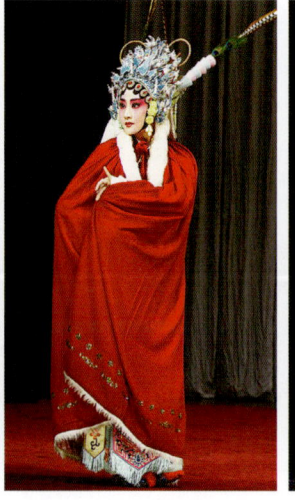

▲张媛媛在《青冢记·昭君出塞》中饰王昭君

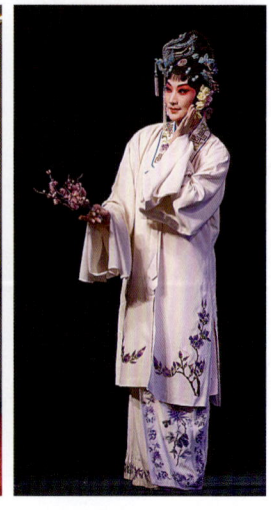

▲张媛媛在《西厢记》中饰崔莺莺

## 上海昆剧团　胡维露

▲胡维露生活照

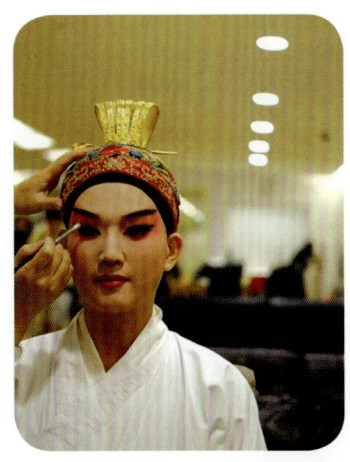
▲胡维露上妆照

▲《墙头马上》剧照，胡维露饰裴少俊

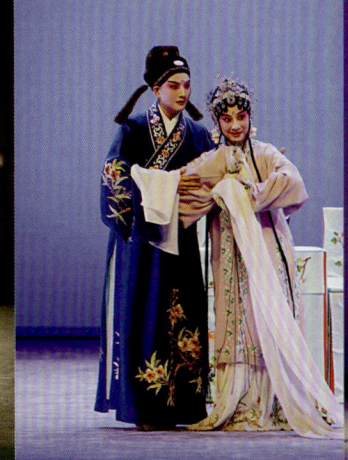
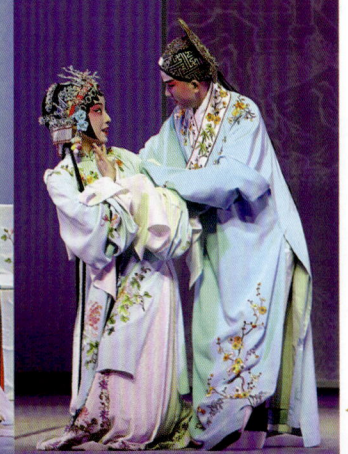
◀《牡丹亭》剧照，胡维露饰柳梦梅

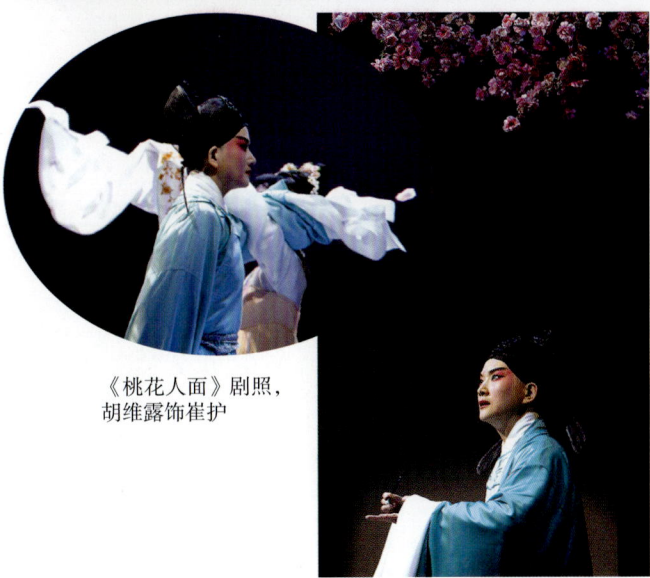
《桃花人面》剧照，胡维露饰崔护

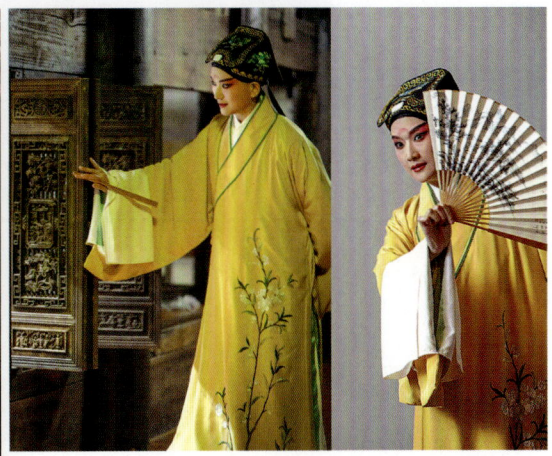
▲《玉簪记》剧照，胡维露饰潘必正

## 江苏省演艺集团昆剧院　孔爱萍

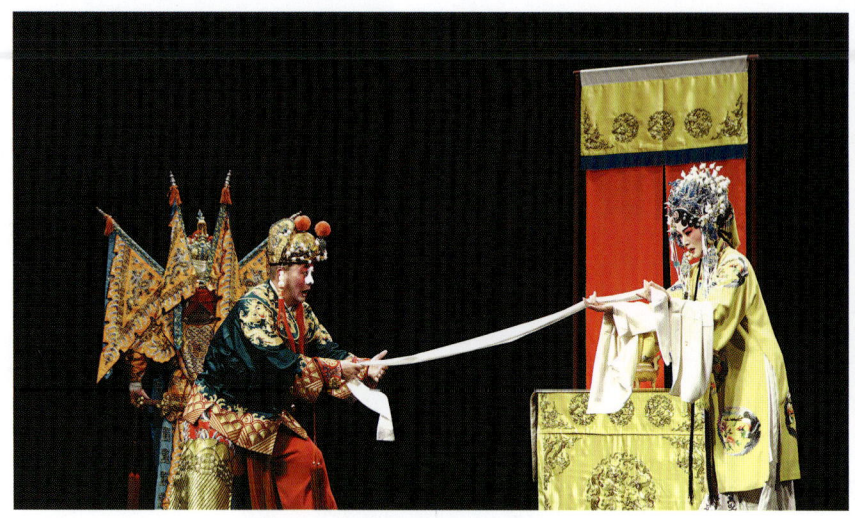

▲《长生殿·埋玉》剧照，孔爱萍饰杨贵妃（时间：2017年；地点：江南剧院）

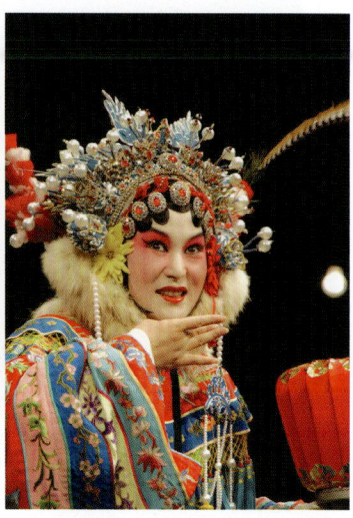

▲《凤凰山·百花赠剑》剧照，孔爱萍饰百花公主（时间：2006年；地点：兰苑剧场）

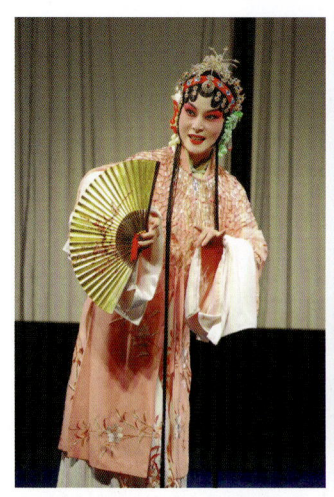

▲《红梨记·亭会》剧照，孔爱萍饰谢素秋（时间：2009年；地点：兰苑剧场）

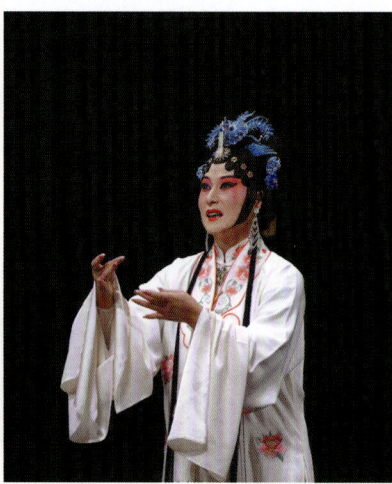

▲《红楼梦·惊耗》剧照，孔爱萍饰王熙凤（时间：2013年；地点：北京大学百周年纪念讲堂）

▲《雷峰塔·断桥》剧照，孔爱萍饰白素贞（时间：2016年；地点：兰苑剧场）

《南柯记·瑶台》剧照，孔爱萍饰瑶芳公主（时间：2009年；地点：兰苑剧场）▶

◀《千金记·别姬》剧照,孔爱萍饰虞姬(时间:2009年;地点:兰苑剧场)

全本《绣襦记》剧照,孔爱萍饰李亚仙(时间:1996年)▶

◀《玉簪记·琴挑》剧照,孔爱萍饰陈妙常(时间:2021年;地点:秦腔戏曲研究院)

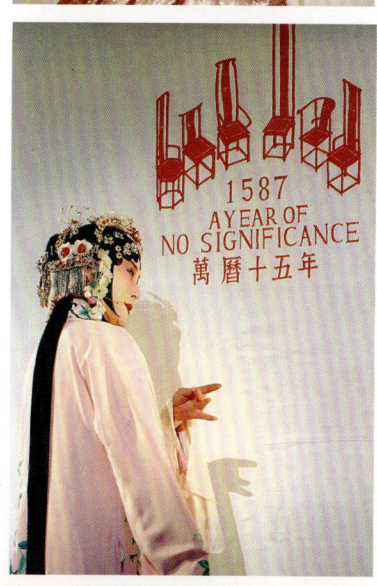

香港进念·二十面体《万历十五年》剧照,孔爱萍饰杜丽娘(地点:香港文化艺术中心)▶

▲精华版《牡丹亭》剧照,孔爱萍饰杜丽娘(时间:2014年)

▲《曲圣魏良辅》剧照,孔爱萍饰莺啭(时间:2015年;地点:江南剧场)

## 浙江京昆艺术中心（昆剧团） 张侃侃

▲ 张侃侃生活照

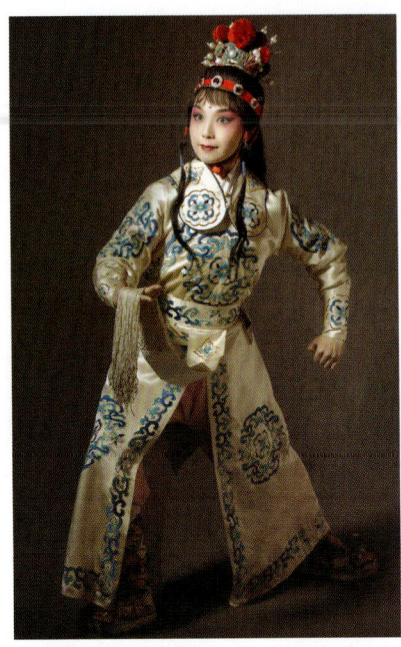
▲ 张侃侃在《浣纱记·寄子》中饰伍子

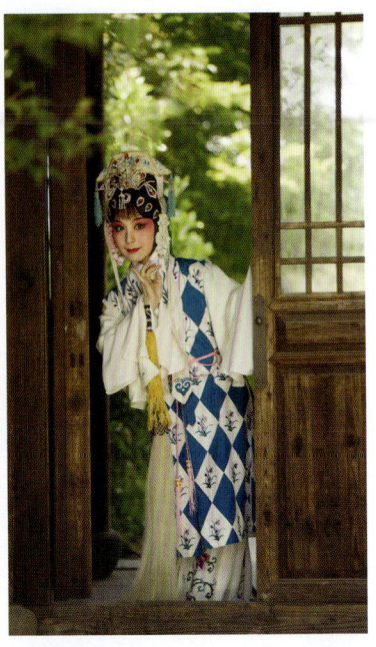
▲ 张侃侃在《孽海记·思凡》中饰小尼姑

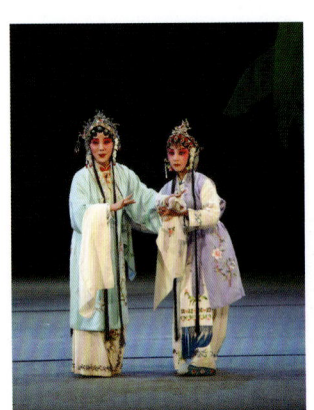
▲ 张侃侃在《西园记》中饰香筠

▲ 张侃侃在《牡丹亭》中饰春香

▲ 张侃侃在《雷峰塔》中饰小青

▲ 张侃侃在《渔家乐·藏舟》中饰邬飞霞

▲ 张侃侃在《烂柯山·痴梦》中饰崔氏

## 湖南省昆剧团　夏　轲

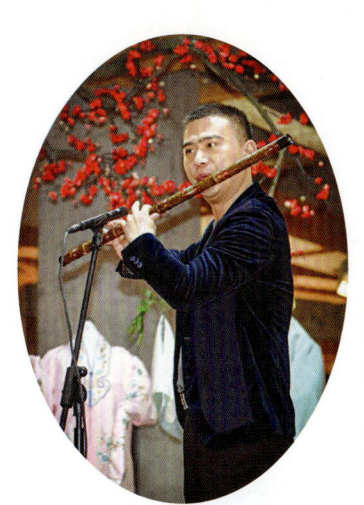
▲夏轲演出照之一

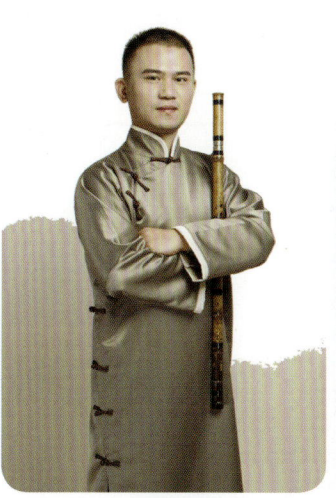
▲夏轲

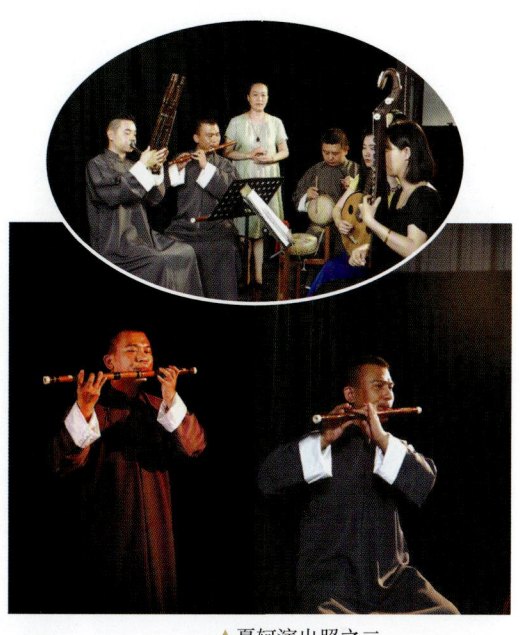
▲夏轲演出照之二

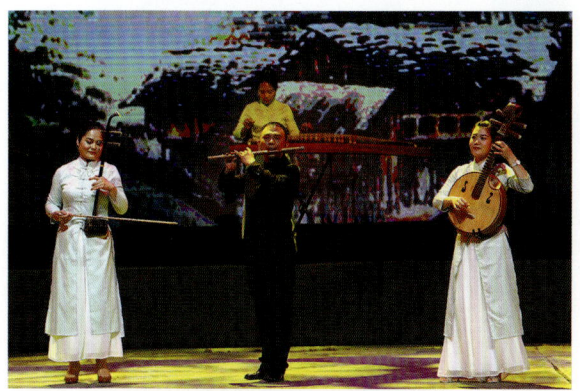
▲夏轲演出照之三

▲夏轲担任首席笛师

▲夏轲参加湖南省戏剧作曲人才研修班

▲夏轲与其他昆剧院团司笛同台演出

## 江苏省苏州昆剧院　沈国芳

▲沈国芳在张继青传承版《牡丹亭》中饰杜丽娘（摄影：王玲玲）

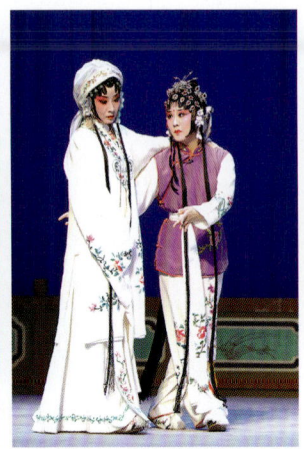
▲沈国芳在张继青传承版《牡丹亭》中饰杜丽娘（摄影：王玲玲）

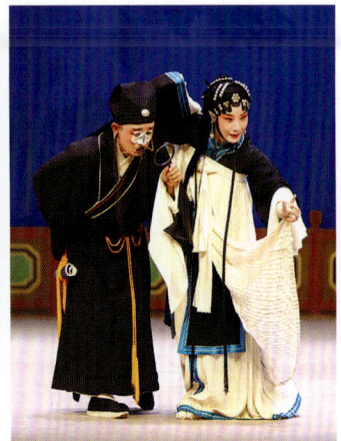
▲沈国芳在《跃鲤记·芦林》中饰庞氏（摄影：许思思）

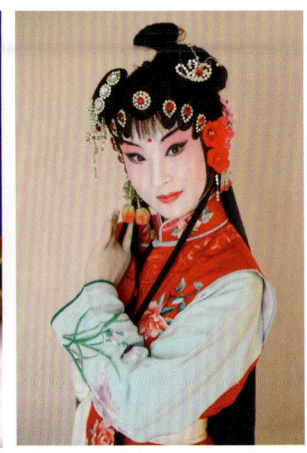
▲沈国芳在青春版《牡丹亭》中饰春香（摄影：许培鸿）

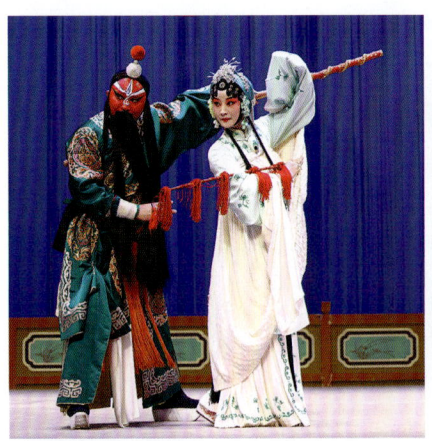
▲沈国芳在《风云会·千里送京娘》中饰赵京娘（摄影：王玲玲）

▲沈国芳在《孽海记·下山》中饰色空（摄影：王玲玲）

▲沈国芳在《蝴蝶梦·说亲回话》中饰田氏（摄影：陶明天）

◀沈国芳在《占花魁》中饰王美娘（摄影：徐慧芳摄）

沈国芳在新年昆曲音乐会上清唱《占花魁·从良》【折桂令】（摄影：王玲玲）▶

## 永嘉昆剧团　冯诚彦

▲《杀狗记》剧照（冯诚彦饰王修然）

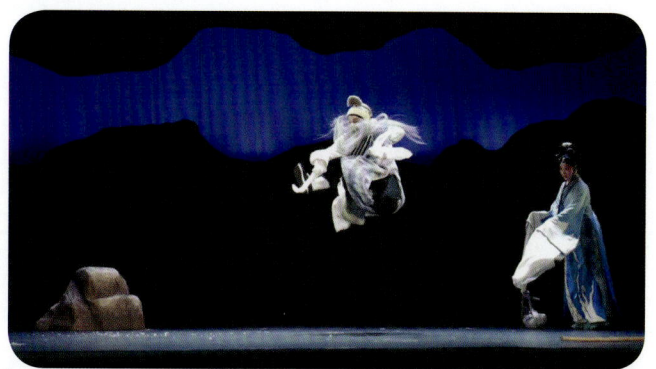

▲《孟江女送寒衣》剧照（冯诚彦饰范老）

▲冯诚彦向永昆老艺人、省级传承人吕德明老师学习《扫松》

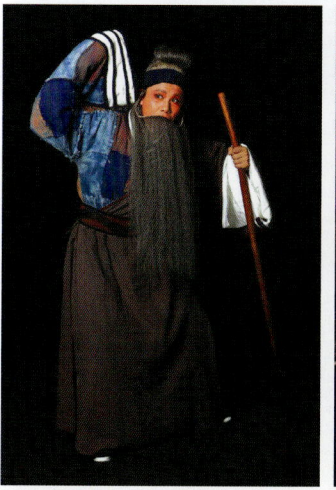

▲《孟江女送寒衣》剧照（冯诚彦饰范老）

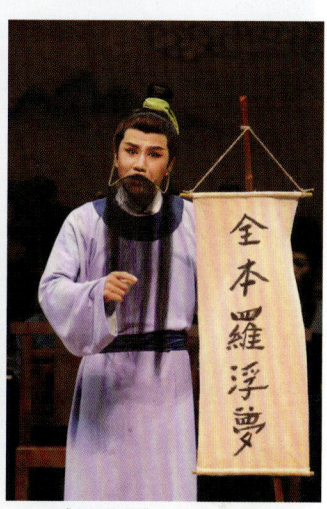

▲《罗浮梦》剧照（冯诚彦饰讲书人）

▲冯诚彦向永昆老艺人、市级传承人陈崇明老师学习身段

▲《罗浮梦》剧照（冯诚彦饰虬公）

▲现代戏《疫中情》剧照（冯诚彦饰金有余）

27

# 昆剧教育

## 中国戏曲学院

▲11月16日，中国戏曲学院表演系2018级昆曲班实践剧目彩排汇报演出小剧场第二台合影（摄影：李锋）

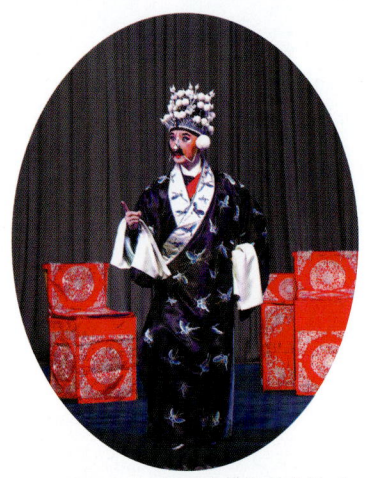

▲11月16日，中国戏曲学院表演系2018级昆曲班实践剧目彩排汇报演出《连环套》《盗双钩》（龚波饰朱光祖，祝乾鸿饰窦尔敦，刘沛坤饰黄天霸，计全饰包拯；地点：小剧场第二台；摄影：李锋）

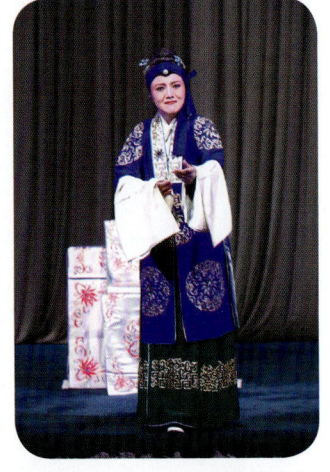

▲11月16日，中国戏曲学院表演系2018级昆曲班实践剧目彩排汇报演出《牡丹亭·杜母忆女》剧照（郭小菡饰杜母；地点：小剧场第二台；摄影：李锋）

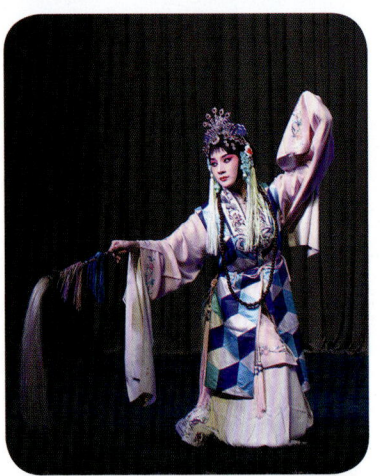

▲11月16日，中国戏曲学院表演系2018级昆曲班实践剧目彩排汇报演出《孽海记·思凡》剧照（杨鸿境饰色空；地点：小剧场第二台；摄影：李锋）

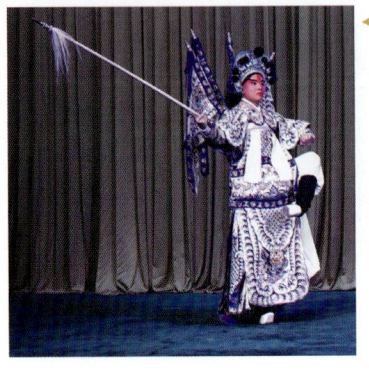

◀11月16日，中国戏曲学院表演系2018级昆曲班实践剧目彩排汇报演出《战马超》剧照（韩周鸿饰马超，祝乾鸿饰张飞，谷思克饰刘备；地点：小剧场第二台；摄影：李锋）

11月17日，中国戏曲学院表演系2019级昆曲专业教学彩排《打瓜园》剧照（地点：小剧场第四台；摄影：李锋）▶

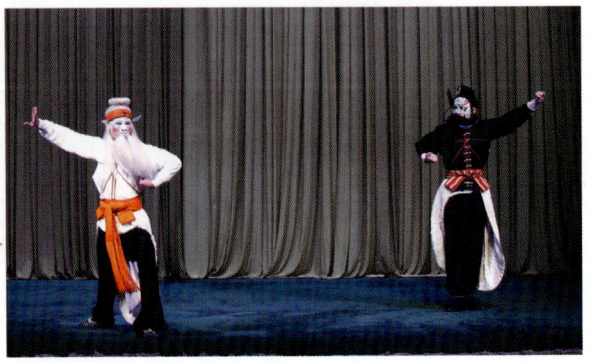

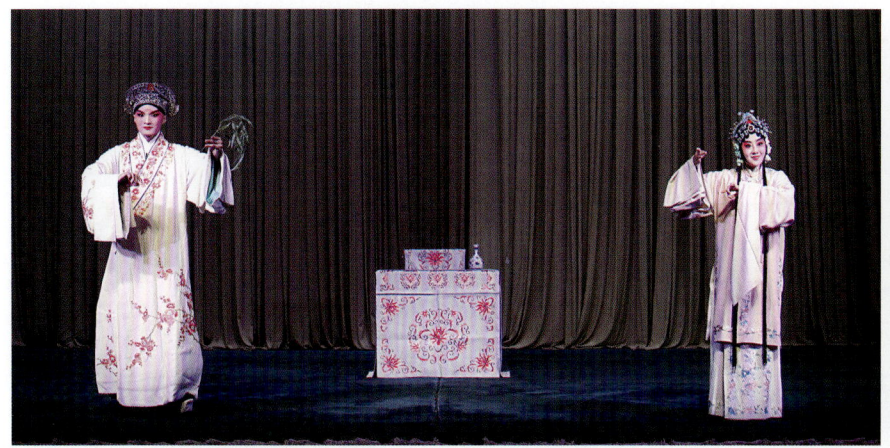

▲ 11月17日，中国戏曲学院表演系2019级昆曲专业教学彩排《牡丹亭·惊梦》剧照（周子轩饰杜丽娘；地点：小剧场第四台；摄影：李锋）

▲ 11月17日，中国戏曲学院表演系2019级昆曲专业教学彩排《牡丹亭·拾画》剧照（龚柳琪饰柳梦梅；地点：小剧场第四台；摄影：李锋）

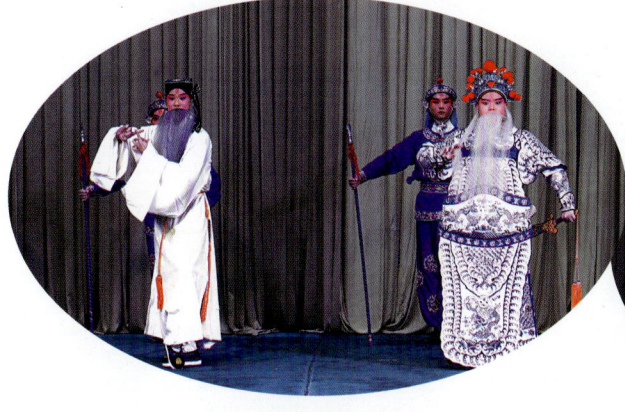

▲ 11月17日，中国戏曲学院表演系2019级昆曲专业教学彩排《千忠戮》《搜山打车》（谷思克饰程济，丁炳太饰严震直；地点：小剧场第四台；摄影：李锋）

▲ 11月19日，中国戏曲学院表演系昆曲专业教学彩排《白蛇传·金山寺》剧照（主演：耿凯瑞、刘泳希；地点：小剧场第五台；摄影：李锋）

▲ 11月19日，中国戏曲学院表演系昆曲专业教学彩排《草庐记·花荡》剧照（地点：小剧场第五台；摄影：李锋）

▲ 11月19日，中国戏曲学院表演系昆曲专业教学彩排剧照（地点：小剧场第五台；摄影：李锋）

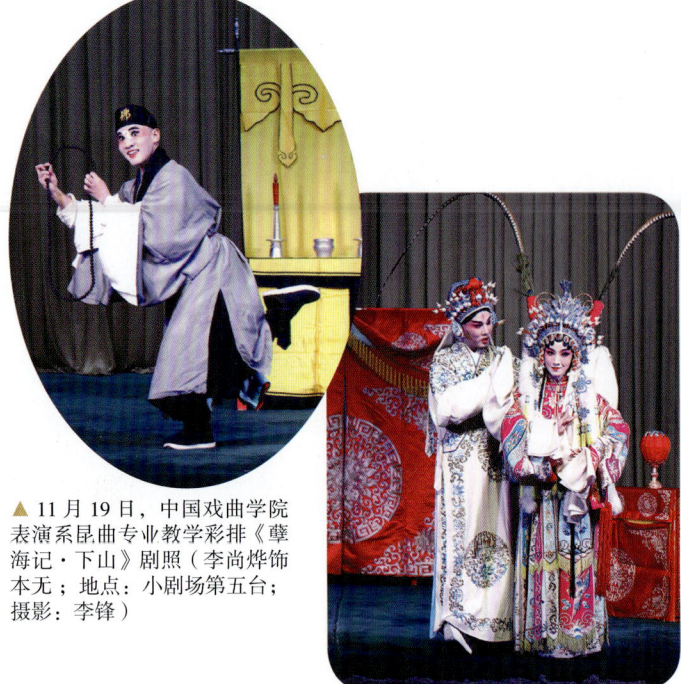

▲11月19日，中国戏曲学院表演系昆曲专业教学彩排《孽海记·下山》剧照（李尚烨饰本无；地点：小剧场第五台；摄影：李锋）

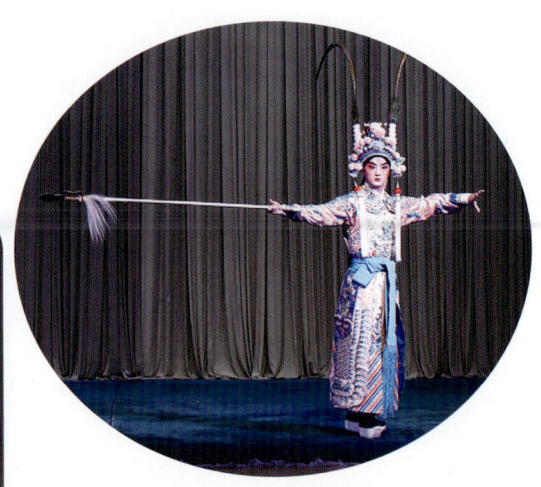

▲11月20日，中国戏曲学院表演系2017级昆曲专业毕业汇报演出《连环计·梳妆》剧照（刘珂延饰吕布；地点：小剧场第六台；摄影：李锋）

◀11月20日，中国戏曲学院表演系2017级昆曲专业毕业汇报演出《凤凰山·百花赠剑》剧照（陈嘉明饰海俊，周一凡饰百花公主；地点：小剧场第六台；摄影：李锋）

◀11月20日，中国戏曲学院表演系2017级昆曲专业毕业汇报演出《孽海记·思凡》剧照（宋旭彤饰色空；地点：小剧场第六台；摄影：李锋）

▲11月20日，中国戏曲学院表演系2017级昆曲专业毕业汇报演出《牡丹亭·拾画》剧照（邱元涛饰柳梦梅；地点：小剧场第六台；摄影：李锋）

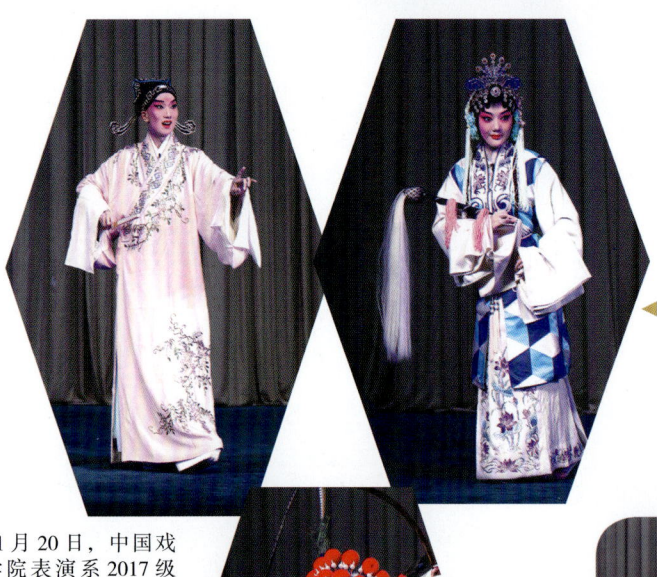

11月20日，中国戏曲学院表演系2017级昆曲专业毕业汇报演出剧照《青冢记·昭君出塞》（边程饰王昭君；地点：小剧场第六台；摄影：李锋）▶

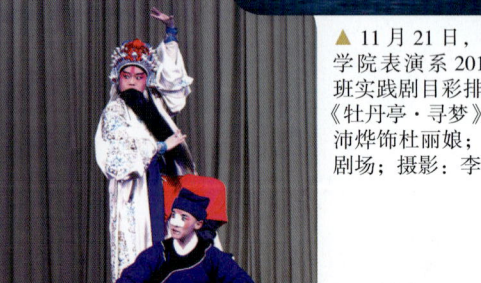

▲11月21日，中国戏曲学院表演系2018级昆曲班实践剧目彩排汇报演出《牡丹亭·寻梦》剧照（吕沛烨饰杜丽娘；地点：小剧场；摄影：李锋）

◀11月21日，中国戏曲学院表演系2018级昆曲班实践剧目彩排汇报演出《长生殿·酒楼》（丁炳太饰郭子仪，李尚烨饰酒保；地点：小剧场；摄影：李锋）

## 苏州艺术学校

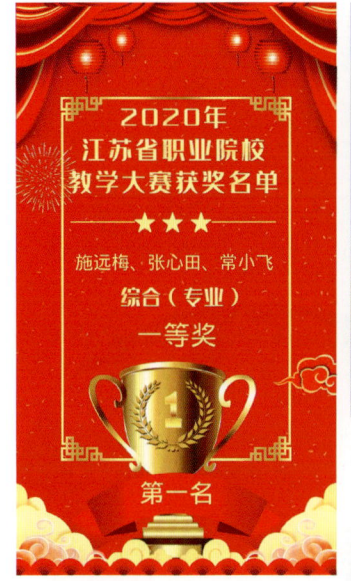

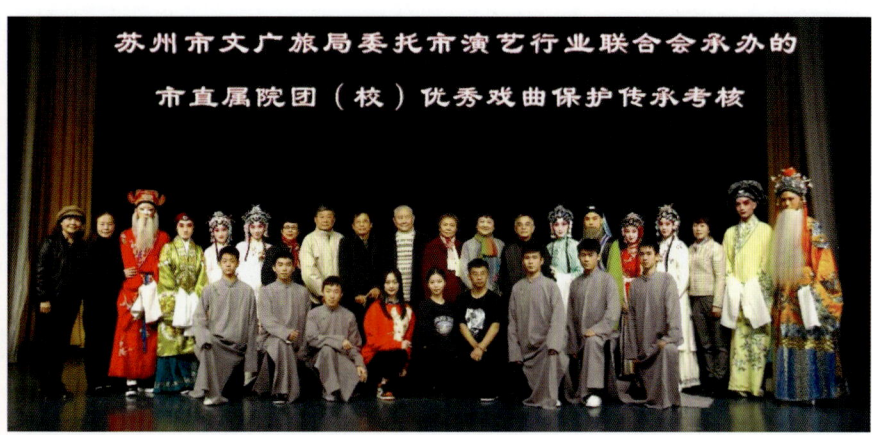

▲ 11月28日，苏州市艺术学校参加苏州市文广旅局直属院团（校）优秀戏曲保护传承考核，演出《牡丹亭》后合影

▲ 8月13日，江苏省职业院校教学能力大赛（中职组）决赛，苏州市艺术学校施远梅、张心田、常小飞获得一等奖第一名

11月28日，苏州市艺术学校参加苏州市文广旅局直属院团（校）优秀戏曲保护传承考核，演出《牡丹亭》（周乾德饰陈最良）▶

12月12日，苏州市艺术学校参加全国职业院校技能大赛，荣获（中职专业组）二等奖，施远梅、常小飞、张心田赛后留影（比赛地点：湖南株洲）▶

▲ 11月28日，苏州市艺术学校参加苏州市文广旅局直属院团（校）优秀戏曲保护传承考核，演出《牡丹亭》（钱思好饰春香）

▲ 11月28日，苏州市艺术学校参加苏州市文广旅局直属院团（校）优秀戏曲保护传承考核，演出《牡丹亭》（王悦丽饰杜丽娘）

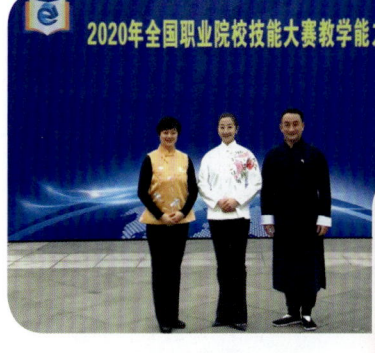

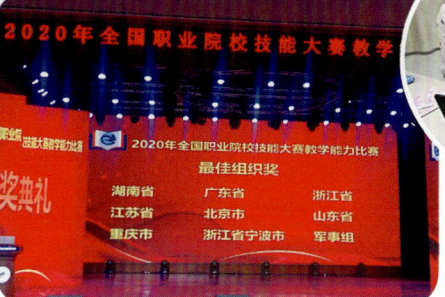

12月12日，苏州市艺术学校参加2020年全国职业院校技能大赛教学能力比赛，荣获（中职专业组）二等奖（比赛地点：湖南株洲）▶

▲ 12月12日，苏州市艺术学校参加全国职业院校技能大赛教学能力比赛，荣获（中职专业组）二等奖。图为在南京集训期间施远梅、常小飞和指导专家孙筱合影

# 昆曲博物馆

▶ 庚子"战疫"系列线上活动——"粉墨工坊"之"开心画脸谱"

▲ "昆曲大家唱"公益教唱现场

▶ 昆曲文物史料抢救征集举隅——王正来《纳书楹玉茗堂四梦全谱新译》手稿等

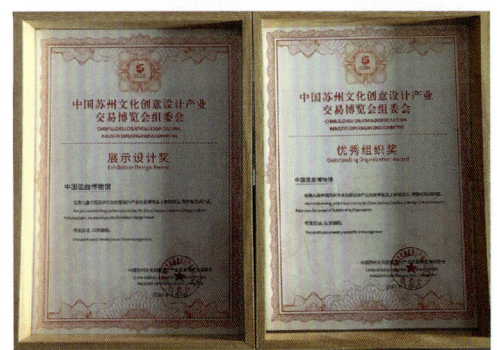

◀ 昆博荣获中国苏州文化创意设计产业交易博览会展示设计奖和优秀组织奖

▶ "十三五"国家重点图书出版规划项目《莼江曲谱》获评为苏州市优秀出版物

"十三五"国家重点图书出版规划项目《莼江曲谱》获评为苏州市优秀出版物 ▼

▲ 盛世元音——中国昆曲艺术文化巡展

▼ "昆曲与园林——戏台寻踪"特展

# 目 录

## 北方昆曲剧院

北方昆曲剧院2020年度昆曲工作综述 …………………………………………… 3
 杨凤一再次当选中国戏剧家协会副主席 …………………………………… 4
北方昆曲剧院2020年度演出日志 …………………………………………… 5

## 上海昆剧团

上海昆剧团2020年度昆曲工作综述 …………………………………………… 15
上海昆剧团2020年度演出日志 …………………………………………… 16

## 江苏省演艺集团昆剧院

江苏省演艺集团昆剧院2020年度昆曲工作综述 …………………………………………… 25
江苏省演艺集团昆剧院2020年度演出日志 …………………………………………… 26

## 浙江京昆艺术中心(昆剧团)

浙江京昆艺术中心(昆剧团)2020年度昆曲工作综述 …………………………………………… 31
 浙江京昆艺术中心(昆剧团)简介 …………………………………… 33
浙江京昆艺术中心(昆剧团)2020年度演出日志 …………………………………………… 33

## 湖南省昆剧团

湖南省昆剧团2020年度昆曲工作综述 ································ 41

湖南省昆剧团2020年度演出日志 ······································ 42

## 江苏省苏州昆剧院

江苏省苏州昆剧院2020年度昆曲工作综述 ························ 47
  苏州昆剧传习所　徐慧芳 ·············································· 48
江苏省苏州昆剧院2020年度演出日志 ································ 52

## 永嘉昆剧团

永嘉昆剧团2020年度昆曲工作综述 ···································· 59
  永嘉昆剧团简介 ································································ 61
永嘉昆剧团2020年度演出日志 ··········································· 61

## 2020年度推荐剧目

北方昆曲剧院2020年度推荐剧目 ······································· 67
  《救风尘》　晚　昼　改编 ············································ 67
  经典重启　名剧再现——昆剧《救风尘》背后的创作故事 ·· 78
上海昆剧团2020年度推荐剧目 ··········································· 80
  《拜月亭记》 ······································································ 80
  《拜月亭记》改编札记　唐葆祥 ···································· 81
  新人成长了　老戏翻新了　赵　玥 ······························ 83
江苏省演艺集团昆剧院2020年度推荐剧目 ························ 84
  《眷江城》　罗　周　编剧 ············································ 84
  《眷江城》曲谱　迟凌云　制谱 ···································· 97
  《眷江城》用贴近时代的表演语汇让昆剧活在当下 ···· 105

江苏省苏州昆剧院2020年度推荐剧目 ········· 107
　《占花魁》 ················· 107
　《占花魁》曲谱 ··············· 108
　苏昆传承大戏《占花魁》来了！ ········· 109
永嘉昆剧团2020年度推荐剧目 ············ 110
　《红拂记》　温　润　改编 ··········· 110
　《红拂记》曲谱　周雪华 ············ 119
　瓯越艺文谭　岂得羁縻女丈夫　胡胜盼 ······ 135

# 2020年度推荐艺术家

北方昆曲剧院2020年度推荐艺术家 ·········· 139
　她在用心演人物——记北昆优秀青年演员张媛媛 ·· 139
上海昆剧团2020年度推荐艺术家 ············ 140
　胡维露 ···················· 140
江苏省演艺集团昆剧院2020年度推荐艺术家 ······ 141
　孔爱萍：心似琉璃，内外分明　田　野 ······ 141
浙江京昆艺术中心（昆剧团）2020年度推荐艺术家 ·· 143
　学艺博观约取　演戏笃志力行——张侃侃访谈　李　蓉　张侃侃 ·· 143
湖南省昆剧团2020年度推荐艺术家 ··········· 149
　与笛子相伴的岁月——访昆曲青年笛师夏轲　蒋　莉 ·· 149
江苏省苏州昆剧院2020年度推荐艺术家 ········ 150
　"春天的一缕香气"——沈国芳访谈　金　红　沈国芳 ·· 150
永嘉昆剧团2020年度推荐艺术家 ············ 161
　冯诚彦：80后生力军在永昆传承路上 ······· 161

# 昆剧教育

中国戏曲学院2020年度昆曲教育　王振义　谷思克 ·· 165
中国戏曲学院表演系昆曲班2020年度演出日志 ···· 167

## 昆曲研究

| | |
|---|---|
| 昆曲研究2020年度论著编目　谭　飞　辑 | 171 |
| 昆曲研究2020年度论文索引　谭　飞　辑 | 178 |
| 昆曲研究2020年度论文综述　裴雪莱 | 184 |
| 徐渭"声相邻"说与昆曲"主腔"渊源及关系论析（存目）　王志毅 | 190 |
| 论明清曲谱中"昆板"的悄然出现　许莉莉 | 190 |
| 冯梦龙编剧学理论初探 | |
| ——以《墨憨斋定本传奇》为例诠释　邹自振 | 201 |
| 明清时期江南都市的戏曲消费空间演变 | |
| ——以苏州和扬州为例　邓天白　秦宗财 | 205 |
| 论昆曲清工唱法的当代承继（存目）　唐振华 | 211 |
| 昆曲剧团的资源整合与创新发展（存目） | |
| ——基于江苏省演艺集团昆剧院的考察　郭婧萱 | 212 |
| 民国皖南昆曲酬神戏民间抄本【混江龙】曲牌分析　李淑芬　李文军 | 212 |
| 精致的唱腔技艺是内心体验"外化"的保证 | |
| ——关于昆剧度曲技艺中存在的四个问题及其思考　顾兆琳 | 214 |
| 我的新概念昆曲观　柯　军 | 216 |
| 汪海林对话柯军：绮梦两百年，他是当代"林冲"，欲建先锋《素·昆》（存目）　汪海林　柯　军 | 218 |
| 一部开了新生面的昆曲大戏——评《画堂春》　张永和 | 218 |
| 丁盛著《当代昆剧创作研究》（存目）　丁　盛 | 220 |

## 2020年度推荐论文

| | |
|---|---|
| "理筑其形，情铸其魂" | |
| ——昆剧新创、新编剧目的音乐写作理念　周友良 | 223 |
| 罗周戏剧创作观察　汪人元 | 226 |
| 论昆曲《桃花扇》舞台美学的中西交融与本体转向　刘　津 | 234 |
| 修改与丰富：当代昆剧演出形态的传承与演进模式略论　刘　轩 | 240 |

无限枝头好颜色
　　——用生命演绎角色的谷好好　王　馗 ………………………………………………… 247
《昆曲集净》的编纂与昆曲曲谱的演进和创新(存目)
　　——兼论昆净"七红八黑"说　谷曙光 ……………………………………………… 251
曲调行腔与明清戏曲表演范式的转移　刘晓明 ………………………………………… 251
闷约楼
　　——昆曲古戏台更新设计研究　施煜庭 …………………………………………… 260
从昆剧《思凡》到新舞蹈剧《思凡》
　　——梅兰芳访日公演对日本现代戏剧的影响　李莉薇 …………………………… 264

## 昆曲博物馆

中国昆曲博物馆2020年度工作综述　孙伊婷　徐智敏　整理 ………………………… 277

## 昆事记忆

穆藕初是否昆剧传习所创办人？　朱栋霖　孙伊婷 …………………………………… 281
一次史无前例、继往开来的昆剧汇演与研讨盛会
　　——1956年上海昆剧观摩演出大会的经验　朱恒夫 ……………………………… 283
昆曲源流及其变革(存目)　俞振飞 ……………………………………………………… 286
吴新雷：我和昆曲有故事　徐有富 ……………………………………………………… 286
郑振铎揭《琵琶记》之谜(存目)　徐宏图 ……………………………………………… 288
"雁山明月虎丘云"
　　——明苏州虎丘中秋曲会在温州雁荡山的重现　徐宏图 ………………………… 288

## 中国昆曲2020年度纪事

中国昆曲2020年度纪事　王敏玲　整编 ………………………………………………… 293

后　记　朱栋霖 …………………………………………………………………………… 297

# The 2021 Annals of China Kunqu Opera

## Northern Kunqu Opera Troupe

An Overview of the Work of the Northern Kunqu Opera Troupe in 2020 ·············· 3
Yang Fengyi Re-elected as Vice President of Chinese Theatre Association ·············· 4
Performance Log of the Northern Kunqu Opera Troupe in 2020 ·············· 5

## Shanghai Kunqu Opera Troupe

An Overview of the Work of the Shanghai Kunqu Opera Troupe in 2020 ·············· 15
Performance Log of the Shanghai Kunqu Opera Troupe in 2020 ·············· 16

## Jiangsu Kunqu Performing Arts Group Kunqu Opera Troupe

An Overview of the Work of theJiangsu Kunqu Performing Arts Group Kunqu Opera Troupe in 2020 ·············· 25
Performance Log of the Jiangsu Kunqu Performing Arts Group Kunqu Opera Troupe in 2020 ·············· 26

## Zhejiang Peking Opera and Kunqu Opera Art Theater

An Overview of the Work of the Zhejiang Peking Opera and Kunqu Opera Art Theater in 2020 ·············· 31
The Brief Introduction of Zhejiang Peking Opera and Kunqu Opera Art Theater ·············· 33
Performance Log of theZhejiang Peking Opera and Kunqu Opera Art Theater in 2020 ·············· 33

## Hunan Kunqu Opera Troupe

An Overview of the Work of the Hunan Kunqu Opera Troupe in 2020 ·················· 41
Performance Log of the Hunan Kunqu Opera Troupe in 2020 ·················· 42

## Suzhou Kunqu Opera Troupe

An Overview of the Work of the Suzhou Kunqu Opera Troupe in 2020 ·················· 47
    Kunqu Opera Training School    Xu Huifang ·················· 48
Performance Log of the Suzhou Kunqu Opera Troupe in 2020 ·················· 52

## Yongjia Kunqu Opera Troupe

An Overview of the Work of the Yongjia Kunqu Opera Troupe in 2020 ·················· 59
    The Brief Introduction of Yongjia Kunqu Opera Troupe ·················· 61
Performance Log of the Yongjia Kunqu Opera Troupe in 2020 ·················· 61

## Recommended Plays in 2020

Northern Kunqu Opera Troupe Recommended Play in 2020 ·················· 67
    *Saving the Courtesan*    Adapted by Wan Zhou ·················· 67
    Recreation of Classics: Anecdote of the Creation of Kunqu Opera *Saving the Courtesan* ·················· 78
Shanghai Kunqu Opera Troupe Recommended Play in 2020 ·················· 80
    *The Story of Worshipping the Moon Pavilion* ·················· 80
    Adaptation Notes of Kunqu Opera *The Story of Worshipping the Moon Pavilion*    Tang Baoxiang ·················· 81
    Training Young Actors while Recreating Classics ·················· 83
Jiangsu Kunqu Performing Arts Group Kunqu Opera Troupe Recommended Play in 2020 ·················· 84
    *Loving Jiangcheng*    Scriptwrited by Luo Zhou ·················· 84
    The Music Score of *Loving Jiangcheng*    Chi Lingyun ·················· 97
    *Loving Jiangcheng*: Revitalize Kunqu Opera with Modern Performing Language ·················· 105
Suzhou Kunqu Opera Troupe Recommended Play in 2020 ·················· 107
    *The Oil Peddler and the Courtesan* ·················· 107
    The Music Score of *The Oil Peddler and the Courtesan* ·················· 108
    Returning of the Classic *The Oil Peddler and the Courtesan*! ·················· 109

Yongjia Kunqu Opera Troupe Recommended Play in 2020 ········· 110
   *Story of Hong Fu*　　Adapted by Wen Run ········· 110
   The Music Score of *The Story of Hong Fu*　　Zhou Xuehua ········· 119
   Hong Fu: A Great Woman Unfettered　　Hu Shengpan ········· 135

# Recommended Kunqu Artists in 2020

Northern Kunqu Opera Troupe Recommended Kunqu Artist in 2020 ········· 139
   Young Kunqu Artist Zhang Yuanyuan: Putting Heart and Soul in Her Characters ········· 139
Shanghai Kunqu Opera Troupe Recommended Kunqu Artist in 2020 ········· 140
   The Kunqu Artist Hu Weilu ········· 140
Jiangsu Kunqu Performing Arts Group Kunqu Opera Troupe Recommended Kunqu Artist in 2020 ········· 141
   Kunqu Artist Kong Aiping: As Clear as Crystal　　Tian Ye ········· 141
Zhejiang Peking Opera and Kunqu Opera Art Theater Recommended Kunqu Artist in 2020 ········· 143
   Learning and Performing with Earnest: An Interview with Zhang Kankan　　Li Rong, Zhang Kankan ········· 143
Hunan Kunqu Opera Troupe Recommended Kunqu Artist in 2020 ········· 149
   Life with the Flute: An Interview with Young Flute Artist Xia Ke　　Jiang Li ········· 149
Suzhou Kunqu Opera Troupe Recommended Kunqu Artist in 2020 ········· 150
   A Stream of Perfume in Spring: An Interview with Shen Guofang　　Jinhong, Shen Guofang ········· 150
Yongjia Kunqu Opera Troupe Recommended Kunqu Artist in 2020 ········· 161
   Feng Chengyan: A Yong Kunqu Successor Born in 1980s ········· 161

# Kunqu Opera Education

The Kunqu Opera Education in The National Academy of Chinese Theatre Arts 2020　　Wang Zhenyi, Gu Sike ········· 165
The Performance Log of the National Academy of Chinese Theatre Arts 2020 ········· 167

# Kunqu Studies

Index of Books on the Kunqu Studies in 2020　　Compiled by Tan Fei ········· 171
Index of Research Articles on Kunqu Studies in 2020　　Compiled by Tan Fei ········· 178
A Review of Kunqu Studies in 2020　　Pei Xuelai ········· 184
On the Origin Relations between Xu Wei's Theory of "Sheng Xiang Lin" and Kunqu "Zhu Qiang"　　Wang Zhiyi ········· 190
Origination of "Kun Ban" in Music Score in the Ming and Qing Dynasty　　Xu Lili ········· 190

The Opera Creation Theory of Feng Menglong: A Study on *Mo Hanzhai Definitive Edition Legend*　　Zou Zizhen ⋯⋯ 201

The Dramatics Consumption Space in Jiangnan Area in Ming and Qing Dynasties: Taking Suzhou City and Yangzhou City as Examples　　Deng Tianbai, Qin Zongcai ⋯⋯ 205

The Contemporary Inheritance of Pure Singing in Kunqu Opera　　Tang Zhenhua ⋯⋯ 211

Resource Integration and Innovative Development of Kunqu Opera Troupe: Based on a Survey of Jiangsu Kunqu Performing Arts Group Kunqu Opera Troupe　　Guo Jingxuan ⋯⋯ 212

An Analysis of the Qupai of Southern Anhui Folk Manuscript "Hun Jiang Long"　　Li Shufen, Li Wenjun ⋯⋯ 212

Sophisticated Tune-Singing Skills Guarantees the Emotional Expression: Four Questions and Thoughts on the Composing and Singing Skills of Kunqu Opera　　Gu Zhaolin ⋯⋯ 214

My New Concept of Kunqu Opera　　Ke Jun ⋯⋯ 216

Wang Hailin's Talk with Ke Jun on His Pioneering *Su Kun* Concept　　Wang Hailin, Ke Jun ⋯⋯ 218

Kunqu Opera *Spring in the Painting Hall*: Opening New Vistas　　Zhang Yonghe ⋯⋯ 218

*Research on Contemporary Kunqu Opera Creation* by Ding Sheng　　Ding Sheng ⋯⋯ 220

# Recommended Essays on Kunqu Studies in 2020

Unity of Form and Spirit: The Musical Composition Concept of New Kunqu Operas　　Zhou Youliang ⋯⋯ 223

An Observation on Luo Zhou's Kunqu Opera Creation　　Wang Renyuan ⋯⋯ 226

On the Stage Design of Kunqu *The Peach Blossom Fan* from the Fusion of China and the West to the Ontological Turn　　Liu Jin ⋯⋯ 234

Modification and Enrichment: on the Inheritance and Evolution of Contemporary Kunju Performance　　Liu Xuan ⋯⋯ 240

Gu Haohao: Interpretating a Role with Her Life　　Wang Kui ⋯⋯ 247

The Compilation of *Jing Roles of Kunqu* and the Innovation and Development of Kunqu Qupu: Also on "Seven-Red and Eight-Black" Theory of Painted Face in Kunqu Opera　　Gu Shuguang ⋯⋯ 251

Tunes and Singing and the Transfer of Xiqu Stage Paradigm in Ming and Qing Dynasties　　Liu Xiaoming ⋯⋯ 251

A Research of the renovation design of Old Kunqu Opera Stage　　Shi Yuting ⋯⋯ 260

*A Nun Seeks Love* from Kunju to *Shin Buyō*: The Influence of Mei Lanfang's First Performance in Japan on Modern Japanese Theatre　　Li Liwei ⋯⋯ 264

# Kunqu Museums

A General Survey of China Kunqu Museum in 2020　　Compiled by Sun Yiting, Xu Zhimin ⋯⋯ 277

# Memoirs of Kunqu Events

Is Mu Ouchu the Founder of Kunqu Opera Training School?　　Zhu Donglin, Sun Yiting ⋯⋯ 281

An Unprecedented and Transitional Conference of Kunqu Opera Art and Research: An Experience of Viewing
　　Shanghai Kunqu Opera Performing Festival in 1956　Zhu Hengfu ················· 283
The Origin and Development of Kunqu Opera　Yu Zhenfei ······························· 286
Wu Xinlei: I Have a Story with Kunqu Opera　Xu Youfu ······························· 286
The Demystification of *The Legend of Pipa* by Zheng Zhenduo　Xu Hongtu ··············· 288
A Correspondent to The Kunqu Opera Society of Huqiu: Mei Yu Yan Kunqu Opera Society on Yandang Mountain
　　in the Ming Dynasty　Xu Hongtu ································································ 288

# The Chronicle of China's Kunqu Opera in 2020

The Chronicle of China's Kunqu Opera in 2020　Compiled by Wang Minling ············· 293
Postscripts　Zhu Donglin ························································································ 297

北方昆曲剧院

# 北方昆曲剧院 2020 年度昆曲工作综述

2020年上半年，全国人民乃至世界人民正经历着第二次世界大战以来最严重的全球公共卫生突发事件——新冠肺炎疫情突如其来。面对来势汹汹的新冠疫情，北方昆曲剧院在北京市政府及北京市文化和旅游局的指导下，尽己所能，采取一切必要措施防范新冠肺炎的传播，2020年整个上半年北方昆曲剧院线下剧场演出几乎处于停滞状态，大型原创剧目及原创小剧场剧目等均受疫情影响，无法开展创作及排练工作。

虽然疫情形势严峻，但全体同仁在剧院领导班子的带领下，同心同德，坚决贯彻党中央的决策部署，统筹各方面资源，充分发挥国有文化艺术院团的优势，采用线上演出、网络直播等多种方式丰富首都人民的文化生活，同时积极编排剧目，歌颂一线医护工作者。

## 一、演出工作

1. 1月2日至3日，在北京天桥剧场圆满完成年度原创大戏《清明上河图》的演出工作，共计演出2场。

2. 1月初，分别在国家大剧院、北京评剧院、长安大戏院等多家具有影响力的剧场完成大型经典剧目《牡丹亭》的演出工作，共计演出4场。

3. 1月，分别在隆福剧场完成《怜香伴》《精忠记》《墙头马上》等3出小剧场剧目的演出工作。

4. 1月中下旬，为丰富首都人民的春节文化生活，完成了3场下基层群众慰问演出工作，以及文化部经典折子戏录像工作。

5. 面对突发疫情，剧院充分利用创作人才资源，第一时间编排了歌颂防疫工作一线医护人员的舞台剧目《逆行者》，向所有医护人员致敬。8月，在梅兰芳大剧院线上、线下同时上演原创防疫宣传剧《逆行者》，线上观看达30多万人次。

6. 9月，举办"北方昆曲剧院经典剧目展演周"活动，在长安大戏院连演7天《西厢记》《玉簪记》《狮吼记》等优秀经典剧目，同时进行了网上直播，为线上演出积累了丰富的经验。

7. 10月底，在园博园忆江南园演出6天，完成16场演出与12场讲座，圆满完成了文旅部、北京市政府交办的中国戏曲文化周演出任务。

8. 北方昆曲剧院大型原创文华奖剧目《红楼梦》于12月受邀参加"韵·北京——2020北京市属院团优秀剧目年度展演季"。

9. 11月，在繁星戏剧村完成了"当代小剧场戏剧节展演"活动。

10. "十一"期间，北方昆曲剧院应国家京剧院特邀，参加"致祖国——京剧名家经典剧目展演"活动，在梅兰芳大剧院演出大型经典剧目《牡丹亭》。

## 二、巡演工作

1. 9月18日，剧院参与在杭州举办的"2020年文化和自然遗产日"演出工作，演出《牡丹亭·游园》一折。

2. 11月，受邀携原创剧目《拜月亭》参加在南京举办的紫金京昆艺术群英会。

## 三、线上"云演出"工作

1. 在全力抗疫，暂停线下所有演出之时，剧院想尽办法"停工不停戏"，统筹各方资源，积极开展线上"云"演出工作，在剧院公众号发布《续琵琶》《红楼梦》《赵氏孤儿》等多部经典剧目片段共计30场，社会反响良好。

2. 8月底，在中山音乐堂完成题为"打开艺术之门"的《牡丹亭·游园》线上直播演出。

3. 6月12日，由北方昆曲剧院杨凤一院长亲自担任"主播"，在"快手"直播平台演出《望江亭》，共计播出1小时34分钟，线上观看人数达10万人以上，点赞人次达37.9万，再次展示了昆曲艺术不朽的生命力。

4. 6月12日，与中国昆剧古琴研究会、中国艺术研究院合作举办"良辰美景·2020年非遗演出季"纪念演出活动，原计划演出2场，受北京市疫情突发情况影响，最终仅完成了1场演出。

## 四、剧目创排及演出

2020年，在严密采取防疫措施的情况下，北方昆曲剧院全体演职人员克服重重困难，积极筹备并编排了以下剧目：

1. 中宣部青年英才项目支持剧目《金雀记》已完成彩排，计划于2021年与观众见面。

2. 基本艺术生产项目下，剧院原创剧目《阎惜娇》已完成排练工作，并于11月在长安大戏院完成演出汇报工作。另外，小剧场剧目《红娘》于11月中下旬完成首演汇报演出。

3. 剧院新编小剧场剧目《连环记》《风筝误》已完成排练工作，计划于2021年搬上舞台，与观众见面。

4. "名家传戏"项目中，剧院著名花脸表演艺术家周万江老师代表作《功臣宴》《阴告》等，已完成授课、彩排、公演。

5. 剧院大型原创剧目《国风》已完成前期准备工作，计划在2021年搬上舞台。

6. 剧院原创剧目《救风尘》已完成排练工作，并于12月在长安大剧院完成首演。

### 五、传承工作

1. 2020年，剧院在"荣庆学堂"项目下，自第一轮疫情形势缓和的5月开始，利用全天时间，分上下午，在保证安全的前提下集中学习《拷红》《偷鸡》《阴审》等十多出折子戏，40余位学员参与学习，并于9月及11月分别在国图艺术中心及清华大学完成汇报演出。

2. 10月，剧院杨凤一同志应北京大学邀请，在北大举办"关于昆曲刀马旦艺术特点"的主题讲座，讲座于线上线下同时进行。在北大校园防疫工作非常严格的情况下，线下参与人数仍达到200人以上。

### 六、防疫工作

2020年上半年，在抗击疫情的非常时刻，剧院坚决贯彻党中央的决策部署，充分发挥制度优势，采取各种措施排查漏洞、补齐短板，全力以赴做好疫情防控工作，具体工作如下：

1. 坚决做好每日剧院办公场所防疫消毒工作，设置"防疫专员"，每小时消毒1次；每天对进出剧院办公场所的工作人员进行3次体温测量。

2. 按照北京市文化和旅游局防疫安全工作要求，每日完成剧院所有工作人员身体状况排查工作，做到每日保平安，每人报平安。

3. 为防止聚集性疫情感染，同时保证艺术生产的延续性，剧院要求所有演职人员在家坚持练功，对戏及部分排练工作采用线上方式进行。

4. 工会为职工配备了口罩、一次性手套、消毒纸巾、消毒酒精等防疫用品，为职工的健康保驾护航。

5. 院务管理中心牵头组织剧院全体职工进行核酸检测排查，所有参加核酸检测人员的检测结果均为阴性。尽管剧院处于疫情高风险的马家堡地区，但全院无一人感染。

6. 剧院严格执行外来人员登记及体温检测制度，外来人员必须扫描健康码后方可进入剧院办公场所。

### 七、院址改建工作

2020年6月8日，剧院完成最后一户房屋征收安置补偿协议签订工作，截至6月底，已经完成全部市政各项设施的拆除、关闭和改移工作；中考过后完成拆除和场地平整工作；文物勘查工作正在进行中。

## 杨凤一再次当选中国戏剧家协会副主席

2020年12月15日，中国戏剧家协会第九次全国代表大会圆满完成各项议程在京闭幕。大会选举产生了中国戏剧家协会第九届理事会理事。在第九届理事会第一次会议上，选举产生了新一届主席、副主席。北方昆曲剧院杨凤一院长当选中国剧协第九届主席团副主席。这也是杨凤一院长圆满完成了上一个5年剧协副主席的履职工作后的再次连任。

中国戏剧家协会成立于1949年7月24日，原名"中华全国戏剧工作者协会"，1953年更名为"中国戏剧家协会"。剧协的工作围绕德艺双馨的要求，加强思想引领、政治引领、价值引领，努力提高戏剧队伍的思想道德素质、文化修养与业务水平。弘扬"爱国、为民、崇德、尚艺"的文艺界核心价值观，践行中国文艺工作者职业道德公约，培育良好的职业精神和职业道德，加强行业服务、行业管理、行业自律。

戏剧艺术承载着深厚的历史文化积淀，展示着时代的精神风貌。党的十九届五中全会吹响了建设文化强国的号角，中国戏剧事业舞台广阔、大有可为。在中国剧协的统筹领导下，全国戏剧从业者坚定文化自信，担当文化使命，推动中华文化创造性转化、创新性发展，创作出众多彰显时代主题、满足人民期待的艺术精品，努力开创了中国戏剧事业发展的新局面。

昆曲作为中国戏剧艺术中传统的美学典范，其传承与发展并重。近年来，在党中央的关怀和重视下，在中国戏剧家协会的密切引领下，昆曲的传承和发展迎来了欣欣向荣的新局面，优秀作品层出不穷，优秀人才不断

涌现,演出市场日趋活跃,行业生态持续优化,中外交流日益频繁,为繁荣社会主义文艺、提高中华文化影响力做出了积极的贡献。

此次,杨凤一院长再次当选为中国戏剧家协会副主席,不仅是昆曲界的殊荣,亦是一份沉重的责任。作为立足首都的国家文艺院团的领军人物,杨凤一院长必将认真履行主席团的职责,为党的戏剧事业建言献策。北方昆曲剧院始终秉承高度的文化自觉和坚定的文化自信,赓续中华优秀传统文化和其中蕴含的精神真谛,深入挖掘和阐释传统文化的时代价值,结合时代要求,自觉砥砺从艺初心,守正创新,勇攀文艺创作的高峰,创作更多有筋骨、有道德、有温度、立足高原的昆曲艺术作品;并以此引领全国昆曲院团,提高自身素质、锻造艺术水准、展现中华美学风范,让昆曲这一传承600年的传统艺术焕发永久魅力。

## 北方昆曲剧院 2020 年度演出日志

| 总场次 | 日期 | 时间 | 地点 | 剧(节)目 | 主演 | 地点 | 演出时长/分钟 | 线下观众/人 | 线上观众/人 | 剧场座位/个 |
|---|---|---|---|---|---|---|---|---|---|---|
| 1 | 1月2日 | 19:30 | 天桥剧场 | 《清明上河图》 | 袁国良 | 北京市 | 150 | 1155 | 0 | 1155 |
| 2 | 1月3日 | 19:30 | 天桥剧场 | 《清明上河图》 | 袁国良 | 北京市 | 150 | 1155 | 0 | 1155 |
| 3 | 1月3日 | 19:30 | 国家大剧院 | 《牡丹亭》 | 魏春荣、邵峥、刘大馨 | 北京市 | 160 | 1000 | 0 | 1035 |
| 4 | 1月4日 | 19:30 | 国家大剧院 | 《牡丹亭》 | 魏春荣、邵峥、刘大馨 | 北京市 | 160 | 1000 | 0 | 1035 |
| 5 | 1月5日 | 14:30 | 国家大剧院 | 《牡丹亭》交流会 | 杨帆、魏春荣、邵峥 | 北京市 | 90 | 300 | 0 | 300 |
| 6 | 1月6日 | 19:30 | 中国评剧院 | 《牡丹亭》 | 邵天帅、王琛 | 北京市 | 160 | 700 | 0 | 734 |
| 7 | 1月13日 | 18:00 | 西山朗丽兹花园酒店 | 《游园》 | 于雪娇、吴思 | 北京市 | 30 | 200 | 0 | 200 |
| 8 | 1月12日 | 19:30 | 隆福剧场 | 《怜香伴》 | 邵天帅、于雪娇 | 北京市 | 120 | 600 | 0 | 630 |
| 9 | 1月13日 | 19:30 | 隆福剧场 | 《精忠记》 | 李相凯 | 北京市 | 150 | 600 | 0 | 630 |
| 10 | 1月14日 | 19:30 | 隆福剧场 | 《墙头马上》 | 邵天帅、王琛 | 北京市 | 90 | 600 | 0 | 630 |
| 11 | 1月17日 | 10:30 | 文旅局团拜会 | 《游园惊梦》 | 魏春荣、邵峥、刘大馨 | 北京市 | 50 | 200 | 0 | 200 |
| 12 | 1月17日 | 14:00 | 海淀区北部文化馆 | 《游园》《借扇》《寄子》 | 王雨辰、丁珂、曹龙生、李相凯、刘展 | 北京市 | 90 | 350 | 0 | 350 |
| 13 | 1月17日 | 19:30 | 国图艺术中心 | 《夜奔》《寻梦》《佳期》 | 刘恒、朱冰贞、王瑾 | 北京市 | 95 | 1000 | 0 | 1153 |
| 14 | 1月19日 | 19:30 | 长安大戏院 | 《牡丹亭》 | 魏春荣、邵峥、王振义、刘大馨 | 北京市 | 160 | 740 | 0 | 760 |
| 15 | 4月28日 | 19:00 | 外国语学院 | 举办《浅谈昆曲艺术魅力》讲座 | 邵天帅、张鹏 | 北京市 | 120 | 30 | 1000 | 无限制 |
| 16 | 5月11日 | 19:30 | 北京青年报 | 《红楼梦》 | 杨凤一、朱冰贞、翁佳慧 | 北京市 | 75 | 0 | 100000 | 无限制 |

续表

| 总场次 | 日期 | 时间 | 地点 | 剧(节)目 | 主演 | 地点 | 演出时长/分钟 | 线下观众/人 | 线上观众/人 | 剧场座位/个 |
|---|---|---|---|---|---|---|---|---|---|---|
| 17 | 5月31日 | 18:00 | 中山音乐堂 | 《惊梦》 | 魏春荣、邵峥 | 北京市 | 15 | 0 | 100000 | 无限制 |
| 18 | 6月4日 | 13:00 | 缤纷剧场 | 《游园》 | 潘晓佳、丁珂 | 北京市 | 15 | 0 | 100000 | 无限制 |
| 19 | 6月12日 | 14:00 | 北昆 | 《望江亭中秋切鲙》 | 杨凤一、张鹏、邵天帅 | 北京市 | 94 | 0 | 100000 | 无限制 |
| 20 | 6月13日 | 16:00 | 恭王府 | 《单刀会》《钟馗嫁妹》 | 杨帆、杨建强 | 北京市 | 50 | 0 | 100000 | 无限制 |
| 21 | 6月14日 | 16:00 | 恭王府 | 《小宴》《琴挑》《游园惊梦》 | 邵天帅、张贝勒、张媛媛、翁佳慧、魏春荣、邵峥 | 北京市 | 50 | 0 | 100000 | 无限制 |
| 22 | 7月31日 | 19:30 | 梅兰芳大剧院 | 《逆行者》 | 翁佳慧、李欣 | 北京市 | 70 | 200 | 3463000 | 200 |
| 23 | 8月1日 | 19:30 | 梅兰芳大剧院 | 《逆行者》 | 翁佳慧、李欣 | 北京市 | 70 | 200 | 10000 | 200 |
| 24 | 8月4日 | 19:30 | 国图艺术中心 | 《思凡》《乔醋》《关羽训子》 | 马靖、张贝勒、邵天帅、杨帆 | 北京市 | 120 | 260 | 0 | 260 |
| 25 | 8月7日 | 19:30 | 长安大戏院 | 《望江亭中秋切鲙》 | 邵天帅、王琛、史舒越 | 北京市 | 100 | 330 | 1000 | 200 |
| 26 | 8月8日 | 19:30 | 长安大戏院 | 《西厢记》 | 张媛媛、王琛、王瑾 | 北京市 | 140 | 289 | 1000 | 200 |
| 27 | 8月9日 | 14:00 | 长安大戏院 | 《牡丹亭》(上) | 7位杜丽娘6位柳梦梅 | 北京市 | 140 | 317 | 1000 | 200 |
| 28 | 8月9日 | 19:30 | 长安大戏院 | 《牡丹亭》(下) | 7位杜丽娘6位柳梦梅 | 北京市 | 110 | 298 | 1000 | 200 |
| 29 | 8月10日 | 19:30 | 国图艺术中心 | 《胖姑学舌》《莲花》《盗草》 | 陈琳、吴思、张欢、张贝勒、马靖、刘展 | 北京市 | 120 | 260 | 0 | 260 |
| 30 | 8月11日 | 19:30 | 国图艺术中心 | 《小放牛》《望乡》《琴挑》 | 吴雯玉、吴思、李相凯、张贝勒、翁佳慧、潘晓佳 | 北京市 | 120 | 260 | 0 | 260 |
| 31 | 8月14日 | 19:30 | 国图艺术中心 | 《双思凡》《活捉》《闹龙宫》 | 丁珂、王雨辰、马靖、张欢、曹龙生 | 北京市 | 120 | 260 | 0 | 260 |
| 32 | 8月15日 | 14:00 | 国图艺术中心 | 《出塞》《玩笺》《刺梁》 | 张媛媛、张贝勒、邱漫、张欢 | 北京市 | 120 | 260 | 0 | 260 |
| 33 | 8月16日 | 14:00 | 国图艺术中心 | 《佳期》《偷鸡》《女弹》 | 刘大馨、曹龙生、饶子为、顾卫英、刘恒 | 北京市 | 120 | 260 | 0 | 260 |
| 34 | 8月17日 | 19:30 | 国图艺术中心 | 《打店》《寄子》《斩娥》 | 饶子为、吴卓宇、李相凯、刘展、于雪娇 | 北京市 | 120 | 260 | 0 | 260 |

续表

| 总场次 | 日期 | 时间 | 地点 | 剧(节)目 | 主演 | 地点 | 演出时长/分钟 | 线下观众/人 | 线上观众/人 | 剧场座位/个 |
|---|---|---|---|---|---|---|---|---|---|---|
| 35 | 8月19日 | 19:30 | 梅兰芳大剧院 | 《反求诸己》 | 刘恒、史舒越、潘晓佳 | 北京市 | 70 | 200 | 1000 | 200 |
| 36 | 8月20日 | 19:30 | 梅兰芳大剧院 | 《流光歌阙》 | 朱冰贞、翁佳慧 | 北京市 | 120 | 200 | 1000 | 200 |
| 37 | 8月21日 | 19:30 | 梅兰芳大剧院 | 《白兔记·咬脐郎》 | 刘巍、吴思、邱漫 | 北京市 | 120 | 200 | 1000 | 200 |
| 38 | 8月22日 | 14:00 | 国图艺术中心 | 《相约想骂》《火判》《小宴》 | 刘大馨、白晓君、史舒越、王雨辰、徐鸣瑀 | 北京市 | 120 | 260 | 0 | 260 |
| 39 | 8月25日 | 19:30 | 中山音乐堂 | 《牡丹亭》 | 魏春荣、邵峥、刘大馨 | 北京市 | 160 | 630 | 0 | 630 |
| 40 | 8月27日 | 19:30 | 梅兰芳大剧院 | 《逆行者》 | 翁佳慧、李欣 | 北京市 | 70 | 200 | 0 | 200 |
| 41 | 8月28日 | 19:30 | 梅兰芳大剧院 | 《望乡》 | 袁国良、翁佳慧 | 北京市 | 80 | 200 | 1000 | 200 |
| 42 | 8月29日 | 19:30 | 梅兰芳大剧院 | 《屠岸贾》 | 史舒越、张媛媛 | 北京市 | 100 | 200 | 1000 | 200 |
| 43 | 9月1日 | 19:30 | 国图艺术中心 | 《婆媳顶嘴》《饭店》《北饯》 | 徐航、黄秋雯、袁国良、翁佳慧、史舒越 | 北京市 | 120 | 576 | 0 | 576 |
| 44 | 9月2日 | 19:30 | 国图艺术中心 | 《夜巡》《纳姻》《对刀步战》 | 饶子为、袁国良、邵天帅、刘恒、杨迪 | 北京市 | 120 | 576 | 0 | 576 |
| 45 | 9月3日 | 19:30 | 国图艺术中心 | 《罢宴》《拾柴》《惠明下书》 | 王怡、李欣、邵峥、杨建强 | 北京市 | 120 | 576 | 0 | 576 |
| 46 | 9月9日 | 19:30 | 中国评剧院 | 《望江亭中秋切鲙》 | 刘亚琳、王琛、史舒越 | 北京市 | 120 | 251 | 0 | 251 |
| 47 | 9月10日 | 19:30 | 中国评剧院 | 《流光歌阙》 | 朱冰贞、翁佳慧 | 北京市 | 120 | 251 | 0 | 251 |
| 48 | 9月11日 | 19:30 | 中国评剧院 | 《反求诸己》 | 刘恒、史舒越、潘晓佳 | 北京市 | 70 | 251 | 0 | 251 |
| 49 | 9月18日 | 19:30 | 杭州 | 《游园》 | 潘晓佳 | 外埠 | 15 | 251 | 0 | 500 |
| 50 | 9月18日 | 19:30 | 长安大戏院 | 《墙头马上》 | 邵天帅、王琛 | 北京市 | 90 | 251 | 0 | 350 |
| 51 | 9月19日 | 19:30 | 长安大戏院 | 《寻亲记》 | 袁国良、翁佳慧、邵天帅 | 北京市 | 135 | 251 | 0 | 350 |
| 52 | 9月20日 | 19:30 | 长安大戏院 | 《西厢记》 | 潘晓佳、王琛、马靖 | 北京市 | 140 | 251 | 0 | 350 |
| 53 | 9月21日 | 19:30 | 长安大戏院 | 《玉簪记》 | 张媛媛、翁佳慧 | 北京市 | 130 | 251 | 0 | 350 |
| 54 | 9月22日 | 19:30 | 长安大戏院 | 《奇双会》 | 魏春荣、邵峥 | 北京市 | 115 | 350 | 0 | 350 |
| 55 | 9月23日 | 19:30 | 长安大戏院 | 《焚香记》 | 潘晓佳、刘鹏建 | 北京市 | 120 | 350 | 0 | 350 |
| 56 | 9月24日 | 19:30 | 长安大戏院 | 《狮吼记》 | 魏春荣、邵峥 | 北京市 | 120 | 350 | 0 | 350 |
| 57 | 9月19日 | 14:30 | 首钢园 | 《游园惊梦》 | 于雪娇、王琛 | 北京市 | 15 | 1000 | 10000 | 无限制 |

续表

| 总场次 | 日期 | 时间 | 地点 | 剧(节)目 | 主演 | 地点 | 演出时长/分钟 | 线下观众/人 | 线上观众/人 | 剧场座位/个 |
|---|---|---|---|---|---|---|---|---|---|---|
| 58 | 9月20日 | 10:00 | 首钢园 | 《昭君出塞》 | 谭潇潇、曹龙生、张欢 | 北京市 | 10 | 1000 | 10000 | 无限制 |
| 59 | 9月21日 | 10:00 | 首钢园 | 《游园》 | 于雪娇、吴思 | 北京市 | 10 | 1000 | 10000 | 无限制 |
| 60 | 9月22日 | 10:00 | 首钢园 | 《昭君出塞》 | 谭潇潇、曹龙生、张欢 | 北京市 | 10 | 1000 | 10000 | 无限制 |
| 61 | 9月28日 | 19:30 | 中国评剧院 | 《赵氏孤儿》 | 袁国良 | 北京市 | 120 | 251 | 0 | 251 |
| 62 | 9月29日 | 19:30 | 中国评剧院 | 《赵氏孤儿》 | 袁国良 | 北京市 | 120 | 251 | 1000 | 251 |
| 63 | 9月30日 | 18:30 | 高阳 | 《夜巡》《闹学》《游园惊梦》 | 饶子为、王瑾、潘晓佳、丁珂 | 外埠 | 100 | 500 | 5000 | 500 |
| 64 | 9月30日 | 19:30 | 颐和园中秋晚会 | 《游园》 | 魏春荣、刘大馨 | 北京市 | 15 | 1000 | 0 | 无限制 |
| 65 | 10月1日 | 14:00 | 梅兰芳大剧院 | 《牡丹亭》 | 于雪娇、王琛、王琳琳 | 北京市 | 100 | 100 | 0 | 109 |
| 66 | 10月2日 | 14:00 | 梅兰芳大剧院 | 《牡丹亭》 | 潘晓佳、刘鹏建、丁珂 | 北京市 | 100 | 100 | 0 | 109 |
| 67 | 10月5日 | 14:00 | 良乡影剧院 | 《西厢记》 | 潘晓佳、王琛、马靖 | 北京市 | 120 | 100 | 0 | 300 |
| 68 | 10月5日 | 19:00 | 良乡影剧院 | 《牡丹亭》 | 张媛媛、邵峥、王瑾 | 北京市 | 120 | 100 | 0 | 300 |
| 69 | 10月6日 | 19:30 | 梅兰芳大剧院 | 《牡丹亭》 | 魏春荣、邵峥、刘大馨 | 北京市 | 160 | 600 | 0 | 659 |
| 70 | 10月7日 | 19:30 | 梅兰芳大剧院 | 《长生殿》 | 邵天帅、张贝勒 | 北京市 | 150 | 600 | 0 | 659 |
| 71 | 10月8日 | 19:30 | 梅兰芳大剧院 | 《义侠记》 | 杨帆、魏春荣 | 北京市 | 150 | 600 | 0 | 659 |
| 72 | 10月9日 | 19:30 | 中国评剧院 | 《出塞》《赠剑》《嫁妹》 | 张媛媛、邵天帅、邵峥、董红钢 | 北京市 | 105 | 251 | 0 | 251 |
| 73 | 10月10日 | 19:30 | 中国评剧院 | 《夜巡》《寻梦》《单刀会》 | 饶子为、潘晓佳、丁珂、杨帆 | 北京市 | 120 | 251 | 0 | 251 |
| 74 | 10月11日 | 19:30 | 中国评剧院 | 《偷诗》《访鼠测字》《刺虎》 | 邵天帅、翁佳慧、张欢、袁国良、魏春荣、张鹏 | 北京市 | 105 | 251 | 0 | 251 |
| 75 | 10月15日 | 19:30 | 繁星戏剧村 | 《昙花证》 | 王奕铼、张媛媛、朱冰贞 | 北京市 | 110 | 186 | 0 | 186 |
| 76 | 10月16日 | 19:30 | 繁星戏剧村 | 《反求诸己》 | 刘恒、史舒越、潘晓佳 | 北京市 | 70 | 186 | 0 | 186 |
| 77 | 10月17日 | 19:30 | 繁星戏剧村 | 《怜香伴》 | 邵天帅、于雪娇、王琛 | 北京市 | 120 | 186 | 0 | 186 |
| 78 | 10月18日 | 19:30 | 繁星戏剧村 | 《牡丹亭》 | 潘晓佳、刘鹏建 | 北京市 | 120 | 186 | 0 | 186 |
| 79 | 10月17日 | 19:30 | 梅兰芳大剧院 | 参加中国戏曲学院建校70周年纪念演出 | 魏春荣、王振义 | 北京市 | 22 | 659 | 100000 | 659 |

续表

| 总场次 | 日期 | 时间 | 地点 | 剧(节)目 | 主演 | 地点 | 演出时长/分钟 | 线下观众/人 | 线上观众/人 | 剧场座位/个 |
|---|---|---|---|---|---|---|---|---|---|---|
| 80 | 10月22日 | 19:30 | 隆福剧场 | 《精忠记》 | 李相凯 | 北京市 | 150 | 500 | 0 | 500 |
| 81 | 10月23日 | 19:30 | 隆福剧场 | 《昙花证》 | 王奕铼、张媛媛、朱冰贞 | 北京市 | 110 | 500 | 0 | 500 |
| 82 | 10月24日 | 19:30 | 隆福剧场 | 《屠岸贾》 | 史舒越、张媛媛 | 北京市 | 100 | 500 | 0 | 500 |
| 83 | 10月25日 | 19:30 | 隆福剧场 | 《反求诸己》 | 刘恒、史舒越、潘晓佳 | 北京市 | 70 | 500 | 0 | 500 |
| 84 | 10月23日 | 10:00 | 园博园 | 《游园》 | 魏春荣、刘大馨 | 北京市 | 5 | 1000 | 5000 | 无限制 |
| 85 | 10月23日 | 14:00 | 园博园 | 《牡丹亭》 | 魏春荣、邵峥、刘大馨 | 北京市 | 120 | 1000 | 5000 | 无限制 |
| 86 | 10月23日 | 10:00 | 园博园 | 《偷诗》《小宴》《听琴》 | 张媛媛、翁佳慧、张贝勒、邵天帅、王丽媛、王琛 | 北京市 | 60 | 1000 | 0 | 无限制 |
| 87 | 10月23日 | 11:00 | 园博园 | 讲座 | 周好璐 | 北京市 | 30 | 1000 | 0 | 无限制 |
| 88 | 10月23日 | 14:00 | 园博园 | 《偷诗》《小宴》《听琴》 | 张媛媛、翁佳慧、张贝勒、邵天帅、王丽媛、王琛 | 北京市 | 60 | 1000 | 0 | 无限制 |
| 89 | 10月23日 | 15:00 | 园博园 | 讲座 | 周好璐 | 北京市 | 30 | 1000 | 0 | 无限制 |
| 90 | 10月24日 | 10:00 | 园博园 | 《偷诗》《小宴》《赖简》 | 张媛媛、翁佳慧、张贝勒、邵天帅、潘晓佳、王琛 | 北京市 | 60 | 1000 | 0 | 无限制 |
| 91 | 10月24日 | 11:00 | 园博园 | 讲座 | 袁国良 | 北京市 | 20 | 1000 | 0 | 无限制 |
| 92 | 10月24日 | 14:00 | 园博园 | 《偷诗》《小宴》《赖简》 | 张媛媛、翁佳慧、张贝勒、邵天帅、潘晓佳、王琛 | 北京市 | 60 | 1000 | 0 | 无限制 |
| 93 | 10月24日 | 15:00 | 园博园 | 讲座 | 袁国良 | 北京市 | 20 | 1000 | 0 | 无限制 |
| 94 | 10月25日 | 10:00 | 园博园 | 《偷诗》《游园惊梦》《赖简》 | 张媛媛、王琛、邵天帅、邵峥、周好璐、徐鸣瑀 | 北京市 | 60 | 1000 | 0 | 无限制 |
| 95 | 10月25日 | 10:30 | 园博园 | 《闹学》《双下山》 | 王瑾、张欢、马靖 | 北京市 | 40 | 1000 | 5000 | 无限制 |
| 96 | 10月25日 | 11:00 | 园博园 | 讲座 | 魏春荣、周万江 | 北京市 | 30 | 1000 | 0 | 无限制 |
| 97 | 10月25日 | 14:00 | 园博园 | 《偷诗》《游园惊梦》《赖简》 | 张媛媛、王琛、邵天帅、邵峥、周好璐、徐鸣瑀 | 北京市 | 60 | 1000 | 0 | 无限制 |
| 98 | 10月25日 | 14:00 | 园博园 | 《闹学》《双下山》 | 王瑾、张欢、马靖 | 北京市 | 40 | 1000 | 0 | 无限制 |
| 99 | 10月25日 | 15:00 | 园博园 | 讲座 | 魏春荣、周万江 | 北京市 | 30 | 1000 | 0 | 无限制 |
| 100 | 10月26日 | 10:00 | 园博园 | 《琴挑》《游园惊梦》《小宴》 | 王丽媛、邵峥、于雪娇、王琛、王雨辰、徐鸣瑀 | 北京市 | 60 | 1000 | 0 | 无限制 |

续表

| 总场次 | 日期 | 时间 | 地点 | 剧（节）目 | 主演 | 地点 | 演出时长/分钟 | 线下观众/人 | 线上观众/人 | 剧场座位/个 |
|---|---|---|---|---|---|---|---|---|---|---|
| 101 | 10月26日 | 11:00 | 园博园 | 讲座 | 刘巍 | 北京市 | 30 | 1000 | 0 | 无限制 |
| 102 | 10月26日 | 14:00 | 园博园 | 《琴挑》《游园惊梦》《小宴》 | 王丽媛、邵峥、于雪娇、王琛、王雨辰、徐鸣玥 | 北京市 | 60 | 1000 | 0 | 无限制 |
| 103 | 10月26日 | 15:00 | 园博园 | 讲座 | 刘巍 | 北京市 | 30 | 1000 | 0 | 无限制 |
| 104 | 10月27日 | 10:00 | 园博园 | 《琴挑》《游园惊梦》《小宴》 | 王丽媛、邵峥、于雪娇、王琛、王雨辰、徐鸣玥 | 北京市 | 60 | 1000 | 0 | 无限制 |
| 105 | 10月27日 | 11:00 | 园博园 | 讲座 | 顾卫英 | 北京市 | 30 | 1000 | 0 | 无限制 |
| 106 | 10月27日 | 14:00 | 园博园 | 《琴挑》《游园惊梦》《小宴》 | 王丽媛、邵峥、于雪娇、王琛、王雨辰、徐鸣玥 | 北京市 | 60 | 1000 | 0 | 无限制 |
| 107 | 10月27日 | 15:00 | 园博园 | 讲座 | 顾卫英 | 北京市 | 30 | 1000 | 0 | 无限制 |
| 108 | 10月28日 | 10:00 | 园博园 | 《偷诗》《游园惊梦》《酬简》 | 邵天帅、王琛、朱冰贞、翁佳慧、周好璐、徐鸣玥 | 北京市 | 60 | 1000 | 0 | 无限制 |
| 109 | 10月28日 | 11:00 | 园博园 | 讲座 | 王瑾 | 北京市 | 30 | 1000 | 0 | 无限制 |
| 110 | 10月28日 | 14:00 | 园博园 | 《偷诗》《游园惊梦》《酬简》 | 邵天帅、王琛、朱冰贞、翁佳慧、周好璐、徐鸣玥 | 北京市 | 60 | 1000 | 5000 | 无限制 |
| 111 | 10月28日 | 15:00 | 园博园 | 讲座 | 王瑾 | 北京市 | 30 | 1000 | 0 | 无限制 |
| 112 | 10月24日 | 09:30 | 顺义影剧院 | 《西厢记》 | 王丽媛、邵峥 | 北京市 | 120 | 495 | 0 | 495 |
| 113 | 10月24日 | 14:30 | 顺义影剧院 | 《牡丹亭》 | 顾卫英、王奕铼 | 北京市 | 120 | 495 | 0 | 495 |
| 114 | 10月26日 | 18:30 | 北京大学 | 讲座 | 杨凤一 | 北京市 | 120 | 1000 | 5000 | 200 |
| 115 | 10月27日 | 19:30 | 梅兰芳大剧院 | 《拜月亭》 | 周好璐、邵峥 | 北京市 | 120 | 600 | 0 | 600 |
| 116 | 10月28日 | 19:30 | 梅兰芳大剧院 | 《长生殿》 | 魏春荣、邵峥 | 北京市 | 150 | 600 | 0 | 600 |
| 117 | 10月29日 | 19:30 | 梅兰芳大剧院 | 《李清照》 | 顾卫英 | 北京市 | 130 | 600 | 0 | 600 |
| 118 | 10月30日 | 19:00 | 密云大剧院 | 《牡丹亭》 | 于雪娇、邵峥 | 北京市 | 90 | 600 | 0 | 600 |
| 119 | 10月31日 | 19:30 | 长安大戏院 | 《烂柯山》 | 于雪娇、许乃强 | 北京市 | 120 | 550 | 0 | 550 |
| 120 | 11月1日 | 19:30 | 长安大戏院 | 《阎惜娇》 | 潘晓佳、于航 | 北京市 | 150 | 550 | 0 | 550 |
| 121 | 11月3日 | 19:30 | 南京紫金大戏院 | 《拜月亭》 | 周好璐、邵峥 | 外埠 | 120 | 948 | 0 | 948 |
| 122 | 11月5日 | 19:30 | 南京大华大戏院 | 《怜香伴》 | 邵天帅、于雪娇、王琛 | 外埠 | 120 | 308 | 0 | 308 |
| 123 | 11月6日 | 19:30 | 南京大华大戏院 | 《怜香伴》 | 邵天帅、于雪娇、王琛 | 外埠 | 120 | 308 | 0 | 308 |
| 124 | 11月8日 | 14:30 | 大兴剧场 | 《寻亲记》 | 袁国良、邵天帅、翁佳慧 | 北京市 | 135 | 1000 | 0 | 1084 |

续表

| 总场次 | 日期 | 时间 | 地点 | 剧(节)目 | 主演 | 地点 | 演出时长/分钟 | 线下观众/人 | 线上观众/人 | 剧场座位/个 |
|---|---|---|---|---|---|---|---|---|---|---|
| 125 | 11月8日 | 19:30 | 大兴剧场 | 《西厢记》 | 王丽媛、邵峥、马靖 | 北京市 | 140 | 1000 | 0 | 1084 |
| 126 | 11月10日 | 14:00 | 海淀西三旗活性中心 | 《时迁偷鸡》《拷红》《搜山打车》 | 曹龙生、饶子为、刘礼霞、王怡、袁国良、史舒越 | 北京市 | 90 | 150 | 0 | 150 |
| 127 | 11月11日 | 15:00 | 繁星戏剧村 | 《怜香伴》 | 邵天帅、于雪娇、王琛 | 北京市 | 120 | 248 | 0 | 248 |
| 128 | 11月11日 | 19:30 | 繁星戏剧村 | 《怜香伴》 | 邵天帅、于雪娇、王琛 | 北京市 | 120 | 248 | 0 | 248 |
| 129 | 11月12日 | 14:30 | 枫蓝国际熙剧场 | 《打青龙》《写真》《火判》 | 刘展、杨迪、马靖、史舒越 | 北京市 | 90 | 250 | 0 | 250 |
| 130 | 11月12日 | 17:00 | 清华大学 | 举办昆曲讲座 | 杨帆 | 北京市 | 45 | 10 | 4253 | 无限制 |
| 131 | 11月12日 | 19:00 | 清华大学 | 《断桥》《赠剑》《天罡阵》 | 张媛媛、张贝勒、邵天帅、王琛、高陪雨 | 北京市 | 150 | 380 | 0 | 380 |
| 132 | 11月13日 | 19:00 | 清华大学 | 《北饯》《学舌》《借扇》 | 史舒越、陈琳、吴思、曹龙生、谭潇潇 | 北京市 | 100 | 380 | 0 | 380 |
| 133 | 11月17日 | 19:30 | 梅兰芳大剧院 | 《荣宝斋》 | 杨帆、朱冰贞 | 北京市 | 140 | 747 | 0 | 747 |
| 134 | 11月18日 | 19:30 | 梅兰芳大剧院 | 《荣宝斋》 | 杨帆、朱冰贞 | 北京市 | 140 | 747 | 0 | 747 |
| 135 | 11月19日 | 14:00 | 东高地街道 | 《闹学》《夜巡》《借扇》 | 王瑾、刘恒、曹龙生、谭潇潇 | 北京市 | 90 | 100 | 0 | 100 |
| 136 | 11月26日 | 19:30 | 中国评剧院 | 《红娘》 | 刘大馨 | 北京市 | 120 | 550 | 0 | 550 |
| 137 | 11月29日 | 19:30 | 长安大戏院 | 《红娘》 | 刘大馨 | 北京市 | 120 | 550 | 0 | 550 |
| 138 | 11月30日 | 19:30 | 长安大戏院 | 《红娘》 | 刘大馨 | 北京市 | 120 | 550 | 0 | 550 |
| 139 | 12月2日 | 19:30 | 天桥艺术中心 | 《红楼梦》(上) | 翁佳慧、朱冰贞、王丽媛 | 北京市 | 165 | 955 | 0 | 955 |
| 140 | 12月3日 | 19:30 | 天桥艺术中心 | 《红楼梦》(下) | 翁佳慧、朱冰贞、王丽媛 | 北京市 | 165 | 955 | 0 | 955 |
| 141 | 12月4日 | 19:30 | 国图艺术中心 | 《百花赠剑》《离魂》《洗浮山》 | 哈冬雪、邵峥、马靖、刘恒 | 北京市 | 120 | 756 | 0 | 756 |
| 142 | 12月5日 | 14:00 | 大兴剧场 | 《玉簪记》 | 张媛媛、翁佳慧 | 北京市 | 120 | 745 | 0 | 745 |
| 143 | 12月5日 | 19:30 | 大兴剧场 | 《怜香伴》 | 邵天帅、于雪娇、王琛 | 北京市 | 100 | 745 | 0 | 745 |
| 144 | 12月8日 | 16:30 | 国家大剧院 | 艺术微课堂讲座 | 杨凤一 | 北京市 | 90 | 0 | 5000 | 5000 |
| 145 | 12月9日 | 19:00 | 大兴剧场 | 《救风尘》 | 魏春荣 | 北京市 | 150 | 791 | 0 | 791 |
| 146 | 12月10日 | 14:00 | 大兴剧场 | 《救风尘》 | 魏春荣 | 北京市 | 150 | 791 | 0 | 791 |

续表

| 总场次 | 日期 | 时间 | 地点 | 剧(节)目 | 主演 | 地点 | 演出时长/分钟 | 线下观众/人 | 线上观众/人 | 剧场座位/个 |
|---|---|---|---|---|---|---|---|---|---|---|
| 147 | 12月11日 | 19:30 | 台湖剧院 | 《牡丹亭》 | 魏春荣、邵峥、刘大馨 | 北京市 | 160 | 717 | 0 | 717 |
| 148 | 12月12日 | 19:30 | 台湖剧院 | 《牡丹亭》 | 魏春荣、邵峥、刘大馨 | 北京市 | 160 | 717 | 0 | 717 |
| 149 | 12月15日 | 14:00 | 永外街道社区服务中心 | 讲座 | 王瑾 | 北京市 | 90 | 50 | 0 | 50 |
| 150 | 12月16日 | 19:30 | 中国评剧院 | 《红娘》 | 刘大馨 | 北京市 | 120 | 550 | 0 | 550 |
| 151 | 12月17日 | 19:30 | 中国评剧院 | 《红娘》 | 刘大馨 | 北京市 | 120 | 550 | 0 | 550 |
| 152 | 12月20日 | 19:30 | 天桥剧场 | 《赵氏孤儿》 | 袁国良 | 北京市 | 120 | 1314 | 0 | 1314 |
| 153 | 12月22日 | 19:30 | 长安大戏院 | 《救风尘》 | 魏春荣 | 北京市 | 135 | 550 | 0 | 550 |
| 154 | 12月23日 | 19:30 | 长安大戏院 | 《救风尘》 | 魏春荣 | 北京市 | 135 | 550 | 0 | 550 |
| 155 | 12月24日 | 19:30 | 长安大戏院 | 《救风尘》 | 魏春荣 | 北京市 | 135 | 550 | 0 | 550 |
| 156 | 12月23日 | 14:00 | 通州西集镇文化广场 | 《跳财神》 | 张鹏、杨建强 | 北京市 | 10 | 500 | 0 | 无限制 |
| 157 | 12月26日 | 19:30 | 民族剧场 | 《西厢记》 | 张媛媛、王琛、王瑾 | 北京市 | 140 | 0 | 2000000 | 无限制 |
| 158 | 12月28日 | 19:30 | 长安大戏院 | 《断桥》《赠剑》《天罡阵》 | 张媛媛、张贝勒、哈冬雪、邵峥、高陪雨 | 北京市 | 150 | 570 | 0 | 570 |
| 159 | 12月29日 | 19:30 | 长安大戏院 | 《北饯》《学舌》《借扇》 | 史舒越、陈琳、吴思、曹龙生、谭潇潇 | 北京市 | 100 | 570 | 0 | 570 |

上海昆剧团

# 上海昆剧团 2020 年度昆曲工作综述

2020 年上海昆剧团在上海市委宣传部、上海市文化和旅游局、上海戏曲艺术中心关心下，对标"上海文化"品牌建设目标，以"一团一策"为抓手，推动创作演出和队伍建设再上新台阶。

2020 年，上海昆剧团获各类奖项 18 个，其中国家级荣誉 4 项、省部级荣誉 6 项、市级荣誉 8 项。其中，昆剧《邯郸记》《椅子》双双入选"五年百部精品创作工程"，昆剧《邯郸记》入选 2020 年度"中国戏剧梅花奖数字电影工程"。剧团获黄浦区区长质量奖，被评为演艺大世界优秀演艺团队。"周周演"获演艺大世界重大表演艺术活动奖，"昆曲 Follow Me"教师团队获评为"上海市巾帼文明岗"等。

## 一、对标重要节点，推动剧目建设守正创新

剧团按照建党百年、昆剧传习所 100 周年、昆曲非遗 20 周年等重要节点，规划重点作品研发，推进重大题材创作。2020 年，创作重点剧目现代昆剧《自有后来人》、经典新排剧目《拜月亭记》、原创剧目《草桥惊梦》、传承复排剧目《蝴蝶梦》等，共计 11 台。

《自有后来人》立足建党百年献礼，是拓宽昆曲剧种创作之路、表现重大现实题材的重要探索，颂扬了共产党人不畏牺牲的政治品格，昭示了革命事业自有后来人的信念。《拜月亭记》聚焦青年演员，以戏推人、以戏育人，使他们从基本功到人物塑造得到全方位提升。《草桥惊梦》在遵循昆剧本体的基础上进行实验性探索，在中国小剧场戏曲节上深受好评。2020 年还录制上海昆剧团首部音像作品《雷峰塔·水斗》。

## 二、坚持以演出为中心，激发院团生机与活力

2020 年完成演出场次 246 场（线上 24 场），演出收入 890.95 万元，比预估收入 700 万元超出 27%。场均收入 3.98 万元，同比 2018 年增长 7.5%，线上线下观众 64.86 万人次，较 2019 年增长 462%。继续优化演出结构，全年近 40%的演出安排在"演艺大世界"，场次占比较去年提升 20%，以实际行动为打造"亚洲演艺之都"的核心示范区做出贡献。

全年演出从三个方面破局创新：

一是聚焦重大演出，提升品牌影响力。三度受邀赴中央党校演出《长生殿》，在央视春晚上演《扈家庄》选段，中国剧协主办的粤港澳大湾区中国戏曲文化节文化盛事上昆躬逢其盛。

二是探索云端出圈，提供丰富的文化服务。积极参加上海市委宣传部主办的"艺起前行"，通过新媒体平台推出"云赏析"等系列演出服务，推出线上教学和直播活动 35 场，发布视频近 700 段，总计播放量 200 万次。其中"三八"妇女节直播开启了戏曲院团的首场直播，抖音小时榜最好成绩位列全国第 15 名。全年微信推送 173 篇，阅读 26.5 万人次，关注人数增加了 8%，其中 26 岁到 45 岁人群占 61.68%。

三是加强产业联动，打造文旅融合新业态。上昆和携程联手拓展文旅新空间，打造"浦江兰韵"昆曲驻场演出，在首届上海夜生活节压轴上演，成为浦江游览文化的新 IP，为演艺大世界点亮了传统文化新平台。2021 年将启动在三山会馆的驻场演出，深入推进文旅结合。

## 三、加强队伍建设，培育德艺双馨昆曲人才

2020 年是推行"学馆制"的第五年、实行夏季集训的第十一年，上昆坚持为每位骨干演员量身定制发展规划，针对青年演员重点展开京昆互学合演，打破文武"壁垒"，安排名师讲座和大戏排演，让年轻人通过不同剧种的交流，在技艺上找差距、取长补短，培育德艺双馨接班人。

2020 年，上昆共推荐 101 人次参加各类培训，参训人员拓宽了眼界，提升了能级。此外，上昆还完成了对专业技术人员的内部业务考核、职称考核等。

## 四、创新美育传播，夯实昆曲观众基础

与同济大学联合推出学生版《长生殿》，推动昆曲艺术薪火相传。海内外 19 所高校 30 余位大学生 2019 年在上昆受到专业系统的教学培训后，将于 2021 年首次上演由大学生演出的全本《长生殿》，让美育教育开花结果。

面对新形势转变思路，拓展美育传播路径。把进校园线下与线上相结合，为学校量身定制在线直播课等云上活动，采用线下小部队进行小规模普及活动，圆满完成了 112 场进校园活动。

深耕公共文化服务，推动文化惠民，全年共计完成公益场 170 场。推进了"昆曲进商圈"，在各级新时代文明实践中心收获了好评。

继续开展"昆曲 Follow Me"教学，238 个名额在 28 秒

被秒杀,盛况空前。这些"昆虫"成为上昆的忠实观众,会员在上昆周周演的观众群中占比83%,比上年增长20%。

### 五、深化制度建设,提升内部管理水平

主动对标先进管理理念,全年制定、细化、修订18项管理制度,深入推进精细化管理,强化制度落实,以参评"区长质量奖"为契机提升院团管理水平。上昆在2020年获得"黄浦区区长质量奖",成为黄浦区第一家获得区长质量奖的戏曲文艺院团。

### 六、凸显党建引领,激发团队使命担当

2020年,上昆党总支全年开展组织生活28次,推动实际业务和党建紧密相结合。在军训活动中开展丰富的国防教育和国情教育,强化责任担当,保持团队积极向上的精神风貌,引领文明创建工作常态化。

2020年虽然取得了一些成绩,但是上昆仍要审时度势、居安思危。2021年将对标重大时间节点,抓好"4+3"项目。4个创作:重点抓好现代昆剧《自有后来人》,拍摄完成昆剧电影《邯郸记》,创排昆剧《满庭芳》,开启元曲"四大家"创作工程。3个重大项目:"传"字辈百年纪念大展,和故宫深度合作及上演学生版《长生殿》,进一步筑牢人才梯队,全力以赴筹备参评中国戏剧梅花奖和参演第八届中国昆剧艺术节。紧抓疫情防控,合理安排演出,以演出促进创作,以创作带动人才。

## 上海昆剧团 2020 年度演出日志

| 序号 | 演出时间 | 场所名称 | 剧(节)目 | 演员 | 演出场次 | 观众人数/人 |
|---|---|---|---|---|---|---|
| 1 | 1月3日 | 斜土路社区文化中心 | 《教歌》 | 娄云啸 | 1 | 230 |
| 2 | 1月4日 | 合生汇 | 《游园惊梦》 | 卫立、姚徐依 | 1 | 320 |
| 3 | 1月9日 | 五里桥社区文化中心 | 《玉簪记》 | 蒋诗佳 | 1 | 100 |
| 4 | 1月16日 | 金华 | 《千里送京娘》《借扇》《游园惊梦》 | 赵文英 | 1 | 480 |
| 5 | 1月21日 | 国防部队 | 十路慰问 | 蒋诗佳 | 1 | 280 |
| 6 | 1月21日 | 人民大舞台 | 《访鼠测字》 | 张伟伟 | 1 | 770 |
| 7 | 2月18日 | 同济大学(线上) | 云上雅韵昆曲明星艺术课堂 | 黎安、沈昳丽等 | 1 | 500 |
| 8 | 3月8日 | 俞振飞昆曲厅(线上) | 云上三八妇女节特别直播 | 谷好好等 | 1 | 590 |
| 9 | 3月20日 | 直播间(线上) | 高均线上直播 | 高均 | 1 | 180 |
| 10 | 3月27日 | 同济大学(线上) | "四大名著"线上直播 | 谷好好、蔡正仁等 | 1 | 660 |
| 11 | 3月28日 | 群众文化馆(线上) | 线上配送 | 吴双、沈昳丽、黎安等 | 2 | * |
| 12 | 4月2日 | 上海财经大学(线上) | 讲座 | 张颋 | 1 | 30 |
| 13 | 4月3日 | 直播间(线上) | 阚鑫线上直播 | 阚鑫 | 1 | 196 |
| 14 | 4月9日 | 上海财经大学(线上) | 讲座 | 张颋 | 1 | 30 |
| 15 | 4月16日 | 上海财经大学(线上) | 讲座 | 谷好好 | 1 | 30 |
| 16 | 4月18日 | 俞振飞昆曲厅(线上) | 同济话《长生殿》 | 张静娴、王悦阳等 | 1 | 188 |
| 17 | 4月19日 | 俞振飞昆曲厅(线上) | "武·舞"韵 | 谷好好、黄豆豆等 | 1 | 216 |
| 18 | 4月23日 | 上海财经大学(线上) | 讲座 | 张颋 | 1 | 30 |
| 19 | 4月30日 | 上海财经大学(线上) | 讲座 | 谷好好 | 1 | 30 |
| 20 | 5月7日 | 上海财经大学(线上) | 讲座 | 张颋 | 1 | 30 |
| 21 | 5月14日 | 上海财经大学(线上) | 讲座 | 谷好好 | 1 | 30 |
| 22 | 5月15日 | 豫园 | 《游园》 | 姚徐依、陶思好 | 1 | 60 |
| 23 | 5月16日 | 俞振飞昆曲厅(线上) | 518昆曲非遗纪念日演出 | 蔡正仁、计镇华等 | 1 | 338 |
| 24 | 5月21日 | 上海财经大学 | 讲座 | 张颋 | 1 | 30 |

续表

| 序号 | 演出时间 | 场所名称 | 剧(节)目 | 演员 | 演出场次 | 观众人数/人 |
|---|---|---|---|---|---|---|
| 25 | 5月28日 | 上海财经大学 | 讲座 | 谷好好 | 1 | 30 |
| 26 | 6月4日 | 上海财经大学 | 讲座 | 张颋 | 1 | 30 |
| 27 | 6月11日 | 俞振飞昆曲厅 | "昆聚"解开昆曲神秘面纱 | — | 1 | 298000 |
| 28 | 6月12日 | 昆山巴城 | 《邯郸记》 | 张伟伟、张颋等 | 1 | 80 |
| 29 | 6月13日 | 俞振飞昆曲厅 | 周周演·折子戏专场 | 钱瑜婷、张前仓等 | 1 | 48 |
| 30 | 6月13日 | 瑞雪社区居委会 | 《扈家庄》 | 钱瑜婷 | 1 | 35 |
| 31 | 6月16日 | 枫林街道社区 | 《惊梦》 | 胡维露、姚徐依 | 1 | 27 |
| 32 | 6月18日 | 上海东方艺术中心 | 《邯郸记》 | 张伟伟、陈莉等 | 1 | 248 |
| 33 | 6月19日 | 上海东方艺术中心 | 《紫钗记》 | 黎安、沈昳丽等 | 1 | 253 |
| 34 | 6月20日 | 上海东方艺术中心 | 《南柯梦记》 | 卫立、罗晨雪等 | 1 | 250 |
| 35 | 6月21日 | 上海东方艺术中心 | 《牡丹亭》 | 沈昳丽、黎安等 | 1 | 280 |
| 36 | 6月27日 | 俞振飞昆曲厅 | 周周演·《墙头马上》 | 胡维露、罗晨雪等 | 1 | 43 |
| 37 | 6月27日 | 瑞雪社区居委会 | 《墙头马上》 | 罗晨雪 | 1 | 46 |
| 38 | 7月4日 | 俞振飞昆曲厅 | 周周演 | 谭笑、胡维露等 | 1 | 38 |
| 39 | 7月4日 | 斜土路社区文化中心 | 《铁笼山》 | 贾喆 | 1 | 46 |
| 40 | 7月11日 | 俞振飞昆曲厅 | 周周演 | 沈昳丽、张伟伟等 | 1 | 39 |
| 41 | 7月11日 | 五里桥社区文化中心 | 《蝴蝶梦》 | 沈昳丽 | 1 | 47 |
| 42 | 7月11日 | 俞振飞昆曲厅 | 学生版《长生殿》启动仪式 | 张莉、倪徐浩等 | 1 | * |
| 43 | 7月18日 | 俞振飞昆曲厅 | 周周演 | 娄云啸、周喆等 | 1 | 39 |
| 44 | 7月18日 | 浦江游轮 | 《游园惊梦》 | 张莉、陶思妤 | 1 | 110 |
| 45 | 7月18日 | 瑞雪社区居委会 | 《小放牛》 | 娄云啸 | 1 | 46 |
| 46 | 7月25日 | 浦江游轮 | 《游园惊梦》 | 张莉、陶思妤 | 1 | 100 |
| 47 | 7月25日 | 俞振飞昆曲厅 | 周周演 | 倪徐浩、罗晨雪等 | 1 | 39 |
| 48 | 7月25日 | 五里桥社区文化中心 | 《狮吼记》 | 倪徐浩 | 1 | 46 |
| 49 | 7月31日 | 太仓大剧院 | 《拜月亭》 | 卫立、汪思雅等 | 1 | 290 |
| 50 | 8月1日 | 城市剧院 | 《三打白骨精》片段 | 谭笑等 | 1 | 100 |
| 51 | 8月1日 | 浦江游轮 | 《下山》 | 汤波波 | 1 | 109 |
| 52 | 8月8日 | 俞振飞昆曲厅 | 周周演 | 周喆、沈欣婕等 | 1 | 47 |
| 53 | 8月8日 | 浦江游轮 | 《游园惊梦》 | 陶思妤等 | 1 | 110 |
| 54 | 8月8日 | 斜土路社区文化中心 | 《寻亲记》 | 周喆 | 1 | 30 |
| 55 | 8月11日 | 俞振飞昆曲厅 | 中央广播电视台云端艺术季直播活动 | 谷好好等 | 1 | * |
| 56 | 8月15日 | 俞振飞昆曲厅 | 周周演 | 张伟伟、陈莉等 | 1 | 45 |
| 57 | 8月15日 | 瑞雪社区居委会 | 《烂柯山》 | 张伟伟 | 1 | 79 |
| 58 | 8月15日 | 浦江游轮 | 《下山》 | 汤波波等 | 1 | 108 |
| 59 | 8月22日 | 上海大剧院 | 经典剧目传承汇演 | 卫立、汪思雅等 | 1 | 625 |
| 60 | 8月22日 | 南京东路街道 | 昆剧导赏 | 张颋、张莉 | 1 | 80 |
| 61 | 8月22日 | 南京东路街道 | 昆剧导赏 | 张颋、张莉 | 1 | 60 |

续表

| 序号 | 演出时间 | 场所名称 | 剧(节)目 | 演员 | 演出场次 | 观众人数/人 |
|---|---|---|---|---|---|---|
| 62 | 8月22日 | 浦江游轮 | 《下山》 | 汤泼泼等 | 1 | 90 |
| 63 | 8月23日 | 上海大剧院 | 京昆专场 | 黎安、罗晨雪等 | 1 | 515 |
| 64 | 8月23日 | 瑞雪社区居委会 | 《雁荡山》 | 贾喆等 | 1 | 240 |
| 65 | 8月27日 | 嘉定工业区赵厅村社区 | 讲座 | 汤泼泼 | 1 | 50 |
| 66 | 8月28日 | 闵行图书馆 | 经典剧目演出 | 张伟伟等 | 1 | 79 |
| 67 | 8月29日 | 周信芳艺术空间 | 夏季集训京昆互演 | 娄云啸、安新宇等 | 1 | 150 |
| 68 | 8月29日 | 浦江游轮 | 《下山》 | 汤泼泼等 | 1 | 92 |
| 69 | 8月29日 | 华师大双语学校 | 武戏风采 | 贾喆等 | 1 | 150 |
| 70 | 8月30日 | 闵行图书馆 | 《贵妃醉酒》 | 蒋诗佳等 | 1 | 149 |
| 71 | 8月30日 | 周信芳艺术空间 | 夏季集训京昆互演 | 谭笑、蒋诗佳等 | 1 | 162 |
| 72 | 9月3日 | 回民小学 | 昆剧导赏 | 朱霖彦等 | 1 | 50 |
| 73 | 9月4日 | 枫林街道社区 | 昆剧导赏 | 谭许亚等 | 1 | 79 |
| 74 | 9月5日 | 浦江游轮 | 《访鼠测字》 | 周喆、张前仓等 | 1 | 97 |
| 75 | 9月7日 | 俞振飞昆曲厅 | 学生版《长生殿》汇报演出 | 蔡正仁、张静娴等 | 1 | 149000 |
| 76 | 9月7日 | 俞振飞昆曲厅 | 学生版《长生殿》汇报演出 | 蔡正仁、张静娴等 | 1 | 68 |
| 77 | 9月7日 | 黄浦区一中心 | 昆剧导赏 | 谢璐、张前仓等 | 1 | 48 |
| 78 | 9月8日 | 回民小学 | 昆剧导赏 | 朱霖彦等 | 1 | 45 |
| 79 | 9月9日 | 高桥中学 | 昆剧导赏 | 卫立等 | 1 | 75 |
| 80 | 9月9日 | 东方艺术中心 | 《拜月亭记》 | 卫立、汪思雅等 | 1 | 350 |
| 81 | 9月10日 | 东方艺术中心 | 《拜月亭记》 | 谭许亚、蒋诗佳等 | 1 | 330 |
| 82 | 9月10日 | 香山中学 | 昆剧导赏 | 谭许亚等 | 1 | 30 |
| 83 | 9月11日 | 华师大双语学校 | 昆剧导赏 | 倪振康等 | 1 | 32 |
| 84 | 9月11日 | 东方艺术中心 | 精华版《长生殿》 | 黎安、罗晨雪等 | 1 | 380 |
| 85 | 9月12日 | 浦江游轮 | 《访鼠测字》 | 周喆、张前仓等 | 1 | 90 |
| 86 | 9月12日 | 戏码头 | 《扈家庄》 | 谷好好等 | 1 | 360 |
| 87 | 9月14日 | 高桥中学 | 昆剧导赏 | 张思炜、侯捷等 | 1 | 47 |
| 88 | 9月14日 | 黄浦区一中心小学 | 昆剧导赏 | 谢璐、张前仓等 | 1 | 20 |
| 89 | 9月15日 | 崇明庙镇社区文化中心 | 《下山》《偷诗》 | 余彬、侯哲等 | 1 | 200 |
| 90 | 9月16日 | 宝翔社区 | 昆剧导赏 | 胡刚 | 1 | 45 |
| 91 | 9月17日 | 真新街道 | 净听双声 | 吴双 | 1 | 58 |
| 92 | 9月17日 | 重庆 | 《牡丹亭》 | 余彬等 | 1 | 50 |
| 93 | 9月18日 | 回民小学 | 昆剧导赏 | 袁佳、朱霖彦 | 1 | 30 |
| 94 | 9月18日 | 陆行中学 | 昆剧导赏 | 张颋等 | 1 | 35 |
| 95 | 9月19日 | 浦江游轮 | 《访鼠测字》 | 周喆、张前仓等 | 1 | 90 |
| 96 | 9月20日 | 武汉(线上) | 走进昆曲四大名著 | 蔡正仁、谷好好等 | 1 | * |
| 97 | 9月21日 | 黄浦区一中心 | 昆剧导赏 | 谢璐、张前仓等 | 1 | 20 |
| 98 | 9月21日 | 高桥中学 | 昆剧音乐导赏 | 张思炜、侯捷等 | 1 | 45 |
| 99 | 9月22日 | 真新街道 | 净听双声 | 吴双 | 1 | 86 |

续表

| 序号 | 演出时间 | 场所名称 | 剧(节)目 | 演员 | 演出场次 | 观众人数/人 |
|---|---|---|---|---|---|---|
| 100 | 9月23日 | 报童小学 | 昆剧导赏 | 倪振康 | 1 | 25 |
| 101 | 9月24日 | 回民小学 | 《下山》《游园》 | 朱霖彦等 | 1 | 30 |
| 102 | 9月24日 | 鼎秀社区 | 《惊梦》《访测》 | 张颋等 | 1 | 76 |
| 103 | 9月25日 | 回民小学 | 昆剧导赏 | 朱霖彦等 | 1 | 30 |
| 104 | 9月25日 | 陆行中学 | 昆剧导赏 | 张颋 | 1 | 35 |
| 105 | 9月26日 | 浦江游轮 | 《游园惊梦》 | 汤泼泼等 | 1 | 100 |
| 106 | 9月26日 | 宝翔社区 | 《下山》 | 谢璐、张前仓等 | 1 | 67 |
| 107 | 9月28日 | 黄浦区一中心 | 昆剧导赏 | 谢璐、张前仓等 | 1 | 20 |
| 108 | 9月28日 | 高桥中学 | 昆剧音乐导赏 | 张思炜、侯捷等 | 1 | 45 |
| 109 | 9月29日 | 吴淞中学 | 《游园》 | 谭许亚、张前仓等 | 1 | 35 |
| 110 | 9月29日 | 豫园 | 《玉簪记》《长生殿》《游园》 | 罗晨雪、胡维露等 | 2 | 88 |
| 111 | 9月29日 | 豫园街道 | 《长生殿》 | 倪徐浩、张莉等 | 1 | 156 |
| 112 | 9月30日 | 北郊中学 | 《游园》《夜奔》《访鼠测字》 | 张艺严等 | 1 | 40 |
| 113 | 9月30日 | 报童小学 | 昆剧导赏 | 倪振康 | 1 | 55 |
| 114 | 10月1日 | 浦江游轮 | 《游园惊梦》 | 汪思雅、卫立等 | 1 | 90 |
| 115 | 10月4日 | 朱家角文体中心 | 《游园惊梦》 | 袁佳、汤泼泼 | 1 | 74 |
| 116 | 10月9日 | 回民小学 | 昆剧导赏 | 朱霖彦等 | 1 | 30 |
| 117 | 10月9日 | 陆行中学 | 昆剧导赏 | 张颋 | 1 | 35 |
| 118 | 10月10日 | 浦江游轮 | 《游园惊梦》 | 汪思雅、卫立等 | 1 | 90 |
| 119 | 10月12日 | 黄浦区一中心 | 昆剧导赏 | 谢璐、张前仓等 | 1 | 20 |
| 120 | 10月12日 | 高桥中学 | 昆剧音乐导赏 | 张思炜、侯捷等 | 1 | 45 |
| 121 | 10月13日 | 真新街道 | 净听双声 | 吴双 | 1 | 88 |
| 122 | 10月14日 | 报童小学 | 昆剧导赏 | 倪振康 | 1 | 25 |
| 123 | 10月15日 | 豫园街道 | 《牡丹亭》 | 张颋 | 1 | 155 |
| 124 | 10月16日 | 回民小学 | 昆剧导赏 | 朱霖彦等 | 1 | 75 |
| 125 | 10月16日 | 陆行中学 | 昆剧导赏 | 张颋 | 1 | 35 |
| 126 | 10月17日 | 浦江游轮 | 《游园惊梦》 | 张莉、倪徐浩等 | 1 | 90 |
| 127 | 10月19日 | 黄浦区一中心 | 昆剧导赏 | 谢璐、张前仓等 | 1 | 20 |
| 128 | 10月19日 | 高桥中学 | 昆剧音乐导赏 | 张思炜、侯捷等 | 1 | 95 |
| 129 | 10月19日 | 黄浦文化馆 | 昆剧经典赏析 | 汤泼泼 | 1 | 29 |
| 130 | 10月20日 | 华师大双语学校 | 昆剧导赏 | 朱霖彦等 | 1 | 32 |
| 131 | 10月20日 | 吴淞中学 | 昆剧导赏 | 谢璐 | 1 | 35 |
| 132 | 10月21日 | 报童小学 | 昆剧导赏 | 倪振康 | 1 | 56 |
| 133 | 10月22日 | 香山中学 | 昆剧导赏 | 卫立 | 1 | 30 |
| 134 | 10月23日 | 回民小学 | 昆剧导赏 | 袁佳、朱霖彦 | 1 | 30 |
| 135 | 10月23日 | 进才中学 | 昆剧导赏 | 甘春蔚 | 1 | 35 |
| 136 | 10月23日 | 陆行中学 | 昆剧导赏 | 张颋 | 1 | 46 |
| 137 | 10月24日 | 浦江游轮 | 《下山》 | 侯哲、汤泼泼 | 1 | 90 |

续表

| 序号 | 演出时间 | 场所名称 | 剧(节)目 | 演员 | 演出场次 | 观众人数/人 |
|---|---|---|---|---|---|---|
| 138 | 10月24日 | 深圳 | 《椅子》 | 吴双、沈昳丽等 | 1 | 50 |
| 139 | 10月26日 | 黄浦区一中心 | 昆剧导赏 | 谢璐、张前仓等 | 1 | 20 |
| 140 | 10月26日 | 高桥中学 | 昆剧音乐导赏 | 张思炜、侯捷等 | 1 | 95 |
| 141 | 10月27日 | 华师大双语学校 | 昆剧导赏 | 朱霖彦 | 1 | 32 |
| 142 | 10月27日 | 吴淞中学 | 昆剧导赏 | 谢璐 | 1 | 35 |
| 143 | 10月28日 | 报童小学 | 昆剧导赏 | 倪振康 | 1 | 25 |
| 144 | 10月29日 | 香山中学 | 昆剧导赏 | 卫立 | 1 | 30 |
| 145 | 10月29日 | 黄浦文化馆 | 昆剧经典赏析 | 汤泼泼 | 1 | 28 |
| 146 | 10月30日 | 回民小学 | 昆剧导赏 | 朱霖彦 | 1 | 75 |
| 147 | 10月30日 | 进才中学 | 昆剧导赏 | 甘春蔚 | 1 | 25 |
| 148 | 10月30日 | 陆行中学 | 昆剧导赏 | 张颋 | 1 | 35 |
| 149 | 10月31日 | 浦江游轮 | 《访鼠测字》 | 周喆、张前仓 | 1 | 90 |
| 150 | 10月31日 | 外滩金融中心 | 《夜奔》《酒楼》 | 袁彬、朱霖彦等 | 1 | 57 |
| 151 | 10月31日 | 黄浦区新时代实践文明中心 | 昆剧导赏 | 汤泼泼 | 1 | 50 |
| 152 | 10月31日 | 外滩金融中心 | 《夜奔》《琴挑》 | 倪徐浩、姚徐依等 | 1 | 58 |
| 153 | 11月2日 | 黄浦区一中心 | 昆剧导赏 | 谢璐、张前仓 | 1 | 20 |
| 154 | 11月2日 | 高桥中学 | 昆剧音乐导赏 | 张思炜、侯捷等 | 1 | 45 |
| 155 | 11月2日 | 思南公馆 | 《游园惊梦》《访测》 | 张莉、倪徐浩等 | 1 | 80 |
| 156 | 11月3日 | 思南公馆 | 《寻梦》《下山》 | 蒋诗佳、张前仓、陶思好 | 1 | 80 |
| 157 | 11月3日 | 吴淞中学 | 昆剧导赏 | 谢璐 | 1 | 35 |
| 158 | 11月3日 | 爱国学校 | 昆剧导赏 | 周喆 | 1 | 26 |
| 159 | 11月3日 | 豫园 | 《椅子》 | 吴双、沈昳丽 | 1 | 60 |
| 160 | 11月4日 | 报童小学 | 昆剧导赏 | 倪振康 | 1 | 25 |
| 161 | 11月5日 | 真新街道 | 净听双声 | 吴双 | 1 | 88 |
| 162 | 11月5日 | 香山中学 | 昆剧导赏 | 卫立 | 1 | 30 |
| 163 | 11月5日 | 澳门威尼斯人剧场 | 《刀会》 | 吴双等 | 1 | 350 |
| 164 | 11月6日 | 回民小学 | 昆剧导赏 | 袁佳、朱霖彦 | 1 | 30 |
| 165 | 11月6日 | 进才中学 | 昆剧导赏 | 甘春蔚 | 1 | 35 |
| 166 | 11月6日 | 陆行中学 | 昆剧导赏 | 张颋 | 1 | 46 |
| 167 | 11月7日 | 澳门威尼斯人剧场 | 《牡丹亭》 | 黎安、罗晨雪等 | 1 | 320 |
| 168 | 11月7日 | 浙江浦江 | 《游园惊梦》 | 张莉、倪徐浩等 | 1 | 80 |
| 169 | 11月9日 | 黄浦区一中心 | 昆剧导赏 | 谢璐、张前仓 | 1 | 20 |
| 170 | 11月9日 | 高桥中学 | 昆剧音乐导赏 | 张思炜、侯捷 | 1 | 92 |
| 171 | 11月10日 | 斜土路社区文化中心 | 《游园惊梦》 | 汪思雅、卫立等 | 1 | 85 |
| 172 | 11月10日 | 爱国学校 | 昆剧导赏 | 周喆 | 1 | 25 |
| 173 | 11月11日 | 斜土路社区文化中心 | 《寻亲记》 | 周喆、沈欣婕等 | 1 | 360 |
| 174 | 11月11日 | 报童小学 | 昆剧导赏 | 倪振康 | 1 | 55 |
| 175 | 11月12日 | 香山中学 | 《拜月亭》 | 卫立 | 1 | 230 |

续表

| 序号 | 演出时间 | 场所名称 | 剧(节)目 | 演员 | 演出场次 | 观众人数/人 |
|---|---|---|---|---|---|---|
| 176 | 11月12日 | 上海市宝山实验学校 | 昆剧导赏 | 谢璐 | 1 | 20 |
| 177 | 11月13日 | 南洋中学 | 《游园惊梦》 | 姚徐依、卫立 | 1 | 60 |
| 178 | 11月13日 | 陆行中学 | 昆剧导赏 | 张颋 | 1 | 35 |
| 179 | 11月13日 | 回民小学 | 昆剧导赏 | 朱霖彦、袁佳 | 1 | 76 |
| 180 | 11月15日 | 江南剧场 | 《椅子》 | 吴双、沈昳丽、孙敬华 | 1 | 400 |
| 181 | 11月16日 | 紫金大剧场 | 《玉簪记》 | 胡维露、罗晨雪等 | 1 | 500 |
| 182 | 11月16日 | 上海商贸旅游学校 | 走进刀马旦 | 谷好好 | 1 | 110 |
| 183 | 11月17日 | 爱国学校 | 昆剧导赏 | 周喆 | 1 | 25 |
| 184 | 11月17日 | 北京 | 《夫的人》 | 罗晨雪、吴双、谭笑、倪徐浩 | 1 | 100 |
| 185 | 11月18日 | 北京 | 《夫的人》 | 罗晨雪、吴双、谭笑、倪徐浩 | 1 | 100 |
| 186 | 11月18日 | 报童小学 | 昆剧导赏 | 倪振康 | 1 | 25 |
| 187 | 11月18日 | 豫园街道 | 《游园惊梦》 | 汪思雅、卫立等 | 1 | 58 |
| 188 | 11月18日 | 外滩街道 | 《游园惊梦》 | 汪思雅、卫立等 | 1 | 45 |
| 189 | 11月19日 | 豫园街道 | 《夜奔》 | 张艺严等 | 1 | 45 |
| 190 | 11月19日 | 豫园街道 | 《夜奔》 | 张艺严等 | 1 | 45 |
| 191 | 11月19日 | 上海市宝山实验学校 | 昆剧导赏 | 谢璐 | 1 | 20 |
| 192 | 11月20日 | 回民小学 | 昆剧导赏 | 朱霖彦、袁佳 | 1 | 30 |
| 193 | 11月20日 | 进才中学 | 昆剧导赏 | 甘春蔚 | 1 | 35 |
| 194 | 11月20日 | 陆行中学 | 昆剧导赏 | 张颋 | 1 | 45 |
| 195 | 11月21日 | 上海城市剧院 | 《墙头马上》 | 黎安、罗晨雪等 | 1 | 673 |
| 196 | 11月22日 | 上海城市剧院 | 《牡丹亭》 | 张莉、倪徐浩等 | 1 | 645 |
| 197 | 11月23日 | 高桥中学 | 昆剧音乐导赏 | 张思炜、侯捷 | 1 | 45 |
| 198 | 11月24日 | 上外双语学校 | 走向青年 | 谭许亚等 | 1 | 245 |
| 199 | 11月24日 | 爱国学校 | 昆剧导赏 | 周喆 | 1 | 25 |
| 200 | 11月25日 | 报童小学 | 昆剧导赏 | 倪振康 | 1 | 25 |
| 201 | 11月26日 | 上海电力大学 | 《夜奔》《弹词》 | 张艺严等 | 1 | 210 |
| 202 | 11月26日 | 南洋中学 | 昆剧导赏 | 姚徐依、卫立 | 1 | 20 |
| 203 | 11月27日 | 进才中学 | 《夜奔》《惊梦》 | 倪徐浩等 | 1 | 60 |
| 204 | 11月27日 | 陆行中学 | 昆剧导赏 | 张颋 | 1 | 35 |
| 205 | 11月28日 | 复旦大学 | 《牡丹亭》 | 蒋诗佳、谭许亚等 | 1 | 150 |
| 206 | 11月28日 | 复旦大学 | 《红色娘子军》导赏 | 俞霞婷 | 1 | 50 |
| 207 | 11月29日 | 俞振飞昆曲厅 | 学生版《长生殿》汇报演出 | 谭许亚、姚徐依等 | 1 | 120 |
| 208 | 11月30日 | 高桥中学 | 昆剧音乐导赏 | 张思炜、侯捷 | 1 | 45 |
| 209 | 11月30日 | 静安区第一中心小学 | 走进刀马旦 | 谷好好 | 1 | 110 |
| 210 | 12月1日 | 爱国学校 | 昆剧导赏 | 周喆 | 1 | 28 |
| 211 | 12月1日 | 黄浦区南京东路街道新时代文明实践分中心 | 昆剧经典剧目赏析 | 张颋 | 1 | 73 |
| 212 | 12月1日 | 黄浦区瑞金二路街道新时代文明实践分中心 | 昆剧经典剧目赏析 | 张颋 | 1 | 43 |
| 213 | 12月2日 | 黄浦区豫园街道新时代文明实践分中心 | 昆剧经典剧目赏析 | 袁佳 | 1 | 57 |

续表

| 序号 | 演出时间 | 场所名称 | 剧(节)目 | 演员 | 演出场次 | 观众人数/人 |
|---|---|---|---|---|---|---|
| 214 | 12月2日 | 黄浦区老西门街道新时代文明实践分中心 | 昆剧经典剧目赏析 | 袁佳 | 1 | 43 |
| 215 | 12月2日 | 报童小学 | 昆剧导赏 | 倪振康 | 1 | 25 |
| 216 | 12月3日 | 黄浦区五里桥街道新时代文明实践分中心 | 昆剧经典剧目赏析 | 谭许亚 | 1 | 58 |
| 217 | 12月3日 | 黄浦区外滩街道新时代文明实践分中心 | 昆剧经典剧目赏析 | 谭许亚 | 1 | 57 |
| 218 | 12月4日 | 黄浦区淮海中路街道新时代文明实践分中心 | 昆剧经典剧目赏析 | 谭许亚 | 1 | 58 |
| 219 | 12月4日 | 黄浦区新时代文明实践中心 | 昆剧经典剧目赏析 | 谭许亚 | 1 | 50 |
| 220 | 12月4日 | 进才中学 | 昆剧导赏 | 甘春蔚 | 1 | 35 |
| 221 | 12月4日 | 陆行中学 | 昆剧导赏 | 张颋 | 1 | 35 |
| 222 | 12月5日 | 南京大华大戏院 | 《伤逝》 | 黎安、沈昳丽等 | 1 | 320 |
| 223 | 12月6日 | 南京大华大戏院 | 《伤逝》 | 黎安、沈昳丽等 | 1 | 268 |
| 224 | 12月7日 | 香山中学 | 《拜月亭》 | 汪思雅、卫立等 | 1 | 230 |
| 225 | 12月7日 | 广西南宁人民会堂 | 《牡丹亭》 | 袁佳、倪徐浩等 | 1 | 330 |
| 226 | 12月7日 | 黄浦区小东门街道新时代文明实践分中心 | 昆剧经典剧目赏析 | 汤泼泼 | 1 | 30 |
| 227 | 12月8日 | 黄浦区半淞园路街道新时代文明实践分中心 | 昆剧经典剧目赏析 | 汤泼泼 | 1 | 43 |
| 228 | 12月8日 | 爱国学校 | 昆剧导赏 | 倪振康 | 1 | 25 |
| 229 | 12月9日 | 黄浦区打浦桥街道新时代文明实践分中心 | 昆剧经典剧目赏析 | 汤泼泼 | 1 | 50 |
| 230 | 12月10日 | 真新街道 | 净听双声 | 吴双 | 1 | 88 |
| 231 | 12月11日 | 回民小学 | 昆剧导赏 | 朱霖彦、袁佳 | 1 | 30 |
| 232 | 12月11日 | 陆行中学 | 昆剧导赏 | 张颋 | 1 | 35 |
| 233 | 12月12日 | 巴城文体中心 | 折子戏 | 钱瑜婷、张前仓等 | 1 | 220 |
| 234 | 12月12日 | 长江剧场 | 《草桥惊梦》 | 黎安 | 1 | 80 |
| 235 | 12月13日 | 长江剧场 | 《草桥惊梦》 | 黎安 | 1 | 80 |
| 236 | 12月14日 | 高桥中学 | 昆剧音乐导赏 | 倪振康 | 1 | 45 |
| 237 | 12月16日 | 报童小学 | 昆剧导赏 | 倪振康 | 1 | 25 |
| 238 | 12月16日 | 俞振飞昆曲厅 | 《椅子》 | 吴双、沈昳丽、孙敬华 | 1 | 122 |
| 239 | 12月17日 | 同济大学附属实验小学 | 昆剧导赏 | 沈昳丽 | 1 | 160 |
| 240 | 12月18日 | 回民小学 | 昆剧导赏 | 朱霖彦、袁佳 | 1 | 30 |
| 241 | 12月25日 | 进才中学 | 昆剧导赏 | 甘春蔚 | 1 | 35 |
| 242 | 12月27日 | 普陀文化馆 | 《墙头马上》 | 胡维露、罗晨雪 | 1 | 170 |
| 243 | 12月27日 | 中共中央党校 | 精华版《长生殿》 | 黎安、沈昳丽等 | 1 | 850 |
| 244 | 12月29日 | 北京天桥艺术中心 | 《临川四梦》之《邯郸记》 | 张伟伟、陈莉等 | 1 | 330 |
| 245 | 12月30日 | 北京天桥艺术中心 | 《临川四梦》之《紫钗记》 | 黎安、沈昳丽等 | 1 | 280 |
| 246 | 12月31日 | 北京天桥艺术中心 | 《临川四梦》之《南柯梦记》 | 卫立、罗晨雪等 | 1 | 280 |

注：观众人数一栏打"＊"者为第三方平台直播演出专场。

江苏省演艺集团
昆剧院

# 江苏省演艺集团昆剧院 2020 年度昆曲工作综述

2020 年江苏省演艺集团昆剧院（以下简称"省昆"）新创剧目 2 台——《眷江城》《世说新语》之"谢公故事"，复排剧目 7 台——《梅兰芳·当年梅郎》《浮生六记》《临川四梦汤显祖》《白罗衫》《牡丹亭》《玉簪记》《319·回首紫禁城》，挖掘和传承折子戏 20 折，4 部剧目获奖，个人获奖奖项有 11 个。

## 一、剧目创排

2020 年，江苏省演艺集团昆剧院创排大型抗疫题材昆剧《眷江城》，以舞台艺术反映全国人民抗击疫情特别是奋战在一线的医务工作者的无畏精神与大爱情怀。10 月 7 日，《眷江城》在"2020 紫金文化艺术节"首演，获得"优秀剧目奖"（榜首），入选"江苏省舞台艺术精品创作扶持工程"重点投入剧目；10 月 24 日、25 日，应邀赴上海参加"艺起前行"优秀新创舞台作品展演，其核心唱段《转调货郎儿》入选中央电视台新年戏曲晚会演出节目。

省昆继续挖掘中华优秀传统文化，以展现"南昆风度"的新创剧目《世说新语》之"谢公故事"亮相第三届紫金京昆艺术群英会的舞台，吸引了不同年龄段的学生前来观看。

继入选省舞台艺术精品工程、艺术基金资助项目之后，《梅兰芳·当年梅郎》又入选 2020 年"国家舞台艺术精品工程"、"百年百部"创作计划重点扶持作品，并获首届"张庚戏曲学术提名"。在各方面的关怀和期望下，主创团队以打造高峰作品为目标，潜心打磨、认真抠戏，以焕然一新的面貌为紫金京昆艺术群英会闭幕式画上了圆满的句号。

12 月 15 日，历经 7 次修改打磨的实验昆剧《319·回首紫禁城》在上海参加中国小剧场戏曲展演，其独特的艺术理念给予观者无尽的想象和深度思考。

## 二、扎根群众、注重公益，线上谋发展

持续开展"深入生活、扎根人民"主题活动。周庄古戏台驻演是省昆面向基层，将昆曲艺术与当地旅游资源有机融合，展示文化多样性的演出形式，迄今已连续坚守 10 年。

为弘扬传统文化，传播昆曲艺术，省昆 7 月、8 月开办了两期"遇见昆曲"公益夏令营，免费为学员授课；8 月 2 日，在江苏大剧院举办"宝贝爱看戏"专场演出。省昆继续推进"昆·遇""兰苑艺事"系列活动，11 月 10 日举办张正中昆曲紫砂艺术展和公益演出。

为表达抗疫情怀，献礼英雄城市，9 月 12 日，省昆老、中、青三代演员赴武汉参加第八届"戏码头"中华戏曲艺术节开幕式，演出昆曲《眷江城·九转货郎儿》。9 月 10 日，为全国和省内中医优秀人才培训班学员举办专场演出，致敬"白衣天使"。

受疫情影响，2020 年既定的多场演出或延期或取消，省昆与时俱进聚焦网络，推出了兰苑时光机、云看戏、云讲堂和全民 K 歌线上戏曲等一系列线上发展项目。与江苏号百公司通力合作，共同打造 5G 空中剧场，为周六兰苑演出开辟新的观赏途径，被省文旅厅评为"智慧文旅示范项目"。8 月 17 日，省昆携手石小梅工作室在人气网站"哔哩哔哩"首开先河，以追番的样式推出《世说新语》系列折子戏，得到了戏迷的赞誉和支持。

## 三、人才梯队建设

接受了 5 年系统性学习的"小昆班"即将进入实习期，学员累计学习剧目 40 折，在全国和省内的比赛中取得了令人瞩目的成绩，昆剧院在多部剧目中为他们提供排练、演出的机会，搭建锻炼成长的平台。在第二届黄孝慈戏剧奖"青苗赛"评比中，赵逸曦、吕廷安分列前两名。

我们不断要求演员提升专业技艺，通过"名师带徒""名家教戏"等多种形式加强对昆曲艺术的传承。张继青、姚继焜两位老师向青年演员徐思佳、孙晶传授了经典剧目《朱买臣休妻》，青年演员杨阳、孙伊君、朱贤哲、陶一春、钱伟、李伟分别学习了《邯郸记·云阳法场》《幽闺记·拜月》《燕子笺·狗洞》《孽海记·思凡》《西厢记·游殿》《挑滑车》等传统折子戏。2020 年的紫金文化艺术节和紫金京昆艺术群英会上，《眷江城》、《世说新语》之"谢公故事"、《梅兰芳·当年梅郎》《浮生六记》等 4 部戏获优秀剧目奖，施夏明、徐思佳、张争耀、赵于涛、周鑫获优秀表演奖，孙建安获优秀音乐奖，杨阳、钱伟获新人奖。青年笛师陈辉东参加第五届北京竹笛邀请赛，获专业组金奖。在第二届黄孝慈戏剧奖角逐中，杨阳摘得榜首，与周鑫代表省昆参加江苏省舞台艺术优秀青年人才展演。

# 江苏省演艺集团昆剧院 2020 年度演出日志

| 序号 | 日期 | 演出地点 | 剧(节)目 | 场次 | 观众人数/人 | 上座率/% |
|---|---|---|---|---|---|---|
| 1 | 2019年12月31日—2020年1日 | 江南剧院 | 昆剧折子戏跨年演出 | 2 | 1040 | 100 |
| 2 | 1月12日 | 兰苑剧场 | 《西楼记·楼会》《桃花扇·沉江》《十五贯·访测》《长生殿·闻铃》 | 1 | 135 | 100 |
| 3 | 1月18日 | 兰苑剧场 | 《岳飞传·小商河》《西厢记·佳期》《贩马记·写状》《长生殿·酒楼》 | 1 | 135 | 100 |
| 4 | 1月1日—31日 | 周庄 | 昆曲折子戏 | 19 | 20000 | 100 |
| 5 | 4月13日 | 泰州 | 庭院戏《桃花扇》 | 1 | 150 | 100 |
| 6 | 4月20日 | 线上 | 国家万人计划青年拔尖人才线上演出 | 4 | 300 | 100 |
| 7 | 1日—3日 | 泰州 | 庭院戏《桃花扇》 | 3 | 500 | 100 |
| 8 | 15日—16日 | 白鹭洲公园 | 折子戏 | 2 | 100 | 100 |
| 9 | 5月20日 | 新华日报援鄂白衣勇士专场 | 《春江城》 | 1 | 300 | 100 |
| 10 | 5月1日—31日 | 周庄 | 昆曲折子戏 | 23 | 20000 | 100 |
| 11 | 6月6日 | 兰苑剧场 | 传承版《牡丹亭》 | 1 | 5G直播,无现场观众演出 | |
| 12 | 6月13日 | 兰苑剧场 | 《玉簪记》 | 1 | 同上 | |
| 13 | 6月20日 | 兰苑剧场 | 《奇双会》 | 1 | 同上 | |
| 14 | 6月27日 | 兰苑剧场 | 《白罗衫》 | 1 | 同上 | |
| 15 | 6月1日—30日 | 周庄 | 昆曲折子戏 | 26 | 20000 | 100 |
| 16 | 7月2日 | 省文联 | 名师带徒专场演出 | 1 | 60 | 100 |
| 17 | 7月3日 | 兰苑剧场 | 江苏广电"发现江苏"赏析会 | 1 | 41 | 100 |
| 18 | 7月4日 | 兰苑剧场 | 《钗钏记》 | 1 | 5G直播,无现场观众演出 | |
| 19 | 6月24日、7月1日、7月6日—8日 | 江南剧院 | 《世说新语》彩排 | 5 | 150 | 100 |
| 20 | 7月11日 | 兰苑剧场 | 《长生殿》 | 1 | 5G直播,无现场观众演出 | |
| 21 | 7月18日 | 兰苑剧场 | 《幽闺记》 | 1 | 同上 | |
| 22 | 7月25日 | 兰苑剧场 | 《长生殿》 | 1 | 同上 | |
| 23 | 7月1日—31日 | 周庄 | 昆曲折子戏 | 26 | 20000 | 100 |
| 24 | 8月5日 | 兰苑剧场 | 《九莲灯·火判》《孽海记·思凡》《西厢记·佳期》《疗妒羹·题曲》 | 1 | 41 | 100 |
| 25 | 8月8日 | 兰苑剧场 | 《燕子笺·狗洞》《宝剑记·夜奔》《水浒记·借茶》《荆钗记·见娘》 | 1 | 41 | 100 |
| 26 | 8月8日 | 江宁夜市(驰誉文化传媒) | 昆曲折子戏 | 1 | 500 | 100 |
| 27 | 8月15日 | 兰苑剧场 | 《虎囊弹·山门》《幽闺记·拜月》《琵琶记·扫松》《艳云亭·痴诉点香》 | 1 | 41 | 100 |

续表

| 序号 | 日期 | 演出地点 | 剧(节)目 | 场次 | 观众人数/人 | 上座率/% |
|---|---|---|---|---|---|---|
| 28 | 8月22日 | 兰苑剧场 | 《焚香记·阳告》《十五贯·访测》《邯郸梦·云阳法场》《蝴蝶梦·说亲回话》 | 1 | 41 | 100 |
| 29 | 8月29日 | 兰苑剧场 | 《风筝误·前亲》《桃花扇·题画》《十五贯·见都》《望湖亭·照镜》 | 1 | 41 | 100 |
| 30 | 8月2日 | 江苏大剧院 | 昆曲折子戏"宝贝爱看戏" | 1 | 300 | 100 |
| 31 | 8月30日—31日 | 江南剧院 | 《玉簪记》、昆曲折子戏 | 2 | 150 | 100 |
| 32 | 8月1日—31日 | 周庄 | 昆曲折子戏 | 26 | 20000 | 100 |
| 33 | 9月5日 | 兰苑剧场 | 《宝剑记·夜奔》《绣襦记·卖兴》《绣襦记·当巾》《玉簪记·琴挑》 | 1 | 65 | 100 |
| 34 | 9月12日 | 兰苑剧场 | 《三岔口》《孽海记·思凡》《牡丹亭·游园》《鲛绡记·写状》 | 1 | 65 | 100 |
| 35 | 9月12日 | 武汉 | 《眷江城·九转货郎儿》 | 1 | 6000 | 100 |
| 36 | 9月19日 | 兰苑剧场 | 《义侠记·打虎》《义侠记·戏叔别兄》《水浒记·借茶》《水浒记·杀惜》 | 1 | 65 | 100 |
| 37 | 9月26日 | 江苏电视台 | 昆曲折子戏中秋戏曲晚会 | 1 | 800 | 100 |
| 38 | 9月26日 | 兰苑剧场 | 《牡丹亭·惊梦》《牡丹亭·寻梦》《西厢记·拷红》《雷峰塔·断桥》 | 1 | 65 | 100 |
| 39 | 9月28日 | 扬州 | 昆腔《蛇紫嫣红运河恋》 | 1 | 500 | 100 |
| 40 | 9月1日—30日 | 周庄 | 昆曲折子戏 | 26 | 20000 | 100 |
| 41 | 10月3日 | 兰苑剧场 | 《燕子笺·狗洞》《焚香记·阳告》《幽闺记·拜月》《荆钗记·见娘》 | 1 | 65 | 100 |
| 42 | 10月3日 | 苏州昆曲博物馆 | 昆曲折子戏 | 1 | 500 | 100 |
| 43 | 10月10日 | 兰苑剧场 | 《祝发记·渡江》《琵琶记·扫松》《艳云亭·痴诉》《狮吼记·跪池》 | 1 | 65 | 100 |
| 44 | 10月11日 | 泰州大剧院 | 《梅兰芳·当年梅郎》 | 1 | 1200 | 100 |
| 45 | 10月16日 | 江苏展览馆 | 昆曲折子戏 | 1 | 1000 | 100 |
| 46 | 10月17日 | 兰苑剧场 | 《桃花扇·沉江》《十五贯·访测》《西厢记·佳期》《浣纱记·寄子》 | 1 | 65 | 100 |
| 47 | 10月19日—20日 | 苏州文化艺术中心 | 《梅兰芳·当年梅郎》 | 2 | 2000 | 100 |
| 48 | 10月24日 | 兰苑剧场 | 《虎囊弹·山门》《孽海记·思凡》《蝴蝶梦·说亲回话》 | 1 | 65 | 100 |
| 49 | 10月24日—26日 | 上海瑜音阁 | 光影版《牡丹亭》 | 3 | 600 | 100 |
| 50 | 10月24日—25日 | 上海戏剧学院实验剧场 | 《眷江城》 | 2 | 1000 | 100 |
| 51 | 10月24日 | 兰苑剧场 | 南师大包场昆曲讲座 | 1 | 50 | 100 |
| 52 | 10月31日 | 兰苑剧场 | 传承版《牡丹亭》 | 1 | 65 | 100 |
| 53 | 10月1日—30日 | 周庄 | 昆曲折子戏 | 26 | 20000 | 100 |
| 54 | 9月26日 | 武汉戏码头线上直播 | 《眷江城》 | 1 | 100000 | 100 |
| 55 | 8月—9月 | 6 | 《世说新语》"哔哩哔哩"直播 | — | 80000 | 100 |
| 56 | 10月—12月 | 昆山玉山镇文体站 | 昆曲讲座 | 60 | 10 | 100 |

续表

| 序号 | 日期 | 演出地点 | 剧(节)目 | 场次 | 观众人数/人 | 上座率/% |
|---|---|---|---|---|---|---|
| 57 | 11月7日 | 兰苑剧场 | 《西厢记·佳期》《西厢记·拷红》《鲛绡记·写状》《西楼记·楼会》 | 1 | 95 | 100 |
| 58 | 11月8日 | 江南剧院 | 《临川四梦汤显祖》 | 1 | 300 | 100 |
| 59 | 11月14日 | 兰苑剧场 | 《牡丹亭·闹学》《牡丹亭·惊梦》《水浒记·借茶》《牧羊记·望乡》 | 1 | 95 | 100 |
| 60 | 11月19日 | — | 昆昆《峥嵘》剧组借张争耀 | — | — | — |
| 61 | 11月21日 | 兰苑剧场 | 《牡丹亭·问路》《儿孙福·势僧》《孽海记·双下山》《西厢记·跳墙着棋》 | 1 | 95 | 100 |
| 62 | 11月22日 | 紫金大戏院 | 《世说新语》 | 1 | 400 | 100 |
| 63 | 11月25日 | 紫金大戏院 | 《浮生六记》 | 1 | 400 | 100 |
| 64 | 11月28日 | 兰苑剧场 | 《虎囊弹·山门》《钗钏记·讲书》《钗钏记·落园》《狮吼记·跪池》 | 1 | 95 | 100 |
| 65 | 11月29日—30日 | 江苏大剧院 | 《梅兰芳·当年梅郎》 | 2 | 500 | 100 |
| 66 | 11月1日—30日 | 周庄 | 昆曲折子戏 | 24 | 20000 | 100 |
| 67 | 12月5日 | 兰苑剧场 | 《十五贯·访测》《蝴蝶梦·说亲回话》《孽海记·思凡》《贩马记·写状》 | 1 | 95 | 100 |
| 68 | 12月12日 | 兰苑剧场 | 《牡丹亭·冥判》《牡丹亭·拾画叫画》《牡丹亭·幽媾》《牡丹亭·冥誓》 | 1 | 95 | 100 |
| 69 | 12月15日 | 上海长江剧院 | 《319·回首紫禁城》 | 1 | 500 | 100 |
| 70 | 12月19日 | 兰苑剧场 | 《九莲灯·火判》《虎囊弹·山门》《牡丹亭·惊梦》《艳云亭·痴诉点香》 | 1 | 95 | 100 |
| 71 | 12月26日 | 兰苑剧场 | 《幽闺记·踏伞》《幽闺记·拜月》《望湖亭·照镜》《长生殿·小宴》 | 1 | 95 | 100 |
| 72 | 12月16日—17日 | 江南剧院 | 《梅兰芳·当年梅郎》 | 2 | 300 | 100 |
| 73 | 12月26日 | 大华剧院 | 《319·回首紫禁城》 | 1 | 400 | 100 |
| 74 | 12月27日 | 大华剧院 | 实验剧《夜奔》 | 1 | 400 | 100 |
| 75 | 12月1日—31日 | 周庄 | 昆曲折子戏 | 26 | 20000 | 100 |

# 浙江京昆艺术中心（昆剧团）

# 浙江京昆艺术中心（昆剧团）2020年度昆曲工作综述

## 一、传承新剧目

1. 传承经典，复排传承多部折子戏。以保护和传承昆曲艺术为己任，秉持着抢救与保护的责任，经过一年时间的筹备，以及对"残缺"剧目的修复，将《长生殿·闻铃》《义侠记·游街》《雅观楼》《浣纱记·打围》《铁冠图·刺虎》《孽海记·思凡》《牡丹亭·寻梦》《醉菩提·当酒》等多出折子戏传承给"万""代"两辈人。

2. 溯源而上，创排良渚题材剧目。2019年7月，世人翘首期盼的"良渚古城遗址"成功入选世界遗产名录，正式成为中国第五十五处世界遗产。《意象良渚·宛在水中央》成功入选2020年"浙江省舞台艺术创作重点题材扶持项目"，并于9月5日在杭州剧院完成试演。一个是5000年前新石器时代的古文化，另一个是有600年历史的"百戏之师"，用昆剧的形式再现良渚先民开拓城址的故事，两块美玉相互照映起来，进一步实现了以江南戏曲讲述江南故事的新尝试。

3. 创排传奇剧本《浣纱记·春秋吴越》。作为第一部用昆腔演唱的传奇剧本，《浣纱记》对昆曲的重要性，不仅在于这是第一部成功的可用昆曲演唱的剧本，更在于它的文学体裁不是杂剧而是南戏传奇，其造就了昆曲的繁荣。昆剧《浣纱记·春秋吴越》于2月5日在杭州完成首演。

## 二、交流抓品牌

1. 举办三省一市五大剧种共演《雷峰塔》演出活动。为深入贯彻习近平新时代中国特色社会主义思想和党的十九大精神，担负好新的文化使命，加强江南文化研究，推动江南文化传承创新、长三角更高质量一体化发展，由浙江省文化和旅游厅主办，浙江京昆艺术中心（昆剧团）、杭州市下城区文化和广电旅游体育局承办，浙江昆剧团文化创新团队创意策划，联合沪、苏、浙、皖举办三省一市五大剧种共演《雷峰塔》。目前，浙江、无锡、金华均开展了演出活动，浙江、江苏、安徽等三个省的文化和旅游厅及上海市文化旅游局作为指导单位参与了此次演出活动。

2. 昆剧团承办并完成2020年传统戏曲演出季。8月—10月，在后疫情时代，以杭州为主会场，分别在宁波、温州、绍兴、金华等4地开设分会场联动演出。浙江省各市文化广电旅游体育局、省属院团、部分基层戏曲院团、民营院团及相关艺术院校携各剧种经典传统看家剧目，46个院团（院校）78场演出，涵盖昆剧、京剧、越剧、婺剧、绍剧、甬剧、睦剧、瓯剧、台州乱弹、新昌调腔等多个剧种，为观众奉上了不容错过的"艺术大餐"。利用名家助阵、惠民购票、线上直播等创新性推广方式进一步提升浙江戏曲品牌力和影响力。通过演出票务惠民的举措，在上座率仍有75%限制的当下，全省票房总收入达到104.96万元，实现了还戏于民与薄利多销的双赢，为后疫情时代的文艺演出带来了新的生机。

3. 举办昆剧演出周，多地合作共演经典。2020年9月16日—21日是浙江省传统戏曲演出季暨浙江京昆艺术中心昆剧演出周，分别在杭州剧院和胜利剧院举办"五代同堂"三地联动共演《十五贯》、全国八大昆剧院团共演《牡丹亭》、"新松计划"2场个人昆剧艺术专场系列演出活动。一是三地联动、五代同堂、经典再现《十五贯》。近年来，长三角地区高质量一体化发展正如火如荼，文化发展是长三角一体化国家战略极为重要的组成部分，浙昆通过"三地联动"的方式联合江苏和上海，邀请熊猫级表演艺术家及"世""盛""秀""万""代"五代昆剧传人联袂献演《十五贯》。老戏新排，经典再现，展现昆剧《十五贯》60余年的传承。二是全国昆剧院团共聚杭城，联袂献演《牡丹亭》。《牡丹亭》历经数百年，经由数代昆曲人的传承与打磨，从一部文学经典逐渐成为舞台上百看不厌的经典剧目，也是各昆剧院团看家的必演剧目。这次，浙昆联合北方昆剧院、永嘉昆剧团、昆山当代昆剧院、江苏省演艺集团昆剧院、湖南省昆剧团、上海昆剧团、江苏省苏州昆剧院等全国七大昆剧院团的名家、新秀演出，呈现南北曲风交融、别具一格的《牡丹亭》，众多中国戏剧梅花奖获得者、国家一级演员等优秀青年演员齐聚一堂绽放杭城，生动演绎杜丽娘与柳梦梅之间"一往情深"的爱情故事，让大家再次感受昆曲的魅力，传递出中国经典戏曲名作有关古典爱情的千回百转和荡气回肠。

4. 培养中青年演员，举办个人艺术专场。近年来，浙江京昆艺术中心"万""代"人才辈出，并成长为剧团的主要力量。以培养青年戏曲演出人才为首要任务，2020年，浙昆举办"新松计划"两场个人昆剧艺术专场培养中青年演员。两位中青年演员通过跨行当的学习，打破自

我，挑战新角色，进一步体现出浙江京昆艺术中心加大艺术人才的储备厚度，在传、帮、带链条上有意识地包装打造具备潜质的演员，使他们在全国和世界舞台上不断崭露头角，努力将其培养成为一代名家，借力名家、名角效应带动昆曲的普及和推广。

5. "三地联动"品牌演出深化，参加第三届天府戏剧节。11月，昆剧与京剧、川剧、越剧、黄梅戏、歌剧、话剧、儿童剧和歌舞剧等多种艺术形式共计37场高品质戏剧演出将逐一与成都市民见面。浙昆携昆剧《西园记》《牡丹亭》与江苏省演艺集团昆剧院、上海昆剧团中国戏剧梅花奖获得者合演，致力于打造成都高品质文化演出品牌，共同推动戏曲艺术的交流与推广。

6. 亮相江苏紫金京昆艺术群英会。展示江苏优秀京昆作品，汇集尖子人才，交流艺术经验，吸引群众参与，促进京昆繁荣是江苏紫金京昆艺术群英会的宗旨。两年一届的江苏紫金京昆艺术群英会于11月中旬在南京如期举行。继浙昆在上一届江苏紫金京昆艺术群英会上演出《西园记》备受好评后，组委会再次向浙昆发出诚挚的邀请。11月11日，浙昆经典传承大戏《风筝误》在南京紫金大戏院隆重上演。

7. 亮相东盟文化艺术周，参与交流演出。本次"中国—东盟文化艺术周"由文化和旅游部、广西壮族自治区人民政府主办。12月14日，首届"中国—东盟文化艺术周"在南宁方特东盟神画乐园千岛之歌剧场落下帷幕。昆曲经典《牡丹亭·游园惊梦》片段与泰国孔剧片段、粤剧《海棠亭》片段的表演，展示了中国的昆剧、粤剧和泰国的孔剧这三大世界非物质文化遗产在南宁的相遇相知，以及中国与东盟在文化交流中结下的深厚友谊。

### 三、抗击疫情多举措

2020年，在特殊的时间点，发生了新冠肺炎疫情，浙昆在疫情的100余天里，利用艺术作品记录抗疫，用艺术的形式展现众志成城的抗疫力量。

1. 文艺作品"云"欣赏。按照浙江省文化和旅游厅组织文艺院团征集剧目的通知，浙昆推出经典剧目《十五贯》《雷峰塔》《牡丹亭》等优秀文艺作品，在浙江省舞台艺术小型剧（节目）库系统及西瓜视频等新媒体平台上传《幽兰讲堂——昆曲来了》48期内容，上传《传世盛秀——百折昆剧经典折子戏》，观众足不出户即可欣赏经典昆曲剧目。

2. 创作《心灯》致敬一线工作者。浙江昆剧团文化创新团队的成员利用1个月的时间，经过多次征集与修改，致敬战疫"她力量"的暖心之作《心灯》顺利完成MTV的制作。该作品于3月8日上线西瓜视频进行推广，播放量单天达5.3万次。

3. 普及知识，录制国际版《防控疫情顺口溜》。3月18日，浙江昆剧团文化创新团队结合我国对外公布的防疫顺口溜，以昆曲吟唱的方式，与昆曲特有的表演手段相结合制作成短视频，在全球最大的视频网站YouTube正式上线，借助非遗文化手段向全球传播疫情防控小知识。目前，昆曲版《防控疫情顺口溜》除中文版本外，已有6个国家语言的版本（英语、法语、意大利语、德语、日语、韩语）在海外上线，YouTube播放量达10.1万次。

4. 停工不停"功"，基训传承练"内功"。1月初，为保证演员、演奏员"居家不退功"，浙江昆剧团组织他们居家进行基本功的训练，并向部门领导如实汇报，严格落实防疫工作要求。3月，在顺利复工的同时，进行夯实基本功和昆曲折子戏的传承工作。制定课程，对演员进行授课教学，与剧目的创排工作实现无缝衔接。目前，已经完成《长生殿·闻铃》《铁冠图·刺虎》《孽海记·思凡》《牡丹亭·寻梦》《雅观楼》等多出折子戏的传承和内部彩排汇报。

5. 讲座普及抗疫，解码浙一经验。5月7日，为提高防控成效，从身边医学人的抗疫故事着手，浙江昆剧团特邀请浙江大学附属第一医院副院长、浙江省援鄂重症肺炎国家队领队陈作兵进行题为"武汉保卫战，我们为什么能赢"的讲座，分享他们的抗疫故事。

6. 致敬一线抗疫医护人员，创排慰问演出。5月22日18:30，在浙大一院举行"美在天使 爱在人间"浙昆慰问浙大一院专场演出。援鄂一线的医护人员以及省文化和旅游厅党组成员、副厅长刁玉泉、浙江京昆艺术中心及浙大一院班子领导出席活动。演出通过4个直播平台进行直播，共计37.94万名网友一起在线上观看了此次演出。

# 浙江京昆艺术中心(昆剧团)简介

浙江昆剧团成立于1956年4月1日。1956年,浙昆排演了经过整理、改编的传统昆剧《十五贯》,其以高度的思想性、人民性和艺术性轰动全国,受到了党和政府的高度重视。《人民日报》以"一出戏救活一个剧种"发表专题社论。从此,各地昆剧院团纷纷成立,昆剧艺术进入了一个新的历史发展时期,浙江也因此成为新中国昆剧的发祥地。

浙江昆剧团坚持走出人、出戏、出精品、出效益的发展之路,取得了令人瞩目的成绩。录制出版发行《幽兰飘香·传世盛秀》DVD音像制品。新编昆剧历史剧《公孙子都》荣获国内外多项大奖;2006年荣获第三届中国昆剧艺术节优秀剧目奖;2007年荣获第八届中国艺术节文华优秀剧目大奖;2008年荣获2006—2007年度国家舞台艺术精品工程"十大精品剧目奖"(榜首),同年又荣获全国戏曲最高专家奖中国戏曲学会奖;2009年荣获法国第三届巴黎中国戏曲节最高奖项塞纳大奖;2012年该剧与浙昆保留剧目《十五贯》双双入选"全国昆曲十大优秀剧目"。《十五贯》凭借60年的代代相传,1600场的演出和不同时期观众的检验,于2012年荣获第二届全国优秀保留剧目大奖。

此外,新编昆剧历史剧《红泥关》荣获第四届中国昆剧艺术节优秀剧目奖;新版《西园记》荣获第四届中国昆剧艺术节剧目奖;新编昆剧《乔小青》和《临川梦影》荣获第五届中国昆剧艺术节优秀剧目奖。《大将军韩信》入选国家艺术基金2015年度舞台艺术创作资助项目大型舞台剧和作品。《十五贯》娄阿鼠戏曲丑行培训班入选国家艺术基金2016年度人才培养资助项目。《昆曲百讲 幽兰讲堂》入选国家艺术基金2017年度传播交流资助项目。周传瑛昆生表演艺术培训班入选国家艺术家基金2018年度人才培养资助项目。

浙昆采用极富创新性、创意性的创作推广模式,组成了一个充满创新意识和创作活力、精品剧目创作与演出市场拓展协调发展的优秀团队——浙江昆剧团创作营销推广创新团队,并荣获浙江省文化厅颁发的浙江省文化创新团队的称号。由浙昆创新团队创意策划的"长三角三地联动"系列演出活动、浙昆518传承演出季、"跟我学"昆剧培训系列品牌、昆剧进校园之昆剧实验基地、昆曲首档面向社会大众展示现场教学的戏曲类推广性节目《昆曲来了》等,是浙昆当下对外传播昆剧的金名片。

2019年,浙江昆剧团和浙江京剧团合并成为浙江京昆艺术中心,现正以全新的姿态和发展理念,为中国昆曲的抢救、保护、传承和发展,为浙江文化强省建设做出自己不懈的努力和贡献。

## 浙江京昆艺术中心(昆剧团)2020年度演出日志

| 序号 | 时间 | 地点 | 剧(节)目 | 备注 |
|---|---|---|---|---|
| 1 | 1月13日 | 杭州育才小学(下午) | 《幽兰讲堂》 | |
| 2 | | 杭州育才中学(上午) | 《幽兰讲堂》 | |
| 3 | 4月22日 | 采荷三小(下午) | 《幽兰讲堂》 | |
| 4 | 4月22日 | 学军中学(晚上) | 《幽兰讲堂》 | |
| 5 | 4月23日 | 京都小学(下午) | 《幽兰讲堂》 | |
| 6 | 4月23日 | 杭州育才中学(晚上) | 《幽兰讲堂》 | |
| 7 | 4月24日 | 杭州育才小学(下午) | 《幽兰讲堂》 | |
| 8 | 4月24日 | 杭州育才锦绣中学(晚上) | 《幽兰讲堂》 | |
| 9 | 4月26日 | 杭州育才小学(下午) | 《幽兰讲堂》 | |

续表

| 序号 | 时间 | 地点 | 剧(节)目 | 备注 |
|---|---|---|---|---|
| 10 | 4月28日 | 杭州育才中学(上午) | 《幽兰讲堂》 | |
| 11 | 4月29日 | 杭州育才小学(下午) | 《幽兰讲堂》 | |
| 12 | 4月30日 | 杭州育才小学(下午) | 《幽兰讲堂》 | |
| 13 | 5月15日 | 杭州育才小学(下午) | 《幽兰讲堂》 | |
| 14 | 5月20日 | 杭州育才中学(晚上) | 《幽兰讲堂》 | |
| 15 | 5月22日 | 杭州育才小学(下午) | 《幽兰讲堂》 | |
| 16 | 5月27日 | 杭州育才中学(晚上) | 《幽兰讲堂》 | |
| 17 | 5月29日 | 杭州育才小学(下午) | 《幽兰讲堂》 | |
| 18 | 6月1日 | 胜利小学 | 《幽兰讲堂》 | |
| 19 | 6月3日 | 杭州育才中学 | 《幽兰讲堂》 | |
| 20 | 6月5日 | 京都小学 | 《幽兰讲堂》 | |
| 21 | 6月7日 | 京都小学 | 《幽兰讲堂》 | |
| 22 | 6月10日 | 杭州育才中学 | 《幽兰讲堂》 | |
| 23 | 6月12日 | 杭州育才小学 | 《幽兰讲堂》 | |
| 24 | 6月14日 | 京都小学 | 《幽兰讲堂》 | |
| 25 | 6月17日 | 杭州育才中学 | 《幽兰讲堂》 | |
| 26 | 6月19日 | 杭州育才小学 | 《幽兰讲堂》 | |
| 27 | 6月21日 | 京都小学 | 《幽兰讲堂》 | |
| 28 | 6月24日 | 杭州育才中学 | 《幽兰讲堂》 | |
| 29 | 6月26日 | 杭州育才小学 | 《幽兰讲堂》 | |
| 30 | 6月26日 | 京都小学 | 《幽兰讲堂》 | |
| 31 | 6月28日 | 京都小学 | 《幽兰讲堂》 | |
| 32 | 6月30日 | 杭州胜利小学 | 《幽兰讲堂》 | |
| 33 | 7月1日 | 京都小学(下午) | 《幽兰讲堂》 | |
| 34 | 7月1日 | 育才中学(晚上) | 《幽兰讲堂》 | |
| 35 | 7月2日 | 京都小学 | 《幽兰讲堂》 | |
| 36 | 7月6日 | 京都小学 | 《幽兰讲堂》 | |
| 37 | 7月7日 | 京都小学 | 《幽兰讲堂》 | |
| 38 | 7月8日 | 京都小学 | 《幽兰讲堂》 | |
| 39 | 7月10日 | 育才小学 | 《幽兰讲堂》 | |
| 40 | 7月13日 | 京都小学 | 《幽兰讲堂》 | |
| 41 | 7月14日 | 京都小学 | 《幽兰讲堂》 | |
| 42 | 7月15日 | 京都小学 | 《幽兰讲堂》 | |
| 43 | 7月20日 | 京都小学 | 《幽兰讲堂》 | |
| 44 | 7月21日 | 京都小学 | 《幽兰讲堂》 | |
| 45 | 7月22日 | 京都小学 | 《幽兰讲堂》 | |
| 46 | 7月23日 | 京都小学 | 《幽兰讲堂》 | |
| 47 | 7月25日 | 京都小学 | 《幽兰讲堂》 | |

续表

| 序号 | 时间 | 地点 | 剧(节)目 | 备注 |
|---|---|---|---|---|
| 48 | 7月9日 | 昆剧团 | 《跟我学》 | |
| 49 | 7月19日 | 昆剧团 | 《跟我学》 | |
| 50 | 7月26日 | 昆剧团 | 《跟我学》 | |
| 51 | 7月28日 | 昆剧团 | 《跟我学》 | |
| 52 | 7月29日 | 昆剧团 | 《跟我学》 | |
| 53 | 8月2日 | 昆剧团 | 《跟我学》 | |
| 54 | 8月9日 | 昆剧团 | 《跟我学》 | |
| 55 | 8月16日 | 昆剧团 | 《跟我学》 | |
| 56 | 8月23日 | 昆剧团 | 《跟我学》 | |
| 57 | 9月6日 | 昆剧团 | 《跟我学》 | |
| 58 | 9月7日 | 胜利小学 | 《幽兰讲堂》 | |
| 59 | 9月8日 | 昆剧团 | 《跟我学》 | |
| 60 | 9月9日 | 育才中学 | 《幽兰讲堂》 | |
| 61 | 9月11日 | 育才小学 | 《幽兰讲堂》 | |
| 62 | 9月13日 | 昆剧团 | 《跟我学》 | |
| 63 | 9月14日 | 胜利小学 | 《跟我学》 | |
| 64 | 9月16日 | 育才中学 | 《幽兰讲堂》 | |
| 65 | 9月18日 | 育才小学 | 《幽兰讲堂》 | |
| 66 | 9月20日 | 昆剧团 | 《跟我学》 | |
| 67 | 9月21日 | 胜利小学 | 《幽兰讲堂》 | |
| 68 | 9月23日 | 育才中学 | 《幽兰讲堂》 | |
| 69 | 9月25日 | 育才小学 | 《幽兰讲堂》 | |
| 70 | 9月27日 | 昆剧团 | 《跟我学》 | |
| 71 | 9月28日 | 胜利小学 | 《幽兰讲堂》 | |
| 72 | 9月30日 | 育才中学 | 《幽兰讲堂》 | |
| 73 | 10月9日 | 育才小学 | 《幽兰讲堂》 | |
| 74 | 10月9日 | 胜利小学(上午) | 《幽兰讲堂》 | |
| 75 | 10月10日 | 育才小学 | 《幽兰讲堂》 | |
| 76 | 10月10日 | 育才中学 | 《幽兰讲堂》 | |
| 77 | 10月10日 | 京都小学 | 《幽兰讲堂》 | |
| 78 | 10月10日 | 胜利小学 | 《幽兰讲堂》 | |
| 79 | 10月11日 | 昆剧团排练厅 | 《跟我学》娃娃班 | |
| 80 | 10月11日 | 昆剧团排练厅 | 《跟我学》旦角班 | |
| 81 | 10月12日 | 育才小学 | 《幽兰讲堂》 | |
| 82 | 10月12日 | 育才中学 | 《幽兰讲堂》 | |
| 83 | 10月12日 | 胜利小学(下午) | 《幽兰讲堂》 | |
| 84 | 10月12日 | 京都小学(下午) | 《幽兰讲堂》 | |
| 85 | 10月13日 | 昆剧团排练厅 | 《跟我学》娃娃班 | |

续表

| 序号 | 时间 | 地点 | 剧(节)目 | 备注 |
|---|---|---|---|---|
| 86 | 10月13日 | 昆剧团排练厅 | 《跟我学》旦角班 | |
| 87 | 10月13日 | 育才中学 | 《幽兰讲堂》 | |
| 88 | 10月16日 | 育才小学 | 《幽兰讲堂》 | |
| 89 | 10月18日 | 昆剧团排练厅 | 《跟我学》娃娃班 | |
| 90 | 10月18日 | 昆剧团排练厅 | 《跟我学》旦角班 | |
| 91 | 10月19日 | 胜利小学(下午) | 《幽兰讲堂》 | |
| 92 | 10月19日 | 京都小学(下午) | 《幽兰讲堂》 | |
| 93 | 10月20日 | 大慈岩小学(全天) | 《幽兰讲堂》 | |
| 94 | 10月20日 | 育才中学 | 《幽兰讲堂》 | |
| 95 | 10月20日 | 昆剧团排练厅 | 《跟我学》娃娃班 | |
| 96 | 10月20日 | 昆剧团排练厅 | 《跟我学》旦角班 | |
| 97 | 10月21日 | 大慈岩小学(全天) | 《幽兰讲堂》 | |
| 98 | 10月21日 | 育才中学 | 《幽兰讲堂》 | |
| 99 | 10月23日 | 育才小学 | 《幽兰讲堂》 | |
| 100 | 10月25日 | 昆剧团排练厅 | 《跟我学》娃娃班 | |
| 101 | 10月25日 | 昆剧团排练厅 | 《跟我学》旦角班 | |
| 102 | 10月26日 | 胜利小学(上午) | 《幽兰讲堂》 | |
| 103 | 10月26日 | 京都小学(下午) | 《幽兰讲堂》 | |
| 104 | 10月27日 | 育才中学 | 《幽兰讲堂》 | |
| 105 | 10月28日 | 胜利小学 | 《幽兰讲堂》 | |
| 106 | 10月29日 | 胜利小学(上午) | 《幽兰讲堂》 | |
| 107 | 10月29日 | 京都小学(上午) | 《幽兰讲堂》 | |
| 108 | 10月30日 | 育才小学(下午) | 《幽兰讲堂》 | |
| 109 | 11月1日 | 昆剧团排练厅 | 《跟我学》娃娃班 | |
| 110 | 11月1日 | 昆剧团排练厅 | 《跟我学》旦角班 | |
| 111 | 11月2日 | 京都小学 | 《幽兰讲堂》 | |
| 112 | 11月3日 | 育才小学 | 《幽兰讲堂》 | |
| 113 | 11月3日 | 育才中学 | 《幽兰讲堂》 | |
| 114 | 11月5日 | 胜利小学 | 《幽兰讲堂》 | |
| 115 | 11月8日 | 昆剧团排练厅 | 《跟我学》旦角班 | |
| 116 | 11月8日 | 昆剧团排练厅 | 《跟我学》娃娃班 | |
| 117 | 11月9日 | 京都小学 | 《幽兰讲堂》 | |
| 118 | 11月9日 | 胜利小学 | 《幽兰讲堂》 | |
| 119 | 11月10日 | 育才小学 | 《幽兰讲堂》 | |
| 120 | 11月10日 | 育才中学 | 《幽兰讲堂》 | |
| 121 | 11月13日 | 育才小学 | 《幽兰讲堂》 | |
| 122 | 11月16日 | 胜利小学(下午) | 《幽兰讲堂》 | |
| 123 | 11月16日 | 京都小学(晚上) | 《幽兰讲堂》 | |

续表

| 序号 | 时间 | 地点 | 剧(节)目 | 备注 |
|---|---|---|---|---|
| 124 | 11月17日 | 育才中学 | 《幽兰讲堂》 | |
| 125 | 11月20日 | 育才小学 | 《幽兰讲堂》 | |
| 126 | 11月22日 | 昆剧团排练厅 | 《跟我学》娃娃班 | |
| 127 | 11月22日 | 昆剧团排练厅 | 《跟我学》旦角班 | |
| 128 | 11月23日 | 育才小学(下午) | 《幽兰讲堂》 | |
| 129 | 11月23日 | 京都小学(晚上) | 《幽兰讲堂》 | |
| 130 | 11月24日 | 育才中学 | 《幽兰讲堂》 | |
| 131 | 11月27日 | 育才小学 | 《幽兰讲堂》 | |
| 132 | 11月29日 | 昆剧团排练厅 | 《跟我学》娃娃班 | |
| 133 | 11月29日 | 昆剧团排练厅 | 《跟我学》旦角班 | |
| 134 | 11月30日 | 育才小学 | 《幽兰讲堂》 | |
| 135 | 12月1日 | 育才中学 | 《幽兰讲堂》 | |
| 136 | 12月7日 | 京都小学(上午) | 《幽兰讲堂》 | |
| 137 | 12月7日 | 胜利小学(下午) | 《幽兰讲堂》 | |
| 138 | 12月8日 | 育才中学 | 《幽兰讲堂》 | |
| 139 | 12月2日 | 育才小学 | 《幽兰讲堂》 | |
| 140 | 12月2日 | 育才中学 | 《幽兰讲堂》 | |
| 141 | 12月3日 | 京都小学 | 《幽兰讲堂》 | |
| 142 | 12月3日 | 胜利小学 | 《幽兰讲堂》 | |
| 143 | 12月4日 | 育才小学 | 《幽兰讲堂》 | |
| 144 | 12月4日 | 育才中学 | 《幽兰讲堂》 | |
| 145 | 12月6日 | 昆剧团排练厅 | 《跟我学》旦角班 | |
| 146 | 12月6日 | 昆剧团排练厅 | 《跟我学》娃娃班 | |
| 147 | 12月11日 | 育才小学 | 《幽兰讲堂》 | |
| 148 | 12月13日 | 昆剧团排练厅 | 《跟我学》娃娃班 | |
| 149 | 12月13日 | 昆剧团排练厅 | 《跟我学》旦角班 | |
| 150 | 12月14日 | 京都小学(上午) | 《幽兰讲堂》 | |
| 151 | 12月14日 | 胜利小学(下午) | 《幽兰讲堂》 | |
| 152 | 12月15日 | 育才中学 | 《幽兰讲堂》 | |
| 153 | 12月18日 | 育才小学 | 《幽兰讲堂》 | |
| 154 | 12月20日 | 昆剧团排练厅 | 《跟我学》娃娃班 | |
| 155 | 12月20日 | 昆剧团排练厅 | 《跟我学》旦角班 | |
| 156 | 12月21日 | 京都小学(上午) | 《幽兰讲堂》 | |
| 157 | 12月21日 | 胜利小学(下午) | 《幽兰讲堂》 | |
| 158 | 12月22日 | 育才中学 | 《幽兰讲堂》 | |

续表

| 序号 | 时间 | 地点 | 剧(节)目 | 备注 |
|---|---|---|---|---|
| 159 | 12月25日 | 育才小学(下午) | 《幽兰讲堂》 | |
| 160 | 12月27日 | 昆剧团排练厅 | 《跟我学》娃娃班 | |
| 161 | 12月27日 | 昆剧团排练厅 | 《跟我学》旦角班 | |
| 162 | 12月28日 | 京都小学 | 《幽兰讲堂》 | |
| 163 | 12月29日 | 育才中学 | 《幽兰讲堂》 | |

商演35场,进校园、《幽兰讲堂》《跟我学》共计163场,按照4:1来算共计41场,全年共计76场。

# 湖南省昆剧团

# 湖南省昆剧团 2020 年度昆曲工作综述

2020年,受疫情影响,上半年未开展演出及其他交流活动,全年演出80余场,进校园演出25场,惠民演出40场,其他演出15场。

## 一、昆曲传承

做好昆曲经典剧目及湘昆传统特色剧目的挖掘、整理与传承,一直以来是湖南省昆剧团工作的重点。受疫情影响,演员不能外出学戏,剧团也暂未开展演出工作,演员们都是自己练功和恢复剧目。上半年,国家一级演员、团长罗艳恢复了《红梨记·亭会》,国家一级演员、中国戏剧梅花奖获得者傅艺萍恢复了《风云会·千里送京娘》,中国戏剧梅花奖获得者雷玲、青年演员王福文恢复了《玉簪记·琴挑·偷诗·秋江》《长生殿·小宴》等剧目,青年演员刘婕恢复了《水浒记·活捉》《铁冠图·刺虎》,唐珲、蔡路军恢复了《闹朝扑犬》《九莲灯·火判》,胡艳婷、刘荻恢复了《水浒记·借茶》,王艳红、王荔梅恢复了《西厢记·拷红·佳期》,余映恢复了《白兔记·回猎》,凡佳伟、卢虹凯、刘嘉恢复了《千忠戮·打车》等剧目。

下半年,国家一级演员、团长罗艳给青年演员刘婕、王福文、史飞飞传授了《白蛇传·断桥》,国家一级演员、中国戏剧梅花奖获得者雷玲向青年演员胡艳婷、刘嘉、张璐妍传授了《白蛇传·游湖》,王艳红向青年演员史飞飞、陈薇传授了《折梅》。

## 二、参加 2020 年挪威华人春晚演出活动

2020年1月5日,"文化中国·中挪同春2020挪威华人春节联欢晚会"在奥斯陆音乐厅举行。晚会由挪中文化旅游基金会主办,挪森集团、挪威浙江商会、湖南广播电视台国际频道协办,并得到中华人民共和国驻挪威王国大使馆官方支持。中国驻挪威大使易先良及挪威经贸、体育、文化、科教等各界人士,旅挪华侨华人在内的近1500人现场观看了晚会。剧团国家一级演员、中国戏剧梅花奖获得者雷玲和剧团青年演员胡艳婷、王艳红有幸受邀在挪威奥斯陆音乐厅演出昆曲《牡丹亭·游园》,将我国的传统昆曲艺术带到世界的舞台。

## 三、参加湖南戏曲春晚、郴州市春晚

1月8日晚,由湖南省文化和旅游厅主办、湖南省京剧保护传承中心承办的"潇湘雅韵 梨园报春"2020年湖南戏曲春晚在位于长沙的湖南戏曲演出中心精彩上演,剧团青年演员曹惊霞、蔡路军、王峰、龙健、刘志雄演出了武戏荟萃《春如意 彩满堂》。

1月19日晚,"春润福城"2020年郴州市新春团拜联欢晚会在郴州广电演播大厅精彩上演。剧团团长、国家一级演员罗艳,中国戏剧梅花奖获得者雷玲受邀参加演出,与郭卫民、李英姿两位艺术家共同演出"戏·歌"《林邑名家唱新春》。

## 四、开展昆曲艺术"六进"活动

组织开展昆曲艺术进机关、校园、军营、社区、企业和农村活动,为广大群众送去戏曲文化。2020年1月,剧团组织"文化进万家文艺演出队"分别进农村、乡镇、社区、学校演出,开展惠民演出共计25场。6月以来,在十五中、八中、四十完小、苏园中学等多所中小学开展戏曲进校园演出、讲座活动共计11场。11月,在苏仙区文化馆的邀请下,剧团继续赴五盖山开展文化扶贫活动。五盖山镇三口洞联校是五盖山镇南片狮子口村、栗木水村、小垒村这三个省级贫困村的联合小学,学生多为留守儿童,学校无艺术专职教师。2018年,"播撒艺术的种子"贫困山区留守儿童文艺帮扶行动正式落户苏仙区五盖山镇三口洞联校后,剧团定期安排文化志愿者到学校为孩子们开展昆曲特色课程。文化志愿者们不惧山高路远,无畏雨打风吹,每次驱车3个多小时走进学校为孩子们上课,经过专业老师的长期辅导,昆曲课逐渐成为学校的特色艺术课程。

## 五、参加深圳市戏曲进校园活动

2020年8月应邀赴深圳参加深圳戏曲进校园活动,演出昆曲《牡丹亭·游园惊梦》,通过把学生请进剧场的形式,让学生进一步了解昆曲。

## 六、参加浙江昆剧团传承演出季演出

应浙江昆剧团要求,9月16日,剧团赴杭州参加浙江昆剧团传承演出季演出,与浙江昆剧团联袂演出昆曲大戏《牡丹亭》,国家一级演员雷玲,二级演员张璐妍、王荔梅,青年演员陆虹凯演出《牡丹亭·离魂》一折。

## 七、与湖南省京剧保护传承中心联合演出《白蛇传》

《白蛇传》是中国戏曲的代表作之一,历经千年传诵,在中国乃至海外都有非常大的影响力。为庆祝湖南省京剧保护传承中心新剧场落成,剧团与湖南省京剧保护传承中心联袂演出京昆版《白蛇传》,此次是剧团和省京剧保护传承中心首次合作演出。两个院团都非常重视,特请老艺术家、资深前辈对青年演员进行指导。剧团团长、国家一级演员罗艳,国家一级演员、中国戏剧梅花奖获得者雷玲分别对《游湖》《断桥》两出剧目进行传承指导,为演出保驾护航,京、昆合演《白蛇传》票房爆满,此次演出取得了圆满成功。

## 八、赴韶关南雄演出《牡丹亭》

为深入挖掘和活化利用本土历史文化资源,更好地呈现《牡丹亭》这段感人至深而又几乎被世人遗忘的传统文化经典故事,11月5日,应中共韶关市委宣传部特邀,剧团赴南雄演出《牡丹亭》,让杜丽娘这一世界著名剧作中的女主角"回家"。本次中共韶关市委宣传部邀请湖南省昆剧团到南雄演出《牡丹亭》,就是要让这一世界著名剧作"重回故事现场",并通过一系列活动,全面扩大《牡丹亭》故事原型发生地的影响力。此次演出由湖南省昆剧团国家一级演员、中国戏剧梅花奖获得者雷玲与国家二级演员王福文主演,二级演员刘瑶轩、青年演员张璐妍等均担任主角与配角。共有近1000名观众来到现场观看演出,演出结束后反响热烈,观众们蜂拥到舞台上合影留念。此次演出南雄市政府还进行了网络直播,当晚观看直播人数超过50万人。

## 九、参加"红博会"系列活动之湘赣精品剧目展演

应湖南省红博会湘赣精品剧目展演组委会邀请,11月16日,国家一级演员、中国戏剧梅花奖获得者雷玲在湖南省戏曲演出中心参加湘赣精品剧目展演,演出昆曲经典折子戏《寻梦》。

## 十、参加省交响乐团新年音乐会

应湖南省交响乐团邀请,剧团团长、国家一级演员罗艳12月28日在长沙音乐厅参加新年音乐会。

## 湖南省昆剧团2020年度演出日志

| 序号 | 演出日期 | 地点 | 剧(节)目 | 参演人数 | 备注 |
| --- | --- | --- | --- | --- | --- |
| 1 | 1月1日 | 永兴县高亭司板梁村 | 昆曲《扈家庄》《雁荡山》器乐独奏、说唱脸谱 | 45 | 昆曲进乡村惠民演出 |
| 2 | 1月3日 | 临武县武水镇刘家村 | 昆曲《游园》《扈家庄》小品《如此招兵》歌舞《花开盛世》、红歌联奏 | 50 | 昆曲进乡村惠民演出 |
| 3 | 1月3日 | 湖南省昆剧团古典剧场 | 昆曲折子戏《春香闹学》《酒楼》《拾画叫画》 | 55 | 昆曲进社区惠民演出(人民西路社区) |
| 4 | 1月9日 | 湖南省昆剧团古典剧场 | 昆曲折子戏《扈家庄》《佳期》《游湖》 | 50 | 昆曲进社区惠民演出(人民西路社区) |
| 5 | 1月12日 | 永兴县便江镇乌泥村二组 | 昆曲《游园》《雁荡山》《西游记·借扇》小品《如此招兵》、歌舞《花开盛世》 | 55 | 昆曲进乡村惠民演出 |
| 6 | 1月13日 | 嘉禾县袁家镇小元冲社区 | 昆曲《醉打山门》《西游记·借扇》小品《如此招兵》、戏歌《梨花颂》 | 45 | 昆曲进乡村惠民演出 |
| 7 | 1月14日 | 汝城县暖水镇广泉村 | 昆曲《雁荡山》《扈家庄》川剧《变脸》、戏歌《梨花颂》 | 48 | 昆曲进乡村惠民演出 |
| 8 | 1月15日 | 永兴县油市镇 | 昆曲《游园》《惊梦》笛子独奏、古筝独奏《嗨歌》《剑舞》 | 50 | 昆曲进乡村惠民演出 |

续表

| 序号 | 演出日期 | 地点 | 剧(节)目 | 参演人数 | 备注 |
|---|---|---|---|---|---|
| 9 | 1月17日 | 郴州市苏仙区坳上镇坳上村 | 昆曲《扈家庄》《西游记·借扇》<br>歌舞《荷塘月色》《欢欢喜喜过大年》 | 45 | 昆曲进乡村惠民演出 |
| 10 | 1月18日 | 宜章县莽山瑶族乡 | 昆曲《雁荡山》《双下山》<br>歌舞《丽人行》《剑舞》、器乐重奏 | 40 | 昆曲进社区惠民演出 |
| 11 | 1月19日 | 郴州市颐心养老院 | 昆曲《牡丹亭·游园》<br>戏歌《梨花颂》<br>京剧清唱《光辉照儿永向前》 | 40 | 昆曲进社区惠民演出 |
| 12 | 1月20日 | 郴州市苏仙区良田镇滨河社区 | 昆曲《醉打山门》《借扇》<br>红歌联奏、昆曲小组唱<br>《十九大光辉耀天下》 | 45 | 昆曲进乡村惠民演出 |
| 13 | 1月21日 | 郴州市北湖区华塘镇吴山村 | 昆曲《牡丹亭·游园》《扈家庄》<br>歌舞《花开盛世》、红歌联奏 | 50 | 昆曲进乡村惠民演出 |
| 14 | 6月24日 | 郴州市北湖公园 | 昆曲折子戏《白蛇传·游湖》<br>器乐合奏《辉煌》、笛子独奏《嗨歌》<br>古筝独奏《神话》 | 40 | 昆曲进社区惠民演出 |
| 15 | 6月28日 | 桂东县沤江镇罗霄社区 | 昆曲《牡丹亭·游园》《扈家庄》<br>歌舞《花开盛世》、笛子独奏<br>京剧清唱《红灯记》片段 | 40 | 昆曲进乡村惠民演出 |
| 16 | 6月30日 | 郴州市龙骨井社区 | 昆曲《牡丹亭·游园》《借茶》<br>歌舞《我爱你中国》、笛子独奏、红歌联奏 | 30 | 昆曲进社区惠民演出 |
| 17 | 7月4日 | 宜章县莽山瑶族乡塘坊村 | 昆曲《游园》《借扇》<br>歌舞《我爱你中国》、笛子独奏<br>红歌联奏《南泥湾》 | 40 | 昆曲进乡村惠民演出 |
| 18 | 7月6日 | 郴州市嘉禾县塘村镇高峰社区 | 歌舞《花开盛世》、红歌联奏《南泥湾》<br>昆曲《借扇》《双下山》 | 45 | 昆曲进乡村惠民演出 |
| 19 | 7月25日 | 郴州市北湖公园 | 昆曲《游园》《扈家庄》<br>歌舞《我爱你中国》、器乐合奏《奇迹》 | 38 | 昆曲进社区惠民演出 |
| 20 | 7月26日 | 郴州市人民西路居委会 | 昆曲《牡丹亭·游园》、戏歌《梨花颂》<br>京剧清唱《红灯记》片段、川剧《变脸》 | 35 | 昆曲进乡村惠民演出 |
| 21 | 7月27日 | 嘉禾县广发镇忠良村 | 昆曲《游园》《醉打山门》<br>京剧《红灯记》片段<br>歌舞《花开盛世》、小品《如此招兵》 | 45 | 昆曲进乡村惠民演出 |
| 22 | 7月31日 | 郴州市苏仙区良田镇滨河社区 | 昆曲《醉打山门》《借扇》<br>红歌联奏、昆曲小组唱《十九大光辉耀天下》 | 45 | 昆曲进乡村惠民演出 |
| 23 | 8月18日 | 宜章县莽山瑶族乡永安村 | 昆曲《游园》《醉打山门》<br>歌舞《我爱你中国》、器乐合奏《奇迹》 | 40 | 昆曲进乡村惠民演出 |
| 24 | 8月19日 | 永兴县干劲路社区 | 昆曲《醉打山门》、器乐合奏《奇迹》<br>歌舞《花开盛世》 | 38 | 昆曲进社区惠民演出 |
| 25 | 8月20日 | 郴州市北湖区华塘镇吴山村 | 昆曲《牡丹亭·游园》<br>笛子独奏《山村迎亲人》<br>笙独奏《军港之夜》 | 50 | 昆曲进乡村惠民演出 |
| 26 | 8月21日 | 郴州市苏仙区坳上镇水塘村 | 昆曲《扈家庄》、歌舞《荷塘月色》<br>《我爱你中国》《映山红》、川剧《变脸》 | 40 | 昆曲进乡村惠民演出 |

续表

| 序号 | 演出日期 | 地点 | 剧(节)目 | 参演人数 | 备注 |
|---|---|---|---|---|---|
| 27 | 8月23日 | 郴州市颐心养老院 | 昆曲《牡丹亭·游园》、戏歌《梨花颂》<br>京剧清唱《光辉照儿永向前》 | 35 | 昆曲进社区惠民演出 |
| 28 | 8月26日 | 宜章县笆篱镇元园村 | 昆曲《扈家庄》《游园》<br>川剧《变脸》、小品《如此招兵》 | 40 | 昆曲进乡村惠民演出 |
| 29 | 8月27日 | 宜章县莽山瑶族乡西岭村 | 昆曲《醉打山门》、红歌联奏<br>戏歌《梨花颂》、歌舞剧《红岩》片段 | 38 | 昆曲进乡村惠民演出 |
| 30 | 8月27日 | 宜章县莽山瑶族乡黄家塝村 | 昆曲《醉打山门》、红歌联奏<br>戏歌《梨花颂》、歌舞剧《红岩》片段 | 38 | 昆曲进乡村惠民演出 |
| 31 | 8月29日 | 郴州市苏仙区坳上镇 | 昆曲《扈家庄》《借扇》<br>红歌联奏、川剧《变脸》、小品《如此招兵》 | 50 | 昆曲进乡村惠民演出 |
| 32 | 8月30日 | 永兴县便江镇 | 昆曲《雁荡山》、歌舞《映山红》<br>川剧《变脸》、戏歌《梨花颂》 | 45 | 昆曲进乡村惠民演出 |
| 33 | 9月2日 | 嘉禾县高峰社区 | 昆曲《借扇》《扈家庄》<br>歌舞《花开盛世》、川剧《变脸》 | 40 | 昆曲进乡村惠民演出 |
| 34 | 9月4日 | 郴州市北湖区华塘镇 | 诗朗诵、京剧清唱《智斗》<br>昆曲《借扇》、歌曲《嫂子颂》 | 40 | 昆曲进乡村惠民演出 |
| 35 | 9月5日 | 嘉禾县珠泉镇金田社区 | 昆曲《醉打山门》《游园》<br>小品《如此招兵》、川剧《变脸》 | 40 | 昆曲进乡村惠民演出 |
| 36 | 9月8日 | 汝城县马桥镇金宝村 | 昆曲《醉打山门》《游园》<br>红歌联奏、京剧清唱《光辉照儿永向前》 | 40 | 昆曲进乡村惠民演出 |
| 37 | 9月12日 | 桂东沤江镇金田社区 | 昆曲《借扇》《游园》、舞蹈《沂蒙颂》<br>红歌联奏《映山红》《嫂子颂》 | 40 | 昆曲进乡村惠民演出 |
| 38 | 9月13日 | 郴州市湘南起义纪念馆 | 昆曲《借扇》、歌舞剧《红岩》片段<br>京剧清唱《智斗》、舞蹈《沂蒙颂》 | 45 | 昆曲进社区惠民演出 |
| 39 | 9月20日 | 郴州市苏仙区裕后街广场 | 昆曲《游园》《惊梦》 | 15 | 昆曲进社区惠民演出 |
| 40 | 9月22日 | 郴州市苏仙岭街道 | 昆曲《游园》《千里送京娘》<br>舞蹈《沂蒙颂》《丽人行》 | 40 | 昆曲进社区惠民演出 |
| 41 | 10月30日 | 湖南省京剧保护传承中心 | 京昆合演《白蛇传》 | 40 | 交流演出 |
| 42 | 11月5日 | 南雄市里东戏台 | 折子戏《牡丹亭·惊梦》 | 20 | 交流演出 |
| 43 | 11月6日 | 南雄市大会堂 | 全本《牡丹亭》 | 65 | 交流演出 |
| 44 | 11月16日 | 湖南省戏曲演出中心 | 折子戏《牡丹亭·寻梦》 | 30 | 交流演出 |

江苏省苏州昆剧院

# 江苏省苏州昆剧院 2020 年度昆曲工作综述

2020 年,江苏省苏州昆剧院全面贯彻苏州市文广旅局党委统一部署,全年演出 204 场,巡演 37 场,下基层 17 场。

## 一、提高创作生产能力,推进剧目排练和传承工作的开展,紧抓市场培育和拓展

1. 紧抓重点剧目创排不放松。完成年度重点艺术创作剧目《占花魁》的创排和首演,于 7 月进入排练阶段,于 11 月 24 日在苏州昆剧院剧场首演,并参加第三届江苏省紫金京昆艺术群英会,荣获京昆艺术紫金奖优秀剧目奖。《琵琶记·蔡伯喈》参加第三届苏州市"文华奖"艺术展演,斩获苏州市文华新剧目奖、表演奖、荣誉奖、音乐设计奖、舞台美术设计奖。进一步提升打磨经典剧目《铁冠图》《红娘》。紧抓原创剧目打造不放松,深入挖掘中华传统文化精髓和苏州人文历史底蕴,创排昆剧原创剧目《灵乌赋》,展现苏州文化名人范仲淹的"先忧后乐"思想和仁人志士情操。目前,该剧已完成剧本初稿的创排、剧本修改和主创团队的组建,正在积极进行排练工作。

2. 紧抓人才队伍和传承工作建设不放松。俞玖林入选 2020 年度姑苏文化名家。俞玖林获 2020 年度"苏州市拔尖舞台艺术人才"一等奖,周雪峰获二等奖。传承大戏青春版《牡丹亭》(精华版)顺利完成彩排,并作为展演剧目参加第三届苏州市"文华奖"新人演大戏演出。此次传承是对演员、乐队、舞美等各部门各个岗位的全面传承。全年度完成 14 个折子戏的传承工作,并于年底进行考核公演。完成"姑苏宣传文化人才项目"《朱买臣休妻》的传承演出。俞玖林作为首批全国创作演出重点院团的 30 位艺术家之一,入选文化和旅游部首批"全国创作演出重点院团戏曲像音像工程",并完成昆剧青春版《牡丹亭》(精华版)的录制工作。完成了文化和旅游部 2019 年度"中华优秀传统艺术传承发展计划"戏曲扶持项目《烂柯山·逼休》《白罗衫·应试》《白罗衫·堂审》《琵琶记·听曲》《西厢记·拷红》《说亲回话》《别母乱箭》《十五贯·见都》等共 8 个折子戏的录制工作。此外,积极落实《江苏省苏州昆剧院传承排练演出制度》中对于传承工作的各项规定,以部门为单位实施高级演职员传帮带计划,完成局下达的传承任务,申报苏州市级昆曲传承人。紧抓经典剧目加工提升不放松。不断加工提升昆剧《铁冠图》《红娘》,传承演出著名昆曲表演艺术家张继青版的《牡丹亭》,以打造名剧为目标,提升国家一级演员的创新、创造能力。

3. 紧抓市场培育和全国巡演不放松。为传播昆曲文化和昆曲艺术,7 月举办"昆曲练习生"暑期培训班。在疫情防控进入常态化以后,昆剧院作为全市唯一开展全国巡演的国有文艺院团,分别于杭州、泉州、宁波、无锡、福州、厦门、常州、常熟、淮安、宿迁、昆山、丽水、宜兴、上海、苏州、广州、深圳、南宁、贵阳等地演出青春版《牡丹亭》全本或精华版共 28 场,于无锡、常州、上海、宜兴演出《风雪夜归人》4 场,于南京、苏州演出《琵琶记·蔡伯喈》2 场,于南京、苏州演出《占花魁》2 场,于厦门演出新版《玉簪记》1 场,巡演共计 37 场。

4. 开发"云演出"模式,实现疫情期间"云观赏"。以江苏省苏州昆剧院微信公众号为媒介开放"云赏·苏昆雅韵"在线看戏,在线开放 2020 年新年音乐会、青春版《牡丹亭》(全本)、《长生殿》(全本)共 20 期,近 4 万名观众在线观看。"2020 文化和自然遗产日"进行的"雅韵薪传"昆曲清唱音乐会以现场和网络直播同步进行,通过微信、虎牙、斗鱼、哔哩哔哩等网络直播平台同步直播,超过 8 万人次观看。

## 二、擦亮文化品牌,全面投入"姑苏八点半"夜经济小剧场创排和演出

探索多元化经营模式,丰富夜间演艺市场。剧场持续推出经典大戏和折子戏专场演出,厅堂持续开展昆曲艺术讲座,苏州昆剧传习所花园持续推出实景版演出,形成"三位一体"的演出模式,推进昆剧院"姑苏八点半"演出的日常化。

在实景版昆曲《游园惊梦》坚持演出 10 年,形成市场影响力的基础上,汇集青春版《牡丹亭》原班人马,由中国戏剧梅花奖获得者俞玖林、沈丰英领衔主演,完成加工、修改、提升,推出"夜经济"小剧场实景版《游园惊梦》,并参加"双 12 苏州购物节"的"请你看大戏"活动。同时,在剧场推出"夜经济"版昆剧《十五贯》,形成厅堂、剧场周周演及苏州昆剧传习所实景版演出"三位一体"的演出模式。4 月 26 日完成"夜经济"小剧场首演,7 月份以每周 3 场演出的频率全面推进,助力苏州夜经济发展。为丰富实景版演出内容,推出"夜经济"版实景版

《玉簪记》,并于7月10日首演。昆剧院还将择期排演实景版《西厢记》,探索开创实景系列演出,实现一周3天实景演出,3天演出不同内容。12月,俞玖林代表昆剧院参加苏州在上海举办的"大世界城市舞台——苏州城市文旅推介活动",演出"四大才子",让上海市民更加深入了解苏州,感受苏式生活。

# 苏州昆剧传习所

徐慧芳

1921年8月24日,苏州昆剧传习所在五亩园内成立,迄今正好百年。100年沧桑巨变,昆剧艺术的"火种"在传习所的庇护下得以代代传承,终在历史的长河中再次绽放光芒。百年之际,鉴往知来,苏州昆剧传习所成立100周年系列活动也将陆续开展。以此开篇,让我们先随下文一同回顾传习所的百年历程。

1921年,姑苏城北荒凉的五亩园内,一个名叫"昆剧传习所"的学堂悄然成立,并迎来了一批稚嫩的孩子,他们在这里拍曲、踏戏、学文化;正是这批孩子,以"传"为名,为我们民族古老而珍贵的昆剧艺术保留了"火种",并以身垂范将之传付后辈,方有今日兰苑馨香满海内。

**图2　苏州昆剧传习所**

2021年,苏州古城一隅,还是那个五亩园,江苏省苏州昆剧院闹中取静,是为江南文化最美窗口之一。在这里,苏昆人五代同堂,排练、演出、传承忙,他们以昆剧发源地专业院团的自觉,一如既往秉持"将昆曲传下去"的初心,怀揣"传"字辈先师传下的"姑苏风范",以守正创新的艺术实践,为昆剧艺术注入青春生命和时代风采。

## 一、存亡继绝　星火得传

发源于苏州的昆剧,集中国传统雅文化之大成,曾是明清两代属于全民的"国剧"。然而清中叶以后,昆剧由盛转衰,清末几至奄奄一息。1921年,在苏州"四大坐城班"相继解散之际,以张紫东、贝晋眉、徐镜清等名曲家为代表的有识之士,不忍见其消亡,遂联合创办昆剧传习所,后因资金困难由上海实业家穆藕初出资接办。

昆剧传习所是昆剧历史上第一所科班学堂,它一方面聘请"全福班"名艺人前来教戏,延续了昆曲传统的教学方法;另一方面,引进了新式学堂的教学理念和教学

**图1　倪传钺手绘苏州昆剧传习所旧址**

内容,以期加速培育昆剧新人,延续这一古老剧种的艺术生命。按计划学员学戏3年、帮演2年,5年满师,实际上自1921年8月创办,至1927年10月穆氏因破产将所务转交,才真正宣告学员满师、传习所历史结束。在此期间,共计44名学员进所学艺并获得"传"字艺名,即后世所称"传"字辈(文末附"传"字辈名单)。

图3　穆藕初手稿《穆公创设昆曲传习所之经过》

从1924年5月传习所学员首次以"昆剧传习所"的名义在上海笑舞台对外公演,到1925年11月26日起在上海笑舞台和徐园交叉演出,正式进入实习性公演,传习所在沪声誉日隆,并于1926年5月进驻新世界游乐场。"新世界"这段时期,学员们在艺术上进步最快、戏目增长最多,也是学员中佼佼者声名鹊起的关键期,其至开创了"传"字辈中的武生、武旦行当,堪称"传"字辈昆剧艺术生涯的黄金时代。

图4　周传瑛口述《昆剧生涯六十年》及书中《传字班戏目单》原稿

1927年,新乐府昆班建立,标志着"传"字辈正式出科,其先后在笑舞台、大世界公演,"以整齐的阵容、饱满的精气神、充满活力并带有童稚气的演出,在上海滩打响了",也让关心昆曲前途的人们认为昆曲复兴大有希望!其中,他们在大世界的第二次公演,历时2年零6天,演出1400余场,成为"传"字辈演剧生涯中连续时间最长的一期,也是近代昆剧史上绝无仅有的一期演出活动。值得一提的是,在从事这些演出活动的同时,"传"字辈仍在学习、补充剧目,并得到多位京剧、昆曲前辈名家的指点,留下了众多经典剧目。

1931年,"传"字辈因待遇问题与新乐府昆班创办者矛盾激化,终致解体。此后,"传"字辈自置衣箱、组建"共和班",以"仙霓社"为名,再度赴沪,又因战事影响,辗转苏州、上海、南京,并开始在杭、嘉、湖一带跑码头以维持生计。到1937年,衣箱在战火中被全部烧毁,仙霓社名存实亡。后虽在上海东方书场、仙乐大戏院等场所断断续续有演出,终是难以为继,至1942年正式报散,"传"字辈亦四散飘零。

图5　1930年重修苏州梨园公所时"传"字辈合影

从传习所到新乐府,再到仙霓社,"传"字辈比较出色地承袭了姑苏全福班的昆剧艺术传统,受到观众与行家的高度赞扬,被赞"严守准绳,旧范未远,且又精神饱

满,无懈可击"。同时,他们也在演出实践中不断学习排演新戏、武戏,以适应多层次观众的审美需求,以期复兴昆曲,但终因战乱等诸多原因,被迫放弃。

幸而,他们始终没有忘记"将昆曲传下去"的使命;幸而,老先生教的戏他们永远不会忘记、也不会走样,"老先生教戏,真是严格,而且有上面教的一整套方法和步骤。任何一折戏,只要是老先生手里教出来的,不管哪位上台做,或者在哪里教学生,都是一个规格模式。人们称这种规格模式叫昆剧典型、姑苏风范"。就是在他们每个人身上,在吸收了部分"传"字辈的国风苏昆剧团,古老的昆剧艺术、纯正的"姑苏风范"得以保留火种,和这个多灾多难的民族一起,走进新中国。

## 二、口传心授 以身垂范

新中国成立以后,百废待兴,文艺亦如是。在"百花齐放,推陈出新"文艺方针指引下,尚健在且留居国内的24位"传"字辈,以昆剧艺术的滋养,在不同艺术团体的不同岗位上,为祖国戏曲、歌剧、舞蹈和话剧等不同艺术门类的发展做出了突出贡献。而新中国的昆剧传承发展史,更是由"传"字辈落笔书写,从"一出戏救活一个剧种"的《十五贯》,到几代昆剧艺术人才的培养,从每一次昆剧汇演到每一个折子戏的传承教学,他们以前所未有的热情投身到昆剧事业的传承发展中,并为之奋斗到生命的最后一刻。

图6 浙江昆剧团《十五贯》剧照

在苏州,昆剧艺术的发源地、"传"字辈的家乡,始终有一批文化人、地方官员珍爱着这门艺术,念念不忘她的保护与传承,从理念到实践,昆剧工作始终是苏州戏曲工作、文化工作的重点之一。从1951年新中国第一次昆曲观摩演出,到1956年江苏省苏昆剧团正式成立,再到1986年文化部振兴昆剧指导委员会昆剧培训班开班,以及2000年首届中国昆剧艺术节,更不用说"继""承""弘""扬""振"五代昆曲人的培养,每一次苏州都以发源地的自觉承担起昆剧传承的重任。当然,苏州的昆剧工作离不开"传"字辈的参与和支持,而"继""承""弘"三代人的成长,更直接得益于"传"字辈的关心指导及亲授。

1953年10月,民锋苏剧团"叶落归根"正式落户苏州,此即江苏省苏州昆剧院前身。落户之初,剧团便在苏州文联的指导下,确定了"以昆养苏,以昆润苏"的办团方针,邀请"传"字辈的老师尤彩云、"全福班"的曾长生、"洪福班"的汪长全和曲家俞锡侯等老先生为先后入团的"继"字辈青年演员教戏;"传"字辈老师,人在上海心系昆剧,寒暑假期间回苏,即应邀到剧团教戏,甚至演出间隙都是传戏的时机,留下了不少佳话。1959年,"承"字辈演员入团,开始了"继""承"两代人同堂学艺的火热时光。在他们身上,继承了"传"字辈各行当的传统经典折子戏,而且"全照老路",苏派正宗昆剧所谓"姑苏风范"得以保留延续。1977年,"弘"字辈进团以后,部分"传"字辈老师退休回苏,像沈传芷、倪传钺、薛传刚就在团里和青年学员同吃同住、教习不断,使得"弘"字辈迅速脱颖而出。

图7 1987年"传"字辈演出剧目志

1986年,在"传"字辈当年学戏的五亩园旧址、苏昆剧团的小庭院里,文化部振兴昆剧指导委员会举办的第一期昆剧培训班正式开班,13位年逾花甲的"传"字辈故地重回,担当起抢救、继承、保护昆剧的重任,使得30多折快要失传的经典折子戏重现舞台,也涌现出众多后

来的昆剧名家。这一期,苏昆派出很多演员参加,除主学的"继"字辈之外,还有"承"字辈和"弘"字辈部分学员,由此剧团的传统剧目和演员素养再次得到提升。

**图8　1986年3月下旬昆剧"传"字辈表演艺术家来苏教戏留念**

此后经年,"传"字辈为苏昆年轻一辈传戏的工作时有进行,为昆剧在发源地的抢救和保护做出了重大贡献。更值得一提的是,他们传承下来的,不只是戏中的技艺,更有他们在艺术实践中提炼出的艺术品位和审美品格,他们严谨规范、包容创新、因材施教的教学风格以及对昆剧艺术孜孜以求、为昆剧传承奉献终身的精神,也深深影响到了每一辈苏昆人。

### 三、雅韵薪传　继往开来

世纪之交,在首届中国昆剧艺术节上,初出茅庐的苏昆"扬"字辈以5对唐明皇、杨贵妃的组合,让所有关心昆曲发展的人眼前一亮,喜上心头。2001年5月18日,昆曲入选联合国教科文组织首批"人类口述与非物质文化遗产代表作"名录,就此迎来新世纪的发展机遇。苏昆人,尤其是年轻的"扬"字辈,接过前辈手中昆剧传承的接力棒,以现象级的青春版《牡丹亭》,成功实践了"姑苏风范"的现代延展,在新世纪昆剧传承发展史上写下了浓墨重彩的一笔,也为中华文化的全面复兴开先声、留火种。

**图9　昆剧《游园惊梦》(下)**
**(梅兰芳、俞振飞、言慧珠、华传浩演唱)**

2003年,以白先勇为代表的一批海峡两岸及港、澳、台三地文化精英和由"传"字辈培养的"巾生魁首"汪世瑜与"旦角祭酒"张继青等,再次汇聚五亩园旧址上的江苏省苏州昆剧院,共同培养新人、开排新戏,希望以青春的演员演绎青春故事来吸引青春观众,让古老的昆剧艺术在新世纪重焕生机。2004年4月,青春版《牡丹亭》在台北圆满首演,大获成功。此后,青春版《牡丹亭》走进名校、走出国门,在海内外掀起一股"昆曲热",使得昆剧观众平均年龄下降30岁,成为昆剧艺术当代传承的典范。年轻的"扬"字辈"小兰花"们,隔代继承了"传"字辈老师一脉相传的表演风格,传承了昆剧艺术正宗、正统、正派的"姑苏风范",他们站到舞台中央,唤醒了当代年轻人对民族文化的热情关注和深切认同。

2007年开始,苏昆最年轻的"振"字辈先后入团,请名师、办专场、演大戏,行当齐全、风貌整齐的年轻一代成长迅速。在他们身上,昆剧传统经典折子戏在快速积累,昆剧表演正宗的苏昆格调传承有序,也正是他们逐渐挑起了昆剧传承的重担,未来可期。

就这样,昆剧"传"字辈传下的"姑苏风范"在苏昆薪传不息,滋养"继""承""弘""扬""振"五代人,先后培育出王芳、俞玖林、沈丰英、周雪峰等5朵"梅花"(王芳摘取中国戏剧梅花奖"二度梅");就这样,苏昆集5代演员之力,成功打造了青春版《牡丹亭》《长生殿》《玉簪记》《红娘》等10多个经典品牌剧目,以戏带人、以人出戏;就这样,苏昆成功实现了昆曲保护、艺术生产、人才培养、对外交流、市场培育和文化传承的大发展,走出了一条当代昆曲活态传承之路。

**图10　倪传钺题"昆剧'传'字辈"**

百年风雨沧桑,家国同命相牵。百年来,"传"字辈跌宕起伏的经历,就是昆剧艰难传承的历史,也见证着中华民族从落后到强盛继而走向复兴的历程。至2016年最后一位"传"字辈离世,属于一代人的历史已然落幕,而他们也已不负众望完成了"将昆曲传下去"的使命。百年之际,鉴往知来,正所谓"一代人有一代人的使命",在中华民族伟大复兴的征程中,五代同堂的苏昆

人,将继续在苏州这块福地自觉肩负起民族优秀传统文化之昆剧传承的历史使命,守正创新,将"姑苏风范"传付未来!

**\* 附:"传"字辈名单**

"传"字辈的名字,中间的"传"字,既表示是昆剧传习所的学生,又寓意昆剧艺术薪"传"不息,要由他们传下去,最后一个字则以偏旁标志行当,即:小生用"玉"字旁取"玉树临风"之意,旦角用草字头取"美人香草"之意,净、末用金字旁意在"黄钟大吕,得音响之正,铁板铜琶,得声情之激越",副、丑用三点水取"口若悬河"之意。

名单辑录如下:

小生行:顾传玠、周传瑛、顾传琳、赵传珺、沈传琨、袁传璠、史传瑜、陈传琦

旦　行:朱传茗、张传芳、华传萍、沈传芷、姚传芗、刘传蘅、方传芸、王传蕖、沈传芹、马传菁、龚传华、陈传薎

净　行:沈传锟、邵传镛、周传铮、薛传刚、金传玲、陈传镒

末　行:施传镇、郑传鉴、倪传钺、包传铎、汪传铃、屈传钟、沈传锐、华传铨、蔡传锐

副、丑行:王传淞、顾传澜、张传湘、姚传湄、华传浩、周传沧、徐传溱、章传溶、吕传洪

**主要参考资料**

桑毓喜:《幽兰雅韵赖传承:昆剧传字辈评传》,上海古籍出版社,2010年。

韩光浩:《源远流长 盛世流芳:苏昆六十年》,苏州大学出版社,2018年

杨守松:《昆曲大观 名家访谈:南京苏州》,作家出版社,2017年。

彭剑飚:《昆剧传字辈年谱》,中国文联出版社,2018年。

《追忆昆剧传字辈》(纪录片),上海电视台"七彩戏剧"频道。

(图片来源:中国昆曲博物馆、游园惊梦(苏州)文化传播有限公司)

# 江苏省苏州昆剧院2020年度演出日志

| 序号 | 时间 | 地点 | 剧目 | 备注 | 场次 |
| --- | --- | --- | --- | --- | --- |
| 1 | 1月1日 | 江苏省苏州昆剧院剧场 | 新年昆曲音乐会 | 第七届新年昆曲音乐会 | 1 |
| 2 | 1月7日 | 无锡大剧院 | 《风雪夜归人》 | | 1 |
| 3 | 1月11日 | 常州大剧院 | 《风雪夜归人》 | | 1 |
| 4 | 1月16日 | 上海保利大剧院 | 《风雪夜归人》 | | 1 |
| 5 | 1月19日 | 宜兴大剧院 | 《风雪夜归人》 | | 1 |
| 6 | 4月9日 | 江苏省苏州昆剧院剧场 | "夜经济"版昆剧《十五贯》 | | 1 |
| 7 | 4月16日 | 苏州况公祠 | 《十五贯·访测》 | | 1 |
| 8 | 4月25日 | 苏州昆剧传习所 | 实景版《游园惊梦》 | 春季实景版演出 | 1 |
| 9 | 5月2日 | 苏州昆剧传习所 | 实景版《游园惊梦》 | 春季实景版演出 | 1 |
| 10 | 5月9日 | 苏州昆剧传习所 | 实景版《游园惊梦》 | 春季实景版演出 | 1 |
| 11 | 5月16日 | 苏州昆剧传习所 | 实景版《游园惊梦》 | 春季实景版演出 | 1 |
| 12 | 5月23日 | 苏州昆剧传习所 | 实景版《游园惊梦》 | 春季实景版演出 | 1 |
| 13 | 5月26日—28日 | 江苏省苏州昆剧院 | 昆剧折子戏表演 | 苏州入境旅游自媒体平台全球推广活动 | 1 |

续表

| 序号 | 时间 | 地点 | 剧目 | 备注 | 场次 |
|---|---|---|---|---|---|
| 14 | 5月30日 | 苏州昆剧传习所 | 实景版《游园惊梦》 | 春季实景版演出 | 1 |
| 15 | 6月5日 | 江苏省苏州昆剧院剧场 | 昆剧折子戏专场 | 折子戏专场 | 1 |
| 16 | 6月6日 | 苏州昆剧传习所 | 实景版《游园惊梦》 | 春季实景版演出 | 1 |
| 17 | 6月7日 | 江苏省苏州昆剧院剧场 | "夜经济"版昆剧《十五贯》 | 星期专场 | 1 |
| 18 | 6月12日 | 江苏省苏州昆剧院剧场 | 昆曲讲座之"斑斓旦色" |  | 1 |
| 19 | 6月13日 | 江苏省苏州昆剧院剧场 | "雅韵薪传"昆曲清唱音乐会 | 2020"文化和自然遗产日"活动 | 1 |
| 20 | 6月13日 | 苏州昆剧传习所 | 实景版《游园惊梦》 | 春季实景版演出 | 1 |
| 21 | 6月19日 | 江苏省苏州昆剧院剧场 | 青春版《牡丹亭》精华版 | 星期专场 | 1 |
| 22 | 6月20日 | 苏州昆剧传习所 | 实景版《游园惊梦》 | 春季实景版演出 | 1 |
| 23 | 6月21日 | 江苏省苏州昆剧院剧场 | "夜经济"版昆剧《十五贯》 | 星期专场 | 1 |
| 24 | 6月26日 | 江苏省苏州昆剧院剧场 | 徐昀个人昆曲专场 | 昆曲传承个人专场 | 1 |
| 25 | 6月27日 | 苏州昆剧传习所 | 实景版《游园惊梦》 | 春季实景版演出 | 1 |
| 26 | 7月4日 | 江苏省苏州昆剧院剧场 | 昆剧折子戏专场 | 折子戏专场 | 1 |
| 27 | 7月4日 | 苏州昆剧传习所 | 实景版《游园惊梦》 | 春季实景版演出 | 1 |
| 28 | 7月10日 | 苏州昆剧传习所 | 实景版《玉簪记》 | 春季实景版演出 | 1 |
| 29 | 7月11日 | 江苏省苏州昆剧院剧场 | 昆剧折子戏专场 | 折子戏专场 | 1 |
| 30 | 7月11日 | 苏州昆剧传习所 | 实景版《游园惊梦》 | 春季实景版演出 | 1 |
| 31 | 7月18日 | 江苏省苏州昆剧院剧场 | 《琵琶记·蔡伯喈》 |  | 1 |
| 32 | 7月18日 | 苏州昆剧传习所 | 实景版《游园惊梦》 | 春季实景版演出 | 1 |
| 33 | 7月24日 | 苏州博物馆 | 昆剧折子戏表演 | "苏州有请 素昆盛典"活动 | 1 |
| 34 | 7月24日 | 苏州昆剧传习所 | 实景版《玉簪记》 | 春季实景版演出 | 1 |
| 35 | 7月25日 | 江苏省苏州昆剧院剧场 | 昆剧折子戏专场 | 折子戏专场 | 1 |
| 36 | 7月25日 | 苏州昆剧传习所 | 实景版《游园惊梦》 | 春季实景版演出 | 1 |
| 37 | 7月26日 | 江苏省苏州昆剧院剧场 | "夜经济"版昆剧《十五贯》 | 星期专场 | 1 |
| 38 | 7月29日 | 江苏省苏州昆剧院厅堂 | 昆剧折子戏《游园惊梦》 | 深圳市人民政府调研"姑苏八点半" | 1 |
| 39 | 8月3日 | 江苏省苏州昆剧院 | 昆剧折子戏表演 | 林周县文化和旅游局考察团 | 1 |
| 40 | 8月6日 | 江苏省苏州昆剧院厅堂 | 昆剧折子戏表演《访测》《游园》 | 省政协调研组 | 1 |
| 41 | 8月8日 | 昆曲学社 | 昆剧折子戏《琴挑》《扫松》 | 下基层 | 1 |
| 42 | 8月13日 | 江苏省苏州昆剧院 | 昆剧折子戏表演 | 社科院调研 | 1 |
| 43 | 8月16日 | 昆曲学社 | 昆剧折子戏《跪池》《养子》 | 下基层 | 1 |
| 44 | 8月29日 | 苏州昆曲博物馆 | 昆剧折子戏表演 | 中国-东盟友好合作主题短视频大赛江南文化采风活动 | 1 |

续表

| 序号 | 时间 | 地点 | 剧目 | 备注 | 场次 |
|---|---|---|---|---|---|
| 45 | 9月3日 | 苏州昆剧传习所 | 实景版《游园惊梦》 | 秋季实景版演出 | 1 |
| 46 | 9月4日 | 苏州昆剧传习所 | 实景版《游园惊梦》 | 秋季实景版演出 | 1 |
| 47 | 9月5日 | 江苏省苏州昆剧院剧场 | 昆剧折子戏专场（《玉簪记》折子戏串演） | 折子戏专场 | 1 |
| 48 | 9月11日 | 苏州昆剧传习所 | 实景版《玉簪记》 | 秋季实景版演出 | 1 |
| 49 | 9月12日 | 江苏省苏州昆剧院剧场 | 昆剧折子戏专场《下山》《题曲》《见娘》 | 折子戏专场 | 1 |
| 50 | 9月12日 | 苏州昆剧传习所 | 实景版《游园惊梦》 | 秋季实景版演出 | 1 |
| 51 | 9月16日 | 江苏省苏州昆剧院剧场 | 《琵琶记·蔡伯喈》 | 苏州市"文华奖"艺术展演 | 1 |
| 52 | 9月19日 | 江苏省苏州昆剧院剧场 | 昆剧折子戏专场《访测》《拾画叫画》《写状》 | 折子戏专场 | 1 |
| 53 | 9月19日 | 苏州昆剧传习所 | 实景版《游园惊梦》 | 秋季实景版演出 | 1 |
| 54 | 9月20日 | 昆曲学社 | 昆剧折子戏《寻梦》《拾画叫画》 | 下基层 | 1 |
| 55 | 9月25日 | 苏州昆剧传习所 | 实景版《游园惊梦》 | 秋季实景版演出 | 1 |
| 56 | 9月26日 | 江苏省苏州昆剧院剧场 | 严亚芬个人昆曲专场 | 昆曲传承个人专场 | 1 |
| 57 | 9月26日 | 苏州昆剧传习所 | 实景版《游园惊梦》 | 秋季实景版演出 | 1 |
| 58 | 9月27日 | 江苏省苏州昆剧院剧场 | "新人演大戏"青春版《牡丹亭》精华版 | 第三届苏州市"文华奖"新人演大戏演出 | 1 |
| 59 | 9月4日—6日 | 杭州大剧院 | 青春版《牡丹亭》全本 | | 3 |
| 60 | 9月10日 | 泉州大剧院 | 青春版《牡丹亭》精华版 | | 1 |
| 61 | 9月11日 | 泉州大剧院 | 青春版《牡丹亭》精华版 | | 1 |
| 62 | 9月13日 | 厦门闽南大戏院 | 新版《玉簪记》 | | 1 |
| 63 | 9月18日—20日 | 宁波逸夫剧院 | 青春版《牡丹亭》全本 | | 3 |
| 64 | 10月1日 | 昆曲学社 | 昆剧折子戏《前逼》《佳期》 | 下基层 | 1 |
| 65 | 10月2日 | 苏州昆剧传习所 | 实景版《玉簪记》 | 秋季实景版演出 | 1 |
| 66 | 10月3日 | 苏州昆剧传习所 | 实景版《游园惊梦》 | 秋季实景版演出 | 1 |
| 67 | 10月5日 | 昆曲学社 | 昆剧折子戏《湖楼》《描容别坟》 | 下基层 | 1 |
| 68 | 10月6日 | 苏州昆剧传习所 | 实景版《游园惊梦》 | 秋季实景版演出 | 1 |
| 69 | 10月11日 | 苏州昆剧传习所 | 实景版《游园惊梦》 | 秋季实景版演出 | 1 |
| 70 | 10月12日 | 昆曲学社 | 昆剧折子戏《游园》《访测》 | 下基层 | 1 |
| 71 | 10月17日 | 无锡大剧院 | 青春版《牡丹亭》精华版 | | 1 |
| 72 | 10月17日 | 苏州昆剧传习所 | 实景版《游园惊梦》 | 秋季实景版演出 | 1 |
| 73 | 10月17日 | 江苏省苏州昆剧院剧场 | 昆剧折子戏专场《养子》《醉皂》《琴挑》 | 折子戏专场 | 1 |
| 74 | 10月19日 | 苏州昆剧传习所 | 实景版《游园惊梦》 | 秋季实景版演出 | 1 |

续表

| 序号 | 时间 | 地点 | 剧目 | 备注 | 场次 |
|---|---|---|---|---|---|
| 75 | 10月21日 | 福州海峡文化艺术中心 | 青春版《牡丹亭》精华版 | | 1 |
| 76 | 10月24日 | 厦门嘉庚剧院 | 青春版《牡丹亭》精华版 | | 1 |
| 77 | 10月24日 | 江苏省苏州昆剧院剧场 | 昆剧折子戏专场《幽媾》《扫松》《相约讨钗》 | | 1 |
| 78 | 10月25日 | 昆曲学社 | 昆剧折子戏《幽媾》《下山》 | 下基层 | 1 |
| 79 | 10月25日 | 苏州昆剧传习所 | 实景版《游园惊梦》 | 秋季实景版演出 | 1 |
| 80 | 10月27日 | 常州大剧院 | 青春版《牡丹亭》精华版 | | 1 |
| 81 | 10月27日 | 苏州昆剧传习所 | 实景版《游园惊梦》 | 秋季实景版演出 | 1 |
| 82 | 10月29日 | 常熟大剧院 | 青春版《牡丹亭》精华版 | | 1 |
| 83 | 10月29日 | 江苏省苏州昆剧院厅堂 | 昆剧折子戏表演 | 济南市文化调研考察团 | 1 |
| 84 | 10月30日 | 昆曲学社 | 昆剧折子戏《游园》《访测》 | 下基层 | 1 |
| 85 | 10月31日 | 江苏省苏州昆剧院剧场 | 昆剧折子戏专场《惊梦》《寻梦》《佳期》 | 折子戏专场 | 1 |
| 86 | 10月31日 | 苏州昆剧传习所 | 实景版《游园惊梦》 | 秋季实景版演出 | 1 |
| 87 | 11月1日 | 淮安大剧院 | 青春版《牡丹亭》精华版 | | 1 |
| 88 | 11月3日 | 苏州昆剧传习所 | 实景版《游园惊梦》 | 秋季实景版演出 | 1 |
| 89 | 11月4日 | 宿迁大剧院 | 青春版《牡丹亭》精华版 | | 1 |
| 90 | 11月7日 | 昆山文化艺术中心 | 青春版《牡丹亭》精华版 | | 1 |
| 91 | 11月7日 | 江苏省苏州昆剧院剧场 | 昆剧折子戏专场《拾画叫画》《前遥》《借茶》 | 折子戏专场 | 1 |
| 92 | 11月7日 | 苏州昆剧传习所 | 实景版《游园惊梦》 | 秋季实景版演出 | 1 |
| 93 | 11月8日 | 昆曲学社 | 昆剧折子戏《思凡》《踏伞》 | 下基层 | 1 |
| 94 | 11月10日 | 丽水大剧院 | 青春版《牡丹亭》精华版 | | 1 |
| 95 | 11月13日 | 宜兴大剧院 | 青春版《牡丹亭》精华版 | | 1 |
| 96 | 11月13日 | 苏州昆剧传习所 | 实景版《玉簪记》 | 秋季实景版演出 | 1 |
| 97 | 11月14日 | 江苏省苏州昆剧院剧场 | 昆剧折子戏专场《跳墙着棋》《罢宴》《藏舟》 | 折子戏专场 | 1 |
| 98 | 11月14日 | 苏州昆剧传习所 | 实景版《游园惊梦》 | 秋季实景版演出 | 1 |
| 99 | 11月15日 | 上海保利大剧院 | 青春版《牡丹亭》精华版 | | 1 |
| 100 | 11月21日 | 苏州昆剧传习所 | 实景版《游园惊梦》 | 秋季实景版演出 | 1 |
| 101 | 11月22日 | 昆曲学社 | 昆剧折子戏《描容》《断桥》 | 下基层 | 1 |
| 102 | 11月24日 | 江苏省苏州昆剧院剧场 | 昆剧《占花魁》 | 首演 | 1 |
| 103 | 11月27日 | 南京紫金大戏院 | 昆剧《占花魁》 | 第三届紫金京昆艺术群英会 | 1 |
| 104 | 11月27日 | 苏州昆剧传习所 | 实景版《游园惊梦》 | 秋季实景版演出 | 1 |

续表

| 序号 | 时间 | 地点 | 剧目 | 备注 | 场次 |
|---|---|---|---|---|---|
| 105 | 12月3日—5日 | 苏州保利大剧院 | 青春版《牡丹亭》全本 | 第二届吴中·保利运河戏剧节 | 3 |
| 106 | 12月8日 | 江苏大剧院 | 《琵琶记·蔡伯喈》 | 2020年江苏省基层文艺单位优秀剧目展演 | 1 |
| 107 | 12月11日 | 昆曲学社 | 昆剧折子戏《访测》《琴挑》 | 下基层 | 1 |
| 108 | 12月12日 | 苏州昆剧传习所 | 实景版《游园惊梦》 | "双12苏州购物节"的"请你看大戏"活动 | 1 |
| 109 | 12月13日 | 昆曲学社 | 昆剧折子戏《游园》《扫松》 | 下基层 | 1 |
| 110 | 12月14日 | 江苏省苏州昆剧院剧场 | 2020年传承考核第一台 | 2020传承考核演出 | 1 |
| 111 | 12月15日 | 江苏省苏州昆剧院剧场 | 2020年传承考核第二台 | 2020传承考核演出 | 1 |
| 112 | 12月15日 | 江苏省苏州昆剧院剧场 | 2020年传承考核第三台 | 2020传承考核演出 | 1 |
| 113 | 12月18日 | 广东演艺剧场 | 青春版《牡丹亭》精华版 | | 1 |
| 114 | 12月20日 | 深圳坪山保利剧院 | 青春版《牡丹亭》精华版 | | 1 |
| 115 | 12月24日—26日 | 广西文化艺术中心大剧院（南宁） | 青春版《牡丹亭》全本 | | 3 |
| 116 | 12月28日 | 贵阳市贵州饭店国际会议中心 | 青春版《牡丹亭》精华版 | | 1 |

永嘉昆剧团

# 永嘉昆剧团 2020 年度昆曲工作综述

2020 年因疫情影响,永嘉昆剧团的许多演出任务遗憾被推迟或取消。积极响应永嘉县委、县政府的号召,永嘉昆剧团上半年主要聚焦抗疫工作。在疫情逐渐退潮之时,演出活动也开始复苏,步上正规。

## 一、创作抗疫主题作品,以艺术之名承担时代责任

年初,疫情汹涌,有一群人冲在前方,用自己的平凡之躯,为身后的亿万中国人筑起防护的堡垒,这其中涌现了许多感人至深的故事。永嘉昆剧团副团长徐律先生亦深有所感、为之动容,当即提笔疾书,一夜成曲,用永昆人的方式为抗疫出力。2 月 5 日,原创昆歌《大德吟》在剧团公众号上首次面世,致敬那些平凡而伟大的英雄们。

在思考如何以传统艺术的形式承载一份责任与担当的过程中,永昆人创作出了现代昆曲《疫中情》。这是永昆人第一次尝试现代昆曲,如何兼具时代感与传统性成了一个难题,因为即使是现代题材,也要发挥传统戏曲的唱、念、做、打、表等表演特色。几番尝试之后,《疫中情》破壳而出。"小家"同"大国"同声相应、紧密相连,剧中人就是千万个中华儿女的缩影。与此同时,一场云直播的构思酝酿成型。5 月 5 日,永昆在线上直播《疫中情》,将永嘉昆曲这一古老而又延绵不绝、扎根乡村而又极具生命力的戏剧文化通过直播平台展现给大众。各平台累计 3 万多人次观看。直播间 2.03 万人次,抖音 3305 人次,哔哩哔哩 2257 人次,快手 761 人次,腾讯 now 直播 1071 人次,"越剧之家·钱塘戏院"2451 人次,共 30145 人次。此外,还拍摄了剧目的微视频,参加中共温州市委宣传部组织的第四届温州市社会主义核心价值观主题微电影大赛。

## 二、以剧目建设为依托,提升永昆艺术水平

永嘉昆剧团经过几十年的努力,逐渐摸索出了一条县级剧团稳健中求创新的发展路径。

1. 抓好经典剧目排练和精品剧目创作。2020 年,永昆根据明代张凤翼所编著的传奇戏曲剧本《红拂记》改编同名昆剧,立意是在当今这样一个追名逐利的浮躁社会环境中,以古代红拂女不甘堕落、自强不息的独立女性精神,连通当代女性的自主意识,同时以乱世之中惺惺相惜的"风尘三侠"号召于今日仍不过时的家国情怀。

2. 抓好文旅部立项资助项目折子戏录制工作。2020 年录制完成的折子戏分别为《春灯谜·灯谜》《玉搔头·缔盟》《劈山救母》,录像均已送至中国昆曲博物馆保存。

## 三、开展公益性惠民演出,实现文化惠民、文化乐民

2020 年,永昆持续开展公益性演出活动,完成送戏下乡 15 场,送戏进景区 28 场,进校园 13 场,进文化礼堂和永昆微视听进社区等几十余场,为广大群众送上文化礼包,丰富群众文化生活。永昆的努力也不负众望有所收获。2020 年 9 月 24 日,中共中央宣传部"双服务"评选工作办公室发布《关于第八届全国服务农民、服务基层文化建设先进集体拟入选单位公示的公告》,全国共有 333 家单位入围,其中全国基层文艺院团有 64 家,永嘉昆剧团成功入围。

1. 助力文旅融合。文、旅不分家,文化产业与旅游产业密切相连。7 月—8 月,中共永嘉县委宣传部、永嘉县文广旅体局、永嘉旅投集团、永嘉昆剧团联合出品,永嘉昆剧团主演的实景版《游园惊梦》在岩头丽水街梦幻开演。实景版《游园惊梦》将舞台表演、音乐、灯光融入现实环境,给予观众更具象的、沉浸式的、全方位的观感体验。前后共计 10 场的免费演出为全县文旅融合事业的发展画下了浓墨重彩的一笔。此外,12 月 18 日,永嘉昆剧团携经典剧目《游园惊梦》和《三岔口》来到温州五马历史街区,在公园路"南曲清音"古戏台奉上了一场有文有武的视听盛宴。

2. 丰富社区文化活动。9 月 28 日、10 月 13 日、11 月 27 日,永昆微视听"粉墨焕彩·永昆拾贝 ——《香草美人旦角之美》"主题讲座分别走进南城街道城市书房、北城街道文化驿站和东城街道文化驿站,为各位戏曲迷带来生动的讲解,丰富了社区公共文化活动,也扩大了永昆的知名度与传播力度。

3. 促进校园宣传。11 月 4 日,《牡丹亭》全国巡演期间,永嘉昆剧团前往深圳翠北实验小学,开展"戏曲进校园"永昆讲座,让深圳的孩子们感受永嘉昆曲的魅力。11 月 19 日起,永嘉昆剧团开启连续戏曲进校园活动,为

永嘉县学生实践学校展演传统经典剧目《牡丹亭·游园》《芦花荡》等的片段，并开展教学展示及戏曲讲座活动，手把手地教学体验，既丰富了学生的课余生活，同时也将永昆文化的种子埋进莘莘学子心中。昆曲进校园活动不仅能够激发学生对传统戏曲文化的兴趣和爱好，也有助于提高学生的艺术品位和艺术修养，弘扬中华民族优秀传统文化。

4. 服务基层农村群众。为了进一步弘扬中华民族传统文化，深入实施文化惠民工程，永昆一直以来积极开展服务基层、服务农民、送戏下乡的活动，2020年陆续在永嘉县芙蓉村、苍坡村、黄屿村等地进行公益演出，将诞生于"草根"的永嘉昆曲回馈给广大农村百姓。

## 四、以人才队伍建设为核心，增强永昆艺术实力

1. 常态化"请进来送出去"的培养模式。邀请周志刚老师赴永昆教授《斩娥》主演及群演相关剧目；邀请王明强老师教授永昆乐队打击乐演奏员演奏《红拂记》，以及教授张杜彬昆曲打鼓演奏；邀请喻怀正老师为《疫中情》主演进行培训；邀请林为林老师为《挖菜》主演冯诚彦、金海雷、杜晓伟进行培训，为《红拂记》主演胡曼曼、梅傲立、刘小朝进行培训；邀请朱振莹老师为孙永会、杜晓伟培训《春灯谜》；邀请何占永为永昆乐队训练民乐合奏《采茶舞曲》《江南美》《梦幻》《伊犁河畔》。同时积极将永昆青年演（奏）员送出去请名师教导：将金瑶瑶送至詹永明老师处培训《春潮》《花泣》竹笛演奏；将陈西印送至李乐园老师处学习《湖畔枫吟》《忆故人》《胡笳十八拍》《龙朔操》等曲的古琴演奏；将孙永会、胡曼曼分别送至朱晓瑜老师处学习《金锁记·斩娥》，以及到谷好好老师处学习《水浒传·扈家庄》。

2. 2020年3月，永嘉昆剧团副团长、青年作曲家徐律先生入选浙江省舞台艺术"1111"人才培养计划，成为全省36名培养对象中的一员，学习作曲和配器。同年度，徐律跟随上海音乐学院何占豪、上海昆剧团作曲家周雪华女士学习作曲、昆曲唱腔设计，系统整理永嘉昆曲唱腔理论资料等。永嘉昆剧团青年演员冯诚彦被选为温州市文艺人才"新锋计划"戏剧类培养对象。

3. 戏以人传，人才培养一直是永昆工作的重中之重，永昆加大了对人才的培养力度，邀请老艺术家林媚媚、吕德民等来团对青年演员进行帮扶结对传授。

4. 在永嘉县委、县政府的大力支持下，永嘉昆剧团与浙江省艺术职业学院于2020年开展联合招生工作。本次联合招生学员所学习的戏曲表演（昆曲）专业是全国职业院校首批民族文化传承与创新示范专业，是国家级骨干专业和省级优势专业。浙江省艺术职业学院以订单培养的形式将学校教育与科班教育相融合，在与剧团深度合作的基础上集聚优势，共同培养适应新时代戏曲传承与发展需求的表演人才。招生面向全国小学应届毕业生，为永嘉昆剧团定向培养新生代昆剧演员和昆剧音乐演奏员，共招收学员34人。10月11日，永嘉县文化和广电旅游体育局与浙江艺术职业学院联合办学2020永昆班"初心照我心"开班仪式在杭州盖叫天故居举行。

## 五、积极参加重大演出，谱写昆曲新篇章

1. 参加非遗办组织活动，扩大非遗宣传力度。6月13日，永嘉昆剧团参加浙江省非遗办组织的2020年"文化和自然遗产日"非遗宣传，在温州市鹿城区展演传统剧目《牡丹亭·惊梦》，并于当日同时参加永嘉县非遗办组织的2020年"文化和自然遗产日"非遗宣传，在永嘉上塘的万潮广场演出剧目《劈山救母》。8月11日，在吉林省长春文庙广场，"精彩夜吉林·2020消夏演出季暨第二届吉林非遗节"活动盛大举行，永嘉昆剧因其具有"世界非遗"和"国家非遗"双重荣誉，又兼具温州南戏文化与昆曲艺术的双重基因，与南戏一脉相承，历史悠久，艺术风格独树一帜，受到吉林省文化和旅游厅邀请参加本次"非遗节"，展演昆曲经典剧目《牡丹亭》。

2. 新编剧目《红拂记》参加演出，同步直播。9月30日晚，永嘉昆剧团携新编剧目《红拂记》参加由浙江省文化和旅游厅主办、温州市文化广电旅游局承办的"2020浙江省传统戏曲演出季（温州站）"活动，在温州东南剧院展演，获得在场观众的一致好评。演出同步在微信平台进行现场直播，累计3万余人观看。

3. 俞言版《牡丹亭》开展全国巡演。10月18日—11月4日，永嘉昆剧团分别前往江西省、福建省、广东省等地区进行演出，共计12场。其中，10月29日，俞言版《牡丹亭》亮相广州大剧院，永嘉昆剧团青年演员与著名昆剧表演艺术家、国家一级演员蔡正仁和梁谷音两位老师同台演出。演出现场盛况空前，满堂喝彩，为粤地昆剧爱好者们奉上了一场昆剧盛宴。在巡演期间，10月28日，永嘉昆剧团团长徐显眺先生接受中央电视台新闻频道节目组的采访拍摄，徐团长在采访中表达了剧团巡演的意义所在，以及对传承永嘉昆剧的使命担当的理解。

# 永嘉昆剧团简介

昆曲是中华民族的艺术瑰宝,有着 600 多年的历史。2001 年,联合国教科文组织将中国昆曲艺术列入首批"人类口述与非物质遗产代表作"名录。2005 年,永嘉昆曲代表浙江昆曲被列入首批国家非物质文化遗产代表作名录。

永嘉昆剧又名"温州昆剧",是流行在浙江东南沿海地区的四大剧种之一,按高腔、昆腔、乱弹、和调的次序,排名第二位。流行地域以温州、瑞安、平阳等地为中心四向辐射,北至温岭、台州,西至丽水、松阳,南达福建省的福鼎、霞浦一带。历史上只称"昆班"。中华人民共和国成立后,多数剧种都以流行地域定名,20 世纪 50 年代初进行剧团登记时,当时仅存的巨轮昆剧团划归永嘉县,此后就定名为"永嘉昆剧",成为一个独立剧种的名称。

**(一)艺术特色**

由于长期扎根于民间,永嘉昆剧更贴近生活,贴近基层,具有浓郁的乡土风情和地方特色。永昆表演风格端庄与诙谐并存,声腔粗放与婉约兼顾。唱腔古朴原始,字多腔少,节奏明快,旋律较平。无论是剧目结构、声腔、唱曲方式、表演风格还是观众审美习惯,永嘉昆剧都与当今已经程序化了的戏曲舞台规范有所不同,保留了过去温州官话的特点,吸收了温州"土话",呈现出一种质朴感,是中国昆曲流派中独具艺术风格一个支脉。

**(二)表演风格**

永嘉昆剧的表演风格具有古朴、自然、明快等特点,身段接近生活。在历代演员的不断创造和不断丰富改进下,形成了一套具有浓郁的地域风情和剧种特色的表演规范,舞台动作一般都从生活出发,表演的内容力求符合生活逻辑的真实感。比如,永昆演出的《见娘》,扮演王十朋的演员运用来源于生活的"麻雀步"特技,表演十分生动,生活气息浓郁。

**(三)声腔音乐**

永嘉昆剧所说的韵白既不是昆山正宗的"苏工",也不是嘉兴一带的"兴工",更不是北昆和京剧的中州韵,而是独树一帜的"温州韵",即在咬字发音方面依照中州韵,而在语音的四声清浊上又带有温州方言的固有声调。昆剧是"曲牌制音乐",永嘉曲牌音乐具有较大的灵活性与自由性,可以"改调而歌",其中最具特色的是以"九搭头"为代表的永嘉昆曲音乐结构,有学者考证是海盐腔的遗响。所谓"九搭头",是指永嘉昆剧音乐中的一些只有基本腔格而没有固定旋律的常用曲牌,"九"的意思是言其多,并不是只有 9 支。"搭"有"搭拢""搭配"和"活用"的意思,在实际操作中,演员可以根据剧情和不同角色的特定感情需要而选择使用,具有很大的随意性和灵活性。

## 永嘉昆剧团 2020 年度演出日志

| 序号 | 演出时间 | 地点(剧场) | 剧(节)目 | 主要演员 | 观众人次 | 其他(编剧、导演、作曲等) |
|---|---|---|---|---|---|---|
| 1 | 1月8日晚 | 温州大剧院 | 《牡丹亭·惊梦》 | 杜晓伟、黄苗苗 | 1000 | |
| 2 | 5月5日晚 | 永嘉县人民大会堂 | 现代昆剧《疫中情》 | 冯诚彦、金海雷、刘小朝 | 30145 | 编剧:晓莹 导演:俞怀正 作曲:徐律 |
| 3 | 5月18日 | 楠溪江灵运仙境(水岩)景区 | 《牡丹亭·惊梦》 | 杜晓伟、黄苗苗 | 1500 | |
| 4 | 6月10日 | 芙蓉村私塾课堂 | 《罗浮梦》选段 | 梅傲立 | 300 | |
| 5 | 6月11日 | 岩头丽水街 | 《劈山救母》 | 胡曼曼 | 500 | |
| 6 | 6月13日 | 温州市鹿城区 | 《牡丹亭·惊梦》 | 杜晓伟、黄苗苗 | 500 | |
| 7 | 6月13日 | 上塘万潮广场 | 《劈山救母》 | 胡曼曼 | 1000 | |
| 8 | 6月26日 | 嵊州越剧小镇 | 《牡丹亭·惊梦》 | 杜晓伟、黄苗苗 | 1500 | |
| 9 | 6月26日 | 永昆小剧场 | 《琵琶记·吃饭·吃糠》 | 孙永会、冯诚彦、张胜建 | 50 | |

续表

| 序号 | 演出时间 | 地点(剧场) | 剧(节)目 | 主要演员 | 观众人次 | 其他(编剧、导演、作曲等) |
|---|---|---|---|---|---|---|
| 10 | 7月7日 | 岩头丽水街 | 《牡丹亭·游园》 | 黄苗苗 | 100 | |
| 11 | 7月11日 | 岩头丽水街 | 实景版《牡丹亭》 | 南显娟、杜晓伟、黄苗苗 | 800 | |
| 12 | 7月12日 | 岩头丽水街 | 实景版《牡丹亭》 | 南显娟、杜晓伟、黄苗苗 | 800 | |
| 13 | 7月20日 | 岩头丽水街 | 实景版《牡丹亭》 | 南显娟、杜晓伟、黄苗苗 | 800 | |
| 14 | 7月21日 | 岩头丽水街 | 实景版《牡丹亭》 | 南显娟、杜晓伟、黄苗苗 | 800 | |
| 15 | 7月24日 | 岩头丽水街 | 实景版《牡丹亭》 | 南显娟、杜晓伟、黄苗苗 | 800 | |
| 16 | 7月25日 | 岩头丽水街 | 实景版《牡丹亭》 | 南显娟、杜晓伟、黄苗苗 | 800 | |
| 17 | 7月26日 | 岩头丽水街 | 实景版《牡丹亭》 | 南显娟、杜晓伟、黄苗苗 | 800 | |
| 18 | 8月11日 | 吉林长春文庙 | 《牡丹亭·游园·惊梦》 | 金海雷、黄苗苗 | 50000 | |
| 19 | 8月12日 | 岩头丽水街 | 实景版《牡丹亭》 | 南显娟、杜晓伟、黄苗苗 | 800 | |
| 20 | 8月15日 | 岩头芙蓉古村 | 《荆钗记·见娘》 | 冯诚彦 | | |
| 21 | 8月16日 | 岩头丽水街 | 实景版《牡丹亭》 | 南显娟、杜晓伟、黄苗苗 | 800 | |
| 22 | 8月26日 | 岩头丽水街 | 实景版《牡丹亭》 | 南显娟、杜晓伟、黄苗苗 | 800 | |
| 23 | 8月30日 | 杭州萤火虫拍摄基地 | 《张协状元》《琵琶记》《牡丹亭》 | 冯诚彦、金海雷、南显娟 | | |
| 24 | 9月1日 | 永嘉书院 | 《张协状元》 | 黄苗苗 | 350 | |
| 25 | 9月2日 | 永嘉大会堂 | 《琵琶记·吃糠》 | 孙永会 | 350 | |
| 26 | 9月7日 | 温州青灯石刻艺术博物馆北馆 | 《牡丹亭·惊梦》 | 金海雷、黄苗苗 | 500 | |
| 27 | 9月9日 | 南京香格里拉大酒店 | 《牡丹亭·游园》 | 黄苗苗 | 35000 | |
| 28 | 9月10日(上午) | 南京香格里拉大酒店 | 《牡丹亭·游园》 | 黄苗苗 | 35000 | |
| 29 | 9月10日 | 常州 | 《牡丹亭·游园》 | 黄苗苗 | 20000 | |
| 30 | 9月11日 | 扬州喜来登大酒店 | 《牡丹亭·游园》 | 黄苗苗 | 20000 | |
| 31 | 9月28日 | 温州威斯汀酒店 | 《牡丹亭·惊梦》 | 金海雷、黄苗苗 | 300 | |
| 32 | 9月28日 | 永嘉书院 | 《牡丹亭·惊梦》 | 金海雷、南显娟 | 300 | |
| 33 | 9月28日 | 南城街道文化驿站 | 粉末流芳·永昆拾贝——《香草美人旦角之美》 | 黄维洁、孙永会 | 100 | |
| 34 | 9月30日 | 东南剧院 | 《红拂记》 | 胡曼曼、梅傲立、刘小朝、冯诚彦、刘汉光、金海雷 | 800 | 编剧:温润 导演:林为林 作曲:周雪华、徐律 |
| 35 | 10月1日 | 永嘉楠溪江龙湾潭 | 《牡丹亭·寻梦》 | 黄苗苗 | 80 | |
| 36 | 10月1日 | 温州江心寺 | 《牡丹亭·寻梦》 | 南显娟 | 3000 | |
| 37 | 10月2日 | 永嘉楠溪江百丈瀑 | 《牡丹亭·寻梦》 | 黄苗苗 | 80 | |
| 38 | 10月2日晚7点 | 温州江心寺 | 《牡丹亭·寻梦》 | 金海雷、南显娟 | 3000 | |

续表

| 序号 | 演出时间 | 地点(剧场) | 剧(节)目 | 主要演员 | 观众人次 | 其他(编剧、导演、作曲等) |
|---|---|---|---|---|---|---|
| 39 | 10月2日晚9点 | 温州江心寺 | 《牡丹亭·寻梦》 | 金海雷、南显娟 | 3000 | |
| 40 | 10月3日晚7点 | 温州江心寺 | 《牡丹亭·寻梦》 | 金海雷、南显娟 | 3000 | |
| 41 | 10月3日晚9点 | 温州江心寺 | 《牡丹亭·寻梦》 | 金海雷、南显娟 | 3000 | |
| 42 | 10月13日晚7点 | 城北小学文化礼堂 | 粉末流芳·永昆拾贝——《香草美人旦角之美》 | 黄维洁、孙永会 | 100 | |
| 43 | 10月18日晚 | 江西武宁剧院 | 《牡丹亭》 | 黄苗苗、杜晓伟、胡曼曼、刘小朝 | 500 | 导演:蔡正仁<br>艺术指导:蔡正仁、梁谷音 |
| 44 | 10月20日晚 | 江西艺术中心 | 《牡丹亭》 | 黄苗苗、杜晓伟、胡曼曼、刘小朝 | 800 | 导演:蔡正仁<br>艺术指导:蔡正仁、梁谷音 |
| 45 | 10月22日晚 | 陆九渊文化艺术中心 | 《牡丹亭》 | 黄苗苗、杜晓伟、胡曼曼、刘小朝 | 500 | 导演:蔡正仁<br>艺术指导:蔡正仁、梁谷音 |
| 46 | 10月24日晚 | 东乡大剧院 | 《牡丹亭》 | 黄苗苗、杜晓伟、胡曼曼、刘小朝 | 500 | 导演:蔡正仁<br>艺术指导:蔡正仁、梁谷音 |
| 47 | 10月26日晚 | 萍乡市安源大剧院 | 《牡丹亭》 | 黄苗苗、杜晓伟、胡曼曼、刘小朝 | 800 | 导演:蔡正仁<br>艺术指导:蔡正仁、梁谷音 |
| 48 | 10月29日晚 | 广州大剧院 | 《牡丹亭》 | 蔡正仁、梁谷音、黄苗苗、杜晓伟、胡曼曼、刘小朝 | 1200 | 导演:蔡正仁<br>艺术指导:蔡正仁、梁谷音 |
| 49 | 10月30日晚 | 厦门沧江剧院 | 《牡丹亭》 | 黄苗苗、杜晓伟、胡曼曼、刘小朝 | 800 | 导演:蔡正仁<br>艺术指导:蔡正仁、梁谷音 |
| 50 | 11月1日晚 | 深圳境山剧场 | 《牡丹亭·游园·惊梦》 | 黄苗苗、杜晓伟、胡曼曼 | 500 | 导演:蔡正仁<br>艺术指导:蔡正仁、梁谷音 |
| 51 | 11月2日晚 | 深圳保利剧院 | 《牡丹亭》 | 黄苗苗、杜晓伟、胡曼曼、刘小朝 | 1200 | 导演:蔡正仁<br>艺术指导:蔡正仁、梁谷音 |
| 52 | 11月3日晚 | 深圳保利剧院 | 《牡丹亭》 | 黄苗苗、杜晓伟、胡曼曼、刘小朝 | 1200 | 导演:蔡正仁<br>艺术指导:蔡正仁、梁谷音 |
| 53 | 11月4日下午 | 深圳翠北实验小学 | 《牡丹亭》 | 黄苗苗、杜晓伟、胡曼曼 | 1200 | |
| 54 | 11月6日晚 | 佛山大剧院 | 《牡丹亭》 | 黄苗苗、杜晓伟、胡曼曼、刘小朝 | 800 | 导演:蔡正仁<br>艺术指导:蔡正仁、梁谷音 |
| 55 | 11月12日 | 耕读小院 | 《牡丹亭·寻梦》 | 南显娟 | 100 | |
| 56 | 11月14日 | 丽水街古戏台 | 《张协状元》 | 金海雷 | 80 | |
| 57 | 11月15日 | 永嘉县人民大会堂 | 《张协状元》 | 林媚媚、南显娟 | 30 | |
| 58 | 11月16日 | 丽水街古戏台 | 《张协状元》 | 冯诚彦、南显娟、刘汉光、张胜建、肖献志 | 80 | |
| 59 | 11月19日 | 永嘉县综合实践学校 | 《牡丹亭·游园》 | 王松玲 | 50 | |
| 60 | 11月20日 | 永嘉县综合实践学校 | 《芦花荡》 | 刘小朝 | 50 | |
| 61 | 11月21日 | 丽水街古戏台 | 《牡丹亭·游园·惊梦》 | 黄苗苗、金海雷、胡曼曼 | 100 | |
| 62 | 11月24日 | 永嘉县综合实践学校 | 《三岔口》 | 王耀祖、肖南志 | 50 | |
| 63 | 11月25日 | 岩头丽水街 | 实景版《牡丹亭》 | 南显娟、黄苗苗、金海雷 | 800 | |
| 64 | 11月26日 | 岩头丽水街 | 实景版《牡丹亭》 | 南显娟、黄苗苗、金海雷 | 800 | |

续表

| 序号 | 演出时间 | 地点(剧场) | 剧(节)目 | 主要演员 | 观众人次 | 其他(编剧、导演、作曲等) |
|---|---|---|---|---|---|---|
| 65 | 11月27日 | 岩头丽水街 | 实景版《牡丹亭》 | 南显娟、黄苗苗、金海雷 | 800 | |
| 66 | 11月27日 | 东城街道文化驿站 | 粉末流芳·永昆拾贝——《香草美人旦角之美》 | 黄维洁、孙永会 | 100 | |
| 67 | 12月1日 | 岩头苍坡 | 《牡丹亭·游园·惊梦》 | 黄苗苗、金海雷、胡曼曼 | 200 | |
| 68 | 12月2日 | 永嘉县综合实践学校 | 《搜山打车》 | 梅傲立 | 50 | |
| 69 | 12月3日 | 永嘉县综合实践学校 | 《三门》 | 刘小朝 | 50 | |
| 70 | 12月9日 | 永嘉县综合实践学校 | 《借扇》《游园》 | 胡曼曼、黄苗苗 | 150 | |
| 71 | 12月10日 | 永嘉县综合实践学校 | 《劈山救母》 | 胡曼曼 | 50 | |
| 72 | 12月11日 | 温州南戏博物馆 | 《牡丹亭》 | 黄苗苗、杜晓伟、胡曼曼、刘小朝 | 300 | |
| 73 | 12月12日 | 温州南戏博物馆 | 《牡丹亭》 | 黄苗苗、杜晓伟、胡曼曼、刘小朝 | 300 | |
| 74 | 12月16日 | 永嘉县沙头镇马砗村文化礼堂 | 《折桂记》 | 南显娟、黄苗苗、梅傲立、孙永会等 | 500 | 编剧:施小琴<br>导演:谢平安<br>作曲配器:朱璧金 |
| 75 | 12月17日 | 永嘉县综合实践学校 | 《芦花荡》 | 刘小朝 | 50 | |
| 76 | 12月19日 | 鹤盛镇东皋文化礼堂 | 《昭君出塞》《三请樊梨花·举步登高》 | 胡曼曼 | 300 | |
| 77 | 12月20日 | 岩头丽水街琴山戏台 | 《牡丹亭·惊梦》 | 黄苗苗 | 1000 | |
| 78 | 12月21日 | 岩头丽水街琴山戏台 | 《牡丹亭·惊梦》 | 黄苗苗 | 1000 | |
| 79 | 12月22日 | 永嘉黄屿村文化礼堂 | 《折桂记》 | 南显娟、黄苗苗、梅傲立、孙永会等 | 500 | 编剧:施小琴<br>导演:谢平安<br>作曲配器:朱璧金 |
| 80 | 12月23日 | 永嘉县综合实践学校 | 《牡丹亭·游园》 | 王松玲 | 50 | |
| 81 | 12月25日 | 永嘉县苍坡村古戏台 | 《牡丹亭》 | 黄苗苗 | | |
| 82 | 12月30日 | 永嘉县综合实践学校 | 《夜奔》 | 王耀祖 | 50 | |

2020 年度推荐剧目

# 北方昆曲剧院 2020 年度推荐剧目
## 《救风尘》
晚 昼 改编

根据关汉卿《赵盼儿风月救风尘》改编

出 品 人：杨凤一
总 监 制：刘 纲
监 制：孙明磊 曹 颖
制 作 人：曹文震
剧本改编：晚 昼
导 演：徐春兰
唱腔设计：周雪华
作曲配器：张芳菲
编 舞：史 博
舞美设计：罗江涛
灯光设计：管 艾
服装、造型设计：蓝 玲
道具设计：刘树祥
导演助理：谭萧萧
打击乐设计/司鼓：张 航
司 笛：刘天录
指 挥：邢 骁
演员统筹：杨 帆
乐队统筹：孙 凯
舞美统筹：邢 琦
宣传统筹：王 晶
场 记：柴亚玲
剧 务：徐鸣瑀
舞台监督：王 锋

**《救风尘》乐队**
指挥：邢 骁
司鼓：张 航
司笛：刘天录
传统笙：王智超
竹笛兼梆笛：关墨轩
竹笛：王孟秋
高音笙：樊 宁
中音笙：郭宗平

扬琴：阳 茜
琵琶：高 雪 樊文娟
中阮：霍新星
古筝：王 燕
二胡：张学敏 张明明 梁 茜
中胡：付 鹏 吴 薇
大提琴：周瑞雪
贝斯：孔棰震
定音鼓：郭继方
大锣：潘 宇
铙钹：柳玉忠
小锣：王 闯
效果：成金桥 李 斯
唢呐：郑 学 林 威
箫：韦 兰

**舞美人员**
服装：马 骏 潘若望 张德强 赵 军
化妆：李学敏 陈小梅 张丽萱 杨 悦
道具：于 俊 史优扬
盔箱：张 然
装置：邢 琦 刘 燚 王 海 程千荣 马 超
灯光设计助理：凌 青
灯光：龙鸿桥 齐志欣
音响：乔江芳 李 饶
字幕：王学军 穆 伟

**演员**
赵盼儿：魏春荣 于雪娇
魏 扬：邵 峥 王奕铼
宋引章：张媛媛
周 舍：刘 恒
安秀实：王 琛
素 香：柴亚玲 刘大馨
李教婆：于 航
翠 玉：王 怡

樱　红：吴雯玉
店小二：李恒宇
差　官：徐鸣瑀
报喜人：乔　阳
众歌伎：鲍思雨、吴卓宇、高陪雨、李子铭、王雨辰、
　　　　丁　珂、郝文婷、黄秋雯、宿梓晴、张佳睿、
　　　　徐　航、庞　越

乐工甲：乔　阳
乐工乙：徐鸣瑀
众小厮：刘建华（甲）、张新勇（乙）、张　暖、陈佳琦
众衙役：刘建华、张新勇、张　暖、陈佳琦

伴　唱：于雪娇、邱　漫、周　虹、吴雯玉、柴亚玲、刘大馨、
　　　　谭萧萧

## 第一折　应约劝妹（劝妹）

　　[宋。汴京。
　　[醉乡楼。赵盼儿、宋引章与众歌妓在练习曲目。

众歌伎　（唱）【相见欢】——李煜词
　　　　林花谢了春红，太匆匆，
　　　　无奈朝来寒雨，晚来风。
　　　　胭脂泪，相留醉，几时重？
　　　　自是人生长恨，水长东。
　　　　[宋引章分神，李教婆上前打骂，众歌妓噤若寒蝉，赵盼儿上前扶起宋引章。
赵盼儿　引章妹妹，
李教婆　若不是看在周大爷的份上，我打死你这小贱人。
　　　　（对众人）今日到此，散了吧。
　　　　[李教婆、众歌妓下。赵盼儿回房，叹息。
赵盼儿　（唱）【卜算子】
　　　　紫云幽满架，
　　　　弦篁急拂香。
　　　　只为江水陡起啸，
　　　　遮袖掩风潮。
　　　　[丫鬟翠玉引安秀实悄悄上。
安秀实　（唱）【小蓬莱】
　　　　琅琊遗脉今昔邈，
　　　　思鳌头占报劬劳。
　　　　心系红药，
　　　　旧事多扰，
　　　　好事终难到。
翠　玉　盼儿姑娘，
赵盼儿　翠玉姐姐，来此何事啊？
翠　玉　安相公来了。
赵盼儿　安秀才？
安秀实　（施礼）小姐……
赵盼儿　什么大姐小姐的，引章唤我姐姐，你也唤我声姐姐吧。
安秀实　如此，盼儿大姐，安秀实这厢有礼。
素　香　看这文绉绉的样儿。（笑）
赵盼儿　素香，看茶。安相公请坐。
安秀实　谢座
赵盼儿　这多素礼，有事快说吧。
安秀实　姐姐可知，当日在洛阳，我双亲在时，曾与宋家引章小姐许下婚约。叹她命苦，来在这歌舞场内……
赵盼儿　本是要嫁与你的，如今她却要嫁与那周舍。
安秀实　闻得姐姐为人侠义，央求姐姐劝她一劝。
赵盼儿　只是近来引章与那高台子弟交往甚密。
安秀实　（急）盼儿姐姐……我……
赵盼儿　才说了几句长短就如此情急。素香，快唤引章前来。（素香下）
赵盼儿　我且问你，可想早日结亲？
安秀实　是啊。
赵盼儿　少时她来，你且藏在画架后面，听我们讲些什么吧。
宋引章　姐姐，我来了。
赵盼儿　妹妹，美丽呦！把蝶儿都招来了。
宋引章　姐姐休要取笑。
赵盼儿　哎呀呀，妹妹今日打扮得好标致呦。（让座）
宋引章　（羞）那周家郎君说过爱着淡粉色，因此新做的。
赵盼儿　妹妹，做姐姐的诚不知如何说起，只劝你休嫁那孽障才是。
宋引章　姐姐，说的哪里话来，那周郎看重你妹子呢！
赵盼儿　看重你？！
宋引章　夏日他与我打扇，冬日他与我暖被。这上等的衣料，好看的头饰，俱是他相送，妹子出门何等的体面。（羞）

赵盼儿　就为这些呀,好笑!
（唱）【园林好】
他原来豕借麟角,
笑千金一曲薄绡。
暗把你心肝撞早,
日损淮阳远道,
月冷半晌夕樵。
宋引章　姐姐。
（唱）【桃红菊】
我本似烟花浮萍影流飘,
他那里则是浩海波为奴收牢。
再不作拾绡卖笑,
再不作拾绡卖笑,（白：姐姐）
早思想远路且为好。
赵盼儿（唱）【江儿水】
茎断折兹后为人任摆摇,
修才貌妍好受煎熬。
养礼数恰合送虎爪,
叹由来薄命入阴曹。
紫钗堕地有考,
绣襦刺目,
只怕你性命不保!
宋引章　姐姐今日讲话,这般拦阻,难道不想妹妹好?
姐姐,那周郎为我千金一掷,赎身报价,娶我为妻。
赵盼儿　引章你!
安秀实　（冲出）什么?! 你要嫁与他人?
宋引章　（惊）是你,你、你、你为何藏在画架后?!
赵盼儿　是我安排的。
宋引章　看来姐姐与安公子早有前情。
安秀实　你、你胡说!
宋引章　如此,姐姐你嫁与他好了,一个读书的穷酸。
赵盼儿　引章你! 你好不知趣呀!
宋引章　你让我等他中状元不成?
赵盼儿　怎么? 等不及么?
宋引章　我同周郎已然下茶,三日后成亲。你我的婚约,不过是父母口定,并无凭证。樱红,回去了。
［宋引章疾下。
赵盼儿　（喊）妹妹,引章妹妹!
安秀实　大姐,不必强留!
赵盼儿　引章妹妹……安秀才,你且回去吧,我再去劝解引章,若劝得醒,我差人告你,若劝不醒,你切记要发奋读书,日后改换门庭,她一定后悔的。
安秀实　承蒙大姐好言劝慰,我是自当发奋的。告辞。（下）
［收光。

## 第二折　寄情阻嫁（阻嫁）

［汴京郊外。
［周舍新衣,骑马疾驰上,小厮跟跑。
周　舍　小子们,迎亲去也!
周　舍　（唱）【菊花新】
赖祖上无数家产,
读书最为讨人嫌,
怎如风流场,
花底眠卧年年。
周　舍　小子们,今日是俺迎娶引章姑娘的佳期,银钱我早已送到。
小厮甲　（小声）咳,大爷他今天迎娶的醉乡楼姑娘是第几房太太了?
小厮乙　第五位?!
小厮丙　不好,不好。
周　舍　哈哈哈,那几房太太已然不周详了! 看,前面就是醉乡楼,随我速速前往。（众人下）
［醉乡楼。赵盼儿独坐,抚琴。
［素香暗上。
素　香　（悄）姑娘,又在为魏相公伤心了?
赵盼儿　无有。
素　香　也不知魏相公境况如何?
赵盼儿　（叹气）唉……
（唱）【前腔】
细数当年景,
亲近无猜,
供读长情。
赴试秋闱,
泪掩十里亭。
遥等,
看将来金鸡日倾,

　　　　　终盼得牛马蹄警。
　　　　　鱼雁久病，
　　　　　又到秋来，
　　　　　又翻春袍醒。
　　　　[此时隔院洞箫声起，喜乐大放。
素　香　姑娘，听外面喜乐喧闹，是引章姑娘要嫁人了。
赵盼儿　（接唱）无奈何，
　　　　　日响钟磬，
　　　　　僧尼反不听。（欲走）
赵盼儿　我要最后一试。（二人同下）
　　　　[李教婆兴冲冲上。
李教婆　（唱）【满庭芳】
　　　　　多年恩客妈妈来熬，
　　　　　千两银子我花销。
　　　　　进此楼中，
　　　　　前世阴德少。
　　　　　阴曹多有恶鬼，
　　　　　问人间哪少悲辛。
　　　　　频吹打，今何时？
　　　　　女儿做新婚。
　　　　　（白）姑娘们哪里？
翠　玉　姑娘们来了。
李教婆　今日是引章出嫁的好日子，大家欢欢喜喜送她上轿。
众歌妓　（同答）哎。
翠　玉　方才盼儿姑娘在花园那边。
李教婆　平日里她自说与引章最是要好，什么时节逛花园？
　　　　[喜乐，周舍、迎亲人上。
周　舍　岳母娘，俺来迟了。
李教婆　哎呦，正是吉时，正是吉时。新娘子娇滴滴的，可都打扮妥当了。
周　舍　好，不要误了吉时，我们上轿回去了。
李教婆　姑娘们，快搀引章出来，就要上轿了。
　　　　[众歌妓扶素香喜服出。
赵盼儿　（急上）且慢！
李教婆　赵盼儿，你亲嫡嫡的妹子出嫁，这会子才赶来送她……
周　舍　（色眯眯）盼儿姐来了……你是与我和引章保亲的么？如此多谢了。
赵盼儿　（拉过李教婆）妈妈，这周舍的为人你是清楚的，你不该贪图他的钱财，诓骗引章妹妹，她总算是你亲自调教的呀……

李教婆　赵盼儿，你说的什么混账话！引章嫁个好人家，立了妇人名，成了周家妻，这不好嘛！来，大家欢欢喜喜，送她上轿。
　　　　[引章着喜服自出。
宋引章　姐姐，这般时候，你还要搅乱么？
赵盼儿　（急劝）妹妹！
　　　　（唱）【榴花泣】
　　　　　蔽日遮天，
　　　　　到回头苦零漂。
　　　　　问妈妈楼中事，
　　　　　悲萧萧哪个能偕老？
周　舍　我对引章天地可鉴，寸心可表。
赵盼儿　（接唱）天知地知，
　　　　　他寸心尚表，
　　　　　青楼到老。
　　　　　妹妹呵……
　　　　　白衣貌月水星胶言语巧，
　　　　　剖心肝姊妹意糙，
　　　　　坐等不半载天日昭昭。
　　　　　（白）引章……
　　　　　骨峭峭讲生同比翼死偕老，
　　　　　难来时恩爱全抛。
周　舍　好狠毒的女人……
李教婆　你这心思我早就看出来了！你不让你妹妹去，是想自己嫁过去！
宋引章　姐姐！
　　　　（唱）【渔家灯】
　　　　　今日里最末一遭，
　　　　　再管我或糙或好。
　　　　　宴席无不散，
　　　　　从来夫妻的情难抛。（白：我们二人）
　　　　　天证得穗剪玉敲！
赵盼儿　此话当真？
宋引章　当真。
赵盼儿　果然？
宋引章　果然！
赵盼儿　你今后受苦休来告我！
宋引章　我就是有那该死的罪也不来央告你。
赵盼儿　引章你……
赵盼儿　（接唱）休管，
　　　　　苦海舟无板，
　　　　　地嘲你光浅目小！
　　　　[赵盼儿携素香速下。

李教婆　周大爷,我们这里又来了几个好颜色,年方一十五岁。
周　舍　妈妈是托我为她找户好人家?
李教婆　去,我不是活菩萨。
周　舍　哦,明白,明白。
李教婆　这才是我的好贤婿。
　　　　［笑,同下。赵盼儿走出来。
　　　　［收光。

# 第三折　虎狼露凶(被辱)

　　　　［郑州。周府内房。夜晚。
　　　　［樱红上。
樱　红　不信好人言,必有恓惶事。我随姑娘进了周家,本以为嫁了好人家,谁知刚过三日,那周舍因一桩小事不称心,便打了姑娘五十棍棒,霎时皮开肉绽,他、他说这是杀威棒。(哭)不过三月光景,全无有当日恩爱,如今,几日也不见周舍一面,真真苦了我们姑娘。(抹泪)
　　　　［打更,宋引章上。
宋引章　(唱)【凤凰阁】
　　　　命苦何由,
　　　　勾栏又入狼滩。
　　　　一场誓盟作虚叹,
　　　　今始方知孽缘。
　　　　死生难断,
　　　　没奈何乞求天见怜。
樱　红　姑娘——
　　　　［周舍内喊:"酒来!"小厮甲、乙扶醉酒的周舍上。
周　舍　(念)【扑灯蛾】
　　　　酒来,菜来,
　　　　好酒好菜开盛宴。
　　　　日饮杜康,夜有牌九伴。
　　　　家有娇娘,在外携美眷,
　　　　吕纯阳妒我,似神仙。
小厮甲　大爷醒醒酒,到家了。大爷,我扶您去新娶的太太那儿。
周　舍　(吐了)什么?新娶的太太?!
小厮乙　就是醉乡楼的美人宋引章啊。
　　　　［宋引章迎接。小厮甲下。
宋引章　周郎来了,周郎因何酒醉至此?
周　舍　神仙的事情也要你来过问?
宋引章　樱红,快搀进来。
周　舍　好一个小妹妹,两道弯弯眉。(讥笑、嘲讽)你们两个待在家中也不烦闷?(盯住宋引章)还有你,三个月了,肚子怎么还不见动静?!
宋引章　又说什么浑话?
周　舍　浑话?我每日在外、我每日在外风霜辛苦,回到家中,你不好好侍奉夫君,只一副愁容对我。(吼)我娶你回来做姑奶奶不成?!
宋引章　樱红,快去端醒酒汤来。
周　舍　咦……(学宋引章声音)快去端醒酒汤来,呀呸!一个十足的蠢妇,套一床被竟把自己套在里面。
　　　　［樱红端醒酒汤上,宋引章接过。
宋引章　(赔笑)原是妾身的不是。周郎,喝了醒酒汤,妾身服侍你睡下。
周　舍　(打翻)用不着你服侍!从今后睡到柴房去!
宋引章　周郎不可……
樱　红　(跪求)周大爷,那柴房四壁破烂,无有遮挡,这天寒地冻,你家娘子经受不起……
周　舍　小贱人竟敢多嘴!(打樱红)
宋引章　(护樱红)樱红——周舍你、你、你欺人忒甚……
周　舍　呵呵呵,你敢骂我?你是不想活了。滚去柴房!快去!快滚!(一个耳光,踢宋引章到楼下)
樱　红　(急忙扶住)姑娘!
　　　　［周舍倒头睡下,鼾声起。
宋引章　天呀……
　　　　(唱)【山坡羊】
　　　　伤惨惨被无端遭欺凌,
　　　　恨切切偏无失告警。
　　　　怨深深倒无心将命殒,
　　　　苦哀哀却无奈识无情。
　　　　(樱红:今日如此,将来不知怎样呢?)
　　　　(接唱)悔……一步错,自贱成笑柄,
　　　　茫然何处可安残生。
　　　　(樱红:小姐,你要想开些呀!)
　　　　一番梦碎,原是水月花镜,
　　　　灰冷,身心同坠枯井,

(樱红：去求盼儿姐姐想个主意。)
　　　　无颜，破了面怎生告禀。
　　　　（白）当初盼儿姐姐劝我，我不听，如今事事说中。
樱　红　姑娘，盼儿姑娘最是仗义之人，这时节，她不会计较于你。
宋引章　樱红……取笔墨过来。

樱　红　是了。（下）
宋引章　（唱）【尾声】
　　　　诉井蛙害识见薄浅，
　　　　事到此间羞答言，
　　　　一封书牵扯我生死造愆！
　　　　［樱红上，宋引章修书。
　　　　［收光。

## 第四折　搜书换书

　　　　［醉乡楼。众歌妓练曲。
众歌妓　（唱）【凤栖梧】——柳永词
　　　　伫倚危楼风细细，
　　　　望极春愁，
　　　　黯黯生天际。
　　　　草色烟光残照里，
　　　　无言谁会凭栏意。
　　　　［翠玉急上。李教婆撞了满怀，信丢落。
李教婆　翠玉！大清早胡走乱撞，是丧事还是喜事啊？
　　　　［翠玉碎步盖信。
李教婆　站住！鬼鬼祟祟的什么东西？
　　　　［李教婆推开翠玉，捡起信，折看。
李教婆　又是赵盼儿的信。"进到周家，被他朝打暮骂……恐折磨致死，宋引章！"哼，宋引章这贱人真把我醉乡楼当成她娘家了。翠香，嘴上把门，那周舍惹不起！（撕信）
翠　玉　您放心，我是懂得的。
李教婆　你是明白人。（走了）
翠　玉　妈妈慢走，您慢走。（背白）引章妹妹，记得那年风雪大夜，我昏倒雪地奄奄一息，是引章妹妹救我到此，才得安身。如今她有难，今日此恩得报。（圆场）火起心头乱，绣鞋也不安。盼儿姑娘！
　　　　［景转赵盼儿房。
赵盼儿　翠玉姐，何事如此着忙？
翠　玉　是、是引章妹妹有书信与你。
赵盼儿　书信哪里？
翠　玉　被李教婆撕了。
赵盼儿　啊?!
翠　玉　我在一旁听得仔细，略还记得。
赵盼儿　翠玉姐，慢慢讲来。
翠　玉　盼儿姑娘，果真应了你话。引章嫁到周家，周舍狼心骤变，整日非打即骂；餐饭不与，柴房居下……
赵盼儿　信上还说些什么？
翠　玉　引章还说，盼儿姐若再这般呵，来日枯骨相见了！
赵盼儿　哎呀……周舍，贼子！
　　　　（唱）【章台柳】
　　　　恨他噬骨髓入腑肺，
　　　　我自见面便知不长久。
　　　　（翠玉白：盼儿姑娘，引章央求你快去救她。）
　　　　待要出妙手，
　　　　姊妹证作休。
　　　　有何权由？
　　　　还需要隐手段，
　　　　暂吞声，
　　　　作痴聋脸面为首。
翠　玉　盼儿姑娘，原是引章不懂事。盼儿姑娘，素日你最是心善。姑娘，引章她……
赵盼儿　（唱）【醉娘子】
　　　　你道我，
　　　　今日真个脱手，
　　　　细数着数载情难抛丢。
　　　　她虽作脂盖心，
　　　　和咱控着天赌咒，
　　　　扯孤桴救她上岸头。
　　　　［素香喊上。
素　香　姑娘！姑娘！我这里有一封信，是魏公子的来信！
赵盼儿　（接信，喜极）
　　　　［赵盼儿拆信，双手抖颤。
赵盼儿　（唱）【黑麻令】
　　　　空祷了天佑地佑，
　　　　你逍遥舍我远愁近愁。
　　　　同吟月从此难有，

只胸中含利刃知否、是否?
再不念情厚意厚,
只看这句谬词谬。
则这针砭暗就,
风尘女自清自修。
勾栏不尽丑,
渚莲脱泥垢,
停悲咸暂把泪收。

素　香　（关心）姑娘哭得这样伤心,魏相公信中说了什么?
赵盼儿　（擦泪）不说也罢。引章那厢迫在眉睫,翠玉姐姐,你为我告病,务必拖住妈妈。素香与我备马!
素　香　备马?
翠　玉　敢是去搭救引章?
赵盼儿　今夜动身!
　　　　［赵盼儿泪眼疾下。
素　香　翠玉姐,这信?
翠　玉　素香姑娘,魏公子的信是哪里来的?
素　香　是妈妈交与我的。
翠　玉　哎呀,（看信封）看信上黏合,定有蹊跷。
素　香　是啊,那魏相公的人品我是知道的,绝不是负心之人。
翠　玉　盼儿姑娘平日里玲珑心性,今日倒被蒙了眼睛。
素　香　我要告诉姑娘才是。（下）
翠　玉　纵然世间多险恶,奈何豪心志气侠!
　　　　［收光。

# 第五折　趱行遇雪　（趱行）

［旷野,雪天。
［赵盼儿、素香策马急上。

赵盼儿　（唱）【北正宫·端正好】
旌旗罩卷雪星,
难称得秦良玉。
今也作征西景,
眺巍巍立高台睥睨寒景。
只女儿抖洒红缨救难危,
似传法身西行。

素　香　姑娘,好大风雪,我骑马不行,赶不上你。
赵盼儿　勒紧缰绳,看住马头,不要分神。
素　香　哦……（险跌）
赵盼儿　（唱）【滚绣球】
风切切阻云程,
片纷纷雕鞍逞。
只怕得性命无定,
倒作了含恨桂英。
峭楞楞枝掩映,
光闪闪路难行。
挽关河星灰月冷,
渡三江皎月空明。（白：风助我呵。）
任你频频裂苍穹,
我只将将嬉平生,
跃马踏冰。

素　香　姑娘,天冷路滑,马都停步不前了。
赵盼儿　马儿呵——
　　　　（唱）【叨叨令】
曾越过高山矮山,
顾不得遮遮掩掩的赶。
今走着深水浅水,
撇下了惊惊惶惶的险。
更兼那远愁近忧,
紧裹个滴滴溜溜的烦。
踏破些寒盅温盏,
索性里神神气气的敢。
兀的不惊煞人也么哥,
兀的不惊煞人也么哥,
紧拉住长缰短辔,
且跃你煎煎熬熬的坎。

素　香　姑娘,趱行一夜,天已大亮了。
赵盼儿　看那边就是郑州地界!
素　香　哦!（紧张,神秘）姑娘可有妙计搭救引章姑娘?
赵盼儿　（点头）……
素　香　我们快走……
赵盼儿　（拉住,小声）素香,救引章姑娘须大胆小心。
素　香　（小声）是。
赵盼儿　我们速速进城!
　　　　［赵盼儿、素香策马疾下。

## 第六折　计讨休书(讨书)

[郑州。街边小店。

店小二　(上)万事分已定,浮生空自忙。
周　舍　(上)无非花共酒,恼乱我心肠。
店小二　(忙侍候)周大爷您来了,您请坐。
周　舍　小二,我着你开这客店,并非稀罕你那几个房钱。与你说实话,家里的早已厌烦,不管官妓私妓,只等好的,你便来……
店小二　便来什么?
周　舍　便来叫我。
店小二　明白,件件明白。
周　舍　我去那边摸上几把,赢了有你赏钱。
店小二　那我就祝您今个儿顺当吉利,盆满钵满。
周　舍　甚会讲话!(下)
店小二　日日粉房赌场,只怕来日牢房。
[素香引赵盼儿上,进门。
素　香　店家,店家哪里?
店小二　来了,姑娘好……(打量)
素　香　嗯。你打扫一间干净房儿,放下行李。且要安静才是。
店小二　那是自然。(打听)这位姑娘是……
素　香　怎有许多的问?!安排去吧。
店小二　诶。这小丫头还挺凶。来了个绝色美人,我告诉周大爷去。(下)
素　香　姑娘,我们快去救引章姑娘。
赵盼儿　这如何救得?少时周舍那贼会来。
素　香　姑娘怎知那贼会来?
赵盼儿　那贼资下的店铺就在这集贤街内,这店家也是周家之人,若见了有姿色的……喏,如你这般俏丽的丫头,他定会告禀。
素　香　姑娘,姑娘休要打趣我。姑娘换得这身艳丽的衣衫……
赵盼儿　可引逗得那厮?
素　香　(担忧)难道姑娘……
赵盼儿　噤声!
[店小二引周舍上。
周　舍　美人在哪里?小二沏一壶上等的香茗。
赵盼儿　(妩媚)周相公,小妹这厢有礼了。
周　舍　我在哪里见过你……哦,一次堂会,见你弹琴,我还送你了一块精细的绸缎。
赵盼儿　丫鬟,可有此事?
素　香　无有!
周　舍　在汴京的一家客栈,我请大姐吃过酒。
赵盼儿　嗯,可听人唱过"武陵溪畔曾相识,今日相推不识人"?(即唱)
周　舍　(认出)赵盼儿。嘿嘿!当初破亲是你,今日我岂能饶你,小二,关了店门!
店小二　(欲制止)周大爷,一位绝色的美人,您舍得打吗?
周　舍　多管闲事,起开了!
[一脚踢倒店小二,赵盼儿赶紧上前扶起,店小二下。
赵盼儿　(作哭)周郎……
周　舍　你唤我什么?
赵盼儿　周郎
　　　　(唱)【倾杯序】
　　　　常念,
　　　　引章妹妹待美煞,
　　　　她终身有靠家。
　　　　俺也想良人,
　　　　把俺终身托嫁。
　　　　又恐黄叶,
　　　　老去年华。
　　　　自你去长寂寥,
　　　　待眉角弯残,
　　　　淹残生冤家。
　　　　我自甘,
　　　　自赎身凭你腰肢把。
周　舍　你可休说这话,当日你那般凌厉厉的骂我,我俱记得清楚呢。
赵盼儿　冤家!人家思念你不茶不饭,你却要我保亲引章。(哭)
　　　　(唱)【玉芙蓉】
　　　　一番责骂错,
　　　　竟来我自傻。
　　　　未觑你英雄意,
　　　　是俺双目瞎。
素　香　姑娘情意尽在周相公身上,今日赶来却要遭打。
赵盼儿　(接唱)你只爱等引章嫁,
　　　　硬断咱恩爱美生涯。(周舍:姐姐真心乎?)

|   |   |
|---|---|
|  | 你可晓奴美盼煞我， |
|  | 当初我阻道， |
|  | 为引章(难)发芽。 |
|  | 俺今日问一句免得我似絮洒。 |
| 周　舍 | 该死！听姐姐此话，周舍心痛。 |
| 赵盼儿 | 我只问你一句。(作羞态) |
| 周　舍 | 哪一句？ |
| 赵盼儿 | 你对我可有意？ |
| 周　舍 | 我那滴滴亲亲姐姐呀。 |
|  | (唱)【鲍老催】 |
|  | 我同你初会面， |
|  | 嫣然便上红霞。 |
|  | 总也思想难挨近、只搁下， |
|  | 教俺虽偷爱地你无暇。 |
|  | 只罢将就滋味淡寡， |
|  | 恨口难表心阔。(赵盼儿：人家伤心哩！) |
| 周　舍 | (接唱)今日蒙青眼岸有涯。 |
| 素　香 | 周相公，我们姑娘当真命苦，你要好好宽慰才是。 |
| 周　舍 | 盼儿， |
| 赵盼儿 | (突然)你娶我吧！ |
| 周　舍 | 盼儿姐此话当真？ |
| 赵盼儿 | 这大雪漫漫，我万苦千辛来寻你，难道同你扯谎不成？素香，我们走…… |
| 周　舍 | 只是…… |
| 赵盼儿 | 只是什么？ |
| 周　舍 | 只是那引章？ |
| 赵盼儿 | 哦，我也要同你讲说明白，我与那宋引章绝难同侍一夫，你若娶我，先要休她。 |
| 周　舍 | 休妻？ |
| 赵盼儿 | 怎么？我还不如一个宋引章？我与你讲说明白，我自赎自身，还带了许多的珠宝，发愿嫁你，那宋引章有什么好？再来，若你少了后代香火，可愧对泉下父母？ |
| 周　舍 | 这…… |
| 赵盼儿 | 宋引章有一相好安秀实，休了她，你这霸占人妻的恶名…… |
| 周　舍 | 盼儿句句说得在理，事事想得周全。 |
| 赵盼儿 | (撒娇)你写休书么？ |
| 周　舍 | 小二，纸笔过来！ |
|  | 〔周写休书，赵盼儿与素香耳语。 |
| 赵盼儿 | 素香，快快回转汴京置办珠宝之事。速告安秀才来州府告状，状告周舍霸占人妻！ |
| 素　香 | 姑娘你？ |
| 赵盼儿 | 我自有妙计脱身，素香快去快回。(素香下) |
| 赵盼儿 | 休书写好了？ |
| 周　舍 | 写好了。(赵盼儿欲行)盼儿，我二人这桩亲事无有媒证，又无婚书，倘若那宋引章一去，你不嫁，卑人么岂不是两头空？ |
| 赵盼儿 | 如此我与你写一纸婚书。(即写) |
| 周　舍 | (笑嘻嘻)还要手模足印…… |
|  | 〔店小二上。 |
| 店小二 | 哦，周大爷要娶这位美人为妻，天下第一的美事呀。这婚书就暂放我这店中，我来作保，可好？ |
| 周　舍 | (问赵盼儿)可好？ |
| 赵盼儿 | 好。 |
|  | 〔收光。 |

## 第七折　三鼓双圆(双圆)

〔汴京，州府衙门。
〔差官引魏扬官衣上。

| 魏　扬 | (唱)【新水令】 |
|---|---|
|  | 边尘不起安靖态， |
|  | 平南定北日长辉。 |
|  | (白)俺，魏扬。圣上钦点节镇，来到地方修整。不料此处州官病故，便代理几日州府公事。看枝头雀鸟成双，想起盼儿贤妹，每去书信，不见回音，原来竟亡故了…… |
|  | (唱)【胡十八】 |
|  | 难料这事无常， |
|  | 平白的渺音信无反响。 |
|  | 梦里身往依稀平康巷， |
|  | 晶帘拜会娇娘。 |
|  | 吓煞人病害黄泉， |
|  | 浑然血字泪渺茫。 |
|  | 心难甘意难忘， |
|  | 今仗得夜尚长再效装航。 |
|  | (白)此处离醉乡楼不远，我身份不便，不免差人再去打探一番，也是往日的情意。差官。 |

| 差　官 | 大人。 |
|---|---|
| 魏　扬 | 我命你往桥西醉乡楼打探一位赵盼儿,倘若人在,速速接回,如若不在……也要把前情后事问明。 |
| 差　官 | 遵命。(下) |

[安秀实急上。

安秀实　一语机关通告禀,便踩飞程上公堂。
　　　　昨宵夤夜,素香忽至,讲说一计。我星月赶程,来到这州府之下,来递诉状。那盼儿大姐素来聪敏,定有转机。待我敲动堂鼓。(敲鼓)
魏　扬　(惊)猛听堂鼓声,来了喊冤人。升堂!

[众差役上。

魏　扬　传喊冤人。
差役甲　喊冤人上堂。

[安秀实进跪。

安秀实　大人在上,小生安秀实前来告状。
魏　扬　诉状呈上。

[魏扬观状,惊讶。

魏　扬　安秀实,起来回话。
安秀实　是。
魏　扬　你与宋引章婚约之事,那醉乡楼赵盼儿可为人证?
安秀实　正是。
魏　扬　莫非同名同姓?……就是同名同姓,也不该同是醉乡楼……

[周舍、李教婆急上。"走!"

李教婆　原本说告病,二人不见影。
周　舍　一朝在我手,叫她知气候!
李教婆　周大爷,与赵盼儿打官司,我们能赢么?
周　舍　妈妈怕着何来?我有婚书在手,不必怕!击起堂鼓。(李教婆击鼓)
魏　扬　这一案未断又来一案。传!
差役甲　传击鼓人上堂。

[周舍、李教婆同进,同:"见过大人。"

魏　扬　那是李教婆。
李教婆　安秀实,你怎么在这里?
安秀实　状告周舍!
周　舍　呸!你怎能告得了我?
魏　扬　休得喧嚷,脸朝外跪!(对周舍)你便是周舍?
周　舍　正是。
魏　扬　状告何人?
周　舍　状告那赵盼儿!
李教婆　我也状告赵盼儿。
魏　扬　可有诉状?
周　舍　小人匆忙,未曾备得。
李教婆　我也无有。
魏　扬　你告她何来?
周　舍　我告她设下计谋,骗我婚姻。
魏　扬　(暗笑)照他说来,倒有盼儿的行事。你可有凭证?
周　舍　我有婚书为凭……
魏　扬　婚书!

[赵盼儿、宋引章、素香、樱红、翠玉上。

赵盼儿　撒下钓鱼钩,要把精神抖!
宋引章　愿他为官正,是非判清明!(赵盼儿、宋引章分别击鼓)
四衙役　老爷,今儿什么天啊?怎么雷声打个不停啊?
魏　扬　一同传上堂来!
四衙役　传击鼓人上堂!

[五人齐跪,同声:"见过大人。"

魏　扬　你们五人有何冤枉?
周　舍　大人不必问了,都是一家的官司。
差官甲　(急上)大人、大人!找到赵盼儿了!
魏　扬　在哪里?
差　官　也到此告状来了。
魏　扬　哦!
周　舍　(发现)赵盼儿,你好玲珑的心肝!
赵盼儿　哼!
魏　扬　果然是赵盼儿……
差官甲　(示意不可)大人!
魏　扬　如此公堂怎得相认。你们脸朝外跪!
众　人　是!
魏　扬　赵盼儿——
赵盼儿　在……
魏　扬　那安秀实与宋引章婚约之事你可知道?
赵盼儿　且住,这声音如此情切?
魏　扬　本院问你,怎的不答?
赵盼儿　大人……
　　　　(唱)【雁儿落】
　　　　他二人幼定亲奈凄凉,
　　　　只因是经乱丧家亡败。
　　　　因离乱下廊院,
　　　　少时情裹絮长。
　　　　恨奸贼拆鸳鸯恶谋藏。
周　舍　大人休听她胡言,此事从未对我讲过。
李教婆　是啊,从未听说宋引章与安秀实有什么亲事。

魏　扬　你们三人可知此事？
翠樱素　俱都知晓。
魏　扬　就你李教婆不知？
翠　玉　她暗中收了周舍的钱财。
翠樱素　她收了周舍的钱财。
李教婆　公堂之上，不要胡说。
翠　玉　句句实情。
翠樱素　句句实情。
魏　扬　李教婆，你有何话讲？
周　舍　大人，都是那宋引章一厢情愿要嫁于我。
魏　扬　宋引章，可是你甘愿自嫁？
宋引章　民女好生命苦！
赵盼儿　大人，如今周舍已写下休书了。
宋引章　（连忙）休书在此。（周舍欲抢）
周　舍　拿来！
魏　扬　公堂之上，休得放肆！
差　役　跪下！
周　舍　大人，那赵盼儿与我的婚书。
魏　扬　你与那赵盼儿的婚书！
周　舍　你可要明断！
赵盼儿　婚书？什么婚书？
周　舍　昨日富春茶馆的伙计，他的见证。
魏　扬　差官，传他来见！
差　官　是。
翠　素　姑娘！
宋引章　姐姐，这……
安秀实　盼儿姐，此事？
赵盼儿　无妨！
　　　　［店小二上。
店小二　恨得周舍牙根痒，盼儿大姐做主张！（进）参见大人。
周　舍　小二，昨日赵盼儿的婚书放在你处，快交于大人！
店小二　是！（呈上婚书）
魏　扬　（看）嘟！这婚书无有手模足印，怎可为凭？
周　舍　（明白）喳喳喳！尔等好奸计！
赵盼儿　大人，民女有几句要讲。
魏　扬　不要跪坏了她。（暗语）大家起来回话。（魏扬侧身）
众　人　谢大人。
赵盼儿　（唱）【搅筝琶】
　　　　先是你执拗拗道理不懂，
　　　　目浅窥窄墙。

　　　　再则你呵……
　　　　似枇杷总不黄。
　　　　秋水断样，
　　　　是我作羞谎，
　　　　也是俺恨彻了的毒狼假檀郎。（白：狠贼子！）
　　　　你待想摘香于俺，
　　　　你待想虚名作响，
　　　　你待想诒上欺下，
　　　　你待想作计逃场。（白：今日教你乎。）
　　　　丢了娇妻，
　　　　舍了银财，
　　　　困了囹圄，
　　　　尽去梦乡！
周　舍　你这毒妇！招打！（作打）
魏　扬　大胆！公堂之上岂容你张狂！绑了，听我下断：周舍恃强凌弱强占人妻，不思悔意，民愤不容！左右！
差　官　有！
魏　扬　将周舍杖责八十，立即收监，听候发落！
周　舍　大人，你断的不公，断的不公！
魏　扬　押下去！
周　舍　断的不公！
　　　　［四衙役拖周舍下。
素　香　姑娘，这大人倒像是魏相公。
魏　扬　赵盼儿……
赵盼儿　大人且慢。
赵盼儿　我还要问妈妈几句。
魏　扬　你且问来。
赵盼儿　狠心的李教婆！我与引章都是你亲自调教的，你不该贪图那贼钱财，哄骗引章妹妹。
素、翠　你不该搜书换书，误了盼儿姑娘的青春。
众　人　今日公堂之上，望大人主持公道。
赵盼儿　大人，小女子也要自赎自身。
李教婆　大人，我冤枉啊！原来上面坐的就是魏扬！
魏　扬　原来是你这刁妇错改了书信！听判：李教婆贪慕钱财、逼害他人，杖责四十。拉下去！
差　官　走！（拉走李教婆）
　　　　［众人下。
赵盼儿　你还不掌过面来。
魏　扬　你倒是靠过身来呀！
　　　　（唱）【乔木查】
　　　　岁华远难耐，
　　　　轻裹裹挨近手难放。

| | |
|---|---|
| 赵盼儿 | （接唱）原似酿泪眼簌簌咱苦奔忙， |
| 魏 扬 | （接唱）怎敢忘平康花郎巷， |
| 赵、魏 | （合唱）天注定俺这般金钩合唱。 |
| | ［外报喜人上。 |
| 报喜人 | 报喜报喜！十年寒窗苦，一朝长安花。洛阳安秀实中了头名状元，特来报喜。 |
| | ［安秀实、宋引章等人上。众歌妓上。 |
| 报喜人 | 洛阳安秀实中了头名状元，特来报喜。 |
| 众 人 | 当真可喜可贺！可喜可贺！ |
| 安秀实 | 且喜今日登金榜， |
| 宋引章 | 深感姊妹情意长。 |
| 赵盼儿 | 经霜方知春来到， |
| 众 人 | 积善才得国恒昌。 |
| | ［众人扬眉吐气，欢欣喜悦，众姐妹为团圆的人翩翩起舞。 |
| 众 人 | （唱）【木兰花】——〔唐〕白居易 |
| | 紫房日照胭脂折， |
| | 素艳风吹腻粉开。 |
| | 怪得独饶脂粉态， |
| | 木兰曾作女郎来！ |
| | （剧终） |

# 经典重启　名剧再现
## ——昆剧《救风尘》背后的创作故事

### 导　语

12月22日至24日，由北方昆曲剧院排演的昆剧《救风尘》在北京长安大戏院演出。戏中个性分明的人物，精彩的唱段，诙谐幽默的情节，赢得观众阵阵掌声。

《救风尘》全名"赵盼儿风月救风尘"，是元代戏曲名家关汉卿的代表作之一。讲述了恶棍周舍骗娶宋引章后又加以虐待，宋引章的结义姐妹赵盼儿巧设计谋将其救出的故事。批判了以周舍为代表的权贵人士、社会蠹虫对底层人民的残酷压迫，揭露了封建统治的黑暗。在针砭时弊的前提下，给人以极大的感悟与深刻的反思。

作为北京文化艺术基金资助项目，《救风尘》在尊重原作的基础上大胆创新，在展现昆曲唯美的同时，又呈现出人物、叙事的复杂精妙。尤其在全体创作者的通力合作下，这一作品呈现出了新的时代内涵和审美特质。当作品走向舞台，几位主创娓娓道出了舞台背后的创作故事。

### 导演徐春兰：面对这部昆剧，我依然是个初学者

《救风尘》是我执导的第十部昆曲作品了。但是面对这部剧，我过去所有的经验、功力和修养，都让我感觉不足以驾轻就熟地去操控新工作，我依然像个初学者。由于昆曲对文本的严格要求，它的文学风格更接近中国古典文学的意蕴，加之昆曲在曲牌上有严格的韵律要求，昆剧的创作需要创作者秉持非常严谨的态度。

当然，如果完全被昆曲严格的艺术特征所制约，无法展开想象，去做更多艺术上的处理，那么作品的呈现肯定会打折扣。作为导演，我有时会感到创作上的"战战兢兢"——既需要忠于传统，但同时也会想要创新，要把握两者的平衡。在《救风尘》里，故事所塑造的人物形象以及传达出的价值观，本身就具有现代意义。

代表着底层民众的赵盼儿，没有隐忍和退缩，而是凭着自己的聪慧和侠义与封建恶势力抗争。由国家一级演员魏春荣饰演的赵盼儿，在展现角色的美丽、聪明伶俐之外，又赋予了角色丰富细腻的情感魅力，直爽、快言快语、勇敢泼辣，让观众一下子就看到了人物独特的性格特征。舞台上，反面人物李教婆的贪婪、周舍的狂妄自大，赵盼儿和周引章的可爱与悲情，反差之中带有一种喜剧的元素，然而观众在笑声中又能体会到一些苦涩。这让整个作品的呈现更加立体、丰富。

戏曲的创作、演出是一个需要不断打磨的过程。我很感谢一起合作的这个团队的成员，无论是从事戏曲艺术多年的"老将"，还是学习戏曲的"新兵"，感谢他们对《救风尘》的付出，正是有了他们的配合，我的导演工作才顺畅和轻松。

### 唱腔设计周雪华：昆曲的创作是在格律规定下发挥自己的智慧

昆曲谱腔和唱腔的格律规范，是昆曲艺术最终呈现的核心。创作《救风尘》，就是要把昆曲传统中的精华部分展现出来。所以一开始，我在选曲上做了很多工作，

比如既要表现出赵盼儿侠义心肠的一面,还要表现出她柔情的一面,这就需要选择不同内容、不同情绪、不同节奏的曲牌。按照戏曲故事中不同的情绪,我选择了不同的曲牌,用南曲体现比较优柔寡断、纠结的感情戏,而用北曲展现大气、侠义的人物性格和紧张、紧凑的故事节奏。南曲、北曲结合,令作品音乐风格形成对比,有效地辅助了故事情节中对不同人物形象和性格的塑造。

当然,严格按照昆曲的曲牌设计唱腔,会令现在的观众感到艰深难懂,我在设计过程中还要考虑到观众的审美习惯,考虑到人物表达的情绪以及剧目上下场的连接,包括要考虑到演员的演唱习惯和唱腔特点。

所以,在《救风尘》中,女主角的戏一般来说都是用南曲。尽管对北方昆曲剧院来说,演员更擅长唱北曲,但她们对于南曲的演唱也乐意接受,并且唱得很好。值得一提的是,其中第五场,赵盼儿决定要去救人,这场"雪夜行路"的戏是为了显示她的侠义心肠,我们从前面柔美的南曲转向了北曲,呈现出大气派的特点。

按照传统,塑造赵盼儿这样的妓女身份的人物,很少使用北曲,但也要充分意识到,曲牌仍旧是为故事和人物服务的。因此我们在这里大胆创新,用一整套曲牌展现主要人物的主要唱段。这样的唱功戏,集表演、唱腔、舞台展现、灯光、布景、服装、伴奏、音乐等所有的综合艺术于一身,呈现出非常完整的昆曲艺术魅力。

### 剧本改编李炳辉:借用关汉卿的故事内核,大胆展开想象

在《救风尘》之前,我写的昆剧剧本并不是很多,这次有幸和各位经验丰富的老师一起合作,也学习了很多。关汉卿的作品很经典,但是元杂剧如何唱,没有人知道,并且对于四折一楔子的原作构架来说,剧情相对简单,舞台呈现会很单一,这就需要在剧本改编上,以保留原作故事的内核和人物形象为基础,大胆展开想象。

我在改编中做出了两条情感线,一条是宋引章与安秀实的感情线,一条是赵盼儿与魏扬的感情线。魏扬是原作中没有而新加上的人物,两对男女的情感归宿为观众呈现了一个大团圆的结局。这也正应了李渔在《闲情偶寄》中所提到的曲学概念——"无包括之痕,而有团圆之趣"。尤其考虑到关汉卿的作品更具浪漫主义风格,因此我在创作时也会尽可能多一些诗意的留白。剧情前面的部分呈现了唯美的情感,后面则节奏加快,情节紧凑,观众会跟随人物和剧情沉浸其中。

对于昆曲来说,格律是主心骨,我和周雪华老师在创作主张上是一致的,就是一定要遵从传统,遵从规定。尽管要遵循传统,但是我也要尽可能在剧本的创作上更吸引观众。比如我们更尊重北方昆曲剧院的特点,在剧本中加入很多北曲,因为北曲的特点是字多腔少,更适合叙事。如赵盼儿"雪夜行路"的一场戏,从头到尾全是北曲,节奏很快,观众也会跟着紧张起来。

《救风尘》的剧本创作花费了三四个月的时间,中间修改了三四次,虽然因为疫情原因耽误了半年时间,但恢复排演之后,大家迅速进入状态,在各位主创老师的协作下,进展很快。

### 北方昆曲剧院国家一级演员 魏春荣:从朱帘秀到赵盼儿

2009年,我曾在昆剧《关汉卿》中饰演朱帘秀,她为救徒弟连枝秀,去和莆察老爷应酬,酒后回到长乐班质问连枝秀:"今日的《救风尘》,还是你与我配戏吗……那《救风尘》中宋引章嫁了周舍,却又如何结果?你莫要过了一年半载也学那宋引章哭啼而回,难道还要我拼着身子再去救你不成?"时间一晃,11年过去了。关汉卿所作的《救风尘》,呈现在昆曲舞台上了。这次,我饰演的真是赵盼儿。

朱帘秀和赵盼儿虽有联结之处,却又是差别很大的人物。赵盼儿作为底层民众的代表,她出身并不高贵,却有见识;年纪轻轻,但也有胆量。虽然这部剧主要表现的是赵盼儿这一人物,却不同于剧本写作中所谓的"大女主"的戏,赵盼儿侠义勇敢,但她也有小姑娘的可爱、犹豫,她也有失败后着急、不安的情绪,在一步步与恶势力斗争的过程中,她不断成长,达到了圆满的结果。这样的故事抛开了以往较为单一和直白的叙事,令这部戏的舞台呈现更立体、更丰富了。

考虑到赵盼儿这一角色的性格特点,我在表演程式上采用了介于昆曲六旦和闺门旦之间的表演。在戏的前段部分,我采用韩世昌老师在《春香闹学》中的一些程式动作来塑造赵盼儿的活泼、顽皮,而在"雪夜赶路"这场戏中,我加入了自己在昆剧《思凡》中的一些带有鲜明特性的程式动作。比如赵盼儿劝解宋引章不成,宋引章甩手一走,赵盼儿喊她喊不回来,着急得没有办法便跺脚,这一动作很传神地传达出了当时人物的情绪。这一动作的设计,来源于多年在舞台上的表演经验,也来源于对人物性格的琢磨。

如今无论是经典剧作,还是随着时代发展,当下剧作家创作的剧本,都要通过表现人物多侧面和富有层次的性格来讲述人物内心。创排昆剧与传统戏不同,它要求演员对剧本不断研磨,对角色不断创作。我希望这次

### 北方昆曲剧院国家一级演员邵峥：表演既在程式之中，又在程式之外

这次我在《救风尘》中饰演的是魏扬。这一角色在关汉卿原作里是没有的，剧本创作为了丰富赵盼儿的情感线，加入了魏扬这一人物。虽说在戏里表现了赵盼儿和魏扬的情感，但是《救风尘》和以往的昆剧并不相同。以往昆曲多是表现"谈情说爱"，这次则侧重表现一个女子的侠义性格，男女情感并不是表现的重点。在戏中，我与饰演赵盼儿的魏春荣只有一场对手戏。

这次我并不是戏中的主要角色，但是排演下来感受却是最深。之前演出折子戏等传统剧目时，表演程式化的东西很多，一个转身、一个眼神都在不断的学习和表演经验中形成了固有的模式，但是对于《救风尘》来说，导演徐春兰要求演员达到更高的境界。譬如她要求你的每一个眼神都要有戏，要将内心的情绪通过眼神、面部表情传达出来。这对演员提出了更高的要求，既要在昆曲所规定的程式中完成表演，又要在对剧本的理解之上升华表演。

实际上，导演对演员的引导和启发，也是对今后昆剧创排的有益探索。虽然这次我的演出任务不多，但我还是很愿意每天到排练场来，观摩导演为其他年轻演员讲解人物表现手法，这让我很受启发。今天我们都说昆曲要"守正创新"，然而"守正"容易，"创新"不易。北方昆曲剧院也在不断尝试，不断思考这个问题。

## 上海昆剧团2020年度推荐剧目
### 《拜月亭记》

出　品　人：谷好好
制　作　人：张咏亮　武　鹏　冯元君
统　　　筹：徐清蓉
编　　　剧：唐葆祥
导　　　演：郭宇
艺术指导：蔡正仁　张洵澎
副　导　演：丁芸
唱腔设计：顾兆琳　李琪
音乐设计：李樑
舞美设计：伊天夫　叶晶　蒋志凌
灯光设计：伊天夫　叶晶　庄兆法
服装设计：徐洪青
化妆造型：符凤珑
道具设计：徐磊
打击乐设计：王一帆
英文翻译：谭许亚
场　　　记：陆珊珊

**演员表**

蒋世隆：卫立　谭许亚
王瑞兰：汪思雅　蒋诗佳
蒋瑞莲：陶思妤
王　镇：周喆
王　母：岳琳
翁太医：张前仓
店　主：朱霖彦
番　将：安新宇
店小二：娄云啸
六　儿：谭笑
说书人：张伟伟
院　公：倪振康
指　挥：林峰
司　鼓：王一帆
司　笛：张思炜
伴　奏：上海昆剧团乐队

《拜月亭记》脱胎自元代大戏剧家关汉卿杂剧《幽闺佳人拜月亭》及元末施惠改编的南戏《幽闺记》（俗名"拜月亭"）。《拜月亭》作为南戏之一，其文化价值与艺术价值非同寻常，几百年来被各剧种改编搬演，因其故事通俗有趣，人物有特色，深受戏曲观众的喜爱。

以昆曲而言，编辑于清乾隆年间的昆曲折子戏总集《缀白裘》收录了《走雨》《踏伞》《大话》《上山》《请医》

《拜月》等6折,而成书于乾隆年间的昆曲曲谱《纳书楹曲谱》则收录了《结盟》《走雨》《出关》《踏伞》《驿会》《拜月》等6折,但20世纪20年代,昆剧"传"字辈在上海曾演出过《大话》《上山》《走雨》《问嫂》《踏伞》《捉获》《虎寨》《招商》《串戏》《请医》等10折。据1927年8月29日《申报》载:周传瑛饰蒋世隆,华传萍饰王瑞兰,马传菁饰王母,郑传鉴饰陀满兴福,沈传锟饰大头目,邵传镛饰大老虎,华传浩饰酒保,汪传钤饰店主,王传淞饰翁郎中。1962年12月苏、浙、沪三省(市)昆曲观摩演出时,王传淞饰翁太医主演《请医》,姚传芗饰王瑞兰主演《走雨》《踏伞》。1958年,为纪念关汉卿创作活动700年,上海戏曲学校改编演出了昆剧《拜月亭》,当时由"昆大班"学员蔡正仁和张洵澎主演。

上昆本次改编,主要依据南戏《幽闺记》,在剧情上"立头脑、剪头绪",既删繁就简又精益求精,并参考了当年上海戏曲学校校长周玑璋和汪一鹗的改编本,删去了陀满兴福这条情节线,以王瑞兰和蒋世隆的爱情线索展开,并突出和加强了王、蒋两人追求爱情幸福,敢于反抗的性格,歌颂了青年男女在患难中建立起来的爱情,具有积极的思想意义。文本风格紧扣南戏质朴、通俗的风格,力求从传统中来,在时代中再造传统《拜月亭记》。

全剧分为7出,结构明确、人物线索清晰明了,文辞雅致生动又不乏趣味。编剧唐葆祥在疫情期间跟两位艺术指导蔡正仁、张洵澎以及导演郭宇反复商榷,几易其稿,始成新剧《拜月亭记》。

该剧是为昆五班量身打造的昆剧剧目,意在进一步培养人才,出人出戏,以传统剧目为依托,使青年一代在唱、念、表演以及人物塑造上得到提升与历练。排演分两组进行,卫立、汪思雅、谭许亚、蒋诗佳分别担任两组主演,饰演蒋世隆与王瑞兰,陶思好饰演蒋瑞莲,其他人物也都是昆五班成员演员。

《拜月亭记》在二度的导演、舞美、灯光、服装、妆容等方面均为重新设计、制作。特邀上海戏剧学院教授郭宇为该剧导演,著名舞美设计、舞美教授伊天夫为舞美设计;在唱腔设计及音乐设计方面,在原来唱腔的基础上再翻新,并邀请李樑老师设计全剧音乐。

该剧看点颇多,除经典生旦对子戏《踏伞》之外,又新增《请医别妻》一折,并将王瑞兰一人的"拜月"改为王瑞兰与蒋瑞莲的"双拜月",使得情节与行当更加富有色彩,人物也更为丰满。南戏中翁太医这个富有特色的人物被保留下来并起到了极好的"插科打诨"效果,为全剧增色不少。

## 《拜月亭记》改编札记

唐葆祥[①]

金元杂剧《拜月亭》是元代戏剧家关汉卿的代表作之一,全称"幽闺佳人拜月亭"。南戏《幽闺记》(俗名"拜月亭")是元末施惠根据关剧改编而成。

南戏起源于北宋末年,是流行于南方的一种戏剧形式。当北方的杂剧衰落时,南戏开始兴盛起来。被后世称为"四大南戏"的《荆钗记》《白兔记》《拜月亭》《杀狗记》中,以《拜月亭》的艺术成就为最高。明人李卓吾评:"此记关目极好,说得好,曲亦好,真元人手笔也……以配《西厢》,不妨相追逐也。"明人何良俊曰:"《拜月亭》是元人施君美(即施惠)所撰……余谓其高出于《琵琶记》远甚。盖其才藻虽不及高,然终是当行。"

金元杂剧唱的是"北曲",南戏唱的是"南曲"。除了音乐不同外,剧本体制、结构也不相同。《拜月亭》写的是男女主人公在逃难途中相遇、相识、相爱,最后结合的故事。全剧以王瑞兰和蒋世隆的爱情为主线,由旦角王瑞兰一人唱到底。其余角色只有念白,以交代情节。

施惠的《幽闺记》全剧共40出,以王瑞兰家、蒋世隆家、陀满兴福家三线平行展开,最后合拢。剧中每个角色都可以唱,包括独唱、对唱、合唱等,无论是人物、剧情还是形式相较《拜月亭》都有了极大的丰富与发展。以《幽闺记》为代表的南戏体制对金元杂剧的突破,王国维对此有高度评价:"而一剧无一定之折数,一折无一定之宫调,且不独以数色合唱一折,并有以数色合唱一曲,而各色皆有白有唱者,此则南戏之一大进步,而不得不大书特书以表之者也。"

《拜月亭》自有南戏剧本以来,历代诸声腔剧种如昆

---

[①] 作者系上海昆剧团国家一级编剧。

曲、莆仙戏、梨园戏、婺剧、湘剧、川剧等多有演出。以昆曲而言，编辑于清乾隆年间的昆曲折子戏总集《缀白裘》中收录了《走雨》《踏伞》《大话》《上山》《请医》《拜月》等6折，而成书于乾隆年间的昆曲曲谱《纳书楹曲谱》则收录了《结盟》《走雨》《出关》《踏伞》《驿会》《拜月》等6折，但20世纪20年代，昆剧"传"字辈在上海曾演出过《大话》《上山》《走雨》《问喽》《踏伞》《捉获》《虎寨》《招商》《串戏》《请医》等10折。1962年12月苏、浙、沪三省（市）昆曲观摩演出时，王传淞饰翁太医主演《请医》，姚传芗饰王瑞兰主演《走雨》《踏伞》。1958年，为纪念关汉卿创作活动700年，上海戏曲学校改编演出昆剧《拜月亭》，全剧共10场——《逃军》《踏伞》《认女》《招商》《和番回朝》《离鸾》《上路》《拜月》《思妻》《议婚》，由周玑璋、汪一鹕改编，昆大班蔡正仁和张洵澎主演，主教老师是沈传芷。尽管该剧没有按昆曲传统格律编写，但在唱腔尤其是表演上，充分体现了昆曲的艺术特色。

我们这次改编的《拜月亭》与上海戏校1958年改编本不同，是回归昆曲传统，打造一个比较完整的昆曲本。最先是2012年为上海戏校昆五班毕业演出而改编的，参加了2012年第五届全国昆曲汇演。这次改编是以当年改编本为基础，演出主体还是昆五班，由卫立饰蒋世隆，汪思雅饰王瑞兰。为了培养青年演员，将该剧打造成上昆经典剧目，剧团领导十分重视，特聘请蔡正仁、张洵澎这两位当年主演过《拜月亭》的老艺术家担任艺术指导。导演郭宇则对人物走向和舞台表演风格样式提出了独到的想法。因此，剧本也相应地做了较大的改动。

改编本依据南戏《幽闺记》，删去陀满兴福这条情节线，以王瑞兰和蒋世隆的爱情线索展开，加强了王、蒋两人追求爱情幸福，敢于反抗的性格。全剧分为7出：《番兵犯境》《避难奇遇》《旅邸结亲》《和番回京》《请医别妻》《幽闺拜月》《劫后重圆》。第一出《番兵犯境》和第四出《和番回京》这两个短出是新增的，目的是使故事发展的背景更加清晰。在第二出《避难奇遇》中增加了蒋瑞莲认王母为义母，以及王瑞兰与蒋世隆相互了解身世，蒋借伞于王自己淋雨，王心中感激，对蒋人品的评价等情节，这些细节都为两人感情的发展做好了铺垫。第三出《旅邸结亲》对蒋世隆与王瑞兰两人从彼此好感到结为夫妻的感情发展，做了进一步的梳理。原来蒋世隆很主动要求同居，有乘人之危的嫌疑，与他正直善良、富有同情心的书生形象不符，这次也做了修改。第六出《幽闺拜月》对蒋瑞莲的年龄做了调整，在南戏剧本中蒋的年龄与王瑞兰相仿，而上海戏校的改编本将蒋瑞莲的年龄设定为十三四岁，这样从角色上一个闺门旦、一个花旦，表演就拉开了距离。我们吸取了戏校改编本的优点，以及张洵澎老师的意见，将王瑞兰的拜月改为王瑞兰与蒋瑞莲的双拜月，王思念丈夫，蒋思念哥哥，两人思念的是同一人——蒋世隆。这样对蒋瑞莲的台词、唱词也相应地做了调整。

此外，戏校改编本删去了《请医》的情节，我们在第五出《请医别妻》中，保留了南戏剧本中翁太医这个富有特色的人物。翁太医是个乡村郎中，因医术高明，民间就以"太医"相称。但他的性格极其幽默，能将白说成黑，将好说成坏，将男当做女，等等。表面上似乎很庸俗，骨子里是幽默滑稽。这个人物在昆曲里是由二面应工。二面属丑角，古称"副净"，俗称"二花面""冷二面"，是昆剧特有的介于白面与小丑之间的家门，通常扮演奸刁刻毒的反面人物，如奸臣、恶吏等，表演冷峻，以奸诈诡谲、阴阳怪气、皮笑肉不笑的神态为主。但翁郎中这个角色却是个具有喜剧色彩的正面人物。我有幸曾两次观摩过王传淞的演出，第一次是1962年12月苏、浙、沪三省（市）昆曲观摩演出，那时对昆曲一无所知，觉得这个人物有点俗。第二次是20世纪80年代初，在杭州观看王传淞演出，冷峻幽默，分寸掌握得恰到好处，非但没有庸俗的感觉，这个人物还很可爱，让人发出会心的微笑。因此我们在改编时保留了翁太医的戏，只是做了浓缩和删节。

南戏也是曲牌体，也可以用昆曲演唱，不过它的联套和格律不是很严谨，留下来的好曲子不是很多，在现代昆剧舞台上不常见有折子戏的演出，上昆自建团以来就没有演出过。我改编时曾与昆曲作曲家顾兆琳商量，对昆曲曲牌和套数做了重新安排。例如《避难奇遇》是由南戏剧本中的《风雨间关》《旷野奇逢》《彼此亲依》《子母途穷》等4出合并而成，每折宫调各不相同，不可能凑合在一起，只能另选一套曲牌重新填词，将它们统一起来。我们选用了南北合套，最后一支【胜如花】载歌载舞地表现王、蒋两人风雨路上从相识到相爱的感情变化。又如《幽闺拜月》出，南戏选用【二郎神】1套加【莺集御林春】4支、【四犯黄莺儿】2支。我们改用【梁州序】自套加【朝元歌】自套。《劫后重圆》一出，包括南戏剧本中的《诏赘仙郎》《推就红丝》《官媒回话》《请谐伉俪》《天凑姻缘》《洛珠双合》等6出内容，我们选用了【一江风】加【尾犯序】自套来体现，保持了昆曲联曲成套，以单套或复套成折的音乐结构的特点。

# 新人成长了  老戏翻新了

赵 玥

"《拜月亭记》对我个人而言,感情是极深的,它帮我打开了昆曲之路,在我不多的人生经历中属于里程碑式的存在。"上海昆剧团昆五班小生演员卫立回忆起在戏校演出这台戏的情形时十分感慨,那是他人生中主演的第一出昆曲大戏。

9月9日、10日,上昆为昆五班青年演员量身打造的新版《拜月亭记》将在东方艺术中心上演。台上是青春亮丽的新生代,背后却凝聚着昆大班老艺术家尽心传艺的心血。

《拜月亭记》演出海报

卫立(左)、汪诗雅

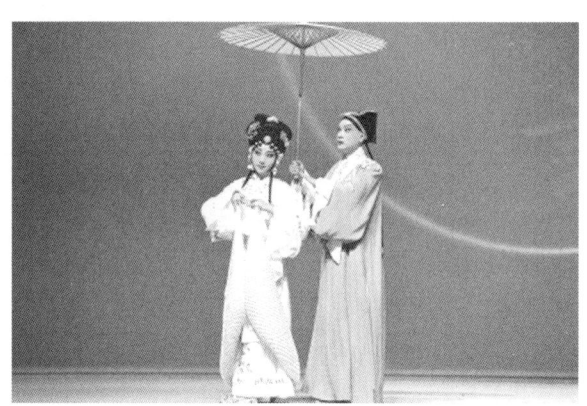

谭许亚(右)、蒋诗佳

### 创新不失本体

3月下旬,《拜月亭记》开了第一次主创碰头会,昆剧表演艺术家蔡正仁和张洵澎两位艺术指导来到上昆,和大家一起戴着口罩讨论剧本。1959年,蔡正仁和张洵澎还在上海戏曲学校昆大班读书时,就主演过昆剧《拜月亭》,主教老师是沈传芷,受到各方的欢迎和喜爱。尽管该剧没有按昆曲传统格律编写,但在唱腔尤其是表演上充分体现了昆曲的艺术特色。

碰头会上,张洵澎从包里拿出一本薄薄的旧书,封面上写着"昆剧《拜月亭记》,关汉卿原著,周玑璋、汪一鹅改编"。这是1960年上海文艺出版社出版的带着曲谱的《拜月亭记》剧本。一说到戏,蔡正仁不由得激动起来,他说,虽然疫情扰乱了原本的创作计划,但不妨利用好这段时间,从头开始梳理剧本、调整唱腔,把四大南戏之一的《拜月亭记》做得更好。

戏既要遵守传统,又要有可看性;既要符合时代特色,又不能失去昆剧的本体。张洵澎建议,不妨参考1960年的版本,再与现在已有的剧本相结合,取其精华,整旧如新。新版《拜月亭记》剧本创作方向就此敲定,以王瑞兰和蒋世隆的爱情线索展开,强化了两人追求幸福生活、敢于反抗的性格。

两位前辈对昆剧、对这出戏的感情不言而喻,年近八旬的他们,对自己的学生更是寄予厚望,不遗余力地手把手一路教导,从戏校到昆团,一路保驾护航。8月,热火朝天的集训期间,《拜月亭记》新一轮修改也紧锣密

鼓地启动,蔡正仁和张洵澎几乎天天都泡在排练厅,扶学生上马,再送一程。

### 见证成长轨迹

2012年,昆五班学生刚从上海戏校毕业升入上海戏剧学院本科,就一起排演过《拜月亭记》,还参加了在苏州举办的第五届中国昆剧艺术节,获得优秀剧目奖。如今,这批学生已经毕业入团工作多年,卫立再次有机会诠释男主角蒋世隆,和他搭档扮演女主角王瑞兰的是青年闺门旦演员汪诗雅。

这次《拜月亭记》特别采用了两组生旦演员同时排演,另一组蒋世隆、王瑞兰分别由谭许亚、蒋诗佳扮演。《拜月亭》自南戏剧本产生以来,昆曲、莆仙戏、梨园戏、婺剧、湘剧、川剧等剧种多有演出,为了演好这个戏,谭许亚找了不少资料,参考了其他很多剧种对这个戏的舞台诠释。

当时在戏校的时候,蒋诗佳饰演的是剧中妹妹蒋瑞莲一角,现在重新排演这出戏,大家都觉得要区分这两个角色的不同,妹妹一角应该由花旦来应工。于是,蒋诗佳又从头学习姐姐瑞兰的戏份,"我本就主攻闺门旦,演姐姐瑞兰从行当来说才是适合的。"

年轻演员创排新版剧目,对他们而言是一次挑战,因为这不是按照传统经典剧目的路数,不能一招一式地模仿老师的艺术积淀,而是对调动自身创作能力的一次考验与历练。当年蔡正仁、张洵澎演出《拜月亭》时也不过是戏校的学生,昆五班的新秀们也在抓住机会、磨炼技艺,用自己的青春和汗水去熔铸舞台、浸润氍毹。

### 相关链接

金元杂剧《拜月亭》是元代戏剧家关汉卿的代表作之一,全称"幽闺佳人拜月亭"。南戏《幽闺记》(俗名"拜月亭")是元末施惠根据关剧改编而成。金元杂剧唱的是"北曲",南戏唱的是"南曲"。除了音乐不同外,北曲和南曲的剧本体制、结构也不相同。

关汉卿之作写的是男女主人公在逃难途中相遇、相识、相爱,最后结合的故事。全剧以王瑞兰和蒋世隆的爱情为主线。施惠的《幽闺记》全剧共40出,以王瑞兰家、蒋世隆家、陀满兴福家三线平行展开,最后合拢。无论是人物、剧情还是形式,相较《拜月亭》都有了极大的丰富与发展。

此次上昆的《拜月亭记》依据《幽闺记》改编,全剧分为7出——《番兵犯境》《避难奇遇》《旅邸结亲》《和番回京》《请医别妻》《幽闺拜月》《劫后重圆》,讲述王尚书之女瑞兰和母亲因避兵乱,逃难相失,途中瑞兰遇到蒋世隆,二人拜做兄妹,相偕而行,在旅店之中结成夫妻。王尚书由此经过,巧遇瑞兰,责其不守贞节,迫令回家。瑞兰回家之后,思念世隆,庭中拜月,祈求再得相会。蒋世隆去应考,状元及第,王尚书招赘为婿,原来新郎正是瑞兰日夜思念的人,遂圆满结局。

# 江苏省演艺集团昆剧院2020年度推荐剧目
## 《眷江城》

罗 周 编剧

编　　剧:罗　周
导　　演:韩剑英
文学顾问:张　弘
艺术指导:胡锦芳　赵　坚
唱腔设计:迟凌云
作　　曲:吴小平
配　　器:陈辉东
舞美设计:刘海峰
服装、造型设计:蓝　玲
灯光设计、舞美总监:郭云峰

音效设计:郭智瑄
多媒体设计:李　杰　华倏婧　卞　寅
道具设计:洪亮　缪向明
副导演:孙　晶　赵于涛

**主要演员**

刘益朋:施夏明
刘　母:张静芝
丁　铃:徐思佳
李玉虎:赵于涛

赵　顺：钱　伟
钱二伯：孙　晶
孙五可：杨　阳
阿　昌：周　鑫
小　乔：孙伊君

**主要人物**
刘益朋：医生（巾生）

刘　母：老乡鸡员工（正旦）
丁　铃：记者（闺门旦）
李玉虎：老乡鸡店长（净）
赵　顺：快递小哥（丑）
钱二伯：社区工作者（外）
孙五可：社区工作者（末）
阿　昌：货运司机（穷生）
小　乔：患病少女（贴旦）

# 序幕

［武汉。
［阳台上，小乔持盆猛敲。

小　乔　（哭喊）救命、救命！谁来救救我、救救我！
　　　　［切光。

# 第一折　双瞒

［南京，玄武湖公园，刘益朋上。

刘益朋　（唱）【北黄钟·醉花阴】
　　　　雾笼乡关望中远，
　　　　传疫讯寸心辗转。
　　　　长牵念、居家的老椿萱，
　　　　她茕茕可身安？
　　　　一番番、欲把键儿按，（手机在掌，踌躇）
　　　　回回的、舌尖上话来难。
　　　　怕百叠乱添作千叠乱。
　　　　（手机铃响）母亲，您好么？
刘　母　（内声）好，好！今早城封了，下午店关了；朋朋你呢？你在哪里？
刘益朋　我约了丁铃，在玄武湖，不知她来是不来。
刘　母　（内声）你与铃儿，怎么了？
刘益朋　电话不接、微信不回，她不理我多时了……
刘　母　（内声）她不理你，定是你不对……
刘益朋　母亲！不说这些。家中米面够么？蔬果够么？肉菜够么？
刘　母　（内声）够了、够了！备好了年货等你们，不料你临时加班……
刘益朋　临时加班，今却回……回回不去了！
刘　母　（内声）莫回、莫回！回不来的好、不回来的好……（电话持续，絮语之声渐轻）
　　　　［丁铃上。

丁　铃　（唱）【喜迁莺】
　　　　急飚飚欲谋一面、
　　　　急飚飚盼谋一面，
　　　　收拾起忧愁煎。
　　　　牵也波牵，
　　　　向江城仗义自遣，
　　　　又一缕依依上眉间。
　　　　（欲唤而止）益……（故意转身）
刘益朋　丁铃、丁铃！（追上）
　　　　（唱）可意儿到身前，
　　　　恰一似明晃晃皎月照眼，
　　　　好叫人半涩半甜、
　　　　好叫人半涩半甜。
　　　　我就知道，你会来的！当日口角，是我不对……
丁　铃　不说这些！听闻疫情严峻，你院将遣医驰援？
刘益朋　今夜湖水，分外静谧。
丁　铃　又道是争相请命、自愿前往？
刘益朋　明月一轮，高悬天边。
丁　铃　你再不说，我就走了！
刘益朋　留步、留步！丁大记者！你的消息，最是灵通，何须我说？
丁　铃　感染风险极大，可是的？
刘益朋　这……
丁　铃　你也写了请愿书，可是的？
刘益朋　我……

丁　铃　明日一早动身,可是的?
刘益朋　明日么……
丁　铃　不说也罢,走了、我走了!(佯行)
刘益朋　(随之,边走边解释)丁铃、丁铃!我院重症科十八人,十八个手印整整齐齐:皆请赴鄂、不避生死!
　　　　(唱)【出队子】
　　　　俺是个年少矫健,
　　　　守其职、责在肩,
　　　　未敢回闪只敢前!
　　　　况江城元是俺故园,
　　　　望云之情倍拳拳。
丁　铃　(唱)【刮地风】
　　　　难道我木肠铁心横相拦,
　　　　为甚的遮遮瞒瞒?
　　　　枉说比翼愿结生生伴,
　　　　恼恁个不问不言!
刘益朋　(唱)无关掇骗,欲言难辩,
　　　　怕亲亲知晓把珠泪强咽,
　　　　又少却一夕安眠。
　　　　累亲亲屏儿刷、心儿悬,
　　　　恁打熬更艰!
　　　　喏!一般样俺也瞒了慈严,
　　　　不是情薄、是忒忒忒这情儿深绵。
　　　　(忽见)呀!一路相随,不觉近她家门了!
丁　铃　阿姨正在武汉,你若归去,何不告知一声?
刘益朋　不可!
丁　铃　何不见她一面?
刘益朋　不可!
丁　铃　何不带我回家,与阿姨拜年?
刘益朋　一发不可!(手机铃响)是我娘……(接之)母亲……
刘　母　(内声)朋朋,你在南京,也不能大意!家里米面够么?蔬果够么?肉菜够么……
刘益朋　够了、够了……
丁　铃　呀!
　　　　(唱)【四门子】
　　　　觑着他唯唯诺诺头儿点,
　　　　耳边厢,尽是娘絮烦。
　　　　怕儿履践半步险,
　　　　暖与寒,镂心肝。
　　　　争能毅诉行程、此身将返,
　　　　骇煞她受怕担惊啼泪涟!
　　　　近掌机、并双肩……(偎之)
　　　　(夹白,对电话)阿姨放心,我看着他呢!
　　　　(唱)暮暮朝,相依万全。
刘　母　(内声)铃儿是你!你果然赴约、果然不生朋朋气了!喏,该说就说、该骂便骂,我把朋朋,交与你了!
丁　铃　多谢阿姨!
刘益朋　(挂机)多谢娘子!到……到了。
丁　铃　谢你一路送我到家。
刘益朋　那我……我去了?
丁　铃　去吧。
刘益朋　我……我真个去了?
丁　铃　当心。
刘益朋　(欲去又止)你我半月不见,才逢一面,又要作别……
丁　铃　此去武汉、水远山迢……
刘益朋　你既应承我娘照看于我……
丁　铃　只望今夜,看你到天明……
刘益朋　怎么说?
丁　铃　却又等不到天明!……进来吧。
刘益朋　(佯作)进去?……多少不便!
丁　铃　你再装乔,不进也罢!(欲关门)
刘益朋　要进、要进!(进门)丁……丁铃,你曾道长发及腰,即便嫁我……
丁　铃　这头秀发……(取剪刀递之)拿着。
刘益朋　这剪刀……剪什么?
丁　铃　头发。
刘益朋　什么?
丁　铃　头发!
刘益朋　不不不,剪不得、剪不得!
　　　　(唱)【水仙子】
　　　　怎怎怎、落玉剪;
　　　　怎怎怎、落玉剪;
　　　　盟盟盟、盟定长发及腰结姻缘。
　　　　盼盼盼、盼青丝泻如泉,
　　　　莫莫莫、莫扯这红丝断!
丁　铃　(唱)他他他、指乌云声先颤,
　　　　我我我、即渐里舒展花颜。
　　　　笑笑笑、笑他至诚天生性太憨,
　　　　把把把、把剪发疑作了鸳鸯散。
　　　　绞绞绞、绞脱那烦恼丝三千!
刘益朋　冷战半月,难道你还在生气?
丁　铃　你剪是不剪?

| | |
|---|---|
| 刘益朋 | 又怨我不声不响、撇你而去？ |
| 丁　铃 | 断是不断？ |
| 刘益朋 | 你若因此怨恼,要与我断,我就不—— |
| 丁　铃 | 不怎么？不如何？ |
| 刘益朋 | 不、不……哎呀丁铃！疫情汹汹、万众哀鸣。网络视频,有女子半夜三更、鼓盆求救！如此种种,怎不叫闻者胆裂、见者撕心！身为大夫,驰援武汉,我不去不成！ |
| 丁　铃 | 我也是不剪不成…… |
| 刘益朋 | 啊？ |
| 丁　铃 | 不断不成…… |
| 刘益朋 | 啊！ |
| 丁　铃 | 不去不成！<br>（唱）【幺篇】<br>痛痛痛、疫情喧, |
| 刘益朋 | （唱）痛痛痛、疫情喧, |
| 丁　铃 | （唱）罢却了迎春欢宴斟杯盏。 |
| 刘益朋 | （唱）听垂髫白发苦相唤, |
| 丁　铃 | （唱）赴沙场、从征战！ |
| 刘益朋 | （夹白）怎么,那武汉——你也要去？ |
| 丁　铃 | （夹白）也要去！ |
| 刘益朋 | （夹白）你是记者,不是医护！ |
| 丁　铃 | （唱）俺俺俺、俺风云入毫尖,<br>立信誓把欺弊针砭。 |
| 刘益朋 | （夹白）"新冠"凶险,你要三思…… |
| 丁　铃 | （唱）休休休、休望之生畏再迁延！<br>这袅袅乌丝殊不便,<br>也算得唱随同调弦。<br>那武汉,你去得、我也去得;请愿书,你写得、我也写得;便是这头发,你…… |
| 刘益朋 | （指发）我这板寸……？ |
| 丁　铃 | 我剪到齐耳！（递剪） |
| 刘益朋 | 这头秀发,留了多年……（迟疑接之） |
| 丁　铃 | 打理事烦,剪短的好……（依依抚之） |
| 刘益朋 | （唱）【红衲袄】<br>手捧着清凌凌漾碧川,（捧其发）<br>洒落了细柔柔柳芽繁,（剪之）<br>堆成这蓬茸茸春茵暖。（秀发落地） |
| 丁　铃 | 半月之前,你我何事争执,我思来想去,竟记不得了。 |
| 刘益朋 | （唱）悄轻轻流云挽, |
| 丁　铃 | （夹白）耿耿于怀,当真好笑。 |
| 刘益朋 | （唱）慢梳掠游丝软。 |
| 丁　铃 | （夹白）我本不怕,莫名之间,又有些怕…… |
| 刘益朋 | （唱）華人儿你我俱一般。 |
| 丁　铃 | （夹白）报社专车,今夜出发…… |
| 刘益朋 | （唱）怪道说等不到天明也,（手机铃响）<br>一霎时惊得人心旌闪。 |
| 丁　铃 | 是阿姨。（捧手机、按免提） |
| 刘益朋 | 母亲！您还未歇下？ |
| 刘　母 | （内声）翻来覆去睡不着！朋朋,你最近少出门、多休养,宅在家中,自己当心！ |
| 刘益朋 | 晓得！ |
| 刘　母 | （内声）囤些口罩！ |
| 刘益朋 | 知道！ |
| 刘　母 | （内声）不要聚餐！ |
| 刘益朋 | 明白……母亲,放心！我与丁铃,相守一处。她一笑一颦,挂我心头,我一冷一暖,也在她心上……（对话之声渐轻） |
| 丁　铃 | （唱）【煞尾】<br>愿春归云灿霞鲜,<br>守得个枝连并带花胭腴。<br>益朋、益朋……疫情过后,你若安泰、我亦无恙,你再求婚,我便嫁你……我定嫁你！<br>［灯渐暗。 |

# 楔子　饲猫

　　［武汉,小乔家,赵顺上。
　　［赵顺,开门、寻找等一系列动作。
　　［忽然电话铃起,骇赵顺一跳。

| | |
|---|---|
| 赵　顺 | （接之）喂？ |
| 丁　铃 | （内声）美团小哥,我上午下的单,怎么还未送到？ |
| 赵　顺 | 哪一单？ |
| 丁　铃 | （内声）方便面三箱,送至"金银潭"…… |
| 赵　顺 | "金银潭"？免了、免了,取消吧。（对观众）我呀？<br>（念）撬锁破门不是偷,<br>　　几多猫犬锁深楼。 |

添粮换水屏中录,
报与主人为解忧。
自打封城,那返乡的、旅游的、出差的、去外地"奔现""面基"的,一时之间,都回不来哉!家里猫猫狗狗,怕不要饿煞!我这外卖小哥,便多仔一项业务:奉命破门,替猫奴狗奴铲屎官,照管心肝宝贝小主子!(唤之)喵喵,哪能没动静?待我问问伊!(拨微信语音)小乔么?我喵喵叫仔半日天,怎不见你家三花?怀孕?怕人?不要喵喵叫,要咪咪叫?格么我来学学看。咪咪、咪咪……(手机铃又响)又来哉!喂……

丁　铃　(内声)你送是不送?

赵　顺　说不送就不送!

丁　铃　(内声)你!你不送,我打差评、投诉你!

赵　顺　啧啧,姐姐,我好怕呀。怕投诉、怕差评、更怕死!"金银潭",那是收治"新冠"定点医院,送不得、不敢送!(挂之)啊?小乔,你也在金银潭……啊哟!你猜我见着什么?是猫崽、出生不久的小猫崽!还有你家三花……在、都在;活着、都活着!

(唱)【北 步步娇】
团团娇软生爱煞,
连声咪咪心萌化。
冷暖共一家,
斟水添粮换猫砂。
嘘呵呵相觑我与它……
(手机铃响,看之)还是她。罢!
(唱)听那厢又斥骂!(接通)
喂……

丁　铃　(内声)等等、等等,听我说!我是江苏《现代快报》记者,叫丁铃。那方便面,是医生们的夜餐!

赵　顺　噢?给医生的?

丁　铃　(内声)他们忙了整天,还未吃上一口热食……

赵　顺　……送!

丁　铃　(内声)喂、喂?你说什么?

赵　顺　我说,我送!

丁　铃　(内声)送到"金银潭"……?

赵　顺　银潭路一号、金银潭医院,晓得!

丁　铃　(内声)多谢、多谢!放在门口、五米开外。

赵　顺　三箱"康师傅",有分量咯,我帮你搬上去。

丁　铃　(内声)不消、不消!

赵　顺　要咯、要咯!(挂机,对猫)猫儿啦猫儿,你我都是一样,睁眼巴巴,等人救命!莫怕、莫怕,没事哉、得救哉、有救哉!

[灯渐暗。

(注:这一段,把赵顺的身份先藏一藏,看上去真似个小偷一般,再解谜,电话顺序做一点调整,以便整体压缩少许。)

# 第二折　忧餐

[武汉,刘家,刘母上。

刘　母　(唱)【北正宫·端正好】
本指望合家欢、除夕闹,
冷不防漫疫灾、
恐又错失了元宵。
快快的身儿影儿自相照,
懒对这寒灰灶。
广场舞停了,麻将档关了,"老乡鸡"也歇业了。朋朋,枕巾、被套都与你备好了……不,莫回来,休犯傻!听个响吧……(开电视,主播之声传来)"晚上十点,医护人员终于腾出时间吃晚饭。几盒泡面、几袋饼干,就是他们的年夜饭……"(门铃声响)来了!(开门)

[孙五可上,钱二伯拎一马夹袋随上,立门外。

孙五可　刘阿姨,该测温啦!(以额温枪扫之,夸张)哎呀有了!

刘　母　多少?(急看)三十五度八……嗳!

钱二伯　这伢子,要你哩!

刘　母　人吓人,吓煞人!外面怎样了?

孙五可　刘阿姨!

(唱)【货郎儿四转】
你看那汇阡陌、车稀人少;

钱二伯　(唱)俺则是持箕帚、晨曦争早。

孙五可　(唱)洒扫间,枝叶零飘。

钱二伯　(唱)喷甘醴、瘴驱毒消。

孙五可　(唱)叩门户、详稽细考,

钱二伯　(唱)眺寒梅、迎人犹笑。

孙、钱　(唱)愿登枝头将春报,

豆皮热干麻烘糕，
　　　通九省舌上欢嚣。(注：换了曲牌,适当压缩)
刘　母　被你们这么一说,我也馋了!只是巧妇难为无米之炊……
钱二伯　(递袋子)瞧,你儿子网上订的菜,我与你拎来了!
　　　[幕后内声:老钱、小孙,84到了,来搭把手!
钱二伯　来了!
孙五可　来了!
钱、孙　来了!(急下)
刘　母　(收拾)满满一袋,费心思了。
　　　(唱)【滚绣球】
　　　红菜薹、翠蒜苗,
　　　水灵灵争鲜斗俏,
　　　好叫人松脱脱展了眉梢。
　　　武昌鱼、内蒙羔,
　　　筋道道实材真料,
　　　正合着层叠叠酱抹盐调。
　　　件桩桩是儿舌尖好……
　　　(夹白)有了!待我样样做好、拍照传去,叫他看图下饭、聊以解馋。武昌鱼么,清蒸;五花肉么,红焖;老母鸡么,炖汤……
　　　(唱)叨叨絮絮细拣挑,
　　　忙劫劫为儿作助劳。
　　　[刘益朋、丁铃悄上,与刘母面面相对。
　　　(注：没有门铃声,直接上、相对。)
刘、丁　母亲!/阿姨!
刘　母　呀!
　　　(唱)【幺篇】
　　　觑当面俨然立着儿曹,
刘益朋　(唱)携婵娟盈盈含笑,
刘　母　(唱)乱缠缠忧喜交交!
刘益朋　(唱)劝莫归、偏来到,
刘　母　(唱)嗔狂伢涉步险道,
刘益朋　(唱)奔走间奈何多娇!
丁　铃　(夹白)阿姨,不怪益朋,是我念着您的家常菜了!
　　　(唱)欢哈哈咱今来个巧,
　　　锅碗起舞筷箸敲!
刘益朋　瞧这一桌儿热气腾腾!娘,我近来早饼干、晚泡面,早晚吃成个"尸身不腐"!
刘　母　呸呸呸,童言无忌。(夹菜,喂丁铃)来来来,尝尝这粉蒸肚档!
丁　铃　美味!
刘　母　(夹菜,喂刘益朋)菜薹腊肉!
刘益朋　好吃!
刘　母　(夹菜,喂丁铃)葵花豆腐!
丁　铃　可口!
刘　母　(夹菜,喂刘益朋)泥鳅莴苣!
刘益朋　馋人……(欲上手)(注：加强吃菜的感觉)
刘　母　(以筷敲之)洗手去!
刘益朋　是是是。(下)
刘　母　手指缝里多搓搓,洗满三分钟!铃儿,看你浓浓密密、满把长发,待等有了宝宝,只怕留不住哩。
丁　铃　啊呀阿姨!
　　　(唱)【倘秀才】
　　　蕣地里庞儿绯烧,
刘　母　(唱)休误了三春花老。
丁　铃　(唱)则待风月有情架鹊桥。(注：这里改了一句)
刘　母　(唱)她羞又俏、俺笑眼瞧,
　　　万好千好!
　　　说多了、说多了!再尝尝这圆子,炸好了、蒸透了,淋上黄花菜、黑木耳勾芡的高汤,正宗的武汉味道,怎么样?
丁　铃　(食之)武汉味道,也是家的味道、娘的味道……
刘　母　什么?
丁　铃　娘的味道!娘啦!
刘　母　嗳、嗳、嗳!
　　　(唱)【叨叨令】
　　　听着她一声声软软糯糯的叫,
　　　觑着她娇楚楚明明净净的貌。
　　　恨不把喜讯儿家家户户的告,
　　　再添个小孙孙疼疼热热的抱。
　　　殷殷的斟汤水也么哥,
　　　连连的布佳肴也么哥……(丁铃悄下)
　　　(定睛)铃儿、铃儿……呀,如何饭厅之中,空空荡荡?朋朋、朋朋?盥洗室内,荡荡空空!儿子、媳妇!媳妇、儿子——!(惊觉)呀!
　　　(唱)原来是梦黄粱一个虚虚渺渺的觉!
　　　一桌子菜,都凉了……
　　　[李玉虎上,按铃良久。
李玉虎　(叫门)刘阿姨、刘阿姨!
刘　母　(惊觉)来了、来了!(开门)是李店长,请,家里坐。

李玉虎　　不消!(嗅之)好香啊。刘阿姨,多少人垂涎三尺,记挂您这锅汤!
　　　　(唱)【脱布衫】
　　　　香馥郁四时招邀,
　　　　暖躯壳疲减倦消。
　　　　绝胜了甘露琼瑶,
　　　　念念间肚缭肠绕。
　　　　(夹白)只是呵!
　　　　(唱)【小梁州】
　　　　店门一锁里外悄,
刘　母　(唱)冷了锅枯了勺。
李玉虎　(唱)恰好比雨里乌鹊各飞逃,
刘　母　(唱)惊纷扰,几时得归巢。
李玉虎　刘阿姨,近来店里关张不做生意,您可是闲不住了?
刘阿姨　不是闲不住、是忍不住!
　　　　(唱)【幺篇换头】
　　　　忍见那仁心医护没个饱,
　　　　冲汤泡面、筷头打捞。
　　　　一划的扑簌簌泪珠掉,
　　　　谁无儿女也,
　　　　争叫他这般苦打熬!
　　　　李店长,我有个主意,你斟酌斟酌!
李玉虎　什么主意?一起斟酌!
刘　母　喏。医生、护士,吃不上热饭热菜,冷肠冷肚,怎生是好?我们何不复工……
李玉虎　复工?
刘　母　开灶!
李玉虎　开灶?
刘　母　与他们做些饮食!
李玉虎　分文不赚?

刘　母　该当分忧!
李玉虎　出门上岗?
刘　母　分内之事!
李玉虎　当真不怕?
刘　母　不敢不去!
李玉虎　哈哈……刘阿姨,我们想到一处了!今日登门,正为此事。你若有心,明早七点,店门重开!(欲下)
刘　母　留步!饮了这碗汤再去。(奉之)
李玉虎　嗯……便是这个滋味!(饮之)
　　　　[手机响,刘母接之。
刘益朋　(内声)娘!我订的肉蔬,都送到了吧?今日武汉,又确诊了千余!母亲,您且宅家中!
刘　母　晓得!
刘益朋　(内声)不可出门!
刘　母　知道!
刘益朋　(内声)不要待客!
刘　母　明白!朋朋,我锅上还炖着汤,先挂了。
李玉虎　(悄语)那汤呀,都"炖"入我肚了!
刘　母　啊李店长,你也有儿女、也有父母……
李玉虎　这……是啦。
　　　　(唱)【尾声】
　　　　应怜母子心,
　　　　天涯同怀抱。
刘　母　(唱)霜雪岂独门前扫,
　　　　祷遍春风归来早。
李玉虎　刘阿姨,明日你……您不去也罢。
刘　母　李店长,世上父母儿女,都是一样的。
李玉虎　怎么讲?
刘　母　明日一早,我定当到岗、定当到岗!
　　　　[灯渐暗。

## 楔子　惭怯

　　　　[武汉道上,阿昌驱车上。
阿　昌　(唱)【南中吕·念奴娇】
　　　　昼驰夜赶,
　　　　车毂过叠嶂,
　　　　佳人近在望。
　　　　掌上银屏握已暖,
　　　　没乱里又生怅惘。
　　　　密匝匝遮防甲裳,
　　　　空寂寂汉疆鄂壤,
　　　　身似黄雀投丝网。
　　　　登程无悔,
　　　　则今时震吓颠荡!
　　　　[李玉虎驾车上,阿昌恍惚之间,二车碰擦!
李玉虎　下车、下车!满车生鲜,险些报废!
阿　昌　得罪、得罪!连开五天,委实难支!
李玉虎　看这车牌,你从江苏来?

| 阿　昌 | 防护服三千,运入武汉。 |
|---|---|
| 李玉虎 | 啊呀呀……失敬失敬、雪中送炭! |
| 阿　昌 | 不敢不敢、略尽绵薄! |
| 李玉虎 | 多劳! |
| 阿　昌 | 该当! |
| 李玉虎 | 先请! |
| 阿　昌 | 告辞。 |
| 李玉虎 | 转来!看你口罩已旧,我这还余三个,你拿了去。 |
| 阿　昌 | (拒之)心领了、心领了,如今口罩难得…… |
| 李玉虎 | (递之)拿着、拿着!你归去途中,少它不得! |

　　　(下)

阿　昌　这归去么……小乔啦小乔!想你我相识网上,用情渐深,我今奔波千里,为你而来;此去不远,便是你家……

　　　(唱)【古轮台】
　　　眺春芳,
　　　千思万绪黯神伤。
　　　那日介激起胆气百十丈,
　　　来相守欲与相傍。
　　　危时证情长,
　　　方识俺须眉行状!
　　　一亭亭渐近江城,
　　　一处处顾盼空旷。
　　　又闻一日日确诊数添了一行行,
　　　攘攘抢抢。
　　　把俺热潮潮心意骇成僵,
　　　欲留欲去,
　　　欲追欲放,
　　　欲咽欲讲!
　　　不觉泪汤汤,
　　　复何想,
　　　惭杀懦怯陌上郎!
　　　我想陪着你、守着你,只是、只是——!（微信声起）呀……是小乔!

| 小　乔 | (内声)阿昌……谢谢你。 |
|---|---|
| 阿　昌 | 怎、怎、怎么说? |
| 小　乔 | (内声)想我孤身一人,困在武汉,多亏有你,网络之上,陪我聊天、陪我熬夜、陪我笑、陪我哭……若不是你,我真不知如何是好…… |
| 阿　昌 | 小乔!来了,我来了,我来见你了! |
| 小　乔 | (内声)怎、怎、怎么说? |
| 阿　昌 | 我运货到此,正在黄鹤楼边、民主路上,卸了物资,便去找你! |
| 小　乔 | (内声)不要来! |
| 阿　昌 | 便去陪你! |
| 小　乔 | (内声)快回去! |
| 阿　昌 | 便去守着你! |
| 小　乔 | (内声)我在金银潭! |
| 阿　昌 | 金银潭?! |
| 小　乔 | (内声)阿昌,我、我确诊了……好在入院及时。你且放心、你要听话! |
| 阿　昌 | 你、你好起来,我才放心、我才听话! |
| 小　乔 | (内声,陡然)……阿昌!你回程路上,途经"金银潭",两短一长,鸣三声喇叭,我就晓得了!别忘了,三声喇叭…… |
| 阿　昌 | 好、好……好!小乔,我还会来的、我还要来的! |

　　　[喇叭三声,回荡在夜里。
　　　[灯渐暗。

## 第三折　盟婚

　　　[金银潭医院,CT室门前。
　　　[内声播报:730号请准备,536号请取片。
　　　[丁铃、刘益朋分上。

| 丁　铃 | (念)忍把涕零报远近, |
|---|---|
| 刘益朋 | (念)常于分秒夺死生。 |
| 丁　铃 | (念)鸟雀不问锥心事, |
| 刘益朋 | (念)犹上枝头闹黄昏。 |

　　　丁铃,多日不见,你怎么在此?

丁　铃　这……这"金银潭",是你之阵地,亦我之疆场。喏,镜头是兵刃、网络为骏马、纸媒作营房……

| 刘益朋 | 休要逞强。下班了,走吧。 |
|---|---|
| 丁　铃 | 慢来、慢来。(拽之并坐,指夕阳)你看! |
| 刘益朋 | (唱)【南商调·引子】 |

　　　余晖万里,
　　　蒸腾灿若金波溢,
　　　静默默朱轮坠西。（注:删除半支曲子）
　　　来此多日,还是头一遭……

丁　铃　头一遭,坐看夕阳西下。

| 刘益朋 | 愿与你生生世世，共此安详。 |
|---|---|
| | ［内声播报：732号请准备；538号请取片……］ |
| 丁 铃 | （一惊，欲起） |
| 刘益朋 | 丁铃，今乃你我共度、第七个情人节。 |
| 丁 铃 | 你竟记得！ |
| 刘益朋 | 我订了蛋糕送去你处，快回去吧。 |
| 丁 铃 | 啊呀且住！我……我还要组"情人节"特刊哩。 |
| | （唱）【二郎神】 |
| | 驰诗笔， |
| | 录尽了疫瘴中相思天地。 |
| 刘益朋 | （夹白）都有些什么？ |
| 丁 铃 | （唱）有永诀号呼和血泣， |
| | 也有时难共赴， |
| | 则道同袍亦我妻！ |
| | 更有一瓢一饮点点滴， |
| | 遍尘凡、烟火悲喜。 |
| | 有对年少男女，网上结交，素未谋面。及至武汉封城，那男子竟自荐义工、越城而来—— |
| 刘益朋 | 越城而来！ |
| 丁 铃 | 不休不眠，送来整整三千套防护服！"金银潭"外，两短一长，三声喇叭…… |
| 刘益朋 | 喇叭三声，我也听到！ |
| 丁 铃 | 好似眷眷情话，鸣向天地！ |
| 刘益朋 | 此事么，我也做得！ |
| | （唱）越城涉春泥， |
| | 顾不得自家也， |
| | 见卿卿无恙俺方宽怡。 |
| 丁 铃 | 还有哩。 |
| | （唱）【集贤宾】 |
| | 有个银婚的令妇身行医， |
| 刘益朋 | （夹白）不免接触病患！ |
| 丁 铃 | （唱）因此上撇家别栖。 |
| 刘益朋 | （夹白）入住指定酒店。 |
| 丁 铃 | （唱）劳攘日日五更起， |
| | 孤零零身步幽蹊。 |
| | 为夫的牵萦耿耿。 |
| 刘益朋 | （夹白）耿耿挂念，又便怎样？ |
| | ［内声播报：737号请准备，538号请取片……］ |
| 刘益朋 | （夹白）又便怎样？ |
| 丁 铃 | （唱）他呵，夜夜驱车相随无相弃。 |
| | 路不已， |
| | 暖融融照昏沉灯亦不已。 |
| 刘益朋 | 此事么，我也做得！你若是那妻子，我必夜夜相随、日日相送，将闪闪车灯，为你照亮前路！ |
| 丁 铃 | 唯！只怕嫁你之后，又是另一番光景。 |
| | ［内声播报：739号请准备，538号请取片……］ |
| 刘益朋 | 咦，那538号，叫了多时……（欲寻） |
| 丁 铃 | （拽之）益朋，我若不幸，你会伤心么？ |
| 刘益朋 | 不要胡说！……丁铃，我若不幸，你会流泪么？ |
| 丁 铃 | 休得乱语！"换我心、为你心……" |
| 刘益朋 | （接口）"始知相忆深。" |
| 丁 铃 | 此外科王主任抄与他夫人之诗。 |
| 刘益朋 | 他夫妇之事，病区人人晓得！ |
| | （唱）【啭林莺】 |
| | 一从结发将情缔， |
| | 世世再无转移， |
| | 守定了花飞花谢白头契。 |
| | 莫奈何、双双的染疾隔离。 |
| | （夹白）那主任呵！ |
| | （唱）朝传暮寄， |
| | 写多少缱绻文字。 |
| | 咏珠玑， |
| | 泛动满院、情曲漾涟漪。 |
| 丁 铃 | 王主任"每日一诗"，众人传抄。特刊之上，也录了几首。你看！ |
| | （唱）【莺啼序】 |
| | "春入枝条柳眼低"， |
| 刘益朋 | （唱）盼盼东风如期； |
| 丁 铃 | （唱）"忆芳花又梦小溪"， |
| 刘益朋 | （唱）岁晚更生依依。 |
| 丁 铃 | （唱）"志诚人红尘有几"？ |
| 刘益朋 | （唱）俺呵，一样的深情厚意。 |
| 丁 铃 | （唱）讵能比？ |
| | 强欢颜舌上嗔戏。 |
| | 夫人床头猕猴桃，个个是王主任亲洗！ |
| 刘益朋 | 我也洗得！ |
| 丁 铃 | 夫人食欲不佳，他挂着点滴、亲来喂饭！ |
| 刘益朋 | 我也喂得！ |
| 丁 铃 | 夫人夜间失眠，他熬夜陪伴、微信不断！ |
| 刘益朋 | 我也熬得！丁铃，待疫情过后，我们…… |
| | ［护士长急上。］ |
| 护士长 | 不好了，不好了！刘医生，王主任他…… |
| 刘益朋 | 他怎么样？ |
| 护士长 | 他病情陡重，已、已、已送入重症监护室！ |
| 刘益朋 | 啊呀……快走、快去！（急下，护士长随下） |
| 丁 铃 | 呀！ |

(唱)【黄莺儿】
　　他风火抢瞬时,
　　俺怔怔的魂欲痴,
　　恨不今宵便结鸳鸯誓。
　　纠纠情丝,接叶连枝,
　　又恐芳韶身先逝!
　　撇闪伊,茕茕孑立,
　　徘徊中夜无尽思!
　　[内声播报:741号请准备,538号请取片……

丁　铃　538号、538号!益朋,你怎知这久不取片之人,便是、便是……咳!奔波采稿,少不得头疼脑热;可当此之时,头疼脑热,查是怕,不查也怕,隔离是怕,传染也怕,进退之间,好……好、好不怕人!
　　(注:删除一支【簇御林】)
　　[后景区,医生们紧张施救。

众医生　(后景区,夹白)快,快上呼吸机!
众医生　(后景区,夹白)血氧下降、心率下降、血压下降!
众医生　(后景区)准备插管!我来插管!快……快!
　　[内声播报:538号丁铃,在不在?538号……

丁　铃　来了、来了!(下)
　　[刘益朋上。

刘益朋　(唱)【琥珀猫儿坠】
　　肝肠捣碎,
　　未语色先凄。
　　蓦然冷风吹雨为横涕,
　　罍耗怎将未亡欺?
　　呜呀……哀啼!
　　[丁铃持CT报告复上。

丁　铃　益朋,你……
刘益朋　(唱)斯人一去,空庭岑寂。
丁　铃　难道王主任?
刘益朋　他……他、他去了!昨夜检测,王主任已然转阴,不知何故,竟急转直下、气息奄奄!方才重症室内,只插管一法,奈他早留言语,不许插管……
丁　铃　救命之法,如何不许?
刘益朋　插管之际、病毒破喉而出,最是凶猛,众医护稍不留神,便有感染之虞!
丁　铃　感染之虞?!
刘益朋　丁铃、丁铃!他这只为保全我等、保全我等!(泣下)不等了、我们不等了!
丁　铃　不等什么?
刘益朋　不等长发及腰、不等疫情散尽、不等离鄂返宁,你……你嫁与我罢,便在此日!(一进)
丁　铃　此日?(一退)
刘益朋　此时!(再进)
丁　铃　此时?(再退)
刘益朋　此地!(三进)
丁　铃　此地……(三退)益朋……(递CT报告)
刘益朋　(接看)"538号丁铃,左肺局部、斑片状影……"这个……无妨、不怕!是、是轻度疑似……
丁　铃　轻度疑似,总是疑似!益朋,婚姻之事,等等、再等等!等我排除、等我康复、等到那腮贴身傍,万全之时……(步步倒退,欲下)
刘益朋　(唱)【尾声】
　　一声絮语魂一撕,
　　流泪眼对泪沾衣,
　　(夹白)不、不等了、等不及!转来、转来,丁铃你看!(手书于防护服上)
丁　铃　(读之)"丁——铃——丈——夫"!?
刘益朋　(强颜)逃不掉、抢不走,人人观礼、个个为凭!
　　(唱)正今时红线婉转百年系!
丁　铃　益朋……
刘益朋　丁铃……!
　　[二人展臂,遥遥拥抱。
　　[灯渐暗。

# 楔子　慰情

　　[道上,小乔欢喜上。
小　乔　(微信视频,移步换景)阿昌你看!这是昙华林、这是晴川阁、这是黄鹤楼!(深嗅着新鲜空气)你下次来时,一处一处,我都陪你游遍;还有蔡林记、老通城、四季美、顺香居……一家一家,我都带你吃遍!(忽闻哭泣之声)呀!哪来

的哭声?(寻声)

[刘益朋上,二人一撞。

小　乔　你?你……没事罢?

刘益朋　无……无事。(拭泪,举目)

小　乔　你在看什么?(随之往去)那高楼之上、灯火人影?那是你家?

刘益朋　是我家!时时眺望、夜夜徘徊……(手机铃响)啊母亲……我、我正想打与您哩。好……好。我今留守南京、饮食无忧!发现疫情的小区,那最近的,离我还有十公里!放心、放心吧!医院么,如今小毛小病,谁来医院?急诊发热之外,都暂时停诊,只消轮值、不用加班!

小　乔　(唱)【北折桂令】
　　　　他呵,一霎时收了泪容,
　　　　娓娓声轻,谦谦色恭。
　　　　向至亲胡厮胡哄,
　　　　颠倒苏鄂、遮瞒西东。
　　　　他是杏林人驰援江汉,
　　　　柳叶刀来救朋从。
　　　　弃了杯盏、挽了长弓、
　　　　披甲临神、千里折冲!

刘益朋　(夹白,电话)无有、无有!儿子不曾请命、未敢离宁!母亲您呢?听说"老乡鸡"门店复工了?好,您没有上岗就好!"新冠"来势汹汹,年迈更难治愈……母亲,日常用度,我与您网上下单,有外卖送来,您不要出门、千万当心……(挂机,复泪下)

小　乔　(背语)医生?你是医生?医生也哭么?

刘益朋　是医生,不敢哭、不能哭,却更欲一哭、更欲一哭!
　　　　(唱)【南江儿水】
　　　　眼睁睁鲜活遽凋丧,
　　　　诀去忒匆匆!
　　　　仁心薄技成何用?
　　　　可怜红樱堆新冢,
　　　　唯余遗恨江头种。

禁不得淋淋泪纵,
叩地问天,
怎生就这番播弄!
一名患者,与他母亲双双感染入院。那母亲先一步痊愈,道是:儿啦,我收拾好家里,等你回来!患者日渐康复,三天之内,本可出院,今日却、却……

小　乔　却什么?

刘益朋　却突发炎症风暴……

小　乔　炎症风暴!

刘益朋　无能为力、无能为力!人不在了,那手机还响个不停;那母亲还将儿子的手机,拨个不停、拨个不停……(失声,跟跄欲下)

小　乔　王军、谢芸、吴卫华、丁洁、许万紫、尤勇……

刘益朋　(止步)你说什么?

小　乔　郭苗苗、王凤凤、于成功、郑侠、吕红、颜孝悦……

刘益朋　念的哪样?

小　乔　曹俊、彭小雨、程明、李雯、康珍珍、刘益朋……

刘益朋　刘益朋——?!

小　乔　此皆我住院之时,所见医护名姓!虽防护重重、容颜难辨,可一个一个,都记在这里。(指心)

刘益朋　你?

小　乔　我也曾感染,敲盆呼救,幸被"金银潭"收治,痊愈出院。家中三花见我,"咪咪咪咪"连声叫唤,好不欢喜!又闻康复患者,血中或有抗体,故急急忙忙、献血归来……

刘益朋　献血归来!

小　乔　医生,谢谢你。没有你们,我不能活;有你们挡身在前,武汉才能活、才能活……(深鞠躬)

刘益朋　不、不……(深鞠躬)是我,要谢你;是我们,要谢武汉、谢武汉挡身在前、挡身在前!

[乐声中,城里传来"武汉加油"之声,越来越多的声音加入呼唤:武汉加油、武汉加油!

[灯渐暗。

# 第四折　双识

[金银潭医院,门外。
[刘母、李玉虎推餐车上。

李玉虎　(唱)【南南吕·宜春令】
　　　　腾腾热、香喷喷,

|  |  |
|---|---|
| | 送便当又近院门。|
| 刘　母 | （唱）殷殷情恩，|
| | 拌和油盐葱姜入烹饪。|
| 李玉虎 | （唱）七八声檐边鹊鸣，|
| 刘　母 | （唱）三五竿枝上日醒。|
| 二　人 | （唱）牵情，|
| | 但求暖他枯肠，|
| | 把个里滋润。|
| 李玉虎 | 刘阿姨，今日送餐，辛苦你了。|
| 刘　母 | 人手不足，该当分忧。|
| 李玉虎 | 怎还不见取餐之人？待我再催她一催！（欲拨电话）|
| 刘　母 | 不消、不消！等等便是。|
| | ［赵顺戴袋鼠耳朵骑车上。|
| 李玉虎 | 顺子、顺子！|
| 赵　顺 | 李店长！咦，彬哥呢？|
| 李玉虎 | 他去方舱送餐了，这边有我与刘阿姨照应。|
| 赵　顺 | 那体育中心、健身中心、会展中心、博览中心、洪山、青山、客厅黄陂、江岸、江夏，大大小小十几家方舱，他去了哪家？|
| 刘　母 | 你倒熟得很哪！|
| 赵　顺 | 阿姨，您往这瞧——（指头上）|
| 刘　母 | 兔子耳朵？|
| 赵　顺 | 嗳，是袋鼠耳朵，只有片区跑单第一、好评第一的小哥，才有这么副耳朵哩。|
| | （唱）【绣带儿】|
| | 车轱辘逐趁彩铃，|
| | 铃不停俺这脚也不停。|
| | 听多少鼓敲三更，|
| | 往来那雾雨奔霆。|
| | 勤勤，欲知半城樱花信，|
| | 俺这厢有问必应。|
| 刘　母 | （夹白）旁的不说，只问全城病患，可得救治？|
| 赵　顺 | （唱）漫长夜东方渐明，|
| | 多亏了海北天南、九州用命！|
| | 阿姨，放心吧，如今"一省包一市"，别说武汉，全湖北都不缺医生啦。|
| 李玉虎 | 顺子，刘阿姨之子，便是医生。|
| 赵　顺 | 了不得、了不得！是哪里的？|
| 刘　母 | 他、他在江苏。|
| 赵　顺 | 江苏好哇，散是十三星，聚作"苏大强"！他是江苏哪里的？|
| 刘　母 | 是、是南京的。|
| 赵　顺 | 南京好哇，与咱是连襟。|
| 李玉虎 | 一湖北、一江苏，怎说连襟？|
| 赵　顺 | 他有盐水鸭、咱有周黑鸭，一笔写不出两个"鸭"字，岂不是连襟么？|
| 李玉虎 | 原来是这样的"连襟"！|
| 赵　顺 | 啊阿姨，您家儿子是南京哪个医院的？|
| 刘　母 | 是、是鼓楼医院……|
| 赵　顺 | 鼓楼医院好哇！|
| 李玉虎 | 你这油嘴，怎生句句叫好？|
| 赵　顺 | 喏！全国的医疗队，来咱湖北的一共三万多人，江苏一省，就来仔将近三千，好是不好？|
| 李玉虎 | 好！|
| 赵　顺 | 江苏来仔三千人，南京一市，就来仔五百，好是不好？|
| 李玉虎 | 好！|
| 赵　顺 | 南京来仔五百人，鼓楼一院，就来仔两百，好是不好？|
| 李玉虎 | 好！|
| 赵　顺 | 格么是哉，你也句句叫好哇。|
| 刘　母 | 呀！|
| | （唱）【太师引】|
| | 听小哥连连的赞起兴，|
| | 却叫俺扑愣愣纠拿心惊。|
| | 赴江城同袍相趁，|
| | 恪职守担荷千钧。|
| | 战疫瘴意气凛凛，|
| | 救万姓白衣成阵！|
| | 俺呵，俺则是苦口叮咛，|
| | 但求冷雨凄风远儿身…… |
| 赵　顺 | 刘阿姨，您儿子也来湖北了么？|
| 李玉虎 | 他是重症科年少才俊，怎能不来？|
| 刘　母 | （回避）那、那取餐之人，怎生还不来？|
| 赵　顺 | 他是来了武汉，还是去了黄石？|
| 李玉虎 | 娘在武汉，做儿子的，定也到了武汉！|
| 刘　母 | （回避）那、那取餐之人，如何还不到？|
| 赵　顺 | 刘阿姨，您儿子是进驻了方舱么？|
| 李玉虎 | 还是在雷神山？火神山？|
| 赵　顺 | 协和医院？|
| 李玉虎 | 同济医院？|
| 赵　顺 | 梨园医院？|
| 李玉虎 | 中心医院？|
| 刘　母 | 不、不、不…… |
| | （唱）【三学士】|

　　　　他长长短短连声问，
　　　　好叫俺百味杂陈。
　　　　难道说我儿遵了娘教训，
　　　　锁户掩门在金陵？
　　　　啊呀儿，怎劝娇生步险境，
　　　　劝潜居、又坐不宁！
赵　顺　刘阿姨，想必您儿子脸上也满是口罩勒痕啦（李玉虎拦之）；防护服一穿就是一天，不吃不喝（李玉虎拦之）；连厕所也不能上，只好垫个尿不湿……
李玉虎　（拦之）休说了、休说了！（背语）哪个做娘的不疼儿子！咦，怎么取餐之人还无动静？刘阿姨，您且稍候，我去打听打听。（下）
赵　顺　我陪你去！（随下）
刘　母　这世上，哪来的白衣天使？不过是一群孩子，披上白褂，从阎罗殿上抢人，抢、抢、抢人啦！朋朋，你是娘的儿子，娘舍不得你；你是个医生，娘又拦不得你、拦不得你！驰援疫区，你当真敢来，你就来、来、来呀！
　　　　〔另一演区，刘益朋上。
刘益朋　（唱）【三换头】
　　　　救急回春，耽搁餐饮，
　　　　免劳医务，把肴饭亲迎。
　　　　呀！眸光一瞬，
　　　　遥遥地但见那、
　　　　老萱堂依稀白鬓！
　　　　（夹白）娘……真是我娘！
　　　　（唱）恁应承不离自家院，
　　　　元来哄瞒深！
　　　　怪道那一锅汤馨，
　　　　浑似俺孩提馋到今！
　　　　（自语）母亲！叫您宅家，您偏外出；说什么不敢上岗，却原来早已复工！况医院重地，年迈之躯，怎敢轻来？您、您、您好不听话！
　　　　（唱）【刘泼帽】
　　　　恼呵、恼娘不从孩儿令，
　　　　笑呵、笑孩儿、一样违了娘令行。
　　　　（夹白）一样的，你我母子，原是一样的！
　　　　（唱）笑恼万叠心潮滚，
　　　　想呵、想叫娘一声，
　　　　这一声到唇边还强忍。
　　　　不、叫不得、叫不得……（缓步迎前）
刘　母　来了，那取餐的医生来了！

刘益朋　（唱）【秋月夜】
　　　　步沉沉，
刘　母　（唱）觑着他步沉沉，
　　　　齐臻臻把个庞儿隐，
刘益朋　（夹白）幸得浑身上下，遮挡严实。索性瞒她到底、瞒她到底！
刘　母　（唱）则一双青眸好似澄波净，
刘益朋　（唱）恨不能瞠目烙定娘亲影。
刘　母　（唱）陡地心胆震，
刘益朋　（唱）倏然泪已盈。
刘　母　呀！眼睛——？这双眼睛，好、好、好一似我朋朋的眼儿！
二　人　（唱）【金莲子】
　　　　不转睛，
　　　　凝注咫尺对面人。
刘　母　（唱）莫不是、娘的儿、
　　　　早到了江城？
刘益朋　（唱）莫不是、儿的娘、
　　　　识破了亲生？
二　人　（唱）万绪缠游丝，
　　　　当此舞纷纷。
　　　　你／您……？
刘益朋　抱歉、抱歉。手术延误、取餐来迟。
刘　母　无妨、无妨。保温箱中，饭菜犹热。
刘益朋　告辞了。（欲下）
刘　母　转来、转来！
刘益朋　在此，在、在、在此！
刘　母　你们想吃什么，留个条儿。
刘益朋　知道了。
刘　母　治病救人，自己当心。
刘益朋　明白。
刘　母　你……你的娘亲，等你回家。
刘益朋　晓、晓、晓得！
刘　母　我回店去了……（欲下）
刘益朋　留步、留步！
刘　母　在此！
刘益朋　防疫情势，一日好过一日，大可放心。
刘　母　好！
刘益朋　外出送餐，您也当心。
刘　母　好。
刘益朋　这饭菜，美味之极！院里小护士，吃了一口，竟放声哭道："这滋味，与我娘烧的一模一样！"
刘　母　好……去吧、去吧。

刘益朋　是……（欲下）

刘　母　（脱口）朋……（改口）捧、捧、捧稳了。

刘益朋　是、是、是。

　　　　（唱）【尾声】
　　　　漫道相逢不相认，

刘　母　（唱）但把娘心比儿心，

二　人　（唱）翘首春回草木新！

　　　　［刘益朋下。

刘　母　（目送）朋朋……我儿！（微信声起）是朋朋！

　　　　［幕后刘益朋之声：母亲，还有一事，报与您知。丁铃排除了"新冠"，平安无恙。她答应嫁我了，六月六日，便是婚期、便是婚期！

刘　母　六六大顺，好、好！今岁之冬，真个漫漫；春天也该来了，春天已然来了……娘等着、娘盼着……

众　　　春天也该来了、春天已然来了！我们等着、我们盼着……

　　　　［众唱同场曲【转调货郎儿】。

众　　　（唱）虽则是这一番打叠消瘦，
　　　　终得个云山如绣！
　　　　那时节援袍再登黄鹤楼，
　　　　敞襟带春风邂逅，
　　　　齐拍手笑瞰江流。
　　　　归元寺把晓钟敲叩，
　　　　夹道樱红粲剔透。
　　　　架飞桥挥斥方道，
　　　　泛沧溟万里行舟。
　　　　客子来归怅悠悠，
　　　　琴台同举酒，
　　　　遥迢迢清泠伯牙奏，
　　　　一崖一峰毓灵秀。
　　　　重忆前尘驻吟眸，
　　　　有汗青皎皎垂之长不朽、长不朽！

　　　　　　　　　　　　　　　（全剧终）

## 《眷江城》曲谱

### 迟凌云　制谱

## 序　幕

［众唱同场曲【转调货郎儿】

尺字调（1 = C）

【捣练子】正翘伫时迁岁换，不提防疾侵疫犯，赤紧的金鼓一夜接青山。一地里眺江城怀眷眷，处四海尽挂牵，看朔风过处雪松坚。

## 第一折　双瞒

［南京，玄武湖公园，刘益朋上唱。

小工调（1 = D）

【北黄钟 醉花阴】雾笼乡关望中远，传疫讯寸心辗转。长牵念、居家的老椿萱，她茕茕可身安？一番番、欲把键儿按，回回的舌尖上话来难。怕百叠乱添作千叠乱。

【喜迎莺】急飚飚欲谋一面、急飚飚盼谋一面,收拾起忧烹愁煎。牵也波牵,向江城仗义自遣,又一缕依依上眉间。(益……)(刘益朋介:丁铃、丁铃……(唱))可意儿到身前,恰一似明晃晃皎月照眼,好叫人半涩半甜,好叫人半涩半甜。

【出队子】俺是个年少矫健,守其职、责在肩,未敢回闪只敢前!况江城元是俺

【刮地风】(丁铃)乡园,望云之情倍拳拳。难道我木肠铁心横相拦,为甚的遮遮瞒瞒?枉说比翼(刘益朋)愿结生生伴,恼怎个不问不言!无关搅骗,欲言难辩,怕亲亲知晓把珠泪强咽,又少却一夕安眠。累亲亲屏儿刷心儿悬,怎打熬更艰!(嗟!)一般样俺也瞒了慈严,不是情薄,是忐忐忑忑这情儿深绵。

六字调(1=F)
【四门子】觑着他唯唯诺诺头儿点,耳边厢,尽是娘絮烦。怕儿履践半步险,暖与寒,镂心肝。争能榖诉行程,此身将返,骇煞她受怕担惊涕泪涟。近掌机,并双肩……(阿姨。您放心,有我看着他!)暮暮朝朝,相依万全。

【水仙子】怎怎怎、落玉剪;怎怎怎、落玉剪;盟盟盟、盟定长发及腰结姻(丁铃)缘。盼盼盼、盼青丝泻如泉,莫莫莫、莫扯这红丝断!他他他、指乌云声先颤,我我我、即渐里舒展花颜。笑笑笑、笑他至诚天生性太憨,把把把、把剪发疑作了鸳鸯散。绞绞绞、绞脱那烦恼丝三千。

【幺篇】(刘益朋) (丁铃) (刘益朋)
痛痛痛、疫情喧,痛痛痛、疫情喧,罢却了迎春丝竹斟杯盏。听垂髫白发苦相
(丁铃)
唤,赴沙场、从征战!

尺字调（1=C）

【红衲袄】ㄝ 手捧着清凌凌 漾碧川，(棒其发)洒落了细 柔柔柳芽 繁，(剪之) 堆成这蓬茸茸 春茵 暖。(秀发落地)

悄轻轻流云 挽， 慢梳 掠游丝软。

（丁铃介 半月之前，你我何故争执？我思来想去，竟记不清了。） （丁铃介 耿耿多时，当真好笑。） （丁铃介 报社专车，今夜出发……）

攀人儿 你我俱一 般。 怪道说等不到天明 也，(手机铃响)(呀！) 一霎时 惊得人心旌 闪。

（丁铃介 我本不怕，莫名之间，又有些怕……呀！只剩三刻钟了！）

小工调（1=D）

【尾声】 愿春归云 灿 霞鲜， 守得个枝连 并蒂 花脑 腆。

# 楔子　饲　猫

小工调（1=D）

【北·步步娇】ㄝ 团团娇软生爱煞， 连声咪咪心萌化。冷暖共一 家，馊水添粮换猫砂。嘘呵呵

相觑 我与它…（手机铃响，看之）（还是她。罢！） 听那厢 又斥 骂！

# 第二折　忧　餐

[武汉,刘家,刘母上唱。

小工调（1=D）

【北正宫·端正好】ㄝ 本指望合家欢、除夕闹， 冷不防漫疫灾、恐又错失了元宵。 快快的身儿影儿

自相照， 懒对这寒灰灶。

乙字调（1=A）

【货郎儿四转】ㄝ （孙五可）你看那 汇阡陌、车稀人 少， （刘母介：这个春节，真冷清啊！）俺则是持箕帚、晨曦 争 早。

（孙五可）

洒扫间枝叶零 飘，零星的 闻三声犬 吠,过两只仔 猫,恼寒梅迎人犹 笑。

（刘母介：真想出去，折些梅花插瓶。）

（孙五可）行穿了弯曲曲绕曲曲长短道。（钱二伯）喷甘醴、瘴驱毒消，叩门户、叩门户详稽细考，

（钱二伯）恨不能登枝头将春报。（孙五可）热干面、麻烘糕。邀，待又欢嚣，通九省把舌
（刘母介：说是回春天暖，这病就会好了！）

尖上唼个饱。

**小工调（1=D）**

【滚绣球】红菜薹、翠蒜苗，水灵灵争鲜斗俏，好叫人松脱脱展了眉梢。武昌鱼、内蒙羔，筋道道实材真料，正合着层叠叠酱抹盐调件桩桩是儿舌尖好。

叨叨絮絮细拣挑，忙劫劫为儿作勷劳。

【幺篇】（刘母）觑门外俨俨然立着儿曹，携婵娟盈盈含笑，乱缠缠忧喜交交！（刘益朋）劝莫归、偏来到，

嗔狂呀涉步险道，奔走间奈何多娇！（丁铃介阿姨，（唱））欢呤呤咱今来个巧，锅碗起舞筷箸敲！

【倘秀才】（丁铃）驀地里庞儿绯烧，休误了三春花老。只待袅袅青丝及我腰。

（刘母）她羞又俏、俺笑眼瞧，万好千好！

【叨叨令】听着她一声声软软糯糯的叫，觑着她娇楚楚明明净净的貌。恨不把喜讯儿家家户户的告，再添个小孙孙疼疼热热的抱。殷殷的斟汤水也么哥，连连的布佳肴也么哥…原来是梦黄粱一个虚虚渺渺的觉！

原来是梦黄粱一个虚虚渺渺的觉！

**乙字调（1=A）**

【脱布衫】（李玉虎）香馥郁四时招邀，暖躯壳疲减倦消。绝胜了甘露琼瑶，念念间肚缭肠绕。（只是呵！）【小梁州】（刘母）店门一锁里外悄，冷了锅枯了勺恰好比雨里（李玉虎）

（刘母）乌鹊各飞逃，惊纷扰，几时得归巢。

小工调（1=D）

【幺篇换头】艹 3 6 5 | 3 5 6 i 6 | 5 5̇4̇3 5 6 | 3 3 2 3 | 5 4 3' 6 5 3 2 3 | 3' 1 1 2 | 3 2 1 2 | 3' 6

忍见那 仁心 医护没个 饱，冲汤 泡面、筷头 打捞。一刻的 扑簌簌泪珠

6 2 1 7 6 - | 5 5 6 1 7 6 | 1 2 3 3 | 5 4 3 | 5 6 1 7 | 6

掉， 谁无 儿女也，争叫他 这般 苦打 熬！

（刘母）

【尾声】艹 6 5 6 5 3 3 5 6 - | 3 2 1 1 2 3 - | 6 5 6 7 6 5 ' 1 1 2 3 - | 6 2 1 2 3 3' 5 4 3 | 2 1 | 7 6 1 -

应怜 母子心， 天涯同怀抱。 霜雪岂独门前扫， 祷遍 春风归来 早。

## 楔子 惭怯

小工调（1=D）

【南中吕·念奴娇】艹 5 3 6 5 3 -

昼驰夜 赶，

[阿昌驱车上唱。

艹 1 1 2 1 2 3 - | 5 3 5 6 5 - | 6 2 1 1' 2 1 6 5 - | 3 5 3' 2 3 1 2 1 6 5 - | 1 6 6 ' 2 1 2 3 -

车毂过叠 嶂， 佳人近在望。 掌上银屏握已暖， 没乱里又生怅 惘。 密匝匝遮防甲裳，

5 3 3' 6 5 3 | 2 1 2 3 - | 5 6 5 3 3' | 2 1 6 - | 1 6 6 1 2 3 - | 5 6 5 ' i 6 5' 3 2 1 6 -

空寂寂汉 疆鄂壤， 身似黄雀 投丝 网。 登程无悔， 则今时震吓 颠荡！

【古轮台】艹 5 3 6 6 ' 5 5 5 1 6 5 3' 2 1 6 | 5 6 | 6 ' 2 1 2 3 | 2 1 2 3 5 6 | 5 3 5 6 6 5 3 | 2 1 2 1 6 | 1 6 1 2 3 5 5 3

眺春芳，千思万绪 黯神伤。那日介 激起 胆气百十 丈，来相 守欲与相

2 1 6 6 2 1 2 | 3 2 1 2 1 5 5 3 | 6 5 3 2 | 3 3 2 | 1 . 3 2 2 1 6 - | 1 6 6 1 | 1' 1 2 3 2 1 6 | 6 5 5 6 1 6 5 | 3 5 5 3 2 1 2

傍。 危时 证情长，方识俺 须眉 行 状！ 一亭亭 渐近江城， 一处处 顾盼 空 旷。

2 6 5 6 1 6 6 5 | 3 2 1 2 3 3 2 | 3 2 1 2 2 1 6 1 5 5 6 | 3 2 1 3 2 1 6 5 6 5 6 1 6 5 | 3 5 5 3 ' 2 1 2

又闻 一日日 确诊数 添了一 行行， 攘攘 抢抢。 把俺 热潮潮心意 骇 成 僵， 欲留欲去，

2 3 5 3 3 6 | 3 5 6 i - | 6 i 6 5 3 - | 5 5 6 5 . i | 6 - | 6 6 6 | 3 - 2 1 2 1 | 6 - 2 1 6 | 5 6 1 6 2 3 2 1 | 5 6

欲追欲 放，欲咽 欲 讲！ 不觉 泪 汤 汤， 复何想， 惭杀懦怯陌上 郎！

【尾声】艹 6' 5 6 i i ' 5 6 5 - | 5 1 2 3 2 ' 3' 2 1 2 1 6 - | 1 1 2 3 2 3 ' 6 5 6 -

破空 三声鸣铿锵， 报与 江流共激漾， 离合有情 星月朗。

## 第三折 盟 婚

小工调（1=D）

（刘益朋）

【南商调·绕池游】艹 5 3 6 5 3 - | 1 2 3 ' 2 2 1 6 5 - | 5 3 3 5 6 ' 3 6 5 3 - | 3 i 6 5 3 - | 3 2 3 5 3 ' 6 6 5 6 -

偷取寸 隙， 难得身相 倚， 眺遥空云堆霞 洗。 余晖万里， 蒸腾灿若金波溢，

2' 1 6 6 ' 1 6 1 3' 2 1 6 1 -

静默默朱轮坠 西。

六字调（1=F）

【二郎神】艹 3 5 6 5 ' 6 2 1' 6 5 6 ' 6 ' 5 5 3 2 1 6 | 6 ' 6 1 6 5 1 | 1 2 3 1 6 1 1 6 | 5 ' 3 6 5 ' 5 ' 1 2 ' 1 6 6

驰诗笔，录尽了疫瘴中相思天地。 有永 诀号 呼和血 泣，也有 时难共 赴，则道 同袍

（刘益朋介 都有些什么？）

1 6 1 2 1 3 5 | 6 5 6 5 | 6 1 2 ' 3 2 | 3 2 1 6 3 3 3 2 | 1

亦我 妻!更有 一瓢 一 饮点 点 滴滴，遍尘凡、烟 火悲 喜。

101

这是一页昆曲工尺谱（简谱形式），包含唱词与旋律。以下为唱词部分的转录：

越城涉春泥，顾不得自家也,见卿卿无恙俺方宽怡。

【集贤宾】有个银婚的令妇身行医，因此上撇家别栖。劳攘日日五更起,孤零零身步幽蹊。为夫的牵萦耿耿，
（刘益朋介 不免接触病患！）（刘益朋介 入住指定酒店。）
夜夜驱车相随无相弃。路不已，暖融融照昏沉灯亦不已。

【啭林莺】一从结发将情缔，世世再无转移，守定了花飞花谢白头契。莫奈可、双双的染疾隔离。（那主任呵！）朝传暮寄，写多少缱绻文字。咏珠玑，泛动满院、情曲漾涟漪。
（丁铃）

【莺啼序】（丁铃）"春入枝条柳眼低"，盼盼东风如期；"忆芳花又梦小溪"，岁晚更生依依。"志诚人红尘有几"？
（刘益朋）（丁铃）（刘益朋）（丁铃）
（俺呵！）一样的深情厚意。讵能比？强欢颜舌上嗔戏。
（刘益朋）（丁铃）

【黄莺儿】他风火抢瞬时，俺怔怔的魂欲痴，恨不今宵便结鸳鸯誓。纠纠情丝，接叶连枝，又恐芳韶身先逝！撇闪伊，茕茕孑立,徘徊中夜无尽思！

【簇御林】听来怕、应声迟，身儿热、力未支。这时节咳唾未许等闲视，战战儿、念生死。最差池，情浓情炙，话与谁人知。

【琥珀猫儿队】肝肠搅碎，未语色先凄。蓦然冷风吹雨为横涕，罹耗怎将未亡欺！呜呀哀啼……斯人一去，空庭岑寂！
（丁铃持CT报告复上。）（丁铃介 益朋，你…）

# 楔子 慰情

乐谱（工尺谱/简谱形式，含唱词）：

**【尾声】** 一声絮语魂一撕，流泪眼对泪沾衣，正今时红线婉转百年系！

---

小工调（1=D）

**【北新水令】** 月影江影两溶溶，呜喧喧是何处悲声风送？似幽泉凝冰雪，残雨滴梧桐。（呀！）那人儿逡巡道中，因甚的伤心泪、号凄痛！

**【南步步娇】** （刘益朋唱）看堂上孤灯窗楼映，为儿长把阿弥诵。身赴江城匿行踪,免娘亲忡忡,愁云更重。千哀万悼涌涡涡,心随风帘动！

**【北折桂令】** 他呵，一霎时收了泪容，娓娓声轻,谦谦色恭。向至亲胡厮胡哄，颠倒苏鄂，遮瞒西东。他是杏林人驰援江汉，柳叶刀来救朋从。弃了杯盅、挽了长弓、披甲临阵、千里折冲！

小工调（1=D）

**【南江儿水】** 眼睁睁鲜活遽凋丧，诀去忒匆匆！仁心薄技成何用？可怜红樱堆新冢，唯余遗恨江头种。禁不得淋淋泪纵，叩地问天,怎生就这番播弄！

**【随煞】** 若存若亡当与共，三人发愤便为众。绾住了、绾住了楚天涯的同襟，管叫那、管叫那呜噎噎的寒夜霜风吹不动！

## 第四折 双 识

**【南南吕·宜春令】**（刘母）腾腾热,香喷喷,送便当又近院门。殷殷情恳,拌和油盐葱姜入烹饪。（李玉虎）七八声檐边鹊鸣,三五竿枝上日醒,牵情,（仝唱）但求暖他枯肠,把个里滋润。

**【绣带儿】**车轱辘逐趁彩铃,铃不停俺这脚也不停。听多少鼓敲三更,往来那雾雨奔霆。勤勤,欲知半城樱花信,俺这厢有问必应。（刘母介旁的不说,只问全城病患,可得救治?）漫长夜东方渐明,多亏了海北天南、九州用命!

**【太师引】**听小哥连连的赞起兴,却叫俺扑愣愣纠拿心惊。赴江城同袍相趁,恪职守担荷千钧。战疫瘴意气凛凛,救万姓白衣成阵!俺呵,俺则是苦口叮咛,但求冷雨凄风远儿身……

**【三学士】**他长长短短连连问,好叫俺百味杂陈。难道说我儿遵了娘教训,锁户掩门在金陵?啊呀儿吓,怎劝娇生步险境,劝潜居、又坐不宁!

**【东瓯令】**庞上印,俱绷痕,笑眼犹与病患亲。层层护甲闷缚紧,终日汗无尽!更有依门俺极蓦昏昏……（李玉虎:休说了、休说了!（唱））休惹老泪淋。

**【三换头】**救急回春,耽搁餐饮,免劳医务,把看饭亲迎。呀!眸光一瞬,遥遥地但见那、老萱堂依稀白鬓!（娘……真是我娘!）怎应承不离自家院,元来哄瞒深!怪道那一锅汤馨浑似俺孩提馋到今!

**【刘发帽】**恼呵、恼娘不从孩儿令,笑呵、笑孩儿一样违了娘令行。笑恼万叠心潮滚,想呵、想叫娘一声,这声到唇边还强忍。

## 《眷江城》用贴近时代的表演语汇让昆剧活在当下

10月7日晚,作为"2020紫金文化艺术节"新创舞台剧目之一,江苏省演艺集团昆剧院创排的抗疫主题昆剧现代戏《眷江城》在江苏大剧院精彩首演。一幅澎湃大爱的战疫长卷,一曲温婉深情的时代赞歌,古老昆剧倾尽全力用贴近时代的表演语汇诠释当下、思考生活,这部充满勇气的探索之作赢得了全场观众的鼓励和掌声。演出结束,"紫金闪评"纷至沓来。

**【记者闪评】**

阳春白雪走近普通大众,用贴近时代的表演语汇让昆剧活在当下

**作者:高利平**

备受瞩目的抗疫主题昆剧现代戏《眷江城》的成功首演,让所有人心中的疑惑顿消,古老剧种描摹当代生活丝毫不觉违和,不少专家甚至表示,这部戏有可能在昆剧发展史上留下一笔。

毋庸置疑,这部戏首先是故事写得好。今晚的演出现场,包括我在内的许多观众都落泪了,而且不止一次。窃以为《眷江城》可能是罗周所写剧本中最接地气、最有生活烟火气的一部。剧中9个主要角色,无论是身在一线英勇抗疫的医生刘益鹏,还是勇往直前深入险情的记者丁铃,瞒过家人、冒着被感染的风险为医护人员免费送餐的刘母和快餐店老板,又或是主动奔赴疫情重灾区运送防护服的司机阿昌和不幸染病愈后又去献血救助他人的女友小乔……都来自现实,来自那段抗疫时期的真实故事。

艺术来源于生活,又高于生活。罗周正是被每天目击耳闻的疫情报道、资讯所包围和打动,才有了这一自发的创作。因此昆剧《眷江城》中,人物是接地气的,故

事是取材于现实的,细节是让观众会心的,对白仿佛直接取自我们每个人的对话框。而罗周似乎又有着敏于常人的感受力和高超的编剧技巧,世人皆知的抗疫素材在她的编排铺陈之下变得那么艺术化、戏曲化、舞台化。她从小人物、普通人入手,将千千万万抗疫过程中的动人事迹浓缩在9个角色身上,剧中将刘益鹏母子之亲情线、刘益朋丁铃之爱情线、小乔从患病至治愈之生命线三线交织,展示了医务、媒体、社区、餐饮物资志愿者、快递、患者等方方面面的人们拼尽全力、防治疫情的群像,更描绘出当代最可爱的人——每个普通人,他们对社会的爱,对家人的爱,对职业的爱,对患者的爱,各种爱相交织,在体现出人性之美的同时,深刻蕴藏着面对如此灾难时我们应有的思考。

在剧本感人、贴近生活的同时,该剧以导演、演员为首的舞台二度创作也非常精彩。可以说,二度创作高度还原并体现了编剧思想,二者契合度很高。作为一部现代戏,又是表现抗击疫情这一当代现实题材,这对昆剧来说难度巨大,挑战巨大。作为一个古老的剧种,昆剧该如何与当代生活对接,如何在描摹当代生活的时候保持地道的昆曲味道?如何在现实生活与昆曲程式之间找到最合适、最恰当的距离和尺度?今晚的《眷江城》首演,让我们欣喜地看到了一种在坚守剧种本体上的创新,在激活戏曲传统后的创新。

这是江苏省演艺集团昆剧院第四代青年演员在导演的帮助下做出的一次极富勇气的探索:虚实之间的唯美舞台,传统戏曲台步配合着时尚新潮的肢体舞动,略微加快节奏的昆韵念白,原汁原味的昆曲唱腔……所有这些都让人感叹:原来昆剧现代戏也可以这么美!融入了现代舞蹈、肢体表达、时空交错等多样形式的戏曲程式,可以将当代舞台之美、生活之美表现得如此淋漓尽致!舞台呈现的唯美灵动,对于剧情的推演丝毫不显违和,反而令许多初看昆曲的观众可以轻松理解剧情。90后姑娘蒋明睿表示,平生第一次看昆曲,就被这样的表演惊艳到了,好听、好看、剧情感人,忍不住落泪。

有着"百戏之祖"美誉的剧种实现了当下生活的艺术化表达,专家纷纷表示,昆剧《眷江城》是继《梅兰芳·当年梅郎》的成功之后,又一部可为昆剧现代戏创作提供参考的成功范例。它不仅是某个剧目的尝试实践,更是一个能推动剧种发展甚至开拓中国古典戏曲审美当代表达的重要课题。

阳春白雪由此走向了普通大众,《眷江城》用贴近时代的表演语汇让昆剧活在了当下。

【观众闪评】

徐晓玲:

百戏之祖　情满人间

10月7日晚,江苏大剧院迎来江苏省演艺集团昆剧院原创现代昆曲《眷江城》,传统紧扣时代的脉搏,一场前无古人后无来者的演出,省昆用曲传情、真情流露,观众们看完之后掌声不断,心情久久不能平复。

昆曲有600年的历史传承,细腻的唱腔不绝于耳。2001年,昆曲被联合国教科文组织评为世界非物质文化遗产后,昆曲市场迎来了最好的时代,越来越多的人爱上了昆曲的水磨调。

一场疫情见真情,这场戏又把我们带入2月的疫情时期,让我们再次看到了武汉疫情最严重的时刻赶赴第一线,奋战在武汉战疫一线的那些平凡的人们。《双识》一折演得感人,施夏明、徐思佳的表演令人潸然泪下,一家人互相隐瞒共同抗疫太感人了。

这次昆剧《眷江城》保留了传统的曲牌体和部分念白,但对身段动作等很多传统程式化的表演进行了简化,令观众在感受昆曲优美韵味的同时,也体会到了现代昆曲的魅力。用情至深的男主角,江苏省演艺集团昆剧院副院长施夏明以清新俊美的扮相、圆润通透的唱腔、温润儒雅的书生气质让我们赏心悦目,施夏明就是那个昆曲俊生……

最后要赞一下优秀的创作团队:

优秀的创作团队,大咖云集在此!

优秀的编剧罗周,

优秀的导演韩剑英,

优秀的导师胡锦芳、赵坚,

优秀的编曲迟凌云,

优秀的演员、颜值最高的省昆第四代演员,

优秀的幕后团队——乐队、音响、灯光、舞美,道具……

一场让人难忘的昆曲《眷江城》让我们一往情深,天涯同怀抱。

杨振英:

疫情发生后,武汉封城,但是全国人民都在伸出援助之手……一部昆剧《眷江城》把这种大爱精神刻画得淋漓尽致。南京鼓楼医院年轻医生刘益朋母子俩互称在家中安居,却瞒着对方不顾个人安危冲向武汉疫情第一线,和武汉社区工作人员、快递小哥、医务人员携手抗疫,这种凝聚的力量,终于使疫情得到了控制。当今国人需要弘扬这种精神,整部剧满满正能量,鼓舞人心,说

唱柔美动听。开场戏刘益朋和女友丁铃不但服装美,人也漂亮,让人眼前一亮。舞台场景、灯光效果处理技术高,是一部好题材、好剧情的戏。最感人的是在丁铃疑似染上病毒后,刘益朋要求丁铃嫁给他,内衣后背上写的"丁铃丈夫"几个字,催人泪下。整场演出掌声连连,给剧组全体人员点赞!

闻静:

我在今年江苏中秋戏曲晚会看到了京剧版本和昆曲版本的《眷江城》片段,非常期待能早日一睹同为罗周编剧的京、昆两个剧种的《眷江城》从板腔体到曲牌体的转换。

今日观看由江苏省演艺集团昆剧院带来的新创剧目《眷江城》,本剧在保留了昆曲特点的基础上,以江苏医生刘益朋驰援武汉为主线,展现了疫情下的人物群像。该剧把创新与传统进行了完美结合。开头以泅开的墨点喻作新冠病毒,每一幕演员动作定格切场景,舞台上道具很简单,更多是以演员的表演来呈现剧情。"就像热干面少了芝麻酱,真不是个滋味。"无比形象的一句话反映了武汉封城后人心的焦灼。

省昆第四代的演员们每一次都能带给观众惊喜,主演施夏明和徐思佳的表演更是饱含深情,引得观众泪水涟涟。印象尤深的一是"双识"一幕:最远的距离不是天涯海角,而是面对面却无法相认。二是由丑角演员钱伟扮演的外卖小哥上门喂猫,桌上桌下辗转腾挪,一段精彩的无实物表演,是全剧最为轻松的一段。

院方特别贴心地提前一天在公众号预告了现场有彩蛋:随场刊赠送每位观众一份省昆特别定制的抗疫题材精美昆曲明信片。

省昆的《眷江城》落幕了,但这份明信片时刻提醒着观众:2020年特殊的春季虽已远去,但在全国人民的心中留下了不可磨灭的烙印。正如本剧的英文剧名——EMBRACE THE RIVER CITY(拥抱江城),拥抱疫情后恢复生机的武汉。

徐宁华:

昆剧《眷江城》是一部演绎抗疫主题的现代戏。该剧让我们看到每一个人都不是孤独地活在这个世上,正因彼此关联、扶持、爱护,无论遭遇多少跌宕颠沛,都依然充满爱。剧中大量桥段和细节均取自抗疫期间的真实原型。因为是当下的人物和事件,在台词、表演方面要更偏向生活化,表演分寸也拿捏得好,看得出他们是经过精心打磨的。他们是在用"情"来动人,在向那些奋战在抗疫一线的工作人员致敬。

李静:

看新编昆剧《眷江城》,这次抗疫是场发动全员的斗争,在大众抗击疫情时,也需要文艺工作者的力量,这就是用艺术的力量,去讴歌奋战在抗疫前线的人们,真正做到暖人心、鼓士气,凝聚力量、共克难关。该剧以真人真事为原型,而正是因为真实,所以感人,这些真人真事经过艺术提炼之后,便能够展现出在疫情期间,大家众志成城,携手共克时艰的勇气与力量,为湖北、为武汉加油;也更能够展现出一种直入心灵深处的温暖和希望,用艺术铭记这一段可歌可泣的历史。几位演员的表演太赞了,编得好,演得好!

## 江苏省苏州昆剧院2020年度推荐剧目
### 《占花魁》

出　品　人:俞玖林
艺术总顾问:白先勇
艺术指导:岳美缇
艺术指导:张静娴
艺术指导:张铭荣
改　　编:唐葆祥
导　　演:岳美缇

唱腔设计:辛清华
音乐设计:周雪华
配　　器:徐　律
舞美设计:黄祖延
舞美设计助理:高名辰　叶　纯
灯光设计:黄祖延　徐　亮
服装设计:曾詠霓

服装设计助理：柏玲芳
协　　调：吕福海　邹建梁　唐　荣
剧　　务：方建国
舞台监督：李　强　智学清
平面设计：冯　雅
书　　法：董阳孜
宣传文字：杜昕瑛　吴雨婷
摄　　影：王玲玲　徐慧芳

**演员表**

秦　钟：俞玖林
王美娘：沈国芳
王九妈：吕福海
时阿大：柳春林
四　儿：徐栋寅
万俟公子：唐　荣
管　家：束　良
妓女甲：徐　超
妓女乙：李洁蕊
张山人：陆雪刚
卫学士：徐　昀
李秀才：吴佳辉
赵相公：王　鑫
四家丁：刘秀峰　管　海　章　祺　殷立人

**乐队**

司　　笛：邹建梁
司　　鼓：辛仕林
笙　　　：周明军
箫、新笛：邹钟潮
高胡二胡：姚慎行
二　　胡：赵建安　徐春霞　府　昊　纵凡棠
中　　胡：杨　磊
琵　　琶：汪瑛瑛
扬　　琴：韦秀子
古　　筝：张翠翠
中　　阮：朱磊磊　邵　琛
排　　笙：赵家晨
大 提 琴：徐晨浩　陈琏亦
倍　　司：庞林春
唢　　呐：陆惠良
打 击 乐：苏志源　陆元贵　刘长宾　陆惠良

**舞美**

灯　光：严鑫鑫　潘小弟
音　响：施祖华　方尚坤
化　妆：胡春燕　张　泉
服　装：马晓青　丁　滢
盔　帽：朱建华　王傅杰
装　置：陆晓彬　霍振东
道　具：严云啸　卞江宏
追　光：吴　熹　方尚坤
字　幕：施章荣

## 《占花魁》曲谱

【江儿水】
［稍慢］　　　　　　　　　　　　　　　［稍快］
情向前生种，人逢今世缘。怎做得
［稍慢］
伯劳东去，撇却西飞燕，教我思思想想
心心念拼做个成针磨杵休辞倦，看瞬息

## 苏昆传承大戏《占花魁》来了！

2020年11月24日，江苏省苏州昆剧院年度传承大戏《占花魁》在中国昆曲剧院举行首演。紧接着，11月27日，参加第三届紫金京昆艺术群英会于紫金大戏院上演。此次苏昆排演的《占花魁》共6折：《卖油》《湖楼》《受吐》《情思》《雪塘》《从良》。著名作家白先勇担任《占花魁》艺术总顾问，著名昆剧表演艺术家、国家级昆剧传承人岳美缇担任导演和艺术指导，著名昆剧表演艺术家张静娴、张铭荣担任艺术指导。中国戏剧梅花奖获得者、国家一级演员俞玖林和国家一级演员沈国芳担纲主演，分饰秦钟及王美娘。

### 难得一见的轻喜剧  举轻若重的大主题

《占花魁》是传统昆剧中不常见的轻喜剧，生、旦主角之外，还有众多贯穿始终的角色人物，酸、闲、刁、憨、恶，他们在舞台上的言与行，生动呈现了彼时的社会百态和人情冷暖，从一个侧面向观众展示了秦钟和王美娘的生存现实：面对"金钱与自由""贫穷与平等"之间，小人物的抗争与选择，并不容易，而且古往今来，概莫能免。

艺术总顾问白先勇更进一步认为：《占花魁》的重头戏在于《受吐》一折，花魁女大醉而归，酒后呕吐，卖油郎一时对花魁女产生了怜悯，用自己的新衣接着花魁女的酒吐。卖油郎这种对一位烟花女子怜香惜玉、忘却色欲的纯情，顿时把《占花魁》整出戏的境界提升了。卖油郎用新衣接受花魁女的酒吐，象征着卖油郎用自己的纯真洗涤了花魁女在烟花生涯中所沾染的污秽——《占花魁》也就变成了一个身份卑微的男子以纯真爱情救赎一个陷入烟花火坑女子的故事。

### 这一个真诚、善良、温情的卖油郎，哪里寻？

小人物的故事，难登大雅之堂。卖油郎和风尘女子的纠缠，更是那个时候流布于街巷里弄间的社会新闻，然而在苏州人冯梦龙看来，小说里的事就应该"事真而理不赝，即事赝而理亦真"，传奇中的人当得起"民间性情之响"，"天地间自然之文"，他甚至还自我评价"子犹（冯梦龙字）诸曲，绝无文采，然有一字过人，曰真"。若

以"真"这一字为衡量,卖油郎秦钟确实是可点可赞的一个真君子:他惊艳于王美娘的绝色,又遗憾于王美娘的身世,他用了一年的时间攒足银两,在约定之时来见一见心上人,可是却等来了醉归女子,良宵苦短,他却一夜长坐,不愿乘人之醉,不愿唐突别人,不愿低贱自己……导演岳美缇给出了评价:这部戏是昆曲小生很见功夫的好戏,其特别之处就在于题材的写实和通俗、表演风格的写实和抒情。秦钟不同于昆曲经典的小生形象,他的身上既要有小生的儒雅和书卷气,又要有小人物的朴实和真诚善良,对话短,细节多,演员要以此在舞台上展现出这个秦钟的真、善、美,打动花魁女、打动观众。

## 苏州人写、苏州人演 《占花魁》香飘四百年

昆曲《占花魁》由明末清初苏州派传奇领袖李玉撰写,故事本体源于明朝苏州人冯梦龙编撰的《醒世恒言》中之《卖油郎独占花魁》。这则以北宋靖康之难为时代背景的故事,讲述了卖油郎秦钟与花魁女王美娘婉转温柔的爱情传奇。民间性情、天地自然的《占花魁》不仅是李玉最常上演的剧目,还是昆曲演出中很有代表性的剧目,更是昆曲之外各地方剧种竞相争演的好戏。成篇400年来,卖油郎和花魁女的故事在不断搬演与口耳相传中,寄托了凡人最爱的美好与力量。

《占花魁》初为28出,《湖楼》《受吐》为其中最重要、最精彩的折子戏,20世纪中叶,昆剧"传"字辈经常演出的也是此两折。1984年,上海昆剧团岳美缇、张静娴在抢救、挖掘传统折子戏的鼓舞下,前往杭州向周传瑛、张娴两位老师学习《湖楼》《受吐》两折。演出大获成功后,《占花魁》"重返"昆曲舞台,成为岳美缇"最爱演"的拿手好戏。

2006年,参加全国小生培训班的俞玖林得老师岳美缇亲授《湖楼》一折,第一次体验了与倜傥才子似又不似的凡人秦钟,传承《占花魁》的愿望在俞玖林心中萌生。2019年,俞玖林郑重向岳美缇老师提出,希望传承并重新制作《占花魁》整部大戏。历时10月有余,克服疫情影响,在上级部门、上海昆剧团、艺术总顾问白先勇领衔主创团队的倾力支持下,传承大戏《占花魁》终于走上苏昆舞台。

# 永嘉昆剧团 2020 年度推荐剧目
## 《红拂记》
### 温 润 改编

| | |
|---|---|
| 总 策 划:叶朝阳 | **演员表** |
| 策   划:潘教勤、陈凤娇 | 红 拂:胡曼曼 |
| 总 监 制:陈烟东、董小娥 | 李 靖:梅傲立 |
| 出 品 人:徐显眺、徐 律、冯诚彦、黄维洁 | 虬髯客:刘小朝 |
| 改   编:温 润 | 刘文静:冯诚彦 |
| 导   演:林为林 | 杨 素:刘汉光 |
| 唱腔设计:周雪华 | 杨妈妈:金海雷 |
| 音乐设计、配器:徐 律 | 将 官:王耀祖 |
| 艺术指导:谷好好 | 门 房:肖献志 |
| 舞美设计:吴 放 | 侍 卫:肖献志 |
| 灯光设计:陈晓东 | 太 监:张胜建 |
| 武打设计:朱振莹 | 更夫甲:刘 飞 |
| 打击乐设计:王明强 | 更夫乙:邱玉磊 |
| 服装设计:黄静瑶 | |
| 造型设计:吴 佳 | |

**演奏员表**
指　挥：阮明奇
司　鼓：张杜彬
司　笛：金瑶瑶
大　鼓：郑益云
古　筝：陈西印
中　阮：吴　敏
扬　琴：吕佩佩
琵　琶：蔡丽雅
　笙：李文乐
二　胡：曹奕凯、吴子础
中　胡：黄光利
大提琴：黄　瑜
倍大提琴：夏炜焱
小　锣：林　兵
铙　钹：朱直迎

**舞美工作人员表**
舞美统筹：周星耀
舞台监督、场记：何海霞
道具设计：吴加勤

灯光操作：吴胜龙
化　妆：胡玲群
音　响：金朝国
服　装：许柯英
字　幕：李小琼
装　置：谷明州、麻荣祥、徐纯海、谢修芽、潘泰勇、
　　　　吕云飞

**人物介绍**
红　拂：红拂姓张，名出尘，为杨素府歌妓。因见了李靖一面，便为了追求自己的理想，夜奔李靖，后续她结识虬髯客等一系列行动，都表现出她是个心中有国有民的大侠。
李　靖：善于用兵，长于谋略，到越公杨素府中献策自荐，有仗剑行天涯的勇气，献计给杨素，显然是置生死于不顾，闯这个龙潭虎穴能否保身而退，结果可想而知，但他还是要去，这便是他性格的体现——为民请命的侠气，这是他的奇。
虬髯客：本名张仲坚，姓张行三，赤髯如虬，故号"虬髯客"。他杀贪官，舍财富，让天下，种种举动都让人惊奇，绝非常人之举。

# 一　渡江献策

[幕前。
[音乐起(悲凉)。
[幕后唱　四野愁云山岳寒，
　　　　　满空冷雾斜阳残。
　　　　　秋风吹尽行人泪，
　　　　　壮士悲歌行路难。
[渡口。音乐声中，一众衣衫褴褛的百姓以逃难的姿势次第过场，李靖与(渔夫装扮的)刘文静上。

李　靖　多谢刘兄渡我过江！你我心照江湖，他日相见。
刘文静　贤弟，你还是随为兄同赴太原，投奔李世民！
李　靖　弟虽耳闻李家英名，然越国公杨素位高权重，与我舅翁韩擒虎乃是世交，他是我自幼敬仰之人，今前往献策与他，救天下苦难，此乃我平生之志，望兄谅之！
刘文静　只恐此日国公，已非彼时。
李　靖　若果真如此，弟再斟酌去留，前去寻兄。刘兄，

(拱手)山高水远，一路珍重！
刘文静　贤弟保重，就此别过！(礼别下)
[幕起，音乐声再起(欢快)。杨素的笑声出。
[越国公府，歌舞升平。杨素高坐其中，仆人环侍，一侍女一旁扇扇子，一群仕女在舞蹈。

杨　素　(唱)【南·正宫·引·齐天乐】
　　　　扫清江汉功无匹，
　　　　(叹)当年危险劳瘁。
　　　　(犹将)铜雀歌台，
　　　　笙竹琼宴，
　　　　慰我黄发骀背。
　　　　出尘哪里？
红　拂　来也！(八个舞女引红拂上，在红拂的载歌载舞中八个舞女伴舞)
　　　　(唱)【雁过声】
　　　　舞兮，
　　　　步步谯偯，
　　　　锁重门杜鹃空啼。

原是那前尘拖累，
父征亡母命非，
多少恨都收眉底。
空慕他炼石成重器，
俺也盼山湖间留踪迹。
参见丞相！

杨　素　罢了，来，歌舞上来！哈哈哈……
　　　　（音乐停顿之前有一组舞蹈，在杨素笑完之后结束）
门　房　启禀丞相，那韩老将军的外甥名唤李靖，他已等候多时了。（说罢看一眼杨素，暗向红拂示意）
红　拂　李靖？莫非是写《六军镜》的那个人么？（转身）丞相，那韩老将军莫非就是你时常提起的韩擒虎么？
杨　素　正是。
红　拂　噢，原来是故人之后。
杨　素　唔！也罢，来——
门　房　有。
杨　素　唤他一见。
门　房　是，有请李公子。（李靖上）
李　靖　三原李靖拜见丞相。（杨素依旧傲居上位，并不还礼）
杨　素　罢了，药师，闻知你少年英发，早已名满天下，实乃后生可畏也。想老夫与你舅父韩擒虎乃是至交，当年见你时你还是个小娃儿。如今你舅翁已逝，老夫也垂垂老矣。唉！往事不堪回首。你此番所为何来？
李　靖　自幼熟知丞相英名，今闻丞相广纳贤良，为此而来！
杨　素　哈哈哈，好说好说。你既是故人之后，老夫定当款待与你，保你富贵门中欢乐无忧。
李　靖　啊丞相，我非为富贵而来，却是为解天下之忧而来。
杨　素　解天下之忧？（略显不屑。红拂注目）
李　靖　富贵门中朝欢暮乐，自可无忧。长此以往，天下又岂能无忧啊？
红　拂　富贵门中，朝欢暮乐，怎说无忧？乃忧之本也！
李　靖　丞相，晚辈一路之上，目睹奇观，耳听奇闻。
杨　素　有何奇闻？
李　靖　丞相啊！
　　　　（唱）【倾杯序】
　　　　奇迹，

大运河堪称奇，
龙船儿鳞栉比。
丝竹莺歌，
红灯影水，
湛湛生辉，
（好一派）富丽靡靡。

杨　素　那是圣上行幸江都！这又怎么样呢？
李　靖　（接唱）女流们尽拉纤，
蓬首苦徒跣。
夫儿郎征役边关远，
围庐见篙藜又谁怜？
丞相，你可知百姓是如何度日的？
杨　素　是如何度日的？
李　靖　百姓们饥寒交迫，捐输罄尽，十室九空，路多饿殍，枯草盖之！无奈之下，只得易子而食。如今土木疲民，边庭黩武连年，繁刑重重，群雄并起，眼见天下将乱，望丞相体恤苍生，为百姓做主。
杨　素　这个……老夫又待如何？
　　　　[李靖振作。
李　靖　丞相，晚生有良策献上！（站起来，看四周，杨素挥手，仆人退下，唯留红拂）
　　　　[李靖取出手卷，红拂接过，意味深长地看了他一眼。递给杨素。
杨　素　你献与老夫，意欲何为？
李　靖　此乃关中形势要览，谁得关中，便得天下。关中自古便是形胜之地，外有山河环绕，内有泾水渭水交流，沃野千里。四关相称，且潼关为西来入口，又是四固天险之地……（红拂听得入神，杨素昏昏欲睡，手卷掉落在地）
　　　　[红拂拿手中的尘拂，轻轻一甩，拂及杨素面额，李靖感激作揖，杨素醒。
红　拂　一只飞蛾。（顺手捡起手卷）
杨　素　哦，一只飞蛾，药师，方才你说关中怎么样？（红拂点头鼓励，李靖振作）
李　靖　得关中便得天下，方今天下，虽是群雄并起，但成大事者，都不如丞相。（顿住）
杨　素　你讲。
李　靖　丞相你握关中实权，兵马钱粮，无一不备。一旦发兵，东出潼关，席卷中原，不出三年，天下可定！丞相，这可是取暴君而代之的大好时机也。（红拂惊，手卷落地，赶紧捡起）
杨　素　（静场。杨素拿过手卷，细看）

啊呀呀……果然是胆略兼人,此等奇才,当留在麾下,若是归了别处,易成大患。
啊药师来、来、来,请坐、请坐,药师,谋逆乃灭族大罪,你我怎能当得?

李　靖　如今圣上,却成了百姓疾苦的根源,根源不除,百姓将永无天日。

杨　素　此话怎讲?

李　靖　为天下人谋福,乃至正之道,行正道,展平生之志,就是肝脑涂地,也在所不惜,何惧之有?
(红拂闻之暗赞)

杨　素　哈哈哈,(大笑)你这娃儿,我与你舅父乃是至交,自当提携于你,怎能让你意气用事,以身犯险。我欲保举你为威武将军,顷刻功成名就,

李　靖　丞相,无功而禄并非我意。

杨　素　娃娃,休要意气用事,今日之计,你我都忘却了它!

李　靖　啊呀丞相啊!
(唱)顽石未成器,
万斛愁未洗。
江湖留踪迹,
任我放不羁。
呵呵呵……

红　拂　真男儿也!

杨　素　哈哈哈……(转而和蔼)好!好!好啊!,既然如此,你暂且回去,待老夫细细思虑,不日再请你前来议事。

李　靖　晚辈告辞!(李靖行礼下,而后总管上,杨素手做斩状,总管会意点头。红拂惊)

红　拂　呀!
(唱)【小桃红】
风波起出是非,
眼见他处境危。
(似这般)旷世英才人间奇,
(不能够)任由恶浪将他摧。
(思考)待我前去搭救于他,我这般行事只怕违了丞相之意。出了此门,再无回归之日了,(看四周,有不舍,又转念)我恨杀征战离乱,他痛诉世间苦难,我厌弃金丝笼中假欢乐,他不受无功而降伪富贵,我盼离高墙,他欲走江湖。
(接唱)岂肯轻易将志悖,
救他助己握时机。
罢!
(接唱)【尾声】
心如磐石坚不移,
只待夜半月如璧,
墙内翠鸟展翅飞。
[灯光暗。红拂急走。
[切光。

## 二　侠女夜奔

[幕前,李靖上。

李　靖　(唱)【北·仙吕·点绛唇】
月下欷吁,
匹马羁旅,
晚(来)风恶,
孟尝何在?
弹铗空歌鱼。

今日进相府,那丞相恐非当年的英雄杨素了,不免黯然,倒是那手执红拂的姐姐,似有些青睐,姐姐啊姐姐,可叹我有志尚未展,可怜你红颜犹自怜。啊呀,我想到哪里去了,惭愧啊惭愧。我还是离开此地,以免生出祸端,待明日一早,便收拾行囊,离开罢了。(下)

[红拂紫衣纱帽腰别铜牌,手持策论上。奔走又不时回头。再跪拜。

红　拂　有负相爷恩情了。
(唱)【后庭花】
似魏姬夜窃符,
琼楼自此罢歌舞。
(春情)非是琴心故,
(却为)立志效鸿鹄。
(慧眼)识抱负,
(弃金珠)衣着布襦,
不教那丝萝缚,
赚前程不犹豫。
俺原是乔木非丝萝!(更声起)(两更夫上,拦住红拂)

更夫甲　站住,你是何人?这个时候,往哪里去?

红　拂　相府铜牌在此,奉相爷之令前去行事,谁敢鼓噪?还不退下?

| | |
|---|---|
|更夫甲|慢着,这个大人面生的很。(回转)|
|红　拂|嘟,(举策论,威仪状)丞相深夜派遣,自有要事,你们谁敢挡路?|
|更夫甲|我说兄弟,有道是各人自扫门前雪,莫管他人瓦上霜。闲事莫管,闲事莫管,大人请。走走走,打更去。(两更夫下。红拂松口气,窃喜,笑)|
|红　拂|(唱)【天下乐】<br>三言两语(便)哄(过了)更夫,<br>(这两个)糊(也么)涂,<br>(俺却是个)女中丈夫,<br>女中丈夫(可配那)人中(龙)虎?(羞怯)<br>俺两个(并)走江湖,<br>为天下除疾苦,(幕启。至李靖所住客栈)<br>做他个英豪侠侣。<br>(欲敲门,又犹豫。更声又起)<br>〔敲门,李靖内声。|
|李　靖|夜半三更,哪个敲门?|
|红　拂|是我呀。(声音极低,李靖不闻。红拂再敲。李靖上。开门。红拂立在侧边,深夜看不真切)|
|李　靖|外面风大的很啊,许是寒风吹落了枯枝!像是有人敲门,不知是哪个?待我开门。|
|李　靖|(跟进,看。红拂取下帽子,李靖转喜)是你!|
|红　拂|是我呀。(羞)|
|李　靖|(合唱)【鹊踏枝】<br>(骤然见)喜难书,<br>(似梦中)人恍惚。|
|李　靖|(接唱)(问姐姐)何故乔装?|
|红　拂|(接唱)(郎君有难)就在须臾。|
|李　靖|(接唱)莫不是杨公(欲)追诛?|
|红　拂|(接唱)他怎能任君(投别处)(自在)江湖。|
|李　靖|啊?!他许我改日相见,原来是缓兵之计呀。|
|红　拂|丞相已定杀伐之计,我派人探得你在此处,特来相告,望你速速离去。|
|李　靖|啊呀姐姐啊!若不是你深夜前来冒死相救,我定遭此难,可是你回去以后必定受罚。|
|红　拂|这,我么?我既已出府,怎能再回?怎可再回?|
|李　靖|这如何是好呢?|
|红　拂|(鼓起勇气)我倾慕郎君才志高远,今日亲眼得见你在相府仗策献计,慷慨陈词,一片侠士襟袍,赤子肝肠,好不令人钦佩,若如不弃,我愿与你鞍马追随,同济天下。|
|李　靖|多谢姐姐,你今日舍生忘死,搭救与我待我恩重如山,我也倾慕你才貌双全,聪慧正直,你可知,江湖险恶呀。|
|红　拂|江湖虽险,愿与你生死相随!|
|李　靖|(唱)【寄生草】<br>(恐风霜)累娇躯,|
|红　拂|(接唱)(怎谁怕)多险阻。|
|李　靖|(接唱)药师何幸得眷顾?|
|红　拂|(接唱)锦绣年华怎虚度?|
|李　靖|(接唱)(多谢你)肯将终身来托付。|
|李　靖|姐姐,|
|红　拂|相公,|
|李　靖|出尘,|
|红　拂|药师,|
|二人同|娘子(李郎)!|
|红　拂|(接唱)(自此)剪烛西窗听夜语,|
|李　靖|(接唱)(此后)执手江湖共朝暮。<br>〔切光。|

## 三　同调相怜

〔幕前,杨妈妈上。

| | |
|---|---|
|杨妈妈|(唱)【南·中吕·引·菊花新】<br>生逢乱世苦断肠,<br>丈夫徭役一命亡。<br>孩儿走他乡,<br>年迈人独将店掌。<br>唉,真真苦矣。<br>〔李靖、红拂骑马上。|
|李　靖|(唱)【粉孩儿】<br>路迢迢行山径踏草芒,|
|红　拂|(接唱)盘山度板桥斜阳(照)影长。|
|李　靖|(接唱)寒梅争春自然香,|
|红　拂|(接唱)潇洒何以畏风霜?|
|李　靖|啊娘子,我们匆匆离了西京,去往太原,一路之上躲避了杨素派人的追杀,历尽艰险,到此已是山西灵石县,料已无妨事了。|
|红　拂|是啊。|
|李　靖|前面有一旅店,暂且安歇一日可好?|

红　拂　就依李郎。（下马）
二人合　（唱）望人间再无祸殃，
　　　　　　　须早日长风破浪。
杨妈妈　客官可是住店么？
李　靖　正是。
杨妈妈　客官随我来,我这店儿虽小,倒也干净。
红　拂　此处甚好。
李　靖　娘子暂且歇息,改换衣装。我去门外刷马,片刻即回。
红　拂　去去就回。
杨妈妈　这位娘子,这厅堂装束如何？
红　拂　装束的好。
杨妈妈　这厢么,倒也宽敞些,兵荒之时,别无他客,你就在此梳妆便了。
红　拂　倒也使得。（更衣,临镜梳妆）
红　拂　（唱）【福马郎】
　　　　青丝细挽临窗妆,
　　　　膏沐（花钿）俱已往,
　　　　弃了旧（时）样。
　　　　敛修眉,
　　　　肩披绛,
　　　　对镜细端详,
　　　　别样娇一红装。
　　　　[虬髯公上,下坐骑,携革囊。
虬髯公　好啊！
　　　　（唱）【红芍药】
　　　　跨黑卫策寒鹰扬,
　　　　侠客行快意无双,
　　　　手刃贼首恁欢畅,
　　　　欲把揽四海苍茫。
　　　　锵锵,
　　　　十万强兵马,
　　　　万事备尚缺良将,
　　　　近日听道太原李家反隋,那李家二弟,甚是得人心,待俺前往探他端详。
　　　　[虬髯公进内,见红拂。
虬髯客　嘻嘻,好一个绝色女子！
　　　　（接唱）（咋眼见）洛水神从天外降,
　　　　（却又似）虞姬女书剑飘香。
　　　　[虬髯客置人头于桌上,无忌惮地看红拂,红拂微怔,旋即冷静地端详虬髯客。
杨妈妈　客官可是住店么？
虬髯客　正是。

杨妈妈　客官,这是什么？血水都渗出来了！
虬髯客　一个畜生的人头。
杨妈妈　这……这是要报官的呀！
虬髯客　哈哈哈,报的什么官,这就是你们县的狗官之头。
杨妈妈　啊！
红　拂　这是怎么回事啊？
虬髯客　这狗官忘恩负义,欺男霸女,无恶不作,罪该万死。
杨妈妈　是啊,这县太爷坏的很,为凑服役人口,不顾我夫年老患病,拉走才三天,就活活累死了。我那孩儿为了避祸,与一干乡邻投奔太原去了。却不知何日归来！我好苦啊。
红　拂　妈妈,休要悲伤。
李　靖　哼！这狗官罪该万死,仁兄杀得好,我们当痛饮三杯？
虬髯客　好,痛饮三杯。
杨妈妈　我去拿酒来。（下）
李　靖　有劳了。
红　拂　请问尊客上姓？
虬髯公　俺姓张。
红　拂　啊,尊客姓张,妾身也姓张,我们原是本家啊。
虬髯客　哦,我们是本家呀
红　拂　本家哥哥排行第几？
虬髯公　排行第三。
红　拂　噢！如此是张三哥。
虬髯公　小娘子排行第几？
红　拂　小妹居长。
虬髯公　如此是一妹了。
李　靖　三哥有礼。
虬髯公　还礼。敢问上姓？
李　靖　小弟三原李靖。
虬髯公　原来是药师兄。
李　靖　未曾领教三哥大名？
虬髯公　俺乃张仲坚。
李　靖　原来是虬髯公！幸会幸会。
虬髯公　岂敢,李兄,一妹是你何人？
李　靖　便是我妻。
虬髯公　好一对美满的夫妻可喜可贺。李兄！我看一妹,神采非常,定非寻常女子。
李　靖　三哥所言便是！
　　　　（唱）【耍孩儿】
　　　　错投杨公险招戕,

|||||
|---|---|---|---|
| | （幸得）一旁红拂女， | 红、李 | 投奔李世民。 |
| | 夜半里盗符相访。 | 李　靖 | 弟有一友，已投往李世民麾下，召弟前往。 |
| 虬髯公 | 一妹既是杨府之人，因何嫁了李兄？ | 虬髯客 | 为兄也正要前去会会他。如今天下大乱，群雄并起，不瞒你们，为兄有称雄之意。我已暗中备有兵马十万。 |
| 红　拂 | 三哥！ | | |
| | （接唱）听讲， | | |
| | 我慕他男儿有担当， | 红、李 | 兵马十万？ |
| | 成大业策论可依仗。 | 虬髯客 | 兵马十万！诸事俱备，就缺贤弟一妹这等英才了。 |
| | 有策论可依仗。 | | |
| 虬髯公 | 哦！原来如此，一妹是慧眼能识英雄，李兄乃旷世奇才，今日与你们相会，好不痛快人也。 | 红、李 | 三哥有觊觎天下之心？ |
| | | 虬髯客 | 俺平生之志为天下人得天下！ |
| 红　拂 | 三哥，如若不弃，我们夫妻与你义结金兰。 | 红　拂 | 好啊！ |
| 红、李 | 彼此相助。 | 红、李 | 为天下人得天下！ |
| 虬髯公 | 如此甚好！ | 虬髯客 | 太原去者。 |
| 红、李 | 三哥请！ | 李、红 | 我们一同前往！ |
| 虬髯客 | 请！ | 虬髯客 | 好！ |
| 三　人 | 义结豪侠场，承继燕赵风。对天盟誓言，祸福愿相同。（音乐中三人结拜） | 红、李 | （唱）【尾声】 |
| | | | 肝胆相照认长兄， |
| 虬髯客 | 啊贤弟你们从哪里来？今欲何往？ | 三人同 | （接唱）共赴太原探真相。 |
| 李　靖 | 从西京而来，要往太原而去。 | | ［切光。 |
| 虬髯客 | 去往太原作甚？ | | |

## 四　太原见闻

［太原城内，李世民府邸，刘文静上。

|||||
|---|---|---|---|
| 刘文静 | （唱）【北·中吕·粉蝶儿】 | | （唱）【迎仙客】 |
| | 遍野旗幡， | | 俺（到此）市井中， |
| | 群雄起战火滋蔓。 | | （这边厢）锣鼓喧， |
| | 自那日别过药师，投了李世民将军。 | | （那边厢）猴儿走场跟斗翻。 |
| | 幸得他青眼照看， | | 货（郎）担子， |
| | 勤辅佐、 | | 一摊摊， |
| | 待来日， | | 十色斑斓， |
| | 位列朝班。 | | （更有那）店家（倚门）将客挽。 |
| | 刚则是名传青汗， | | （后区光起，虬髯客摆弄棋盘，李靖一旁观看，红拂进后区） |
| | 丢敞裘紫袍璨璨。 | | |
| | 如今李家势头甚好，只待取了潼关，天下可定矣。李将军爱才，闻药师之名，甚是倾慕，今日药师携妻来到太原，还带了一个虬髯客，那虬髯客见府中有未散的棋局，便邀李将军对弈，如今已下了一天的棋了，胜负未分。真叫人费猜疑。 | 红　拂 | 相公，三哥，旗局散了？ |
| | | 李　靖 | 散了。 |
| | | 红　拂 | 三哥可是胜了？ |
| | | 李　靖 | 三哥败了。 |
| | | 红　拂 | 哦？那李世民是甚等样人？ |
| | ［红拂上。热闹的街市。 | 虬髯客 | 唉！竟都是走不通的。那李世民明知胜败已定，却说道，棋逢对手，胜败难凭。胸襟难得，难得呀。以棋识人，此人非寻常人也！ |
| 红　拂 | 好一派繁华乐业的景象呀。 | | |
| | | | （唱）【红绣鞋】 |

　　　　　智深谋全善辨，
　　　　　识远谦谨明坦。
　　　　　落落风范不一般，
　　　　　俺(为之)惊叹，
　　　　　心难安，
　　　　　怎与他手腕扳。
红　拂　三哥，你看(指着棋局)走这一步是输的，在三步前布局，运筹帷幄，我看是可以赢的。
虬髯客　往前三步？(认真看棋局。红拂拉李靖至一旁)
红　拂　夫君，如今三哥前程未卜，他性子刚烈，必不愿居人之下，我们还是要助他的。
李　靖　唉，为夫岂能不顾兄长。

虬髯客　(哈哈)解了，解了，往前三步布局，真能赢他，可叹为兄愚笨，还是错过了一招。终究是败了。
红　拂　三哥休要长他人志气，灭自家威风。
李　靖　三哥莫急，我们便往前走这三招，布下大局！
虬髯客　贤弟有何妙策？
李　靖　三哥附耳上来！
虬髯客　智取潼关？
红　拂　得潼关便得天下。
李　靖　事不宜迟，请依计派遣得力人马，智取潼关。
虬髯客　好，待我们潼关在手，再看他李世民的能耐能有几何？
　　　　[切光。

## 五　俊杰知时

　　　　[幕前，李家军向潼关城进发。刘文静骑马上。
刘文静　(唱)【北・双调・新水令】
　　　　　金鸡声里执马鞭，
　　　　　潼关口风云突变。
　　　　　关隘怎能失，
　　　　　教人心似煎。
　　　　　赎此过愆，
　　　　　(我定要)收潼关绝危患。
　　　　适才我得到密报，不料李靖他为了助那虬髯客，竟自做囚徒，施计潜入城内，劫持主官，得了潼关。我原以为潼关已是囊中之物，不想会有今日之变！唉！这原是我的失策，我定要趁他们根基未稳之时，速速收得潼关。众将官，收复潼关去者！(带兵下)
　　　　[幕启，潼关城门口。红拂带兵欢乐地上。
红　拂　三哥，亏得你们设下妙计，悄悄的夺城换将，严令不扰百姓，你看那城中百姓接踵摩肩，好一个闹喧喧平安城垣。
李　靖　是啊，唯愿好运相延，事事和旋。(战鼓声起)
虬髯客　贤弟一妹，你看那李家兵马杀奔潼关而来。
李　靖　三哥，这护城河的吊桥收还是不收呢？
虬髯客　这个……收了吊桥，城门可保，但百姓们要遭乱兵践踏。不收么……
红　拂　三哥，这城内许多百姓，怎能开战？收不得。
虬髯客　一妹言之有理，你在城内守候，我与贤弟城外拦截，如有不测，你前来接应。

红　拂　是！
虬髯客　众将官，迎战去者！(双方开打，打完留红拂一人，血光四起，红拂触景生情)
红　拂　(唱)【水仙子】
　　　　　(呀呀呀)往事回旋，
　　　　　(呀呀呀)往事回旋，
　　　　　(痛痛痛)似又见血淋淋刀枪前。
　　　　　(悲悲悲)弱娘亲将我扯牵，
　　　　　(躲躲躲)怎躲得马蹄刀箭。
　　　　　(哭哭哭)母遭误杀死难安眠，
　　　　　(我我我)孑遗孤儿只身谁怜？
　　　　　(思思思)回望前尘泪眼喑咽，
　　　　　(问问问)问何时何月停了征与战，
　　　　　(盼盼盼)世间祥和安城垣。
　　　　[红拂不敌被俘。
　　　　[一侍卫持军令上。
侍　卫　且慢！右将军李世民有令：为了城外无辜百姓免遭屠戮，今日收兵，暂不攻城。
刘文静　这个……今日之战我胜权在握，如若不战，不知变数如何？
侍　卫　李将军请刘大人莫忘初心！
刘文静　这初心？
侍　卫　以民为本，还天下百姓清明！张先生，李将军请张先生仔细斟酌，我们两军若能结盟，早日推翻昏君暴政，为天下百姓谋福，我家将军愿以他之位相让！

虬髯客　这个……
刘文静　既然如此！列位多有得罪！
虬髯客　岂敢！
刘文静　众将官，收兵。（双方兵士下）
红　拂　（唱）【雁儿落带得胜令】
　　　　人静坐禁不住心意猿，
　　　　我只道贵胄子少良善。
　　　　原是我心眼偏，
　　　　那李世民，
　　　　（接唱）待百姓甚优眷。
　　　　为了百姓安危，他竟能弃了似握掌心的潼关。
　　　　（接唱）好教人生生地敬他贤。
　　　　我暗地思根源，
　　　　若与他争城垣，
　　　　有多少人命捐？
　　　　这战乱年年，
　　　　早推英主统操擅，
　　　　终还得世间康乐延。
　　　　三哥啊，（唱）【沽美酒】
　　　　两重义难两全，
　　　　怎能够不助兄长反蹶颠。
　　　　口难开心熬煎
　　　　都只为万家炊烟，
　　　　强抛下自家因缘。
　　　　三哥，我有一事想说与三哥。（为难，停顿）
虬髯客　自家兄妹，但讲无妨？
红　拂　三哥以为那李世民如何？
虬髯客　是我敬佩之人。
红　拂　那我们和那李世民合力吧？他说愿意以位相让。（鼓起勇气）
虬髯客　三哥我生性自在放浪！又岂愿屈居人下，受之差遣？
　　　　（唱）【揽筝琶】
　　　　（招兵买马）三军建，
　　　　（辛苦）经营十数年。
　　　　半生心血，
　　　　平生凤愿。
　　　　反暴政，
　　　　平中原。
　　　　（怎教俺）轻易言变，
　　　　一时还原。
红　拂　三哥！你可记得那店主杨妈妈一家嘛？他们唯愿太平安稳度日。她儿子为此冒险从军，若是两军交战，又有多少杨妈妈要失去孩儿，多少个家破人亡！我们三人义结金兰，本该以兄长之利为先，怎可让兄长毕生心血功亏一篑，弃之一旦。小妹我负了"情义"二字啊，但为了天下百姓免遭于难，恕我直言，眼下那李世民风头正好，麾下名将谋士众多，况他英敏豪迈，治军严明，治理有方，太原之行，足以令人刮目，三哥，你平生之志乃为天下人得天下呀！
虬髯客　这个……？
红　拂　小妹我拜罪了。
虬髯客　不可。
红　拂　拜罪了。
虬髯客　不可，
红　拂　拜罪了！
虬髯客　不可啊！
红、李　三哥！
虬髯客　一妹！一妹言之有理！为兄受教了！
　　　　（唱）【煞尾】
　　　　枉我男儿立志远，
　　　　细思量羞愧满面。
　　　　难放身外物，
　　　　忘却真根源。
虬髯客　一妹，贤弟，我且将十万兵马交于贤弟，由你带着与李世民合力反隋。一应家财，交于一妹，望一妹你好生经营，助贤弟一臂之力！
李　靖　三哥，不可！
红　拂　三哥你？
虬髯客　有何不可？茫茫世界，广阔天地，得失难凭，愚兄拜别了！
红、李　三哥！
红　拂　三哥，待小妹舞剑相送！
虬髯客　有劳贤妹！（红拂舞剑）

## 六　天涯知己

［十年后，元宵节。
（下场门前区定点光）

太　监　正月十五度元宵，
　　　　皇帝老儿将我招。
　　　　差我送礼功臣犒，
　　　　内中情由真烧脑。
　　　　只因卫国公李靖功高盖世，非比别家。话说这卫国公夫妻二人，倒非寻常之人，红拂夜奔，三侠结义之事，俱是茶余饭后酒楼茶肆中热门的话题。你们要是不信？打开热搜头条，快手抖音，可都是热门啊，哈哈哈……此番与突厥交战，是虬髯客送来详图，派人带路，使我军大获全胜，李靖他大败突厥凯旋而归，皇帝迎他进宫，告知有人弹劾他军粮之数不太清楚，却又让我送重礼到府。哎呀，做皇帝，做大臣，真真是累人的活哟。（收光）

红　拂　三哥这些年可有怨我？（展信）

虬髯客　万民安乐，盛世难得，喜自心间，怨从何来？

红　拂　你可知道我们时刻都在想念着你，这一别竟又是十年，废你半生心血，令我愧疚思念，李郎他十年沙场征战，出生入死战功卓著，才换得今日琉璃灯儿挂满街。三哥，我想是值得的吧？

虬髯客　值得的，既成所愿，人生快事也！啊一妹，我在扶余国，眼见波浪耳听浪涛，不知有多少往事都在这浪中消散了。你我一生，犹如沧海一粟，做个真人，便是好了。

红　拂　是啊，只要我们心怀家国，便好。

（合唱）【尾声】
虽是殊色尘土里，
抛去明珠奔月来。
几分功业谁人老，
留与传奇待后侪。

（剧终）

## 《红拂记》曲谱

周雪华

### 开幕曲

# 一 渡江献策

锁 重门 杜鹃 空 啼。

原是那前尘拖累，父 征 亡 母 命 非， 多

少 恨 都 收 眉 底。 俺 慕那 炼 石

成 重 器， 唯 盼 得 耽 书 史 弃

华 翠。

## 二　侠女夜奔

【点绛唇】月下歌呀，匹马羁旅，晚来风恶，孟尝何在？弹铗空歌鱼。

【后庭花】似魏姬夜窃符。琼楼自此罢歌舞。春情非是琴心故,但愿挥戈握兵符。慧眼识抱负,弃金珠衣着布襦,不教那丝萝缚,赚前程不犹豫俺原是乔木非丝萝!

【天下乐】三言两语便哄过了更夫,这两个糊也么涂,俺却是个女中丈夫,女中丈夫可配那人中龙虎?俺两个并走江湖,为天下除疾苦,做他个英豪侠侣。

1=C

2 - 20 4/4 3̇311 6655 3311 6655 | 3 561 - | 1 0 0 ‖

1=C

【鹊踏枝】⇃5 6̇1 5̇64 5432 - ⌵ 5 235 2321 - |2/4 21̇ 156 | 1̇ 56 | 543 |
　　　(合) 骤然见喜难书，似梦中人恍　惚。　(李) 问姐姐何故乔装？

5̇1 656 | 1̇. 232 | 1̇ - | 1̇ 761 | 1̇ ⌵5 656 | 1̇ 76 | 1̇. 21̇ | 1̇1̇ 56 | 1̇. 2 653 | 3⌵5 61̇5 |
(红) 朗君有难就在须　臾。(李) 莫不是杨公欲追诛？　(红) 他怎能任君　投别

　　　　　　　　　rit.
3. 5321 | 1⌵2 354 | 3 - ‖
处　　自在江　湖。

6 - 60 2/4 535 6 | 1̇ 61̇2̇ | 3̇ - ‖

1=C 流畅的中速
【寄生草】⇃6⌵ 2.3123 3̇⌵ 35 101̇76 2 - |4/4 3.65.654 3 - | 2.35.654 32̇7 2543 | 5. ⌵65 - |
　　　(李) 恐　风霜累娇　躯，(红) 怎谁怕多　　险阻。

6.1̇ 71̇77 6.⌵ 7 2.37̇.65 5434 335 ⌵6. 76̇.765 45 | 54 4543 2 - | 3.65.654 3.5 332 ⌵7.67 ⌵2.322 543 |
(李) 药　师　何幸　　得眷　顾？ (红) 锦　绣　年　华

5. 65.655 ⌵5654 | 3. 5 2656 567 776 | 553 235. ⌵6 | 7.3 221̇ 7067 | 6753 ( 6. 561. 2 |
怎　虚　　度？(李) 多谢你肯将　终　身　来托　付。

3̇2̇ 1̇ 765 - | 6. 563. 23 | 12 563 2. 356 | 1̇ 2̇ 3̇ - | 3 1̇ 1̇7̇1̇6̇ |
　　　　　　　　　　　　　　　　　　　　　　　　x

2 2 765 - | 33 23̇ 1̇.2̇ 7 | 35 1̇7 | 6 - 60 ) 76 6 | 5. 67 2̇2 56 | 7 - 5. ⌵6 |
　　　　　　　　　　　　　　　　　　　(红) 自此 剪烛西窗 听夜

　　　　　　　　　　　　　　　　　　　　　　　　　　　　　　　　　　　　rit.
535 67.2 707 675 |5⌵ 5.435 6.15 | 6.1̇ ⌵5. 656 543 | 22̇ 232̇ 3̇55̇ ⌵5767 | 2.35.433 202̇ ⌵72̇6 ⌵5 |
语，　　(李) 此后　执手　江湖　共朝　暮。

2/4 6. 56 | 1. 2 | 3̇2̇ 1̇7 | 6⌢ - ‖

## 三　同调相怜

[Sheet music page - numbered musical notation (jianpu) for Kunqu opera]

1=D
4/4 3. 6 5 3 5 6. 5 | 3 — 2 3 5 3 3 2 | 1 0 1 6̇ 1 2 — | 6 5 6 1̇. 2̇ | 1̇. 1̇ 6 6 5 3 — |

2. 3 5 6 2̇. 3̇ 1̇ 2̇ 1 1 | 6 — — — ‖

1=D                                                                    中速稍慢
【福马郎】廾 6 6̂ 3 5 1 2 6 1 6 5 — | 4/4 3. 5 6 1̇. 2̇ | 6 1 2 1 1 6 — | 5 3 5 3 3 2 1 2 1 2 |
         青丝细挽        临窗妆，      膏沐        花钿

6 1 1 6 5 6 | 1. 3 2 2 1 6 — | 1̇. 2̇ 1 0 1 6 6 5 | 3. 2 3 5 6. 1 3 5 | 6. 1 2 3 1. 2 1 6 5 — | 6. 1 2 2 1 5 6 0 5 |
具 已 往，    弃 了 旧 时 样。                                  敛 修 眉，肩

                                                                                              rit.
6. 5 3 3 2 1 2 1 | 2. 3 1 6. 1 3 5 6 | 1̇ 2 2 1 6 1 1 6 | 5 6. 1 5 0 5 3 3 2 | 1 — 6 0 1 2 3 1 | 2. 1 0 6 1 2 |
披 绛，    对 镜 细 端                    详，        别 样 娇 一 红

3 — ‖
装。

1=F 中速
【红芍药】2/4 0 1 3 | 5 0 6 5 6 6 | 6 1 2 3. 2 3 | 6 6 1. 6 5 6 | 6 1 2 3 | 5 3 | 3 0 3 5 |
        跨 里 卫 策 塞 鹰 扬， 侠 客 行 快 意   无 双，手 刃 贼 酋

5 6 5 | 6 1 6 | 6 1 1 6 1 | 2 1 6 | 3. 2 1 2 | 2 3 | 3 | 1 1 | 2 1 1 | 5 3 2 |
恁 欢 畅，    欲 把 揽 四 海 苍 茫。  锵 锵，    十 万 强 兵 马，万 事 备 尚 缺

1. 2 1 6 6 0 ‖（白介）
良   将，

廾 6 1 3 5 6 — | 5 0 3 3 3 1 | 2 3 1 6 5 6 — | 5 0 5 1 6 1 5 3 |
咋 眼 见 洛 水 神 从 天 外     降，         却 又 似

6 1 6 1 2 2 3. 2 1 6 1 6 — ‖
虞姬女 书剑 飘    看。

【耍孩儿】（李）错投杨公险招戕，幸得一旁红拂女，夜半里盗符相访。（白介）（红）听讲，我慕他男儿有担当，成大业策论可依仗。有策论可依仗。

【尾声】肝胆相照认长兄，共赴太原探真相。

## 四　太原见闻

【粉蝶儿】遍野旗幡，群雄起战火滋蔓。（白介）幸得他青眼照看，勤辅佐待来日，位列朝班。刚则是名传青汗，丢敌袭紫袍璨璨。

## 五　俊杰知时

【新水令】金鸡声里执马鞭，潼关口风云有变。关隘怎能失，(教人)心似煎。赎此过衍，我定要收潼关绝危患。

【水仙子】呀呀呀往事回旋，痛痛痛似又见血淋淋刀枪前。悲悲悲弱娘亲将我扯牵，躲躲躲怎躲得马蹄刀箭。器器器母遭误杀难安眠，我我我子遗孤儿只身谁怜？思思思回望前尘泪眼喑咽，问问问何时何月停了征与战，盼盼盼世间祥和安城垣。

（乐谱页，无可转录文本内容）

Sheet music page — numbered notation (jianpu) with lyrics.

1=G
【煞尾】 5 3 3 3 5 3 5 6. 1 5 6 1 — 6 1 5 6 5 6 1 7 6 5 3 5 6 1 5 —
      枉 我 男 儿 立 志 远，    细 思 量  羞 愧 满 面。

3 3 5 6 — 1 5 6 5. 4 3 2 3 5 2 1 — 6 1 5 6 6 6. 5 4 3 1 2 3 —
难 放  身 外  物，      忘 却 真 根 源。

4/4 ‖: 3 6 1 7 6 — | 5 6 7 5 6 — | 2 6 5 4 3. 2 | 1 2 5 #4 3 — | 2 3 6 2 3 1 1 | 5 6 7 5 6 — :‖

5. 6 7 5 6 — ‖

1=D 雄壮地
4/4 3 1 1 7 6 — | 2 2 7 6 5 — | 3 3 2 3 1. 2 7 | 3 5 1 7 | 6 — — — | 6 0 0 ‖

1=D  琵琶solo 慢起渐快                            笛子solo
2 — 7 0 7 7 7 7 7 7 7 …… 7 7 7 6 — 6 0 | 4/4 3 1 1 7 6 — | 2 2 7 6 5 —

                                 慢起
3 3 2 3 1. 2 7 | 4 5 1 7 6 — 2/4 6 0 0 5 | 1 7 ‖ 6 2 1 7 | 6 6 5 4 5 | 6. 7 6 5 6 | 6 2 3 1 2 7 |

6. 7 6 5 3. 2 3 5 | 3 5 4 3 2 3 | 3 5 4 3 2 | 1. 2 1 2 7 | 7 3 5 6 | 2. 3 2 3 1 | 1 2 3 1 2 7 | 6. 5 4 5 | 6. 1 2 3 1 2 7 |

6. 7 6 5 4 5 6 | 6 1 2 6 5 | 3 1 2 3 5 ‖: 6 — 6 — | 2 — 2 — | 1 — 1 — | 7 — 7 — |
              6. 6 6 6 6 6 6 6 | 2. 2 2 2 2 2 2 2 | 1. 1 1 1 1 1 1 1 | 7. 7 7 7 7 7 7 7 |

| 6 7 6 5 6 7 6 5 ‖ 2 3 2 1 2 3 2 1 | 2 1 | 7 6 | 2 1 | 7 6 | 5 4 | 3 2 | 5 4 | 3 2 |

| 7. 7 7 7 ‖: 7 7 7 7 :‖ 2. 3 5 6 7 3 2 3 7 | 6 — 6 0 ‖
       仓     才 仓 才 仓 才 台 才 台 仓 才. 才 才 仓

4/4 3 1 1 7 6 — | 2 2 7 6 5 6 | 1 — — — ‖

## 六 天涯知己

(sheet music)

## 谢幕曲

# 瓯越艺文谭　岂得羁縻女丈夫

胡胜盼

9月30日晚,作为2020年浙江省传统戏曲演出季(温州站)的参演剧目之一,由永嘉昆剧团精心打造的年度大戏《红拂记》在市区东南剧院上演。从唐代杜光庭的《虬髯客传》,到明代张凤翼的《红拂记》,再到明末清初凌濛初的《红拂三传》……红拂故事也仿佛随着时光流转,一唱三叹。

中国的戏曲之所以能够绵延,在于戏是留在具体时代的具体百姓中的。所以,要想再次翻出红拂故事,就一定要面对如何合情合理地处置剧中人物的矛盾纠葛与化解这一颇为棘手的难题。所谓"用现代人的视角和审美取向"加以定位,在于全新视角的出现,要做到编演者能自圆其说,观看者能普遍认可。从这个角度去解读永昆版《红拂记》,它是足可称道的。红拂故事核心人物,绕不开红拂、虬髯客、李靖,如果加上旁枝人物,杨素、刘文静也在其内,人物多,枝节也就多,但作为一出单本戏,要想在有限的时间内把故事讲得玲珑剔透,就需要编剧的匠心独运了。既然叫"红拂记",就立红拂为主脑,以她为主线牵引出虬髯客的戏,进而步步为营,把红拂和虬髯客作为交集点,延展开更为开阔的戏文境界;本来身为主体的李靖予以淡化,和杨素、刘文静同时作为推动戏剧情节的三个节点,这是永昆版《红拂记》在戏剧情节架构上的高妙之处。这样的情节铺排和角色特征,也是这出改编剧目能够规避剧团劣势和发挥演员优势的取巧所在。

永昆版《红拂记》的导演是昆剧武生大家林为林先生。红拂的饰演者是永昆优秀青年演员胡曼曼。林先生作为武生大家要在戏中流露武戏色彩自在情理之中,而胡曼曼又有着很好的武戏功底,这样的组合能巧妙地融合主人公红拂女儿家的性情和男儿的气概,可谓天作之合。不过,编导的构思体现与演员演技的展示一定要符合剧情的发展和人物的塑造。否则,就然适得其反,不仅给人一种强行植入的感觉,还会极大破坏观众的观赏心境。不得不说,永昆版《红拂记》在这一点的处理上是"入乎其内,出乎其外;一静一动,相映成趣"。在笔者看来,该戏可以分为两个半场。以红拂、李靖茶舍相遇虬髯客作为界限,戏的前半场安排为红拂慧眼识才,"儿女情长"缠绵悱恻;戏的后半场安排为红拂不负金兰,"侠士肝胆"畅叙胸怀。如此安排,脉络清晰,可听可看,动静结合,实有文戏武唱的味道,既能调节剧场气氛,又能打破观众对于昆曲欣赏的固有观念,体验昆曲"静如处子,动如脱兔"的剧种特色。下半场的武戏,初看似有"没有非打不可"的必要,但接着看下去就会发现原来好戏在后头。

面对着战场上横陈的具具尸体,红拂眼中映衬着的斑斑血痕,她忽然想起自己当初为什么会相中李靖而甘愿冒着"私奔"之名与心上人远走高飞,她又想起虬髯客当初发下"为天下人得天下"的铮铮誓言。她的内心在挣扎,她的灵魂在战栗。心惊之下的红拂,又牵连起虬髯客,真可称得上是"一箭双雕",而又弥合得天衣无缝。铿锵的锣鼓转而为暗哑的心音,红拂在问自己,观众此时也在心底滑过了一丝震颤。同时,这一段又对原剧本中虬髯客与李世民一局定输赢便慨然离去做了较为合理的演绎,贴近虬髯客的心理真实。一个对天下踌躇满志、志在必得的人,很难做到因为一盘棋而撒手。而红拂和李靖作为虬髯客的结拜对象,断然抛开虬髯客,亲近李世民也似乎显得过于牵强。因此,要把两条看起来必然要发展到一个集合点的戏突然因为一个因素而分解,并且又因为这个点让人物的情感得以撞击,最后生发出一种英雄侠气,是很难处理的。正因为本剧很好地处理了这个交集点,下半场的武戏才不但看得过瘾,更是来得及时,而结尾红拂与虬髯客的心理对白也方显得那样开阔,袅袅有余音。

永昆版《红拂记》在舞台布景、灯光设计、服装设计等方面没有走当下大制作的路子,而是比较严格地遵循了戏曲写意的古旧特色,简约化的设计似与修复文物遵循"修旧如旧"的原则有异曲同工之妙。但这并不意味着该剧在这些方面没有用心,相反,相对的简朴更能显现出制作团队的良苦用心。比如,第一场杨素府中,倾颓的斗拱背景,给人一种压抑之感,这既有江山倾颓危如累卵的喻意,又能折射出主人公红拂苦于困居杨府的沉闷心理,也很好地诠释了杨素"尸居余气"的人格意味。当然,一出新戏要想打磨成精品力作,是需要经历时间的淘洗和制作团队的精益求精。从初演的呈现效果上看,永昆版《红拂记》还有一些细节似乎有待提升。如在剧本方面,一些太过于口号化的台词会削弱这出戏的深刻内涵;红拂追奔李靖,面对李靖倾诉衷肠后

屈膝相跪是否有悖于人物性格？在表演方面，由于青年演员演出经验或者是发声技术方面稍显薄弱，出现了真假嗓换用不严谨等问题。另外，在演出观赏效果方面，如红拂的红拂舞、剑舞等在设计上可以更为完美些。

纵览成功的传统戏曲剧目改编或新编之作，有一共性特点可循，那便是改编或新编后的剧目虽脱胎于原著，但因文人再创作的参与，剧目便染乎世情，出乎胸臆，具有了个性化的特征。《红拂记》自它诞生始，就寄托了一个"千古文人侠客梦"，可以说这出戏本身就带着浓郁的理想色彩，是一个戏曲童话故事。不过，也正是因为这出戏包蕴着人们诸多的理想记忆，才有了常演不衰的理由。正所谓："长揖雄谈态自殊，美人巨眼识穷途；尸居余气杨公幕，岂得羁縻女丈夫。"

特别值得一提的是，永昆版《红拂记》的编剧温润是2017年温州国家艺术基金成功申请项目"古代戏曲编创人才研修班"学员。"编研班"学员的优秀成果在温州落地生花，可喜可贺。

# 2020年度推荐艺术家

# 北方昆曲剧院 2020 年度推荐艺术家

## 她在用心演人物
### ——记北昆优秀青年演员张媛媛

孟姜女千里为夫送寒衣的故事是我国四大民间传说之一，很多剧种都有各种版本在演绎这个悲情的故事。浙江永嘉昆剧团以此创排的《孟姜女送寒衣》是很吃功夫也很累人的一出戏，孟姜女在全剧中有成套的大段唱腔和舞蹈表演。2018 年，永嘉昆剧团为了参加中国昆剧艺术节，特邀北方昆曲剧院优秀青年演员张媛媛主演孟姜女这一角色。

张媛媛是湖南省郴州市人，她于 2001 年由郴州市安仁县花鼓戏剧团学员班考入北京职业戏曲艺术学院昆曲代培班，2004 年进入北昆工作，工闺门旦、正旦。她接到永嘉昆剧团的邀请后，用一周时间将词和唱腔背了下来，再经过合乐、彩排，仅用了二十多天就上台演出了。

孟姜女在第一场为丈夫范杞梁做寒衣时有一段【忒忒令】曲牌唱腔："自分袂三春又秋，盼征人把柴贩归就。夫唯，奴为你担忧，怕你身单寒风透，思想郎君瘦，梦儿里几回头到边关隘口。"张媛媛用小闺门旦来表达孟姜女内心对丈夫的那份深深的思念之情。在寻夫路途中，张媛媛采用了花旦的表演手法来表现孟姜女愉悦的心情。在"雪葬"一场中，与孟姜女一同去长城寻夫的二嫂坠谷身亡，孟姜女的公爹在风雪中又摔了一跤倒地而亡。公爹身亡后，孟姜女这时有一段【古小桃红】曲牌的唱腔，张媛媛先用了跪蹉步，再唱出了第一句"一霎时魂飞散魄你命归天"，她在唱其中一句"本待想父子团圆"的"团圆"二字时是用了哭腔唱出的，完全将自己融进了人物之中。在"过关"一场中，孟姜女在风雪中用木棍探路，有大水袖、棍花、屁股坐子、下叉、乌龙绞柱等一系列动作，还要边舞边唱，是很需要功力的。孟姜女来到边关，官差不予放行，其中向官差唱的一段"十二月相思"，唱出了她对丈夫的思念之情和一路上不幸的遭遇。

【孟调】
正月里红灯不亮便懒画新妆，
二月里飞燕成双奴孤影彷徨，
三月里清明柳荡去娘坟祭飨，
四月里养蚕采桑又想起夫郎，
五月里雨打幽窗他梦里归乡，
六月里酷暑难当怕粟死稷荒，
七月里喜鹊桥上却未见相傍，
八月里秋风送凉奴忙做衣裳，
九月里重阳菊黄怎望断愁肠，
十月里途路披霜痛二嫂身亡，
十一月大雪飘扬哭公公命丧，
十二月力疲筋伤还未见杞梁。

这段"十二相思"唱腔委婉凄凉动听，张媛媛以她那柔美的声音将这段唱得婉转而动人心弦，其中那句"四月里养蚕采桑又想起夫郎"的"郎"字用了一个拖腔，显示出孟姜女对丈夫那份深深的期盼。在"哭城"一场中，当孟姜女闻知丈夫范杞梁已经在造长城中身亡时，她不禁悲痛万分，将所有情绪都爆发出来。【江儿水】"向冷冢倾怀抱，声声痛哭，呃呀你凄凄栗栗黄泉顾，缥缥缈缈阴河渡，悲悲惨惨三生路，叹奴痴情空付。万里长衫，哎呀亲夫吓，可惜只得盖了荒尘寒墓……"这段唱是字字血、声声泪，是孟姜女对自己不幸遭遇的倾诉。张媛媛饰演的孟姜女凄美可人，将人物的情感发挥得淋漓尽致，演出了人物的情感，打动了自己也打动了观众。她对演孟姜女这个人物深有体会："这出戏让我有了很大的进步，也有了诸多思考。人的情绪是相通的，想要感动观众，先要置身戏中，只有感动自己了才能感动观众。"为此她还根据自己演这出戏的体会写了一篇论文《我演孟姜女》，阐述人物分析及演。

张媛媛在《救风尘》一剧中饰演的宋引章是一个柔弱的风尘女子，她被恶棍周舍倜傥风流的外貌和花言巧语所蒙骗，竟撇下青梅竹马的未婚夫安秀才要与周舍成婚。同是风尘女子的赵盼儿早已看出周舍行为不端，力阻宋引章："只怕你性命不保。"可宋引章非但不听，反而说出"难道不想妹妹好？"在周舍迎娶宋引章之日，赵盼儿在力阻无果后无奈地说出："你日后受苦休来告我！"赵盼儿的话果然言中，新婚三天新鲜劲儿一过，周舍就对宋引章非打即骂、拳脚相加，还把宋引章赶到柴房去住。宋引章这时才看清了周舍的无耻嘴脸，想起好姐妹赵盼儿的话，流下了悔恨的泪水。"一场誓盟作虚叹，今始方知孽缘，恨切切无知失告警，伤惨惨无端受欺凌。悔一步错自贱成笑柄，茫然何处可安残生……当初盼儿姐姐劝我不听，如今事事说中。"张媛媛将人物的这段唱处理得悲切凄楚，使人觉得可怜又可悲。宋引章觉得无

颜面求助于赵盼儿,但赵盼儿为救好姐妹逃离苦海,毅然不计前嫌,凭机智制服了周舍,使宋引章得到解脱并与安秀才重续姻缘。

北昆版《西厢记》是剧院的保留剧目,张媛媛向董萍老师学了其中的"听琴""赖柬"等几折戏,后面的"长亭"是看蔡瑶铣老师的录像把路子学会了,然后由秦肖玉和丛兆桓两位老师做了进一步加工指导,是由王振义、邵峥两位老师带着她演的这出戏。戏中的崔莺莺是相府千金小姐,她自幼饱读诗书,但长期处于深闺之中,对感情之事似懂非懂,她清丽脱俗,一出场就给了张生一种惊艳之感。张媛媛在表现崔莺莺上场时是用了轻移台步、提气沉肩,水袖微掩手背,用无名指掐一点水袖,小拇指微翘,使拿花枝的手显得很俏,使崔莺莺这个人物一出场就给了张生一个惊艳。在崔莺莺随口吟出"寂寂僧房人不到,满阶苔衬落花红"两句诗后,张生忍不住接口说出"奇语",红娘惊喊:"有人!"崔莺莺也是一惊,张媛媛觉得在表演"一惊"时有些不自然和做作。为了找到正确的反应,她在生活中反复体会被人突然喊住时候的感觉,并研究影视剧中类似场景人物的反应,然后再运用到剧中人物上,后来她在表演上就自然了很多。

"碧云天,黄花地,西风紧,北雁南飞,晓来谁染霜林醉?总是离人泪。"这是"长亭送别"一场中的一支【端正好】的曲牌唱腔,也是全剧中最能表达崔莺莺和张生内心难舍难分的一折戏。张媛媛为了表现崔莺莺内心对张珙的难舍之情,她上场时的脚步迟缓而沉重,眼神发木,神情落魄。在唱"恨相见得迟,怨离去得疾。柳丝长玉骢难系,恨不能倩疏林挂住斜辉"这几句时,张媛媛是用轻舞水袖来抒发崔莺莺此时压抑的心情。

张媛媛对于主演《西厢记》中的崔莺莺这一角色,她自有对表达人物的体会:"我认为一个戏的开头和结尾很重要,首先我给崔莺莺出场时的整体形象是端庄大气,有点儿不食人间烟火的气息,她虽然是受封建制约的相府小姐,可她也有对爱情的渴望。在最后'长亭送别'一场中,以我个人的理解是:崔莺莺听到张生发誓要考个状元回来,而崔莺莺并不在意张生是否考中得官,只盼他早日回来团圆。在这一折的表演中,我的情绪也达到了饱满的状态。通过参演《西厢记》中的崔莺莺,我对剧本的分析理解能力,对戏中主要人物的掌握都有了不小的进步。相比许多前辈演员,我的所思所想及舞台掌握能力还远远不够,这就要求我自己在今后的舞台实践中要不断进步,使所塑造的艺术形象更加丰满到位。"

张媛媛先后师从张毓文、白晓华、孔昭、史红梅、董萍、秦肖玉、顾凤莉、张洵澎、沈世华、胡锦芳、华文漪、魏春荣、孔爱萍等多位老师。她扮相端庄,台风大气,嗓音甜美,演唱以情带声,声情并茂,具有较强的艺术感染力。她现在是国家一级演员,自2004年工作至今,除前面介绍的几出戏外,还主演过传统大戏《玉簪记》《白蛇传》《牡丹亭》《琵琶记》等;传统折子戏《游园惊梦》《昭君出塞》《思凡》《刺虎》《水斗·断桥》《题曲》等;新编戏《救风尘》《怜香伴》《钗钏记》《图雅雷玛》《红楼梦》,以及小剧场戏《屠岸贾》《昙花证》等多出剧目,还在中央芭蕾舞团排演的《牡丹亭》中跨界饰演了"昆曲丽娘",其中《西厢记》已成为她的代表作。2007年,张媛媛以《昭君出塞》获全国昆曲优秀青年演员展演"十佳新秀奖";2009年以《昭君出塞》获"戏曲红梅荟萃奖";2011年4月8日获第二十一届上海白玉兰戏剧表演艺术新人主角奖。2012年和2013年先后两次进修,获得中国戏曲学院的学士学位。张媛媛通过多年的不倦求学和舞台实践等,在艺术上严格要求自己,以认真刻苦的精神在艺术上打下了扎实的基础。作为北昆的优秀青年演员,她表示要坚守祖国的文化遗产,把尽善尽美的舞台表演艺术奉献给观众。

# 上海昆剧团 2020 年度推荐艺术家

## 胡维露

胡维露,上海昆剧团优秀青年小生演员,国家二级演员。毕业于上海戏曲学校、上海戏剧学院戏曲舞蹈分院。先后师从于著名昆剧表演艺术家岳美缇、蔡正仁以及周志刚等昆剧名家,俞派艺术的传承者,是目前上海昆剧团唯一的女小生。胡维露气质清贵、扮相俊朗、表演细腻、唱做俱佳。从艺十数年来,先后主演了《玉簪记》《牡丹亭》《墙头马上》《张协状元》《雷峰塔》《钗钏记》《西厢记》《寻亲记》等大戏以及小剧场昆剧《桃花人面》,主演了《藏舟》《湖楼》《见娘》《写状》《百花赠剑》《楼会》《亭会》《梳妆》等折子戏。

在2012年文化部"名家传戏"——当代昆曲名家收徒传艺工程中,胡维露拜著名昆剧表演艺术家蔡正仁为

师,学习并传承了昆剧官生戏《见娘》,这不仅是昆剧的骨子老戏,也是传统官生代表剧目。这出戏相当吃重,在蔡正仁手把手的教授下,胡维露把这出官生戏演绎得相当成功。2014年,由岳美缇亲授、胡维露主演的传承版《墙头马上》参加上海市新剧目评选荣获"剧目奖",她个人也因精彩的表演荣获"新人奖"。此外,她还多次受邀参加永嘉昆剧团《张协状元》的排演,反复揣摩学习创造人物,获益良多,得到同行、专家及观众的高度认可。2016年,胡维露受上海京剧院邀请,与王佩瑜合作小剧场京剧《春水渡》。她在剧中的表现可圈可点,在演出时引起不小的反响。同年,上昆为纪念汤显祖、莎士比亚逝世400周年开展《临川四梦》全球巡演,胡维露在《牡丹亭》中饰演柳梦梅一角,受到观众朋友们的认可与喜爱。同年,同样是纪念汤莎逝世400周年,她与岳美缇老师一起出访美国进行昆曲公演,在市立纽约大学杭特学院丹尼凯剧场以及华盛顿演出《牡丹亭》。2017年,她受邀上海民族乐团《海上生民乐》节目组,由市领导带队赴希腊参加中希建交45周年演出活动,为希腊人民带去了昆曲演出,让当地人感受到中国传统戏曲的独特魅力。2019年,由胡维露、罗晨雪主演的经典版《玉簪记》搬上舞台,两位青年演员的精彩演出得到了观众的认可与喜爱。这出戏是在岳美缇、张静娴两位艺术家的把握与指导下完成的,为了更好地配合青年演员的形象气质和现代观众的观剧需求,在舞美、服装、音乐、表演等方面都进行了全方面提升。经典版《玉簪记》的排演对胡维露来说是一次全新体验,经历了一个反复琢磨的过程。她认为,"授人以鱼,不如授人以渔",岳老师孜孜不倦的教诲,使她学会了独立思考、举一反三,逐渐掌握了塑造人物的方式方法。确实,不论是新创戏亦还是传统戏,演员都要去反复体悟、揣摩实践。在昆剧表演艺术的道路上,胡维露也是这样去做的。同年,由她主演的昆剧《桃花人面》参加首届中国(上海)小剧场戏曲展演暨第五届"戏曲·呼吸"上海小剧场戏曲节,上演于上海长江剧场黑匣子。这是一出既保有昆剧传统又极具实验性质的小剧场昆剧。该剧特意打造了可以移动的270度的表演空间,演出时通过背景屏、多媒体、灯光等设备多点联动,让观众仿佛在一瞬间穿越到了那场缠绵悱恻的爱情故事中,营造出无限的视野空间,让现场情景更具沉浸感,把"你的来路是我的去路"这种愁绪意境烘托得更为真切感人。在剧中,胡维露清俊不俗的风姿与儒雅干净的表演受到了一众昆剧观众的追捧与喜爱。

胡维露既得岳美缇老师真传,又得蔡正仁老师亲授,既有俞派风范,又有岳蔡风流,举手投足,风采斐然,巾生、小官生皆能驾驭,可谓十分难得。从艺多年来,昆剧的经典剧目与原创剧目的积累,让胡维露在昆剧的舞台上逐渐成熟,如同一块历经磨砺的璞玉,散发出温润的光芒。

除却业务上的孜孜以求之外,胡维露在昆剧的宣传和普及方面同样不遗余力。2018年,在兼有革命传统教育以及时尚地标的上海"新天地""楠书房"成功举办"武陵源近"个人昆曲清唱会,让传统昆曲与时尚融为一体,让观众感受到传统文化的魅力。此外,她还致力于昆曲的普及讲座,名为"清歌妙舞"的个人昆剧巾生系列讲座曾经多次在复旦大学、上海交通大学、区文化馆、大隐书局以及各街道、社区等进行,为昆曲爱好者以及学生朋友宣传普及昆曲知识,讲解巾生的唱念与表演,进行示范表演并与观众互动,为昆剧的普及和发展贡献力量。

## 江苏省演艺集团昆剧院2020年度推荐艺术家

### 孔爱萍:心似琉璃,内外分明

田 野

在豆瓣精华版《牡丹亭》的词条下,有这样一句观众评价:"人间何其有幸,杜丽娘遇见了孔爱萍。"作为中国文学史上的经典、昆曲最具代表性的剧目,《牡丹亭》数百年来已被无数人演绎过。能得到"像从书上走下来一样"的观众赞誉,可见孔爱萍的杜丽娘,不仅形似,更是神似,浑然天成,由内而外。

作为江苏省演艺集团昆剧院第三代演员中的代表人物,孔爱萍的履历十分丰富。国家一级演员、中国戏剧梅花奖获得者、省级非物质文化遗产代表性传承人、孔子第七十五代孙,师从张娴、张洵澎、张继青……就连台湾地区金曲奖"最佳传统音乐诠释奖"提名,这种跟戏曲不搭边的奖项,她也有。和这个行业里许许多多"跌宕起伏""苦尽甘来"的人生经历相比,她真的称得是一股清流——顺利似乎波澜不兴。

以前有人采访她,问她戏校里学戏的生活,原以为会是老师多严厉、练功多辛苦之类的答案,可她讲的却是南京盛夏的午后,老师怕她们犯困,以游戏的方式教她们上课,耳边是梧桐树上无休止的蝉鸣,想起来依然觉得快乐……

她从戏校毕业那会儿,其实正值昆曲整个行业的低潮期。没有戏演、没有房子住,就去拍电影、电视剧。她曾经和当时还没红遍全国的"国民男神"王志文拍了一部6集的电视剧《吴敬梓》,因为性格慢热,不适应剧组的生活,就放弃了拍影视剧这条路。闲聊时,听她提起过这次拍戏的经历,说白天要在团里上班,晚上再去南京的郊区拍戏,几乎没有时间睡觉。

她的人生没有苦吗?她曾在一次讲座中给观众解说如何表现《离魂》中杜丽娘临死前的状态:"人在极度伤心时并非号啕大哭,而是欲哭无泪。""须不是神挑鬼弄",杜丽娘眼神迷离,身体往后,是人弥留之际看到前尘往事,在生与死这条线上最后的挣扎;郁结在心头的那口上不来又咽不下的气就成了"心坎别是一般疼痛"。这样传神的演绎,是因为母亲很早离开她,于是她把陪伴母亲最后时光的种种体验放到对杜丽娘离魂时的诠释里,一次又一次地在舞台上呈现给观众。梅丽尔·斯特里普在获得金球奖终身成就奖时说:"把你的心碎变成艺术",大概就是这样。

正因为看过太多人说"辛苦",才愈加明白她说"我人生好幸运,没有挫折"背后的珍贵。人生啊,是长在荆棘顶端的一朵玫瑰花。她把荆棘藏在地下,只亮出那朵红彤彤的玫瑰,照得人间一派喜人。因而她会说,《牡丹亭》的故事即便只演绎到《离魂》这一折,杜丽娘也是幸福的。

"心似琉璃,内外分明。"人这一辈子必定是要遭遇种种,但对生活始终满怀希冀与原始的善意最是不易。

以前觉得演员一辈子能遇上好角色不易。如今想想,好角色能遇上好的演员同样可遇不可求。孔爱萍的杜丽娘,配得起观众的赞美。她自身的天真、澄明与杜丽娘的纯真、勇敢不谋而合。2016年年初,她参加与自得琴社合作的《天真·自得》古琴昆曲跨界音乐会,演出地是在上海1933老场坊,这个地方的前身是"远东第一屠宰场"。她走在走廊上,喃喃自语:"(过去)这些猪啊牛啊好可怜哦、好可怜哦。"家里养了仙人掌,因为水浇得太多而失败——她说这些仙人掌没有水"喝"好可怜的。这不由得令人想起苏轼的一句诗:"为鼠常留饭,怜蛾不点灯。"

正是她对于自己生命的一切过往都抱着与生俱来的温柔与慈悲,令她拥有了岁月清明之中的少女气,阅人历世之后真正不惑的天真,因此《牡丹亭》这样一个死而复生的传奇,被她演绎得顺理成章。生死之大,在她演来就跟春天会过去、秋天会落叶一样自然,有种难以名状的舒服。

孔爱萍在舞台上的表现极具电影画面感,她始终在用表演讲故事,是角色借了她的身体、思想和灵魂,到人间舞台上历经一番。舞台演员在台上最忌讳过度投入,时刻都要保持一种清醒,就好像是从身体里分裂出一个人格,站在台口审视自己的表演。所以孔爱萍的表演,才能像自带一台摄影机似的,知道什么时候是远景,什么时候要给特写,什么时候要上景深做虚化……而这个"镜头",正是她的自持。

杜丽娘说:"我一生儿爱好是天然。"孔爱萍的戏亦是如此。她始终展现人物最"天然"的状态,她在舞台上从不卖弄,无论是她的外貌还是技艺。孔爱萍曾说:"观众看戏的同时也在塑造角色,演员不能沉迷于自己的表演而破坏了观众自己塑造角色的情绪。一场演出,是由演员和观众一起完成的。"因而她的戏诚,眼睛里透着情。一招一式见都见齐整,没有破绽,没有零碎的动作,没有飘忽的眼神——干干净净,内外分明。

有时候觉得舞台其实是一座佛龛,而好演员就是佛龛上的菩萨。她们怀揣着对人世的悲悯,才让生死无惧的旷世传奇,在这方天地从虚无的生命变成活生生。

和她在舞台上所饰演的角色一样,孔爱萍对艺术始终充满了好奇与勇敢。早在2007年,实景版、沉浸式演出都尚未流行之前,她就与台湾地区兰庭昆剧团合作了《寻找游园惊梦》,这也是昆曲第一次将传统舞台与实景相糅合。在华山米酒厂的涂鸦空间用枯枝勾勒出颓废的荒园之中,在眷村和式住宅及百年大榕树营造的寻梦之所,孔爱萍用古典昆曲与现代建筑深情对话,悠扬婉转的水磨声腔在建筑空间中回荡,圆融流畅的身段构图与建筑互为配景,令人耳目一新、流连忘返。

之后她又与香港进念十二面体合作了《万历十五年》《舞台姐妹》《红玫瑰与白玫瑰》,与香港地区无极乐团跨界合作意境音乐剧场《一色一香》《人淡如菊》等。2014年,第二届乌镇戏剧节更是将《万历十五年》作为世界先锋特选纳入当年展演。谈起这次合作,孔爱萍说:"当《万历十五年》故事进展到第五场'万历'时,万历皇帝观剧,杜丽娘从以往舞台上的'主角'变成这个故事里的'媒介',透过婉转的唱腔、如绵的身段,将她对自由、人性的追求,一点一滴糅进了沉重的历史悲剧中。杜丽娘不再单纯地是寂寞深闺里苦闷拘束的千金小姐,她传达了那个感情丰富却又只能随波逐流成为行礼仪机器

的大明天子的苦楚内心。"

跨界和创新本不该让人胆战,甚至还是有意思的事,它能让人见识到一种艺术的多种可能性。曾有人说:"无论哪个领域都是如此,只有那些认真学习过某个领域的基础,非常了解传统的人,才能创新。"正是因为有着40余年扎实传统昆曲学习的浸润,即便是跨界探索,孔爱萍也始终能给予观众一份"踏实":昆曲的唱腔、身段如同长在她身上。只要她站在舞台上,一张口就是水磨腔韵的潺潺。

孔爱萍说:"演员是一个很'残酷'的职业,年轻时虽拥有同角色相仿的年纪,但是并不懂戏;等到真正体会到昆曲艺术之精髓、理解到角色的时候,就已经老了。"而昆曲舞台艺术之珍贵,就恰如人的生命一般,往日不可追。因此当有人问她是否记得扮演过多少次杜丽娘时,她哈哈大笑:"没数过,每一次我都当作第一次。"

是啊,"每一次都是第一次"。对于观众来说,对于孔爱萍自己而言,都是值得去好好珍藏的!因为她的每一次,永远都会是第一次。

# 浙江京昆艺术中心(昆剧团)2020年度推荐艺术家

## 学艺博观约取 演戏笃志力行
——张侃侃访谈

李 蓉 张侃侃

**李 蓉**

浙江工商大学人文与传播学院副院长,教授。

**张侃侃**

国家二级演员,2000年毕业于浙江省艺术学校"96昆剧班",同年进入浙江昆剧团,为浙昆"万"字辈演员。主工六旦,戏路颇宽。扮相甜美娇俏而有亲和力,嗓音甜润细腻而有穿透力,表演真切且富有张力。有幸博采众家,蒙业于昆剧名家郭鉴英、唐蕴岚、马佩玲老师,先后从学于龚世葵、梁谷音、陆永昌、张继青、张静娴等昆曲表演艺术家,亦得京剧名家陈和平老师亲授。擅演折子戏《孽海记·思凡》《西厢记·佳期》《牡丹亭·闹学》《浣纱记·寄子》《烂柯山·痴梦》《渔家乐·藏舟》《风云会·千里送京娘》及传统大戏《西园记》《牡丹亭》《雷峰塔》《十五贯》等,并在移植改编剧目《徐九经升官记》、昆剧儿童剧《红舞鞋》等剧中担纲主演或主配。担任浙昆多部大戏的幕后主唱。

2004年,曾荣获浙江省京剧、昆剧青年演员大赛表演银奖。

2018年,昆歌《真理的味道》登上中央电视台戏曲频道元宵春晚。

2019年,参加央视戏曲频道开年巨献《梨园传奇》的录制。

2020年,出版个人演唱专辑《暂歇拍》。

2020年,举办"侃侃如也"个人艺术专场。

台上活泼俏丽的张侃侃老师,在舞台下是非常文静内敛的,说话柔声细语,甚至有些腼腆。我与她约在运河附近的一家文化工作室,陈设古色古香,非常清幽,她煮了桑葚茶请我喝,我们的话题就从她的名字说起。

### 一曲暂歇拍,侃侃话"侃侃"

李 蓉:侃侃老师您好,您的名字很有意思,这是您的本名还是艺名?

张侃侃:是我的本名,这是我爸爸起的,寄寓了他对女儿的期望吧。我爸爸觉得女孩子不仅要有外表,更要有内涵、会表达,所以给我取了这个名字,侃侃而谈的意思。但在生活中,在我们南方语音中,这两个字往往会被念成"凯凯"。

李 蓉:您的专场就是用的"侃侃如也",怎么会想到《论语》中的这句话?

张侃侃:这要感谢我的一个闺密,她文学功底深厚,建议我用"侃侃如也"作为专场的名字。"侃侃如也"这四个字出自《论语》,表达了温和喜悦的情状。而昆曲的传承也是古典人文精神的绵延,需要我们每一位从业者在传承道路上去笃志力行。

李 蓉:您的专场的片头曲非常好听,词写得雅致,MV拍得也很唯美。

张侃侃:词是周国清老师写的,曲子要感谢周雪华老师,当然也要感谢领导的支持。(轻声唱起)"朝,朝朝暮夕,自文化乐,侃侃如也。日,日甚一日,曲赋诗词,侃侃如也。年,累月经年,翩翩轻飞,侃侃如也。始传世盛秀万代,情动于中形于言。且行且珍惜,侃侃如也,是我

则是我也……"

李　蓉：既然说到了您的专场，我想问您为什么首选了《寄子》这出戏？

张侃侃：《寄子》一般都由六旦来演，但是和常规的六旦表演是完全不同的。因为首先他是一个男孩子，他有可爱的表现，但绝对不是单纯的可爱，是一个虎头虎脑的小男孩。江苏省昆的石小梅老师让这出戏的这个角色出的名，但石老师应工小生，所以人物处理上年龄会比较成熟。我们的《寄子》是陆永昌老师教的，伍子的戏份加重了，还是比较传统的小男孩的演法。六旦来演，有好处，可以比较小，但也有弊端，容易软、女相，首先在身段上要避免有旦角的感觉，毕竟伍子是吴国大夫伍子胥之子，已身佩宝剑，所以在声音上要比六旦放宽、有力度，动作上要男性化、直接、干脆。但同时他又有孩子的童真以及全剧最重要的一个情感的贯穿，就是父子之情、分离之痛的表达。

记得最初学《寄子》的时候，陆老师很严苛，每一句念、每一句唱都抠很久。在陆老师面前，有时候甚至一个字不对就重来无数遍，重来到你不敢开口再唱下去。但也可能是这份严苛，《寄子》这出戏哪怕很久不演，也不容易忘。最初演这个角色的时候，可能也因为抠得瓷实，我演得很满。剧中的每一个身段、每一句唱都比较用力。剧中，伍子有好几次哭，每一次都撕心裂肺，我自己意识到有点过了，所以后来再演，自觉收敛了很多。几次的哭，根据剧情的变化，有所不同，很多的情感表达也不再过分使劲。《寄子》的学习为我后来塑造《徐九经升官记》中同样的男孩子形象，奠定了一个传统戏的基础。其实很多时候老师会说，初学的时候得满，宁可过也不能没有，但是后期自己确实得学会放松。龚世葵老师和我说过一句话：艺术要到"炉火纯青"的地步，还早呢。舞台上一定不要过分表现自己，也不要太满，一切要从人物的合理情绪出发。

李　蓉：第二出是《思凡》，这是一出六旦的代表戏。

张侃侃：对。《思凡》是《孽海记》中的一折，现保留下来的也就是《思凡》《下山》两折。《孽海记》是明朝后期的一出戏，讲了小尼姑色空、小和尚本无私逃佛门不守清规的故事，据说最终两个人都没有好的果报，是对佛门因果的一个宣扬。当然，单出《思凡》的内容没有这么复杂。

李　蓉：戏曲界有句行话：男怕《夜奔》，女怕《思凡》。为什么怕呢？

张侃侃：这两出都是独角戏，我想应该是因为一个人在台上连唱带做、载歌载舞，比较吃工吧。所以昆班，包括京班，很多行当都拿这两个戏来打基础。像这样的独角戏不仅有技还有情，所以如何演得到位、演得不枯燥、演得有戏，是值得去推敲的。首要标准当然先得规范。

这出戏很多京昆名家都唱过，有许多不同的版本。比较有名的大家都知道梅兰芳先生，《思凡》是他的常演剧目。《思凡》有很多的戏路子，昆曲界各个剧团的《思凡》风格大相径庭，若按行当来说，大体有两种，一种是闺门旦风格，一种是六旦的风格。梅先生的就是闺门旦的风格，包括我们浙昆"世"字辈的沈世华老师也是闺门旦的风格，偏优雅、端庄、闺秀味一些。六旦的风格就会阳光、活泼一些，我学演的是偏六旦的路子。艺校刚毕业，我和"秀"字辈的郭鉴英老师学了《思凡》，郭老师是我的启蒙老师，她的这个路子是浙昆"世"字辈张娴老师捏的，很细腻、出彩。2003年，我又和上海的梁谷音老师学了《思凡》，应该说两个路子虽同为六旦，但还是有很大差别的。2020年专场，我演的《思凡》基本是梁老师的，也是因为后学的记忆更深吧，但还是会有一些郭老师《思凡》的影子。

李　蓉：请谈谈对"色空"这个人物的塑造。

张侃侃：小尼姑色空这个人物，年方二八，应该是一个追求自由和美好爱情的小姑娘形象。她和道姑陈妙常虽扮相差不多，但是人物不同。小尼姑其实只是对青春的向往，对外面世界的好奇，戏里面唱的山门下的子弟，其实都没有具体的对象，只是小尼姑遐想当中的一厢情愿，不像陈妙常已经有了一个实实在在的心上人潘必正在面前。所以小尼姑的整个感觉应该是青春的、眼神清纯的，充满好奇的，也可爱的。但她的可爱又和春香不同，春香是基本全程卖萌，怎么可爱怎么来，因为春香年龄更小，"花面面丫头十三四"，春香没有那么多的思想，春香是有依附性的，只要小姐好她就好，只要有得玩她就开心。而小尼姑不一样，她还是比较独立的个体，她有压抑，有不满，因为不满有了思考，因为思考，有了逃离。

这个戏的表演是细腻且多变的，很"昆曲"。我就举几处例子吧。比如第一段主曲【山坡羊】中"见几个子弟们游戏在山门下，他把眼儿瞧着咱，咱把眼儿觑着他，他与咱，咱共他，两下里多牵挂。冤家"，这一段是【山坡羊】的重点，也是《思凡》的重点。所以在唱出"见几个"的刚开始，是要轻轻地唱的，就像小朋友突然发现了一个好东西，要悄悄地过去仔细地专注地看，看着看着发现自己不能就这么直愣愣地盯着，就忽而偷偷地看，又

忽而追着看,再换个角度看。不一会儿,发现原来他也在看着自己,觉得好玩、觉得不好意思、觉得欢喜。最后迸发出"冤家"两个字,"冤"字第一个小节,可以很直接地唱出来,甩云帚转身,意思是"哎呀,你不要看我啦",第二小节可以虚着唱,因为小尼姑看似转身走了,实则换一个角度还会再转回来,就像是小朋友之间的打闹,看似走了,其实是动着坏心眼再伺机回来偷袭。当小尼姑回身再看时,发现原来"山门下的子弟"还在看着自己,第三小节从窃喜地唱进而转到更有力地唱出"家"字,出字后的辅腔立马转身,意思是"你怎么还在看着我呀?真讨厌,我都不好意思了"。说到唱念,有时候表达开心情绪的时候,是可以笑着来唱的,这样更生动。这段表演,从演唱的节奏到轻重虚实的变化,结合身段、眼神的变化很丰富,很有戏。

再比如【采茶歌】敲木鱼念经的那一段,梁老师的版本,表演上还是比较活泼的小女孩形象。不愿意念经,摇头晃脑、有口无心,甚至是带着怨念的,所以才会念着念着说出了"媒婆"两个字,偷笑后紧接着装模作样继续念。念着念着思绪又飘到了"山门下的子弟"那里,虽然手里的木鱼还在机械地敲打着,但眼睛已不由自主地望向山下,不小心打到了自己的手指,一个惊慌赶紧收回,最后已无心念经,只得作罢。原本梁老师是有一把椅子放在帐幔之后,然后小尼姑就坐在帐幔之后来表演,我专场的时候还是复原了浙昆原先的版本,把椅子放在了舞台的大边,也就是桌子的左侧。坐在左侧后,身段与情绪的配合,就得略做调整,但总体不会有影响。

再如【哭皇天】,也是《思凡》的重头戏,整段从抒情到顿悟到自问再到控诉。最初抒情部分,有了个"一个儿"需要以情带形,身段节奏很慢,主要是情绪与眼神的带领。记得那时候张娴老师还在世,我们刚毕业进团。一天,我在练功房练功,老太太恰巧提着一个篮子来排练厅。张老师说:"你的眼睛不对,眼睛里要真看见这几个罗汉。"还说:"你拿云帚的手不对,拿云帚的手很讲究的,你这样一把抓和鸡爪一样,很难看。"记得当时掰了半天,现在想起来,真很珍贵。确实是这样,戏曲舞台不像话剧,不仅要有情,还有很多夸张的、程式化的形,所以这个形是否标准好看同样关键。我想这也是昆曲的难点吧,需要不断锤炼,把唱、念、做、表这些外在的形,不断打磨融合到能够准确表达出特定的情才好。

李　蓉:演出那天的情况如何?

张侃侃:专场演出那天,腰上的丝绦勒得太紧了,加上舞台上的灯光,使原本就磨人的这出戏变得有点窒息。中间有一段时间,真的累,自己一边唱,一边觉得有种垂死挣扎的感觉,而且是台下这么多的专家老师观众,坐那儿看着自己挣扎,这种感觉不好受。但下来后许多老师反馈还不错,还有问我怎么做到连唱带做都不喘的,好像又觉得之前的累就忘了。其实过后看专场的视频,还是可以继续改进的,所以且磨且练吧。

李　蓉:专场的第三折,您演的是《风云会·千里送京娘》中的京娘,为什么会想到出演这种比较闺门旦的戏?感到难度在哪里?

张侃侃:这是北昆的一出比较成功的新编戏,我在专场前新学的,所以相对就没有《思凡》《寄子》那么成熟。这个戏上昆的张静娴老师来教,初期的时候,我其实一直在解决外在的问题,比如京娘的腰包加水袖、加马鞭,增加了身上的难度,有一度一直花时间在解决身上顺畅的问题,这说明基本功还不够瓷实吧。另外的难点可能也是表演方式吧,张老师是一位非常严厉的老师,这出戏,张老师的风格是以闺门旦的方式来诠释赵京娘的。于是我自己似乎无形中又加了框框,因为我自己不是专攻闺门旦的。最后在专场呈现的那一次,应该说是自己那一段时期以来的最佳状态了。专场过后,又演过一次片段,通过时间的积累再回头思考当时张老师上课时候讲述的点滴,似乎这个人物就慢慢地理顺了,能够表现出来的东西就更清晰、更多一些了。其实京娘并非大家闺秀,年龄也不大,所以在她的表演里也有花旦的灵动与天真,她是一个很大方的女孩子,最初因为被劫是很恐惧的,她对赵匡胤的感情其实是从感恩到仰慕,再一点点转变为爱慕,接着有了不断的试探,最终离别伤情,情绪是很自然地递进的。所以很多时候演一个人物确实不能完全以行当去框住她。像这样的戏需要多演,我们说"常演常新",这个"新"就是因为,演出才是最好的经验积累和提升的方式,多演出才能渐入佳境。

李　蓉:您的CD是在专场之前录制的,取名为"暂歇拍",这个题目的寓意是?

张侃侃:"歇拍"是指曲之末尾,取义"暂时的歇拍",我是想对自己这些年的昆曲演唱做一次阶段性总结吧。其实从小在艺校的时候就觉得昆曲很好听。后来香港地区的曲家张丽真老师和我说:"昆曲是诗的歌唱,是我们中华民族所特有的'以文化乐'演唱传统的继承与发扬,算是真正的'民族唱法'。"从那个时候起,我觉得自己做的事就多了一份连接古今文化的神圣感吧。CD在传统曲牌的选择上,从我的本行六旦、作旦到闺门旦、正旦都有,就是想试着体现不同行当、不同人物的不同声情吧。在传统昆曲之外,还加了古诗词演唱、琴歌和昆歌。

李　蓉:您如何理解昆曲是"诗的歌唱"?

张侃侃：昆曲是文人戏剧，严谨、雅致，词、声、情皆与诗歌传统一脉相承。昆曲的演唱对四声、字音、口法、腔格极为讲究。曲圣魏良辅曾这样说听曲："听其吐字、板眼、过腔得宜，方可辨其工拙。不可以喉音清亮，便为击节赞赏。"所以对昆曲演员来说，不仅仅只是有好嗓音这么简单，更要清晰正确的咬字、圆润得宜的腔格以及把握得当的虚实缓急，才能传递出文辞曲调的声情。

## 为角色而立：文静女生的作旦路

李　蓉：我看到之前的访谈中，您从小是学小提琴，那么您是如何走上昆曲艺术之路的？

张侃侃：当年浙昆来舟山招生，我当时在定海二中上初一，是班里的文艺委员，记得那天大家都在晚自习吧，有两位打扮很艺术范儿的老师进来，后来才知道是张金魁和陶铁斧两位老师。教导主任让我站起来唱几句，我就唱了几句。后来我们就被叫去招生办公室。在办公室里，张、陶两位老师和我们说，如果喜欢昆曲，可以来参加考试，让我们回去和爸妈商量。我当时回去告诉爸妈，我妈妈是挺高兴的，因为妈妈本身也比较文艺吧，我爸爸是不同意的。因为我是独生子女，文化课也还不错，当时他希望我正常考大学。我当时的小提琴老师也说，如果真喜欢艺术，以后报考艺校音乐班更合适，唱戏还是算了，太苦了。但当时我真的充满了好奇，其实那时候真不清楚昆曲到底是什么，也可能冥冥中就必须走这一条路吧。初试的时候，我唱了豫剧《花木兰》，拉了小提琴，做了广播操。复试的时候，因为从小没学过舞蹈，还特意让当时的学妹毛文霞教了我一支舞蹈，就这样蛮顺利就考上了。

李　蓉：我之前采访"96昆曲班"的时候，大家都说到进去先是学基本功后来才分行当的，您当时是怎么定的六旦角色？

张侃侃：的确，第一年进去一定是先练基本功。说到归行，我的情况有些特殊，我学得比较宽，最早，因为我腰腿比较软吧，第一出戏，马佩玲老师给我开蒙的是刀马旦戏《挡马》，之后陆续学了《小放牛》《秋江》《跪池》、京剧《柜中缘》《卖水》等戏。从我的性格来说，我从小比较乖巧、内敛，阿魁老师招我进来，当时是觉得我比较适合闺门旦吧，但是我个子不高，所以最后差不多到毕业那会儿，确定了归行六旦。

李　蓉：可以谈谈您对六旦的理解吗？

张侃侃：六旦又叫"乐旦"，"快乐"的"乐"。这个行当在昆曲中基本属于绿叶，除了红娘、色空之类有主戏外，其余基本上都是配角为主，比如春香、香筠等。

李　蓉：您本来的个性比较文静，六旦演起来会不会有较大的反差？

张侃侃：会有。我其实不算一个本色演员，本身性格不是很可爱、活泼的那种。以前并不喜欢六旦，觉得自己在刻意地装活泼，很长时间都觉得自己融入得不够，反正就是不爱吧。这些年反倒渐渐找到感觉了，也是因为有女儿了，小孩子的天真可爱和喜乐，突然感受得很真实，所以好像自己的内心也渐渐喜欢演小姑娘了。演员是很多元的，有些演员的性格与行当较吻合，就本色出演的成分多，有些演员的性格和人物反差大，那就需要调动更多的舞台表现手段和感悟去塑造，舞台人物形形色色，不可能全是本色出演。

李　蓉：六旦主要是配角戏居多，如何在有限的戏份中把人物塑造好？

张侃侃：最基本的还是行当的程式做到位吧，然后就是要生活化，我们浙昆的戏，浙昆的很多老师表演都很生活化，自然，有戏，所以在舞台上做好一个活生生的人物该有的反应很重要。配角往往唱念少，表演大多是反应，主演传递给你的戏需要的反应、交流，或者是你本身戏份里需要你做到的各种反应。所以都不是随意发挥，而是有规范、有张弛，不能没戏，也不能抢戏。

李　蓉：我记得在《西园记》中您扮演的是赵玉英的丫鬟香筠。香筠有一段特别绕口的台词，也是非常出彩的一段戏，您是怎么练习的？

张侃侃：《西园记》是出轻喜剧，是我们团的代表作了，在这出戏中虽然香筠不是女主，但算得上是除了张继华之外贯穿全剧最重要的一个人物了。我在艺校就跟郭建英老师学的香筠，念白应该算是基本功，熟能生巧吧。香筠的身份算是西园的管家，所以不同于一般的六旦表演，而是很有主见，热心肠，个性泼辣，快人快语。这段"赵小姐"的绕口令，早前听龚世葵老师说起过，因为浙昆最早版的香筠是龚世葵老师演的。原本这里是一段唱，后来老艺术家们排练时觉得气氛不强，效果不好，所以龚老师就和编剧提出，是不是可以有像《风筝误》里面丑小姐的那段"这个戚公子、那个戚公子"这样差不多的一段顺口溜来让香筠念，于是就有了这段经典的念白，效果立马就出来了，既把事情的前因后果交代了，又很符合香筠的喜剧感。

像这样的角色，比较生活化，也有趣，昆曲里就会用苏白来表现，我是舟山人，苏州话对我来说不算简单吧，毕竟有很多差异。苏州话是需要反复练习的，后来我在很多大戏里的角色都有念苏州话的情节。《西园记》其实我们演得比较多了，演得多的戏，就得防止太熟演油

掉,油了就不够细腻了。所以戏曲有句行话叫"熟戏生演",就是希望在演的遍数很多的情况下,仍然保持最初的一份新鲜感和严谨的态度。

李　蓉:我记得在昆曲"5·18"四代同堂的演出中,您给四代杜丽娘配过戏,每一位杜丽娘的特点都不同,您谈谈具体是怎么合作的?会不会感到有很大的压力?您又是如何克服的?

张侃侃:能和四代杜丽娘配戏,也是我的荣幸。我和沈世华、王奉梅、张志红、邢金沙老师还有杨昆、胡娉都配过。就拿《游园》来说,杜丽娘已经情窦初开,所以会有借景伤情,而春香真的就是可爱,在游园的整个过程中她都是开心的,或者是在哄小姐开心的,所以真听真看真感受。但不同的是每位杜丽娘在表演时都有自己的风格,自己的路子,在台词的处理上都不尽相同,有各自的节奏快慢和情绪,这就需要春香有不同的应变,不能完全只用一种模式去套用。我其实个人最喜欢的是《离魂》,这是出内心戏,那是一种油然而生的情感,杜丽娘情绪到位时,演春香会很想哭。

李　蓉:《渔家乐·藏舟》是您和毛文霞老师合作的一出昆曲中相对少见的六旦和小生的戏,我看了觉得非常精彩。请您具体谈谈这出戏的排演情况。

张侃侃:这出《藏舟》是和龚世葵老师学的,这出戏很有程式特色,是船上的戏。最初是一出摆戏,就是摆在那,基本不多动,光听唱的戏,后来各个团都有所改编。上昆岳老师、梁老师把邬飞霞与刘蒜碰面后的身段改得特别丰富,龚老师这稿也改了很多,但重点在前头邬飞霞的个人场。最老的版本,邬飞霞提着一个篮子上来唱【山坡羊】祭奠爹爹,就是摆四个角的大众路子。龚老师觉得可以更有生活气息,有特色一些,她说"世"字辈年轻时跟着"传"字辈跑江湖,杭嘉湖码头坐船到处唱戏,对渔家女的生活、普通百姓的生活有切身体会。所以整个出场的【山坡羊】,邬飞霞加了一根长长的竹篙作为道具,并且改编了一整套撑着竹篙边划船边唱的身段,一下子渔家女的形象就出来了。我在2018年苏州拜师汇报演出的时候,王芳和胡锦芳两位老师在点评的时候觉得挺惊讶,这样的路子从没有看见过,特别生活化而且表达出了船的意境,很优美。和刘蒜的碰面,邬飞霞也是在惊恐中,下意识地操起竹篙就打,这个连贯的人物定位也突出了渔家女的身手以及刚毅、果敢的个性,所以邬飞霞在《渔家乐》整本的最后一出《刺梁》中才能有如此胆魄。

在两人的对手戏中,邬飞霞的【黄龙滚】前腔有两句唱,有一些男女情爱的表现,龚老师在教学的过程中就是去掉的。龚老师觉得邬飞霞是一个很正义的女子,加了这两句就好像她是为了日后的封后才救的刘蒜,这种男女的表达,在这里就变味了。我当时觉得老师有点古板,好不容易有点好看的情感表达的地方,怎么就去掉了?这几年回头再看这出戏,觉得把这里去掉还是有老师的深思熟虑在的。

这出戏的【山坡羊】我也收录到了CD里,这个【山坡羊】的唱,香港的曲家张丽真老师曾帮我拍过曲,特意指出过演唱的嗓音和咬字问题。因为是渔家女,风餐露宿,所以不能唱出普通女孩的娇柔,嗓音要略宽一些,咬字必须有喷口和力度,所以在这段唱上,我自己也花了不少功夫。出场时候的散板"泪盈盈"是龚老师改的,在幕后唱,并且最后一个"盈"字用哭腔结束,而不是为了飙嗓子,把高音无限放大。这样处理确实效果不错,一来保证了第一句散板的演唱,二来渲染了气氛。

李　蓉:学于龚世葵、梁谷音、陆永昌、张继青、张静娴等昆曲表演艺术家,亦得京剧表演艺术家陈和平老师亲授。能谈谈这些艺术家对您演出的指点吗?

张侃侃:其实您要问对我演出的指点,我觉得一定是每一位老师都有。这可能也是我比较特别的地方,我们小时候的班主任马佩玲老师曾经说过:"侃侃之所以是现在的侃侃,就是因为有这么多的老师。"曾经,我也觉得自己学得太杂,但年近不惑,明白了"一切都是最好的安排"这个道理,也许,我就不是按常理出牌的吧。每一位老师对我的指点,甚至说过的某一句话,或者是教学当中感动到我的那个点,其实都是潜移默化影响我的东西。我到现在还记得郭老师教我《十五贯》的时候,我演出时,她在侧幕条蹲了一整场戏盯着台上;记得唐蕴岚老师经常提醒我的各种身上的嘴里的毛病;记得很多老师和我说过有一度我的嗓子变窄的问题;记得陆老师示范伍子的时候,一遍遍地跪,边演边含着泪的神情;记得专场时,龚老师早早地拿着花到后台转悠,还说自己是顺道来看看剧场有没有人。

### 博观约取:做好戏曲传承者

李　蓉:我看您演出的《痴梦》和《水斗》这两出戏,和您之前的角色反差比较大,能谈谈您的演出感悟吗?

张侃侃:学《痴梦》是2009年吧。当时参加文化部在上海戏校的旦角培训班,张继青老师的课堂。记得第一节课间休息的时候,我们一排学生坐在排练厅镜子前的长柜子上休息,当时张老师突然朝我走来,然后对我说:"我们是不是之前就认识?我看你很面熟啊。"于是就因为这句话,整个学习的过程,我都很激动。当时《痴梦》是大课,人多,教得也快,可能因为我自己是唱六旦

的，反而学得没什么负担，也因为这出戏比较喜欢，所以，每天下课我没事就对着镜子琢磨。课程很快结束了，居然最后张继青老师选了我和北昆的一位青年演员彩排汇报，当时我真有点受宠若惊。后来2012年，我又自己去南京找了一趟张继青老师。老师很和蔼，在抠戏的过程中也和我聊了很多。聊了崔氏这个人，也聊了我的难点和需要突破的地方。

崔氏是一个中年妇女，不同于闺门旦、六旦，但又不同于一般的正旦。她通过《逼休》和朱买臣离婚，结果改嫁了张木匠，虽然温饱问题有所改善，但生活更苦了，因为没有感情。所以崔氏这个人物的定位首先她不是一个坏女人，只是一个有缺点的、可怜的女人。她的缺点是什么？她不肯守贫，守不住贫，守不住她的朱买臣。所以当《痴梦》的时候知道朱买臣做官了，对她来说确是当头一棒：为什么好的事情总轮不到自己？各种懊悔，进而痴梦，这些都是很内心的表演，但她外露的时候又很外露，该爆发的时候必须爆出来，毕竟是一个市井妇女。对我来说，这个角色是跨行的，要在唱念、台步、身段、眼神上都有所改变。声音要放宽，压低，要有膛音，要有雌大花脸的感觉。表演自然不能像六旦那么灵巧，要有她的年龄感，要表现她思想的深层内容。后来回到杭州，在唱腔上，我们团的张金魁老师也对我有所点拨，比如主曲【渔灯儿】这一段，许多润腔和轻重虚实的运用，加强了梦境与痴癫的感觉。这个《痴梦》我在杭州舞台上前后大概也就演过两次，加上上海汇报彩排的那次，一共3次吧，虽然演得少，但印象还是比较深刻的。我学这个戏，并非说自己就要改行唱正旦，也是一种突破和感受吧，拓宽自己对人物的掌握。

2020年出的CD，放了《痴梦》的【渔灯儿】进去，所以要感谢这出戏的尝试，让自己能或多或少感受到一些正旦的方式。

李　蓉：《雷峰塔》您扮演的是小青这个角色，剧中小青有大量的武戏，您是如何练习刀马旦的？

张侃侃：这个又要说回我学得杂，要感谢当年教我《挡马》的马佩玲老师以及给我们苦练基本功的老师们。我演出完，有朋友说："没想到你一直唱文戏，能把全本的小青拿下来。"这个年纪唱《水斗》对我来说确实是挑战，但当时其实没想那么多，就觉得快办专场了，就当努力练练功，连口气吧。

李　蓉：目前有没有自己特别想塑造的人物？

张侃侃：《说亲回话》的田氏，张志红老师的这个戏很有味道，唱好听，扮相也漂亮，一身孝。《玉簪记》也是我特别钟爱的一出戏，CD里就放了3段《琴挑》的曲牌。另外就是整本《渔家乐》，其实之前就想过复排出来。

李　蓉：您近些年有意识地拓宽了自己的戏路。

张侃侃：哈哈，其实也不是有意识吧，我从小的路就是这样。前几年，团里安排我拜了龚老师为师。龚老师戏称自己为"杂旦"，她演过各类旦角的戏，甚至是生行，她被称为剧团的"万金油"和"救护车"。龚老师比较开明谦虚，她觉得昆曲不分流派，本就不是汲取一家之长所能学得好的艺术。所以其实我跟很多老师都学习过。

李　蓉：塑造了这么多的舞台形象，您能否谈谈自己对戏曲的理解？

张侃侃：戏曲的行当就是以不同的程式表演来划分的，当程式若不再成为你外在枷锁的时候，你的人生经历与内在成长的逐渐丰厚将会帮助你把不同人物表现得更加准确和深刻。但是首先，程式还是关键，只要这个枷锁没有解开，人物就是空谈，我们说"像不像三分样"，就是首先得像。

李　蓉：您现在也一直在做教学，能谈谈您的体会吗？

张侃侃："教学相长"吧。几年前我开始有了学生，当老师，自然会更严谨地去要求自己，不能唱错，不能讲错。责任感更重，不仅是理解了当年老师们怎么教我的，也需要思考自己该如何教学生。我教一张白纸的业余爱好者比较多，所以与其说是老师，更贴切地讲是在努力传播昆曲吧。你会从社会人士身上看到很多真正爱传统、爱昆曲的可爱的人，感受到她们传递给你的闪光点。每一位学生，条件各异，所以不一定每一位学生课后的呈现都能很唯美，但是，在见证她们一步步成长的过程中，我发现，昆曲确实具备能让她们人生得到滋养的能量。几年来，大家的气韵都不同了，也逐渐了解了传统文化、传统昆曲如何去欣赏、如何去表达，也有了因为昆曲而凝结起来的这份情谊，很宁静、很愉悦。所以做教学，我想说的就是感谢吧，感谢所有爱传统、爱昆曲的人儿。

李　蓉：您有两个女儿，平时如何处理好事业和家庭之间的关系呢？

张侃侃：首先，得感谢我的爸妈，为了帮我们一起照看女儿，特意住到了杭州。平时我们总会有忙得分身乏术的时候，但是只要有空，我和孩子的爸爸都还是比较喜欢陪伴她们的。我觉得有了女儿之后，自己的韧劲更大了。刚生完大女儿我参加了童话剧《红舞鞋》的排演，开始我只是担任配唱，后因主演受伤，我是临时顶替。那时这个戏要在10天的样子拿下，又有很多舞蹈动作，其实照以前我会有点担心，但当妈妈了，可以说为母则刚吧，再遇到什么事，我都不会觉得过不去。后来汇报还

不错。就在前几天,导演刚发了我《红舞鞋》的录像,说实话,真不知道自己当时演成什么样子,看了录像觉得当妈妈以后演的小女孩纯真了很多,要感谢自己成为妈妈。

李　蓉：您会和女儿们聊昆曲吗？会让女儿们学昆曲吗？

张侃侃：会的,偶尔会刻意地教几句,有时候其实是她们自己听会的。我专场时候,就放了女儿录的两句《思凡》的录音,很可爱。专场结束没两天,她们突然就开始哼唱《侃侃如也》,而且唱得还不错,我都很惊讶,居然是她们自己听会的。

李　蓉：有没有想过把昆曲和小提琴结合起来进行创作？

张侃侃：偶尔会给女儿拉一下,结合的水平肯定不行了。我倒是做过昆曲和古琴结合的形式,《侃侃如也》就是,要感谢蔡群慧老师。

李　蓉：平时您的业余爱好是？

张侃侃：我喜欢拍vlog,其实也是有了女儿后喜欢随意拍吧。前阵子大女儿参加诗词比赛,我和她爸爸一起把诗编成歌,之后我们又自己设计了拍摄脚本,给她们拍了外景,剪成vlog作品,还挺享受这种创作的过程的。

文末,我用一段侃侃自述作为结尾,她的自述就如她说话的风格理性温婉,却又充满了内在的张力。

我是张侃侃,一个80后昆曲人,有着和所有现代人一样的执着、梦想、追求甚或迷惘。不同之处在于,我的生命与昆曲为伴。自幼及今,多年的浸润与滋养,冥冥中昆曲已是我人生坚守的方向。

我们这一代,被称为浙昆第五代传人——"万"字辈。每当仰望前辈艺术家们的高度,就不觉心向往之。虽尚有不及,却也早已在内心期许了承上启下、继往开来的使命。昆曲传承,征途漫漫,我辈仍将博观约取,上下求索。

# 湖南省昆剧团2020年度推荐艺术家

## 与笛子相伴的岁月

### ——访昆曲青年笛师夏轲

蒋　莉

夏轲,1987年生于湖南省益阳市安化县羊角塘镇一个原生态的村落,安化历来出人才,有清代两江总督陶澍、清代总督罗绕典、黄自元、李燮和等名人,可见安化人文对传统文化、艺术传承之看重。夏轲从小属于爱钻研的人,尊师重道,由于当时信息闭塞,经济条件不好,他16岁才开始习笛,较同龄人而比算是半路出家。2003年,在湖南文理学院艺术附中蒋次卫教授的悉心教导下,夏轲仅通过4年的努力学习和钻研即可以优异成绩考入沈阳音乐学院,其间同时师从武汉音乐学院周可奇教授学习北派梆笛技艺,师从星海音乐学院谭炎健教授学习南派曲笛技艺及广东音乐演奏技艺,从而拓宽了其在民乐笛子演奏方面的视野,全面了解和掌握了南北笛子艺术风格的特点。2007年,夏轲考入沈阳音乐学院,师从孔庆山教授修习六孔笛十二半音阶的演奏与教学,进一步接触了很多的国外乐曲,并用传统六孔竹笛演奏,可谓是集众家之大成。

2011年,沈阳音乐学院本科毕业的夏轲,独自背上行囊来到了地处湘南的郴州,通过考试考入湖南省昆剧团担任司笛,因为人和善,与人谦卑,深得领导认可及同事们喜欢,并于2013年,经团长罗艳引荐,赴北京跟随有"中国昆曲第一笛""昆曲笛仙"美誉的钱洪明先生修习昆曲司笛、昆曲唱腔设计,钱洪明先生亲自为其逐字逐句讲解、示范《牡丹亭》《玉簪记》《孽海记》等戏的唱腔伴奏。2015年排《乌石记》时,夏轲得作曲家周雪华老师传授昆曲唱腔设计课程。

走进夏轲的个人笛子工作室,满架的昆曲书籍、民乐笛子书籍、文学书籍和笛箫,在墙上最打眼的一根龙笛足有两米多长,大大小小的笛子不计其数,以曲笛和倍低音笛箫为多,笔者不禁问道:"这都是夏老师平常用的笛子吗？"他回答道:"是的,也许是由于十多年来养成的习惯,喜欢一个人安静地练习自己的笛箫等民族管乐器,所以见到好的都愿意收藏起来自己慢慢品味,我的爱好就是收集笛箫、书籍、茶叶。"

聊到昆曲司笛伴奏艺术,夏轲浅显地说道:昆曲唱腔及音乐属于曲牌体,收集到传世的有1800多个折子戏,3600多个曲牌,昆曲唱腔音乐由南曲与北曲组成,北曲特点:1.七声音阶,在传统五声音阶上加上了4(fa)和7(si)为过渡音。2.字多而腔少,多跳进。3.无赠版曲,

以散版曲为多。4. 其曲高亢激昂且多悲凉。5. 字音以《中原音韵》为标准(接近现代普通话),有四声而无入声。6. 衬词多而不受限制。7. 曲牌出现重复使用时称后者为"幺篇"。8. 伴奏乐器以弦索乐器、琵琶、弹拨乐器为主。9. 其调式则多见宫、角、徵调式。10. 结束曲牌名为"煞尾"。南曲特点:1. 传统五声音阶。2. 字少而腔多,多级进。3. 慢板多、散版多作引子、有赠板曲。4. 其细腻、婉转、缠绵且多哀怨。5. 以《洪武正韵》为标准(接近江浙一带的语言),有阴阳八声、有入声。6. 衬词最多不超过3个,谓之"衬不过三"。7. 曲牌出现重复使用时称后者为"前腔"。8. 主要伴奏乐器为曲笛、箫。9. 其调式多见羽、商调式。10. 其结束曲牌名为"尾声"。所以作为一名合格的司笛演奏员或是能拍曲的笛师,必须严谨,也必须刻苦钻研,要演奏好昆曲唱腔,就必须了解并熟练掌握工尺谱的运用,所以也经常要做很多的工尺谱译释工作,当然,在这个过程中少不了老艺术家们的口传心授。关于昆曲字音方面,需要多查阅韵书,如《洪武正韵》《中原音韵》《昆曲唱腔研究》《昆曲曲律》《南词引正》《曲韵易通》《曲苑缀英》等,以此来了解昆曲唱腔的规律及演员的咬字行腔,融汇于伴奏唱腔和唱腔设计中。在演奏版块,应熟练掌握昆曲腔格规律与曲笛的演奏技术,追求极致饱满、干净浑厚的音色,特别在南曲伴奏演奏时应逐字逐句地深入研究其字音与腔格的规律,熟悉不同演员的演唱习惯与腔格润饰处理,不同行当应当有不同的腔格与音色的处理方式,不同角色行当要以其人物内心世界所要表达的情绪来衬托演员,在乐队文场中应起到领奏、稳场的作用(相当于交响乐团中第一小提琴的位置与作用),必须掌握海笛(唢呐)演奏唱腔曲牌或吹打音乐曲牌,与乐队武场(打击乐)的配合时应做到天衣无缝,必须熟练掌握打击乐的各类锣鼓经。

在湖南省昆剧团工作这些年,夏轲参与百余折折子戏如《货郎旦·女弹》《青冢记·昭君出塞》《孽海记·思凡·下山》《长生殿·小宴·迎像·哭像》《白蛇传·断桥》等的传承、排练、演出;在大戏天香版《牡丹亭》中担任主笛兼音乐助理,得钱洪明先生、张洵澎老师、蔡正仁老师现场指导,参与复排《荆钗记》《贩马记》《湘妃梦》《玉簪记》等全本大戏,参与国家艺术基金大戏《乌石记》全本首排首演,荣获湖南省艺术节"田汉大奖"及"田汉音乐奖",并连续巡演50余场。在平时,夏轲也积极参与各地曲会及曲社拍曲活动,在音乐创作上也积极进取,如:曾以处女作民族小乐队合奏《渔趣》荣幸参与CCTV少儿频道之郴州小埠古村少儿亲子活动节目录制并被作为板块背景音乐;为郴州市第一完全小学古典诗词昆唱作曲《西江月》,荣获湖南省教育厅主办的诗词音乐教学荣获一等奖。作为湖南省昆剧团展演代表剧目主笛,夏轲曾先后参加各大昆剧院团建团40周年、60周年庆典,展演的各剧目得到了同行们的认可。多次与韩建林、邹建梁、王建平、孙建安、钱寅、黄光利、王建农、迟凌云、杨子寅等前辈笛师同台演出,并得到各位前辈笛师的悉心指导;在与年轻笛师同台演出时得到同行们的支持与帮助,相互学习,交流心得。在与兄弟院团的演员合作演出时也学有所获,并体会到不同的感受。作为一名昆曲青年笛师,夏轲一直以服务好各行当演员为宗旨,但凡有演员需要拍曲或练唱,他从不推辞,而是以热忱饱满的情绪与演员相互配合、相互探讨、相互学习、相互鼓励,极力追求每次拍曲、排练(大小响排)、演出都能达到极致,在自身的演奏水平上更要求达到极致。在辅导笛友、箫友时夏轲也非常用心,引导学生热爱笛子、热爱昆曲,他的学生经常斩获各类省、市级大奖,还有不少学生考入各大音乐院校。

# 江苏省苏州昆剧院2020年度推荐艺术家

## "春天的一缕香气"
### ——沈国芳访谈

金　红[①]　沈国芳

沈国芳,女,1978年11月生,国家一级演员,工六旦,江苏省苏州昆剧院"扬"字辈演员,南京大学艺术学硕士(MFA)。先后师从赵国珍、陈蓓、乔燕和、王奉梅、王芳、张静娴等,2015年拜著名昆剧表演艺术家张继青

---

① 金红,女,1965年11月生,苏州科技大学文学院教授。

为师,并开始转习闺门旦和正旦。曾荣获首届中国昆剧艺术节表演奖、苏州专业团体中青年演员评比演出银奖、"全国昆曲优秀青年演员展演"表演奖、第三届紫金京昆艺术群英会"金昆艺术紫金奖·优秀表演奖"、第五届江苏省戏剧节表演奖、苏州舞台艺术新人奖等多个奖项,获"苏明杯"苏州青年艺术人才称号。

主演的大戏有:张继青传承版《牡丹亭》《占花魁》《钗钏记》,舞台版及实景版《浮生六记》。参与配演的大戏有:青春版《牡丹亭》及中日版《牡丹亭》(饰演春香)、《满床笏》(饰演萧氏及梅香)、新版《白罗衫》(饰演王小姐)、苏剧《花魁记》(饰演平儿)、现代昆曲《江姐》(饰演孙明霞)。折子戏代表剧目有《相约讨钗》《春香闹学》(苏剧)、《思凡下山》《千里送京娘》《芦林》《题曲》《说亲回话》等。其在青春版《牡丹亭》中饰演的春香深受观众喜爱。在日本歌舞伎大师坂东玉三郎主演的《牡丹亭》中饰演春香,赴日本、法国演出,同样引起热烈反响,受到各界的高度评价。成功塑造了《浮生六记》中的芸娘,引起文化界一股"浮生"热潮。曾出访美国、英国、希腊、法国、德国、日本等国及我国香港、台湾、澳门地区。

访谈时间:2021年6月14日。

访谈地点:江苏省苏州昆剧院。

## 一、青春版《牡丹亭》:永远的青春记忆

(一)春香是"春天的一缕香气"

金　红:凡是出演青春版《牡丹亭》的演员都有一个词:"幸运"。

沈国芳:幸运是真的。"魔鬼式训练"开始时我们以为肯定跟青春版无缘了,但是突然接到电话叫我们,你说幸运不幸运?

金　红:我有个小问题,听说青春版《牡丹亭》选演员,你当时是不是心里挺想过来?

沈国芳:当时倒也没有这样的想法,因为觉得跟王老师排《长生殿》也很有收获。那时候的模式很好玩,因为折子戏多,王老师一下子来不及排,我们就帮她排,当时我排了《冥追》。顾笃璜老师的意思是王芳老师没有那么多精力捏戏,我们先替王老师捏,捏好了,顾笃璜老师觉得还可以,王老师再按这个模式加工。所以参与排练能学到很多。我当时是六旦,叫我排《冥追》闺门旦的戏,我感觉很有收获,在王老师边上听顾笃璜老师教导,又很有收获。所以知道青春版如火如荼地进行,心想在哪里都能享受很多,所以接到电话后演了一段【一江风】,演完后又接到电话叫我过去排,好吧,反正接受任务。离开王老师这边到那边又很幸运,因为全程跟着张继青老师。

金　红:王老师这边尤其是捏戏,有一种创造,而且旁边还有顾老。

沈国芳:对,还有很多老师、老艺术家出谋划策。这两个剧组特色不同,一边是传统型、厚重型的,那边是青春型的,不一样,所以我很幸运。

金　红:能够两边都体悟到,这是更幸运了,其他"小兰花"成员还没有。

沈国芳:对,没有这个过程,所以我真是很幸运,也很感恩。就这样来到青春版《牡丹亭》剧组,从此和青春版《牡丹亭》走到一起,到现在演了三百多场。

金　红:那么你也成了永远的小春香。下面我们就谈一谈你演过的戏,首选青春版《牡丹亭》中你塑造的春香。

沈国芳:好。春香是我接触最早的角色,我跌跌撞撞进艺校时的第一个戏是《游园》,我搭配过好几个杜丽娘,我们班的沈丰英、顾卫英、朱璎媛,我都配过春香。后来还有幸跟王芳老师、日本的坂东玉三郎,甚至帮张继青老师演过春香。张老师"大师版《牡丹亭》"演出《离魂》,叫我配春香,我很荣幸。春香是我演出次数最多的角色。记得首届中国昆剧昆剧节,我们在忠王府古戏台演出,我跟顾卫英演《游园》,张继青老师来看,那时候柳继雁老师是主教老师。演完后,柳继雁老师跟我说:"张继青老师说你这个春香演得不错。"我当时觉得好幸福啊!张继青老师就像是女神一样的存在,张继青老师说我演得不错,应该还不错啊!自信心就奠基下来了。后来青春版《牡丹亭》我又机缘巧合被选上。

其实春香没有特定老师教我,柳继雁老师教杜丽娘的时候教了一下。后来到了剧院,领导请杨继真老师教我《春香闹学》,陶红珍老师也帮我指点过。青春版《牡丹亭》汪世瑜老师是总导演,《春香闹学》一折用的是汤显祖原作名《闺塾》,《闺塾》跟传统版《春香闹学》有很大压缩,甚至【一江风】都不想唱,后来汪老师说"还是唱一段吧",但他规定要在15分钟内把《闺塾》演完,不演完这段唱不能加。我说好的。原来的《春香闹学》一般要演半小时,15分钟是经过很大的压缩,汪老师帮我排的。汪老师是很灵动的老师,我一直记得汪老师睁大眼睛"咕咕咕咕"帮我示范,我就跟着汪老师"咕咕咕咕,咕咕"(笑)。所以《闺塾》很多小东西是汪世瑜老师即兴排出来的,在杨继真老师教的基础上有一点变化。后来《游园》《惊梦》《写真》《离魂》全是跟着张继青老师排。

张继青老师对我很宽容,她觉得春香只要不抢杜丽娘的戏,只要我在春香这个人物里面,对我不做太多要

求。她对闺门旦一丝不苟,记得《游园》进门那个"嗒",就是那个背、提,教了不知多少遍、几十遍,但是她对春香很宽容,她觉得春香可以灵活,只要不搅戏就行。这样的教学风格奠定了我的春香很活,我满台飞。白先勇老师说:"你越活泼越能反衬杜丽娘的端庄稳重。"我就形成自己的一种演出风格。马佩玲老师也说:"春香最要紧的是台步,你满台飞的时候,台步最能体现心情。"我就死练台步。第一次在台湾地区演出时,得到很多老师的喜欢,他们觉得我演的春香不像传统的春香,有自己的东西。白先勇老师说:"春香是什么?春天的一缕香气。"他说你是杜丽娘春心萌动的外在表现,代表杜丽娘对春光的向往,所以越放大就越浓厚。所以我用这样的心情去演春香:哦,一个小孩子在游玩,有一种春天的灵动在里边。青春版《牡丹亭》给我最重要的启发是无论哪一个人物都要用心、用情境去练。

传统《游园》里的春香穿红马甲,但是在青春版《闺塾》中春香是红马甲,到了《游园》换绿马甲。在传统昆剧里绿马甲一般是彩旦穿的。六旦不会穿绿马甲,因为不好看,当时我很排斥,我说是彩旦穿的。白先勇老师、汪世瑜导演和张老师开导我说:春天,绿色是主色调,你代表整个春天,是春天的一缕香气,所以你是绿色的。你满台飞代表舞台上满园春色,杜丽娘是跟着满园春色寻找春天的一个梦。哎哟,一下子提醒了我,我马上高兴地穿上绿衣服演出了。后来我看很多《牡丹亭》的《游园》,她们都穿绿马甲了(笑),它有深刻意义在里面啊!《牡丹亭》除了表演上老师教得好、传承得好,启发我们更好以外,还有服装啊、灯光啊,都帮助我们,青年人一看就喜欢。

(二)传承过程中的不同风采

金　红:你刚才说到两个问题,一个是老先生传承下来的不一样,那么杨继真老师是跟谁学的?

沈国芳:"传"字辈老师。

金　红:你主要的表演程式还是传承"传"字辈的,对不对?

沈国芳:肯定,这些传统的程式肯定不能变。我只加一些小东西,如眼睛跟小姐互动。以前的春香就是丫鬟,跟小姐没有那么多互动。但是青春版不一样,我会偷偷地讲:"小姐,我跟你好哦,你不能打我的啊。"撒娇,她是奴婢第一把交椅,很受宠,很高级。春香是一个意识流形象,有一点身份,很娇贵,我想把这种娇贵演出来。汪老师说,《写真》一定要姐妹情深。杜丽娘当她一个妹妹,闺蜜感觉,从《训女》就开始了。《训女》我不是说小姐在"打眠"嘛,老爷问她打什么棉,我说"睡眠"。后来小姐被骂,我想小姐肯定要骂我了,我看一下,又跟她"哎呀,小姐,你不要怪我啊",就是有这种小东西在里面。《闺塾》也是,"哎呀,我不会呀,你教我嘛",跟传统的不一样。传统版没有这么多互动,春香就是春香,最多跟老师打打闹闹,不会跟小姐互动。这种姐妹情深的东西是我跟沈丰英演出的时候加进去的。

金　红:也可以理解是你自己的东西。

沈国芳:对,我觉得很重要。因为前面是一个骨架,这些就是血肉。有了骨架,填进这些血肉,春香会更可爱,跟杜丽娘的感情也会更让人感动。所以很多人说看了你的春香,就想起某个姐妹。林青霞老师说:看了你的春香,我想起跟助理的那种感情。

金　红:汪世瑜老师说15分钟演完《闺塾》,按照传统程式,时间很紧张。

沈国芳:我们剧本有删减。

金　红:当年杨继真老师教你应该超过15分钟吧?青春版《闺塾》是第二版本,对不对?

沈国芳:对,那个要30分钟,现在的跟传统版基本没关系,剧本删了很多,舞台调度也基本重排,主要动作是演员"化为我用",就是杨老师教我的春香,我"化"在里面,但是六旦的框架程式不变。

金　红:刚才谈到《闺塾》,接着是《游园》,《游园》也是这样的程式吗?

沈国芳:《游园》以前跟柳继雁老师学的,与张继青老师的版本不一样。青春版《牡丹亭》的《游园》《惊梦》《寻梦》《写真》《离魂》全是张继青老师一脉传承的。

金　红:柳继雁老师教的《游园》和张继青老师《游园》有什么不一样?

沈国芳:很多不一样。"袅晴丝吹来——",柳继雁老师的那个"丝",春香是有一个转身,还要"呼——"把丝吹掉,再叫小姐去梳妆。张老师的没有。还有"原来姹紫嫣红开遍",张老师的是春香跟小姐在当中"开遍"(表演),柳继雁老师是杜丽娘在这里,春香在那里,两个对角的"开遍"。不一样。

金　红:我有点小奇怪,张老师和柳老师都是"继"字辈,老师应该一样吧?

沈国芳:张老师的《游园》《惊梦》,好多老师帮她加工过,刚开始苏州老师教,到了南京姚传芗老师又重新帮她编排,而且"传"字辈老师也不一样。

金　红:柳继雁老师是宋衡之老师门下学的。

沈国芳:对。张老师到了南京后,整本《牡丹亭》是姚传芗老师帮她排,所以张老师说《游园》《惊梦》《写真》《离魂》完全是姚传芗老师帮她排下来,等于重新

弄过。

金　红：后面的《写真》《离魂》，包括《忆女》，也有春香。

沈国芳：《忆女》全部新排，张继青老师没有参与，是汪世瑜老师捏出来的，包括《遇母》。

金　红：宋衡之老师不是"传"字辈，是著名的曲家，他们的理解和"传"字辈多少不完全一样。换句话说，"传"字辈在舞台上也有一些自己的感受。

沈国芳：对，张继青老师说她学《寻梦》的时候，唱腔全是曲家拍的。到了杭州，姚传芗老师说你唱一段我听听，觉得对，才教身段。这些老师因人施教。姚传芗老师就特别厉害，他根据每个学生的条件设计不同的动作，但核心不变，是根据演员的不同条件有一点小调动。

（三）"这一个"春香

金　红：你肯定看过国内很多春香，总结一下你这个春香的主要特点。

沈国芳：刚开始排《牡丹亭》的时候，周育德老师跟我说，"春香是锥心毕尽"，除了活泼可爱俏皮之外，还有一个锥心毕尽的人物特性在里面。

金　红：怎么理解这句话？

沈国芳："锥心毕尽"就是对杜丽娘十二分忠诚，不但要用六旦行当演角色，还要用心。她眨眼即知、锥心毕尽。杜丽娘要去玩，不会跟春香说"我们去玩吧"，她只是一个眼神春香就知道了。杜丽娘嘴上讲"回去吧"，春香知道她内里意思是我们明天去玩，你去准备吧，就是"眨眼即知"。"锥心毕尽"是当杜丽娘快不行了，春香伴她左右，杜丽娘临死之前托付春香把她的画放到太湖石底下，她要等待有缘人。春香对于杜丽娘情感而言是"你就是我的继续存在"。所以杜丽娘身亡后，杜母和杜宝把她作为义女，她承担了杜丽娘在世的社会责任，我去孝敬你父母，帮你承担，杜丽娘才撒手人间去追求她美丽的爱情。所以很多人说，《离魂》戏不多，但是很感动人。《遇母》的时候，杜母流落临安，春香陪伴她左右。

金　红：可不可以这样总结，你塑造的春香界定在有责任感，相当于女儿角色？

沈国芳：是，我总觉得杜丽娘是一个意识流的形象。

金　红：为什么？

沈国芳：就是不像接地气，不像《浮生六记》中的芸娘是实实在在的存在，杜丽娘是一种精神上的存在。春香是她的支撑点，很多是靠春香帮她实现的。像《游园》，如果没有春香的带动，她不可能去，《写真》画了画都要问春香：你觉得好不好？我想题一首诗暗藏春色，你看怎么样？最后她把春容也托付给春香，春香是她心灵途径的一个落实点。

金　红：这种很有责任感的角色和活泼天真，怎样处理呢？

沈国芳：活泼天真是六旦的程式化东西，马佩玲老师说"她的脚步要非常小，身段要非常可爱，眼神要非常灵动"，这些都是基本功。舞台上一出来：哦，春香是这样的。除此之外，你还必须注入你理解的人物。所以很多人说"这就是我想象的春香"，是因为心里某个契合点正好契合在一起。其实我不很喜欢演传统版《春香闹学》，因为跟我想象中的春香有点差别。传统版春香可以骂老师"老蠢牛"，把老师的鞋脱掉，我感觉会"过"。我觉得一个太守千金的丫鬟不会做这些事。芸香可能会做，但是杜丽娘层次这么高的小姐的贴身丫鬟不会做。青春版点到为止，她没有捉弄老先生，所有一切都是无意的天真体现，"先生啊，这个小鸟是怎么叫呀？你学给我听听嘛"，很纯真，不是故意打一下推一下。后来先生说："嗯，好好地去求他吧。"春香就说："啊？为什么好好去求他呀，先生你给我讲讲，为什么好好去求他呀？"那先生："嗯？"春香就想：这个人呢，我不学了，他说我不好，我问他，他又觉得我不好，那么难嘞，小姐，阿是难啦？这些必须通过表演展现出来。

所以我很享受青春版《闺塾》，我觉得她是小孩天性的最可爱表现。她问背的书："小姐，是什么字嘛？"小姐说"关"，啊！——"关"什么啊？"关关"，"关关什么啦，关关——"，她都是很自然。她在先生讲《诗经》的时候，拿着腰巾子"笃笃笃"学骑马，玩累了，困得来，就打瞌睡，都是小孩子的天性。最后先生说：你勾引小姐出去玩，我要打你手心啊！她也不会捉弄他，只会嘴里说："什么，你要打我呀？你知道从古到今没有什么女状元呀，只不过读读书，像你那样看看书有什么意思啦？还不如外面叫卖花的人好玩呢。小姐，对不对？我们还不如去买花看花呢！"就是这样一种状态。这种一气呵成的状态特别好，特别符合春香。所以到《游园》散发出《闺塾》里已经要溢出来的东西，就尽情释放能量。如果局限于春香跟着小姐，这个春香就不出彩了，我是"带着小姐"，这是白老师跟我说的。"《游园》不是春香跟着小姐，你是春香，你是春天的一缕气息，你带着小姐，你要把这个气氛渲染得最大，才能把小姐最后的落寞体现得更加深沉。"

金　红：是的，非常精彩。

沈国芳：因为演得多，而且那么多老师一直指导我，所以每次演出都会有不同的体现。演员其实很奇怪，演到一定的熟悉程度，就能够在舞台上跳开自我，能够从

空中俯视自我的演绎。

金　红：怎么理解这句话呢？

沈国芳：就是说春香已经演得很熟了，能够掌握而且能表现出来，这时候我在舞台上不需要在意手、眼、身、法、步，而把灵魂放在舞台最高空来看自己的表演。但是新学一个戏时做不到，因为要顾及唱、念、身段，只有非常拿手、非常有把握才可以达到这个阶段，能掌控舞台，春香最后能演到这样的感觉。

金　红：就是说"四步五法"这些基本功已经"化"在"这一个"理解当中了。

沈国芳：对，有时候你"破"一点也不要紧。以前我演六旦，很多人不看好我，因为我眼睛小，六旦以前需要大眼睛，手要短，因为她不穿水袖，穿袄子、袄裤。我手又长又细，在舞台上其实很难看。但是有一次看跳舞的小朋友手臂很长，很漂亮，我就觉得我这个缺点不一定成为弱点。我不去故意避讳这个缺点，慢慢别人也习惯了，会觉得这可能就是沈国芳的特点。上次马佩玲老师看到我就笑，我问马老师为什么笑，她说："你有的地方同手同脚，但是你做出来就是春香。"所以情感到了一定阶段，有一点点不完美会被屏蔽掉，观众会被人物吸引。我喜欢我的春香，并不是说我的表演已经达到一个好的阶段了，我唱也不特别好，身段、表演都还不够，但是我给春香注入一个很丰富的灵魂，我希望把这种感受告诉观众，也想体现给观众。

金　红：春香已经形成了一定之规，不用刻意想怎么做，就好像有第三个眼睛在看我表演，或者说不是表演，而是在演绎所饰演的人物。

沈国芳：对。所以我每次演《离魂》都很感动。《离魂》虽然就几句念白，但是跟小姐的情感依托特别好，我很享受人物带给我的感受。周育德老师说："汤显祖写完《忆女》时，躺在他们家的柴房哭了整整一夜。""赏春香还是你旧罗裙"，他提醒我去想、去琢磨。《忆女》也只有几句唱几句念白，但是在中本戏中定位很重要。我在北大传承时，有个学生分配到《忆女》，没有分配到《游园》，而她很想演《游园》。我说其实《忆女》很好，是人物的转变，从纯粹的丫鬟转变到一个独立的角色，她承载了杜丽娘的社会责任。《游园》《惊梦》《闺塾》都没有自主的人物，都是陪在小姐边上，但是小姐过世以后，她就是老爷、夫人的一个支柱，开始长大成人了。我说你把这个演好就是很厉害的一个，可能比《游园》更厉害。她是中国人民大学的学生，很聪明，后来演得非常好。

金　红：春香从《闺塾》到《忆女》，整个形象成熟了，你在表现的时候是有发展变化的。

沈国芳：对。春香从《闺塾》天真可爱，到《游园》是释放，到《写真》是一种闺蜜情结，到《离魂》是接受责任，到《忆女》是承担责任，到《遇母》，她又恢复到少女天性，因为小姐回来了，她又把社会责任交还给了小姐。小姐没有了，她是自己的一半、大家的一半，但是小姐回来了，她就是自己的一半，又可以做回自己的小女孩。

金　红：有没有其他的老师，包括张老师、汪老师点评过你的形象？

沈国芳：张继青老师从来没有当面表扬过我，后来有老师跟我说："青春版《牡丹亭》开排不久，张老师就表扬你。"汪世瑜老师有时候也说，这个小姑娘倒是演得蛮好。我觉得老师在背后表扬我，代表她很承认啊！特别像张继青老师表扬，肯定心里认可我了，后来张老师叫我配《离魂》，也是对我的认可，我很感动。记得梁谷音老师说："沈国芳，什么时候你帮我配一次？"但是很可惜，到现在都没有跟梁老师合作过，希望梁老师哪一次演出叫我去配。

金　红：这是很高的评价，肯定有机会配戏，和这些老师配戏，你又可以学到没有发现的东西。

## 二、配成"不一样"的春香

沈国芳：对。刚才讲的都是青春版《牡丹亭》中春香的塑造，其实每个春香都不一样，我跟坂东玉三郎配，就不是这个春香的状态，跟王芳老师配也不是这个春香。

金　红：能不能详细说说？

沈国芳：坂东玉三郎先生不需要这样的春香。跟坂东玉三郎配的时候，我是谨慎的，因为他是一个歌舞伎大家啊！当时我们剧院朱璎媛已经配过一轮，我第二轮才去，虽然我春香演得还可以，但是跟坂东玉三郎老师先生一配，我就知道他需要的不是这种春香，他需要的是一个脱离自我的春香，就是他需要我的时候我在、不需要时我不在的形象。我要藏得住自己，要隐蔽在他的光芒之后。青春版舞台上，我可以大放光彩，白先勇老师给了我无限的天地，包括张继青老师对我也没有限制。我要哭，我问张老师这边能不能哭，她说可以；我问这边能不能转身，她说可以，只要情境可以都可以。但是坂东玉三郎觉得杜丽娘是第一主人公，要把她的风采很好地展示出来。人物的感觉不一样。他说："我演的是汤显祖老年笔下的杜丽娘。"

他认为青春版是青春靓丽。他很稳重，全部在内心。所以没有《闺塾》，直接《游园》上场。前面有几句话："晓来望断梅关，宿妆残"，"你侧着宜春髻子，恰凭

栏"。我可以跟沈丰英讲："小姐，你侧戴着宜春髻子正好靠在标杆呀。"但是坂东玉三郎先生不一样，他在他的世界，我在我的世界，他的世界我进不去，我的世界他也不来见我。所以我那句话好像自言自语。等他说"剪不断，理还乱，闷无端"时，他需要了，春香要进入了，"啊，小姐，已分付催花莺燕借春看"。前面他不需要我，我就在自己的感觉里；是需要的时候了，我进入情境跟他交流，他说："春香，可曾叫人扫除花径？""已吩咐了。"他有一种尊卑非常严重的传统。我在青春版里可以"哎小姐，过来我们这边看"，我可以招手招她，但坂东先生绝对不允许春香伸手招来——"丫鬟怎么可以招呼小姐？"

金　红：你会小心翼翼跟他配戏吧？

沈国芳：刚开始非常小心，后面合作顺了也有心灵的靠近。我跟沈丰英两个心里完全靠近，"好不好啊"，"不要"，"小姐小姐别打我"，都是这种小东西，所以演出来好看，跟坂东完全不是，坂东是"哎小姐，你看那边啊"，"哦，好的"。我跟沈丰英配合，她说"取镜台过来"，"晓得"，小姐"过来"还没说完，我就已经点头了，就知道了，这就是"眨眼即知"。但是坂东先生不需要，"取镜台过来"，要隔一秒，"晓得"。这是尊卑。主人没有把气收回的时候，你不能搭话。所以节奏你一定要把握得非常好。

金　红：那么和王芳老师配戏呢？

沈国芳：跟王老师配戏我就是个小迷妹（笑）。王老师有自己的气场，会带着我，我跟着王老师做就行。合作久了也会很默契，但是老师总归是老师，不像我跟沈丰英像姐妹一样，对王老师我还是有点敬畏的，就跟给张继青老师配一样。

金　红：挺有意思的，生活中的一些事情或者情趣，都可以融到舞台和乐声中。

沈国芳：是。坂东先生的潜意识非常厉害，他能够看穿你。我哪边不对劲，他就跟我说："咦，你这边不对劲"；"哦，今天对了，我们就要这种感觉"，"春香感觉对了"。我身体方面一点小变化他都能感觉到，他会问我"是不是不舒服？"厉不厉害？我当时就傻了，这么敏感，真是大师！我眼神跟以前一模一样，但是他能体会到我跟他心灵近了还是远了。刚开始配的时候，我感觉像合作，最后觉得坂东先生太让人敬佩！

金　红：我也看过坂东玉三郎的《牡丹亭》，确实不一样。首先是"静"，然后是"稳"，气质不一样，

沈国芳：他跟我演《离魂》，【集贤宾】"海天悠，问冰蟾何处涌"，他说："这里不要动，杜丽娘已经打开了生死的门，她在询问宇宙，她在探寻宇宙，她的思维已经达到了另一种高度。"当时我小啊，我从来没有想过"打开生死的门"，什么"询问宇宙""探寻宇宙"，只是老师教我怎样，我就怎样。我们连演了一个月，每天都演，他每天都跟我提要求。日本的舞台也非常好，穹顶是星空型的。那天晚上他跟我讲了以后，我扶着他，他唱"海天悠……"我真的体会到他说的杜丽娘打开了一扇门，看到了宇宙，看到了生命的无极限，当时我眼泪哗哗流下来。

金　红：不由自主地流下来，感觉生命达到一种境界，宇宙之门被打开了，人已经超越了肉体，进入到一个境界。

沈国芳：是，就是精神的境界。那一天我真的体会到了，一下子眼泪流下来。最后，"她"快不行了，我眼泪已经控制不住了。这就是大师，我感受非常深的一次。他给了我很多艺术养分。他告诉我，舞台其实就是一个小黑框，所有观众都是透过这个黑框上面的小孔看你的表演，观众不在你的眼前，在黑幕的背后，你的一滴一点都逃不过他的眼睛。

金　红：就是观众会用放大镜来看，你要极其认真地表现你的一点点。

沈国芳：极其投入，这是坂东先生给我的教诲，我一直记着。所以我说我很幸运，开始是王芳老师"提着"我，后来又有坂东先生带我，真的感觉不一样。后来跟张继青老师配《离魂》，张老师告诉我这次演出不错。给她配戏的时候，我明显感到张老师对我的诉求，就是说她的身体不行了，但是我有诉求讲给谁听？我只能讲给春香听。她问春香："我可还有回生的日子啊？"春香说："你不会死的，小姐，等你好了，我告诉老爷、夫人找一个姓柳、姓梅的秀才跟你结婚就好了。"春香就是这么单纯，但是杜丽娘说"我可能等不到了"，春香说"等得到、等得到"。春香是杜丽娘最好的朋友，就是在讲述她的牵挂和爱。后来我告诉张老师，演到这里我要哭了。张老师说："我大概也就剩下这一点东西了。"老师觉得自己形象老了，体力差，扮相也差了，但是她对人物的理解比以前更丰富了。所以她演的时候会告诉春香，这种诉求是生命的诉求，春香一下子就接到了。所以跟他们这样配，他们无形中给我的比教我一堂身段课收获还大。

金　红：舞台上甚至一个动作、一个点拨都很重要。张老师那句"我大概也就剩下这一点东西了"，实际是说我这一辈子最后对人物的感悟就在这儿呢！

沈国芳：对，张老师无形中一句话往往千金重。当时我去老师那边学《寻梦》，我们两个讲讲话，她会说，你

来唱一段我听一下呢。我包里一直没有扇子,张老师说:应该包里时刻带一把扇子,你一定要磨这把扇子。这次传承张老师的《牡丹亭》,我就记住这句话了,原来扇子没有到位,我只是跟着张老师做动作,但不是心里在做。我这次看录像,跟张老师发微信说:老师,我才发现您讲的话、您的扇子都是生命中的扇子。而我的扇子就是手里的扇子,不一样啊!这就是差别。老师为什么叫我手里一定要时刻拿一把扇子,我才知道,要十年了。

金　红:不过还来得及,你还有后面的十年、二十年、三十年,还有很多。

### 三、多姿多彩的旦角

(一)不同的六旦

金　红:说起六旦形象,除了春香,还有其他六旦吗?

沈国芳:《钗钏记》的《相约讨钗》。

金　红:你觉得这个六旦和那个六旦最主要的差别在哪里?

沈国芳:最主要的就是社会层次的差别。她是一个乡村人家的小丫鬟,比较世俗。她什么都会做,杂事都做,春香不做杂事。芸香跟皇甫夫人交代事情,甚至可以打起来,骂她"你这个老不贤",跟她打架,打屁股。可以坐到桌子凳子上:"啊,还我银子,还我银子。"我为什么说不喜欢传统版的春香?因为传统版的春香把身份地位降低了,降到一个世俗的奴婢了。这个芸香可以,很泼辣,春香绝对不会,春香是在人奴上,我不屑跟你争,我是小姐下面第一位。

金　红:角色定位不一样。

沈国芳:我一直觉得脱老师的鞋子,把老师胡子拔下来,都不是春香做的。所以传统版虽然学了,但就演了一两次,我不是很喜欢这个人物。但是《相约讨钗》我非常喜欢演,因为她本来就是一个世俗的小姑娘,敢爱敢恨——一旦我的利益受到冲突,我会保护小姐的利益。像春香叉腰,是这样插在前面,腰的肚脐眼两边,比较小的交叉。但是芸香就叉在两边,比较粗俗,没那么娇贵,所以不一样。

金　红:你有没有演过《西厢记》里的红娘?

沈国芳:演过,以前跟林继凡老师演《游殿》。《佳期》也演过,但是演得比较少。

金　红:红娘和春香都是很高级的丫头,你觉得有什么不同吗?

沈国芳:红娘跟春香最大的不同是性格定位。春香是依附型的人,她在小姐边上:我跟你是小闺蜜,我能承担你的责任或者什么,但是我不帮你做主,你要追求你的爱情你去,我会为你后面保护好。但是红娘不是,红娘是:小姐你不告诉我,我也帮你做主,成熟得多。

(二)《芦林》里的正旦姜氏

金　红:听你讲六旦,我的眼前就是活泼天真,同时又有自己理解体味或者创造的人物形象。几年前,新剧院落成不久,我看到你演的《芦林》,当时白先勇老师也在。看后特别惊讶,因为我印象中你就是活泼可爱的小春香。当时亲眼看到你的眼泪摔在舞台上,印象非常深。演完之后,白老师站起来说沈国芳演得不错,没有想到。我很想知道你怎么想到演正旦的呢?

沈国芳:当时白先勇老师有个传承计划,我们"小兰花"班每个人都可以申报剧目去传承。柳春林要跟上海的刘异龙老师传承《芦林》,需要配角,"小兰花"班就我、吕佳、沈丰英三个旦角,吕福海书记问我:"要不要挑战一下?"我当时就说:"好,但是我要跟张继青老师学,书记您帮我和张继青老师讲讲看,行不行?"书记说:"好的。"几天之后他说已经跟张老师讲好了。我正好在南京大学读艺术硕士,上午下午有课,晚上不排课,我就跟张老师拍曲。每一首曲子,张老师总要拍上几十遍、几百遍,而且张老师亲力亲为地唱,有时候她说"你唱一遍我听听啊",但是我刚唱一个字,张老师就跟我一起唱,她说:"我不唱,你找不到力点。"这是我跟张继青老师正式学的第一个戏,非常扎实,我一个月正好在南京,就每天都去,学完以后,正好南京大学艺术硕士毕业汇报演出,张老师来看,她很开心。

金　红:是哪一年?

沈国芳:2009年、2010年左右。

金　红:你汇报的《芦林》?

沈国芳:《芦林》和《寻梦》,都是张老师教的。南京大学吕效平教授要求我拓宽自己,我就去找张老师帮忙。张老师这样提议我的汇报专场:"前面演一个六旦戏,中间是闺门旦戏,再后面正旦戏,你也算拓宽自己了。"《芦林》就是那时候学的。刘异龙老师知道我是张继青老师教的,说很好,这个戏等于传承了下来。其实刘异龙老师和张继青老师的路子不一样,我配合刘异龙老师,还是按刘异龙老师的路子演,张继青老师看了我的演出,觉得人物脉络是对的,所以她承认是她教的。传承路子不一样,但是整个人物是传承"传"字辈的。

金　红:"传承路子不一样"是指什么?

沈国芳:就是舞台调度不一样。张继青老师是省昆的,跟范继信老师的路子一样,刘异龙老师是跟张静娴老师配戏,因为是刘异龙老师的传承计划,我就按照刘

异龙老师的路子走,但是张老师承认。张老师其实要求严格,但她承认这是她教的,因为她觉得我的人物定位是她的人物定位。

金　红:相当于你给柳春林配戏,但是演得很成功。

沈国芳:因为张老师教得好。我演出成功,张老师才跟我说实话,她说:"吕福海打电话说沈国芳想学《芦林》,我足足考虑了一个晚上,后来我想,以你的性格可以,所以才教的。结果还不错。"后来很多人都想学《芦林》。我跟张继青老师学了《芦林》《寻梦》,她感觉我可能还不错,所以我才有机会拜张老师为师。张老师很谨慎,她教学生要三思。她说:"《牡丹亭》2003 年开始到了 2011 年也要七八年,你的为人性格我也了解了,试试看吧!"就让我学了。后来苏州电视台播放《芦林》,柳继雁老师特地打电话给我,因为柳老师跟朱文元老师也演《芦林》,柳老师说:"你的比我们的好,以后如果再演,我要像你们一样尽量不要动作太多。"因为他们身段"动"得非常多。我说:"这是张老师教的,张老师怕我驾驭不了,就让我站那不要动,唱念唱好了就大部分能成功。"柳老师说:"这是对的。"我当时就跟张继青老师汇报了,张老师也很开心。

金　红:能得到两位"继"字辈老师的肯定,很难得。

沈国芳:对呀,柳继雁老师的胸怀很大,她特地打电话给我。

(三)京娘:介于六旦和闺门旦之间

金　红:说到演员角色开拓,前段时间我看了《千里送京娘》,是在《芦林》之前学的?

沈国芳:《芦林》之前,2005 年前后就学了,我跟唐荣去北昆跟侯少奎老师学的。

金　红:这个戏里边的角色应该是什么行当?

沈国芳:其实是在六旦和闺门旦中间,不太好鉴定。当时侯老师讲,他们北昆演员演的时候也有眉心当中点一个红点了。我问侯老师为什么,侯老师说北昆女孩子身材有点高大,他们想塑造一个比较娇小点的女孩子,所以都要在眉心点一个点,以显得小。我就对侯老师说:"我就不点了啊,我本来就比较娇小。"侯老师同意了。所以她的情感表露不是一般的闺门旦那样的,她也是农村的一个小姑娘,是小家碧玉的,是六旦和闺门旦当中的一个界限。

金　红:是说既有六旦的活泼可爱,也有闺门旦的大方内敛。她和赵匡胤之间像打哑谜一样,来来回回的唱词、念白,挺有意思的一出戏。

沈国芳:是。当时我跟侯老师是首届中国昆剧昆剧节认识的。白先勇老师传承计划的时候,唐荣说他想学《千里送京娘》,我说我认识侯老师,我来帮你讲。我就专门到侯老师府上拜访说:"我们有一个很优秀的净角演员想跟您学《千里送京娘》。"侯老师说:"好哦,你演京娘哦!"我当时说:"不行不行,京娘我哪能演得好啊!"侯老师开玩笑地说:"你不演我不教,这个戏好!"好吧,我就很荣幸地学演了。当初我跟唐荣两个去学了。后来这个戏又经过汪世瑜老师的加工,汪老师认为侯老师天然的气度在台上就是赵匡胤。侯爷爷演的时候,赵匡胤一点情都不动,他对赵京娘的再三表示也不动情,就是以事业为重。侯老师虽然是北方人,但是心思非常细腻,他在侯爷爷的基础上加入了一点情感。他认为赵匡胤面对这么漂亮的小姑娘不可能无动于衷,肯定有犹豫,有犹豫了以后才决定取舍——我要去干我的事业,等我干完事业肯定来接你。后来汪老师看到我们这个戏,觉得可以更浪漫更煽情一些,又帮我们渲染了一下。他说:"侯老师在舞台上天然的味道出来了,唐荣没有这个高度(身高),嗓音也没有这个高度,我们要以南方的细腻取胜。"我们就觉得也对,就往情感方面靠。后来我们去演出,香港、北京、台湾,侯老师、白老师都非常喜欢。一个净角和一个花旦,这种情感很少见,他们觉得很有趣。

金　红:可不可以说与传统的《千里送京娘》有了变化?从侯永奎到侯少奎,然后从侯少奎到了唐荣?

沈国芳:对,情感方面。侯爷爷基本功厉害,我们有点以情感为主。

金　红:是不是因为觉得她介于六旦和闺门旦中间才加入情感,还是觉得就应该加入情感?

沈国芳:我觉得应该。我当时不喜欢这个女孩子,因为以我的性格肯定不会主动跟男孩子表示"我喜欢你",所以刚开始进不了人物情境。侯老师就给我看与他合作过的所有女演员的演出录像,让我揣摩人物,后来我得出了自己的体会。所以他们说沈国芳的京娘不像任何一个人。我是董萍老师教的,当时因为去北京传承,花旦的动作,侯老师有点不特别熟练,他请董萍老师帮我说传承的路子。但是我演出以后是沈国芳的京娘,我可能不像侯老师演过的任何一个京娘的版本,我很多都消化掉了,是我自己消化的一个戏,我对它的情感也非常特殊。我真正进入人物以后,发觉这是一个多么可爱的女孩子啊,为了心中的爱慕勇敢挑战,虽然不成功,但是经历了。我想我怎么也做不到这一点,于是就爱上她了,然后就用心去塑造这个人。张继青老师告诉我,我之所以能成为她的弟子,就是因为她看了这个戏,看

到了我的可能,然后教我《寻梦》。

### 四、传承张继青老师的《牡丹亭》

金　红：张老师什么时候教你《寻梦》的?

沈国芳：2009年。我南大是2011年毕业,我是先学《芦林》,再学《寻梦》。

金　红：张老师一共教了你两个戏?

沈国芳：还有《说亲回话》,是我拜张老师为师的一个代表作,文化部传承的剧目,2015年拜师那年才学,后来又学《痴梦》,这次又传承了传统版《牡丹亭》里的杜丽娘。

金　红：实际上在2015年之前你已经跟张老师学戏了。

沈国芳：对。文化部打电话问张老师今年想传承什么戏,她说苏昆的沈国芳要传承《说亲回话》。但是因为经费问题,我一直没去。因为我自己出钱,老师不要,老师不收钱,我又不好意思去学,所以一直没去。后来姚老师打电话告诉我,说传承经费解决了,我可以放心去学习了。我当时还不知道要拜师,就很开心地去学了。后来文化部打电话给我们吕书记:"张继青老师今年的传承人报了沈国芳。"吕书记没想到会是我,就打电话跟张老师确认,张老师表示文化部打电话询问她就报了沈国芳要学《说亲回话》,然后吕书记打电话给我,让我自己跟张老师联系。我就马上跟张老师打电话,张老师在电话那边笑,她问:"你是六旦,你想不想学?"我当时已经感动得语无伦次,只会说"愿意愿意",我做梦都没想到有一天能拜张继青老师为师啊!

金　红：你应该是沈丰英之后张老师在苏昆收的第二个徒弟吧?

沈国芳：对。

金　红：还没有第三个?

沈国芳：还有刘煜,我们一起拜师学艺。

金　红：传承这个《牡丹亭》的杜丽娘包括哪几折戏?

沈国芳：张老师的传承版我全部学了,《游园》《惊梦》《寻梦》《写真》《离魂》,而且《寻梦》是大《寻梦》。

金　红：前一段时间就是学完之后的汇报演出?

沈国芳：对。但因为大《寻梦》少了两段作曲、配乐,所以老师教我的两段我还没有完全演,老师也觉得遗憾,但是基本上都演全了。

金　红：我很想知道一个问题,在青春版《牡丹亭》中你是春香,杜丽娘怎么演的你都看得到,沈丰英也是张老师教的,你觉得和现在你传承的这个杜丽娘有什么不一样?

沈国芳：张老师传承的基本上一模一样。张老师不像姚传芗老师,姚传芗老师是根据每个演员的条件做不同的设计,张老师基本路子不变,所以我跟沈丰英的、刘煜的,或者我们师门里面的传承基本一样,春香配起来也都很合拍。

金　红：换一句话说,你也可以主演青春版《牡丹亭》的杜丽娘?

沈国芳：那不行。

金　红：为什么?

沈国芳：因为青春版《牡丹亭》有很多东西,像《惊梦》是有变化的,水袖是汪世瑜老师设计的,而张老师是完全传统的。青春版很多用水袖表达情感。还有很多舞台调度,也不一样。【绵搭絮】在青春版里是春香把小姐唤醒,但是传统版是杜母唤醒。青春版因为时间压缩,就把杜母那段戏删掉。《寻梦》最后回去那一段也没有,现在张老师传承的都是全的。《写真》基本上一样,《离魂》也基本上一样,但音乐不一样。

金　红：我现在明白,你传承的这个《牡丹亭》是真正的张继青老师的。

沈国芳：对,以前她演出的版本。

金　红：她演出的《牡丹亭》还拍过电影呢,大概就是这个版本。

沈国芳：对,是以她的这个版本为主,音乐也是。

金　红：青春版《牡丹亭》有一些变化,但是主要人物表现也是张老师的。

沈国芳：完全是张老师的,只是调度上的变化;还有《惊梦》有一点大的身段变化;还有取舍,因为时间不够就拿掉了。

金　红：张老师这个传统版《牡丹亭》,你一共学了多长时间?

沈国芳：其实非常长。跟张老师学《牡丹亭》是我10年前从《寻梦》开始一点点积累的。每次去看老师,老师讲着讲着就跟我说,"你唱一段我听听",我就来一段。有时候我跟老师说,"老师,您再带我唱那个唱段吧","您教教我,我觉得这一段还不行"。有时候就在他们家那个小小客厅里讲,像【集贤宾】【山坡羊】,《寻梦》的唱都是这样完成的。所以不是几天完成,而是经过了一个积累,我也一直在筹备,一直在做。开始学《寻梦》的时候,我都不敢学,因为太经典了,我六旦出身,肯定挑战不了。老师一直鼓励我:"你是张继青的学生,我的代表作你肯定要会,也不要你跟别人比,你拿着了就是你沈国芳的东西。"我很感动,就慢慢积累,积累到一定程度

觉得可以了,就拿出来。

金　红:实际上其他折子戏都已经学完,不是突击。

沈国芳:突击也不行。特别像《离魂》,张老师跟我说了多少次,她就怕我《离魂》演不了,她说那种病态是生命不旺盛,人是病的,但是心里的希望无限大。她怕我掌握不了,所以每次去都会再三提醒我。

金　红:你觉得10年来跟着张老师学习,感受最深的是什么?

沈国芳:张老师看似无意一句话,以后就是一个宝藏。老师不会用威严压我,她很平易近人,她讲的每一句话就像谈心一样,其实都是宝贵的。她的教学方法也很特殊,很多都跟顾笃璜老师一样是启发式。我记得跟她学《寻梦》最后尾声的时候,"少不得多少",有一个动作是甩袖,我问老师是不是这样,张继青老师说:"你现在还来跟我学这个?"

金　红:老师是说这些你早就应该会了。

沈国芳:对,老师的意思是你跟我学的不是这个。

金　红:老师希望你有一个高层次的提高。

沈国芳:对,她说这个动作你不做也可以,这样做也可以,只要你感情在,没关系。老师就这么几个字,但是能提点我一生。

金　红:这也给我们提出了一个要求,就是平时一定要注重基础,然后才能在老师的指点下得到提高,否则你就是空中楼阁,还浪费了老师的时间。

沈国芳:是,老师一句话提点,同时要求也更高。我一定要练基本功,达到老师这个境界。

金　红:闺门旦和六旦,虽然基本功已经成熟,但基本功要求不一样。

沈国芳:完全不一样,所以我的压力更大。老师说你要学"意到笔不到"境界。我当时不明白,后来知道它是书法的一种,意境已经到了,但是笔法没有到,留白。它也是水墨画的一个境界。我说:"老师啊,这个太难了",她说:"不难你学什么呢?"我想想也对。这是张老师给我印象深刻的地方,老师的要求是很高,老师也一生追求这样。

金　红:这样也对学生提出了很高的要求,让我们思考——我们应该怎么做才能对得起这么优秀的艺术,对得起德高望重的老师。

## 五、幸运且出彩的"花魁"

金　红:2020年还排了《占花魁》。你演了这么多角色,从最拿手的六旦开始,然后正旦、闺门旦,闺门旦又分好几种形象。说说2020年的《占花魁》吧。

沈国芳:演花魁一样是很幸运。2019年我突然接到白先勇老师的电话。

金　红:又是白先勇,哈哈。(笑)

沈国芳:对,我其实在那个专场以后就没有接过白老师电话。有一天突然白老师电话我,说跟剧院推荐我演《占花魁》里的花魁。我当时傻了,说:"我怎么行呀!"他说你先练着,有好多花魁,到时候哪个好哪个上,我反正推荐了你,让你有个机会。就是这么一句话。我正式接到要排《占花魁》,差不多过了半年时间,半年里我也没把白老师这句话放在心上,因为我觉得不大可能。

我以前跟王芳老师配过《花魁记》,我都是演平儿,花魁哪敢想啊!后来剧院开会宣布花魁扮演者,有好几档,A、B、C档,我在里面。教戏的老师是上海昆剧团的岳美缇老师和张静娴老师。岳美缇老师我比较熟悉一点,她来帮我们排《玉簪记》《白罗衫》。张静娴老师我一点都没有接触过,所以第一次跟张静娴老师见面,她说你好幸运,因为是白先勇老师推荐的。我很感恩,我说:"张老师,我会好好学的!"表个态,但是我条件可能有点不够。花魁,花中之魁,又要漂亮,又要娇媚,又要气场宏大,要求太高了。我都是演《千里送京娘》《题曲》,都是比较含蓄、低调的,还真没有演过很高调张扬的人物。花魁要光芒四射,才能够镇得住场子,我觉得我不像,我有自知之明。我也跟白先勇老师吐露过这种困惑,说:"白老师,我肯定不像,怎么办?"白老师告诉我:"为什么我推荐你呢?是看你的《千里送京娘》,看中的是你这种弱小气质。花魁最后在雪地里是非常弱小的,就像《千里送京娘》里的京娘一样,你越弱小,才能显得秦钟越高大,他才能来救你。你放心,你这种气质是对的。花魁前面夸张是假的,是昙花一现,你抓住人物的本质,她是社会底层最可怜的一个人,被逼无奈,她也不想沉沦,她是可怜的人。"

我就记着白老师的这些鼓励,开始准备,努力。张静娴老师的表演风格我也是第一次接触。张老师是海派,气场很大,气度也非常大,她的唱腔念白非常定得住力量。我本来就很谨慎,小心翼翼地,接受这样一种特殊的艺术,感觉特别不自信。张静娴老师是一个非常认真的人,一个动作可以教你无数遍。所以这个过程也很痛苦,像把一种东西变成另一种东西一样,一个一个地磨,这个模式其实最艰苦。但是到最后汇报演出,老师很欣慰,她说比预想的要好。幸亏我有俞玖林院长带着我,他在《占花魁》中比较出彩,舞台经验又足,塑造的人物有把握,所以他能带着我。张继青老师也说我很幸运,有这个师兄带着。所以台上等于都是他们带着我,

我只要做好自己。刚开始俞玖林笑我说:"书记演妈妈,你看着书记,但他不是书记是你的妈妈哎;你看着我,别把我当院长看,我是秦钟!"因为刚开始我进入不了角色。

这个过程跟我学折子戏不一样。折子戏比较单一,跟张老师学传统版《牡丹亭》一直有切磋,等于无形当中慢慢积累。这个《占花魁》,张静娴老师一共来了十几天吧,有点像速成。我是一个慢热型的人,这给我很大的压力。但是到最后彩排、演出,再到南京参加京昆艺术展演,一步步走过来,收获特别大。

张继青老师在南京看了演出,说:"从《雪塘》开始进入人物。"其实张老师跟白老师的观点契合,白老师觉得我《雪塘》肯定能演好,花魁开始卸掉一切光环发挥自己本能的时候,我开始好了,白老师也是看中我这一点,让我演。前面花魁最光环的时候,那种醉生梦死、光彩琉璃的生活,我还没有完全掌握好。

所以说张静娴老师就像鸟喂食一样地喂我,一点点掰给我,我吃下去了,但是还看得出是张静娴老师教的,还没有像《千里送京娘》的京娘那样消化为自己的,或者像《芦林》那样消化为我自己的。张静娴老师教我扇子的动作,看得出是老师教我的,这样做(表演)。张继青老师关照我:"张静娴老师的东西很特别,但是这个特别的东西是张静娴老师的,你要'化'为你沈国芳的。"张继青老师的意思就是我要消化。

金　红:她的意思是说还没到。

沈国芳:对,还不是我的。这也是10年前跟张继青老师学《寻梦》,在南京大学汇报演出,张继青老师对我的评价:"看得出是我张继青教的,但还不是沈国芳的。"对《占花魁》,张继青老师的意思是看得出是张静娴老师教的,非常好,但是还不是我沈国芳的。所以张静娴老师教我、喂我的东西,还在我胃里,我还是在模仿张静娴老师。我也希望这出戏能够多演,能够让我有体悟或感发,去塑造另一种可能。

金　红:肯定的,就像青春版《牡丹亭》一样,演得多了,熟悉了,演到一定境界,你自己都觉得不需要刻意去表现。

沈国芳:对,我只要掌握舞台节奏就行了。

金　红:然后就有第三只眼睛觉得你应该怎么做。

沈国芳:我还在想"这里张静娴老师让我这样",我还在考虑这个。

金　红:不着急,慢慢来,后面还有很长的路。

沈国芳:也急不来,有些东西是慢工出细活。

金　红:2020年是不是只演了一场?

沈国芳:这边彩排一场,公演一场,还到南京展演一场,一共3场。

金　红:听你讲这么多角色,首先是不容易,不仅仅是十年功!你总说慢热啊,比较笨呀,实际上成长是有过程的。我们越来越感觉到沈国芳不仅是六旦,不仅是春香,其他人物演得也有个性。人的年龄在成长,戏也在成长。

沈国芳:对。其实有人跟我说:"你春香演得太好了"也是一个局限,因为你要突破这个春香形象去塑造别的形象,很难。

金　红:大家总想着你的春香。

沈国芳:对。所以传承张继青老师的《牡丹亭》,我也很担心,我怕台上出现"两个春香",心理压力特别大。张继青老师也说真是个挑战,但是演下来张老师很开心,她说:"可以,下来你就按照这个演,我承认。"很多老师说,如果不知道你以前演春香,根本看不出你是演六旦的。这么跟我说,我就觉得所有的心思没有白费,老师教我的这些功夫或心血也没有白费,张老师也蛮开心,所以我觉得是在成长过程中一步步突破自己。

金　红:是的,尤其像《占花魁》,希望以后多演一点,它会给你一个全新的感觉。

沈国芳:是,《占花魁》的舞美非常漂亮。花魁从刚开始的张扬到最后成素本型,回归本色的自我,前面是靠金银首饰等外在的繁华来支撑她的内心,内心其实空极了。所以要穿黑的袭子,大红的水袖,头上金光闪闪的凤凰,就像现在有些人拿奢侈品来支撑虚荣心一样。她是在找存在感。当时他们说你这个衣服太亮了或者太俗了什么,后来我理解设计的理念,夸张,大红的斗篷,大红的水袖,白色的衣服上面全是花,黑色衣服上面全是艳的花,是寻求一种心理保护,这样才能使王美娘找到一定的存在度。但是她被扔在雪塘以后,她一切都不在乎了,她把衣服脱光,剩下一件素衣和素裙,等于重生了。这个理念设计得非常好,她的衣服是越来越简约,最后通过秦钟找到了本我,找到了自我存在的价值,所以我也很喜欢这个戏。

金　红:这个戏应该是你演员生涯的重要里程碑。

沈国芳:对。今年传统版《牡丹亭》演完,大家都说很有进步。俞玖林院长说:"因为有了《占花魁》的基础,所以这个戏你会取得好成绩。"是的,我非常有同感。没有舞台的那个磨炼,如果直接演《牡丹亭》、演杜丽娘,我达不到这个效果。俞院长说:"你真的很幸运啊,半路出家,闺门旦转行,却得到江、浙、沪三大闺门旦艺术家的指点。"我也才发现,真的呢,江苏张继青老师、浙江王奉梅老师、沪上张静娴老师,江、浙、沪三大闺门旦艺术家,我

真的很幸运!

金 红:不否认幸运,但是也不否认努力。一个演员风风雨雨走过来,十几年、二十几年才能够成为一个优秀的演员,成为一个优秀艺术形象,这样的一个个传承者也是我们观众的幸运,昆曲的幸运!希望这种幸运多一点发生!

沈国芳:只要用心训练,幸运总会降临在身上。

金 红:幸运也好,机遇也好,都留给有准备的人。有准备,加上一定的条件,这个幸运之花就会开出幸运之果,一个功德圆满的果,一个我们期待的果。

沈国芳:谢谢金老师!

金 红:谢谢你!

## 永嘉昆剧团2020年度推荐艺术家
### 冯诚彦:80后生力军在永昆传承路上

1982年出生在茗岙乡的冯诚彦,是永嘉昆剧团来自本土的新生代传承人代表之一。这批来自本土的新生代传承人的出现,承载了永嘉人民和老永昆艺人发扬光大永昆的希望。在冯诚彦的身上,我们看到了新一代永昆艺人对艺术的热忱和孜孜不倦的追求。

提到京剧,大家的第一反应是国粹,却很少有人知道中国历史上的南戏,亦称"永嘉南戏",首先是在永嘉正式形成。

王力宏那首《在梅边》,古今混合的曲风缠绵于耳边不散,勾起了多少人对昆曲《牡丹亭》的兴趣。你是否知道,在南戏即永嘉杂剧的基础上吸取昆山腔优点而形成的永嘉昆剧,是昆曲大家庭中独具魅力的一个流派,在中国戏剧史上有着特殊的地位和价值。

如今在永嘉昆曲这个戏曲大舞台上,青年演员们也在迅速成长,逐渐崭露头角。永嘉昆剧团老生演员冯诚彦就是生力军里的一个代表人物。

### 为挣"饭碗"与戏结缘

戏曲被很多年轻人排斥着,觉得台上咿咿呀呀了半天,一句台词还没唱完,只是局限于一小块舞台,只有几个人,总是那几段老唱段,枯燥无味,又不知其意。1982年出生在茗岙乡的冯诚彦跟所有的年轻人一样,喜欢听快节奏的流行音乐,喜欢摇滚,从没想过自己会跟戏曲扯上边。

初中毕业后的他选择了电子专业,一年后离校去打工。可是年纪轻轻的他,想找份好工作又谈何容易!说来也巧合,1999年,永昆传习所为振兴永嘉昆曲,充实永嘉昆曲传习所力量,向全国招聘10名昆曲学员,并送学员到上海进行为期3年的专业培训,学成归来后可直接留在传习所工作。冯诚彦说,当初自己去报名,完全是冲着这份"铁饭碗"而来的。想不到自己标准的个头,俊俏的扮相,良好的音质、协调的身体,内在的表演潜质,使他从众多选手中脱颖而出,顺利当选。提起自己招考时的情景,冯诚彦记忆犹新:"在第一个演唱环节上,为了迎合评委的口味,我特意选了首《小白杨》,颇费了一番心机。"

原本人生轨迹与戏曲是平行线的冯诚彦,因"饭碗"之故,和永昆走到了一起,那一年他18岁,进了上海戏剧学院附属中专学校,开始了与昆曲的"亲密接触"。

### 为戏剧"重塑"筋骨

学戏曲苦,学戏曲累,这是大家都知道的事实,可是究竟有多苦、有多累,不是亲身经历的人很难知道。戏曲演员的基本功种类很多,要求非常严格,来不得半点虚假。所谓"台上一分钟,台下十年功",要成为一名出色的戏曲演员,没有扎实的基本功根本是不可能的事。

第一个学期,冯诚彦一直都在做形体训练,从腿功开始,耗腿、压腿到踢、劈、搬、抬等。这对当时已18岁,骨头已定型的冯诚彦来说更增添了痛苦度和难度。冯诚彦形容:"等于把人拆掉,再重新安装起来。"开始压腿的时候,冯诚彦冷汗直冒,耳边传来一片哭喊声。每天压腿、下腰,一天下来,腰酸腿疼,那个时候下楼梯成了他们训练后最痛苦的一件事,第二天还要早起继续练。随着学习的进展难度一点点加大,翻打跌扑也成了每天的必修课。

学戏曲,注定了他们的人生道路比其他人要付出更多的汗水与泪水,更重要的是,还要有百折不挠、不怕吃苦的精神。

从什么都不懂、什么都不会,到基本功练习(翻身、下腰、走圆场等)、把子功(兵器对打)、毯子功(翻筋

斗)、腿功，到练声、唱腔、戏课，直至最后完整地排一出戏，在老师的指教下，在学校浓厚艺术氛围的熏陶下，冯诚彦不知不觉被戏曲的魅力所吸引。随着对昆曲的逐步了解，他发现原本枯燥乏味的昆曲竟然这么有"味道"，于是慢慢喜欢上了这门艺术。

说起自己为何会选老生这个行当，冯诚彦称是受"昆坛第一老生"计镇华影响，尤其是看了他在昆剧《烂柯山》中扮演的朱买臣，那苍劲雄沉的嗓音，唱念音色随人物感情予以变化，精湛的表演，人物形象的成功塑造等，都深深打动了冯诚彦，让他毅然决然选择了老生行当。

### 艺术贵在坚持

从上海求学回来的冯诚彦，一腔热血投入永昆。"当时整个传习所工作人员只有20来人，没有排练场地，没有专门的办公地点，住平房，条件非常艰苦。"但他却从来没有想过要离开这个舞台："很多人为生活所迫选择了离开，但我却愈加体会到当年老师跟我说的那句话——'艺术贵在坚持'。只有坚持在舞台上的人，才能成为艺术家。"

老一辈永昆艺人如张玲弟、刘文华、吕德明们对永昆的热爱与坚持，也深深鼓舞并感染着冯诚彦。尤其是他们对新一代青年演员的培养，可谓是倾其所有。

虽然冯诚彦在学校里进行了系统的训练，唱、念、做、打都不成问题，但真正在舞台上展现又是另外一回事。尤其永昆又与其他戏曲不同，带有浓郁的地方色彩。在塑造角色时，手、眼、身、步各有多种程式，髯口、翎子、甩发、水袖亦各有多种技法，每个细微的变化都反映了不同的状况，而细微的差错同样会令角色失败。这一切都不是一朝一夕能完成的，有个循序渐进的过程。冯诚彦说："在表演时，我首先会对剧本有个初步的认识，全身心地模仿动作、体态、神情，并将此反映到唱念中，尽可能向脑海里想的靠拢，但头脑里的想象跟行动有很大的差别。"

于是在平时排练时，吕德明老师总是一招一式地教导冯诚彦该怎样去表现，该用怎样的方式去表演，以突出人物性格、年龄、身份上的特点，使塑造的艺术形象更加丰满。如同样是翎子功，用在不同的人物身上，有的表现英武、有的表现轻佻、有的表现急躁。"卓越的演员表演时既有内心的体验，又能通过外形加以表现。"冯诚彦还当场哼唱了几句，以表不同。慢慢地，在老师的教导下，冯诚彦渐渐成长起来，由最初演折子戏到现在在各大戏中主演重要角色。如在《张协状元》中饰张协、在《百花公主》中饰江六云、在《折桂记》中饰李员外、在《连环记》中饰王充、在《琵琶记》中饰蔡公等，能够独当一面。他在全国昆剧优秀青年演员大奖赛中获"表演奖"。

在这条艰辛的传承路上，冯诚彦这样的新生代演员，成为我们和永昆老艺人的希望。

### 做好"永昆"这张永嘉文化金名片

见证了永昆剧团10年来的发展，冯诚彦不单单只考虑自己的前程，他更关心永昆未来的发展。他希望能够有更多的年轻演员充实到永昆队伍中，他说："不然，永昆剧团很可能又会重蹈'青黄不接'的覆辙。""我们现在一出戏一人要分饰多个角色，演完一场后便迅速换装演下一场，很是疲惫。我还时常兼演小生角色。"他同时表示："在软件方面，我们的师资力量严重缺乏，编剧、导演、整理资料等方面的人才都很少。现在都是请老艺人如林媚媚、林天文、吕德明、张玲弟等讨论、策划、指导剧目，去抢救和挖掘濒临失传的剧目。"

在冯诚彦眼中最忙的就是团长刘文华了，刘团长既是台柱子，又是年轻团员的老师，团里大大小小的事情都要她亲力亲为。"我们这次去台湾地区演的都是大戏，刘团长亲自披挂上阵。她在舞台上百分百投入，你会感觉她的每个细胞都在哭泣。一场戏在台上都要两个小时，在灯光照射下，大声地唱、念，非常累。下台后，看到她自己在那里卸妆，不停地喘气、喝水，甚是辛苦。她为永昆付出太多了。"

有这么多人在为永昆的发展奔走、倾其毕生精力，冯诚彦更加坚定了自己所要走的道路。"尽量把这个工作做好，'永昆'是非常有特色的乡土戏剧，是永嘉的一张文化金名片，我们要把这种有历史价值的文化遗产保留下来。'永昆'还在推广阶段，我们要让更多的人去了解它，认识它，发现它的魅力，使人产生归属感。相信它的明天会更好。"

永昆的新生代正在崛起，振兴的希望寄托在他们的身上！

# 昆剧教育

# 中国戏曲学院2020年度昆曲教育

## 王振义　谷思克

中国戏曲学院表演系是以昆曲和地方戏办学为主体的教学系，主要培养昆曲表演、地方剧表演、戏曲形体及舞蹈专业的高素质应用型人才。昆曲表演专业是中国戏曲学院表演系的重要专业之一。昆曲表演是戏曲表演教学的主要内容之一，中国戏曲学院在昆曲教学的基础上，以地方剧办学为主体，依照"教学、科研、创作、实践四位一体"的国戏人才培养模式，明确了"立足首都、面向全国、依托地方、服务地方"的办学理念，初步形成了开门办学、动态办学，校内教学与校外实践基地教学相结合的办学形式。

昆曲教研室在教研室主任王振义老师的带领下，在教研室成员、国家一级演员顾卫英老师的共同努力下，2020年进行了多项昆曲教学实践活动，取得了很多科研成果。今后中国戏曲学院表演系昆曲教研室将不遗余力地继续为弘扬我国优秀传统文化不懈努力，更加充分地发挥昆剧的"母剧"作用。

**教研室成员简介**

王振义

男，中国戏曲学院表演系昆曲教研室主任，国家一级演员，第十六届中国戏剧梅花奖获得者，中国戏剧家协会会员，北京市宣武区青联委员，中国戏曲学院第四届青研班研究生。先后师从于满乐民、马玉森、朱世藕、蔡正仁、岳美缇、汪世瑜、石小梅、周志刚等昆曲名宿以及京剧小生名家叶少兰先生，多年来又承蒙著名昆曲表演艺术家蔡瑶铣老师的倾心教诲。

获奖情况及艺术成就：

1994年，在全国首届昆曲青年演员交流评奖调演中荣获"最佳兰花优秀表演奖"（《连环记·梳妆掷戟》）。

2000年，在首届中国昆剧艺术节中荣获优秀表演奖（《琵琶记》）。

2008年，在第四届中国昆剧艺术节中再度荣获优秀表演奖（十佳榜首）及优秀剧目奖（《西厢记》《长生殿》）。

2011年，在第二十一届上海白玉兰戏剧表演艺术奖中荣获"上海白玉兰戏剧表演艺术奖主角奖"（《西厢记》）。

曾先后主演过《连环记·问探·小宴·梳妆掷戟》《贩马记》《牡丹亭》《见娘》《百花赠剑》《晴雯》《琵琶记》《西厢记》《长生殿》《玉簪记》《百花记》《关汉卿》等几十出剧目。

曾多次出访日本、美国、加拿大、法国、西班牙、瑞典、芬兰等国家，以及我国台湾、香港地区，并在许多大学演出和开办昆曲知识讲座。

韩冬青

女，汉族，1972年生，北京人。中国戏曲学院表演系教授，硕士生导师。曾任北方昆剧院演员、中国戏曲学院表演系研究生教研室主任，是中国戏曲史上首位表演专业女硕士及昆剧演出史上首位硕士。2008年和2009年分别赴美国南卡罗来纳大学、北京大学做访问学者。2013年，赴美担任美国纽约州立宾汉顿大学戏曲孔子学院中方院长、戏曲孔子学院艺术团团长。

主要研究方向为昆曲表演及剧目教学。

多次获表演、教学科研奖项和荣誉称号。

**2020年昆曲表演专业课程设置**

课程名称：剧目

主讲老师：张毓文、周万江、王振义、王瑾、王小瑞、哈冬雪、韩冬青、李鑫艺、于雪娇等。

本课程为昆曲专业主课，通过昆曲剧目的教学让各行当学生学习昆曲表演。

**2020昆曲表演专业大事记**

2020年11月13日、16日、17日、19日、20日、21日中国戏曲学院昆曲表演专业学生在中国戏曲学院小剧场进行了昆曲剧目实践演出。剧目表如下。

**表演系2017级、2018级、2019级昆曲班彩排实践演出**

第一台

时间：2020年11月13日（星期二）晚6:30　　小剧场

1.《酒楼》　主教老师：李鑫艺　　　时长：20分钟
郭子仪：刘京顺　　酒保：李尚烨
司鼓：艾锦涛　　司笛：张小涵

2.《出塞》　主教老师：哈冬雪　　　时长：20分钟
王昭君：吴文淇　　王龙：李尚烨　　马夫：龚波
司鼓：艾锦涛　　司笛：耿子晨

3.《思凡》　主教老师：韩冬青　　　时长：15分钟

色空：蒋颜泽
司鼓：艾锦涛　　司笛：耿子晨

4.《寻梦》　主教老师：韩冬青　　　时长：15分钟
杜丽娘：王禧悦
司鼓：艾锦涛　　司笛：张小涵

5.《百花赠剑》　主教老师：邵峥、邵天帅、谭萧萧
　　　　　　　　　　　　　　　　时长：30分钟
百花公主：朱泓颖、许佳莹　　海俊：姚嘉涵、苗倩
司鼓：张峪昆　　司笛：耿子晨

6.《寻梦》　主教老师：韩冬青　　　时长：15分钟
杜丽娘：孙梦情
司鼓：艾锦涛　　司笛：时晓宇

7.《游园》　主教老师：于雪娇　　　时长：15分钟
杜丽娘：杨禹薇
司鼓：张峪昆　　司笛：张小涵

8.《战马超》　主教老师：杨少春　　时长：30分钟
马超：刘沛坤　　张飞：祝乾鸿
司鼓：李鹏林

**表演系2017级、2018级、2019级昆曲班彩排实践演出**
**第二台**

时间：2020年11月16日（星期一）晚6:30　　小剧场

1.《盗双钩》　主教老师：吴建平　　时长：30分钟
朱光祖：龚波　窦尔墩：祝乾鸿　黄天霸：刘沛坤
司鼓：张峪昆　　司笛：时晓宇

2.《忆女》　主教老师：王小瑞　　　时长：15分钟
杜母：郭小菡
司鼓：张峪昆　　司笛：张小涵

3.《思凡》　主教老师：韩冬青　　　时长：20分钟
色空：魏英宸
司鼓：艾锦涛　　司笛：耿子晨

4.《昭君出塞》　主教老师：哈冬雪　时长：20分钟
王昭君：王蕙文
司鼓：艾锦涛　　司笛：耿子晨

5.《忆女》　主教老师：王小瑞　　　时长：15分钟
杜母：张涵钫
司鼓：张峪昆　　司笛：张小涵

6.《百花赠剑》　主教老师：邵峥、邵天帅、谭萧萧
　　　　　　　　　　　　　　　　时长：30分钟
百花公主：朱含之、范雪莹　　海俊：王蒲实、李豪
司鼓：张峪昆　　司笛：耿子晨

7.《寻梦》　主教老师：韩冬青　　　时长：15分钟
杜丽娘：靳羽西

司鼓：艾锦涛　　司笛：时晓宇

8.《思凡》　主教老师：韩冬青　　　时长：15分钟
色空：杨鸿境
司鼓：艾锦涛　　司笛：耿子晨

9.《战马超》　主教老师：杨少春　　时长：30分钟
马超：韩周泓　　张飞：祝乾鸿
司鼓：李鹏林

**表演系2017级、2018级、2019级昆曲班彩排实践演出**
**第三台**

时间：2020年11月17日（星期二）晚18:30　　小剧场

1.《打瓜园》　主教老师：李丹　　　时长：20分钟
陶洪：程浩辰　　郑子明：魏典
司鼓：艾锦涛　　海笛：时晓宇

2.《拾画》　主教老师：王振义　　　时长：15分钟
柳梦梅：龚柳琪
司鼓：张亚敬　　司笛：吕婧

3.《醉皂》　主教老师：田信国、张欢　时长：15分钟
陆凤轩：杜冠君
司鼓：张亚敬　　司笛：耿子晨

4.《惊梦》　主教老师：王琛、于雪娇　时长：15分钟
柳梦梅：周梓轩　　杜丽娘：杨雅仪
司鼓：满子傲　　司笛：吕婧

5.《千忠戮·打车》　主教老师：李鑫艺　时长：20分钟
程济：谷思克　建文君：肖秉琪　严震直：丁炳太
司鼓：殷庆增　　司笛：吕婧

6.《金山寺》　主教老师：张毓文　　时长：20分钟
白素贞：陶天琦　　青蛇：宋好
司鼓：张亚敬　　司笛：耿子晨

**表演系2017级、2018级、2019级昆曲班彩排实践演出**
**第四台**

时间：2020年11月19日（星期四）晚6:30　　小剧场

1.《花荡》　主教老师：刘大可　　　时长：20分钟
张飞：魏　典
司鼓：刘江涛　　司笛：张小涵

2.《下山》　主教老师：田信国　　　时长：20分钟
本无：李尚烨
司鼓：张亚敬　　司笛：时晓宇

3.《金山寺》　主教老师：张毓文　　时长：20分钟
白素贞：刘泳希　　青蛇：耿凯瑞
司鼓：张亚敬　　司笛：耿子晨

4.《拾画》　主教老师：王振义　　　时长：15分钟
柳梦梅：陈波翰

司鼓：张亚敬　　　司笛：吕婧

5.《海笛》　主教老师：刘大可　　　　时长：20分钟
张飞：吴宇轩
司鼓：刘江涛　　　司笛：张小涵

6.《惊梦》　主教老师：王琛、于雪娇　　时长：20分钟
柳梦梅：肖秉琪　　杜丽娘：杨雅仪
司鼓：满子傲　　　司笛：吕婧

**表演系2017级、2018级、2019级昆曲班彩排实践演出**
**第五台**

时间：2020年11月20日(星期五)晚6：30　　小剧场

1.《出塞》　主教老师：哈冬雪　　　　时长：20分钟
王昭君：边程　　王龙：李尚烨　　马童：程浩辰
司鼓：艾锦涛　　　司笛：张小涵

2.《思凡》　主教老师：韩冬青　　　　时长：15分钟
色空：宋旭彤
司鼓：关文达　　　司笛：张小涵

3.《拾画》　主教老师：王振义　　　　时长：15分钟
柳梦梅：邱元涛
司鼓：关文达　　　司笛：耿子晨

4.《梳妆》　主教老师：王振义　　　　时长：20分钟
吕布：刘珂延　　貂蝉：朱含之　　董卓：魏典
司鼓：张峪昆　　　司笛：耿子晨

5.《赠剑》　主教老师：王振义、韩冬青　时长：30分钟
海俊：陈嘉明　　百花公主：周一凡
司鼓：艾锦涛　　　司笛：耿子晨

**表演系2017级、2018级、2019级昆曲班彩排实践演出**
**第六台**

时间：2020年11月21日(星期五)下午13：30　小剧场

1.《小放牛》　主教老师：刘巍、王琳琳　时长：20分钟
村姑：李昊昱　　牧童：龚波
司鼓：张峪昆　　　司笛：张小涵

2.《酒楼》　主教老师：李鑫艺　　　　时长：20分钟
郭子仪：丁炳太　　酒保：李尚烨
司鼓：艾锦涛　　　司笛：张小涵

3.《寻梦》　主教老师：韩冬青　　　　时长：15分钟
杜丽娘：吕沛烨
司鼓：艾锦涛　　　司笛：张小涵

4.《思凡》　主教老师：韩冬青　　　　时长：15分钟
色空：唐璐
司鼓：艾锦涛　　　司笛：耿子晨

5.《酒楼》　主教老师：李鑫艺　　　　时长：20分钟
郭子仪：包拯　　酒保：李尚烨
司鼓：艾锦涛　　　司笛：张小涵

6.《百花赠剑》　主教老师：邵峥、邵天帅、谭萧萧
　　　　　　　　　　　　　　　　　时长：30分钟
百花公主：苏梦茹、张子上　　海俊：白昀玘、赵艺多
司鼓：张峪昆　　　司笛：耿子晨

7.《寻梦》　主教老师：韩冬青　　　　时长：15分钟
杜丽娘：刘轩
司鼓：许垚翔　　　司笛：时晓宇

8.《思凡》　主教老师：韩冬青　　　　时长：15分钟
色空：张瑛桓
司鼓：艾锦涛　　　司笛：耿子晨

9.《金沙滩》　主教老师：王亮亮　　　时长：30分钟
杨延嗣：祝乾鸿
司鼓：闫啸宇　　　唢呐：时晓宇、艾锦涛

## 中国戏曲学院表演系昆曲班2020年度演出日志

| 序号 | 演出时间 | 地点 | 剧目 | 主要演员 | 观众人次 | 其他（编剧、导演、作曲等） |
|---|---|---|---|---|---|---|
| 1 | 11月13日 | 中国戏曲学院小剧场 | 《长生殿·酒楼》《青冢记·出塞》《孽海记·思凡》《牡丹亭·寻梦》《凤凰山·百花赠剑》《牡丹亭·寻梦》《牡丹亭·游园》《战马超》 | 刘京顺、吴文洪、蒋颜泽、王禧悦、朱泓颖、许佳莹、姚嘉涵、苗倩、杨禹薇、刘沛坤 | 200人左右 | 指导老师：李鑫艺、哈冬雪、韩冬青、邵峥、邵天帅、谭萧萧、于雪娇、杨少春、李永昇、王建平、姚红等 |

续表

| 序号 | 演出时间 | 地点、剧场 | 剧目 | 主要演员 | 观众人次 | 其他（编剧、导演、作曲等） |
|---|---|---|---|---|---|---|
| 2 | 11月16日 | 中国戏曲学院小剧场 | 《盗双钩》《牡丹亭·忆女》《孽海记·思凡》《青冢记·出塞》《牡丹亭·忆女》《凤凰山·百花赠剑》《牡丹亭·寻梦》《孽海记·思凡》《战马超》 | 龚波、郭小菡、魏英宸、王蕙文、张涵钫、朱含之、范雪莹、王蒲实、李豪、靳羽西、杨鸿境、韩周泓 | 200人左右 | 指导老师：吴建平、王小瑞、韩冬青、哈冬雪、邵峥、邵天帅、谭萧萧、杨少春、李永昇、王建平、姚红等 |
| 3 | 11月17日 | 中国戏曲学院小剧场 | 《打瓜园》《牡丹亭·拾画》《红梨记·醉皂》《牡丹亭·惊梦》《千忠戮·打车》《金山寺》 | 程浩辰、龚柳琪、杜冠君、周梓轩、杨雅仪、谷思克、陶天琦、宋好 | 200人左右 | 指导老师：李丹、王振义、田信国、张欢、于雪娇、王琛、李鑫艺、张毓文、李永昇、郑学、王建平、姚红等 |
| 4 | 11月19日 | 中国戏曲学院小剧场 | 《草庐记·花荡》《孽海记·下山》《金山寺》《牡丹亭·拾画》《草庐记·花荡》《牡丹亭·惊梦》 | 魏典、李尚烨、刘泳希、耿凯瑞、龚柳琪、吴宇轩、肖秉琪、杨雅仪 | 200人左右 | 指导老师：刘大可、田信国、张毓文、王振义、于雪娇、王琛、李永昇、王建平、姚红等 |
| 5 | 11月20号 | 中国戏曲学院小剧场 | 《青冢记·出塞》《孽海记·思凡》《牡丹亭·拾画》《连环计·梳妆》《凤凰山·百花赠剑》 | 边程、宋旭彤、邱元涛、刘珂延、陈嘉明、周一凡 | 200人左右 | 指导老师：哈冬雪、韩冬青、王振义、李永昇、王建平、姚红等 |
| 6 | 11月21日 | 中国戏曲学院小剧场 | 《小放牛》《长生殿·酒楼》《牡丹亭·寻梦》《孽海记·思凡》《长生殿·酒楼》《凤凰山·百花赠剑》《牡丹亭·寻梦》《孽海记·思凡》《金沙滩》 | 李昊昱、龚波、丁炳太、吕沛烨、唐璐、包拯、苏梦茹、张子上、白昀珏、赵艺多、张瑛桓、朱乾鸿 | 200人左右 | 指导老师：刘巍、王琳琳、李鑫艺、韩冬青、邵峥、邵天帅、谭萧萧、王亮亮、李永昇、王建平、郑学、姚红等 |

昆曲研究

# 昆曲研究 2020 年度论著编目

谭 飞 辑

**（一）新增中国戏曲音韵考**

作者：（日）神山志郎

出版社：学林出版社；第 1 版

出版时间：2020 年 4 月

本书是一部对京剧和昆曲音韵进行研究、考证的学术类图书，对研究戏曲音韵和实践戏曲表演、创作实践等具有实际意义。全书共分 5 部分，内容包括：南戏、北曲《中原音韵》、昆曲音韵、京剧（中州）韵白考、中国戏曲音韵总表。该书在 2014 年《中国戏曲音韵考》内容的基础上，新增"南戏"为第一部。本部主要以温州方言为基础，以南曲"渔灯花"为例，来探求南戏的"韵"。第二部分为北曲《中原音韵》，从声母和韵母入手，重点是对"中原音韵"入声的研究。第三部分是"昆曲音韵"初探，在声、韵、调特别是调方面作者还谈了一些体会。第四部分的基础是《京剧音韵探究》（1988 年版），经考证、修改、整理成"京剧（中州）韵白考"部分。第五部分是分前（平声）、后（入声）两部的戏曲字韵部分。

**（二）《桃花扇》接受史**

作者：王亚楠

出版社：社会科学文献出版社；第 1 版

出版时间：2020 年 3 月

本书主要对自康熙三十八年（1699）成书问世后 300 年间《桃花扇》的版本流传、舞台演出、批评研究、戏曲小说改编、艺术影响和域外传播等情况进行深入细致的探讨与研究。其学术价值主要在于：首先，通过对《桃花扇》流传、接受和影响的论述，具体而完整地呈现《桃花扇》经典化的过程，加深读者对这部名剧的认识和理解；其次，分析、总结戏曲经典化的因素，给当下的戏剧编演一定的启发；再次，借以考察中国戏曲发展的生态情况、戏曲理论批评的衍变过程和特色。创新点包括：首先，发掘、整理和利用了清末民国时期的大量报刊史料，丰富了研究对象，加强了研究基础，使对《桃花扇》接受史的描述与研究更全面、更客观；其次，关注并考察了《桃花扇》的域外传播和批评研究情况。本书相较于同类研究，在丰富、客观史料的基础上，进行了更具体、更深入的论述，而且分析、研究了重要却缺乏关注的接受现象和情况，如清代王紫绪的《桃花扇》改本与《桃花扇》在日本的接受和研究。

**（三）南园曲集：周友良昆剧唱腔音乐选**

作者：周友良

出版社：苏州大学出版社；第 1 版

出版时间：2020 年 4 月

本书收录了周友良先生创作的 6 部主要昆曲作品，分别是《都市寻梦》《况钟》、青春版《牡丹亭》《西施》《白蛇传》《怜香伴》。这些作品展现了作者在昆曲音乐创作上的成就，也从一个侧面展示了他的昆曲艺术人生。周友良，国家一级作曲，中国音乐家协会会员，苏州市音乐家协会名誉主席。历任苏州市音乐家协会第七、第八届主席，江苏省音乐家协会理事、江苏省音乐家协会戏曲音乐委员会副主任。曾任江苏省苏州昆剧院创作室主任、艺术委员会主任、音乐总监等职务。音乐创作题材、体裁涉及戏剧、声乐、器乐、舞蹈、多媒体等。其参与音乐创作的众多剧目，曾多次获得全国"五个一工程"奖、文华大奖、文华奖、群星奖、山花奖等重要奖项。2006 年，被文化部授予"昆曲艺术优秀（作曲）主创人员"称号。2013 年获第九届中国音乐金钟奖。

**（四）昆曲音乐理论基础与当代传承发展**

作者：王奎文

出版社：中国戏剧出版社；第 1 版

出版时间：2020 年 4 月

昆曲作为汉族古老的传统戏曲艺术，是中国历史文化、传统价值观念和民族精神的重要承载者。在当代，昆曲艺术更是肩负着复兴本民族优秀传统文化的历史使命。而要实现这一使命，首要的任务就是普及昆曲文化、提高大众对昆曲艺术的鉴赏能力。本书着眼于昆曲音乐艺术，从昆曲的音乐理论基础与当代传承发展这两个方面展开论述。全书共分为 5 个章节，其中：第一章整体上对昆曲的历史沿革与流派问题进行叙述；第二章重点对昆曲音乐理论进行探析，具体包括昆曲的基本概念与音乐文体、昆曲音乐的旋律构成、昆曲音乐的伴奏特点等 3 个部分；第三章从昆曲的度曲、科白及演唱审美体现这 3 个方面，对昆曲的演唱理论与审美体现展开探讨；第四章重点对昆曲剧目类别进行梳理；第五章探

讨的是昆曲艺术在当代的传承与发展。

**(五) 昆曲：琵琶记(英文版)**
编译：(美)陈融
**丛书名**：中国戏曲海外传播工程丛书
出版社：外语教学与研究出版社；第1版
出版时间：2020年6月

《琵琶记》为元朝高明(则诚)所作昆曲传统剧目,改编自南曲戏文。讲述的是汉代书生蔡伯喈与赵五娘悲欢离合的故事,共42出。本书为英文编译版,介绍了昆曲《琵琶记》的历史溯源、主角及舞台表演等,分析了故事情节、人物塑造及舞台元素,同时对昆曲的发展历程、剧目种类、昆曲派别等进行了介绍,是一本对中国戏曲文化感兴趣的读者、外语学习者及戏曲爱好者不可多得的读本,是"中国戏曲海外传播工程"丛书之一。该丛书为送中国传统文化"出国"提供了一个新的尝试,每本书的字数约为10万,其中剧本译文的比重只占3成左右,而正是另外那7成的文化知识介绍,保证了这看似微薄的3成能够被充分理解和吸收。该书并非传统的剧本翻译,其翻译策略也为今后的戏曲翻译乃至中国古典作品的翻译开辟了一条新的路径。

**(六) 古本红楼梦传奇二种附散套**
编者：王焱
出版社：巴蜀书社；第1版
出版时间：2020年5月

《古本红楼梦传奇二种附散套》,分别指的是仲振奎、陈钟麟同名《红楼梦传奇》及吴镐《红楼梦散套》。仲振奎改编《红楼梦传奇》在当时影响较大,分两卷,上卷包括《原情》《前梦》《聚美》《合瑱》《私计》《葬花》《逃禅》《遣袭》等32折,改编自原著《红楼梦》情节;下卷包括《补恨》《拯玉》《返魂》《谈恨》《单思》等24折,改编自《后红楼梦》情节。仲振奎(1749—1811),号云涧,别署红豆村樵,江苏泰州人,其嘉庆三年(1798)自序云:"丁巳秋病,百余日始能扶杖而起,珠编玉籍,概封尘网,而又孤闷无聊,遂以歌曲自娱,凡四十日而成。"《红楼梦传奇》存嘉庆四年(1799)绿云红雨山房初刊本,北京图书馆、泰州图书馆收藏,还有同治二年(1863)抱芳阁刻本《新刊绣像红楼梦传奇》等。本书将《红楼梦传奇》二种及《散套》一种汇为一编,影印出版,提供给红学、戏曲研究者及当代致力于《红楼梦》改编翻拍的电视、电影工作者们参考。

**(七) 汤显祖戏曲文本叙事研究**
作者：王琦
出版社：中国社会科学出版社；第1版
出版时间：2020年6月

本书另辟蹊径地将汤显祖一生创作的5部戏曲的文本视为一个逻辑贯通、血脉相连的有机艺术整体,综合运用中西方叙事学理论与方法,全面系统地观照汤显祖戏曲文本中包括曲文、宾白、科介、作者题词、下场诗、文本蕴含的图像和声音在内的所有叙事性要素。本书试图透过5部戏曲的文本之表里,窥见其背后一脉相承、异中见同的叙事主题、叙事策略以及叙事亮点,凸显中国古典戏曲艺术特有的叙事风格与叙事策略。全书共7章,分别为汤显祖戏曲文本的叙事主题、汤显祖戏曲文本叙事视阈中的人物塑造法、汤显祖戏曲文本虚实相生的叙事策略、汤显祖戏曲文本的梦叙述、汤显祖戏曲文本中的叙事时间、汤显祖戏曲文本的空间叙事、汤显祖戏曲文本的听觉叙事等。

**(八) 读书谈艺**
作者：叶长海
出版社：文化艺术出版社；第1版
出版时间：2020年6月

本书包含叶长海教授多年的戏曲研究成果以及对艺术的感受和心得。全书第一辑的文章专注于中国艺术的基础理论,名为"论艺";第二辑名为"说剧",既包含戏曲史的研究成果,亦有对现当代戏剧现象的认识;第三辑名为"读汤",主要内容为作者关于汤显祖传记及其戏剧的札记;第四辑名为"汤文选注"。全书收录了《中国艺术虚实论》《中国戏曲理论建设中的一些基础问题——在"中国戏曲国际研讨会"上的讲话》《"理无情有"说汤翁》《石涛画语录心解》《读曲与二度创作》《案头之曲与场上之曲》《永嘉昆腔与海盐腔》《明清册封使记录的琉球演剧》《昆曲人才培养今昔谈》《读明清汤显祖传》《从临川四梦看汤显祖的人生观》《仙令琐语——读〈玉茗堂尺牍〉札记》等文章。

**(九) 昆曲艺术**
主编：俞力
**丛书名**：高等职业教育职业核心能力系列教材
出版社：北京理工大学出版社；第1版
出版时间：2020年7月

中国昆曲是我国戏曲百花园中颇具文化品位的一个古老剧种,其在17、18世纪曾经风靡我国长达200余

年,并对许多地方性剧种都有滋养培育作用,是当之无愧的"百戏之祖",在中国的文化史、戏曲史、文学史、演出史等领域享有崇高地位,同时昆曲也是中国非物质文化遗产宝库中的重要一员,具有非常重要的文化传承价值。本书是一本有关中国昆曲知识的普及读物,全书主要分为5个部分,分别讲述了昆曲数百年间流布全国各地的历史发展传承、昆曲代表性的剧目、昆曲的表演艺术特色、昆曲的美学思想以及昆曲发源地昆山的历史文化等。全书内容翔实、讲解细致,并配有大量富于艺术表现力的舞台剧照和艺术图片,对于读者了解昆曲的独特魅力,提升自身传统文化修养有所帮助,同时也适合作为各类高等院校的课程教材。

**(十)我的京昆生涯**

主编:陈姿彤

丛书名:"老艺术家口述历史"丛书

出版社:上海大学出版社;第1版

出版时间:2020年7月

本书由16位京昆老艺术家口述采访音频编辑整理成书,包括张南云、童祥苓、岳美缇、梁谷音、张洵澎、王芝泉、计镇华、张铭荣等名家。书中京昆老艺术家们回顾自己的学艺之路、成长历程,尽可能地保留了老艺术家们口述内容的原汁原味,力争通过文字的形式生动再现老艺术家们的成长、成才以及从艺经历,与读者分享老艺术家们数十年舞台积累背后的体会及感悟,并从各维度展现20世纪京剧和昆曲艺术的辉煌,呈现出一部鲜活生动的京剧史、昆曲史。对于非物质文化遗产的保护传承,将其代表性传承人和具有代表性的艺术家的成长从艺经历以及其艺术经验记录、整理保留下来,是一项基础性的工作。由于中国传统戏曲艺术"口传心授"的艺术特性,随着光阴的流逝,老艺术家们或者离世或者年事已高,"艺随人走"的现象随时都在发生,许多经典剧目也随之消失。本书通过老艺术家口述历史的形式,将老艺术家的戏与艺保留下来,让历史得以保留,颇有意义。

**(十一)武义昆曲选编**

作者:胡奇之、何苏生

出版社:中国文联出版社;第1版

出版时间:2020年8月

武义昆曲有着悠久的历史,是昆山腔流传在金华一带仅存的唯一支脉,留存剧目多,形式独树一帜,深受专家和观众喜爱,早在2007年就被列入浙江省非物质文化遗产代表作名录。武义昆曲作为"草昆"之一种,与词曲典雅,行腔婉转,表演细腻,多为繁难、文雅的折子戏的"正昆"相比,更加删繁就简,化雅入俗,有着浓郁的乡土气息,往往在农村草台和祠堂内戏台演出,自古观众多为寻常百姓、工匠杂役。武义昆曲是昆曲从宫廷走向民间的典型代表,在音乐上,大胆吸收地方戏剧粗犷、通俗的特点;在语言上,在按中州韵念字的基础上,夹有金华官话;唱腔短,节奏较快,带有浓厚的地方色彩。桃源深处有昆腔,在午后静谧的村子里、在课堂中、在戏台上,昆笛悠扬,昆腔婉转,武义草昆在岁月的洪流中生生不息。它正以独具魅力的审美力量,穿越百年时间,向人们展现中华优秀传统文化之美。

**(十二)车王府藏曲本新论**

作者:龙赛州

出版社:中山大学出版社;第1版

出版时间:2020年8月

本书分为5章,分别为车王府沿革与戏曲活动(清代爵制与车王府沿革、车王府演剧与曲本收藏等);车王府藏曲本的整理与校勘(《清车王府藏戏曲全编》的体例与编辑论略、《清车王府藏戏曲全编》的校勘特点及意义、《清车王府藏戏曲全编》校记解惑等);车王府藏曲本与晚清戏曲版本流传(《香莲帕》剧本嬗变考、论《蝴蝶梦》故事戏在清代的演出、《一种情》传奇清抄本考等);车王府藏乐调本与戏曲音乐(车王府藏乐调本研究等);车王府藏曲本与晚清戏曲发展("风搅雪"现象与剧种融合、论曲牌体到板腔体的戏曲改编等)。全书以车王府藏曲本为基础,考察了晚清戏曲流传、演变和演出的综合情况。作者在占有大量材料的基础上提出自己的观点,有理有据,条理清晰,对于车王府曲本研究做出了深入系统的思考,有助于清代戏曲研究的发展。

**(十三)了不起的中国戏剧(套装共3册)**

作者:(元)尚仲贤、(清)洪昇

插画:一个茜牛、辰露、临墨

出版社:海豚出版社;第1版

出版时间:2020年8月

本书分昆曲卷、粤剧卷、京剧卷等3卷。3卷分别选《长生殿》《柳毅传书》《锁麟囊》等3个经典剧目进行改编,用平实易懂、生动活泼的文字讲述经典故事,新生代插画师一个茜牛、辰露、临墨绘以精美插画,他们为昆曲、粤剧、京剧穿上崭新的外衣,用精美图文展现传统戏剧的别样美感,让读者在轻松愉快的氛围中感受中国传

统文化的永恒魅力。昆曲《长生殿》通过对唐明皇和杨贵妃的爱情描写,反映唐代开元、天宝时期的社会历史生活,反映了一个时代的历史悲剧,既是一部浪漫的爱情剧,又具有历史剧的特色,在写唐明皇与杨贵妃生死不渝的爱情的同时,又用了相当大的篇幅写安史之乱及有关的社会政治情况。围绕这一主题还表现了其他方面的思想,首先是流露了强烈的国破家亡之恨,其次是表现了爱国思想。这一双线互相映衬的结构,把杨、李的爱情故事结合重大的历史事件和广阔的社会背景来描写,除了通过对唐明皇失政的批评,寄寓乐极生悲的教训意义外,还通过描写爱情在历史变乱中的丧失和由此引起的痛苦,渲染了个人命运为巨大的历史力量所摆布的哀伤。

### (十四)青山今古何时了:计镇华艺术传承记录

口述:计镇华
记录整理:陈春苗、张慧
主编:郑培凯
丛书名:"戏以人传"昆曲小镇系列丛书
出版社:文汇出版社;第1版
出版时间:2020年9月

本书以计镇华先生代表剧目《浣纱记·寄子》《琵琶记·吃糠·遗嘱》《琵琶记·扫松》《长生殿·酒楼》《长生殿·弹词》《千忠戮·搜山·打车》《荆钗记·开眼·上路》《绣襦记·打子》《烂柯山》《十五贯》为例,叙述他对于学戏、演戏、教戏的体会与思考,展现昆曲传承的源流脉络。计镇华,祖籍江苏吴江同里镇,1943年生于上海,国家一级演员。1961年毕业于上海市戏曲学校第一届昆剧演员班,先随沈传芷老师学小生,后改老生,师承郑传鉴、倪传钺。扮相清秀、刚正,嗓音苍劲雄沉,表演重视内心体验,准确、真实、传神。成功地塑造了一系列艺术形象,代表剧目有《蔡文姬》《钗头凤》《烂柯山》《血手记》《蝴蝶梦》《十五贯》《邯郸梦》《唐太宗》《连环计》等大戏,以及《弹词》《搜山·打车》《开眼·上路》《酒楼》《吃糠·遗嘱》《扫松》《打子》《寄子》《不第·投井》等传统折子戏。书后附有计镇华先生的传承剧目表与艺术大事记。该书以口述实录的形式,融入艺术家对于学戏、演戏、教戏的体会与思考,以剧目折子为切入口,讲述昆曲文本的舞台呈现、唱腔身段等的传承演变,展现昆曲传承的源流脉络。

### (十五)笑立春风倚画屏:梁谷音艺术传承记录

口述:梁谷音
记录整理:陈春苗、张慧
主编:郑培凯
丛书名:"戏以人传"昆曲小镇系列丛书
出版社:文汇出版社;第1版
出版时间:2020年9月

本书以梁谷音代表剧目《义侠记》中《戏叔·别兄》《挑帘·裁衣》、《水浒记》中《借茶》《活捉》、《西厢记》中《寄柬》《跳墙·着棋》《佳期》《拷红》、《孽海记》中《思凡》《下山》、《琵琶记》中《描容·别坟》、《蝴蝶梦》中《说亲·回话》、《渔家乐》中《藏舟》、《焚香记》中《阳告》为例,叙述她对于学戏、演戏、教戏的体会与思考,展现昆曲传承的源流脉络。梁谷音,1942年出生。国家一级演员,昆大班老艺术家之一。1954年考入华东戏曲研究院昆剧演员训练班,师承张传芳、朱传茗、沈传芷等名家,嗓音甜润,娇媚动人,飘逸轻盈。主攻花旦,但正旦、闺门旦俱能胜任。在现代审美的追求下严格遵循昆剧传统的表演形式,老中有新、新中有老,被誉为昆剧界的"通才演员"。代表剧目有《借茶》《活捉》《思凡》《下山》《描容·别坟》《剪发·卖发》《阳告》《痴诉·点香》等传统折子戏,以及《烂柯山》《琵琶行》《蝴蝶梦》《潘金莲》《西厢记》《牡丹亭》《渔家乐》等大戏。

### (十六)香港昆曲人物志

主编:华玮
丛书名:"香港中文大学昆曲研究推广计划"丛书
出版社:上海古籍出版社;第1版
出版时间:2020年9月

从20世纪50年代中叶昆曲在香港地区播种算起,至今已逾一甲子。虽然香港迄今没有专业昆剧团,有心人士却能精耕细作,在组织演出、传承清唱、推广教育、促进出版、开拓剧场形式等方面做出了较多努力,使昆曲在香港扎根并蓬勃发展起来。本书系编者走访18位在香港传承推广昆曲的重要人物的访谈录,采访对象包括昆曲表演艺术家、学者文人、教育工作者、剧场导演、企业家、政府公务员等不同背景人士,借着这些昆曲发展事业的亲历者与推动者的口述,我们得以回顾香港昆曲一甲子的发展历程。配合访谈文字,书中插配了图片,包括演出剧照、宣传资料、活动照片等。这些图片是珍贵的一手历史资料,可与口述内容互证。稿末编者根据演出宣传资料、杂志、报纸等文献,制作了一份"香港昆曲史事编年",以为附录。受访者口述侧重于描述事件经过、组织细节及经验感受,此编年则可补资料遗漏,使读者更明晰全面地了解香港昆曲。

### （十七）兰韵芳馨：昆曲《南西厢》音乐探骊

作者：吴荣华

丛书名：福州大学哲学社会科学文库

出版社：厦门大学出版社；第1版

出版时间：2020年9月

本书探讨昆曲《南西厢记》音乐成果，管窥中国古典戏曲的音乐形态，总结其规律，探寻其音乐价值，以便为当今的戏曲音乐创作提供思路。全书共分4章12节。第一章《历史流变》，将《南西厢记》置于当时社会、经济环境和演唱艺术的发展历史中，呈现其独领风骚、兴盛流播的发展状况。第二章《曲牌形态》，总结曲牌分布的特点，探究曲牌结构、曲牌来源，从中看出其音乐与前代音乐有一脉相承的关系。第三章《音乐特色》，总结乐调、合唱与唱腔的特色，可以看出，昆曲《南西厢记》音乐有较高的艺术成就，其创作手法与现今创作手法相差无几，对后来的戏曲音乐创作具有借鉴和启迪意义。第四章《行当塑造》，从音乐的视角并结合戏曲的行当体制来探讨"旦角""生角"及其他角色在剧中的音乐形象及部分曲牌运用。

### （十八）永昆曲牌音乐考述

作者：王志毅

出版社：中国戏剧出版社；第1版

出版时间：2020年10月

本书是一本研究永嘉昆曲音乐的专著。永昆是浙江草昆的典型代表，是流行在以浙江温州为中心的浙南地区的传统戏曲剧种，属于昆剧流派之一，历史悠久，长期扎根在民间，多在乡村庙台演出，是城乡居民喜庆节日、迎神庙会等各种民俗活动必不可少的组成部分。永昆的声腔，既有与苏昆同牌同调者，也有同牌异调者和独有曲牌。永昆在历代艺人的不断创造下，经过长期的传承、发展与历史积淀，积累了一大批内容丰富、声腔演技富有的剧目，展现出独特的艺术魅力，并为后世留下了丰厚的曲谱资料。本书以永昆21个剧目为主要对象，依据《古本戏曲剧目提要》中的归类标准，将永昆剧目归属"杂剧""南戏"与"传奇"等3个篇章。每个篇章由剧目简介、出目与曲牌的收录情况以及曲牌音乐提要等3个部分内容组成。作者依据收集到的永嘉昆曲口述曲谱对永嘉昆曲音乐曲谱和曲牌加以考证研究。

### （十九）昆曲故事

主编：顾继英

编者：昆山阳澄湖旅游发展总公司

出版社：文汇出版社；第1版

出版时间：2020年1月

本书收录了多位作家、艺术家和故事高手用口语化、通俗化的语言撰写的30余篇昆曲故事，旨在让更多的人了解巴城，了解昆曲小镇。内容包括《血柒白罗衫》《选角儿》《梨园天子闹紫禁》《第九位捐助者》《情定"桃花扇"》《刘阿鼠救场娄阿鼠》等。昆山市巴城镇为昆曲小镇，该镇立足昆曲文脉传承和艺术保护，以高度的文化自觉传承昆曲大美，大力实施"昆曲+"融合战略，保留古镇记忆，擦亮文化品牌，彰显民风之美，利用昆曲元素带动相关产业、促进文化消费，在中国昆曲的发源地打造一个全国戏曲艺术交流体验的新乐园、一个文化产业创业创新的新平台、一个文化旅游农业融合发展的新样本。巴城连续多年举办的"昆山巴城·重阳曲会"系列活动，不仅是一种文化交流活动，更是人们对自身民族历史、传统文化进行抢救、保护、传承的一次检验、审视和交流。

### （二十）曲学·第七卷

主编：叶长海

出版社：上海古籍出版社；第1版

出版时间：2020年11月

《曲学》为国内唯一以"曲学"为研究对象的专业辑刊，已出版6卷。每卷收录曲学类文章约30篇，分"曲史新说""曲乐探索""文献文物"等栏目，基本涵盖近年来曲学领域内的研究成果和出版情况，对曲学研究和推进已产生一定影响。本书分为"曲史新说""曲乐探索""曲论研究""曲家班社""曲苑新韵"等栏目，收录了《昆曲源流及其变革》《吴梅的昆曲订谱理论与实践》《昆曲史研究的世纪回眸》《吴梅的昆曲订谱理论与实践》《"第二届国际昆曲唱念艺术研讨会"发言录》《用"俞家唱"来规范昆曲唱念》《昆曲曲律阐微》等文章。主编叶长海，上海戏剧学院教授、博士生导师、院学术委员会主任，中国古代戏曲学会会长，上海戏曲学会会长。著有《中国戏剧学史稿》《中国历代剧论选注》《中国戏剧史》（插图本）及《曲律注释》等。

### （二十一）清中叶文人传奇研究

作者：樊兰、崔志博

出版社：人民出版社；第1版

出版时间：2020年11月

本书辨析了关于清中叶文人传奇的两个范畴，一是时间范畴：康熙三十八年至乾隆五十五年；二是体制范

畴,即由文人创作的具有规范的文学体制和音乐体制的长篇戏曲剧本。以《重订曲海总目》《今乐考证》《古典戏曲存目汇考》《明清传奇综录》等戏曲目录典籍为依据,搜集整理清中叶文人传奇作家和作品,确定具体的研究对象。在细读文本的基础上,探讨清中叶文人传奇的思想主旨、题材内容、创作方法等。在研究中避免简单的个案罗列,而选择较为新颖独特的视角:一是从"花雅融合"的视角考察清中叶文人传奇的戏曲立场和创作方法,概括总结文人面对花雅盛衰时融俗入雅、崇雅抑俗、变雅为俗等几种不同的创作道路。二是从"情"与"理"的视角考察清中叶文人传奇的思想主旨和题材内容,梳理总结清中叶文人传奇由"情胜于理"到"情理合一"再到"理胜于情"的发展轨迹。最后探讨清中叶文人传奇的流传衍变,通过案头和场上两个渠道的考察,揭示清中叶文人传奇的衍变过程。

**(二十二)张充和手钞昆曲谱**

作者:张充和

编者:陈安娜

出版社:上海辞书出版社;第1版

出版时间:2020年12月

本书为张充和用小楷精心缮写的昆曲工尺谱,波磔中有隶书的意趣,提按间又有魏碑的筋骨,是作者书法艺术、昆曲艺术两大成就的完美结合,共收录《学堂》《游园》《惊梦》《拾画》《叫画》《硬拷》《折柳》《阳关》《惊变》《闻铃》《哭像》《弹词》《活捉》《寄子》《纳姻》《思凡》《芦林》《咏花》《金瓶梅中所唱曲》等曲谱。书风自是高古,而点画的转折之中,婉转有致的情态跃然纸上。司空图用"犹之惠风,荏苒在衣"来表达"冲淡"的境界,这句话用来形容张充和的书风亦是相称的。本书2012年出版的宣纸印制函套经折装,较适合书法收藏爱好者,考虑到张充和在国内外昆曲传统艺术普及这方面一贯巨大的影响力,因而又制作了一个普及性的精装本来满足广大昆曲爱好者的需求。

**(二十三)曲律**

作者:(明)王骥德著,叶长海解读

丛书名:中华传统文化百部经典

出版社:科学出版社;第1版

出版时间:2020年12月

本书原著者为明万历年间著名戏曲作家王骥德,由叶长海解读。原著《曲律》是一部经过精心构思的曲学专著,其全面性、完整性和系统性远远胜过明代以前的任何曲论著作。《曲律》论述全面,自成体系。《曲律》共40章,从结构框架上看包括绪论、分论、杂论及附论等4个部分。《曲律》原文以2010年国家图书馆出版社出版的《中华再造善本》所收《曲律》为底本,从原典导读、词语注解、随文旁批和篇末点评等4个层面阐释原著的曲学思想。《曲律》在解读过程中吸收了《曲律》研究的新成果,使注释内容比以往有较大的改进,但对作家作品的介绍则较多参照《曲律注释》。为便于阅读与使用,《曲律》亦如以往的注释本,将《杂论》(上、下)的文字编上序号,共得122条。

**(二十四)昆曲音乐概论**

作者:顾聆森

出版社:山西教育出版社;第1版

出版时间:2020年12月

本书通过音律、腔律、套数、宫调、伴奏等5个部分,首次包罗了中国昆曲音乐理论最为核心的内容,以其突出的资料优势,并结合当今昆剧折子戏的唱演实践,对昆曲音乐的理论精髓进行了深入而独到的解读与剖析,第一次系统而全面地阐述了昆曲音乐本体。任何一个界分严密的学科,必然存在一个高度区别于其他学科的、排他性的核心界域。这个界域最能体现学科特性,但也往往是人迹罕至的地带。作者以现代的书面语言和音乐视野,明白而畅达地分析和诠释昆曲音乐的古典美学理念、审美方式、应用途径。鉴于本书资料引用的广泛性,探讨分析所筑基的实践性,它将是一部昆曲艺人和剧作家习曲、填曲的必备工具书,也是一部普通昆曲音乐爱好者尤其是戏曲学研究生研修昆曲较为理想的辅助教材。

**(二十五)昆曲与书法——霍国强书法作品**

作者:霍国强

出版社:北京工艺美术出版社;第1版

出版时间:2020年12月

这是一本用中国传统书法向昆曲致敬的书。作者霍国强从元代昆曲雅集中寻找素材,从传统文化中吸收到一些精粹,而且把它投入自己的书写,使其书法有了一种美感,而这种美感其实就源于文化的力量。霍国强认为,中国的昆曲和书法是世界文化遗产,昆山巴城是"昆曲发源地""书法之乡",也是中国古代三大雅集之一玉山雅集的所在地,"生于巴城的我,更觉要将'昆曲'和'书法'这两个'芳邻'融为一体,用一种合适的载体去展示、去保存、去传播。所以在十多年前,我开始创作以

'玉山雅集·诗联'为题材的书法作品,从 2009 年起,先后在美国旧金山亚洲艺术中心、上海刘海粟美术馆、江苏省美术馆等地举办作品巡展 10 次——我尝试以一种新的理念、新的视野来诠释大美昆曲。"本书为其书法作品展览结集。

**(二十六)汤显祖曲文鉴赏辞典(珍藏本)**

作者:上海辞书出版社文学鉴赏辞典编纂中心

出版社:上海辞书出版社;第 1 版

出版时间:2020 年 12 月

汤显祖是中国戏曲文学和明代文学的著名代表人物之一,在中国戏曲史、文学文化史上声名煊赫,于戏曲传奇、诗、词、小品文、古文领域都颇多名篇,本书精选汤显祖代表作品 52 篇,其中词曲 18 篇、诗 24 篇、词 2 篇、文 8 篇,收录了诸多专家的精彩鉴赏文章。所收名篇涵盖曲、诗、词、文等几大类,较全面地反映了汤显祖在文学上所取得的成就,而鉴赏文则出自骆玉明、蒋星煜等当代名家之手,深入浅出,流畅生动,既能深入剖析汤显祖名作之佳处,又能使普通读者领略名作的音韵美、情感美。其中诠词释句,发明妙旨,有助于得窥汤显祖名篇之堂奥,使读者尝鼎一脔,更好地了解汤显祖重性灵、反复古,瑰玮浪漫、情思飞扬的文学成就。书末附有《汤显祖生平与文学创作年表》,供读者参考。总之,此书可说是古今名家联手为读者奉上的一道诗文佳肴、精神盛宴。

**(二十七)明清传奇杂剧编年史**

作者:程华平

出版社:上海书店出版社;第 1 版

出版时间:2020 年 12 月

本书运用编年体的形式,力求在大量完备、翔实的史料基础上,系统而完整地展现明清传奇和杂剧真实、客观的历史风貌,进而全面、客观地展现明清传奇、杂剧发展的历程与演变的规律。从时间上来看,该书把明清传奇杂剧编年史著述的时限限定在明代洪武元年(1368)至清代宣统三年(1911),共 544 年的历史。全书主要分 7 个部分:明清传奇、杂剧作家的生平事迹、交游与剧著述情况;传奇、杂剧作品的辨订;作品本事流变的考察;历代批评家的相关评价;作品的刊刻、存佚情况;舞台演出与演员情况;戏曲的传播与接受。本书是近 20 年来戏曲编年史最新的研究成果,为明清戏曲史研究提供了信实可征的文本,无论是对明清戏曲史的重构,或是推进该领域各方面研究的深入开展,皆有十分重要的意义。

**(二十八)汤显祖《牡丹亭》的前世今生——明清文人传奇文学戏剧批评**

作者:张雪莉

出版社:上海古籍出版社;第 1 版

出版时间:2020 年 12 月

评点本、改编本、戏曲选本及演出底本,是明清传奇文学戏剧批评的直观文献,可以此从相对静态的文学结构来考察动态的文学批评流变。明清文人传奇经由汤沈论辩,形成所谓吴江、临川两大流派,即通常所说的文辞派和曲律派。《牡丹亭》引发的争论和变革,与当时的批评流派形成复杂的联系,对 17—19 世纪乃至中国近现代戏剧文学批评理论的形成起到潜在的作用。本书以文学戏剧环境为共时坐标,以批评文献出现之先后为历时坐标,对《牡丹亭》评点本、改编本、戏曲选本及舞台实录等原始材料作解读比对,以批评的话语现象作为研究对象,重点关注批评学派的批评理论、判断及话语体系,考察 17—19 世纪明清文人传奇文学戏剧批评的实证轨迹及演变,其批评特质及其在中国古典文学戏剧批评史上的价值。

**(二十九)戏曲研究与创作实践:谭志湘作品选**

作者:谭志湘

出版社:文化艺术出版社;第 1 版

出版时间:2020 年 12 月

本书为著名剧作家谭志湘的个人作品精选集,作者从事戏曲创作与戏曲研究工作 50 年,创作了大量理论著作与戏剧作品,本书所收作品时间跨度从 20 世纪 70 年代到 2020 年 8 月,内容包括戏曲剧本(全本、折子戏)以及戏曲研究文章等,部分剧本和文章为首次公开发表。本书收录的全本剧本有昆曲《春江琴魂》、越剧《琵琶记》、滇剧《赵五娘》、婺剧《白兔记》等,折子戏剧本有昆曲《西厢记·猜寄》《长生殿·埋玉》以及京剧《血酒经堂》等。戏曲研究部分收录了作者具有代表性的戏曲研究文章,具有一定的参考价值。散文部分所收文章记述了当代戏曲表演艺术家、戏剧理论家、剧作家等,以细腻的笔触娓娓道来,字里行间抒发着真情实感。附录部分收录了著名戏剧理论家张庚、郭汉城二位先生早年为作者撰写的评论文章。

**(三十)中国昆曲年鉴 2020**

主编:朱栋霖

出版社:苏州大学出版社;第 1 版

出版时间:2021 年 3 月

《中国昆曲年鉴》每年一部,是在文旅部艺术司的支持下,逐年记载中国昆曲的保护传承和发展状况,关于中国昆曲的学术性、文献性、纪实性综合年刊,是对昆曲界每年发生的重要事件的梳理和总结,有一定的资料价值和史料意义。书稿包括全国昆曲界诸多活动,如演出情况、昆曲研究、曲社活动、昆曲教育等。书稿中的亮点之一是年度推荐艺术家和年度推荐剧目,亮点之二是年度推荐论文,可以说是建立了目前国内最高水准的昆曲研究和昆曲资料平台,已经在昆曲界形成了一定的聚焦效应,颇有出版价值和史料意义。《中国昆曲年鉴2020》详尽记载了2019年度中国昆曲的保护传承工作,各昆剧院团的艺术和相关活动,聚焦年度昆曲热点,展示年度昆曲成就。该书共设15个栏目,遴选出了2019年度推荐剧目、推荐艺术家、推荐论文等。

**(三十一)中国戏曲评鉴·第一辑,昆曲专辑**

主编:李佩红

编者:上海戏剧学院戏曲学院《中国戏曲评鉴》编辑部

出版社:上海辞书出版社;第1版

出版时间:2020年11月

本书收录了《试探汤显祖〈牡丹亭〉的徐闻要素》《〈水浒记〉全剧艺术评论》《探寻昆曲传字辈的艺术道路》《回忆恩师赵景深先生》《昆曲曲社初探》等文章。

# 昆曲研究 2020 年度论文索引

## 谭 飞 辑

(1)纪念陈古虞教授诞辰100周年访谈录[J].曲学(年刊),2020年刊.

(2)俞振飞.昆曲源流及其变革[J].曲学(年刊),2020年刊.

(3)王馨.《青云集》与北方昆弋——纪念湖南大学教授刘宗向先生诞辰140周年[J].曲学(年刊),2020年刊.

(4)朱夏君.昆曲史研究的世纪回眸[J].曲学(年刊),2020年刊.

(5)俞妙兰.吴梅的昆曲订谱理论与实践[J].曲学,2020(年刊),2020年刊.

(6)顾兆琳.铿锵水磨 古曲新意——谈《景阳钟》的唱腔设计[J].曲学(年刊),2020年刊.

(7)蔡正仁.用"俞家唱"来规范昆曲唱念[J].曲学(年刊),2020年刊.

(8)岳美缇.情深曲意浓[J].曲学(年刊),2020年刊.

(9)张静娴.活学巧用 曲尽其妙[J].曲学(年刊),2020年刊.

(10)顾兆琳.附:精致的唱腔技艺是内心体验"外化"的保证——关于昆剧度曲技艺中存在的四个问题及其思考[J].曲学(年刊),2020年刊.

(11)马骕.昆曲曲律阐微[J].曲学(年刊),2020年刊.

(12)郑西村.昆曲《红楼梦》(演出本)[J].曲学(年刊),2020年刊.

(13)胡淳艳.《夜奔》的笛色、行当与表演[J].水浒争鸣(年刊),2020年刊.

(14)李秀伟.近百年来弋阳腔研究中的几个问题[J].南大戏剧论丛(半年刊),2020(1).

(15)柯尊斌.汪廷讷《狮吼记》传奇的经典化及其当代传播[J].徽学(半年刊),2020(1).

(16)喻小晶.21世纪以来的《十五贯》研究综述[J].中文论坛(半年刊),2019(1).

(17)刘恒.近现代报刊传媒中"林冲戏"管窥[J].文学研究(半年刊),2020(2).

(18)裴雪莱.论晚清民国时期江南曲社之"曲会"[J].戏曲研究(季刊),2020(2).

(19)周丹.清宫庆典承应戏中的[醉花阴]套曲[J].戏曲研究(季刊),2020年(2).

(20)张玄.论以表演为介入点的戏曲音乐形态研究[J].音乐艺术(上海音乐学院学报)(季刊),2020(2).

(21)刘一心.琴棋诗画总成媒——古典戏曲情爱剧之"雅媒"探析[J].浙江艺术职业学院学报(季刊),2020(2).

(22)王乾宇.电影化过程中昆曲表演假定性的困境——以舞台版《牡丹亭》和两版电影为例[J].民族艺林(季刊),2020(2).

(23)高蓓.电影与戏曲的"杂交"——以1960版

《游园惊梦》为例试论戏曲电影中的意境营造[J].民族艺林(季刊),2020(2).

(24)郑新然.昆曲写意在电影《游园惊梦》中的还原与重现[J].民族艺林(季刊),2020(2).

(25)丁湛.互文参照与意境表达——电影《游园惊梦》的昆曲美学体现[J].民族艺林(季刊),2020(2).

(26)杜海军.新发现《虎口余生》满汉双语本考论[J].戏曲艺术(季刊),2020(2).

(27)韩启超.声学视域下昆曲小生念白的字声规律探赜[J].戏曲艺术(季刊),2020(2).

(28)向阳.论罗周剧作的情感与形式[J].戏曲研究(季刊),2020(3).

(29)韩郁涛.罗周昆剧创作艺术初探[J].戏曲研究(季刊),2020(3).

(30)何晗.罗周所撰孔子题材剧作研究[J].戏曲研究(季刊),2020(3).

(31)张捷诚.关于昆曲保护、传承与自救的一点浅见[J].剧作家(双月刊),2020(3).

(32)覃天添.从昆曲《世说新语》看罗周的戏剧文学追求[J].戏曲研究(季刊),2020(3).

(33)汪人元.罗周戏剧创作观察[J].戏曲研究(季刊),2020(3).

(34)曾莹.诗性的叩响——罗周剧作中"诗"的重塑与探寻[J].戏曲研究(季刊),2020(3).

(35)冷桂军,许莉莉.兰芽破土迎春雪 曲苑春深更着花——苏州兰芽昆曲艺术剧团团长冷桂军访谈[J].戏曲研究(季刊),2020(3).

(36)刘芳.论传统曲律赋予新编昆剧的艺术性与传播力——从罗周新编昆剧的曲调创作谈起[J].戏曲研究(季刊),2020(3).

(37)王旭青,沈佳悦.昆剧风歌剧《梦蝶》中的悲剧性色彩研究[J].交响(西安音乐学院学报)(季刊),2020(3).

(38)伏漫戈,于展东,杨晓慧.戏曲艺术在明代话本小说中的呈现[J].文化艺术研究(季刊),2020(3).

(39)刘衍青.梅兰芳"红楼戏"的守正与创新[J].中国文化研究(季刊),2020(3).

(40)孟乔.通才教育下的中国传统音乐"专任艺术导师"——"票界大王"爱新觉罗·溥侗与清华大学[J].浙江艺术职业学院学报(季刊),2020(3).

(41)彭文静.昆曲在新旧两版电视剧《红楼梦》中的展现与作用[J].民族艺林(季刊),2020(3).

(42)张安琪.电影版与舞台版《牡丹亭·游园惊梦》的比较研究[J].民族艺林(季刊),2020(3).

(43)柳文惠.气质暗合与情感超越——昆曲对杨凡电影的影响[J].民族艺林(季刊),2020(3).

(44)李宏锋.《单刀会》双调[新水令]字调腔格初探——基于语言音乐学视角的元杂剧旋律风格考辨之一[J].音乐文化研究(季刊),2020(3).

(45)周宇.《世说新语》折子戏赏析两则[J].剧影月报(双月刊),2020(3).

(46)藤冈道子,温彬.昆剧—狂言交流公演《秋江》的意义与展望[J].北方工业大学学报(双月刊),2020(3).

(47)俞丽伟.梅兰芳演出剧目的历史分期概述[J].北方工业大学学报(双月刊),2020(3).

(48)田语.传奇引子研究——论"【引】"对引子形态的塑造[J].戏剧艺术(双月刊),2020(3).

(49)解玉峰.论南戏、传奇声腔的三个问题[J].戏剧艺术(双月刊),2020(3).

(50)王志毅.徐渭"声相邻"说与昆曲"主腔"渊源及关系论析[J].戏剧艺术(双月刊),2020(3).

(51)刘津.论昆曲《桃花扇》舞台美学的中西交融与本体转向[J].戏剧艺术(双月刊),2020(3).

(52)王楚文,朱洪斌.基于Praat的昆曲《牡丹亭》唱词音美英译研究[J].考试与评价(大学英语教研版)(双月刊),2020(3).

(53)董单.从现场演出看海外观众对中国戏曲的反应——以苏昆《琵琶记》在美演出为例[J].山东艺术(双月刊),2020(3).

(54)安装智.焦循"崇花贬雅"戏曲美学观新探[J].晋阳学刊(双月刊),2020(3).

(55)樊保玲.脆弱之弦——从"口传心授"看戏曲艺术传承的症结[J].关东学刊(月刊),2020(3).

(56)萧梅.中国传统音乐表演艺术与音乐形态关系研究[J].中国音乐(双月刊),2020(3).

(57)李岩.不竭之源——杨荫浏诞辰120周年学术研讨会述评[J].艺术探索(双月刊),2020(3).

(58)朱崇志.清末上海新丹桂茶园表演《红楼梦》戏曲考论[J].红楼梦学刊(双月刊),2020(3).

(59)王春燕.戏歌:传统艺术的文化解读与当代表达[J].艺术百家(双月刊),2020(3).

(60)罗怀臻.当传统拥抱新的时代——谈魏睿和她的昆剧《浣纱记传奇》[J].新剧本(双月刊),2020(3).

(61)黄金龙."骈俪语言"遮蔽下的曲学探索——

明传奇"骈绮派"再反思[J].文化艺术研究(季刊),2020(4).

(62)刘一心.南曲孤牌【桂枝香】排场考论[J].浙江艺术职业学院学报(季刊),2020(4).

(63)洛地.昆腔研究(一)[J].音乐文化研究(季刊),2020(4).

(64)许莉莉.论明清曲谱中"昆板"的悄然出现[J].中国音乐(双月刊)学,2020(4).

(65)谷曙光.《昆曲集净》的编纂与昆曲曲谱的演进和创新——兼论昆净"七红八黑"说[J].戏剧(中央戏剧学院学报)(双月刊),2020(4).

(66)杜明哲.当代小剧场昆曲的创新探索考察[J].东方艺术(双月刊),2020(4).

(67)高小红,臧子雪.昆曲艺术视觉元素在家居布艺整体设计中的应用[J].现代丝绸科学与技术(双月刊),2020(4).

(68)苏文灏.基于青春版《牡丹亭》戏服的昆曲戏衣"世俗化"解析[J].服饰导刊(双月刊),2020(4).

(69)王珊.传承非遗文化 培育时代新人——高职院校戏曲教育与传承路径探究[J].剧影月报(双月刊),2020(4).

(70)谈欣,李霞.江苏戏曲概述[J].剧影月报(双月刊),2020(4).

(71)刘轩.修改与丰富:当代昆剧演出形态的传承与演进模式略论[J].戏剧艺术(双月刊),2020(4).

(72)张军.昆曲"老革命"碰到直播"新问题"[J].上海戏剧(双月刊),2020(4).

(73)朱恒夫.苏松城镇对于昆剧生成、兴起与广泛传播的贡献[J].上海师范大学学报(哲学社会科学版)(双月刊),2020(4).

(74)李迪.湘昆国家级非遗传承人雷子文访谈录[J].文化遗产(双月刊),2020(4).

(75)吴新苗.1917年至1919年北方昆弋的都市商业演剧——以荣庆社为中心[J].艺术百家(双月刊),2020(4).

(76)刘于锋,黄莹.《红楼梦》的当代昆曲改编与经典化[J].红楼梦学刊(双月刊),2020(4).

(77)刘雪瑽.昆曲对艺术传统与当代审美的兼顾——从青春版《牡丹亭》谈起[J].徐州工程学院学报(社会科学版)(双月刊),2020(4).

(78)丁嘉鹏.昆曲《十五贯》的京剧流布[J].新剧本(双月刊),2020(4).

(79)孙艺珍.基于历史真实的戏剧现代性改编——观小剧场昆曲《屠岸贾》之思考[J].东方艺术(双月刊),2020(5).

(80)唐振华.论昆曲清工唱法的当代承继[J].吉林艺术学院学报(双月刊),2020(5).

(81)王艺播.昆风歌剧《梦蝶》之戏剧性问题探赜[J].音乐创作(月刊),2020(5).

(82)王劲松.昆曲、中国新音乐艺术歌曲与中华雅文化审美[J].上海艺术评论(双月刊),2020(5).

(83)岳美缇,蔡晴.在最寂寞的时候看到一种希望[J].上海戏剧(双月刊),2020(5).

(84)郑世鲜.论20世纪初大剧种对地方小剧种的归化——以江苏地方戏为例[J].巢湖学院学报(双月刊),2020(5).

(85)邓司博.【皂罗袍】曲牌流变研究[J].中国音乐(双月刊),2020(5).

(86)方标军.与时代同行——观2020紫金文化艺术节新创舞台剧目会演[J].艺术百家(双月刊),2020(5).

(87)李玫.论荣国府演《八义记》八出和贾母对"热闹戏"的态度[J].红楼梦学刊(双月刊),2020(5).

(88)吕仕伟.从林黛玉到梅兰芳:现代红楼文化传播与鲁迅的文化理性[J].安徽大学学报(哲学社会科学版),2020(5).

(89)陆军.管窥一部精彩剧作的"内伤"——昆剧文本《秋生律》读后[J].新剧本(双月刊),2020(5).

(90)李敏.论魏良辅在昆曲音乐上的主要成就[J].大观(论坛)(月刊),2020(5).

(91)陈麦歧.郑廷玉《看钱奴》研究述评[J].四川戏剧(月刊),2020(5).

(92)朱恒夫.一次史无前例、继往开来的昆剧汇演与研讨盛会——1956年上海昆剧观摩演出大会的经验[J].四川戏剧(月刊),2020(5).

(93)刘叙武,李金凤.川剧昆腔戏简论[J].四川戏剧(月刊),2020(5).

(94)郭姗姗.从《游园·流芳》看戏剧跨文化交流中情景再造的表达策略[J].中国戏剧(月刊),2020(5).

(95)张鹏.创作有时代特色的复古昆曲 导演"观其复"昆曲系列的思考与体会[J].中国戏剧(月刊),2020(5).

(96)张协力.领略昆曲之美,树立文化自信——以汤显祖《牡丹亭》在中学历史教学中的运用为例[J].中学历史教学(月刊),2020(5).

(97)莫非.昆黄音韵绕梁的江西会馆[J].北京观

察(月刊),2020(5).

(98)高欢欢,刘敏.情湘韵话改编——论湘昆《彩楼记》的艺术审美特征[J].艺海(月刊),2020(5).

(99)赵建新.爱情、亲情与疫情,法度、态度与跨度——昆曲现代戏《眷江城》的成功与缺憾[J].艺术百家(双月刊),2020(6).

(100)秦璇,周飞.昆剧《春江花月夜》"前世今生"的时光穿越[J].艺术百家(双月刊),2020(6).

(101)施远梅.昆曲演员向昆曲教师转型策略及路径研究[J].文化月刊(月刊),2020(6).

(102)吴民.《戏史辨》的戏曲生态美学建构意义——以陈多、洛地的戏曲观为视域[J].戏剧文学(月刊),2020(6).

(103)李克玲.戏曲鉴赏教学的"践"与"思"——以"百戏之祖——昆曲"的教学为例[J].中小学音乐教育(月刊),2020(6).

(104)杨晨洁.向昆曲兑换此生[J].美文(上半月)(月刊),2020(6).

(105)张一帆.《十五贯》作者曾易名"李红"[J].博览群书(月刊),2020(6).

(106)陈彦西.江南丝竹音乐渊源综述[J].民族音乐(双月刊),2020(6).

(107)青州.自老芳华——浅析黄小午在昆曲《议剑》中的老生表演特色[J].东方艺术(双月刊),2020(6).

(108)邹启华,周青奇.昆曲妆面视觉符号在纺织品图案设计中的应用[J].现代丝绸科学与技术(双月刊),2020(6).

(109)邹青.论知识阶层对昆剧"全福班"艺人的挽救行动[J].江苏第二师范学院学报(双月刊),2020(6).

(110)梁雯雯,宣治,戚九龙.从传统戏剧看大运河江苏段非遗旅游开发[J].剧影月报(双月刊),2020(6).

(111)余治平.《昇平署昆剧折子戏演剧生态研究》课题简介[J].安顺学院学报(双月刊),2020(6).

(112)刘晓明.曲调行腔与明清戏曲表演范式的转移[J].戏剧艺术(双月刊),2020(6).

(113)朱云涛.论"捏戏"的内涵、性质及其当代意义[J].戏剧艺术(双月刊),2020(6).

(114)肖慧君."牡丹亭"文化母题在陈牧声音乐创作中的融汇与表达[J].艺术研究(双月刊),2020(6).

(115)苏冉,卓光平.传统与现代的融合:论《伤逝》的"誊写式"戏曲改编[J].文化与传播(双月刊),2020(6).

(116)荣广润.行到水穷处,坐看云起时:走进黎安的艺术人生[J].中国戏剧(月刊),2020(7).

(117)何晗.昆曲折子戏的传承与创造 梨园伉俪剧作家张弘、昆曲表演艺术家石小梅专访[J].中国戏剧(月刊),2020(7).

(118)钱成,吉钰梅.从梅兰芳首次访日演出的成功看当下传统戏曲的传承[J].中国戏剧(月刊),2020(7).

(119)熊樱侨.戏曲曲牌【柳青娘】溯源及运用研究[J].中国戏剧(月刊),2020(7).

(120)黎悦,朱哲灏,方田红.昆曲元素在旅游插画中的应用分析[J].工业设计(月刊),2020(7).

(121)宋俊华.传统戏曲在当代的三种"活法"[J].群言(月刊),2020(7).

(122)谭志湘,孔培培.一份执念 求仁得仁——回眸我的戏曲人生[J].传记文学(月刊),2020(7).

(123)叶凤.江苏昆山:以昆曲普及带动公共文化服务效能全面提升[J].文化月刊,2020(8).

(124)郭立冬.论新时代背景下"戏曲进高校"的育人价值与创新进路[J].中国戏剧(月刊),2020(8).

(125)高欢欢,刘可慧.湘昆剧目中的湖湘特色[J].艺海(月刊),2020(8).

(126)吴秀明.昆曲走向观众的有益尝试——以昆曲新编戏《浮生六记》为中心[J].戏剧文学(月刊),2020(8).

(127)刘沪生,李小菊.戏韵光影镌刻时代印迹——回顾我的戏曲录音录像工作[J].传记文学(月刊),2020(8).

(128)冯文双.方寸之间见大雅之美——多媒体视听邮票《昆曲》的创新设计[J].当代音乐,2020(8).

(129)张志强.《十五贯》让昆曲再振雄风[J].旅游(月刊),2020(8).

(130)李紫,田中娟.融媒体背景下永嘉昆曲保护对策探讨[J].艺术评鉴(半月刊),2020(8).

(131)邓天白,秦宗财.明清时期江南都市的戏曲消费空间演变——以苏州和扬州为例[J].南京社会科学(月刊),2020(9).

(132)罗怀臻,张之薇.以回归为驱动力的创新——罗怀臻访谈[J].艺术评论(月刊),2020(9).

(133)李庆成.走向世界的一出好戏 昆曲《红楼梦》观后漫谈[J].中国戏剧(月刊),2020(9).

(134)王馗.无限枝头好颜色 用生命演绎角色的

谷好好[J].中国戏剧(月刊),2020(9).

(135)陶蕾仔.借力虚拟现实技术推进昆曲传播与创新探索[J].戏剧文学(月刊),2020(9).

(136)覃兰叶.戏曲唱腔在古典诗词艺术歌曲演唱中的运用——以《峨眉山月歌》《春花秋月何时了》为例[J].当代音乐(月刊),2020(9).

(137)张志强.昆曲青春版《牡丹亭》燃起一把火[J].旅游(月刊),2020(9).

(138)王硕.从马克思主义文艺理论谈昆曲艺术[J].艺术评鉴(半月刊),2020(9).

(139)曾心昊.论我国表演类非物质文化遗产的博物馆化保护[J].文物鉴定与鉴赏(半月刊),2020(9).

(140)张志强,刘伟.百看不厌《奇双会》[J].旅游(月刊),2020(10).

(141)黄金龙.被水乡浸染的昆曲[J].博览群书(月刊),2020(10).

(142)顾聆森.冰心独抱　傲骨凛然——昆曲艺术中的清官周顺昌[J].中国纪检监察(半月刊),2020(10).

(143)宋梁缘.昆曲《清明上河图》的背后故事[J].中国纪检监察(半月刊),2020(10).

(144)陈均.陈均:了解昆曲的五本入门书[J].中国纪检监察(半月刊),2020(10).

(145)王晓晖.昆曲行腔的音韵特质及审美价值[J].四川戏剧(月刊),2020(11).

(146)姚孜晔,刘悦,李若辉.昆曲服饰艺术特征的演变[J].染整技术(月刊),2020(11).

(147)郭晨子.琢磨·吴双·天性[J].中国戏剧(月刊),2020(11).

(148)吴静静.音乐传播视域中的昆曲艺术[J].艺海(月刊),2020(11).

(149)施煜庭.闵约楼——昆曲古戏台更新设计研究[J].美术大观(月刊),2020(11).

(150)许晓青,邱冰清.5G声声慢,水磨声袅袅:百戏之祖"疫"后重光[J].决策探索(上),2020(11).

(151)陈益.文人与歌姬——读汪道昆的几封信札[J].书屋(月刊),2020(11).

(152)王珍.谈古典戏曲《牡丹亭》的悲与喜——以青春版昆曲《牡丹亭》为例[J].明日风尚(半月刊),2020(11).

(153)陈均.昆曲中的古琴[J].文史知识(月刊),2020(11).

(154)张志强,刘伟.昆曲《孔子之入卫铭》　玉振金声[J].旅游(月刊),2020(11).

(155)马克.无锡地区曲唱曲种的变迁与传承[J].北方音乐(半月刊),2020(11).

(156)李莉薇.从昆剧《思凡》到新舞蹈剧《思凡》——梅兰芳访日公演对日本现代戏剧的影响[J].文艺研究(月刊),2020(12).

(157)朱俊玲.昆曲界复合型人才　百年世家传人周好璐[J].中国戏剧(月刊),2020(12).

(158)陈正生.从《昆曲的半音》谈起[J].乐器(月刊),2020(12).

(159)张志强,刘伟.风雅兮《西厢记》[J].旅游(月刊),2020(12).

(160)张永和.为何要纪念230年前的徽班进京?[J].北京纪事(月刊),2020(12).

(161)蒋满群.昆曲文化元素在旅游产品中的创新设计[J].旅游与摄影(半月刊),2020(12).

(162)郭婧萱.昆曲剧团的资源整合与创新发展——基于江苏省演艺集团昆剧院的考察[J].中国民族博览(半月刊),2020(12).

(163)曹丽芳,王欣.浅析青春版《牡丹亭》舞台美术[J].戏剧之家(旬刊),2020(12).

(164)张叓,黄琳舒.以"昆曲"为名的微信公众号的调研分析[J].戏剧之家(旬刊),2020(13).

(165)尚文岚.莎士比亚戏剧和明清昆曲中的女性社会作用[J].湖北开放职业学院学报(半月刊),2020(14).

(166)李燕.浅谈古诗词吟诵与传统民间音乐的融合——以古曲演唱《长相知》为例[J].明日风尚(半月刊),2020(14).

(167)何婷婷.昆曲流变与吴语传承——以山塘街为例[J].戏剧之家(旬刊),2020(14).

(168)佘福玲.园林中的昆曲:论浸入式表演中的昆曲传承[J].戏剧之家(旬刊),2020(14).

(169)白思洁.1936年韩世昌南下巡演前在津演出活动与影响[J].北方音乐(半月刊),2020(15).

(170)王乙婷.古典诗词歌曲演唱对昆曲唱腔的借鉴研究[J].艺术评鉴(半月刊),2020(16).

(171)于欢.《纳书楹曲谱》同名曲牌的整理与流变研究[J].北方音乐(半月刊),2020(16).

(172)郑文慧.对比研究戏曲文献对戏曲表演的体用——以《梨园原》《闲情偶寄》为例[J].人文天下(半月刊),2020(16).

（173）许金炎.观昆剧《牡丹亭》[J].青年文学家（旬刊），2020(16).

（174）潘汉秋.谈"戏曲进校园"对中国传统文化传承的认识[J].黄河.黄土.黄种人（半月刊），2020(17).

（175）沈欣宇，方雯，周怡，沈书瑶，高羽辰.昆曲跨文化传播的方式——以南京兰苑剧场为例[J].文教资料（旬刊），2020(17).

（176）成林鸿.基于传统戏曲的初中音乐课堂教学探究——以昆曲为例[J].黄河之声（半月刊），2020(18).

（177）蔺晨晨.《清稗类钞》戏曲研究价值[J].青年文学家（旬刊），2020(18).

（178）韩晗.吴门昆曲六百年（节选）[J].万象（旬刊），2020(18).

（179）刘玉洁.古老昆曲为我国当代声乐艺术发展注入新动力[J].艺术大观（旬刊），2020(19).

（180）杨彩霞.国家出版基金曲艺类资助项目的价值目标分析——以"昆曲音乐概论"项目为例[J].出版广角（半月刊），2020(20).

（181）金鹭.论戏曲观众审美接受研究——以地方戏的发展看观众的审美接受心理[J].戏剧之家（旬刊），2020(20).

（182）李一凡.论浙派竹笛音乐的精华[J].艺术品鉴（旬刊），2020(20).

（183）李淑芬，李文军.民国皖南昆曲酬神戏民间抄本【混江龙】曲牌分析[J].黄河之声（半月刊），2020(22).

（184）徐华云，高志娟.非遗保护视角下戏曲百戏（昆山）盛典的价值分析[J].人文天下（半月刊），2020(22).

（185）赵俏蓓.利用现代与尊重传统：白先勇新版昆曲《玉簪记》[J].戏剧之家（旬刊），2020(22).

（186）王鑫.《玉簪记》偎傀风流岳美缇表演分析[J].戏剧之家（旬刊），2020(23).

（187）董刚德.文旅融合背景下戏曲发展的"昆山模式"[J].人文天下（半月刊），2020(23).

（188）袁媛.昆曲在当代的继承与发展[J].北方音乐（半月刊），2020(24).

（189）李爽霞.湘地昆曲保护及传承[J].戏剧之家（旬刊），2020(24).

（190）严昕瑜，唐欣悦，徐诗琦.昆音难觅，"曲"径何以通幽——以昆曲为例浅谈中国戏曲文化的传承与传播[J].今古文创（周刊），2020(25).

（191）胡晓军.一生爱好是天然 我眼中的昆剧表演艺术家沈昳丽[J].中国戏剧（月刊），2020(25).

（192）曾子芮.试以英译《玉簪记》论汪班的昆曲翻译思想[J].文教资料（旬刊），2020(27).

（193）王琦，张蓉，何萃.论扬州昆曲清唱传承的历程与启示[J].戏剧之家（旬刊），2020(28).

（194）翁敏华.昆曲爷爷蔡正仁[J].新民周刊（周刊），2020(29).

（195）陈飚.永昆《琵琶记》版本溯源与文体特征论析[J].戏剧之家（旬刊），2020(30).

（196）李道海.从《游园惊梦》看《红楼梦》对白先勇小说创作的影响[J].名作欣赏（旬刊），2020(30).

（197）刘朝晖.文化江南 雅韵不绝[J].新民周刊（周刊），2020(33).

（198）王悦阳，周苏宁.陈从周：以园为家，以曲托命[J].阅读（周刊），2020(40).

（199）王悦阳.卖油郎重上舞台[J].新民周刊（周刊），2020(45).

（200）唐国良.穆藕初：民族精英，国家栋梁[J].阅读（周刊），2020(80).

（201）陈从周.园林美与昆曲美[J].阅读（周刊），2020(ZF).

（202）王馨悦，李若辉.昆曲服饰艺术内涵及其在现代设计中的应用研究[J].汉字文化（半月刊），2020(S2).

（203）[秦丹华.全国人大代表柯军：借力"云上"生活，让传统戏曲"飞"起来[N].中国文化报，2020-05-27(008).

（204）王馗.坚定文化自信 推动戏曲繁荣[N].人民政协报，2020-06-08(011).

（205）刘芳.昆曲的审美境界与文化自信[N].中国社会科学报，2020-07-10(004).

（206）徐有富.吴新雷：我和昆曲有故事[N].中国社会科学报，2020-07-22(011).

（207）朱玲.透视园林版昆曲《浮生六记》英译[N].中国社会科学报，2020-09-07(007).

（208）许静波.在中国戏剧的版图上，发出苏州的声音[N].苏州日报，2020-09-23(A12).

（209）杨仲.激活"后浪"让昆曲传承更出彩[N].苏州日报，2020-10-14(A08).

（210）李祥林.从田野中把握民间小戏[N].文艺报，2020-10-30(006).

（211）吕晖，陈大亮.译可观 译可听 译可感[N].中国社会科学报，2020-12-09(012).

# 昆曲研究 2020 年度论文综述

裴雪莱[①]

2020年度昆曲研究，全年索引论文共有211篇，遴选论文20篇，无论研究角度，还是研究方法，均进一步呈现出多元化的格局和态势，"昆曲文化""昆曲演出传播"成为重中之重。以"演出传播"为例，既有对当代昆曲舞台成熟演员表演和经验的分析，也有演员本身撰写的论文，既有域外传播的讨论，也有昆曲音律的溯源，体现出该研究领域具有极强的弹性和张力。此外，昆曲现代戏及其当代性思考也成为本年度昆曲研究的亮点。

对照2019年度的昆曲研究，我们从热点和亮点两个方面进行梳理。

## 热点一：昆曲与地域文化

昆曲与地域文化之间的关系，向来是研究的热点所在。

邓天白、秦宗财《明清时期江南都市的戏曲消费空间演变——以苏州和扬州为例》[②]以明清时期消费空间为视角，选取苏州、扬州等极具代表性的城市进行展开，具有极强的说服力。当然，如果能够注意到苏州、扬州消费空间与南京、杭州、上海等其他江南戏曲消费空间之间的关系，就更加完善了。

朱恒夫《苏松城镇对于昆剧生成、兴起与广泛传播的贡献》[③]认为，清代苏州、松江等地城镇经济文化的繁荣对昆剧的生成、兴起与广泛传播无不产生重大作用，成为催生戏剧演出市场繁荣不可或缺的宝贵土壤。

裴雪莱《论清代曲家地理分布与江南戏曲文化空间》[④]，借鉴历史地理信息GIS技术，运用数据库统计分析，最终呈现清代戏曲家籍贯的地理分布情况，由此对江南戏曲文化空间进行深入剖析。梁雯雯、宣治、戚九龙《从传统戏剧看大运河江苏段非遗旅游开发》[⑤]则从大运河江苏段非遗旅游开发与传统戏剧文化结合的角度展开研究。

黄金龙《被水乡浸染的昆曲》[⑥]，以裴雪莱《清代前中期苏州剧坛研究》为例，从江南水乡的地域文化角度对昆剧生态环境进行细致分析。

关于昆曲与地域文化的研究尚有很多。再如，李爽霞《湘地昆曲保护及传承》[⑦]、马克《无锡地区曲唱曲种的变迁与传承》[⑧]、董刚德《文旅融合背景下戏曲发展的"昆山模式"》[⑨]等3篇，分别讨论湖南、无锡、昆山等省市的昆曲保护、传承和经验，清晰可观。

由地域文化延伸至昆曲与传统文化，同样成果丰硕。

施煜庭《阆约楼——昆曲古戏台更新设计研究》[⑩]集中探讨昆曲古戏台更新设计，属于物质文化的保护传承问题。徐华云、高志娟《非遗保护视角下戏曲百戏（昆山）盛典的价值分析》[⑪]，从非遗保护的视角，对昆山百戏盛典的重要价值进行剖析。曾心昊《论我国表演类非物质文化遗产的博物馆化保护》[⑫]提出我国表演类非物质文化遗产的博物馆化保护问题，较有建设性价值。邹青《论知识阶层对昆剧"全福班"艺人的挽救行动》[⑬]以全福班的生存发展为例，分析知识阶层在昆剧演出发展

---

① 裴雪莱，浙江传媒学院戏剧影视研究院副研究员，研究方向为戏剧戏曲学，出版专著《清代前中期苏州剧坛研究》等。
② 邓天白、秦宗财：《明清时期江南都市的戏曲消费空间演变——以苏州和扬州为例》，《南京社会科学》，2020年第9期。
③ 朱恒夫：《苏松城镇对于昆剧生成、兴起与广泛传播的贡献》，《上海师范大学学报（哲学社会科学版）》，2020年第4期。
④ 裴雪莱：《论清代曲家地理分布与江南戏曲文化空间》，《江苏第二师范学院学报》，2020年第1期，人大复印资料《中国古代、近代文学》2020年第8期全文转载。
⑤ 梁雯雯、宣治、戚九龙：《从传统戏剧看大运河江苏段非遗旅游开发》，《剧影月报》，2020年第6期。
⑥ 黄金龙：《被水乡浸染的昆曲》，《博览群书》，2020年第10期。
⑦ 李爽霞：《湘地昆曲保护及传承》，《戏剧之家》，2020年第24期。
⑧ 马克：《无锡地区曲唱曲种的变迁与传承》，《北方音乐》，2020年第11期。
⑨ 董刚德：《文旅融合背景下戏曲发展的"昆山模式"》，《人文天下》，2020年第23期。
⑩ 施煜庭：《阆约楼——昆曲古戏台更新设计研究》，《美术大观》，2020年第11期。
⑪ 徐华云、高志娟：《非遗保护视角下戏曲百戏（昆山）盛典的价值分析》，《人文天下》，2020年第22期。
⑫ 曾心昊：《论我国表演类非物质文化遗产的博物馆化保护》，《文物鉴定与鉴赏》，2020年第9期。
⑬ 邹青：《论知识阶层对昆剧"全福班"艺人的挽救行动》，《江苏第二师范学院学报》，2020年第6期。

方面的重要作用。

其他尚有,严昕瑜、唐欣悦、徐诗琦《昆音难觅,"曲"径何以通幽——以昆曲为例浅谈中国戏曲文化的传承与传播》(《今古文创》2020 年第 25 期)、叶凤《江苏昆山:以昆曲普及带动公共文化服务效能全面提升》(《文化月刊》2020 年第 8 期)、蒋满群《昆曲文化元素在旅游产品中的创新设计》(《旅游与摄影》2020 年第 12 期)等 3 篇,着眼于传统文化的传播及旅游产业开发等方面展开研究。

## 热点二:昆曲与海外传播

作为年度热点,昆曲海外传播值得关注。

李莉薇《从昆剧〈思凡〉到新舞踊剧〈思凡〉——梅兰芳访日公演对日本现代戏剧的影响》①,将昆曲《思凡》与新舞踊剧《思凡》进行对比研究,追寻梅兰芳访日公演对日本戏剧发展的影响。藤冈道子、温彬《昆剧—狂言交流公演〈秋江〉的意义与展望》②,以昆剧与狂言交流公演《秋江》为例,总结中日戏剧表演领域交流的意义和前景。钱成、吉钰梅《从梅兰芳首次访日演出的成功看当下传统戏曲的传承》③,同样关注梅兰芳访日演出,但落脚点是中国当下传统戏曲的传承问题。

目光转向英语世界中国昆曲的翻译与传播。王楚文、朱洪斌《基于 Praat 的昆曲〈牡丹亭〉唱词音美英译研究》④选取昆曲名剧《牡丹亭》的唱词音美英译问题,具有极强的专业性和创新性。曾子芮《试以英译〈玉簪记〉论汪班的昆曲翻译思想》⑤,以英译《玉簪记》为例,讨论汪班的昆曲翻译思想。朱玲《透视园林版昆曲〈浮生六记〉英译》⑥关注园林版昆曲《浮生六记》的英译问题,具有很强的时代性。

## 热点三:昆曲与唱演艺术

对唱演艺术的追寻探讨一直是昆曲研究的热点。

谷曙光《〈昆曲集净〉的编纂与昆曲曲谱的演进和创新——兼论昆净"七红八黑"说》⑦,以《昆曲集净》的编纂为例,论述昆曲曲谱的演进和创新,进而分析净角艺术特征。唐振华《论昆曲清工唱法的当代承继》⑧着力探讨昆曲清唱的当代传承问题,具有较强的实践性。吴新苗《1917 年至 1919 年北方昆弋的都市商业演剧——以荣庆社为中心》⑨,选取 1917 年至 1919 年这样的时间段,以荣庆社为例,分析北方昆弋的都市商业演剧情况。

刘一心《南曲孤牌【桂枝香】排场考论》⑩,集中讨论南曲曲牌【桂枝香】排场问题,在昆曲唱演艺术研究中较有新意。朱云涛《论"捏戏"的内涵、性质及其当代意义》⑪,围绕戏曲舞台搬演技术问题"捏戏"细致展开。

尚有唱演艺术传承问题的思考。施远梅《昆曲演员向昆曲教师转型策略及路径研究》⑫关注到昆曲演员职业生存与发展问题,体现对昆曲传播主体即演员的终极关怀。佘福玲《园林中的昆曲:论浸入式表演中的昆曲传承》⑬提出浸入式表演中昆曲的传承问题,体现对昆曲演唱场域的思考。王琦、张蓉、何萃《论扬州昆曲清唱传承的历程与启示》⑭,讨论扬州地区昆曲清唱传承的历程与经验总结,显示对昆曲唱演传播清曲一脉的足够重视。

郑文慧《对比研究戏曲文献对戏曲表演的体用——以〈梨园原〉〈闲情偶寄〉为例》⑮,意在打通戏曲文献与戏曲舞台之畛域,具有较大的研究价值。

---

① 李莉薇:《从昆剧〈思凡〉到新舞踊剧〈思凡〉——梅兰芳访日公演对日本现代戏剧的影响》,《文艺研究》,2020 年第 12 期。
② 藤冈道子、温彬:《昆剧—狂言交流公演〈秋江〉的意义与展望》,《北方工业大学学报》,2020 年第 3 期。
③ 钱成、吉钰梅:《从梅兰芳首次访日演出的成功看当下传统戏曲的传承》,《中国戏剧》,2020 年第 7 期。
④ 王楚文、朱洪斌:《基于 Praat 的昆曲〈牡丹亭〉唱词音美英译研究》,《考试与评价(大学英语教研版)》,2020 年第 3 期。
⑤ 曾子芮:《试以英译〈玉簪记〉论汪班的昆曲翻译思想》,《文教资料》,2020 年第 27 期。
⑥ 朱玲:《透视园林版昆曲〈浮生六记〉英译》,《中国社会科学报》,2020 - 09 - 07(007)。
⑦ 谷曙光:《〈昆曲集净〉的编纂与昆曲曲谱的演进和创新——兼论昆净"七红八黑"说》,《戏剧(中央戏剧学院学报)》,2020 年第 4 期。
⑧ 唐振华:《论昆曲清工唱法的当代承继》,《吉林艺术学院学报》,2020 年第 5 期。
⑨ 吴新苗:《1917 年至 1919 年北方昆弋的都市商业演剧——以荣庆社为中心》,《艺术百家》,2020 年第 4 期。
⑩ 刘一心:《南曲孤牌【桂枝香】排场考论》,《浙江艺术职业学院学报》,2020 年第 4 期。
⑪ 朱云涛:《论"捏戏"的内涵、性质及其当代意义》,《戏剧艺术》,2020 年第 6 期。
⑫ 《昆曲演员向昆曲教师转型策略及路径研究》,《文化月刊》,2020 年第 6 期。
⑬ 佘福玲:《园林中的昆曲:论浸入式表演中的昆曲传承》,《戏剧之家》,2020 年第 14 期。
⑭ 王琦、张蓉、何萃:《论扬州昆曲清唱传承的历程与启示》,《戏剧之家》,2020 年第 28 期。
⑮ 郑文慧:《对比研究戏曲文献对戏曲表演的体用——以〈梨园原〉〈闲情偶寄〉为例》,《人文天下》,2020 年第 16 期。

## 热点四：昆曲与剧种声腔

从剧种声腔的角度研究昆曲艺术成为不可回避的热点。

王志毅《徐渭"声相邻"说与昆曲"主腔"渊源及关系论析》①试图厘清徐渭"声相邻"说与昆曲"主腔"的渊源及关系，具有较高的学术价值。刘晓明《曲调行腔与明清戏曲表演范式的转移》②提出曲调行腔与明清戏曲表演范式的转移具有密切关系，并进行了细致阐述。刘叙武、李金凤《川剧昆腔戏简论》③讨论川剧中的昆腔戏问题，具有较大可行性和价值。已故学者解玉峰的《论南戏、传奇声腔的三个问题》④，集中讨论南戏与传奇声腔中的具体问题，具有较强的学术价值。

以上诸家均紧紧围绕剧种声腔艺术展开讨论。还可以从民间小剧种或民间小戏入手进行考察。

郑世鲜《论20世纪初大剧种对地方小剧种的归化——以江苏地方戏为例》⑤，以江苏为例，讨论大小剧种的生态环境问题。李祥林《从田野中把握民间小戏》⑥，从田野调查路径考察民间小戏，具有较强的创新性和研究价值。

丁嘉鹏《昆曲〈十五贯〉的京剧流布》⑦，介绍昆曲名剧《十五贯》在京剧声腔里面的流布与传播情况，较有新意。

## 亮点一：昆曲与音乐艺术

昆曲与音乐本来就是密不可分的艺术整体，而要真正厘清二者关系，需要极强的专业知识。

顾兆琳《精致的唱腔技艺是内心体验"外化"的保证——关于昆剧度曲技艺中存在的四个问题及其思考》⑧，具体到昆曲度曲技艺问题，对昆曲曲唱具有重要启发。许莉莉《论明清曲谱中的"昆板"的悄然出现》⑨紧紧围绕明清曲谱中的"昆板"问题而钩沉发覆，使得这一问题得到清晰解答。杨彩霞《国家出版基金曲艺类资助项目的价值目标分析——以"昆曲音乐概论"项目为例》⑩以昆曲音乐概论为例，分析国家出版基金资助曲艺类项目的价值目标，对于戏曲爱好者和研究者来说，具有极强的针对性和指导性。

以上诸家均具有极强针对性，集中解决昆曲音乐艺术的具体问题。

关于戏曲曲牌的探索，李淑芬、李文军《民国皖南昆曲酬神戏民间抄本【混江龙】曲牌分析》⑪，对民国时期皖南昆曲酬神戏民间抄本中的【混江龙】曲牌进行分析，但皖南民间昆曲酬神戏抄本与常见文人传奇剧本之间应该有所差异。尚有李宏锋《〈单刀会〉双调【新水令】字调腔格初探——基于语言音乐学视角的元杂剧旋律风格考辨之一》⑫，对元剧《单刀会》【新水令】字调腔格进行深入分析，此处应指昆腔元杂剧搬演。还有熊樱侨《戏曲曲牌【柳青娘】溯源及运用研究》⑬、于欢《〈纳书楹曲谱〉同名曲牌的整理与流变研究》⑭等论文同样关注戏曲曲牌问题，并进行溯源及应用分析。

尚有总结赏析性质的研究。李敏《论魏良辅在昆曲音乐上的主要成就》⑮，重点突出江南曲圣魏良辅对昆曲音乐史发展的贡献。王晓晖《昆曲行腔的音韵特质及审美价值》⑯抓住昆曲行腔的音韵特质及审美价值的问题

---

① 王志毅：《徐渭"声相邻"说与昆曲"主腔"渊源及关系论析》，《戏剧艺术》，2020年第3期。
② 刘晓明：《曲调行腔与明清戏曲表演范式的转移》，《戏剧艺术》，2020年第6期。
③ 刘叙武、李金凤：《川剧昆腔戏简论》，《四川戏剧》，2020年第5期。
④ 解玉峰：《论南戏、传奇声腔的三个问题》，《戏剧艺术》，2020年第3期。
⑤ 郑世鲜：《论20世纪初大剧种对地方小剧种的归化——以江苏地方戏为例》，《巢湖学院学报》，2020年第5期。
⑥ 李祥林：《从田野中把握民间小戏》，《文艺报》，2020-10-30(006)。
⑦ 丁嘉鹏：《昆曲〈十五贯〉的京剧流布》，《新剧本》，2020年第4期。
⑧ 顾兆琳：《精致的唱腔技艺是内心体验"外化"的保证——关于昆剧度曲技艺中存在的四个问题及其思考》，《曲学（年刊）》，2020年刊。
⑨ 许莉莉：《论明清曲谱中"昆板"的悄然出现》，《中国音乐学》，2020年第4期。
⑩ 杨彩霞：《国家出版基金曲艺类资助项目的价值目标分析——以"昆曲音乐概论"项目为例》，《出版广角》，2020年第20期。
⑪ 李淑芬、李文军：《民国皖南昆曲酬神戏民间抄本【混江龙】曲牌分析》，《黄河之声》，2020年第22期。
⑫ 李宏锋：《〈单刀会〉双调〈新水令〉字调腔格初探——基于语言音乐学视角的元杂剧旋律风格考辨之一》，《音乐文化研究》，2020年第3期。
⑬ 熊樱侨：《戏曲曲牌【柳青娘】溯源及运用研究》，《中国戏剧》，2020年第7期。
⑭ 于欢：《〈纳书楹曲谱〉同名曲牌的整理与流变研究》，《北方音乐》，2020年第16期。
⑮ 李敏：《论魏良辅在昆曲音乐上的主要成就》，《大观（论坛）》，2020年第5期。
⑯ 王晓晖：《昆曲行腔的音韵特质及审美价值》，《四川戏剧》，2020年第11期。

展开。

陈均《昆曲中的古琴》(《文史知识》2020 年第 11 期)就音乐乐器古琴与昆曲的关系进行讨论。

### 亮点二：昆曲现代戏及当代性

昆曲现代戏亟须及时总结经验，才能更好地继往开来。

朱恒夫《一次史无前例、继往开来的昆剧汇演与研讨盛会——1956 年上海昆剧观摩演出大会的经验》①，详细梳理归纳了 1956 年上海昆剧观摩演出大会所带来的思考和经验启迪。郭婧萱《昆曲剧团的资源整合与创新发展——基于江苏省演艺集团昆剧院的考察》则将目光投向了江苏省演艺集团昆剧院对昆剧资源产生的整合与创新发展作用。②

以上对全国代表性昆剧院团的实绩进行总结阐述。

刘轩《修改与丰富：当代昆剧演出形态的传承与演进模式略论》③，探讨当代昆曲演出形态的传承与演进模式，极有启发意义。刘雪瑽《昆曲对艺术传统与当代审美的兼顾——从青春版〈牡丹亭〉谈起》④，在传统与当代关系中讨论昆剧经典《牡丹亭》。罗怀臻《当传统拥抱新的时代——谈魏睿和她的昆剧〈浣纱记传奇〉》(《新剧本》2020 年第 3 期)、吴秀明《昆曲走向观众的有益尝试——以昆曲新编戏〈浮生六记〉为中心》(《戏剧文学》2020 年第 8 期)分别讨论昆曲新编戏《浣纱记传奇》《浮生六记》的重要价值和成就，揭示其成功经验和示范作用。赵建新《爱情、亲情与疫情，法度、态度与跨度——昆曲现代戏〈眷江城〉的成功与缺憾》⑤则讨论昆曲现代戏《眷江城》的得失经验，具有重要启发意义。

昆曲在当代的传播方式和语境生存问题也受到关注。例如，宋俊华《传统戏曲在当代的三种"活法"》⑥深刻思考了当代语境下传统戏曲的生存问题。

李紫、田中娟《融媒体背景下永嘉昆曲保护对策探讨》⑦讨论融媒体背景下永嘉昆曲的保护与传承。张弢、黄琳舒《以"昆曲"为名的微信公众号的调研分析》⑧关注当代戏曲的传播方式问题，具有极强的时代性。张军《昆曲"老革命"碰到直播"新问题"》⑨，表现当代昆曲人在戏曲演出传播过程中遇到的问题、困惑。袁媛《昆曲在当代的继承与发展》⑩同样涉及当代昆曲发展过程中不可回避的此类问题。

### 亮点三：昆曲红楼戏

自清中叶《红楼梦》风靡大江南北以来，昆曲红楼戏便成为一大亮点。

李玫《论荣国府演〈八义记〉八出和贾母对"热闹戏"的态度》⑪，以《红楼梦》中《八义记》8 出和贾母等人论戏为中心展开，实际讨论的是作者曹雪芹的戏曲观。

朱崇志《清末上海新丹桂茶园表演〈红楼梦〉戏曲考论》⑫集中考辨清末上海丹桂茶园红楼戏的演出问题。这是涉及晚清红楼戏在上海戏园的演出情况。

刘于锋、黄莹《〈红楼梦〉的当代昆曲改编与经典化》⑬提出当代红楼戏的改编与经典化议题。彭文静《昆曲在新旧两版电视剧〈红楼梦〉中的展现与作用》⑭，则关注到新旧版本电视剧《红楼梦》中的昆曲展现与作用。

尚有把梅兰芳与红楼戏结合进行研究的文章。刘衍青《梅兰芳"红楼戏"的守正与创新》⑮提出梅兰芳红

---

① 朱恒夫：《一次史无前例、继往开来的昆剧汇演与研讨盛会——1956 年上海昆剧观摩演出大会的经验》，《四川戏剧》，2020 年第 5 期。
② 郭婧萱：《昆曲剧团的资源整合与创新发展——基于江苏省演艺集团昆剧院的考察》，《中国民族博览》，2020 年第 12 期。
③ 刘轩：《修改与丰富：当代昆剧演出形态的传承与演进模式略论》，《戏剧艺术》，2020 年第 4 期。
④ 刘雪瑽：《昆曲对艺术传统与当代审美的兼顾——从青春版〈牡丹亭〉谈起》，《徐州工程学院学报(社会科学版)》，2020 年第 4 期。
⑤ 赵建新：《爱情、亲情与疫情，法度、态度与跨度——昆曲现代戏〈眷江城〉的成功与缺憾》，《艺术百家》，2020 年第 6 期。
⑥ 宋俊华：《传统戏曲在当代的三种"活法"》，《群言》，2020 年第 7 期。
⑦ 李紫、田中娟：《融媒体背景下永嘉昆曲保护对策探讨》，《艺术评鉴》，2020 年第 8 期。
⑧ 张弢、黄琳舒：《以"昆曲"为名的微信公众号的调研分析》，《戏剧之家》，2020 年第 13 期。
⑨ 张军：《昆曲"老革命"碰到直播"新问题"》，《上海戏剧》，2020 年第 4 期。
⑩ 袁媛：《昆曲在当代的继承与发展》，《北方音乐》，2020 年第 24 期。
⑪ 李玫：《论荣国府演〈八义记〉八出和贾母对"热闹戏"的态度》，《红楼梦学刊》，2020 年第 5 期.
⑫ 朱崇志：《清末上海新丹桂茶园表演〈红楼梦〉戏曲考论》，《红楼梦学刊》，2020 年第 3 期。
⑬ 刘于锋、黄莹：《〈红楼梦〉的当代昆曲改编与经典化》，《红楼梦学刊》，2020 年第 4 期。
⑭ 彭文静：《昆曲在新旧两版电视剧〈红楼梦〉中的展现与作用》，《民族艺林》，2020 年第 3 期。
⑮ 刘衍青：《梅兰芳"红楼戏"的守正与创新》，《中国文化研究》，2020 年第 3 期。

楼戏的守正与创新问题，把历史传承与时代革新结合起来进行研究。吕仕伟《从林黛玉到梅兰芳：现代红楼文化传播与鲁迅的文化理性》①，着力于对现代红楼文化传播与鲁迅等知识分子的文化理性之间的复杂关系进行探讨。

### 亮点四：昆曲与电影电视

舞台艺术的昆曲不可避免与电影电视发生交融与碰撞。王乾宇《电影化过程中昆曲表演假定性的困境——以舞台版〈牡丹亭〉和两版电影为例》②，以舞台版和电影版《牡丹亭》做比较，集中讨论昆曲表演中假定性与电影艺术融合碰撞的矛盾困境。张安琪《电影版与舞台版〈牡丹亭·游园惊梦〉的比较研究》③，同样关注到了电影版与舞台版《牡丹亭》的艺术呈现差异。

柳文惠《气质暗合与情感超越——昆曲对杨凡电影的影响》（《民族艺林》2020年第3期）具体到昆曲对杨凡电影艺术的影响。彭文静《昆曲在新旧两版电视剧〈红楼梦〉中的展现与作用》④，具体讨论电视剧《红楼梦》中昆曲的展现与作用。

### 其　他

1. 昆曲与戏曲理论

任何剧种声腔的研究均需要戏曲理论的支撑与总结。作为曲唱大家，俞振飞的文章尤其值得重视。《曲学》刊登已故昆曲名家俞振飞《昆曲源流及其变革》⑤一文，讨论昆曲源流及变革问题，在舞台实践的基础上进行理论高度的梳理，值得关注。

戏曲美学作为重要话题得到足够的关注。吴民《〈戏史辨〉的戏曲生态美学建构意义——以陈多、洛地的戏曲观为视域》⑥，从戏曲生态美学角度分析已故戏曲专家陈多、洛地等人的戏曲观问题。刘津《论昆曲〈桃花扇〉舞台美学的中西交融与本体转向》⑦，探讨《桃花扇》舞台美学及本体转向问题，将中外戏剧进行对比研究。安棐智《焦循"崇花贬雅"戏曲美学观新探》⑧对清中期焦循的戏曲美学观进行卓有成效的解读。吴民《〈戏史辨〉的戏曲生态美学建构意义——以陈多、洛地的戏曲观为视域》⑨，以陈多、洛地等人的戏曲观为例，对《戏史辨》戏曲生态美学的价值和意义进行阐述。

黄金龙《"骈俪语言"遮蔽下的曲学探索——明传奇"骈绮派"再反思》⑩，对明传奇骈俪派与曲学史关系进行了较有新意的探讨。

2. 昆曲与名家名剧

作为南京大学知名昆曲专家，吴新雷曲学人生极有代表性。徐有富《吴新雷：我和昆曲有故事》⑪，南京大学昆曲专家吴新雷先生与昆曲有着深厚的不解之缘，他的昆曲人生串联着海内外昆曲人，以及高校科研人员与专业艺人、业余曲家，自成华丽乐章。

当代较为活跃的戏曲演员或剧作家不容忽视。李迪《湘昆国家级非遗传承人雷子文访谈录》⑫对国家级非遗传承人湘昆雷子文进行深度访谈，总结湘昆艺术的重要成就。罗怀臻、张之薇《以回归为驱动力的创新——罗怀臻访谈》（《艺术评论》2020年第9期）突显了罗怀臻剧本创作的精髓，汪人元《罗周戏剧创作观察》⑬对昆曲编剧罗周的戏剧创作经验进行了总结和陈述。

张一帆《〈十五贯〉作者曾易名"李红"》⑭，对新中国成立后昆剧演出史上重要剧目《十五贯》的作者问题进行细致发掘。俞丽伟《梅兰芳演出剧目的历史分期概述》（《北方工业大学学报》2020年第3期）回顾伶界大王梅兰芳不同阶段的代表性剧目。

---

① 吕仕伟：《从林黛玉到梅兰芳：现代红楼文化传播与鲁迅的文化理性》，《安徽大学学报（哲学社会科学版）》，2020年第5期。
② 王乾宇：《电影化过程中昆曲表演假定性的困境——以舞台版〈牡丹亭〉和两版电影为例》，《民族艺林》，2020年第2期。
③ 张安琪：《电影版与舞台版〈牡丹亭·游园惊梦〉的比较研究》，《民族艺林》，2020年第3期。
④ 彭文静：《昆曲在新旧两版电视剧〈红楼梦〉中的展现与作用》，《民族艺林》，2020年第3期。
⑤ 俞振飞：《昆曲源流及其变革》，《曲学》（年刊），2020年刊。
⑥ 吴民：《〈戏史辨〉的戏曲生态美学建构意义——以陈多、洛地的戏曲观为视域》，《戏剧文学》，2020年第6期。
⑦ 刘津：《论昆曲〈桃花扇〉舞台美学的中西交融与本体转向》，《戏剧艺术》，2020年第3期。
⑧ 安棐智：《焦循"崇花贬雅"戏曲美学观新探》，《晋阳学刊》，2020年第3期。
⑨ 吴民：《〈戏史辨〉的戏曲生态美学建构意义——以陈多、洛地的戏曲观为视域》，《戏剧文学》，2020年第6期。
⑩ 黄金龙：《"骈俪语言"遮蔽下的曲学探索——明传奇"骈绮派"再反思》，《文化艺术研究》，2020年第4期。
⑪ 徐有富：《吴新雷：我和昆曲有故事》，《中国社会科学报》，2020-07-22（011）。
⑫ 李迪：《湘昆国家级非遗传承人雷子文访谈录》，《文化遗产》，2020年第4期。
⑬ 汪人元：《罗周戏剧创作观察》，《戏曲研究》，2020年第3期。
⑭ 张一帆：《〈十五贯〉作者曾易名"李红"》，《博览群书》，2020年第6期。

当今昆剧舞台老、中、青力量均有出色代表。以岳美缇、石小梅、黎安、沈昳丽等人为例，分别有相关文章进行讨论。譬如，通过岳美缇、蔡晴《在最寂寞的时候看到一种希望》(《上海戏剧》2020 年第 5 期)、何晗《昆曲折子戏的传承与创造——梨园伉俪剧作家张弘、昆曲表演艺术家石小梅专访》(《中国戏剧》2020 年第 7 期)，以及荣广润《行到水穷处，坐看云起时：走进黎安的艺术人生》(《中国戏剧》2020 年第 7 期)、王馗《无限枝头好颜色——用生命演绎角色的谷好好》(《中国戏剧》2020 年第 9 期)、胡晓军《一生爱好是天然：我眼中的昆剧表演艺术家沈昳丽》(《中国戏剧》2020 年第 25 期)等诸篇文章，可以深入了解上海昆剧团薪火相传的艺术生命。

赵俏蓓《利用现代与尊重传统：白先勇新版昆曲〈玉簪记〉》(《戏剧之家》2020 年第 22 期)、王鑫《〈玉簪记〉倜傥风流岳美缇表演分析》(《戏剧之家》2020 年第 23 期)等文章表现出对名剧《玉簪记》演出的关注。

### 3. 昆曲与学校教育

昆曲与中小学教育之间本应该呈现良性互动关系。

张协力《领略昆曲之美，树立文化自信——以汤显祖〈牡丹亭〉在中学历史教学中的运用为例》①，讨论汤显祖《牡丹亭》在中学历史教学中的运用问题。李克玲《戏曲鉴赏教学的"践"与"思"——以"百戏之祖——昆曲"的教学为例》②同样讨论昆剧在戏曲鉴赏教学中的理论与实践关系。成林鸿《基于传统戏曲的初中音乐课堂教学探究——以昆曲为例》③讨论初中音乐课堂中传统戏曲的教学情况。

高校同样值得关注。潘汉秋《谈"戏曲进校园"对中国传统文化传承的认识》④关注到戏曲进校园与传统文化之关系。郭立冬《论新时代背景下"戏曲进高校"的育人价值与创新进路》(《中国戏剧》2020 年第 8 期)对新时代背景下"戏曲进高校"的育人价值与创新路径展开讨论。

### 4. 昆曲与服饰文化

苏文灏《基于青春版〈牡丹亭〉戏服的昆曲戏衣"世俗化"解析》⑤，以青春版《牡丹亭》为例，探讨昆曲戏衣世俗化现象。姚孜晔、刘悦、李若辉《昆曲服饰艺术特征的演变》⑥对昆曲服饰艺术特征的演变进行归纳总结。

王馨悦、李若辉《昆曲服饰艺术内涵及其在现代设计中的应用研究》(《汉字文化》2020 年第 S2 期)则注意到昆曲服饰艺术内涵在现代设计中的应用研究问题。

### 5. 昆曲文本研究

昆曲文本研究本应是基础研究，任何时候都不应忽视，但近两年昆曲研究转向演出传播、音乐声腔较多，形成了鲜明对比。陈飚《永昆〈琵琶记〉版本溯源与文体特征论析》⑦，探讨永昆《琵琶记》的版本溯源和文本特征分析，显示了独具特色的眼光和重要价值。

综上所述，2020 年昆曲研究无论是选题角度还是研究方法及研究材料等，均有很大推进和收获，尤其是视野多元和跨学科融合方面特色明显。既有昆曲与地方文化、昆曲与唱演、昆曲与剧种声腔，以及昆曲与海外传播等持续热度的领域，也有昆曲音律、昆曲红楼戏、昆曲现代戏以及昆曲与电影电视等颇有难度且令人耳目一新的新成果。昆曲与戏曲理论、昆曲的当代传承和当代性问题、昆曲与学校教育等问题同样得到了应有的关注。此外，昆曲与名家名剧、昆曲与服饰文化等也是年度研究中的亮点。

---

① 张协力：《领略昆曲之美，树立文化自信——以汤显祖〈牡丹亭〉在中学历史教学中的运用为例》，《中学历史教学》，2020 年第 5 期。
② 李克玲：《戏曲鉴赏教学的"践"与"思"——以"百戏之祖——昆曲"的教学为例》，《中小学音乐教育》，2020 年第 6 期。
③ 成林鸿：《基于传统戏曲的初中音乐课堂教学探究——以昆曲为例》，《黄河之声》，2020 年第 18 期。
④ 潘汉秋：《谈"戏曲进校园"对中国传统文化传承的认识》，《黄河·黄土·黄种人》，2020 年第 17 期。
⑤ 苏文灏：《基于青春版〈牡丹亭〉戏服的昆曲戏衣"世俗化"解析》，《服饰导刊》，2020 年第 4 期。
⑥ 姚孜晔、刘悦、李若辉：《昆曲服饰艺术特征的演变》，《染整技术》，2020 年第 11 期。
⑦ 陈飚：《永昆〈琵琶记〉版本溯源与文体特征论析》，《戏剧之家》，2020 年第 30 期。

# 徐渭"声相邻"说与昆曲"主腔"渊源及关系论析（存目）①

王志毅②

（原载《戏剧艺术》2020年第3期）

# 论明清曲谱中"昆板"的悄然出现③

许莉莉④

曲谱中载录点板——以表示曲调的板数、板位，是从明代沈璟的《增定南九宫曲谱》开始的。此后，点板即成为南曲谱中的必载内容，几乎后来所有曲谱中都有这项内容。然而，除了王正祥的《新定十二律京腔谱》与《新定十二律昆腔谱》外，未见其他制谱者言明自己所载的点板为哪种声腔的板。

尽管曲谱向来不提其点板所属的声腔，但从谱中所载点板的实际看，后期的曲谱如《南词定律》《九宫大成南北词宫谱》中的点板，已明显可见很多确为昆腔的板（不唯正板几乎相同，就连加出的赠板，乃至曲调旋律也与后世昆曲谱基本一致）。再观察前期的曲谱，如《增定南九宫曲谱》《南词新谱》等，却难以判断其是否为昆板。其中的点板，有时与后世昆曲谱有明显不一致之处。

为了探索昆板的来历，笔者对历代曲谱中的点板做了比勘。比勘后发现，昆腔曲师的个性化改板被愈来愈明显地吸纳到曲谱中，传统南曲板则愈来愈被昆板所取代。曲谱的编撰者，时常持有截然不同的制曲观。点板，常常是他们亮明观点并干预现实的手段。

## 一、曲谱点板之殊派

如果把明清几部主要曲谱拿出来比较其点板，会发现曲谱自然呈现出两类：一类如《增定南九宫曲谱》《南词新谱》《九宫谱定》；另一类如《南曲九宫正始》《南词定律》《九宫大成南词宫谱》《新定十二律昆腔谱》。后一类的点板明显合乎清中叶以来的昆曲工尺谱，因而很有理由怀疑它们这一支就已是昆腔点板。

做这样的点板比较研究，需要挑选一些条件适宜的曲牌。比如，这个曲牌在各个曲谱中都有，且这个曲牌在各曲谱中的曲词范例都一致⑤；此外，此曲牌此曲例尚有多个版本的昆曲工尺谱传世⑥。这样才能比较得出，某曲谱中该曲牌的点板是不是可能已改为昆腔板。笔者依此思路选取了一些曲牌进行点板的考察、比较，发现总是《南曲九宫正始》《南词定律》《九宫大成南词宫谱》《新定十二律昆腔谱》之间的点板相一致，而明显与《增定南九宫曲谱》《南词新谱》《九宫谱定》不同。以【月儿高】【腊梅花】【香遍满】【普天乐】诸曲牌为例，它们的点板情况都反映了这一事实。

（一）【月儿高】。各谱均有"看遍闲花草"一曲。其中"共佳人"三字上的点板情况，在《南曲九宫正始》《南词定律》二谱中一致——板在"佳"字上，《九宫大成南词宫谱》也与它们相近；而《增定南九宫曲谱》《南词新谱》《寒山堂新定九宫十三摄南曲谱》（以及《寒山曲谱》）、《九宫谱定》则与它们不同——板在"共"字与"人"字上（如图1对比所示。由于《九宫谱定》的点板总是与《增定南九宫曲谱》相同，因而下图中俱不列出）。

---

① 本文为2016年度教育部人文社会科学研究规划基金"永昆与清代戏曲工尺谱同名曲牌的整编与研究"（项目编号：16YJA760040）的阶段性成果。
② 作者单位：上海戏剧学院研究生部、温州大学音乐学院。
③ 本文系国家社科基金青年项目"元明清曲谱形态与文化研究"（项目编号：13CZW041）的阶段性成果。
④ 许莉莉（1979— ），女，南京大学文学院副教授。
⑤ 倘若某曲牌在不同的曲谱中曲词范例不同，那么对比出的结果也很难说明问题。
⑥ 本文所用的传世昆曲工尺谱及其版本：《纳书楹曲谱》《集成曲谱》《昆曲大全》三谱俱使用洪惟助《昆曲宫调与曲牌》中光盘数据库的曲谱图像，详见洪惟助《昆曲宫调与曲牌》，2010年；另使用张紫东《昆剧手抄曲本一百册》，广陵书社，2009年。

《增定南九宫曲谱》　《南词新谱》　《南曲九宫正始》　《寒山曲谱》　《寒山堂新定九宫十三摄南曲谱》　《南词定律》　《九宫大成南词宫谱》

图1①

（二）【腊梅花】。各谱均收《琵琶记》"孩儿出去"一曲。其首句"在今日中"的点板结构，在两类曲谱中也不同。《南曲九宫正始》《南词定律》《九宫大成南词宫谱》《纳书楹曲谱》《集成曲谱》《与众曲谱》《昆曲大全》《昆剧手抄曲本一百册》中的情况都相同——板在"今"与"中"；而《增定南九宫曲谱》《南词新谱》则板在"在"与"中"②（如图2对比所示）。

对于"在今日中"这几个字的点板，《增定南九宫曲谱》与《南曲九宫正始》还在批注中强调了他们所定点板的位置。由批注可知，双方完全知道彼此的不同意见，然而却选择了不同于对方的意见。《增定南九宫曲谱》认为"在"字是实字，其上有一板。它说有的版本里没有"在"这一实字，是不对的："或无'在'字，非也。"③《南曲九宫正始》完全知道沈璟意见的来历、用意，却不赞同其意见："首句之'在'字，时谱亦作实字，欲合《拜月亭》体，且又注曰'无在字，非也'。何不思《荆钗》《杀狗》乎？"④它选择了不同的点板方案——"在"非实字，其上无板。可见，二谱观点针锋相对，《南曲九宫正始》我行我素。

由此例可以看出，以《南曲九宫正始》为首的《南词定律》《九宫大成南词宫谱》，与传世的昆曲工尺谱《集成曲谱》《昆曲大全》《昆剧手抄曲本一百册》等，在点板上是一致的，与《增定南九宫曲谱》《南词新谱》的点板不同。

（三）【香遍满】。此曲牌在第四句末的点板结构上，《南曲九宫正始》《寒山曲谱》《南词定律》《新定十二律昆腔谱》都与《增定南九宫曲谱》《南词新谱》不同，而与后世的昆曲工尺谱相同（如图3对比所示）。

---

① 以上分别出自《增定南九宫曲谱》第107页，《南词新谱》第130页，《南曲九宫正始》第1748册第634页，《寒山曲谱》第1750册第573页，《寒山堂新定九宫十三摄南曲谱》第1750册第691页，《南词定律》第1751册第511页，《九宫大成南北词宫谱》第1753册第723页。其中《增定南九宫曲谱》《南词新谱》引自王秋桂主编《善本戏曲丛刊》，学生书局，1984—1987年；其余曲谱引自《续修四库全书》编委会编《续修四库全书》，上海古籍出版社，2013年。下文所引用曲谱版本同此。

② 《琵琶记》"孩儿出去"一曲首句"在今日中"对《新定十二律昆腔谱》点板与《增定南九宫曲谱》虽相同，但《新定十二律昆腔谱》末句"高"字上无板，与后世昆曲谱同。

③ 沈璟：《增定南九宫曲谱》，学生书局，1984—1987年，第113页。

④ 徐于室：《南曲九宫正始》，《续修四库全书》第1748册，上海古籍出版社，2013年，第611页。它所称的"时谱"就是沈璟之谱。

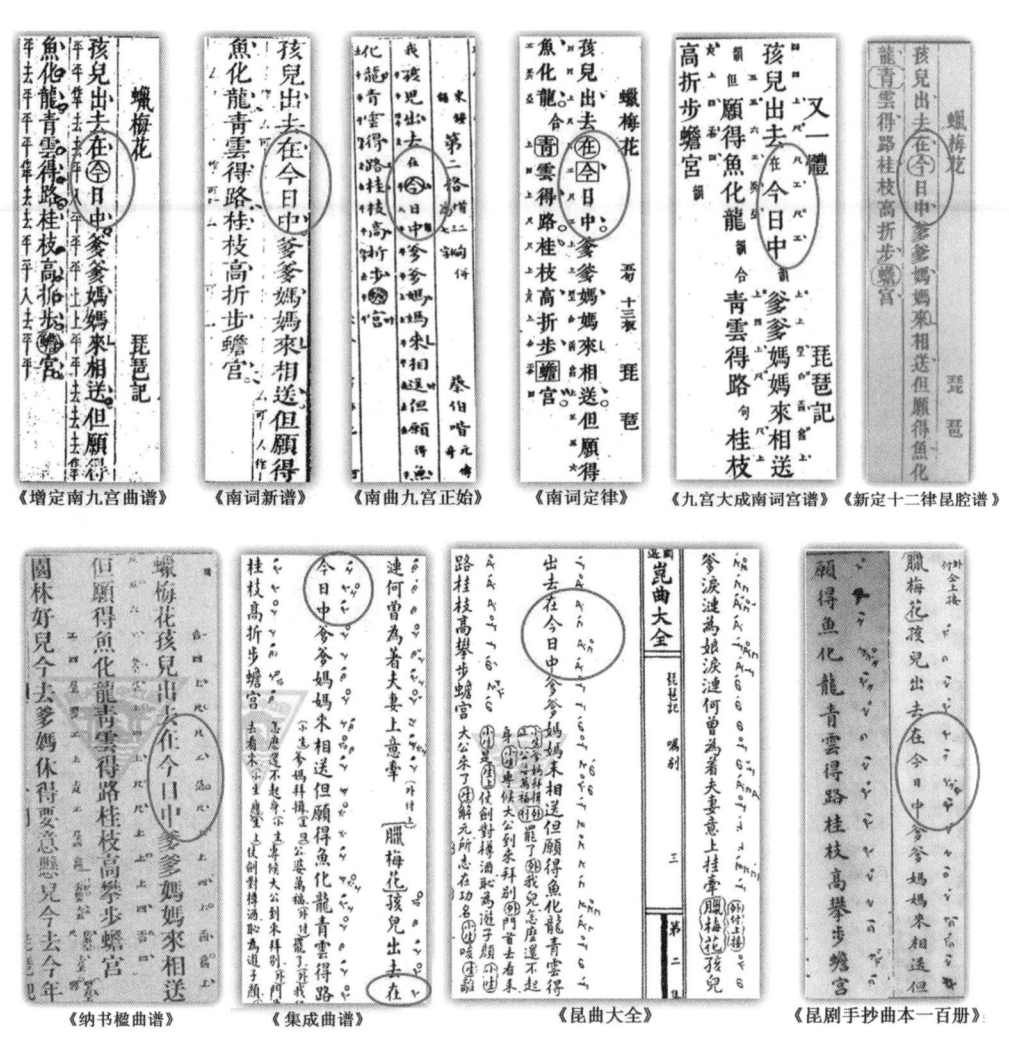

图 2①

以上【香遍满】诸谱中的曲例牵涉到两支,一支为散曲"鸾凰同聘",另一支为《琵琶记》里的"论来汤药"。《琵琶记》曲例,今尚能寻得其昆曲工尺谱,那支散曲却无法寻得其昆曲工尺谱。然而,这两支曲例,从一开始的《增定南九宫曲谱》就在批注中将它们相提而论,且有争议的点板部位仅牵涉两个字——第四句末二字。因此尽管曲词不同,但比勘部分并不复杂,不难将两支曲例的点板放在一起讨论。有争议的点板在于:此曲牌第四句的末二字,点板到底是在末字上还是在倒数第二字上? 沈璟说:原应该点在末字上,因为末字本是个韵脚;然而《琵琶记》由于其末字失韵,所以歌者就挪板至倒数第二字了。② 沈璟鉴于《琵琶记》有失韵之病,便只选了散曲"鸾凰同聘"入谱。然而《新定十二律昆腔谱》中《琵琶记》里的"论来汤药"——"来往""后"字上俱无

---

① 以上分别为《增定南九宫曲谱》第 113 页,《南词新谱》第 134 页,《南曲九宫正始》第 1748 册第 611 页,《南词定律》第 1751 册第 514 页,《九宫大成南北词宫谱》第 1753 册第 741 页,《新定十二律昆腔谱》卷八林钟律第 10 页左(古典文学出版社,1958 年影印《暖红室汇刻传奇》本),《纳书楹曲谱》正集卷一《琵琶记·分别》,《集成曲谱》金集《琵琶记·嘱别》,《昆曲大全》之《琵琶记·嘱别》(以上三谱使用洪惟助《昆曲宫调与曲牌》中光盘数据库的曲谱图像,2010 年),《昆剧手抄曲本一百册》第二函第十一册《琵琶记·嘱别》(广陵书社,2009 年)。

② 沈璟原注云:"按《琵琶记》此调……第四句云'你只索闹闹',又不用韵,故唱之者点板在'闹'字上。"详见沈璟,《增定南九宫曲谱》,第 409 页。此外,《南音三籁》第 171、181 页也有围绕这个问题的辨析。《太霞新奏》第 287 页、第 291 页、第 295 页、第 299 页上有不同意见。详见《南音三籁》《太霞新奏》,王秋桂主编:《善本戏曲丛刊》,学生书局,1984—1987 年。

板,而"遮"字上有二板(一正板和一截板),"拥"字上有板①。后一类明显与后世昆曲谱《集成曲谱》《昆剧手抄曲本一百册》中一致(如图4对比所示)。

这样的例子还有很多,暂不一一罗列。经由以上诸例,可将曲谱分为两类:一类以《增定南九宫曲谱》《南词新谱》为代表,另一类则是《南曲九宫正始》《南词定律》《九宫大成南北词宫谱》《新定十二律昆腔谱》。后一类曲谱,其点板总是与清中叶以来的昆戏乐谱点板一致。

尤其是《南词定律》与《九宫大成南北词宫谱》,很明显与昆曲有相当直接的关系,不仅其中的点板与昆戏曲谱一致,且其中很多整曲工尺谱都明显与昆戏曲谱吻合,因此它们与昆腔的关系极为密切。《新定十二律昆腔谱》本身已以"昆腔"为名,其与昆腔的关系自不必说。因此,以下我们将重点讨论《南曲九宫正始》。《南曲九宫正始》的点板明显靠拢昆腔的传承线,那么是否可以说明它可能是昆腔点板?

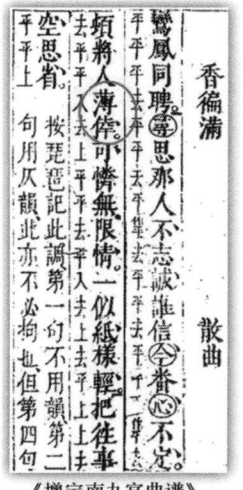
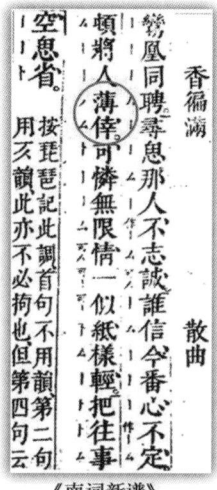
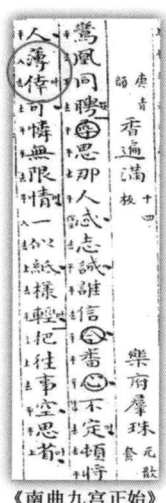
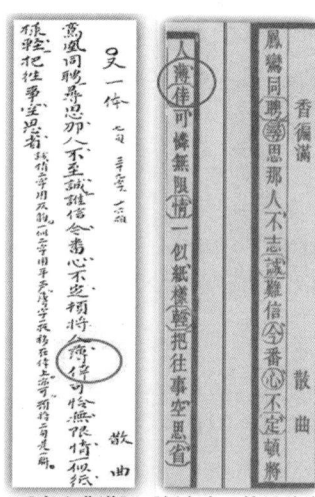

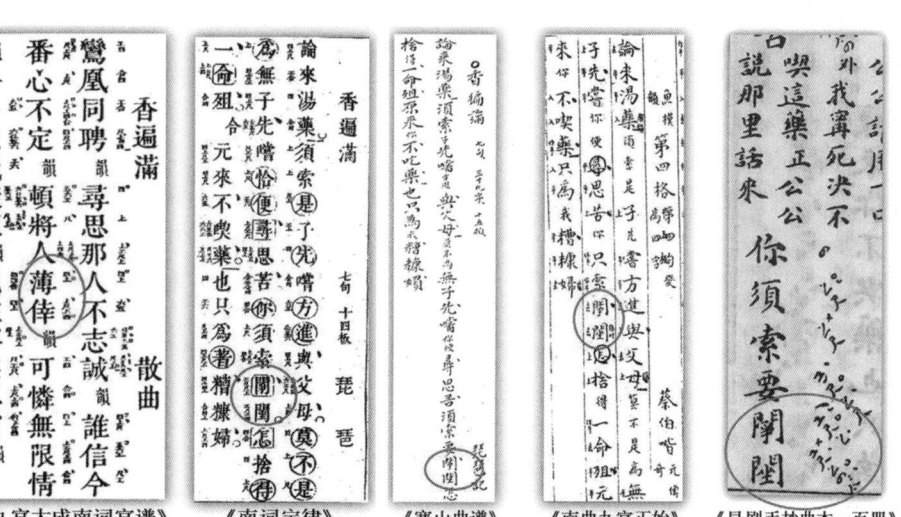

图 3②

---

① 《九宫大成南词宫谱》中"来"字上是空心圈,非板。此谱中相关点板墨迹虽不甚清晰,但似乎接近后一类。
② 以上分别为《增定南九宫曲谱》第408—409页,《南词新谱》第459页,《南曲九宫正始》第1749册第197页,《寒山曲谱》第1750册第353页,《新定十二律昆腔谱》卷十南吕律第6页右,《九宫大成南北词宫谱》第1755册第162页,《南词定律》第1752册第296页,《寒山曲谱》第1750册第353页,《南曲九宫正始》第1749册第199页,《昆剧手抄曲本一百册》第二函第十三册《琵琶记·汤药》。

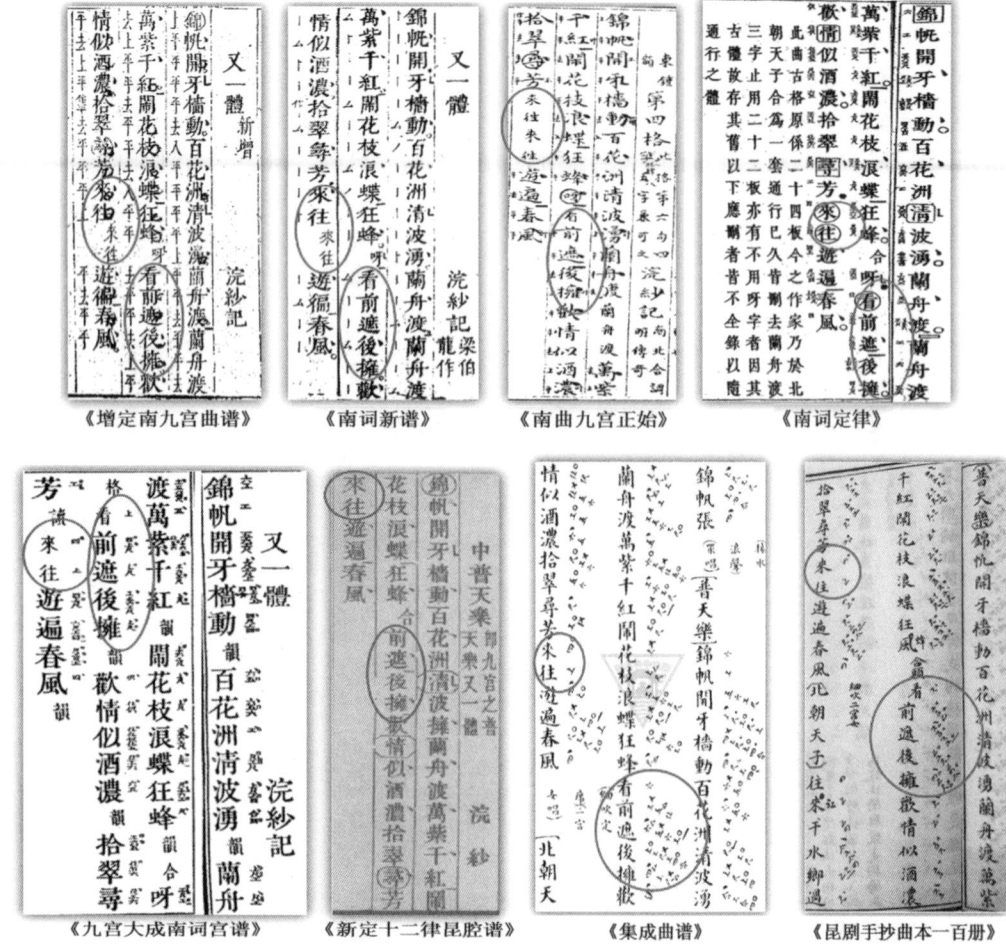

图 4①

## 二、《南曲九宫正始》引"昆板"入谱之可能性

如果仅凭《南曲九宫正始》中的点板，与《南词定律》《九宫大成南北词宫谱》这些明显载有昆腔的曲谱，与《新定十二律昆腔谱》这样明确冠以"昆腔"之名的曲谱，以及诸多传留至今的昆戏乐谱的点板相吻合这一点，还不敢轻下断言《南曲九宫正始》就是昆腔点板的话，那么当我们注意到《南曲九宫正始》的制谱者之一钮少雅，即昆腔改革者魏良辅的再传弟子时，这一推断的合理性将得到进一步证明。

"云间徐子室辑，茂苑钮少雅订"——这是《南曲九宫正始》每一卷所题的著者信息。徐庆卿，号子室（一作于室），出身士林，是"嘉靖朝宰辅文贞公之曾孙"②。钮少雅是曲师，自年少时便习曲，曾受"武陵、黄海、荆溪、魏塘之招，共延及二十载"，又值"郑、郭、徐三宅相爱，又延及九年"，60岁左右才受"云间子室徐公相招"，"历十二炎霜"③。他俩合作的曲谱未及付梓，徐庆卿即去世。徐临终以曲谱托付钮少雅，钮少雅后续又进行了一些工作。直到钮少雅90岁左右时，这部曲谱才得以问世④。

---

① 以上出自《增定南九宫曲谱》第199页，《南词新谱》第230页，《南曲九宫正始》第1750册96页，《南词定律》第1751册第280页，《九宫大成南北词宫谱》1754册537页，《新定十二律昆腔谱》卷六中吕律第10页右，《集成曲谱》玉集《浣纱记·打围》，《昆剧手抄曲本一百册》第一函第八册《浣纱记·打围》。
② 钮少雅：《钮少雅自序》，《中国古典戏曲序跋汇编》（一），齐鲁书社，1989年，第84页。
③ 钮少雅：《钮少雅自序》，《中国古典戏曲序跋汇编》（一），齐鲁书社，1989年，第83页、第84页、第85页。
④ 该曲谱的问世时间，可参酌各家所撰序言的时间。《南曲九宫正始》姚思之序作于钮少雅88岁，冯旭之序作于钮少雅92岁，吴亮中之序当作于钮少雅84岁。

关于徐庆卿与钮少雅的分工,根据他们的身份、专长,可推断得出:徐庆卿的主要工作在搜集文献,考订曲本,所谓"遍访海内遗书"①;钮少雅作为曲师,一定善于在点板上下功夫。如果联系同样含有二人编撰之功的《北词广正谱》来看——其所题编著者为"华亭徐子室原稿,茂苑钮少雅乐句,吴门李玄玉更定,长洲朱素臣同阅",则可知钮少雅的主要工作在"乐句"。又联系"北曲之板以节句"②,则知"乐句"必与点板有关。再者,吴亮中为《南曲九宫正始》所作序中也说:"云间徐子室先生,殆词家龙象也。吴门钮翁少雅,则又律中鼻祖矣。"③可见,他们二人在文辞与音乐上的分工广为人知。

倘若钮少雅确属魏良辅之昆山腔嫡派,而他又确实执笔于《南曲九宫正始》的点板,那么在《南曲九宫正始》里引入昆腔点板,则顺理成章,几无疑窦。而事实正是如此。

(一)钮少雅是昆腔曲师魏良辅的再传弟子,他是昆腔的实践者、推行者

钮少雅在《南曲九宫正始》自序中讲述了自己的主要人生经历,包括求学经历。

钮少雅年少时曾特意往娄东地区访寻魏良辅(约万历十六年),欲拜其为师,结果发现魏良辅早已故去:"弱冠时闻娄东有魏良辅者,厌鄙海盐、四平等腔,而自制新声。腔用水磨,拍捱冷板,每度一字,几尽一刻。飞鸟为之徘徊,壮士闻之悲泣,雅称当代。余特往之,何期良辅已故矣。计余之生,与彼相去已久。"④

而后,钮少雅又寻访到魏良辅的弟子张五云,跟随他学习了一段时间:"访闻衣拂之授,则有张氏五云先生,字铭盘,万历丁丑进士,北京都水司郎中,加赠奉政大夫,然今闲居林下。余即具刺奉谒,幸即下榻数旬,且又情投意惬。"⑤但是后来钮少雅与张五云不得不分别:"不意适有河梁恨促,幸而临别,以余同里芍溪吴公相荐。"⑥于是,钮少雅又结识了张五云最为欣赏的吴芍溪。钮少雅向吴芍溪学习了三年:"芍溪者,乃先生之得意上首也。余归即具刺谒之,幸亦无拒。余仍以五云之礼事之,彼亦以五云之道教我,彼此相得,先后三年。"⑦

吴芍溪蓦然去世后,钮少雅又结识了任小泉、张怀仙(大概在万历二十一年)。他特意提到:"此二公,亦皆良辅之派也。"⑧

由《南曲九宫正始》的钮少雅自序看,钮少雅非常有意地介绍自己师从魏良辅一派,认为自己经过虔诚求学,并以此为荣。如"自序"中提到的"虽不能入魏君之室,而亦循循乎登魏君之堂"⑨。

(二)钮少雅多次在曲谱中提到自己擅自改动点板的理由

传统曲学观中,曲牌的板数、板位不可擅改,所谓"南曲之板,分毫不可假借","板在何字何腔,千首一律"。⑩"古腔古板,必不可增损。"⑪"调不出入……板不可参差。"⑫

然而,钮少雅毫不讳言自己在制谱时擅改了点板。他在一些曲牌后详加批注,辨明自己改动点板的理由。

比如【刮地风】。沈璟《增定南九宫曲谱》有"天昏地黑迷去程"(选自《拜月亭》)一句,其中"天昏"的"昏"字用一正板一截板(如图5左所示)。然而《南曲九宫正始》却认为这样不合理,因为这种点板格局,势必将此句断成"天昏——地黑迷去程"两截——于文理不通,文理原当是"天昏地黑——迷去程"两截,于是《南曲九宫正始》中将"昏"字上这一正板一截板都删去了(如图5中所示),而在原本无板的"地"字上添出一板。能当此举者,定是钮少雅。

《南曲九宫正始》在此曲牌下批注道:"第九韵'天昏'之'昏'用一正一截板,不思下截'地黑迷去程'是何

---

① 钮少雅:《钮少雅自序》,《中国古典戏曲序跋汇编》(一),齐鲁书社,1989年,第85页。
② 徐大椿:《乐府传声》,《中国古典戏曲论著集成》(七),中国戏剧出版社,1959年,第182页。
③ 钮少雅:《钮少雅自序》,《中国古典戏曲序跋汇编》(一),齐鲁书社,1989年,第88页。
④ 钮少雅:《钮少雅自序》,《中国古典戏曲序跋汇编》(一),齐鲁书社,1989年,第83页。
⑤ 钮少雅:《钮少雅自序》,《中国古典戏曲序跋汇编》(一),齐鲁书社,1989年,第83页。
⑥ 钮少雅:《钮少雅自序》,《中国古典戏曲序跋汇编》(一),齐鲁书社,1989年,第83页。
⑦ 钮少雅:《钮少雅自序》,《中国古典戏曲序跋汇编》(一),齐鲁书社,1989年,第83页。
⑧ 钮少雅:《钮少雅自序》,《中国古典戏曲序跋汇编》(一),齐鲁书社,1989年,第83页。
⑨ 钮少雅:《钮少雅自序》,《中国古典戏曲序跋汇编》(一),齐鲁书社,1989年,第83页。
⑩ 徐大椿:《乐府传声》,《中国古典戏曲论著集成》(七),中国戏剧出版社,1959年,第181页。
⑪ 王骥德:《曲律》,引用沈璟语,《中国古典戏曲论著集成》(四),中国戏剧出版社,1959年,第118页。
⑫ 袁于令:《南音三籁·序》,《中国古典戏曲序跋汇编》(一),齐鲁书社,1989年,第62页。

文理耶？此二板施于下格《崔君瑞》之此句此字则可。"①这里又提到了另一曲例——《崔君瑞》中的此曲，它被《南曲九宫正始》作为【刮地风】的第二格。而《增定南九宫曲谱》只有一格。在《崔君瑞》中此曲此句为"行行袖梢不住遮"——其文理为"行行——袖梢不住遮"。所以钮少雅认为，像这样的文理便可以用"此二板"——一正一截板，于是他没有做改动（如图5右所示）。这说明，钮少雅的改板，是依据曲词文理是否受到破坏，倘无碍于文理，则不会去改；倘有碍于文理，则会大胆去改。

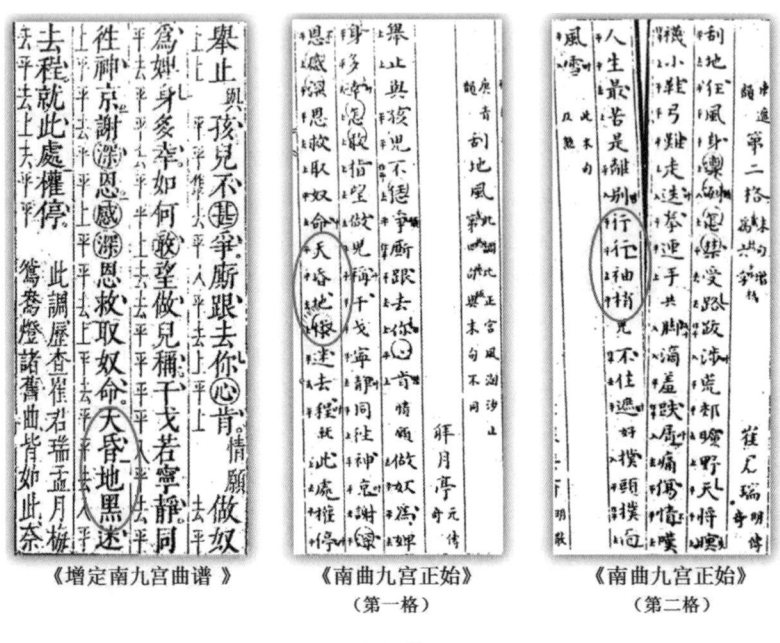

《增定南九宫曲谱》　《南曲九宫正始》　《南曲九宫正始》
　　　　　　　　　　（第一格）　　　　（第二格）

图 5②

再如【画眉序】。《增定南九宫曲谱》与《南曲九宫正始》中都以《西厢记》"欲成凤鸾交"为曲例。其倒数的两句为"静听句意十分妙，光风霁月逍遥"。沈璟说："今人或于'听'字处用韵，或于'妙'字处却不用韵，皆可。"③《南曲九宫正始》则不这么认为，明确说"此言误矣"④，"若此，则此句似乎二字、五字之句也"⑤。也就是说，如果"听"字处用韵的话，就变成"静听——句意十分妙"的二、五句式——与原来的文意"静听句意——十分妙"不合。且此处若"可韵可句"的话，易与【春云怨】末二句相混——"今【画眉序】此句此字断不可效之，不然二调无别矣。"⑥即使《西厢记》这里的"听"字并未用韵，但据《南曲九宫正始》所说，今人还是会唱得像二、五句式——"今时唱皆于此句连用二板于第一、第二字上，益似二字、五字之句也"。为了避免把它唱成二、五句式，《南曲九宫正始》制谱者建议改板："今试以第二字之一板移于第三字上，庶免二字句之疑，不识可否，俟审音者订正。"⑦能做出这样的建议者，只有钮少雅。

（三）钮少雅的改板思路，是一曲一式，正合乎今昆曲的情况

从前文【刮地风】【画眉序】两则例子可以看到，钮少雅的改板只针对某支具体的曲子，而非泛用于某一曲牌。第一则例子中，他只改《拜月亭》中的曲子，其他如《崔君瑞》中的曲子，就不改，保持原样。第二则例子

---

① 徐于室：《南曲九宫正始》，《续修四库全书》第1748册，上海古籍出版社，2013年，第430页。
② 沈璟：《增定南九宫曲谱》，学生书局，1984—1987年，第473页；《南曲九宫正始》，《续修四库全书》第1748册，上海古籍出版社，2013年，第429页、第430页。
③ 沈璟：《增定南九宫曲谱》，学生书局，1984—1987年，第460页。
④ 徐于室：《南曲九宫正始》，《续修四库全书》第1748册，上海古籍出版社，2013年，第397页眉批。
⑤ 徐于室：《南曲九宫正始》，《续修四库全书》第1748册，上海古籍出版社，2013年，第399页。
⑥ 徐于室：《南曲九宫正始》，《续修四库全书》第1748册，上海古籍出版社，2013年，第398—399页。
⑦ 徐于室：《南曲九宫正始》，《续修四库全书》第1748册，上海古籍出版社，2013年，第399页。

中,他建议改的也只是《西厢记》中的曲子。这就可以看出,在点板方面,他与沈璟等人的观念很不同。沈璟等人校订点板,力求同牌名之曲唱法一致:"俗所名为板眼,亦必寻声校定。一人倡,万人和,可使如出一辙。"①于是被称"先生雅意,原欲世人共守画一"②。而钮少雅则是为具体曲子作依身定制式的点板整改——"一曲一式",他显然已经不再追求"如出一辙""共守画一"了。

"一曲一式"的点板观念,在《南曲九宫正始》中时常有所体现。比如,该谱中收录的曲牌变格非常多。像【五供养】【石榴花】【皂罗袍】【古轮台】【锦衣香】【扑灯蛾】等,在《增定南九宫曲谱》中都只有一格;而在《南曲九宫正始》中却有七八格甚至十一格之多③。如果说沈璟制谱的目的是使世人"共守画一",那么《南曲九宫正始》收录这么多格,已无法使人"共守画一",也不求世人"共守画一"了。观察诸多变格,可以看到,其间点板有异,已是寻常之事。同一曲牌的不同格之间,板数参差不齐,如【扑灯蛾】,有的格三十三板,有的格二十九板。【五供养】有二十二板、二十五板、二十七板、二十九板等诸种。每一格题下,常标注板的数量、字句之增减。察之可见,板数通常跟字数关联——字增则板增,字减则板减。【五供养】的末句,是掣板还是底板,取决于是六、七字句,还是八字句;是三板还是四板,也与字数与句节相关。④ 如此可见,传统的"板在何字何腔,千首一律"⑤,"总是牌名,此套唱法,不施彼套;总是前腔,首曲腔规,非同后曲"⑥。这些曲理,已不能体现于《南曲九宫正始》。尽管在曲谱形式上它仍类《增定南九宫曲谱》,但在曲理上已是另一重天。

这种"一曲一式"的点板,可与钮少雅所描述的当时歌场某些实际状况相呼应——"每人唱法各为一体"。在【锦渔儿】曲牌后有注:"即此'听琴'数曲……况今歌者无一肯究其源,然此朦胧传度,羡其唱法,腔板仍为媚丽悠扬,但不识其何腔甚调,况又每人唱法各为一体,为已然。"⑦歌场上创新之风日盛,当相关联于魏良辅改革以来的昆山腔,其不断研创而日益发达的度曲、打谱技艺,使得曲子在声情上得以有更多开掘,各具姿态。这种技艺,也使得曲师们能够有二度创作的空间,竞相发挥个人才华。【锦渔儿】后这段对音乐感受的描述,亦实与今昆曲的音乐特征比较吻合:"朦胧传度","腔板仍为媚丽悠扬";同牌名之曲,虽有相似旋律,却"各为一体"。

综上可见,明代文献中时常提到的魏氏改革之昆山腔唱法,虽然我们尚不得而见明代之乐谱⑧,但通过其再传弟子钮少雅所参与的《南曲九宫正始》,或已看到了端倪。其中的一些点板,已经开启后世昆曲谱板式之端,对曲情、曲理的诸般描述也与后世昆曲一致。尽管《南曲九宫正始》在曲谱形态上仍与《增定南九宫曲谱》一脉相承,但实际已是貌承神离——这是曲谱进入昆腔时代以后出现的巨大变革。

### 三、确立"传统南曲板"概念的必要性

如果说从《南曲九宫正始》开始,"新兴的昆腔板"就已被公然引入的话,那么与其观念、立场截然相对的《增定南九宫曲谱》《南词新谱》等,其主观上所坚持的"古腔古板",就需要有个专门名称,以示区别。尽管古人已经用上了一系列词语如"古调""本调""本腔""古腔古板"⑨等——用以强调其本原性,但并不适合搬到当今作为研究话语使用。为了便于当前研究,我们或可称之为"传统南曲板"。

"传统南曲板",虽然这个概念名词是本文新取的,但其概念主体在沈璟的时代就已清晰存在。其出现的缘由,乃自然而然,并不难理解:当没有新生事物成为对立面时,确无必要用个有区别度的名词去强调它的原身;当触犯它的新生事物出现后,大家始用"古调""本调""本腔""古腔古板"等一系列名称,去强调它本来的样子,以区别它与新事物。以下将从三方面证明,此概念主体在沈璟等人的意识里清晰存在。

---

① 李鸿:《〈南词全谱〉原叙》,《中国古典戏曲序跋汇编》(一),齐鲁书社,1989年,第33页。
② 此为王骥德所领会的沈璟的意图,见王骥德《曲律》,中国戏剧出版社,1959年,第169页。
③ 比如仙吕入双调过曲【五供养】(8格)、中吕宫过曲【石榴花】(7格)、仙吕宫过曲【皂罗袍】(7格)、中吕宫过曲【古轮台】(7格)、仙吕入双调过曲【锦衣香】(9格)、中吕宫过曲【扑灯蛾】(11格)。
④ 详见《南曲九宫正始》【五供养】注释,第1749册第566页。
⑤ 徐大椿:《乐府传声》,《中国古典戏曲论著集成》(七),中国戏剧出版社,1959年,第181页。
⑥ 沈宠绥:《度曲须知》,《中国古典戏曲论著集成》(五),中国戏剧出版社,1959年,第241页。
⑦ 见正宫过曲【锦渔儿】,《南曲九宫正始》,《续修四库全书》第1748册,上海古籍出版社,2013年,第511页。
⑧ 今见昆曲谱,可确定的最早刊刻时代为清代康熙年间。
⑨ 可参见笔者论文《明清曲论中的"本调"考释》,《兰州大学学报》2008年第3期。

(一) 沈璟等人对"新兴唱法"强烈批判,言下表明"传统南曲板"是他们捍卫的主体

沈璟在《增定南九宫曲谱》中时常提到他所反感的"吴人清唱",有时就只提"清唱"二字。最为明确的一次态度是:"今日吴人之清唱,吾愿掩耳而避之耳!"沈璟本人即为吴江人氏——正宗的吴地之人,却对"吴人清唱"如此不满,足见他所主张的南曲唱法非"吴人清唱"之法。那么他所批评的"吴人清唱"是指昆腔之唱吗?本人以为正是。

首先,沈璟提出"今日吴人之清唱,吾愿掩耳而避之耳",是在【五供养】曲牌的注释里。原注如下:

且戏文中唱此调末后七字句,皆点掣板于第五字上,而清唱"青山顿老"者,必欲废"利"字一掣板,却画截板于"面"字下,以求合于"寸肠割断"之体。以此自唱,徒为识者所嗤,以此教人,所谓误天下苍生者也。故今日吴人之清唱,吾愿掩耳而避之耳!①

对【五供养】的这段公案,发表意见者还有凌濛初的《南音三籁》、周之标的《吴歈萃雅》等曲选。《南音三籁》是赞成沈璟的,而《吴歈萃雅》则与沈、凌二人观点对立。相关批注如下:

今人唱此曲,却下截板于"面"字下,以求合"寸肠割断"之体,误甚矣。且戏文唱此调,末句皆下掣板于第五字,而清唱者必欲尔尔,何谓?(《南音三籁》)

《萃雅》谓末句必合"寸肠割断"始不落调,愤愤而强自信,更可笑。(《南音三籁》)

以"骨肉分离寸肠"下截板唱之,则不落调矣。②(《吴歈萃雅》)

可见,沈璟、凌濛初所反对的唱法,正是《吴歈萃雅》所坚持的唱法。而据《吴歈萃雅》特在卷前收录魏良辅《曲律》一事来看,他是推崇魏良辅一派无疑。因此,该派当即被沈璟、凌濛初斥为"吴人清唱"的那一派。

再如,《南音三籁·凡例》中又提到沈璟这句"今日吴人之清唱,吾愿掩耳而避之耳":

曲自有正调正腔,衬字虽多,音节故在,一随板眼,毫不可动。而近来吴中教师,止欲弄喉取态,便于本句添出多字,或重叠其音,以见簸弄之妙,抢觉之捷,而不知已戾本腔矣……其病有不可救药者,偶一正之,即云本之王问琴所传,而不知作俑之为罪人。沈伯英所谓"闻今日吴中清唱,即欲掩耳而避"者也。③

此段文字中,除了可见凌濛初与沈璟立场相同外,还可看到凌濛初提到的一位"吴人清唱"的代表人物——"王问琴"。而考查可知,"王问琴"即魏良辅的传人之一。潘之恒《鸾啸小品》卷二"叙曲"说:"魏良辅其曲之正宗乎!张五云其大家乎!张小泉、朱美、黄问琴,其羽翼而武者乎!"④他提到的张五云,即钮少雅所拜之师;而"黄问琴"即凌濛初所说的"王问琴"⑤。他们都是魏良辅一派传人。

由此可见,沈璟所反感的"吴人清唱",应当就是魏良辅一派——其影响之大,传人之众,使沈璟深为担忧。这也说明,沈璟所捍卫的,是魏氏昆山腔兴起之前的传统唱法。

(二) 沈璟等人对"梨园旧唱"慷慨称赏,直接表明梨园界自然因袭的"传统南曲板"是他们维护的主体

《增定南九宫曲谱》反对"吴人清唱",却屡屡称赏戏场上的梨园子弟之唱。这两种唱法之间的区别在于,梨园之唱安于师徒授受的传统唱法,而"吴人清唱"不安于传统。

沈璟在《增定南九宫曲谱》【三学士】中批评"清唱"此曲者之不守传统,而且提到戏场上的唱法也受其影响了。言下之意,戏场上的唱法一般要比"清唱"更遵循传统——不似"清唱"那般乱改:"而梨园子弟,素称有传授,能守其业者,亦踵其讹矣。余以一口而欲挽万口,以存古调,不亦艰哉。"⑥由后一句可见,沈璟之试图"以一口而欲挽万口"而力存的"古调",与梨园子弟素守之业基本同路。

沈璟在分析【五供养】时,也用"戏文"之唱与"清唱"相对比,以说明"清唱"乱改,而戏场上保持传统:"戏文中唱此调末后七字句,皆点掣板于第五字上,而清唱

---

① 沈璟:《增定南九宫曲谱》,学生书局,1984—1987年,第705—706页。
② 周之标辑:《吴歈萃雅》,《善本戏曲丛刊》,学生书局,1984—1987年,第133页。
③ 凌濛初:《南音三籁·凡例》,《中国古典戏曲序跋汇编》(一),齐鲁书社,1989年,第60页。
④ 潘之恒著,汪效倚辑注:《潘之恒曲话》,中国戏剧出版社,1988年,第8页。
⑤ 曲师姓名常常有这种写法上的出入。参见胡忌、刘致中著《昆剧发展史》中"唱曲家的姓氏、籍贯和传承关系"表(中华书局,2012年,第40页)。此表附注中指出,某些人物的名、字、号,往往会有传闻之误,如"张怀萱或即张怀仙","魏良辅讹为'卫良辅'、邓全拙讹为'滕全拙'"。
⑥ 沈璟:《增定南九宫曲谱》,学生书局,1984—1987年,第396页。

'青山顿老'者,必欲废'利'字一掣板,却画截板于'面'字下……"①不仅沈璟如此,凌濛初也认可这样的结论。《南音三籁》中说:"且戏文唱此调,末句皆下掣板于第五字,而清唱者必欲尔尔,何谓?"

沈璟与凌濛初的观察,还与沈宠绥一致。沈宠绥多次谈到戏场上的唱法保留了更多古意:

> 夫然,则北剧遗音,有未尽消亡者,疑尚留于优者之口。②

> 今优子当场,何以合谱之曲,演唱非难,而平仄稍乖,便觉沾唇拗嗓。且板宽曲慢,声格尚有游移,至收板紧套,何以一牌名,止一唱法,初无走样腔情,岂非优伶之口,犹留古意哉?③

> 南词中每带北调一折,如林冲投泊、萧相追贤、虬髯下海、子胥自刎之类,其词皆北,当时新声初改,古格犹存,南曲则演南腔,北曲固仍北调,口口相传,灯灯递续,胜国元声,依然嫡派。④

> 偶因推原古律,觉梨园唇吻,仿佛一二,而时调则以翻新尽变之故,废却当年声口。⑤

由此可见,当"时唱"发生迁移、变化时,曲学家们都注意到,戏场上的唱法,由于所唱戏文较古,或又因其独立的传播途径——师徒授受、代代相传,往往受到时尚影响较小。当"清唱"致力于翻新时,戏场上的唱往往还保持传统——也就是沈璟所奋力维护的那种传统腔板。

袁于令在《南音三籁·序》中有一句话,其实将沈璟、凌濛初所维护的"传统南曲板"与梨园子弟素守之业间的联系表述出来了。如果再结合袁园客《南音三籁·题词》中的话,则更加清晰。袁园客说:"《南音三籁》者,证板与字句之书也。"⑥袁于令说:"自《九宫谱》(笔者案:即沈璟之谱)出,协然向风。梨园子弟,庶有规范,然犹未若《三籁》一书之尽善也。"⑦二人之言结合起来则表明,沈璟《增定南九宫曲谱》、凌濛初《南音三籁》两部著作都是为了匡正传统南曲腔板——而这与梨园子弟所墨守的相一致。

(三)沈璟捍卫"传统南曲板"是以很不明显的方式——比如时而嘱咐一二,但由于有《南曲九宫正始》的有意挑战、突破,反倒凸显出这些谆谆"嘱咐"所来自的主张正是"传统南曲板"。

《南曲九宫正始》的制谱时代,是在《增定南九宫曲谱》之后。谱中常提到"蒋、沈二谱""时谱"。其中"沈"即沈璟之谱,"时谱"亦即沈璟之谱⑧。而且,它还大量转引沈璟曲谱中的批注,时而指出其局限。可见,《南曲九宫正始》在编撰过程中,是时刻以《增定南九宫曲谱》为参照系的。

值得注意的是,《南曲九宫正始》对于《增定南九宫曲谱》中的某些叮咛嘱咐置若罔闻,我行我素。比如在【玉漏迟序】(拜月亭曲例)中,沈璟注"'念'字,旧谱作'思'字,非也"⑨,而《南曲九宫正始》观点恰相反:"'思'字,时谱作'念'字,非。"⑩可见,对于在曲坛广有影响的沈璟的看法,《南曲九宫正始》常常很不以为然,体现在点板方面也是如此。

比如【粉孩儿】,《增定南九宫曲谱》反对"今人"在《拜月亭》此曲首句"朝"字上画截板:"今人或在朝字上画一截板,非也。"⑪但《南曲九宫正始》仍然画了,且未做任何解释、申辩(如图6对比所示)。

再如【倾杯序】,《增定南九宫曲谱》反对"今人"将《陈巡检》中此曲换头的头两句之板做调整、挪移:"或将'报'字上一板移在'梅'字上,非也。"⑫《南曲九宫正始》对沈璟的这一嘱咐一定是注意到的,但它仍然采用挪移后的点板格局(如图7对比所示)。

---

① 沈璟:《增定南九宫曲谱》,学生书局,1984—1987年,第705页。
② 沈宠绥:《度曲须知》,《中国古典戏曲论著集成》(五),中国戏剧出版社,1959年,第199页。
③ 沈宠绥:《度曲须知》,《中国古典戏曲论著集成》(五),中国戏剧出版社,1959年,第241页。
④ 沈宠绥:《度曲须知》,《中国古典戏曲论著集成》(五),中国戏剧出版社,1959年,第199页。
⑤ 沈宠绥:《度曲须知》,《中国古典戏曲论著集成》(五),中国戏剧出版社,1959年,第242页。
⑥ 袁园客:《南音三籁·题词》,《中国古典序跋汇编》(一),齐鲁书社,1989年,第62页。
⑦ 袁于令:《南音三籁·序》,《中国古典序跋汇编》(一),齐鲁书社,1989年,第62页。
⑧ 通过核对《南曲九宫正始》所经常转引的"时谱"中的话,可知俱为沈璟曲谱中的内容。
⑨ 沈璟:《增定南九宫曲谱》,学生书局,1984—1987年,第482页。
⑩ 徐子室:《南曲九宫正始》中作【玉漏迟】,《续修四库全书》第1748册,上海古籍出版社,2013年,第409页。
⑪ 沈璟:《增定南九宫曲谱》,学生书局,1984—1987年,第291页。
⑫ 沈璟:《增定南九宫曲谱》,学生书局,1984—1987年,第216页。

图6①

图7②

由此可见，在点板方面，《南曲九宫正始》明知前辈的批评、反对，却依然故旧，坚持己见，也不加申辩。他对沈璟的诸般执着，是不以为然的。这当视为魏氏昆山腔传人的钮少雅对于沈璟苦心执泥的"传统南曲板"的不以为然，对《增定南九宫曲谱》所捍卫的南曲传统唱法的不以为然。

正由于有《南曲九宫正始》的"不以为然"，我们反而看清了沈璟之立场坚定的"以为然"——那便是"传统南曲板"。

由以上三点可见，由于明代中期"时唱"发生了革新，人们认识到新事物出现了——以"吴人清唱"为代表的新声；并因有新事物的产生，从而引发对旧传统的关注，进而欲维护之，因此就有了这样的概念主体——"古腔古板""古调"。这不是强调它绝对之古老，而是强调其有别于新声，乃为绵延已久之可贵的传统。沈璟为力挽"古腔古板""古调"，而对"俗所名为板眼，亦必寻声校定"③，其《增定南九宫曲谱》中的点板，当视为其心目中的"传统南曲板"。

回归、保持传统的南曲唱法，守卫"传统南曲板"，是沈璟、凌濛初等曲学家的理想。正如王骥德所说，沈璟于曲谱点板所做的努力："词隐于板眼，一以反古为事。"④又如凌濛初对自己的曲选，在点板上严格遵守传统："兹刻一依旧本录曲，一依旧谱点板，不敢徇时。其为时所沿者，俱明列其故以备异同云。"⑤

"传统的南曲板"与"新兴的昆腔板"，在概念上固然可以区分清晰，但实际在具体点板上却很难泾渭分明。一方面，新兴的昆山腔唱法对传统点板的修改并不算大，也不算随意；相反，对它的承传才更明显。考察传留至今的昆曲谱，若以其中曲牌的点板与最早具有点板标注的《增定南九宫曲谱》相比，绝大多数点板是一致的，不一致处只是少数。新兴的昆山腔唱法，在点板方面对传统的修改，应当被描述为"不拘于传统点板"——在需要时加以修改，并非处处更改。另一方面，很难说，沈璟曲谱中就丝毫没有受过新兴昆山腔点板的影响。他时常收录的"新板"，也许其中就有经某些昆腔曲师改板后被人传唱已惯的板式。因此，对于曲谱的点板，可能不宜截然理解为它是传统板，或是昆腔板，而要兼顾其倾向与事实。比如可以这样表述：沈璟《增定南九宫曲谱》致力于匡正传统南曲板；而《南曲九宫正始》中，点板已经昆腔化。

（原载《中国音乐学》2020年第4期）

---

① 沈璟：《增定南九宫曲谱》，学生书局，1984—1987年，第291页；徐于室：《南曲九宫正始》，《续修四库全书》第1749册，上海古籍出版社，2013年，第99页。
② 沈璟：《增定南九宫曲谱》，学生书局，1984—1987年，第216页；徐于室：《南曲九宫正始》，《续修四库全书》第1748册，上海古籍出版社，2013年，第477页。
③ 李鸿：《〈南词全谱〉原叙》，《中国古典戏曲序跋汇编》（一），齐鲁书社，1989年，第33页。
④ 王骥德：《曲律·论板眼第十一》，中国戏剧出版社，1959年，第118页。
⑤ 凌濛初：《南音三籁·凡例》，《中国古典戏曲序跋汇编》（一），齐鲁书社，1989年，第60页。

# 冯梦龙编剧学理论初探
## ——以《墨憨斋定本传奇》为例诠释

邹自振

冯梦龙(1574—1646),字犹龙,别署龙子犹、顾曲散人、墨憨斋主人等,长洲(今江苏吴县)人。青壮年时屡试不中,寄情于青楼歌榭,酷爱李贽"异端"之学,言行每出于名教之外,时人称其为畸士或狂生。明天启二年(1622)因宦游讲学获言罪而归故里;六年(1626)因好友周顺昌遭捕而被牵连,遂至山中避祸。崇祯三年(1630)始出贡;七年(1634)任福建寿宁知县;十一年(1638)任满归隐还乡。李自成灭明,冯辑《甲申纪事》,寄希望于福王小朝廷。清兵南下,冯刊布《中兴伟略》,并在闽浙一带活动。清顺治三年(1646)春,忧愤而死(一说被清兵杀害)。

冯梦龙是明末著名的文学家,其成就特别表现在民间文学的搜辑、整理、出版和研究上,同时,他也是著名的戏曲家。唯其如此,他的编剧学理论才有一种不同于一般文人学士的民主主义色彩和清新俊朗的风格。其剧论散见于《墨憨斋定本传奇》《墨憨斋词谱》《太霞新奏》诸集中,论述涉及编剧、表演、导演等多方面。

### 一、《墨憨斋定本传奇》的篇目及特色

冯梦龙精通音律,对明代大戏曲家、曲论家汤显祖以及沈璟、王骥德都很推崇,自云深得沈璟"倾怀指授"。冯梦龙自作传奇《双雄记》《万事足》两种。整理改编《酒家佣》《量江记》《精忠旗》《梦磊记》《洒雪堂》《楚江情》《风流梦》《邯郸梦》《新灌园》《女丈夫》《人兽关》《永团圆》等12种(其中汤显祖、张凤翼、李玉各2种,即后6种),通称为《墨憨斋定本传奇》。其曲论也散见于他为改定本写的序和总评中。现将冯梦龙自创及改编传奇剧目及特色简介如下。

《双雄记》:亦名《善恶图》,系冯梦龙据明万历年间苏州实事写成。演奇士丹信因叔父丹三木诬陷入狱,后准予戴罪出战,大胜倭寇,冤案昭雪,夫妻团圆。剧中有龙神以双雄宝剑赠与丹信及刘双情节,丹、刘两人后仗剑立功,因得名,冯氏自称此剧为早年所作,以恪守音律深得沈璟等曲家赞赏。

《万事足》:冯梦龙据无名氏《万全记》改定,演儒士陈循、高谷故事。陈、高原为同学,后又同年及第,皆无子。陈妻贤惠,为夫娶妾,得子。高妻妒悍,高谷纳难女为妾后,其妾只能寄居道观。陈循曾怒责高妻。高妻妒稍衰,后高妾也生一子。其间穿插陈循戏贬土地神,高谷古庙救难女,陈、高之同年顾愈保护高妾等情节。剧名取意于"无官一身轻,有子万事足"古谚。按,陈、高实有其人,系明永乐朝同年进士。

《酒家佣》:据陆采、钦虹江同名传奇改定。剧演东汉梁冀擅权,李固一家受害,第三子李燮在其姊文姬救护下,由其门生王成陪同逃往江东,更改姓名为酒家佣。酒家主人以女妻之。李燮虽为佣人,犹勤奋好学。后梁冀被诛,李燮返乡里,姊弟相见。

《量江记》:据佘翘同名传奇改编。剧演五代时南唐人樊若水事。若水因南唐不用其才,乃渔钓采石江上数月,乘小舟往来南北两岸,私测长江水面宽度,然后潜逃宋朝,诣阙上书,向赵匡胤陈述江南可取状。赵于是派遣曹彬率兵渡江,灭南唐。吕天成《曲品》评此剧曰:"樊若水事,奇。全守韵律,而辞调俱工,一胜百矣。"①

《精忠旗》:据李梅实同名传奇改编。全剧共两卷37出,演南宋岳飞事。冯氏序曰:"旧有《精忠记》俚而失实,于是西陵李梅实从正史本传,参以《汤阴庙记》编成新剧,名曰"精忠旗"。旗为高宗所赐之物,涅背誓师,岳侯慷慨大节所在。"②今传本中有《岳侯涅背》《御赐忠旗》两出。

《梦磊记》:一名《巧双缘》,史槃撰,原作已无存本,唯冯梦龙重编本犹存。剧写文景昭梦见仙人,授以"磊"字,说他一生富贵姻缘都与"磊"即三个"石"字有关。后文景昭与刘亭亭成婚,并中状元,果然都与"石"字有关。

《洒雪堂》:据梅孝己同名传奇改编,本事出自李昌祺文言小说集《剪灯余话》。全剧共两卷40出,首列梅氏写于崇祯元年(1628)《小引》和冯氏《〈洒雪堂〉总评》。剧写贾云华因爱情受阻,抑郁而死。后借尸还魂,终与书生魏鹏结为夫妻。

---

① 吕天成:《曲品》,《中国古典戏曲论著集成》(六),中国戏剧出版社,1959年,第236页。
② 本文所引冯梦龙论述均出自《冯梦龙全集》,不再注明。

《楚江情》：据袁于令《西楼记》改定，演于娟与妓女穆素徽事。剧写于、穆两人因写词曲而互相爱慕，曾在西楼同歌【楚江情】。事为于娟之父御史于鲁得知，将穆女逐徙杭州。相国公子池同乘机以巨款买穆女为妾，穆女不从，备受虐待。于鹃赴试得中状元，后在侠士胥表的帮助下，终于与穆女结为婚姻。冯梦龙改编本在情节上略做删减，将原作中胥表杀池同、赵不将事翻案。冯氏序曰："忽儿杀一妾，忽儿杀二生，多情者将戒心焉，余不得不为医此大创。"因【楚江情】一曲为于鹃定情之关键，故名。剧中《楼会》《拆书》《错梦》等出较流行。

《风流梦》：据汤显祖《牡丹亭》改编。剧写南宋时南安太守杜宝的独生女丽娘，受《诗经·关雎》启发，青春觉醒，私游后花园，梦中与一书生幽会，从此春情难遣，抑郁而死。杜宝升官离任，在花园中为丽娘造一坟墓，并建一梅花观。三年后，岭南书生柳梦梅游学赴考，过南安借宿于梅花观。某日闲游花园，拾得丽娘自画像，日夜观赏呼唤，和画中人的阴魂幽会。柳梦梅掘墓开棺，杜丽娘还魂回生，二人结为夫妇，同往临安。柳生应试，因金兵南侵，发榜延期。柳生受丽娘之托，到淮安拜见杜宝。杜宝视柳生为骗了和盗墓贼，吊打拷问，后闻柳生已中状元，才将他释放。但杜宝不相信丽娘复活，更不承认女儿的婚事。最后闹到皇帝面前，经反复考察，杜丽娘与柳梦梅遂成合法夫妻。冯梦龙自云："梅柳一段姻缘，全在互梦，故沈伯英（沈璟）题曰《合梦》，而余则题为《风流梦》云。"《风流梦》全名《墨憨斋重定三会亲风流梦》，署"临川玉茗堂创稿，古吴龙子犹更定"。冯氏剪裁原作中的一些枝蔓情节，使全剧更显得精炼紧凑，更适合昆曲舞台演出。

《邯郸梦》：据汤显祖同名传奇（又名《邯郸记》）改编，剧写山东卢生痴念功名，在邯郸赵州桥旅店遇见仙人吕洞宾。卢生借得吕洞宾瓷枕，白日入梦，梦中与清河崔氏之女结婚，用金钱买通权贵，因而得中状元。后奉命至陕州开河，挂帅征西，建功封侯，但因得罪权臣宇文融和偷写封诰等罪而被劾问斩。遇赦后充军鬼门关，历经折磨，又被召回朝，当了20年宰相，晋封赵国公，儿孙辈也一并得官。皇帝赐女乐24名。80岁的卢生淫乐无度，一病不起，临死时还惦念身后加官赠谥和幼子的荫封。结果梦醒觉悟，看破人情世故和人我是非，随八仙修道。

《新灌园》：据张凤翼《灌园记》改编，演齐襄王为太子时隐名灌园事。剧写战国时燕将乐毅破齐，杀齐湣王。世子法章逃匿太史敦家为灌园仆人。敦女爱慕法章，私定婚姻。后齐将田单破燕，恢复齐国，立法章为齐襄王，襄王立敦女为王后。冯氏《〈新灌园〉总评》曰：旧《记》惟王蠋死节、田单不肯自立二事差强人意。余言道淫，未足垂世。新《记》法章念念不忘君国，而夜祭之孝，讨贼之忠，皆是本传绝大关目。

《女丈夫》：据张凤翼《红拂记》、刘晋充《女丈夫》并参照凌濛初《虬髯翁》诸剧改定。剧写隋代布衣李靖求见越国公杨素，陈述治国方略而不为所用。杨府侍女红拂倾慕李靖，夜间私奔李靖处，两人偕同出走，途中与虬髯客张仲坚相遇。因红拂本姓张，仲坚与之结为兄妹，并尽资相助。其间夹叙徐德言与乐昌公主几经波折，破镜重圆。后李靖辅佐唐太宗创立基业，张仲坚也在海外建功立业。冯梦龙改编本删去原剧中乐昌公主破镜重圆的故事，情节较精炼，专演女侠红拂、豪杰虬髯翁匡扶李靖事。冯氏序曰："旌红拂之能识英雄而从之，故以为女中丈夫。"

《人兽关》：据冯梦龙自著《警世通言》中《桂员外穷途忏悔》改编，情节略有变动。写桂薪原为财主，落败后一家困，同窗友施济赠金300两，又给桑园茅屋让其安居。桂薪在住地掘取施济之父施鉴窖藏之金，骤然致富。施济病死，其子施还与母严氏贫困，求助于桂薪。桂竟然忘恩负义，不予周济，反加凌辱。后来施还得到祖上遗产，重为富室。桂薪梦游地府，己身与妻子皆变为犬，于是感悟，持斋诵经直至终老。施还高中探花，娶桂氏女贞儿为妻。李玉《一笠庵四种曲》之一有同名此剧，亦冯氏小说改编。

《永团圆》：据李玉《一笠庵四种曲》之一同名传奇改编，情节略有更改。剧写富豪江纳长女兰芳幼许蔡氏，后江纳嫌蔡家贫寒，乃逼其婿蔡文英退婚。兰芳闻讯连夜出走。文英向应天府尹高谊告状，高谊秉公判定让江纳以女嫁蔡。江纳无奈，以次女蕙芳代替，与文英成婚。兰芳出走后投江，被刘义夫妇搭救，后被高谊收为义女，亦嫁与文英。该剧为讽刺喜剧，其中《击鼓》《堂配》等出较流行。

## 二、"曲以悦性达情"的创作意识

冯梦龙对晚明文人剧作的创作风气曾有激烈的批评，他指出："数十年来，此风忽炽，人翻窠臼，家画葫芦，传奇不奇，散套成套。"而要害就在于无个性、无创造性。他认为，"达人之性情"是文学艺术的根本特性。要做到有个性、有创造性，就必须从"恒钉自矜""齐东妄附"的心态中解脱出来，确立"曲以悦性达情"的创作意识。

冯梦龙在《太霞新奏序》中明确提出，戏曲文学创作应该回到古代去，亦即回到自然去，回到"发于中情"的

本然意义上去,以便"自然而然"地"达人之性情";反对步"昔日之诗"的后尘,用"套""艰""腐"之类的"词肤调乱"去阻塞性情的畅达。为此,他指出从诗教中彻底解放出来才是戏曲发展的正确途径。因为,只有"死于诗而乍活于词",剧作者才能够"一时丝之肉之,渐熟其抑扬之趣,于是增损而为曲,重叠而为套数,浸淫而为杂剧、传奇,固亦性情之所必至矣"。

冯梦龙此论是对徐渭、李贽民主思想的继承和受汤显祖、三袁(袁宗道、袁宏道、袁中道)的深刻影响,但主观因素则在于他从民间文学得到的思想启发。冯梦龙认为民间文学与文人文学(如山歌与诗文)最根本的区别即在于一个"真"、一个"假",正如其《序山歌》所云:"今虽季世,而但有假诗文,无假山歌,则以山歌不与诗文争名,故不屑假。"他本人之钟爱山歌正是为了"借男女之真情,发名教之伪药"。

若将这种主张移入剧论,就必然是要求在创作中力避"假诗文"的影响,而坚持追求民间文学所具有的那种真情。这也正是冯氏本人剧作的一个根本特点,恰如他自我评述的:"子犹诸曲,绝无文采,然有一字过人,曰'真'。"这种"真情"并不是指关于客体对象的描写内容,而是说创作主体排除外入观念的干扰只是本于主观性情,"发乎中情,自然而然","以己意熔化点缀不露痕迹"。冯梦龙说:"王伯良(王骥德)之词,由烂熟中来,故水到渠成,瓜熟蒂脱,手口调和处,自有一种秀色,不似小家子以字句争奇已也。"既是如此,随着剧作家各自的自然禀性、主观性情的不同,其发乎于中的情和发情的方式也各个有别,于是就形成了各不相同的艺术个性,如冯氏所云:"词才天赋不同,梁伯龙(梁辰鱼)以豪爽,张伯起(张凤翼)以纤媚,沈伯英(沈璟)以圆美,龙子犹以轻俊,至于秀丽不得不推伯良(王骥德)。"

真情之所以能决定剧作家的艺术个性,不仅仅是因为它支配着剧作家的语言风格,更在于它作为内在机制牵引着剧作家结构剧本情节的情感逻辑走向,同时又因此而制约着剧本结构的外部形态特征。所谓"谁将情咏传情人,情到真时事亦真",正说明了主体的"情"对所描写的客体的"事"有着一种不可规避的使动和规范的力量。冯梦龙这两句诗是对《洒雪堂》原作者梅孝已的《小序》的概括。我们把梅序和冯诗结合起来看,就更能把握冯氏的这一观点。梅序云:"钟情之至,可动天地,精气为物,游魂为变,将何所不至哉。"情至,则状物的精气和观变的神思勃发,天地间一切事物便可无所不至。所以,只要循真情的逻辑去构思剧本,那么所虚构的戏剧情节也就必然是真实可信的。

## 三、"推陈致新""化腐为新"的理论主张

明末剧作界盛行因袭之病,因为汤显祖《牡丹亭》享誉剧苑,于是便出现了"活剥汤义仍,生吞《牡丹亭》"的模拟之风。冯梦龙对此严加斥责:"大抵作套者每多因袭之病,总以为旧曲已经行世,若改调必置弗歌。夫因陋仍弊,以求不废于俗,此亦作者之羞也。"除了表现在唱曲方面外,这种因袭之病的主要症状则在故事情节和结构布局方面,其具体表现即如冯氏所指出的:"运笔不灵,而故事填塞,佟多闻以示博;章法不讲,而饾饤拾凑,摘片语以夸工。此皆世俗之通病也。"为了疗治这种"因袭之病""世俗之通病",冯梦龙明确提出了"推陈致新""化腐为新"的理论主张。

这样,冯梦龙就站在哲学思想的高度概括了戏曲史发展的一条基本规律,揭示了继承与革新的辩证关系。当然,冯氏在运用这一概念时还只是局限于艺术表现方法上的意义,并不如我们今天所说的"推陈出新"更偏重于思想方法的意义。不过,我们却不可因此而看不到冯氏作为这一理论的真知灼见。

冯梦龙并不认为在艺术表现方法上"推陈致新"是件很容易的事,所谓"推陈致新,复戛乎难之"。为什么呢?因为在他看来,要做到"推陈致新"决不限于技巧的转换,首先在于树立戏之为戏的全面观念。他认为"因袭之病"之所以盛行的一个重要原因就在于存在着"作者不能歌"和"歌者不能作"的片面性:"作者不能歌,每袭前人之舛谬,而莫察其腔之忤合;歌者不能作,但尊世俗之流传,而孰辨其词之美丑?"要想不袭"前人之舛谬"和不尊"世俗之流传",首先就要求从单一的文学性或单一的舞台性的偏执中解放出来,克服"作者不能歌"或"歌者不能作"的片面性,以文学性和舞台性相统一这个综合艺术观念去处理表现技巧的问题,唯如此才能真正做到"推陈致新""化腐为新"。

冯梦龙对若干旧作的审定、改编正是从这个综合艺术观念出发的,他并不贪恋佳词,而仅视情节是否妥帖,冯梦龙在改本中非常注意这一点。如他在《梦磊记》第二十六折眉批中写道:"传奇中凡宸游,俱以富丽为主,此独清雅脱套,入梦中一段更妙。"又如《风流梦》,"原本如老夫人祭奠及柳生投店等折,词非不佳,然折数太烦,故削去。即所改窜诸曲,尽有绝妙好辞,譬如取饱有限,虽龙肝凤髓,不得不为罢箸"。同样,他也不苟于"俗优"仅仅为了做戏的需要而随意削去必不可少的词曲,还如《风流梦》"'合梦'一折,全部结穴于此。俗优仍用癫头鼋发科收场,削去【江头】【金桂】二曲,大是可恨"。

冯梦龙的主要注意力在剧本的情节结构方面,使之更符合剧体的特点;正如他自序将《楚江情》改编为《西楼记》的"增删情迹之意"时所说,是为了"摸清布局",种种"化腐为新"。所谓"揽清布局",有的是为了理清一剧的情节主线,如他修定《人兽关》"移士大夫折于赠金设誓之后,为冥中证誓张本,线索始为贯串"。有的则是为了更贴切地表现特定的剧境,以便更准确地表现剧中人物的性格,如《永团圆》一剧"原本太直遂,似乎高公势逼,蔡生惧而从之;惠芳含怨,蔡母子强而命之,不成事体",故而"不得不全改之",使其"十分委曲描出一番万不得已景象"。

当然,冯梦龙在审定、改编中常常因"注重'务实'的精神"而"排斥了作品中所有空灵排宕的描写",实为"失之片面"①。不过,我们更需看到,正是通过冯氏的改编,使若干剧作更适合舞台表演,如冯梦龙将汤显祖的《牡丹亭》改为《风流梦》,使《牡丹亭》中的《春香闹学》《游园惊梦》《拾画叫画》等出成了后世长期保留的剧目,这也正说明了他的以情节结构为重心的"推陈致新"的主张确有其艺术实践价值和理论生命力。

特别值得一提的是,冯梦龙对汤显祖的剧作论述十分精辟,他在改本《邯郸梦》的《总评》中写道:"《紫钗》《牡丹亭》以情,《南柯》以幻,独此(《邯郸梦》)因情入道,即幻悟真","(《邯郸梦》)通记极苦极乐,极痴极醒,描摹尽兴而点缀处亦复热闹,关目甚紧……惟填词落调及失韵处,不得不一为窜"。

## 四、"情节可观"的改编标准

既然以"曲以悦性达情""推陈致新""化腐为新"作为编剧的理论基础,那么在剧本创作中首重情节,对冯梦龙来说就是必然的了。这正如他在《双雄记》中表白的:"余发愤此道良久,思有以正时尚之讹,因搜戏曲中情节可观而不甚叶律者,稍为窜正……"显然,"情节可观"不仅是他评品作品的首要标准,也是他改编和创作剧本时注意的中心。冯梦龙何以如此重视情节呢?因为戏曲之所以成为群众普遍欣赏的艺术形式,一个重要的原因就在于它具有"就事敷演,易于转换"的特点。"转换",从表现形式看是节奏的变化,而就内容实质而言则是感情运动的速律变化——情节的变奏。把握情节节奏的变换、有层次地"就事敷演"出完整的故事,是戏曲适应观众欣赏心理的基本前提。

冯梦龙的戏曲创作十分留意情节节奏处理与观众欣赏心理共频共振的问题,他指出:"凡纪事之词,全要节次清楚,而过脉绝无痕迹。如太史公伯夷、屈原等传,以事实议论相御而行,其叙事又须明显,使人一览而知,方妙。此是子犹胜场。"从这段文字可以领悟出冯梦龙对情节处置的基本要求,再结合他在改编本中的论述,即可将其情节论要点列举如下。

其一,突出中心情节。如《精忠旗》一剧:"'刻背'是《精忠》大头脑。……须要写慷慨低忘生光景。"《永团圆》一剧:"《揪婚》《看录》及书斋偶语三折,俱是本传大紧要关目……须是十分委曲描出一番万不得已景象。"《楚江情》一剧:"《买骏》一折,似冷,而梅花胡同之有寓,马之能致千里,叔夜、真侯之才名,色色点破,为后来张本,此最要紧关目。"

其二,线索贯串、血脉畅通。如《风流梦》一剧:云:"凡传奇最忌支离,一贴旦而又翻小姑姑,不赘甚乎?今改春香出家,即以代小姑姑,且为认真容张本,省却葛藤几许。"《人兽关》一剧云:"今移大夫折于赠金设誓之后,为冥中证誓张本,线索始为贯串。"《永团圆》一剧云:"余口补凡二折,一为《登堂劝驾》,盖王普登堂拜母,及蔡辞亲赴试皆本传血脉,必不可缺。"

其三,层次清晰,过渡自然。如《洒雪堂》一剧云:"凡纪事之词,全要节次清楚,而过脉绝无痕迹","是记情节关锁,紧密无痕";同剧"助姑慰解,庶乎圆可,且父女岳婿借此先会一番,省得未折抖然毕聚寒温许多不来,此针线最密处也"。

## 五、"穷极离合之情"的人物塑造

冯梦龙认为:"传奇之衮钺,何减春秋笔哉!世人勿但以故事阅传奇,直把作一具青铜,朝夕照自家面孔可矣。"无疑,戏剧的这种世人借以观照生活、观照自身的镜子作用,又是通过塑造有丰富情感的人物形象来实现的,比如《洒雪堂》,"是记穷极男女生死离合之情,词复婉丽可歌,较《牡丹亭》《楚江情》未必远逊;而哀惨动人更似过之,若当场更得真正情人,写出生面,定令四座泣数行下"。

唯其如此,"穷极离合之情",塑造感情丰满而又有独特个性的人物形象,便是剧作家创作中的一个重要课题。冯梦龙在分析《酒家佣》人物形象时即指出:"李固门人执义相殉者甚多,……演李固要描一段忠愤的光景;演文姬、王成、李燮要描一段忧思的光景;演吴祐、郭

---

① 叶长海:《中国戏剧学史稿》,上海文艺出版社,1986年,第232页。

亮,要描一段激烈的光景。"在"执义相殉"的共性中,他特别注重同类人物各自表现出来的"忠愤""忧思""激烈"等不同的个性特征。

冯梦龙对戏曲人物形象的塑造极为重视。他在《万事足》第二十八折眉批中写道:"此套关目甚好,字字精神。演之令人起舞,切不可删削一字。"强调人物的身份和性格。在《女丈夫》第十三折《海外称王》眉批中,冯梦龙写道:"虬髯公海外称王一段,气象也须敷演一场,岂可抹杀。演此折须文武宫监极其整齐,不可草率,涉寒酸气。"这里虽然是直接就演员把握脚色的特征而言,但我们不正可以反证其对于作为演出脚本的剧作亦持有同样的要求吗?

更具有创见性的观点是,冯梦龙在中国戏剧理论史上首次提出了展示人物个性须时刻牢牢把握其性格内在的核心意向这样一个更深层次的命题。即如他在《酒家佣》一剧中所言:"凡脚色,先认主意。如越王、田世子,无刻可忘复国;李燮、蔡邕,无刻无忘思亲。"这个"主意","是脚色的核心意向,即是脚色推动戏剧动作发展的主观意志"①,我们进而可以把它理解为人物性格的内核、种子,是形成人物独有的个性特征的"情结"。冯梦龙的这一理论见解,把古代剧作学中关于戏剧冲突的认识提到了新的高度,即戏剧冲突不仅仅表现为外在的行为冲突,更依赖于深层的意志冲突。换言之,戏剧冲突缘起于人物意志的反差,其本质即为意志冲突。

冯梦龙的戏曲编剧理论是比较全面的,他特别注重掌握文学剧本的时代精神,在戏曲改编中,他按照自己的审美情趣与戏剧主张,对原作加以适当修正,以利于场上演出,如他改编的《新灌园》传奇,他便自己要求达到"忠孝志节,种种具备,庶几有关风化而奇可传"的效果。

凡此种种,意在说明,冯梦龙不仅是明末最重要的戏曲家之一,而且就其戏曲理论而言,也是明代不可多得的舞台艺术理论家。

(原载《福建江夏学院学报》2020 年第 2 期)

# 明清时期江南都市的戏曲消费空间演变②
## ——以苏州和扬州为例

邓天白 秦宗财③

明朝中前期,前朝广受欢迎的北杂剧渐显颓势,而南戏开始呈燎原之势。"百戏之祖"的南戏作为中国最早成熟的戏剧,包括海盐、余姚、弋阳、昆山等四大声腔④。嘉靖年间,魏良辅对昆山腔进行改良,"转音若丝""流丽悠远"的昆山新声压倒其他声腔扶摇直上;明万历后,昆曲迅速进入繁荣期。随后,梁辰鱼的《浣溪沙》将昆曲与故事情节相结合,此时昆曲进入昆剧阶段。明末清初,昆剧传奇创作进一步繁荣,并蔓延到全国各地。由于清政府对民间戏曲的支持,士大夫家班逐渐没落,民间职业戏班蓬勃起来。康熙年间,商业戏园应运而生,也促使剧作家们开始考虑受众审美趣味,为职业戏班的创作更注重剧本的戏剧性。然而,昆剧在清朝愈演愈烈的"文字狱"攻势下出现颓势。而此时,花部、乱弹等俗戏因其通俗易懂且形式多样迅速获得广大底层观众的喜爱,引发了多次"花雅之争"⑤。道光年间,徽班进京和皮黄二腔的合流,在剧目、表演和音韵等方面形成自己的风格和特点,最终形成京剧。

由此说来,明清时期江南地区的戏曲主要经历了四个重要阶段:南戏的复兴、新声昆山腔的改良、昆剧的繁荣和花部的勃兴。这四个阶段也成为戏曲消费空间演变的重要背景和前提。

戏曲演出不仅仅是戏曲的重要传播媒介和载体,它

---

① 叶长海:《中国戏剧学史稿》,上海文艺出版社,1986 年,第 239 页。
② 本文是教育部人文社科研究青年基金项目"中国戏曲类非遗的动漫化开发评价体系构建及产品化应用研究"(项目编号:20YJC760016)的阶段性成果。
③ 邓天白,扬州大学新闻与传媒学院讲师、博士,中国大运河研究院运河文化品牌传播研究中心研究员;秦宗财,扬州大学新闻与传媒学院教授、博导,中国大运河研究院运河文化品牌传播研究中心主任。
④ 徐渭:《南词叙录》,《中国古典戏曲论著集成》(三),中国戏剧出版社,1959 年,第 242 页。
⑤ 即"花部"和"雅部"的戏曲声腔竞争。李斗:《扬州画舫录》卷 5,中华书局,1960 年,第 107 页。

的形成和变迁过程更像一个时代的缩影,反映了当时的政治、经济、社会、文化等因素对于戏曲传播的影响,以及不同的阶层、族群及性别对文化消费的影响。本文试图对明清时期江南两大都市——苏州和扬州进行考察,主要探讨这一时期都市戏曲消费空间的演变(暂不讨论宫廷和乡村戏曲),以及不同历史文化地理条件下的都市特征对戏曲流播和文化消费的影响。

## 一、戏曲消费的都市空间结构演变

都市戏曲消费往往以戏曲的演出场所作为空间载体,这不仅仅是一个容纳观众和戏曲演员、提供戏曲演出设施和条件的独立空间,也是一个承载着审美消费、思想体验和情感寄托的媒介空间,更与整体的都市空间结构和都市的人文气质有着相契合的异质同构关系。

### (一) 空间与功能在演进中协调统一

1. 神庙、会馆、宗祠:百姓商贾的祭祀往来空间

中国戏曲起源于上古的祭祀活动。作为人们最本源的宗教信仰模式,它与植根于人们内心深处趋吉避邪的民间信仰休戚相关。明清时期,"作歌乐鼓舞以乐诸神"①的传统依然延续,其时戏台已经成为神庙的重要组成部分。清初扬州佛寺"天宁寺本官商士民祝釐之地,殿上敬设经坛,殿前盖松棚为戏台……"②可见,当时戏曲繁盛的扬州早在佛寺搭台唱大戏的传统。但由于佛寺严格的仪式礼俗制约,倒是更多的民间杂庙如城隍庙、土地庙等依靠演戏来娱神媚神、联络客商、满足百姓等,其中"庙会"便是最主要的戏曲演出空间。

而宗祠和会馆也成为其重要演出空间。祭祀祖先在宗族中有着强大的凝神聚力作用,宗族成员在宗祠祭祖议事,用演戏来维持秩序③。会馆的蓬勃建立在资本主义商品经济萌芽之下,仅苏州一地便有会馆132处,商人同乡们借由会馆联络感情,扩大人脉,强化自身的经济和政治力量。此后,会馆也开始像神庙一样设戏台,用于酬神和聚会。

2. 私家厅堂的"堂会":上层阶级的私密观赏空间

明初,私家厅堂的戏曲表演在各地藩王府中逐渐兴盛。"洪武初年,亲王之国,必以词曲一千七百本赐之。"④明太祖朱元璋的赏赐促使藩王府一面雇请各地戏班演出,一面招募艺人组建家班。这样的风气不仅消除了一部分人的政治野心,也产生了大量戏曲创作。明中后期商品经济的繁荣和物质生活的充足使堂会演出的风气向社会蔓延,私家厅堂成为戏曲演出的主要场所之一⑤。相对于神庙搭建的开放式戏台,一般在私家、官衙或私邸构筑的戏台都是私密封闭的。最初作为临时性娱乐表演,观者为权贵阶层、富商巨贾和文士们等,表演者或为职业戏班,或为私家蓄养的家班,剧目形式相对灵活,可由主家提前择定,也可在观戏途中临时点戏。

其后,原本随意性较强的堂会演出逐步正规化,开始修建专门的戏台,形成正式的剧场演出。私人厅堂是最常见的戏曲表演场所。如果在厅堂里演出,则需有一个特定的布局。一般在大厅中央铺上"氍毹"(即地毯)作为表演区,四周设桌席供宾主坐赏。上层家庭还有"垂帘观剧"的习惯,即女子隔着帘子在边厢看戏。⑥ 明中晚期,堂会演出呈现出多种功能性类型:庆典型、交际型和鉴赏型。随后,江南的戏曲活动被席卷全国的农民战争和入关的清兵扰乱,官绅富户夜以继日的观剧活动和苦心经营的家班在战乱中消失殆尽。

入清之后,社会和市场环境慢慢好转,江南的堂会戏又渐渐恢复回到私人厅堂,并呈现出更多的商业色彩,人们在此休闲娱乐、节庆恭贺、应酬往来。此时官僚体系邀请职业戏班进行接风送行已作为一种礼节大为盛行。

3. 园林、游船、水畔:文人雅士的审美同构空间

在明清江南的城市中,园林历来是戏曲传播的重要场域。居于苏州的士大夫们构筑园林、选优征歌、心骛世外,将园林作为身心得以归隐休憩的精神空间。而昆剧,也以其婉转动人的腔调和曼妙的舞姿被士大夫们用来抵消他们隐退朝堂之上而丛生出的丝丝内心消耗与空虚。作为文士阶层的文化载体,园林与传统戏曲在相遇中,它们越来越具有人文况味与艺术情怀。昆剧贴近自然,以箫管弦索和徒歌清唱为美,士人们在曲径通幽的园林中欣赏着清柔悠扬的音乐、婀娜多姿的舞蹈和情真意切的表演,审美需求得到充分的满足与释放。当然,值得注意的是,士大夫阶层的面貌在门阀制度瓦解

---

① 王逸:《楚辞章句补注》,吉林人民出版社,2005年,第55页。
② 李斗:《扬州画舫录》卷5,中华书局,1960年,第107页。
③ 廖奔:《中国古代剧场史》,中州古籍出版社,1997年,第156页。
④ 李开先:《张小山小令后序》,《李开先全集》,文化艺术出版社,2004年,第533页。
⑤ 廖奔、刘彦君:《中国戏曲发展史》(第3卷),山西教育出版社,2000年,第169页。
⑥ 李静:《明清堂会演剧史》,上海古籍出版社,2011年,第212页。

和科举制度推行后发生改变,越来越多平民出身的读书人跻身士绅队伍,带来了更多世俗趣味和平民视角,这些在演剧空间也得以体现,即隐不绝俗,雅不绝俗,终而以雅矫俗。

而"扬州繁华以盐盛"①,扬州的园林多为殷实盐商所修建,如乾隆年间扬州盐商江春修筑的"康山草堂",江春常在此邀宾客观赏戏曲。盐商们不惜重金围绕护城河精心构筑的水畔园林瘦西湖,多为历代皇帝南巡的驻跸之地。五亭桥桥下通连的拱洞五眼,曾为响舟唱曲的独特之所。笛声、歌声经湖水映衬,加上桥拱瓮内的共鸣,其音类似笙箫和鸣,清脆绝伦。②

而在水网密布的江南地区,颇为独特的观剧空间为游船,在泛舟赏景之时,邀请职业戏班或私人家班在或封闭的私人游船或半开放的戏船上表演,如冯梦祯的《快雪堂日记》记载:"沈薇亭二子设席湖中,款余及臧晋叔,诸柴及伯皋陪,以风大不堪移舟,闷坐,作戏,戏子松江人,甚不佳,演《玉玦记》。"③相对于上层阶级的船上观戏,另一种水畔戏台更符合普通民众的审美习惯,它们或固定或临时搭建,多与祠堂神庙相连,与神庙戏台功能一致。

4. 酒楼、戏园、茶园:文人百姓的公共社交空间

明清时期,受江南奢靡之风影响,官僚文士、商人百姓在风俗、娱乐及节庆等方面所表现出的强烈的精神消费需求为戏曲在戏园、茶馆、酒楼等娱乐场所的兴盛提供了广阔的发展空间。这也是传统戏曲观众由士大夫等小众群体向大众文化消费群体过渡的雏形。

明初,朱元璋很快将自己"与民同乐"的思想付诸实施,在南京城为官员、百姓和宾客建立了旅游、演出和宴请的场所。这些在当时带有浓厚官方色彩的戏曲演出场所直接推动了市场化酒楼的产生。清初延续了明中晚期酒楼表演的局面,形成了戏园、戏馆。后来苏州戏园演出模式逐渐传播到了长江以南其他城市。扬州在嘉庆十三年(1808)才有了首座商业戏园——固乐园。"扬州昔亦繁华耳……馆在新城大树巷相近,曰'固乐园',即总商余晟瑞家闲园出赁也。是年闰五月,旧城大东门内向有胜春园酒肆,亦因之而改曰'阳春茶社'。六月,新城兴教寺后身岑姓废园,内极幽雅,极宽大,又相继而名,名曰'丰乐园'。"④可见,固乐园、胜春园、阳春茶社、丰乐园等大多模仿京式戏园的风格,是扬州燕乐嘉宾的重要场所。

到清中晚期,茶园的戏曲表演开始受到大众的欢迎,逐渐取代了戏园、戏馆的市场地位。"茶园"一词正是都市梨园剧场的优雅委婉说法,它存在于私人幻想与公共空间交汇点,是不同身份和背景的观众传递欲念与思想的最佳渠道和空间。

(二)都市戏曲的消费空间演变趋势

整体而言,明清江南戏曲的都市消费空间经历了从单一到多元、从无形到有形、从随意到正规的发展演变过程。中国戏曲对表演空间要求相对自由,通过演员的表演构建虚拟舞台,长期以来汉唐百戏随处做场的习惯也由此保留。宋元时期的勾栏剧场逐渐衰竭之后,明代时各种临时性演出场所,诸如神庙、会馆、宗祠、私家园林厅堂、游船水畔等承担了主要的戏曲表演功能,但大多建制随意,临时搭台。

中国最为古老的戏曲演出空间之一就是庙会,它很少限制何剧种可以搬演、何人可以观剧,因此聚集了社会上最复杂多样的观众,包括妇女和城市贫民。明清时期相对固定且最受欢迎的开放表演场所是庙台,它最大的变化是场所功能更加清晰和完善。明以前,戏台从属于寺庙,不会在建筑中过多考虑观众的座位或表演的音效。明之后,戏台渐渐成为不可或缺的一部分被纳入寺庙的整体设计之中,戏曲表演和观众被作为重要因素,庙会舞台的基本格局已经清晰和定型。

到明中期以后,随着戏曲尤其是昆剧的广泛流行,对演出场景的要求逐步提高,演出场所也逐渐走向固定和完善。堂会演出逐渐摆脱使用私家厅堂的临时表演形式,出现了相对正规和固定的小型庭院或厅内剧场,形成了两种固定场所——露天庭院式和封顶大厅式⑤演出场所。

在明清江南的城市中,园林、游船历来是江南地区独特的戏曲消费场域,成为文人雅士的审美同构空间。而固定或临时搭建的水畔戏台,则为普通民众参与上层阶级的休闲活动提供了相应的替代空间。

同样的变化趋势还体现在酒楼、戏园、茶馆中。最初勾栏兴盛时,酒楼只是作为辅助助兴的清唱场所;

---

① 黄钧宰:《金壶七墨》卷一《盐商》,《笔记小说大观》续编册七,(台北)新兴书局,1978年,第3861页。
② 李斗:《扬州画舫录》卷一一《虹桥录下》,广陵古籍刻印社,1984年,第242页。
③ 冯梦祯撰,丁小明点校:《快雪堂日记》,凤凰出版社,2010年,第146页。
④ 林苏门:《邗江三百吟》卷8,广陵书社,2005年。
⑤ 廖奔、刘彦君:《中国戏曲发展史》(四),山西教育出版社,2000年,第182页。

勾栏消失之后,酒楼逐渐扮演了替补承接的角色。四周客人边饮酒边欣赏中心戏台的演出,这样的建筑格局也成为后来正式戏园剧场的雏形①。清之后,酒楼戏园开始成为酒楼固定的一部分。清中期之后,茶馆戏园则逐渐取代酒楼戏园,成为都市主要的戏曲表演场所之一。

通过对上述演出场所的观察,我们发现,明清都市的戏曲消费空间呈现出多种形式的边界模糊和跨越。比如,戏园、茶馆演出跨越不同族群、阶层和职业的观众群体,但又通过位置、格局等方式让人清晰地感受到社会阶层的差别;清代流行的男扮女装表演形式,模糊了性别边界,男旦被假想成女性,这完全符合观众赋予他的卑微身份。此外,观众和剧目的流动使得明清的戏园成为跨越公私区界的场所,市民借由戏园来发泄在家庭空间中无法排解或展现的私人情感。

## 二、戏曲表演方式与舞台空间的演变

为了在竞争中获得更高的声誉和经济效益,职业戏班的市场意识增强,更关注消费者需求和反应,在尊重传统的基础上不断提高表演质量,改编上演新戏,并在表演形式上呈现出多变的态势。

**(一)尊重传统:逢迎神灵,趋吉辟邪**

在江南,敬奉神灵、祖先时多请具有上层文人色彩的昆班。在太湖周边城市,社戏"必演唱文班戏四台"②。昆剧对戏台的格局、仪式和人物形象皆有趋吉辟邪之意。为方便众神"观戏",神庙、会馆、祠堂中的戏台都面对着众神的正殿,演戏时抬出神像和祖宗牌位;在表演开演之前,必须先"跳加官"(即祝福观者升官晋爵),据说是"跳掉邪气"③。神诞日以祝寿戏为主,中元节以"青龙戏"祭神;每年海潮泛滥时,沿海地区演"扫花""仙园"和"庆寿"这3折戏以保佑民众安全④。昆剧中的钟馗、关公和包公等形象已定格为驱邪镇妖的象征。永嘉地区的传统庙会最后一场完毕时,演员会化妆成包公"大花脸"出场绕台数圈、配以符咒,保一方平安⑤。

相比昆剧的艺术性,这些仪式性驱邪表演更类似于先民的远古图腾仪式被保存下来。从戏曲最初的祭祀功能来看,昆剧中广泛使用的趋吉避邪仪式和表演方式在逐步吸收民俗心理的过程中更加完备和成熟,相应剧目也更加丰富,这进一步促进了昆剧在明清江南地区的广泛传播,也从侧面反映了中华民族的民俗信仰与心理特征。

**(二)精益求精:划分市场,精编新戏**

明清时期,戏曲的市场化导致私人家班的衰落,取而代之的是更关注观众需求的职业戏班。清中晚期,昆剧戏班在面对更贴近百姓审美趣味的乱弹兴起之时,逐渐尝试吸收花部演员,进行花雅结合的声腔改革创新。此举虽受到朝廷的部分抵制,但这也是顺应戏曲消费的大势所趋。

职业戏班会根据不同阶层的观众审美需求进行细分,提供相应的剧目。士绅往往喜欢在高雅庄重的厅堂之上看戏,一是以歌舞升平来炫耀财富和权势,二是通过戏曲的训诲功名、忠孝节义等内涵对家族成员进行教化,鼓励年轻人追求功名。而广大平民往往在田野水畔看戏,他们对表现功名利禄的剧目不感兴趣,更倾向于场面热闹、节奏鲜明的豪侠征战、佛仙神话等类剧目。虽然这类剧目被清政府严令禁止,但它们因其浓郁的民间色彩和雅俗共赏的特性,受到民众的广泛欢迎⑥。清廷的文字狱及文人对创作的雅致追求使得昆剧渐渐走衰,为保持昆剧昔日优势,与花部争胜,昆班艺人不得不在传统名剧的精彩散出上谋出路,于是精选的折子戏演出(谓之"新戏")带来了昆坛最后的辉煌。如"老生山昆璧……演《凤鸣记·写本》一出,观者目为天神";"小生陈云九,年九十演《彩毫记·吟诗脱靴》一出,风流横溢,化工之技";小旦"许天福……《三杀》《三刺》,世无其比";等等。这些昆剧折子戏经过艺人的反复提炼加工,其质量日益成熟完善。

**(三)创新剧本:以江南为背景,反映时代呼声**

明末清初的昆剧剧本体现出两大特点,具体如下。

其一,反映了众多江南社会的历史事件,成为文人"言志"的工具,是封建末期民主思潮的先驱践行者。万历二十九年(1601)和天启六年(1626)苏州的两次市民运动都被写入了戏曲剧本。《万民安》讲述了机户佣工葛成领导织工斗争的事件⑦。而李玉的《清忠谱》则几乎全景式地描写了魏忠贤党徒至苏州逮捕东林党人周

---

① 廖奔、刘彦君:《中国戏曲发展史》(三),山西教育出版社,2000年,第172页。
② 戴熙芝:《五湖异闻录》,《明清稀见史籍叙录》,金陵书画社,1983年,第93—94页。
③ 郑传鉴:《昆剧传习所纪事》,网址 http://www.chinaopera.net/html/2006-11/606p2.html。
④ 苏州市戏曲研究室:《宁波昆剧老艺人回忆录》,1963年铅印本,第63页。
⑤ 于心蓝:《永嘉昆剧——不能遗忘的"百戏之祖"》,北大中文论坛(www.pkucn.com)"中国古代文学·戏曲艺术"栏。
⑥ 陈江:《明代中后期的江南社会与社会生活》,上海社会科学院出版社,2006年,第305页。
⑦ 《曲海总目提要》卷16,天津古籍书店1992年影印本,第708页。

顺昌时激起市民暴动的情况。昆剧最后的高潮——《长生殿》和《桃花扇》将汉民族的亡国之痛表达得淋漓尽致。这使得昆腔新声一用于文人传奇就因其高度现实性而迅速席卷全国①。

其二,很多苏州剧作家求仕不成而归隐市井,这种特殊的经历促使他们更关注民间生活。除了政治事件之外,诸如木匠、织工、屠夫、妓女等"小人物"的故事也开始以主角的身份被搬上舞台②。如朱素臣《翡翠园》第四出中的赵翠儿母女走东家串西家赶着做绣花的活计;陈二白《称人心》第四出中裁缝洛小溪日夜不停地干活,家中"衣服如山积"。这些剧作因塑造了诸多市井生活中的真实形象而获得民众的喜爱。从戏剧接受的角度看,观众越是从舞台上看到与自己真实生活相对应的人物、故事和情节,就越能从中获得审美体验。

**(四)丰富舞台:综合表现,满足感官体验**

戏曲作为一门"综合性"表演门类,可以全方位满足观众的需求。昆山腔改良之后,"传奇"以歌舞的形式演绎故事,观众比阅读小说、戏文等更直接地获得视听觉全方位感官体验。戏曲舞台上,布景灯光、服饰装扮、音乐声腔、舞蹈程式等都是舞台空间具体的表现形式。

首先,布景从虚到实。早期南戏舞台并没有实物道具和布景,这与昆剧的诗意化追求和中国古典虚实相生的美学气韵有关。同时,早期演剧空间——厅堂的局限性也对昆剧艺术构思造成影响。昆剧舞台只能通过描写、修辞或"身段画景"等方式创设气氛、塑造形象。到了近代,在花腔的冲击和西方现代戏剧实践的影响下,实景布景如花园山石、亭台楼阁、墓碑床帏、彩灯蜡烛等皆可出现在舞台上③。其二,服饰引领时尚。改良后的新声昆山腔形成昆剧表演之后,文士艺人根据审美需要,多将最奢侈的苏州丝绸和典雅高贵的苏绣图案用于戏曲舞台的服饰制作,女人们纷纷效仿昆剧中极具美感的"田相衣",慢慢演变为水田衣④。在明后期,昆剧服饰在一定程度上引领了时尚潮流。大多数民众在日常生活中并不具备追求时尚的资本和条件,因此观赏一场极具视听冲击力的戏曲表演足以满足其对时尚的追逐。因此,昆剧服饰不仅美观新奇,而且对昆剧的流传和推

广起到了举足轻重的作用。其三,音乐声腔颇有古雅遗风。昆剧舞台上既有乐器配乐,又有优美的唱腔衬托,足以使人们随之情绪起伏。"诗不如词,词不如曲。"⑤昆剧"水磨腔"具有"南方之柔媚""文人之意趣""婉约之风格"的特点,非常适合江南人细腻柔弱的发音,也有利于其在江南的流行。⑥其四,文戏与武戏的美感融合。昆剧的乐与舞是相辅相成的,字字有舞,句句变化。早先的昆剧倾向于文戏,武戏偏少,而此后则吸纳了历代传承下来的舞蹈、杂技、百戏、武打等艺术元素。但即便是打斗的场景,也经由文人和艺人们的精雕细琢变成了赏心悦目超越现实的身段动作,蕴含着丰富的艺术美学特征。

## 三、都市历史文化地理对戏曲消费空间的培育与建构

明清时期的苏州与扬州都是经济文化繁盛的商业都市。隋京杭大运河的开凿更为苏州和扬州的商贸发展以及经济地位的提升提供了助推力。在明清人眼中,苏州就是江南乃至全国最繁华的中心城市。而在机械化不发达的时代,由于长江和运河的贯通,扬州成为四面八方文化的交汇点,也天然呈现出"江北的江南"的文化特征。苏州与扬州戏曲的交流和传播建立在很多文化共性和差异上。

**(一)文化区位带来商贸之繁盛与享乐之风气**

京杭大运河的贯通不仅为南北经济和文化交流提供了通道,还直接促进了江南一批诸如苏州、扬州等运河城镇的快速崛起。苏州地理条件优越,气候温润,日照和雨量充沛,北临长江、西靠太湖,农作物、渔业、丝绸纺织业以及手工业快速发展。"苏湖熟,天下足",这不仅是对苏州富庶繁华的描绘,更是赋予其供养天下的雄心和大气,这种气质一直贯穿于整个都市气韵中,为日后的戏曲交流与传播供给着充足的养分。

而扬州的财富与兴旺,主要源于它优越的地理位置和当时商品经济对水运交通的依赖,故唐代负责管理国家盐务专营的朝廷代理商将衙门设在扬州。盐商的财富聚集直接带来扬州的繁华:"盐商之财力伟哉"⑦;"商

---

① 郭英德:《明清传奇史》,江苏古籍出版社,2001年,第123页。
② 周秦:《苏州昆剧》,(台北)"国家"出版社,2002年,第141页。
③ 方家骥、朱建明:《上海昆剧志》,上海文化出版社,1998年,第205页。
④ 管骍:《试论明清"时世妆"与昆剧服饰的相互影响》,《丝绸》2005年第10期。
⑤ 潘之恒著,汪效倚辑注:《潘之恒曲话》,中国戏剧出版社,1988年,第8页。
⑥ 叶绍袁:《叶天寥年谱·别记》,《明清戏曲家考略》,上海古籍出版社,1994年,第316-317页。
⑦ 小横香室主人:《清朝野史大观》卷十一,中华书局1936年版影印,第6页。

路及戏路";"衣服屋宇,穷极华靡;饮食器具,备求工巧;俳优妓乐,恒舞酣歌;宴会嬉游,殆无虚日;金钱珠贝,视为泥沙。"①工商业的繁荣,社会结构的调整,眼界的开阔,必然带来消费观念的变化,从崇尚简朴转为竞相奢侈。而作为物质消费的自然延伸,娱乐休闲文化的消费则代表着更高层次的精神追求。

"钱"与"闲"是享乐的现实保障,戏曲的综合性表演元素恰能全方位满足有钱有闲阶层对享乐的需求和欲望。在苏州地区,官吏文士是戏曲活动的核心力量,这与扬州蓄养家班的主人多为盐商的情况形成鲜明对比。文士们的文化底蕴足以更好地理解文辞深奥、用典生僻、富含音韵的昆剧,因而蓄养家班成为他们显示文采和门第的一个标志。而商贾之人大多只身离乡闯荡,经商之余未免寂寥,再加上祭祀、社交与娱乐需要,同样成为崇尚奢靡、享受戏曲的"领头羊"。当时,扬州剧坛也出现"竞效吴腔"的局面,寓居扬州的徽商汪季玄率先办起首个昆剧家班,"招曲师,教吴儿十余辈。竭其心力,自为按拍协调。……浓淡繁简,拆衷合度"②。雍正时,为整饬纲纪,清廷下达了禁止地方官员私养家班的谕令,乾隆时则重申了这一谕令。而此时扬州以盐商蓄养的昆曲家班达到鼎盛,出现了以商人徐尚志的"老徐班"为代表的著名"七大内班"。这些戏班名伶荟萃,互有串班,在艺术上相互交流竞争。之后扬州盐商因两淮盐务的"票法"改革而财路断绝,其盐商家班也一蹶不振,职业戏班逐渐取而代之。其中著名职业戏班有太平班、百福班、聚友班等。乾隆二十二年(1757)时,太平班有演职员80多人,各种行当齐全,影响很大。除此以外,每年清明,城乡举办各类戏曲活动,其热闹堪与苏州虎丘秋天的戏剧表演活动相媲美。可以说,在新声昆山腔改革之后,商贾在推动戏曲传播方面起着推波助澜的作用。

**(二)历史文化传承培养了都市的文艺审美趣味**

明清时期苏州不仅工商业发达,在文艺领域也颇有建树。当时读书取仕之风盛行,苏州士大夫家族一直以耕读传家的理论来教导子孙后代。通过科举走上仕途的文人们,受"万般皆下品,唯有读书高"的文人主体观念深深影响,一直没有停止过文艺创作。灵秀清丽的审美趣味与文士阶层行文的典雅规范自然结合到一起,形成具有强大文人传统的相对规范有序的创作范式。而普通市民阶层受教育程度不高,但在消费观念上羡慕士绅商贾的奢华富贵,在思想道德上追随上层士人的教化,久而久之,也产生了审美观念的深层生发机制,闲暇之余常到戏院书场听戏听书,实践着市民身份的价值认同。

盐文化则是扬州地域文化中最为出彩的篇章。扬州制盐业始于汉代,是政府的重要产业和税源。唐代统治者重视东南海盐生产,两淮盐业得到极大发展,也奠定了其在食盐生产行业中的地位。明廷对盐的生产和销售严密监控,实行政府专卖政策。随着明代盐业的改制,盐商们将扬州作为"第二故乡"。清承明制,盐商们得到清廷的政策支持与经济上的种种优惠,迅速积累了大量财富资本与社会资本。盐官蓄幕僚,盐商养清客,大批有才无钱的文人在扬州依傍盐业为生。两淮盐院更是吸引商贾文人云集于此。伴随着明清盐官对文艺的兴趣和朝廷偃武修文的决心,扬州自唐宋以来就保有的文风传统在盐文化的浸润之下形成更为浓烈的文风,盐官的风雅和盐商的巨富大大刺激了戏曲活动的繁荣。

不像以丝织、棉纺织业为经济产业的苏州等江南城市那样"文实并重",扬州的"水"文化更多地造就了扬州人柔中带刚、优雅闲适的性格特征和重文轻实、平淡从文的人生态度。因而扬州盐商流芳百世的不仅仅是他们的富足,更是他们崇尚文化的风流和儒雅。他们享受都市山林之乐,于是兴建园林,共赏湖光水色;他们欣赏优伶,于是投身梨园,发展戏曲艺术。扬州的"瘦"以一种小家碧玉的姿态,蕴藏着区别于正统政治规训下的艺术文化氛围。也正是由于官与商的相互关照及扬州本土对外来文化的包容接纳,戏曲活动才在扬州的盐商文化衬托下更加有声有色。

**(三)都市传统特质构建了戏曲的雅俗流变轨迹**

明清时期苏州昆剧一派繁荣之象,"乐为俳优,二三十年间,富贵家出金帛,制服饰、器具,列笙歌鼓吹,招至十余人为队,搬演传奇。好事者竟为淫丽之词,转相唱和,一郡城之内衣食于此者,不知几千人矣"③。苏州文士组织、主持、参与各种昆剧活动,或按自身喜好置办训练家乐;或亲自参与度曲、串戏、创作剧本,排演符合自我审美的曲作;或为戏曲著述撰写序跋、评点;等等。望族文士为实现自身文艺追求,在苏州昆剧艺术中注入了强大的文人传统。

首先,他们崇尚昆剧声色之美。挑选伶人,以声腔容貌皆美为标准;挑选创作剧本,以文辞与韵律皆美为

---

① 《大清世宗宪皇帝实录》卷十(雍正元年八月初二),(台湾)华文书局,1964年,第158页。
② 潘之恒著,汪效倚辑注:《潘之恒曲话·广陵散二则》,中国戏剧出版社,1988年,第211页。
③ 张瀚:《松窗梦语》,上海古籍出版社,1986年,第122页。

准则;舞台演出,以歌舞观赏性为重;对舞美设计、衣饰化妆、布景道具等亦有较高要求。其次,他们以清曲为正宗,恪守格律、一丝不苟成为昆剧艺术的传统。魏良辅《曲律》云:"清唱,俗语谓之'冷板凳',不比戏场借锣鼓之势,全要闲雅整肃,清俊温润……""闲雅整肃,清俊湿润"是清工的艺术特色,所谓板眼和腔调兼工,是指行腔、发音、吐字等方面都严格依照规矩。声之平仄和阴阳,字之头腹尾音和正衬等,都须讲究。这些规矩通过编写曲谱、曲韵书、曲论著作、授徒等方式制定、确认和传播,并得以严格执行。第三,昆剧所演剧本大体是传奇和杂剧,形成主离合双线并行的叙事结构。"主"(读书人)与"合"(女主人公)一般由生、旦、小旦扮演,扮相俊秀,佐以歌舞,恰好符合江南文士所追求的声色之美。由此可以看出,以强大文人传统作为背景的苏州昆剧多重视文戏,"重文轻武"的倾导导致生、旦一直是昆剧最重要的行当,这在很大程度上与崇尚文治的文化心理和偏爱典雅、清静的审美趣味有关。

而由于特殊的地理和经济政治地位,扬州历来是典型的移民城市。"乡音歙语兼秦语,不问人名但问旗",生动展现了扬州城聚集八方、包罗万象的热闹场景。扬州以落地生根的强大生命力与谦和姿态迎接着来自四面八方的上层显贵与下层低贱之人。她以开放的心态提供优越的表演空间,促使多种异地戏曲在扬州生根、开花。同时,强大的盐商传统赋予富足的商人们敏锐的时尚嗅觉,他们趋时追风,使扬州能够迅速吸纳改造符合时代潮流和不同阶层审美的文艺形式并坚持下去。所谓"扬州戏曲唱到了京城"就是典型印证。

明嘉靖年间,昆剧由经济文化中心的苏州迅速向大江南北传播。当时苏州昆班林立,趋于极盛,艺人资源相当丰富。清雍正的禁止家班政策,使苏州艺人大量外流。而与苏州隔江相望的两淮盐都扬州,自古就是歌吹之地,对后来戏曲活动的产生和发展有着得天独厚的传统根基,因此吸引了苏州的大量梨园子弟,成为乾隆年间最重要的昆剧演出中心之一。在扬州生生不息的历史脉络中,雅俗兼含的双重传统成为其重要特点,使正统昆剧唱腔与当地方言俗语、民间歌舞相融而形成带有明显地方特色的扬州昆剧。林苏门《维扬竹枝词》云:"苏班名戏维扬聚,副净当场在莽苍。王炳文真无敌手,单刀送子走刘唐。"①明末天启、崇祯年间,扬州昆剧已广泛流行。清初,扬泰地区的昆剧家班也逐渐增多。康熙年间,扬州城内现知有官绅李宗孔、汪懋麟两个家班。这两位戏班主人,与苏州派戏剧家朱素臣合作改编过《西厢记》,这是苏、扬两地昆剧交流的重要事件,表明扬州剧坛不仅学习苏州昆剧,输入苏州演员人才,还向苏州剧作家请教。苏州昆剧艺人的输入,在一定程度上提升了扬州清曲的演唱水平。同时,在与花部的竞争中有借鉴,在抗争中有交融,加强了雅部戏班的群众基础与竞争力。

由此可见,明清时期戏曲消费发展伴随着消费文化需求的变化导致了都市空间结构和表演方式的变化,进而在此过程中,又结合不同的地理、人文和历史文化传统,逐渐培育和建构起符合都市消费特征的戏曲消费群体与消费文化。昆剧在保有强大文人传统的苏州仍然坚持格律和规矩,导致曲高和寡,逐渐衰落;而以盐商传统著称的扬州以其向下延伸的包容力和亲和力大量汲取正统昆剧的精华,又加以开放性世俗化的改造,从而获得了更广泛的受众认可,促使清代的扬州成为与京城齐名的戏曲繁盛之地。

(原载《南京社会科学》2020 年第 9 期)

# 论昆曲清工唱法的当代承继[②](存目)

唐振华[③]

(原载《吉林艺术学院学报》2020 年第 5 期)

---

[①] 雷梦水等:《中华竹枝词》,北京古籍出版社 1997 年版,第 1349 页。
[②] 教育部人文社会科学研究青年基金项目"昆曲清工唱法的理想范式与当代演唱实践研究"(18YJCZH162)阶段性成果。
[③] 唐振华,淮阴师范学院音乐学院讲师,主要研究方向为中国传统音乐理论。

## 昆曲剧团的资源整合与创新发展[①]（存目）
### ——基于江苏省演艺集团昆剧院的考察

郭婧萱[②]

（原载《中国民族博览》2020年第12期）

## 民国皖南昆曲酬神戏民间抄本【混江龙】曲牌分析[③]

李淑芬　李文军[④]

　　酬神演戏是旧时中国民间社会致谢天地诸神礼俗仪式下的礼乐文化事项，主要是在正戏前搬演吉祥喜庆类的简短折戏，以满足人们平安吉庆、五谷丰登、人口清吉、科考连中诸事大吉的内心趋吉之祈求，也是中国礼乐文明的重要组成部分。随着时代的发展，这些具有重要文化价值的传统折戏已基本淡出戏剧舞台，保护与抢救失传已久的昆曲酬神戏显得尤为迫切。目前，既有的研究通过徽州文书从社会文化史、宗教礼仪、音乐仪式或者从文学剧本等角度切入较多，但是对于徽州昆曲酬神戏抄本的研究则颇为少见，这在很大程度上是囿于传世文本资料的匮乏。迄今为止，专门针对昆曲民间抄本的音乐本体研究尚不多见。笔者于1998年开始专注于对民间戏曲抄本的搜集与整理，以下仅就从皖南地区收集到的民间抄本酬神折子戏《四海升平》中的一支【混江龙】曲牌分析情况加以梳理。

　　酬神戏抄本《四海升平》单册收集于安徽黄山市歙县岔口镇周家村。抄本用黄棉麻纸包装封面，念纸线装，抄本封面记有"民国七年杏月抄"。全本共45页，"四海升平"占13页，后页内容是"齐天乐""送子"与"五子"等3折。书版200毫米×140毫米，叶心160毫米×130毫米，每半页18行，每行6至7个字不等，曲牌配置顺序为【混江龙】【天下乐】【哪吒令】【鹊踏枝】【寄生草】【粉蝶儿】【石榴花】【尾声】。宫调只选用一个调门就是小工调，此前抄本中很少见到这种情况，其与元杂剧"一宫到底"的现象极为相似。乐器选用大青、小青与笛等3种。唱词右旁附工尺谱字，朱红圈板眼，旁白标注与人物行当表白清楚，实为演出本的忠实记录。限于篇幅，本文仅论头牌【混江龙】。

　　对传统曲牌【混江龙】的讨论，明代曲家何良之《曲论》与明代戏曲家沈宠绥之《弦索辩讹》均有论述，但未附工尺曲谱佐证。清代乾隆时期刊行的《新九宫大成南北词宫谱》载有【混江龙】曲牌7首且附有工尺谱字，1794年刊行时亦附有工尺谱字的《纳书楹曲谱》以及现存各地区曲种各种变体的【混江龙】曲牌，为我们研究传统【混江龙】音乐曲牌提供了重要的基础。本文面对的【混江龙】曲牌是民国七年（1918）皖南地区抄本，属于徽州民间戏班的舞台演出本，从戏曲史的角度考量，抄本应源于北京并系传抄而来，从格律谱的传统来看，徽州抄本【混江龙】属于北曲仙吕宫曲牌。关于曲牌，自王骥德《曲律》说"曲之调名今俗牌名"至当下文、史、戏与音乐界关于"曲牌"概念的各种研究，基本论断表述为曲牌是中国音乐文化的思维创作方式，是人们对文体与乐体构成的音乐表达形式。一部中国音乐史某种意义上是文学性曲牌史。综其各论，曲牌即曲子的调名，与词后来逐渐脱离音乐成为纯粹的文学样式不同，曲一直是供演唱的乐曲，故曲牌也叫"曲调"，多数分属于不同的宫调，记载遗失的宫调曲子并不是太多，所以，在文献中词牌之前一般都不标宫调，而曲牌反是。元人杂剧和明清传奇均

---

[①] 本课题为2019年江苏省大学生创新训练项目（省级重点项目）"互联网'微时代'的昆曲传播——以江苏省昆剧院为中心"（项目编号：2019103310012）的阶段性成果之一。

[②] 郭婧萱（1997—　），女，汉族，南京艺术学院音乐学系本科四年级在读。

[③] 本文系浙江省文化厅2015年度厅级文化科研项目社科类《浙皖地区昆曲酬神戏抄本音乐本体研究》（项目编号：zw2015012）的阶段性研究成果。

[④] 李淑芬（1969—　），女，浙江师范大学杭州校区副教授，主要研究方向为音乐学、音乐教育；李文军（1967—　），男，浙江外国语学院艺术学院音乐系教授，主要研究方向为民族音乐学、民族声乐。

属于"曲牌连套体",即用一宫调或笛色相同的若干支曲子组成套曲来搬演故事、表达曲情、刻画人物,其演出规制,北曲严格,南曲宽松。吴梅《顾曲麈谈》第四节说:"北曲之套数,前后连贯,最为谨严,较南曲之律为密。"从音乐体制来考量,北杂剧联套中头牌极重要的过曲可以变化,尾声亦有一定范式。常态下第一折(元杂剧原不分折,到明代时才分)宫调多数用【仙吕宫】或用【正宫】【商调】【大石调】。曲牌的配置为:头牌选用【点绛唇】,过曲选用【混江龙】【油葫芦】【天下乐】【醉扶归】【醉中天】【节节高】【元和令】【游四门】【油葫芦】【金盏儿】【一半儿】【鹊踏枝】【寄生草】【后庭花】【柳叶儿】【六幺序】【那吒令】【青哥儿】,结尾常用【赚煞】或【转赚煞】或【尾声】。以上为元杂剧第一折文乐曲体的基本框架。上文已述,民国抄本昆曲酬神戏【混江龙】属于北曲仙吕宫曲牌,全曲标点散板。依《中国昆剧大辞典》①与《昆曲曲牌及套数范例集》②的谱式相对所示,【混江龙】曲牌全曲正格9句或10句,6韵,但作为词牌体式多有变化,字数难以定量。以皖南酬神戏抄本图表为例分析如下:

**图 1　民国七年徽州酬神戏抄本原件局部**

**图 2　民国七年徽州酬神戏抄本原件局部**

依据抄本对曲牌【混江龙】翻译分析如下:

---

① 丁树生、李荣:《古今字音对照手册》,中华书局,1981年。
② 吴新雷:《中国昆曲大辞典》,南京大学出版社,2002年。
③ 王守泰:《昆曲曲牌及套数范例集》,学林出版社,1997年。

**【混江龙】曲牌分析表**

| 主格(格律) | | | 腔格(曲调) | | | 唱词 |
|---|---|---|---|---|---|---|
| 句数 | 字数 | 叶韵 | 四声 | 音节 | 板式 | 结音 | (括弧内文字均为增减字、句并略去科介旁白,附工尺) |
| 1 | 4 | 押韵 | 仄声 | 4(2+2) | 散板 | 3 | 龙(五)宫(五)鸿(工五)厂(六凡工) |
| 2 | 7 | 押韵 | 平声 | 7(43) | 散板 | 5 | 晶(工)为(工尺)堂(上)碧(四)玉(尺工尺)为(六五)梁(六) |
| 3 | 7 | 押韵 | 仄声 | 7(52) | 散板 | 2 | 积(工)年(工)的(尺)尊(六)荣(六)安(五六)福(工尺) |
| 4 | 7 | 押韵 | 仄声 | 7(34) | 散板 | 5 | 好(尺)在(工)此(尺)深(上尺上)处(四合)潜(六五)藏(六) |
| 5 | 10 | 押韵 | 仄声 | 10(41212) | 散板 | 1 | 今(六)日(工)过(尺)破(六)却(六)长(六)风(六)乘(六)浪(六)起(上) |
| 6 | 7 | 押韵 | 仄声 | 7(34) | 散板 | 6 | (也)(尺)不(工)过(尺)千(工)年(工)得(上)遇(四) |
| 7 | 3 | 押韵 | 平声 | 3(21) | 散板 | 2 | 一(上四上)朝(尺工)忙(尺) |
| 8 | 7 | 押韵 | 仄声 | 7(34) | 散板 | 2 | 安(尺)排(工)着(尺)洪(六)涛(五)万(五六)丈(工尺) |
| 9 | 4 | 押韵 | 平声 | 4(22) | 散板 | 2 | 炫(上尺上)耀(四合)金(工尺工尺工上四)光(尺) |
| 9 | 64 | 押韵 | 仄多 | 长短句 | 散板 | 2 | 五声商调式 |

如图表所示曲牌的唱词有以下特征:全牌共9个词句以长短句形态出现,音节单双结构配置。其词式是:4△。7。7,7△。10,7,3△。7△。4△。全牌共有64个正字(衬字不计在内)。全牌有6个韵位,押韵平仄声调相间,其中6个韵脚字全押 ang(九)韵。根据丁树声等③的研究笔者考察如下:第一句末韵脚"厂"字与第八句末韵脚"丈"字都属于宕摄开口呼三等韵,"厂"字平声调养韵的澄母字,"丈"字上声调养韵的澄母字,两字只是声调不同而已。第二句末韵脚"梁"字、第四句末韵脚"藏"字、第七句末韵脚"忙"字都属宕摄开口呼一等平声唐韵,只是"梁"字属来母,"藏"字属于精母,"忙"字属于明母而已,第九句末韵脚"光"字属宕摄合口呼一等平声唐韵的见母字,也只是合口呼一项不同于其他3字,其余完全相同。抄本头牌【混江龙】曲牌的6个韵脚字全为一等开口洪

音,韵脚字押在平声韵上,就演唱技术而言,如此的唱词选择,便于民间艺人在场上能把最亮、最厚、最宽的音响传送到舞台周遭旷野的听者中,对艺人来说所唱之字易于发声行腔,不予呦嗓,便于艺人场上刻画人物情的充分表达。对于观者来讲,则能享受来自舞台表演者字正腔圆、音声相和、赏心悦目的唯美表达,满足纳福的心理诉求,形成台上台下的整体共鸣共享。因此,抄本唱词的声韵平仄与洪细开合对曲牌性格的表达至关重要。

抄本第一页显示全场人物家门有四鬼四龙扮相,属于4个生角演员齐声演唱的表演样态,本牌唱腔的笛色是小工调(D调),属于中音区演唱(奏)范围,乐器选用大青(大唢呐)演奏。本牌唱腔的结音(全曲旋律的结束音)为"尺"谱字音上,其中第三句、第七句、第八句的工尺谱字结音均为"尺"字,具有明显的重复性特征,使整体曲牌的旋律进行平稳而悠长,谱字之间的音程距离没有大跳趋势倾向,这就为下个曲牌的出现起到引导铺垫之功能,全牌宫调配置为五声商调式,其中第一句末韵脚字"厂"的工尺出现了偏音"凡"谱字,属于过渡性音级,谱字未标注板眼,唱词基本形态表现为一字一谱字、一字两谱字和一字三谱字。全牌节奏安排均为散板,底板用朱红标识,只在全牌末句倒数第二个唱词"金"字附7个谱字的拖腔腔格:工尺工尺工上四,即预示全曲牌的激昂节点,引出末尾韵脚唱词"光"的出现,最后进行到头牌【混江龙】的整体表演结束。

本牌唱腔的特征:第一句与第九句遥相呼应,格体一致,只是工尺结束音上相差一个谱字。第七句为三言句式,用韵二平一仄,整体唱字平仄相间,韵脚以洪音结尾,便于演唱发声的通顺与曲情的表达。以上已述,例如第一句末的"厂"字,第二句末的"梁"字,第四句末的"藏"字,第七句末的"忙"字,第八句末的"丈"字,第九句末的"光"字均属于此类现象,按传统谱式四言以平平仄去为佳,而抄本并没有按此法进行。例如第一句"龙宫鸿厂"的音韵是平平平上,说明抄本体现了地方性"声各有变"的特点,以及徽州民间艺人群体寻求新"坡路"的意义。从【混江龙】曲牌的旋律结构来看,第一句工尺谱字明显有曲牌【点绛唇】头句的特点,元杂剧第一折头牌一般安排【点绛唇】为首牌出现,如笔者收集的皖南昆曲酬神折戏《齐天乐》头牌便是【点绛唇】,其第一句词式"舞拜三呼",工尺构成是"五六凡工",与图表【混江龙】曲牌第一句末韵脚字"厂"的"六凡工"完全相同。酬神戏《富贵长春》中头牌【点绛唇】第一句唱词"福"字,酬神戏《闹天宫》中头牌【醉花阴】第一句唱词"威"字腔格均为"六凡工",3个谱字核心音调的应用,说明艺人们用相似性的工尺谱字作为核心发展动机来引出音阶主旋律,从而在谱字与唱词之间起到连接过渡作用,最后达到曲调婉转悦耳的音声效果,这也是中国戏曲史上文人案头本历来必经艺人调整修葺后才能真正上场演出的原由。因剧唱是以现场演出效果为本,普通观者群体对场上表演的认可为道,说明酬神戏曲牌的特点和性格以及发展变化的功效与现场演出息息相关,不可或缺,可谓"搬演者无劳逸不均之虑,观听者觉层出不穷之妙"。从这个角度来考量,可见民间抄本曲牌的史料价值之稀见可贵。

综上所述,清末民初皖南地区昆曲酬神戏抄本【混江龙】曲牌,均系北曲仙吕宫杂剧连套之头牌,本牌长短句的唱词、音韵曲调、节奏与唱词平仄四声相配,并在此基础上形成中国音乐承创的思维方式。昆曲酬神戏抄本曲牌文献,作为徽州文书的重要组成部分,对研究地方戏曲音乐史、民间抄本创作史、演出史、民俗史以及中国社会文化史等有着稀见的学术价值,为将失传已久的昆曲酬神戏搬演于当下戏曲舞台提供了珍贵的史料依据。

(原载《黄河之声》2020年第22期)

## 精致的唱腔技艺是内心体验"外化"的保证[①]
### ——关于昆剧度曲技艺中存在的四个问题及其思考

顾兆琳

唱腔—度曲,是昆曲曲学范畴的一个问题。昆曲曲学还应该包括制曲这个问题。

有两个事实:明清传奇中,我们常常注意到一个现象—— 一定程度上"音乐结构主宰了剧目文本结构",

---

① 此文为顾兆琳老师在第一届国际昆曲唱念艺术研讨会上的发言。第一届国际昆曲唱念艺术研讨会于2016年5月28日—29日在台湾师范大学举行。

曲牌制曲成了昆曲创作之"魂"。另一个现象，无论是传统戏还是新创戏的成功搬演，都离不开演员成功的演唱表演。度曲，成了昆曲演出之"魂"！

制曲，是一度创作的魂。度曲，是二度演出的魂。缺一不可。

我想提出以下问题，与大家一起研究和讨论。

### 一、南曲的气韵，主要的技法是什么？

有一句度曲口诀："板宽不可松，板紧不可急。"说的是，因为南曲中的腔多，宕三眼的板宽，所以要唱得更有"粘性"，更要把握好唱的气韵，更要"拿住不放"。

1. 咬字要拿住不放。出口字面要准，并且要归韵。做到演唱时："则虽十转百转，而本音始终一线。"字的收放快慢，要跟着腔的长短、节奏来处理。

2. 拖腔中的宕三眼要拿住不放。忌平直，做好"橄榄腔"的收放。

3. 入声断腔的顿挫、去声嚯腔的吞吐也要拿住不放。这往往是南曲水磨调顿挫的点睛之处。

4. 要使南曲唱得不松，掇、迭、擞腔是变化的动力。

5. 要点的中心是用气。因为力度的收放和明暗，是气的把控。

归纳三方面：字的收放；腔的运用；气的把控。

### 二、小生的"堂音"

1. 阳调（本嗓）的规范用法，是昆曲小生在唱法上区别于京剧小生的一大特点，因其音色的亮堂，谓之"堂音"（案：也写作"膛音"）。堂音的音色，主要用于官生，也用于巾生。但是，现在不少青年演员不善于也不重视这一唱法。男小生用假声代替阳调，女小生多有"雌"音，堂音不沉、不厚，从而造成"多脂粉气，少阳刚味"的情况。

2. 堂音的音域。以小工调（1 = d）为例，男小生（Mi）音以下（含 Mi）、女小生（So）音以下（含 So），适合用挺拔有力的堂音来演唱。

3. 昆曲小生堂音的音区，特别是堂音的高音，处于真假声的过渡音。所以，高音区高质量的堂音，常常处于真假声结合的所谓"小堂音"。这种技法，以真声为主，掺和假声，甚至真假难辨，"为阳之阴"。在那部分音区里的咬字，也常常是用假声唱出字头后，用真声运腔。听觉上谓之"糯"。

4. 官生、巾生的堂音在音色力度上稍有区别。官生雄浑，巾生收敛。堂音的表达，强调咬字"出口重"，"要一点锋芒"，用落腮放出。阳调的堂音要有些卷的范儿，要有昆曲特有的古韵味。

5. 堂音的用气。根据"豁头"唱法中，前一个工尺要实唱，后一个工尺（豁头）要虚唱的原则，在堂音音域范围内，用阳调堂音实唱前一个工尺，用假声虚唱后一个工尺，用气息做到虚实相生，会有很好的效果。包括断腔、嚯腔的顿挫，也是这样。"橄榄腔"的腔头及其收放，都必须注意用气。堂音唱法是要下功夫练的，不能因其难而走假声的"快捷方式"。

归纳三点：音区、音色和用气。

### 三、昆曲"中州韵"咬字

我提出"欢桓""鸠侯"两韵存在的问题。

1. 在《韵学骊珠》中，对"欢桓"韵咬字要领指出"此韵必以满口、撮口为出音，兼字身，而以抵腭为其收音"（与"干寒"韵不同）。因此我理解此韵出音要强调"吴音"的口型，如苏州话的"欢"。但又说，收音必须抵腭，又不是纯粹的苏州方言"欢"。

如"萱""算""猿""断""官""转"等，这些字常常不是偏苏就是偏京，情况比较严重，《曲学》第七卷没个"准头"。

2. 再说"鸠侯"韵。有"又""游""幽""谋""受"等，这个韵念法的要领是要收：呜；而字的头、腹音也必须念苏音。

归纳一句话："介乎于吴音和国语之间"，这是正仁老师的一句提示。我们要保持剧种自己的语音特色，既要避免有些"土音"出现，更要克服一些"京韵"的混淆。

### 四、关于"曲情"的把控

1. 状态。演出实践情感体验，不仅需要表演技能，还要靠演唱来"外化"，来塑造鲜活的各类人物。精致的演唱技艺来自熟练和自如的演唱驾驭。其实，一上舞台，演员已把理论意义上的技艺放了脑后，甚至"忘其为度曲"，各种综合手段都是围绕着"情"而展开。

2. 用心。真正的用"心"来唱，设身处地领会曲情，会使技艺长上灵魂的"翅膀"。字、腔、板、音随着乐音的变化，人声能产生比乐音大得多的美听效果。

3. 无意。相对用心而言是无意，有意安排，无意完成。无意是一种境界，是一种"化境"。当技艺与体验融合在一起时，时而会无意地碰擦出情感的火花，并生发或衍展出新的技艺。如音色、节奏、字腔的活态，"唱如念、念似唱"，等等。真的，台上什么"情况"都可能发生。所以，说到底，最终曲情不是把控，技艺不是掌握，而是

生发,是内心的外化。

唱腔研讨会十分重要,又非常独一无二。鉴于唱腔音乐的特性——只能意会,很难言传,所以真正开好会议,要从实践中总结,寻求准确的语言表达,确有一定的难度,还需大家不断努力。

以上提出的问题求教于各位专家老师。

[原载《曲学》(年刊)2020年刊]

# 我的新概念昆曲观

柯 军[①]

概念是什么?即观念(concept),也就是一个人的思想与看法。艺术创造的核心竞争力就是艺术家的观念。不可否认,昆曲是极其成熟的古典艺术,具有丰富的程式,但恰恰是其极致与完美的形式在客观上成为昆曲表达现代人精神、现代人审美的阻碍。我常常想,已经浸润了中国人六百余年的昆曲,可不可能在当代承载这个时代人的思维、情感、理念、精神?可不可能从一个供人品赏把玩的艺术向反思自我、拷问灵魂、传达现代观念的艺术载体过渡?这一艺术形式的发展空间可不可能更为开放?我作为一名演员,可不可能既借助昆曲的传统手段,又跳出昆曲的条条框框,来阐发我对人生的感悟,达到自我拯救、自我完善的目的?

出于这样的追问,也由于香港地区的艺术家荣念曾对我的启示,从2003年开始,我对昆曲进行了一些实验性的探索,如《余韵》(2003年)、《浮士德》(2004年)、《藏·奔》(2006)、《新录鬼簿》(2009)、实验版《夜奔》(2010)、《319·回首紫禁城》(2010)、"汤莎会"《邯郸梦》(2016),它们皆是我十多年来对上述问题进行思考、表达的轨迹,我姑且把它们唤作"新概念昆曲"。以下,我将从五个方面对新概念昆曲展开阐释。

## 一、以素颜通向真我

粉墨登场是戏曲演员的常规,对于很多演员来说,只有"扮上"了才有自信,只有依托于角色才能把"我"张扬出来,但这个"我"不是真我。我想通过新概念昆曲找到发声的出口,让我摆脱被动接受角色的位置,由为他人代言转向为自己发声,重拾自己的头脑,进入主动思考的状态。

当我卸下层层粉墨以素颜直面观众时,一开始心里有点抵触,但最终我从素颜中感受到了魔力。演员在排练场里是不假修饰的,这时他的状态恰恰是他最真实、最自然的状态。脸上的表情、额角的汗珠清晰可见,对身体的控制更为直观,传达给观众的力量更具冲击力。

譬如实验版《夜奔》。传统《夜奔》中林冲的扮相大家是熟悉的,盔帽、箭衣、红坎肩、红大带、宝剑,实验版《夜奔》的林冲仅以一袭灰色长衫加身,于是那个慌不择路、披着星月夜奔的林冲,也可以看作是我的"夜奔"。林冲面临的所有选择、犹豫、痛苦,也是我的人生所面对的。林冲即我,我是林冲!素颜,将我与林冲的形象重叠在一起,让我借助林冲的情感来表达、来反诘,从而让传统昆曲人物更容易走进当代人的内心,让思考实时在场。

我的新概念昆曲大多以素颜形式出现,作品中的角色绝非一般意义上的角色,而是更接近真我,是一名生长在当代的个体,是面对现实有困惑、有迷茫的所有人,观众也因此在观剧的过程中收获更多。

## 二、舞台成为"心灵道场"

挥洒汗水、遭遇伤痛、享受掌声和荣誉,除此之外,舞台对演员还有什么意义?似乎一直以来,演员从来都是处在被别人观赏的境地,演员个体的心境无人关注,也没有演员想过主动表达。那么,我们可不可以把舞台当作自己心灵的道场,当作审视自我、反思自我的空间?这是我实践新概念昆曲的初衷。

我的实验作品《藏·奔》就把生活中的我和我所扮演的林冲放置在了一个时空中,由"我"对现实处境的思虑引出林冲的夜奔,又以林冲的困境与抉择呼应"我"的醒悟。整个作品通过传统书法与昆曲艺术的交织,通过角色和演员两重身份的置换,以"我"对"同"字不同字体的书写,表达了"我"的困惑:是顺世还是随性?是藏锋还是露锋?锋芒毕露必然会满身伤痕,委屈求同又必然

---

[①] 作者为著名昆曲表演艺术家。

碌碌无为,"我"该怎么与这个世界相处?"同"的种种写法表达了"我"的焦灼,而林冲的三尺剑锋,是出还是收,也暴露了林冲的焦灼。那个李开先笔下的林冲与今天的"我"的两难处境竟如此相似!舞台和生活,古人与今人,都归束到一部剧中,共融、对话、碰撞,我与角色都挣扎在"藏"与"奔"之间,这实际上就是人的生存状态。

"藏"与"奔"也是我对昆曲的两种表达方式:对"最传统"昆曲的坚守和传承,对"最先锋"昆曲的表达和开拓。我会在这两条平行线上一直奔跑,偶尔对望,它们彼此牵手的时刻也是我人生落幕的时刻。

## 三、昆曲在创造中新生

有人说,思想对于戏曲这个舞台来说根本不重要,因为戏曲看的是"身上的玩意儿",技术是第一位的。许多戏曲演员也习惯了不需要头脑、下死功夫练就足够了。因此,主动思考和创造一直是戏曲演员最为缺乏的,时间久了,戏曲演员也就不会思考了。

我对昆曲是不安分的,我有很多自己的想法,我想表达!只是昆曲太"强大"了,它的传统和规范,它的四功五法都是那么精密,所以我用"揉碎自我、成全昆曲"的方式来小心翼翼地对待它。那么,跨出昆曲的边界,当我把自己放在一个更宽广的当代剧场观念下,又会发生什么奇迹?

香港地区华人实验戏剧的先驱荣念曾老师是我的引路人,2001年与荣老师的相遇给了我一把打开新思维的钥匙。他教会我主动提问、主动思考,以及跨越边界、敢于质疑,从而改写了我的艺术生命。

实验版《浮士德》,实际就是荣老师给出的一个题目——如何用昆曲的形式来演绎浮士德?歌德笔下浮士德向魔鬼梅菲斯特出卖灵魂的情节是最触动我的。当时恰恰是2001年,昆曲入选"人类口述与非物质文化遗产",昆曲自身的发展其实也面临着选择与坚守的问题:是在"遗产"中寻找慰藉,还是追求更高层面的思想提升?是追逐市场的回报,还是保持昆曲自身雅文化的品格?我的困惑恰巧与浮士德的躁动叠合在一起。于是,我用浮士德和影子这两个角色的并置来表现所有的对峙:浮士德身上两个灵魂的挣扎,关于崇高与享乐、精神与感官的冲突,关于正与邪、神圣与魔鬼的对话,整场戏都是用这种对峙的风格来叩问,而这其实也是我对昆曲的叩问。外在手段上,浮士德用老生行扮演,影子用丑行扮演,两个角色的唱做全部是昆曲的,两者时而如影相随,时而纠缠妥协,时而红黑共舞,很有艺术感染力。

为了让演员懂得用身心体悟、大胆创作,我发起了"朱鹮计划"。这个于2012年由香港"进念·二十面体"与江苏省演艺集团发起合作的项目,在当时的戏曲界可谓绝无仅有。"朱鹮计划"的对象是江苏省昆剧院的9位年轻昆曲演员,起初他们或抵触或懵懂或惧怕或觉无意义,但经过荣老师的不断启发、提问、命题、创作、交流,都创作出了自己的实验作品,自身的创造力和眼界都得到了前所未有的提升。

## 四、传统与创新是辩证的

传统,如果没有创新,就飞不起来;创新,如果没有传统的根基,则只能浮在表面。新概念昆曲是大胆的结合——用"最传统"去抵达"最先锋"。什么是"最传统"?原汁原味的昆曲唱腔、最规范的昆曲唱做、最纯粹的昆曲舞台。什么是"最先锋"?开放的,独立的,思辨的,哲学的,未来的。

做这样的昆曲,演员基本功法的训练需要更加严苛,传统折子戏的学习一刻都不能懈怠。其次,回归戏曲传统科班"主角挑班制",让演员集编、导、演于一体,进行自觉的创作,通过创作找回自己的能动性和创造力。

比如,《319·回首紫禁城》就是我的学生杨阳主动提出想要创作的一部作品。长期学习昆曲,后又跟随荣念曾老师创作,杨阳学会了提问,学会了开放地、多角度地看问题,学会了主动,还意识到了求变和形成自我风格的意义。这台剧没有扮妆,仅有素服;没有情节,只有情绪;所有的表达都是以明朝末代皇帝崇祯的心理世界为主轴,大厦将倾之际,崇祯皇帝与李自成的对话、与袁崇焕的对话,甚至和自己渺小影子的对话都可以视为角色心理时空的外化。整台戏甚至有长达15分钟的暗黑时刻,无一丝灯光,烟雾缭绕整个剧场,让观众与崇祯皇帝共情。演员用最纯净的昆曲唱念乃至清唱来演绎,观众可以安静地用心体会崇祯激荡的内心,体会一个当代创作者对崇祯皇帝的回望。

最纯正的昆曲舞台一定是"一桌二椅",通过桌椅的不同排列组合,以简当繁,但极简主义中也埋藏着现代的密码。《319·回首紫禁城》中一把红色的椅子贯穿了全场,椅子一开始在众目睽睽之下被拼装起来,后来在白练的绑缚下摇摇晃晃地被吊了起来,最终重重地落下被砸碎。这把椅子被赋予了丰富的寓意,当落幕时定格,舞台上椅子破碎的像与完好无缺的影共处,寓意不言自明。这种象征的、指向人心理的表达不正是"最先锋"的吗?

### 五、先锋性与文人精神同构

新概念昆曲首先代表着一种先锋精神，素颜和极简主义就是它的标志，情节、故事、角色不再是它的关注点——"我"才是。"观看"成为一种更为主动、个体、开放的行为。从表达方式到接受方式，新概念昆曲都充满着先锋性。

新概念昆曲更代表着向中国文人精神或者说知识分子精神的回归。昆曲是文人在书房中创作出来的艺术，用曲牌格律音韵表达文人的情感，甚至是文人失意时消磨时光、排遣心结的一种寄托，渗透着文人的主体精神。爱情与美从来不是昆曲的全部，在昆曲内核中有着比单纯的"美"更厚重的内涵。孔尚任在《桃花扇》中写侯方域、李香君的爱情从来不是最终目的，他要表达的是对王朝落幕、历史兴衰的哀伤，是一种巨大的悲悯。我扮演过《夜奔》中的林冲、《铁冠图》中的周遇吉、《桃花扇》中的史可法、《牧羊记》中的苏武、《邯郸梦》中的卢生，他们的悲悯、崇高、壮烈、坚守，无不体现着昆曲的文人精神。

我想，新概念昆曲可否从艺人的"场上"转身，回望、叩问文人的心灵，甚至重新回到文人的书房，借着文人的目光与他们笔下的人物对话？这个书房是我一个人静静沉潜的舞台，也是放飞自我、重新审视自我的空间。在这个空间中，我可以不再为取悦他人而表演，我只表达我自己，我是独立的我，甚至是反叛性的我。我理想中的新概念昆曲，正是最纯粹的知识分子精神和最现代的先锋精神的同构。

## 汪海林对话柯军：

## 绮梦两百年，他是当代"林冲"，欲建先锋《素·昆》（存目）

汪海林　柯　军

## 一部开了新生面的昆曲大戏

### ——评《画堂春》

张永和

2019年1月20日、21日，梅兰芳大剧院上演了北京文化艺术基金2018年度资助项目原创昆曲《画堂春》（编剧：张蕾，导演：杨艺）。

继北京故宫知名文创品牌"上新了，故宫"后，清代皇家"雅部"唯一官腔剧种、现今世界非遗昆曲也"上新"了。这次昆曲"上新"与咱们北京有关，与当时天天在故宫"上班"的清康熙时期超一流大词人、大儒学家、大收藏家、大书法家纳兰性德有关（至今北京故宫和台北"故宫"收藏的镇馆之宝如宋代苏轼的《寒食帖》、元代赵孟頫的《鹊华秋色图》等数十幅传世名画、名帖等当初都曾被纳兰性德收藏而传于后世）。凡了解昆曲历史和艺术特征、知道纳兰性德的人都会认为用昆曲演绎词人纳兰性德的故事是个绝好的题材。物质的文化遗产与非物质的文化遗产两者高度融合，相得益彰，这对讲好北京的故事，讲好中国的故事，打造北京文化艺术精品尤为重要。

"梅大今夜无眠"，演出获得了极大的成功，受到了观众的热烈欢迎。我和徐恒进同志是这出戏的文学顾问，当然，剧本是早看过的，还在宋庆龄故居（原纳兰府）"南楼"专门召开了剧本专家研讨会。这个戏写的是纳兰性德和他二十余岁的美貌妻子卢氏不求同生但求同死的炽烈爱情故事！

这部戏在昆曲审美体验上开了新河。多年来，昆曲几乎停留在"老戏老唱，老唱老戏"的演剧和观剧的局面，观众在审美体验上已近乎疲劳。一些新戏因题材选择、剧本创作、舞台呈现等方面的先天不足，其结果大多也是演一出扔一出，自娱自乐，草草收场，既留不下来，也传不下去。然而，昆曲《画堂春》终于让人眼前一亮。我认为这部戏已经具备了打造昆曲精品剧目的基础。

说实在的，该剧在没有演出之前，我心中一直惴惴不安。为何？因为此剧登场人物只有4位，文本科白词曲又那样典雅绮丽，情节内容又非金戈铁马、刀光剑影，4位演员非名角儿、大角儿，舞美更非大舞台、大制作，天幕仅一块黑幕而已，台上仅一桌二椅而已，时间又是足足的两小时，既雅且长，只怕观众坐不住。然而，两场演出大大出乎我的意料。演出进行当中，安静时鸦雀无声，情浓喷发处，掌声雷动。两小时，无一观众离座起

堂,剧终时,观众冲向台前,演员多次返场谢幕。何故有此成绩?仔细想来,还在于戏情戏理抓人!剧本写出了男女之情,写出了人物之情,写出了"一对神仙眷侣,一段千古绝唱"的角色之情。观众看出了其中的情,了解了其中的意!于是,两个小时,观众始终牢牢地坐在椅子上,是戏中人物之情,愣是将这千余名观众紧紧拴在了原处。我看过很多戏,很少有这样的盛况。

在此,我愿先引该剧制作人胡明明先生作的《纳兰赋》与《卢氏赋》为读者导读。这两首辞赋我非常喜欢,很文学,很文艺,很古典,又很有感觉,辞赋写出了剧中纳兰与卢氏两个人物的细微精妙之处。

【纳兰赋】:皇清通议大夫一等侍卫佐领纳兰成德,皇亲贵胄,门第才华,名在二甲赐进士,欲尽海内词人,毕出其奇。德,英气逼人,河朔清气,雄世之慨,曰:凤凰翼其承旗兮,高翱翔之翼翼。带长剑兮挟秦弓兮,诚既勇兮又以武。又曰:冬郎容若,数岁即善骑射,发无不中,出入扈从,服劳唯谨。然曰:德文气更杰兮。才情书卷,文追屈宋,儒尊黄老,词胜重光,楞伽山人,北人骁健,力学不辍,笃志斯文,以风雅为性命兮,以立言立词不朽,卓卓然独立兮。叹曰:嗟乎,宋后无词,德一人矣,德后无德,一生一代矣。又曰:词悲悯,铁骑荒冈兮;人孤独,雪冷雕翔兮;曲神伤,乱云低水,凉月拂衣裳兮。德,屈子人格,蝉翼为重,千钧为轻,黄钟毁弃,瓦釜雷鸣。蛾眉谣诼,古今同忌,何足问兮。不变心而从俗,固将愁苦终穷兮。嗟乎,公子一人兮!惆怅惆兮,人言愁兮,富非富兮,我始欲愁兮。荒沙寒烟衰草兮,江山满目兴亡兮。德,北曲高腔【新水令】兮,假敬德,作人间戏场,演古今传奇兮。嗟乎,泪痕莫滴牛衣透,数天涯,依然骨肉,德之大德兮。孔子曰:兰之猗猗,扬扬其香,不采不佩,于兰何伤。满汉兮,狂生兮,鸢飞鱼跃,【金缕曲】兮,交契容若兮,陶令归隐谓不能兮。公子辞章,明月高悬,秋水出涌,尘嚣四绝,天籁横流。公子高洁兮,一日心期千劫在,知己更胜知彼兮。为谁春兮?天上人间俱怅望,两凄迷,尘缘依然兮。渌水兮,南楼兮,一对栖蝶,神仙眷侣,双人未梦已先觉兮。

【卢氏赋】:荣曜秋菊,华茂春松,披罗衣之璀璨兮,珥瑶碧之华琚。仿佛兮若轻云之蔽月,飘摇兮若流风之回雪,貌丰盈似宓妃兮,苞温润之玉颜。嗟乎,上古既无,世所未见。惊曰:翩若惊鸿,婉若游龙,洛神再现,皎若太阳升朝霞,灼若芙蕖出绿波。视之,望余帷而延视兮,若流波之将澜。奋长袖以正衽兮,立踯躅而静安。澹清静其憺慅兮,性沉详而不烦。顾望怀愁,步移神留,须臾之间,美貌横生,晔兮如华,温乎如莹。详视之,仪态万方,惊似天仙,其盛饰也。昔楚国宋子渊随屈子习《神女赋》,汉魏曹子建效子渊作《洛神赋》,皆其象无双,其美无极,茂矣美矣,盛矣丽矣。俯仰异观,亦复曰:瘳春风兮发鲜荣,洁斋俟兮惠音声。转眄流光,珠润玉颜,含辞欲吐,气若幽兰。卢氏婀娜,瑰姿艳逸,仪静体闲,柔情绰态,奇服旷世,妩媚万千。恍惚间,观卢氏,子渊"神女"之失色,子建"洛神"之黯然。呜呼,微幽兰之芳蔼兮,步踟蹰于天地间。卢氏姿容,今古戏台,静女其姝兮,令人忘餐。

观昆曲《画堂春》,前有序幕,后有尾声,只有4场正戏,结构为戏曲常用的单线结构。然而就是如此,却深深打动了观众的心!笔者试分析之。序幕是本剧的开篇,用的是倒装的写法。剧中的男主角纳兰性德上场,在几声飘缈孤寂的鱼磬声中,一曲【浣溪纱】凄凉地道出他的心上人、爱妻卢氏已然香魂一缕,身归那世去了。在纳兰的极端凄楚木然中,灯光渐渐暗淡下来……

正戏开启的第一场为"题画"。纳兰性德与卢氏新婚宴尔,完全是昔日才郎淑女的典型举止:连日来纳兰为卢氏画眉簪花理云鬟,好一幅仕女图!而卢氏为酬知己,为纳兰亲绘一幅《醉春图》,并请文采翩翩、翰墨超群的纳兰公子为画作题词。只听纳兰言道:玉楼烟柳,海棠着雨,佳人倚栏。此间不仅有夫妻闺房唱和之乐,更有卢氏夫人猜中纳兰心中高兴之事的兴奋——闻听他被弹劾的老师,昆山徐乾学要官复原职回到朝廷,从而师生相聚,故而兴奋至极。一首【菩萨蛮】唱出了夫妻间的一脉相通、心曲相连,引来观众会心的掌声……这一场精彩之处,不仅在于文本写出了一对伉俪的心心相印,而且在演员的表演当中,在轻歌曼舞的歌唱当中,也深挖了角色之间相同相汇之心曲!将这一对小夫妻的真挚情感外化出美的种种,审美的力量将观众紧紧地吸引着,故此才初战告捷,迎来观众的赞叹之声。

接下来第二场"酬怀",继续夫妻间的相融相融心有灵犀。这时候,纳兰性德已高中二甲第七名进士,然而纳兰的报负却不在仕途的青云直上,他的梦正如卢氏所猜到的:拥书千卷、编校经注、立言不朽、留与后人。于是,纳兰想到传奇《金貂记》中告老还乡终日垂钓的尉迟敬德。卢氏故意问道:"却不知戏中的敬德公是怎样演法?"于是纳兰带上"白满",拉起山膀,扮演起武净的尉迟公来。只见身为康熙皇帝御前侍卫的纳兰举手投足间一派武将风范,载歌载舞地唱了一段现已绝迹于昆曲舞台百年的北曲高腔【新水令】。编剧的这种设计非常高明和讨俏,既展示了演员文武兼备的功力,高亢遒劲的嗓音,满宫满调,又展现了演员的腰功、腿功和髯口

功,从而给演员留出了充足的表演空间,令观众刮目相看。唱段最后一句落在了"茅柴扉常掩着利名心,一旦都抛却",很自然地引出了老生徐乾学,也就是纳兰恩师的出场。师生落座畅谈之后,一声"德也狂生耳"引出高亢的【金缕曲】,唱出了纳兰与一批志趣相投的明末清初超一流汉族文人学士契若金兰,成为知己的志向与胸怀,唱出了"蛾眉谣诼,古今同忌,冷笑置之而已……"的处世态度。随后,这一场又过渡到纳兰性德即将步入朝廷无奈地做他不愿意做的事情,由扬到抑,场上预示着将有一场更大的不幸来袭……

第三场"离殇"。纳兰和卢氏婚后仅仅三年,果然大祸来临。纳兰此时身为康熙皇帝的贴身一等侍卫,而卢氏又为纳兰产下一子,本是大喜大顺之时,不料天有不测风云,卢氏产后受寒病重,纳兰却又出入扈从不在京城。卢氏抱病来到为二人成婚而建的曲房,轻轻一声喟叹:"我自觉时日无多,今番若不走上一遭,日后怕再无缘来此了……"好一番撕心的自白,令观众怎不生泪涔。此时,一曲【相见欢】和一曲【沁园春】,穿越时空,卢氏好似也来到了纳兰护驾的塞外。她恍惚见到身着一等侍卫官服的纳兰性德正纵马驰骋在崇山峻岭,只见纳兰手持马鞭、敞尽斗篷,卢氏似乎看到了自己心爱的丈夫在纵马奔驰。她看到了,观众也看到了,而卢氏这时也似乎身轻如燕,飘然在纳兰的马后如影随形!只见舞台上,纳兰和卢氏几个大圆场,如蜻蜓点水般,上身不动却脚步如风,充分展现了演员扎实的基本功和昆曲优美的身段。然而这毕竟是梦想,现实是无情的,卢氏终于没有盼到纳兰性德的回归,没有等到哪怕在病榻前的一声最后的问候,便溘然长逝,香消玉殒。这时,幕后伴唱响起,婉约缠绵的曲牌【长相思】从台后飘来:"山一程,水一程,身向榆关那畔行,夜深千帐灯。风一更,雪一更,聒碎乡心梦不成,故园无此声。"这是纳兰性德非常有名的边塞词作,文才洋溢,词曲感人,演出达到了高潮。

第四场"双栖"。这是反语,不是生时相携手,而是死后同穴埋。8年以后,纳兰性德因为思念逝去的娇妻,只好以醇酒相佐,悲痛早已掏空了身子。酒后沉沉睡去,他又穿越到梦中,梦见了朝思暮想身着盛装吉服头戴吉冠的卢氏,丹红一片,绝美动人。纳兰喃喃自语:你今日这般盛装,正是你我新婚模样……然后二人翩翩起舞,纳兰与卢氏合唱【青衫湿遍】,可谓梦中相会,难禁寸断柔肠,然虚幻岂能当真,终有梦醒之时,却是人去楼空!只留下一句"衔恨愿为天上月,年年犹得向郎圆"。午夜时分,言犹在耳,纳兰时光已尽,走向生命之终,舞台深处便是斯人归去之乡……

最绝的是尾声。纳兰性德与穿着鲜艳吉服的卢氏,一对新人,分别坐在两把官帽椅上,宛如他们新婚一样,然而白驹过隙,已是浮云苍狗,一片肃杀!二人带着他们的爱,他们的梦,他们的理想,和他们的心愿,一步步携手走向了天尽头。此时幕后伴唱响起,一曲纳兰的著名词作【画堂春】"一生一代一双人,争叫两处销魂,相思相望不相亲,天为谁春?"卒章显志,凄美的音乐,哀婉的文字,正是这一对眷侣的人生写照,人间天上,尘缘不了,同月同日,化蝶双栖。

我之所以要称赞这部戏,之所以说这部昆曲《画堂春》是开了演剧观剧的新生面,意思是说,这是一部别具一格、制作精良且高档次、高品质的有着很高艺术辨识度的昆曲剧目,拟古不复古,与多年来一些艺术同质化倾向严重的昆曲剧目相比,这部戏无论是题材还是剧本,无论是表演还是舞台呈现等,都代表了当今乃至今后昆曲舞台上的一种"上新"的演剧观剧审美潮流:既古典,又精致;既年轻,又时尚。所以,我说这个戏开了一个新生面。这对昆曲创作来讲虽然很难却非常重要。令人欣喜的是该剧的才女编剧张蕾做到了,这个剧目的创作团队做到了。借此机会,我要特别感谢吴汝俊先生(艺术顾问)、胡明明先生(制作人)等这些懂艺术、敢担当,能踏踏实实干实事、干大事的艺术家们,他们用"心"为观众奉献了这样一部精彩的令人赏心悦目的"有文化,有品质,有价值,有温度,有内涵,有市场"的高质量的昆曲大戏。衷心期望他们能继续努力,在北京文化艺术基金和宋庆龄故居(原清康熙时期"纳兰府")的大力支持下,逐步把这部"上新"的昆曲剧目打造成咱北京不可多得的、文旅深度融合的、成为咱北京文化艺术一景的高端昆曲精品品牌剧目。

(原载《中国戏剧》2019年第4期)

## 丁盛著《当代昆剧创作研究》(存目)

丁 盛

2020 年度推荐论文

# "理筑其形,情铸其魂"
## ——昆剧新创、新编剧目的音乐写作理念

周友良

中国戏曲从音乐结构上可分为两大体系:曲牌体与板腔体。这两大体系在音乐上都有理性、感性的属性。但总体来讲,曲牌体偏重于理性,行腔规范,格律严谨,强调"源"。板腔体偏重于感性,唱腔丰富,灵活多变,强调"流"。昆曲属于曲牌体,是以南曲和北曲的曲辞文体为依托的一种曲牌唱腔音乐。它源远流长,在传承前代曲学成就的基础上,在长期的发展过程中,通过自身的不断创新改造,以及其对各类民间音乐曲调的吸收融化,形成了一套格局严谨规范的曲唱音乐体系。南曲和北曲拥有数以千计的曲牌,每一支曲牌各有不同的风格。对词而言,每首曲牌都有规范的句数、词式、平仄、韵位等;对曲而言,每首曲牌也都有规范的板式、结音、特征腔形(主腔)等。还有宫调(六宫十二调)、套数等。这种繁复的结构决定了昆曲的理性大于感性的属性。

昆曲依托于文学,以字行腔,文学与音乐高度统一,在演唱技巧上注重声音的控制,节奏速度的顿挫疾徐和咬字吐音的讲究。几百年以来,昆曲历来有"案头之曲,场上之曲"之分,有清工与戏工、曲社与戏班之别。前者是指清客唱曲,属于文学和声腔的清唱艺术。后者属于唱念做打的舞台综合艺术,粉墨登场、载歌载舞。相对其他剧种而言,昆曲具有高度的文学性和严谨的格律性。昆曲从曲牌格律理论构建到演唱技艺,都是在文人士大夫的直接指导和参与下形成的,由于他们的社会地位、经济地位以及学术水平,对于"戏工"和"戏班"的发展具有一定的引领作用。但社会发展至今,这种作用正在慢慢丧失。清唱和剧唱虽然同属一个声腔系统,但由于它们的表演形式不同,所以侧重、取向也应该有所不同,应该保持既各自独立又相互参照、相互依存的格局。

我所说的"理筑其形,情铸其魂:昆剧新创、新编剧目的音乐写作理念",是强调昆剧的"剧",强调昆剧新创、新编剧目的创作,要与清曲有所区分。因为两者的侧重和作用是有所不同的,责任与担当也是不同的。

近现代以来,各地的昆剧院团曾演出过一些现代戏,也上演过不是曲牌体结构的剧目。我的昆剧音乐写作经历也是如此。20世纪90年代,曾写过描写打工者的现代戏《都市寻梦》,剧本的唱词并不是依曲牌填词的,也无所谓曲牌体规范的词式、句式、平仄等。《都市寻梦》的唱腔,最后是采用昆曲音乐语汇、板腔结构的方式来完成的。这个戏在1996年赴北京参加全国昆剧新剧目观摩演出。此后,《况钟》由于剧本的唱词也不是依曲牌所填,唱腔写作也是采用这种方式,这种方式至今仍有不少人在应用。

经过青春版《牡丹亭》《西施》、青春版《白蛇传》等几个剧目的音乐编创实践,我逐步认识到,昆剧与其他剧种的最大不同,就是它具有高度的文学性和严谨的格律性,丧失这一点,昆曲也就不是昆曲了。昆剧音乐写作应该回归到曲牌体的格律规范,从而形成昆剧新创、新编剧目的音乐写作理念——"理筑其形,情铸其魂"。

如何创作好一部符合昆曲艺术规律的新剧目?它是一个系统工程,从编剧、作曲、导演到演员等,每个环节都非常重要,都要突出昆曲的特点。

昆剧的编剧,首先要有深厚的文学功底,会写剧本,还得会根据剧情选用合适的套式、曲牌;还必须具备写曲牌体唱词的能力,了解字的四声阴阳。只有同时具备这些基本能力,才是一个合格的昆剧编剧。这非常非常难。当前一些编剧知道唱词写作要依照曲牌体的词式、句式、字数等要求来写,但唱词的平仄、四声阴阳上仍不严谨、不讲究。如果一些结音、主腔部位的唱词四声不规范,会给唱段在声腔的表现方面带来不少困难,尤其是曲牌的特征音调的展示。

昆剧的作曲也是如此,作曲者不仅要具备一般的作曲能力,还要非常熟悉昆曲音乐以及曲牌的格律,对字韵知识也要有一定的了解,能分辨字的四声阴阳。

当前昆剧的唱腔写作有很多不同的现象。如一些新剧目的唱腔不顾及曲牌格律,属于无规范的自由写法,只要唱腔听起来像昆曲、像戏曲就行了。还有一部分剧目的唱腔一听就非常离谱,但也在演,这是唱腔音乐写作的一个极端。顾兆琳先生针对这种现象,曾经提出昆曲音乐写作应该回归到传统曲牌体的技术层面,认为昆曲音乐的创作发展应该遵循"传承——要探本寻源,创新——要适时有度"的理念,我十分认同这种观点。

还有一种观念是:唱腔写作必须恪守一板一式,丝毫都不能动。这是另一个极端,不知"案头之曲,场上之

曲"是有所区别的。从案头传奇到舞台演出，有时需要根据实际情况来进行适当的删减和调整，舞台演出无法做到一板一眼地照传奇剧本进行搬演。事实上，我们很多传统折子戏的实际演出，就是对传奇剧本二次调整后的结果。昆曲中很多传承下来的好东西，都是历史妥协的产物。

当然，昆剧的唱腔音乐究竟应该怎样写？作曲家需要认真思考，而文化主管部门和戏剧界的导向也十分重要。当前国内大多数戏曲研究专家都是搞文学、表演和理论研究的，真正从事戏曲音乐的专家学者很少。在一些戏剧会演中，由于种种因素，遵循曲牌规则写作的唱腔往往无人能真正识别并得到关注。而一些唱腔写作不规范的剧目，反而得到认可甚至获得音乐奖项。没有正确的导向，大家各行其道，这是很大的问题。长此以往，对昆剧曲牌音乐的传承和发展是不利的。昆曲音乐写作应该回归到曲牌体的层面，并把是否是曲牌体音乐写作作为评判昆剧唱腔写作乃至昆剧剧目优劣的一个重要指标，从而使这种创作理念得到应有的倡导。

昆剧音乐创作的回归，也应兼顾昆曲特性和舞台特点而有所发展。度曲中，五音以四声为主，以四声为唯一依据，强调"乐从文""文主乐从""字重乐轻"，不顾及唱腔的戏剧性、音乐性，是不可取的。而只顾唱腔的戏剧性、旋律的顺畅，不顾四声、格律，同样不可取。没有理性就不成其为昆曲，同时缺少感性的昆曲就会缺乏活力、生命力，理性和感性应该是昆曲的两个方面。昆曲严谨的格律，是其形，是其理性部分；创作者的才情，是其魂，是其感性部分。两者的完美结合，是昆曲编创剧目唱腔获得成功不可或缺的两个要素。

我也经常会与一些昆曲专家、学者交流、讨论有关昆曲方面的一些问题，虽然意见不尽相同，但这种争论和探讨非常必要，而且有益。曲牌规范中有所谓的"三格"，即词格、板格、腔格。具体分析起来，词格、板格主要体现在文学上、曲唱艺术文本上的规范，是用来分析曲牌的。对听众直接产生影响的是腔格。观众不会因为这个曲牌的唱段打了16板就认为它是昆曲，打了15板就认为它不是昆曲；唱了12句就认为它是昆曲，唱了10句就认为它不是昆曲。如果拿了范本来一一对照，就会发现其有不合规范之处。但是，如果唱腔的腔格、旋律风格不同，观众就会一听便知。三格之中，腔格应该最为重要，再加以演员在演唱中掇、叠、擞、嚯、豁、呼、断等唱法的应用，它是昆曲剧种识别度的主要标志。

魏良辅《曲律》所说的"字清、腔纯、板正"，被视为昆曲的金科玉律。但曲家清唱与舞台剧唱毕竟是两个不同的形式，昆山曲家黄雪鉴也曾说过："这些传习所创办人都是一代曲学大家、近代曲学泰斗，深明其理，他们旨在挽救昆曲剧，而非声场清唱，题名'昆剧传习所'乃合情合理，无须争议。既重于演剧，曲唱自然不需似清唱斤斤于字清、腔纯、板正。"在新创昆剧剧目以及改编剧目中，为了舞台呈现以及剧情需要、编剧的取舍、导演的要求，还有演员以及唱腔写作者的想法等，对曲牌中的词格、板格有所改变是不可避免的。有的并不是不可为，而是根据舞台、剧情的实际情况，有意识地进行的一些改变。

其实，即使昆曲清唱，为求变化也有不少变通手法，也不是一成不变的。诸如南曲中的赠板，这就使曲牌的板数产生变化了。诸如集曲、犯调、借宫、前腔换头、么篇换头等，都是对相对凝固的曲牌格律框架加以变通的手法。在舞台的剧唱中，为了表演的需要，变通更是不可避免的。为了情绪、节奏的需要，也可以采用"缩板抽眼"等手法来改变结构，以适应戏剧表演的需要。当然，变化的前提是，有一个相对稳定的"正格"来加以规范，变格、破格要适时有度，而不是天马行空。

青春版《牡丹亭》中对词格、板格变动的曲牌很多，有的曲牌只用一两句，有的删去一半。文本改编者对折子的选择取舍，以及顺序的调整，甚至曲牌的句数删除等，更多考虑的是戏的节奏、舞台的呈现。这是舞台版本改编中不可避免要遇到的问题。青春版《牡丹亭》在中下本的《旅寄》《幽媾》《冥誓》《婚走》《如杭》《移镇》《遇母》《圆驾》等折子中，由于舞台呈现的需要，对曲牌的词格、板格、板眼做了不少改变，但改变之前的第一稿唱腔，都是从《牡丹亭》《纳书楹》版本里的工尺谱译过来的。在戏的排练过程中，根据需要，再逐步对一些唱段进行调整。

作为舞台艺术的昆剧，在艺术实践中不可避免地会对传统规范有一些"破"。借用汤显祖的一句话："凡文以意趣神色为主，四者到时，或有丽词俊音可用，尔时能——顾九宫四声否？如必按字模声，即有窒滞迸拽之苦，恐不能成句矣。"这句话非常形象地说明了创作者在写作时的两难选择。当然，这种因"情"伤"理"的"破"，应该是有度的，有其合理性，但在一部戏中占的比例不能太多。吴梅曾感叹："倘能守词隐先生（沈璟）之矩矱，而运以清远道人（汤显祖）之才情，岂非合之两美乎？"这应是昆曲新剧目创作的理想境界。

例如《西施》第六折《思归》中，编剧用了北【正宫·端正好】套式中的几支曲牌，其中【叨叨令】是全剧中非常核心、重要的一段唱，导演的舞台调度给演员铺排得

非常用心。传统规范的【叨叨令】无论是在时间的长度上还是在情绪的表达上都无法胜任，而且【叨叨令】隶属于元曲，第五、六句中的"兀的不"和"也么哥"衬字非常北方化。"也么哥"这一感叹的语气词，还是这支曲牌定格的特征句。这种衬字与西施这个南方姑娘的形象非常不合。所以编剧也没有沿用这种固定的词格写，而是采用一种变格的写法，长度、词式都有所不同。这段戏非常长，以【叨叨令】的长度，全曲 4/4 拍只有 19 小节左右，长度远远不够。当时想到的是"赠板"，也想到用江南丝竹中"放慢加花"的手法。最后这段唱结构上变化很大，唱段长度扩充成 4/4 拍的 52 小节，中间加了两次渲染气氛的间奏，音乐的起伏较大，但在音调和腔格上尽量不走远。演唱最后在高潮中结束，归于沉寂，远处隐隐飘来清纯的儿歌："清溪旁呀是家乡，门前花呀十里香……"整段戏的舞台表演、唱腔、音乐和谐地交融，产生了非常好的艺术效果。（这是一个特殊的个例，某些方面的调整会牵一发而动全身，时间不允许，只能在音乐的范围内解决。）

"理"是昆曲的体格，"情"却是昆曲的灵魂。如何处理好这两者的关系？这是昆曲唱腔设计的一个重要课题。既要遵循曲牌的程式性，又要写出有个性、服务于戏剧情节所需要的唱腔。这个难度最大，创作方式类似戴着镣铐跳舞，要写好不容易。但昆曲曲牌的程式、格律给度曲者还是留有一定的余地，允许创作者进行发挥和创造。在有限的空间里，唱腔创作如果做得好，整个曲子就能增色不少。同一个曲牌，让不同的人来写，写出来都会不一样。往往我们同时听几支不同的【山坡羊】或【懒画眉】时，一般人总是感觉到它们不是同一支曲牌。这也就是说，除了遵循必须遵循的规则之外，其他方面还是有很大的回旋余地，这应是昆曲新编、新创剧目唱腔写作的主要方式。

当前还没有一本公认典范的昆曲格律工具书，相对认知度较高的还是《昆曲曲牌及套数范例集》。我在写《西施》和新编《白蛇传》的唱腔时，基本上依据这本集子中的范例。实际操作中，设计唱腔上的第一稿完全依曲牌的规范来写，包括它的板眼、结音、主腔等。在舞台排练中能完成戏剧任务的，那就尽量不去改变它。少数唱段会在板眼上有所调整，主要是考虑到戏的情绪和节奏。还有一段或多段戏中的主要唱腔可能会在结构上有所变化，以期取得更好的艺术效果。这种变化要尽量做到适时有度。

当然，对于《昆曲曲牌及套数范例集》这本书，学界也不是毫无异议。在我看来，"主腔"部分的分析和阐述不太令人信服。一是主腔太多。二是所谓的主腔没有特点。我认为，所谓主腔，一是要少，一个至两个，多就不是"主"了。二是既然被称为主腔，就要有特点，具有一定的识别度。这样的主腔理论方能成立，方能使人信服。

昆曲格律规范的工具书，包括声韵工具书，以及主腔等理论，很多工作亟须学界来承担和研究完成。我和一些曲家及学者私下交流过，这些工作由学者和曲社来承担比较合适。学者和曲社少做一般专业剧团都在做的事，多做些学术性、研究性的工作。这样就各有各的侧重，不至于重复，而是互补。

这次借《南园曲集》的出版，我对以往写的唱腔的四声字腔逐字逐句都进行了校验，并做了一些调整。这方面工作量很大，非常耗时。由此想到，当时由于赶时间，很多地方都很粗疏。而且一部大戏的唱腔、音乐、配器、排练等，往往都是我一肩挑，所有的工作都处在"赶"的状态下。当一个剧本定下来要上演，在日程上留给唱腔设计的时间不会很多。而昆曲水磨腔则是一个慢活，需要反复地揣摩推敲。所以剧组的日程安排必须给唱腔设计留出一个合理的时间，不能太匆忙。

昆曲曲牌可分为唱腔曲牌和器乐曲牌。器乐（吹打）曲牌，是戏曲伴奏中用乐器演奏的曲牌的总称。传统戏曲演出中对某些特定戏剧场面，诸如喜庆、宴会、发兵、升堂、升帐等环境气氛的渲染，或对某些特定身段表演的烘托，往往通过乐队演奏相应的传统曲牌给予配合。传统器乐曲牌调用方便，给观众的提示也很明确，但比较概念化，缺乏个性。一般在传统戏中还经常应用，在新编、新创剧目里就很少使用了。除了少数特性很强的，诸如喜庆的【小拜门】【节节高】等还偶尔采用，其他配乐一般都根据剧情重新创作了。

当今，一部戏的音乐创作，一般来说需要多人合作才能完成，这是戏曲界的现状。所以，新创剧目除了"唱腔设计"外，还有"音乐设计"。我所参与创作的剧目，音乐基本都是我一人完成的，包括唱腔设计、音乐设计。音乐设计对一部戏的作用非常重要，设计要具匠心，要有想法，而不是一般的铺排。

我在戏曲音乐创作中，一般都会为一个戏写一首主题歌，也会为戏中的主要人物写一些主题音乐来贯穿全剧。例如在青春版《牡丹亭》的音乐设计中，从杜丽娘的【皂罗袍】和柳梦梅的【山桃红】曲牌中提炼出鲜明的音乐主题，在全剧中通过各种手法加以贯穿。以及【标目·蝶恋花】中的主题合唱"但是相思莫相负，牡丹亭上三生路"在整个演出中的结构性复现（中本回生、下本圆

驾），使全剧音乐个性鲜明、风格统一，增强了前后唱腔及剧情的融合度，也强化了戏剧情节和音乐之间的逻辑关联，对人物的刻画、剧情的展开起到了积极的作用。

《南园曲集》收入了6个剧目，除了唱腔外，其他场景、情绪音乐以及编剧的文本，也都收入其中，这样翻阅起来会更加全面完整。一步步走来，各种尝试都有，逐步回归到当前的认知。由于本人学识有限，所编写的唱腔、音乐，在格律上和情绪上也许不会尽如人意，所谈的观点也是我在实践中的一些认知，不一定完全正确。本书的编撰和曲谱排版难免存在粗疏和错误。还望读者、专家、同仁不吝赐教。

（原载《南园曲集》，苏州大学出版社，2020年）

## 罗周戏剧创作观察

汪人元[1]

按理说，我对罗周相当熟悉，甚至可以说很有感情了。她从复旦大学毕业后调来江苏，我是积极的促成者，来了之后在文化部门则融洽共事多年。由于她年轻出色，我对她自然寄予厚望，接触也就更加频繁，也多了一些超出工作范围的朋友式交流与情谊。只说其中一件事吧，她曾经有一次选了12本书捧来送我分享，其中既有法国罗曼·罗兰的《名人传》，也有日本梦枕貘的《阴阳师·太极卷》，还有她自己编译、雨果原著的《九三年》，甚至也包括香港地区作家亦舒的小说《喜宝》等。但更让我吃惊和震撼的是，她每拿出一本书，都会说上一句让我难忘的话，比如，她拿着《安徒生童话全集》，大笑着说："这可是安徒生童话的全集哎！……"她介绍《歌德谈话录》时会心地说："从中可以看到一个虽经修饰但仍然令人崇敬的歌德。"她自信地称《诸葛亮集》是"人生轨迹的契合与追随极好的版本"。她又轻轻地介绍闻一多的《唐诗杂论》："这本书我大学时就读过，曾燃起了自己对学术的兴趣。"她还捧着冯至的《绿衣人·伍子胥》含笑告诉我："我的博士论文做的就是冯至……"这一切，让我心内灼热滚烫之外，也深感她精神世界的广阔和丰盈！可以说，多年以来，真挚、善良、纯净、谦和、智慧，都是她给我留下的最深刻的美好印象。但是若要提笔专门论述她的戏剧创作，就会觉得还是准备不够，也深感自己由于专业不同而带来的必然距离以及功力的不足。所以，虽然这次重读了她的许多作品，翻检了她许多对自己作品回溯的"创作谈"，甚至还专门与她较为深入地对话了一次，但还是谈不上可对她的戏剧创作做个完整的研究，故最后考虑还是根据自己的感受与思考进行一种观察的记录。当然，这种观察似乎正是对编剧人才迅速成长内在规律的一次触摸，所以也有一种想与戏剧界同行来共同关注的内在冲动。

### 横空出世的罗周

罗周绝对是个奇才，她是以横空出世的方式呈现在戏剧界的。我这样说，其中包含着两层意思。第一，她是以令人惊艳的方式步入戏剧界的。也就是说，她绝不是像我们通常看到的艺术新秀如何逐渐崭露头角、逐渐进入业界视野、逐渐引发普遍关注、逐渐为人认可、逐渐受到好评……她是以达到了某种制高点的姿态一下子让戏剧界留下深刻印象的。

我还清楚地记得10年前，也即2010年的某一天，她给我拿来了刚刚完成的昆剧本《春江花月夜》，那是她调入省剧目工作室之后第一次正式提交的作品（尽管之前她也有一些被戏称为"玩票"的剧本写作）。她的目光中充满着对这部非常用心但也写得绝不艰辛的作品的一种极为谦和的兴奋和期待。我快速读完，大为惊喜！我在2010年8月5日的日记中留下了如下的记录："读罗周昆剧《春江花月夜》，相当出色，奇才也！思维放达，才情盈溢，以传奇方式写历史故事，以人、神、自然的融合来体现中国哲学思维。故事生动，行当齐全，文字隽秀，十分难得！"我急切要与人分享惊喜，也是为了证实自己的判断，立即同时将这个剧本发给了一南一北两位剧作家好朋友郭启宏与王仁杰兄，他们都在第一时间给予了最热切的回复：一个说"我辈不如她"，另一个则说"六十年来出一人"！而且王仁杰竟然还自己掏钱把剧本复印

---

[1] 作者系江苏省文化厅研究员。

了数十份在福建戏剧界分发，一边还指着这个剧本对同行说："看看人家、看看人家!"他们由衷的惊喜溢于言表和毫不吝惜夸赞的真诚，那种奖掖后进的大家风范着实让我为之动容。

不久，罗周便又因这个作品而被罗怀臻收入"全国青年剧作家研修班"加以重点培养。也是在这个班上，讲座教授盛和煜称她的《春江花月夜》剧本是一个"青年知识分子向母语文化致敬的文本"，而台湾大学王安祈教授则说："真的是爱不释手啊"，"看起来好像一个70岁的老先生才能写得出来!"上述的这一切都足以说明，罗周是以一下子贴近了当代中国戏剧创作第一流水平的姿态进入人们眼帘的。在这一点上，真是如剧作家杨林所说，有"一鸟入林百鸟惊"的感觉。

第二，罗周是以无与伦比的创作频率与成功率让人认知的。也就是说，她绝不是仅以一部《春江花月夜》，而更是以戏剧创作上快速的数量涌现与质量提升，给人留下近乎难以置信的惊艳之感。我粗略地统计了一下，自21世纪以来，她创作的戏剧作品已有近百部之多，而其中绝大部分都是在《春江花月夜》之后、步入专业编剧道路之后的近10年中完成的。这些作品中不仅广泛涉猎了京剧、昆剧、锡剧、扬剧、淮剧、楚剧、徽剧、晋剧、黄梅戏、越剧、秦腔、歌剧、话剧、舞剧、木偶戏、儿童剧、音乐剧等众多的剧种与艺术门类，也触碰着关于孔子、大舜、泰伯、李白、张若虚、李斯、谢安、王徽之、苏东坡、顾炎武、梅兰芳、林徽因、林觉民……以及像《世说新语》《浮生六记》这样一般编剧往往不愿甚至不敢接手的题材。更重要的是，其中60余部均已搬上了舞台，20余部则获得了国家艺术基金各种门类的项目资助，而且她的作品6次获得田汉戏剧奖剧本奖，两次获得中国剧本最高荣誉"中国戏剧奖·曹禺剧本奖"，另外还有中国戏剧节优秀编剧奖、全国戏剧文化奖编剧金奖等多个国家级奖项。她不仅是有史以来"中国戏剧奖·曹禺剧本奖"最年轻的获得者，还成了"中国戏剧奖·曹禺剧本奖"最年轻的评委。而所有这一切，都是在极短的时间内完成的，甚至短到了如同国内戏剧界从耳闻到目击她出现的那一瞬间!

当然，如果仅用获奖、基金资助等外在因素来认识和评价一位作者或者一部作品未必能够真正经得起时空检验，但是我们完全不能无视这样一个突然而至的现实：她以一个完全非专业的出身，却在实践中快速获得了戏剧创作技术技巧及其规律的把握与自觉；她的作品风貌似乎一下子便接近并且拉齐了与当代剧作家一流水平之间的距离；她的创作水平高度稳定；她的作品艺术风格、特色并未定型，然而辨识度却颇高（尤在文字质地方面）；她勃发的才情展现出了未来创作广阔的可能性，也就是，虽然我们还无法想象却又会自然地期待她给这个艺术世界带来出人意料、无限惊喜的巨大可能。

## 绝非偶然的罗周

面对这样一位"突然降临"的优秀青年编剧才俊，人们在惊异之余，恐怕自然都会揣测她成长、成功、成熟的原因，想象着其中的偶然与必然。而我曾因工作的原因，还会拿她与圈内同龄甚至远比她年长的同行相比较，去思考她作为一位编剧成才的必然性。经过反复观察和思考，我深感扎实的文史功底是她创作成功的重要根基。

记得一次在讨论她的《望鲁台》剧本时，我专门提到了这一点。我说到这个作品在题材、立意、语言、用典等方面都特别具有一种深厚的历史感，比较突出地显示了作者扎实的文史功力。一般人常常更多看到的只是罗周作品中文字的隽秀典丽，但我更加看重这种文史功力，因为它成了罗周戏剧创作最重要的根基和优势。正是这样的根基和优势，使她在创作中获得了思想的深度、文化的厚度，以及站在博大历史文化积累之上的高度，包括纵览古今之后目光的敏锐度。至于编剧技巧，这是比较容易习得的，当前的剧作家培养工作上应该注意这个问题。

罗周少时就读于南昌十中少年班，16岁考入复旦大学中文系。此后她在复旦待了10年，直至博士毕业。听她介绍说，进校之后她是顺着书架把一本本的书读遍了，真可谓是饱览诗书。她读博的研究方向是中国文学古今演变，导师则是著名学者章培恒。在整整10年的复旦学习生涯中，她特别专注、浸淫于中国古代文学，尤其"魏晋"，这成了她的"涵养之地"和"精神花园"，对她的人格培铸和文化修养影响极深。可以说，这段经历不仅使她对中国文化传统形成了难得的深刻认知，也形成了一种自然的亲近，同时还接受了规范、严谨的学术训练和技术操练。从16岁入学到26岁毕业，这也是人生形成世界观最关键的时期，罗周正是以真挚纯净的心灵走进了中华文学、历史、哲学的博大深厚之中，这似乎也让我明白了在她身上所具有的一种原先难以理解的奇特现象：一颗兼具孩童般的纯真洁净和年长智者般深刻敏锐的心灵。

罗周从文史背景进入戏剧，自然亲近传统。所以，我们看到了她在写历史题材作品时的游刃有余，她的这类创作，似乎就是在同历史对话的体验，我们几乎可以

隐约感受其作品中唯有她能触摸到的历史温度以及与灵魂对话后的欢悦表达。所以她会流畅地书写先秦的孔子,写《衣冠风流》中的谢安,写《望鲁台》中的燕仮,写中国作为诗的国度中"孤篇压全唐"的《春江花月夜》(尽管其作者张若虚生平历史空无记载),写《凤凰台》中的李白,写《浮生六记》……她的这些创作,甚至无形中会让当代观众在一定程度上暗暗吃惊于中国历史文化传统潜藏的丰厚与精彩,从而对它心生敬意与向往。正如她在一次访谈中提到的,她会十分自如地在《春江花月夜》中用到"阮步兵之哭兵家女"的典故,在《一盅缘》里化用《笑林广记》中的小段子,林六娘拜庙时又顺手"调侃"了一回关羽、伍子胥,《燕子楼》里化用了《集异记》里"旗亭画壁"的小故事,《衣冠风流》中则星罗棋布地点缀着《世说新语》的众多细节……她甚至顽皮而自得地透露:这些"都不是临时查找的结果,而是知识储备在创作时的自然流露"①。当然,更多还是精心的设计与书写,时而还会有文史功力溢出作品的才智挥洒,如《一盅缘》中白无常哼唱的"艳歌一曲酒一杯"四句,便是白居易、王翰、李白与张志和作品的唐诗集句;而《梅兰芳·当年梅郎》中梅党诸人盛赞梅郎时,分别吟诵的"酒添颜色粉生光,曾为梅花醉几场。红袖歌长金肆乱,白头来作秘书郎"四句,又集韩保、白居易、李中、文徵明诗句,不仅用典精彩,而且更是恰如其分地再现了旧时文人斗才、斗智、斗趣的情境!

扎实的文史功底也让罗周在驾驭文字书写上获得了一种难得的、熟练表达的自由。所以,罗周剧本并不是一般性的文字隽秀,而是具有当前戏曲编剧界中难能的、却是戏曲唱词写作本应掌握的古典诗词功力及其修养。这当然也使得她对于古典戏曲文本体制的曲牌体有了顺畅而快速的贴近,并能获得古典戏曲文学所特有的气质和韵致。从她的第一部昆剧《春江花月夜》,到后来逐渐得心应手的昆剧《醉心花》《顾炎武》《世说新语》《浮生六记》《梅兰芳·当年梅郎》《眷江城》(后两部作品还是昆剧现代戏)等,都鲜明地体现了一种绝非偶然的能力和古典戏曲文学修养,而并不仅仅在于对曲牌音乐的了解和熟悉。可贵的是,她在不同剧种文字的写作中也同样努力追求保持着同等的质地,并且开始注意去认识和捕捉各剧种特殊表达方面的气质和形态差异。相对而言,我们遗憾于现在的戏曲编剧大多不能写诗,唱词多为押韵之白话,甚至文理不通、粗鄙浅陋也为常见,剧本创作对于古典戏曲文体上所积累下来的成就更是大为丧失。对于这样的问题,如果我们还不觉其短,不以为痛,反以贴近现代生活而自慰,这真是大错。

若论罗周文字中的古典戏曲文学所特有的气质和韵致,有两个小例子是值得一提的。一是昆剧表演艺术家石小梅主动提出创排《春江花月夜》的最后一场,把它改成了折子戏《乘月》,但要求将《春江花月夜》36句原诗改成曲牌体文本,以便演唱。罗周欣允之后,便似乎毫不费事地很快写完了【小桃红】【下山虎】【五般宜】等3支曲子,并且妥帖地解决了套曲韵脚的规范统一和长短句的伸缩变换,出现了"徘徊间月行人行,人停月停","那月儿呵,它也伶仃,也有个沉潜亏盈,因此的与俺别样亲"这样的佳句,足以令人称奇。另一个便是人称"扬剧王子"的李政成,恳请罗周帮助在扬剧《不破之城》中板腔齐言格式的唱词里,把"宴敌"一场颂赞扬州美景的两段唱改为"板桥道情"的曲牌格式,以满足他在剧中一展"道情"之美的夙愿。罗周稍加思量,笔下又流淌出了如下的美文:"映春晖,觑城南,拱画桥,似虹霓。玉人箫声传凄凄。桥头燕子衔新泥,桥上杨柳拂烟雨,桥下兰舟行徐徐。河桥畔红袖招聚,唤少年白马停蹄。"以及"妙园林,数淮左,真风流,在城西,山光云影两相宜。鉴真讲经大明寺,泠泠松风颂阿弥,叮咚泉响伴黄鹂。吟花月文章太守,欧永叔堂与山齐"。两段词好、曲好、唱好的"道情"名唱于是传留在了扬剧的舞台之上。完成这种具有特殊难度的别样写作,罗周总以"应充分相信汉语言文字的弹性与包容度"来解释,但显然,其中如何少得了对语言驾驭的深厚功力和对古典戏曲文学内在美的把握?

扎实的文史功底,还使罗周在踏入编剧之途后格外注重对于古典戏曲传统的自觉传承与发扬。她将目光聚焦于元杂剧和明清传奇,走出了一条别样的"返本开新"道路,即让二者在自己的创作中得到一次合流,又让它奔向充盈着自身新的体验与创造的现代。她在自己的剧本创作中比较清晰地尝试采取全剧结构按杂剧"四折一楔子"方式,而每场则按传奇折子戏方式来书写。尤其注重在戏曲传统的线性结构中处理好点线结合的关系,即全剧"线条"简洁、清晰、干净,但"落点"均为饱满充实的团块——如同折子戏,"线状"的戏用来推进,"块状"的戏用来欣赏,从剧本创作开始,便追求让整个演出在简洁的故事中蕴含着极其饱满的情感和极为丰富的表演,以此来彰显戏曲的独特精神。她四折戏的写

---

① 罗周、武丹丹:《雨入五湖,云拥三峰——青年编剧罗周访谈》,《戏曲研究》第97辑,文化艺术出版社,2016年,第148页。

法始于《一盅缘》，起初尚未自觉，但这个剧本获得了"中国戏剧奖·曹禺剧本奖"戏曲类榜首的荣誉，这是对她戏曲写作方向性拓展的肯定。她建立起信心，并经过后来对四折戏几十部作品的深入实践，几乎达到可因戏剧本身，以及剧中所有行当、角色的舞台表演而获得光彩，甚至可以"一桌二椅"方式演出而不减其色的效果，走出了完全不同于当前舞台剧创作趋于奢华的另一条道路。于是，我们越来越完整地看到了她的剧本写作中对古典戏曲传统的承续，比如点线结合的结构方式、折子戏的精致处理、采用传统分折的标目、调动传统戏中"三番"的技巧、行当的搭配设置、科诨的巧妙运用、场上与案头的结合等，而尤为着力追求把握戏曲精神及其审美特性。直至近年，她居然直接写出了《世说新语》系列如《驴鸣》《索衣》《开匣》《访戴》这样一批新时代的"一桌二椅"的折子戏。

向传统走近和致敬的意义是重大的，这并不只是个技术问题，而关乎传统内在的精神、气质、血脉传承。罗周以少见的自觉在戏曲传统的继承和延续轨迹上创新，使她成为新一代剧作家中这方面的代表。而如果我们把罗周的这些追求及相应的成就置于近百年来戏曲发展的大背景中来认识，面对从新文化运动对传统文化的冲击，到20世纪50年代苏联戏剧观念引入的巨大影响，再到改革开放以来西方思想文化潮流的蜂拥而入所不断形成的戏曲传统的流失与遗忘，我们会更加重视其中的特殊意义。

通过以上观察可以看到，一个剧作家，既要有思想的深度，也要有文学的才情，而这样的素养，应从扎实的文史功底而来。有了这个功底，认识世界、逻辑思维、把握题旨、赓续传统、自由书写，便有了根本性的基础，创作的起点就会比较高，作者与作品的艺术生命也可能更加持久。在这一点上，我们似乎能在罗周的身上看到郭启宏、王仁杰等人的影子——那种深厚的文化根底对灵魂与笔墨的浸润，从而闪现出的深邃而扎实的锋芒与光华。这样的代际延续，让人深感欣慰。

当然，说到成才的必然性，也一定会与刻苦勤奋有关，罗周自然也是这样。她绝不是今天写剧本才如此努力刻苦，据她介绍，在复旦学习的10年中，她做了10年学术，但也写了10年小说。光是小说就出版过六七本长篇，连同网络小说在内，写了数百万字，甚至有过一天更新万字以上的速度。而学术方面，仅博士毕业论文便写足了20万字。如此10年极为严苛的"双重训练"，即写小说和做学术的感性与理性的训练在后来写戏中巧遇合流了，而这两者正是编剧成才的必要能力。所以，罗周总说，"能力"与"训练"有关。而要写得好，便也要写得多。她写了近百个戏，是用近乎迎接高考的"刷题"频率来完成自己戏剧创作从自发到自觉的跨越的，没有这种磨炼就是不行。她甚至说过一次非常清晰的切身体会，就是将近4个月没写戏曲，因为在搞话剧和其他事情，再来写戏曲，就发现手生了，语感也缺乏了，赶紧回头去看自己写得最好的戏曲剧本，方能找到应有的语感。她的这些说法与做法，都告诉我们：罗周的出现，绝非偶然。

### 快速成熟的罗周

罗周的戏剧创作是以令人惊异的速度走向成熟的，我把她所达到的这种成熟称作是编剧技术技巧无障碍状态。

究竟是什么使她达到创作技术技巧无障碍？我觉得，最为核心的，恐怕就是题旨的开掘、结构的把握、语言的运用这样三方面的能力。在这三个方面都能成熟，虽然未必能让作者都写出80分以上的作品，但我却相信至少不会写出不及格的作品来，包括在作品中也不会发生一些基础性的失误。因为他们对于究竟什么是优秀、什么是不及格具有清晰的认知，以及相对较高的把控能力。

首先说题旨。题旨，即作品"说什么"的核心价值，它反映并且决定着作品的精神高度和审美价值。对题旨的把握，既要有理性的深刻，也要有对"美"的顿悟。前者关涉思想，后者指向情感与形式。它们都是作者在每部作品创作中意欲向世人言说的初衷和要义，是作者在生活中发现的珍藏，以及将被世人普遍检验其含金量并要能吸引和征服人的作品内核。所以，在创作中只是发现好的题材是远远不够的，关键还是在于要能够发现和开掘题材中人所未见、未识的深刻价值。罗周在这方面开悟很早，她曾将戏剧的组织构思归纳为8个字：素材、题旨、结构、剧情。即在戏剧创作中，虽然是从素材入手，但把握题旨却是第一核心环节，她甚至认为戏剧创作也就是题旨确立和实现的整个过程。而对素材的处理，她除了尽可能全面地掌握原始材料，对素材多的认真进行梳理、对素材少的又要积极开掘以外，特别注意在能否入戏的基础上，要以"动情"为光照，去找到该题材入戏的最高价值，把握题旨可能抵达的高度与深度。她的这些认识是很有价值的：入戏，可引人入胜；动情，可动人心弦；而题旨的高度与深度方可发人深省。也正是因为她在创作中把题旨的开掘置于最突出地位，并有如此具体的认知与追求，她的作品才具有了质地与

品格的基本保证,同时,这也让她手中沉寂的史料打开了思想的窗户,散漫的素材插上了艺术的翅膀。

比如她写张若虚之《春江花月夜》,这本来出自想写一部与唐诗有关作品的冲动,于是便把目光投向了这"诗中的诗,顶峰上的顶峰"(闻一多《唐诗杂论·宫体诗的自赎》)。但是张若虚的生平历史几无可考,而一首诗又如何写戏?她自然不会去妄编一部人物传记,也不愿附会该诗的文意去敷衍一段故事,更不会写张如何提升自己的艺术水平然后写出盖世佳作。那么,究竟写什么呢?什么才是这一题材该有的题旨呢?她决不满足于去编织一个动人的故事,而是从全诗最打动自己的部分,即"江畔何人初见月?江月何年初照人?人生代代无穷已,江月年年只相似。不知江月待何人,但见长江送流水"这6句开始,思绪放飞,驰骋八极万仞,纵想:究竟是何等样人,又经历了何等样事,才把宇宙与人生的关系看得如此透彻、淡然?所以她借《太平广记》中一则笔记趣谈所编织的那个被错拿幽冥、坚求还阳的奇幻生死爱情故事,这其实只是一个好看的载体,其意并不在写爱情,相反却是着意要写走过了爱恋生死后的领悟,是通过了奇绝的生命体验后主人公超拔的哲思:他面对人生与宇宙之间的关系,"既不为'生而为人'自傲,亦不为'生不满百'自卑,用那既渺小、短暂,又高贵、绵延的人类生命,平等观照这茫茫的无垠"①,给观众带来无尽的遐思与喟叹。

她写《一盅缘》,是应邀为已经演出多时的《彼岸花开》做全面提升。该剧取材于当地国家级非遗"河阳山歌"里的《圣关还魂》故事,主要是说男女主人公的爱情经历了生死,又跨越了生死。她显然不满足于这个题旨,因为《牡丹亭》早已将此写到极致。于是,她另辟蹊径,着墨于"求之不得"与"放手之得",终以"舍弃爱而得到爱、遗忘爱而成全爱"这样的绮丽光辉,构成了作品的新意新貌。

接手《不破之城》的史可法题材,也有该团创作演出的前史,如果一味只写史可法的忠贞爱国、宁死不屈,如何能够写出讴歌民族英雄的新意?于是她在大量阅读史可法的史料后,从方苞的《左忠毅公逸事》中获得了强烈的震撼与感动,慧眼识得新意。其中说到左光斗受诬入狱,学生史可法潜入相见。左光斗不喜反怒,斥道:"庸奴,此何地也?而汝来前!……老夫已矣,汝复轻身而昧大义,天下事,谁可支拄者?不速去,无俟奸人构陷,吾今即扑杀汝!"摸起地上刑械,作势要打,史可法"噤不敢发声,趋而出"②。罗周从中看到的是忠臣志士的家国担当、老师对学生的深切期许,看到了"道"的传承——即左光斗将他生命所托、道义担当的重量交付给了他所器重的年轻人,史可法则以同样慷慨无畏的姿态走了下去。所以,左光斗冤死,那"道"还在,史可法殉难,那"道"仍在,这正是让死亡也无法毁灭的价值!这也正是世代以来,人们心中的史可法永远不死,胸中永远巍然屹立着不破之城的根本所在啊!罗周从扬州城的破灭之中找到了不破之城的精神价值和新意。

她写《梅兰芳·当年梅郎》,完全避开面对这样一位成就巨大、影响深广、经历丰富、贡献卓著的艺术巨匠通常无从下手的困难,而在阅读海量相关资料中,独取最为打动自己的一段史材:梅兰芳1913年随王凤卿首次赴沪演出(梅恰也自认为这是其艺术生涯中极重要的一段经历),以此构成了梅兰芳艺术生涯中"成长"主题的一个戏剧性描写。它生动表达了梅兰芳当年在被怀疑、轻视的同时,也被激励、帮扶、触动、启发,从而达到"不敢怕输"的自我挑战和升华,收获了青少年在成长过程中最为宝贵的财富:真挚的友情、坚定的信心、勃发的朝气、诚恳的谦逊、永不止步的创造力!而这正是可以给所有人带来启迪的作品深意。罗周从梅先生的少年成长中,找到了艺术家题材所蕴含的普遍意义。

罗周对题旨的把握不仅在于独特,更在于深入。她写《哭秦》,是说吴兵破楚,申包胥去秦廷求援吃了闭门羹。面对紧闭的宫门,申包胥先说"仁"(救楚为仁爱之举),秦王无反应;再说"义"(为天下之大义而救楚),秦王仍不听;万般无奈下他羞惭地说出了那个"利"(秦不救楚,吴灭楚而强,即成秦国的劲敌),一旦揭开这层"利害关系",宫门顿开,秦兵浩荡救楚而去!申包胥求援成功却失声恸哭。为什么呢?原来他哭的是"仁"不能动人,"义"不能成事,唯一个"利"字,可调十万秦军!他为仁哭,为义哭,为秦、为楚、为全天下哭!到此,一般人多会自得、止步于作品对仁、义、利之见的生动叩问,但罗周却非如此,她更在意其中对生命力量的讴歌:她着意铺陈、渲染着一个极度疲惫、手无缚鸡之力的弱小生命与巍峨、森严的宫门间的对峙,去聚焦和绽放一枚个体生命在怀抱"决意"时所蕴含的超乎想象的力量与光辉!这,成了《哭秦》题旨最深入、最动人的高光部分。可以说,罗周在题旨的开掘与把握上的高度,正是她的作品

---

① 罗周、武丹丹:《雨入五湖,云拥三峰——青年编剧罗周访谈》,《戏曲研究》第97辑,第157页。
② 方苞:《左忠毅公逸事》,载《方望溪全集》卷九,世界书局,1936年,第116页。

往往超越一般人的最重要的原因。

再说结构。结构是戏剧作品的组织方式,好的结构必须服务并有利于题旨的实现,所以,较为自觉的剧作家必然会意识到题旨往往决定着结构,并在创作中精心致力于为通向实现题旨的道路找到最为精致有效的戏剧组织形式。所以,当题旨确立之后,结构便是戏剧创作最突出的任务。结构的好坏,直接关系着戏是否抓人,情节是否流畅,人物是否鲜明,情感是否饱满,题旨是否彰显,短短两个多小时的舞台时空是否能被最充分地利用!应该看到,结构是立体的,它是情节展开的方式,也是人物的动作线条,更是舞台时空的整体设计,这一切都是对素材精心选择、组织、剪裁、再创造的结果。这里不仅需要准确的判断力,更需要丰富的想象力和创造力。罗周高度重视戏剧结构,甚至认为戏剧即结构,因为戏剧文学正是首先在结构上区别于小说、散文等其他文学样式,甚至也在结构上区分着不同戏剧品种。她十分注意培植和提升自己对戏曲结构的把控能力,把剧情的设计与结构的确定齐头并进,悉心选择可以进入戏剧的素材,以通向实现题旨的道路。每次创作之先,她总要把素材、题旨、结构、剧情这四步工作做好,且"盘"到烂熟于心之后,方才动笔。她在对戏曲剧本的结构处理中,比较突出地继承了传统的点线结合方式,注意发扬戏曲结构的优良传统,既有戏剧性,又富于抒情性;既有情节的完整,更有情感与表演的饱满,并多以四折一楔子的起承转合方式来表现戏剧情节的发展过程,题旨的表达方式也是如此。

仅以《梅兰芳·当年梅郎》为例。梅兰芳艺术生涯中"成长"主题的戏剧性描写,是以"上海去不去、堂会唱不唱、压台能不能、压台戏唱《穆柯寨》敢不敢"这样四个核心事件构成了四折的戏剧性主体框架,连同在先声、闲二场、结尾处用泰州祭祖、演出作为贯穿,起首作结,一气呵成,使之形成了一个精致的戏剧结构。第一折《应邀》是"起",在赴沪演出前以包银细节体现许少卿对梅的怀疑、轻视,和王凤卿的坚定帮扶;第二折《再疑》为"承",以是否唱堂会被许少卿再度质疑,又获杨荫荪等的热情支持;第三折《白夜》成"转",通过"打炮戏"的一鸣惊人,却迎来"压台戏"选戏码的难题,转向了梅的自我超越;第四折《忆靠》当"合",梅兰芳以真情和深意得到王凤卿的支持,终以《穆柯寨》惊艳上海。值得一提的是,剧中的内容均有史实依据,唯独第三折梅与车夫的戏,却是大胆虚构,但不仅写得自然真切,而且通过这场戏也构成了一个最重要的戏剧推力——压台戏到底唱什么?敢不敢唱从未唱过的、文武兼备的《穆柯寨》?车夫回答梅郎之问:老伯怎与力壮的争抢?一句"无非是:脚高脚低,难走的路,我走;弯弯绕绕,别人不去,我去",其道出的"普天同理"给了梅最明晰的教益,使他形成了豁然开朗般的顿悟和信心。该剧的结构,可谓突出地显示了罗周在实现题旨、运用素材、虚构想象等方面出色的创造力。

在《望鲁台》创作中,罗周主要根据燕伋由秦赴鲁求学的"三去三返"(勾连着孔子的三不入秦)来写人物,从而形成了六折戏的结构;在《东坡买田》中又以一买、一还,买时重趣、还时重情来刻画苏东坡的崇高人格,形成了该剧上下两折的戏剧结构……这些不同的结构处理,体现出她也注意到了不同题材和不同题旨必须对结构做变化与拓展的必然要求。

最后是语言表达。剧本写作中语言文字能力的重要性是毋庸置疑的,所有深刻的题旨,精巧结构的设计,最终都要靠语言文字呈现出来。语言的表达要求鲜明、生动、准确自不必说,富有诗意而优美流畅,也是作为剧诗的内在要求,剧作者无不需要在语言文字上去下终生的功夫。罗周的语言功力,上一节中已有论及,此处不再赘述。而她在多年创作的基础上,逐渐明确地对自己提出了令人吃惊的严苛要求——"无一字无目的",这显然不能简单理解为只是认真和用心,而是执意要追求写作中的"无可替代性"。

可喜的是,她还有一些非常具体的语言运用的心得,颇有价值。比如,她发现昆曲一唱三叹、音乐表演节奏舒缓,唱词也往往是每一个字都经由头、腹、尾完整交代、清晰徐缓送入观众耳中,在这样的情况下,观众能从容欣赏字幕,所以唱词不妨典雅、精美,甚至可以适度用典;而地方戏唱腔节奏相对较快,还多有快板、垛句之类的唱腔,唱词便须相对疏朗,内容密度不可太大,更要避免过文、过于生僻,甚至可将原拟5字句的唱词扩写为7字或10字,多字句也可直接扩展为上下句。这些认识均为经验之谈。

另外,她也注意到唱段写作要设计结构层次,尤其是地方戏的核心唱段往往多达40多句,必须把唱词分成多个层次,从文意的表达到情感的层次,以及唱词力度上的积累与推进,形成一个层次分明的逻辑结构。她的这个考虑不仅是对唱词本身从内容到形式的合理安排,同时也为唱腔的音乐设计之情感逻辑提供了极好的依托和引导,是剧作家唱词写作中一种非常难得的自觉。

对于念白,她也独有心得。她不仅关注念白对于人物情感波澜起伏的有效表达,更看到念白在推动戏剧情

节变化发展上的特殊功能,从而注重念白的精心处理。她看到念白在内容与形式的表达方面同样具有逻辑结构的要求,同样需要注重层次感。念白虽无唱词那样的旋律相伴,却应有锣鼓相随,因此她认为念白宜短不宜长,最好4字、6字一分,最长也不要超过10个字。因为短句更有力、层次更分明,也更有节奏感、更富音乐性。过长的念白不但容易模糊层次,锣鼓点也必难插入,演员念白应有的起伏顿挫的节奏感便无以得到戏曲化的特殊表现。因此,她甚至认为戏曲编剧应该在念白写作时学会心中"自带锣鼓点"①。这些体会都从实践而来,是具有可操作性的参考经验。

可以说,罗周正是在上述的题旨开掘、结构把握、语言运用这样三个方面快速提升并走向成熟的,这对于剧作家的成长应该具有普遍的意义。当然,这种成熟看起来似乎只是创作技术技巧的无障碍,实际上也体现了包括知识修养、情感体验、思维方式等在内的整体素质的高度,而这一切,都与前述的文史功底相连,也与创作上的学习与实践相关。

罗周在专业创作起步不久便遇到了一位极好的张弘老师,获得了一种颇具针对性的学习指导。张弘先生从事昆剧艺术工作逾半个世纪,由表演入编剧,通场上、熟案头,其丰富的创作经验均来自博大丰厚昆曲艺术的浸润。他对罗周真诚扶持、倾心相授。据罗周介绍,张弘先生的影响,并非是上课,也非咬文嚼字的具体指导,而是以作品为载体的自如交流,他将50年的创作经验和心得无保留地传递给自己,极其可贵。特别是张弘在复旦大学曾讲昆剧三学期,罗周作为助手不仅一直跟着,还帮助整理讲稿,这无形中也是一种对昆剧折子戏艺术的全面学习过程,她幸运地亲近并习得了这种成熟的戏曲文学方式。更幸运的是,由拜师张弘而结识了其夫人石小梅老师。石小梅是著名昆剧表演艺术家,功底深,技艺强,悟性高,性子直,她常从舞台呈现的设想直接对罗周的剧本提出看法,而且意见还总是那么准确而尖锐,让罗周提心吊胆,却获益太多,以至于使她养成了在创作时的一种不由自主的习惯,即试着把自己化身为演员,而且是像石老师那样敏锐、丰富、极具创造力且对剧本极为挑剔的演员,来思考一下自己究竟该如何去落笔,从而形成了剧本创作中案头与场上融合的可贵意识。由此可见,罗周的创作学习的确是很幸运的。而如果要论及她创作实践中另一种幸运的话,则又在于罗周的剧本还获得了搬上舞台的大量机缘。这当然首先是由罗周剧本的质量所决定的,但客观上的原因则是21世纪以来新剧目创作需求量空前增大,而成熟编剧又相对过少。但无论何种原因,作为剧作家,自己的大量作品被搬上舞台,被舞台演出来进行检验,特别是能与不同的主创团队展开深入的实践、交流、沟通,能如此近距离接近舞台的艺术体验,对自身创作能力的提高与成熟都是极为珍贵也十分重要的事情。

但我还是想突出强调,罗周的快速成熟更多还是与主观方面有关。除了她的勤奋刻苦以外,还与她的理性强、悟性高,创作中每场戏都有追求,更必有总结与思悟分不开。比如,她曾清晰地与我谈起她从自己一系列作品的创作中突出收获过什么,竟然是那么的理性与清醒:《春江花月夜》,让自己走上真正的专业编剧道路,获得了好评,也坚定了信心;《一盅缘》,则让自己从"四折戏"的实践中逐渐走上了自觉追求"新杂剧"结构方式的探索;《衣冠风流》,第四场的写作从遵史而做到浪漫夸张的经历,让自己深切感悟了艺术需要深入到历史所不曾触及之处;《孔圣之母》,第一场的许嫁由"守信"到"真爱"的不同写法,让自己懂得戏剧光讲道理永远也不会动人;《望鲁台》,促使自己明白结构更是来自该剧目题材、题旨的自然需要,此剧便是燕伋的由秦至鲁的三次往返所形成的六场结构;《梧桐雨》,则幸运地通过整理改编元杂剧,尝试将古典名著注入时代活力,将元杂剧的"一人主唱"在不改原词韵致的前提下改写成生、旦同唱,包括单一的北曲改为南北兼用、合套;《世说新语》,不仅让自己挑战原文缺乏戏剧性而如何入戏的困难,更在于摸索了新时代如何创作出新的昆剧折子戏;《梅兰芳·当年梅郎》,则让自己摸索并实践了昆剧现代戏中人物语言可能的或是应该的方式……

说到这里,我们似乎完全能够理解罗周何以快速成熟了。而这种成熟,终使她达到了创作技术技巧的无障碍。我们看到了,无论什么样的题材,她都能碰,而且作品绝不会在线下水平;而别人不愿甚至不敢写的,她却都行,难怪我也耳闻这样的说法:罗周"比较擅长正面强攻"。说到创作无障碍,自然还包括当下令许多剧作家比较发怵的命题创作。她的确不像一般人,一般人一旦离开了自己的熟悉领域和题材、艺术积累、兴趣所在,在命题创作中往往就会出现断崖式的水平失控。她会尊重每一个命题,会将此作为是对自己的一次考验,也是拓展自己认识和体验的机缘,当然,也一定会找到专属自己的

---

① 罗周:《戏曲创作:题旨的确立与实现》,《戏曲研究》第103辑,文化艺术出版社,2017年,第13页。

"打开方式",在那个命题中去发现与自身产生强烈共鸣之处,来点燃自己开掘独特题旨的灯火,去表达自己想要表达的那个部分。我就曾目睹她在"梅兰芳题材"的命题要求下,竟然在短时间内写了一昆、一京两部内容与形式都不同但质量也都不错的作品,实在让人惊叹。多年来,我比较清晰地看到了她在戏剧创作中在把握题旨、处理素材、结构戏剧、文字书写、案头与场上结合、现场的应急调整等诸多方面毫无障碍的出色能力,也更从她的艺术创造中看到了:创作不再艰难,更不痛苦。这真让我无比欣喜!但是我更希望的是,戏剧界能够从她的快速成熟中看到剧作家成才的基本规律和其中的普遍意义。

## 期盼未来的罗周

罗周未来戏剧创作的空间应该是无限广阔的。所以,我更愿意把她目前在创作上的成熟看作是一种有限的、绝未定型的成熟。甚至,或许是由于我对她非常熟悉,太多了解和深切感受她的真挚、善良、谦和、聪慧的种种美好,我对她这个人的喜爱甚至超过了她的作品。也正是这个原因,我格外希望她今后能写出更多让我超过喜欢她的、更加令我爱不释手的好作品。而罗周也有着极大的抱负,她不仅认为自己一定可以更好,也要求自己必须更好。她曾经表达过这样的雄心:怀着谦虚、谨慎而勇猛的心,站在前人的肩膀上,尽量为后人做点什么。她是这么说的,也是这么做的,兢兢业业、马不停蹄。我是真跟不上她,但始终努力以目光跟随,并且还曾认真地对她说过:"我愿成为你作品的唯一批评者。"我这样说,当然是因为我越来越多地听到对她的赞扬,而缺乏批评的缘故。在这个本来就缺乏批评的年代,我这个愿望并不只是为了防止她的自满,而是更想在维护、推动甚至是刺激她的优秀上尽一点微薄的心力——罗周应该出传世之大作!虽然我深知自己的批评肯定不会都是正确的,但唯有自己的真诚和认真,或可成为支撑自己的底气。

说到对罗周未来戏剧创作的期盼,我想从清代李渔的一个观点说起。李渔曾表达过一个颇有影响的观点,即戏文是做与读书人与不读书人同看的。我深感这个观点的意味极为深长:它既是出自对戏曲本身的认识,同时也表达了对戏曲同整个民族关系的看法。因此对于这样一个观点的认识,我们未必要局限于戏曲内容、形式表达上的深浅之别,或是戏曲创作的案头与场上之争,也不是担心观众能否熟知典故,更不在于怕有人连字幕也看不懂……其要害,还是在于理解戏曲同中国这片土地的血脉联系以及它所具有的极大普及性。由此,我想到几个方面的问题,提出来供罗周参考。

第一,我们需要看到,千百年来戏曲扎根土地、扎根民众,是我们这个民族具有深厚传统的大众艺术,这就要求在对戏曲传统的继承中看其古典性与民间性这两个方面,把对于文人戏品质与趣味的优长之吸纳与民间性中所蕴含的群体精神之弘扬结合起来。仅就语言而论,不同戏曲也有不同的传统。比如元杂剧的语言在继承中国抒情诗与叙事诗传统的基础上,却更显生动活泼、通俗流畅,"写情则沁人心脾,写景则在人耳目,述事则如其口出"(王国维《宋元戏曲史》),早期四大传奇《荆》《刘》《拜》《杀》,也属为民间娱乐而作,其关目生动,曲文本色,且多用民间俚语,而后来的《浣纱记》等传奇语言又走向典雅绮丽的道路,乃至能以骈俪行之。戏曲剧本由民间语言转向文人话语,好在雅致,不好则在易失文学的元气。故对戏曲传统的继承,若兼取古典性与民间性二者之优长,或许更有收益。

另一方面,又特别需要有意识地增强对现代社会及更加广泛社会生活的深入体验,自觉建立起与最普遍民众的精神联系。这不只是为了拓展创作内容的广度,更在于开掘心灵的某种特殊敏感与深度,以能在自己的作品中去表现我们民族最生动、最有活力的呼吸,去传达这个时代最深刻、最为本质的情感。同时,在现有编剧技术的成熟、思想方法的成熟之基础上,通过丰富人生阅历、饱经生活锤炼获得深刻体验,进而生发出超拔、老辣、入骨、松弛、酣畅、幽默……

第二,老百姓看戏,还是普遍比较喜欢看故事。任何深刻丰厚的题旨和意蕴,都还是要通过最鲜明生动的人物及其独特抓人的戏剧动作体现出来,这就必然关乎这些戏剧人物是否"是有故事的人",以及"有什么样吸引人的故事",这关乎作品本身的戏剧性。因此,在创作中不可忽视乃至小视讲好故事的要求,更不可把戏曲中的讲好故事与抒情写意对立起来,戏曲独特的抒情性及其丰富的表演艺术之充分发挥完全有可能同讲好故事的基本要求统一起来。在戏曲的点线结构中,在让点充盈饱满的同时,又精心结构线的奇巧,往往可能会增加戏剧演出应有的戏剧张力,有利于戏剧情境的营造,建构坚实的人物心理和情感冲突抒发的内在基础。

第三,参差多样是为美,美的多样性也有利于满足更加广泛的观赏需求。"四折一楔子"的结构对戏剧冲突的起承转合具有极好的适应性,但其由来却有音乐四大套曲结构的影响,因此未必能成为剧本结构的普遍范式,更不能把戏曲中的每场戏都写成饱满的折子戏视为结构的定式或者最佳状态,戏曲作品中的各个部分有张

有弛、有冷有热、有大有小、有紧有松，或许也是极好的布局。而不同题旨对结构也会有相应需求和决定作用，但都不会排斥形式和风格的多样化。世上许多事物的关系未必是一一对应而是多一对应，精彩一定存在于多种可能性中。比如在《智取威虎山》这出戏中，它的剧本结构就不是一般的起承转合，也不像别的戏那样段落分明、有起有伏，而完全是在戏剧情势推进上直线上升：从小分队进入深山老林，到发现土匪踪迹，再到定计，然后杨子荣改扮土匪打进匪窟，计送情报，一直到最后除夕夜的里应外合取得胜利。这样的戏剧结构非常少见，极为特殊。而且，这出戏竟然安排了3场戏的大段二黄唱腔（"朔风吹""穿林海""披荆棘"），它们都是【导板】【回龙】【慢板】……的成套唱腔，而且都是老生唱段，还都是净场唱，这是别的戏从来没有过的。举这个例子只是想说，参差多样，无论在生活中还是在艺术中，应是常态，而且也是美好，应该尝试更多的打开。

第四，戏曲作品之好，大体在于理、情、技、趣之兼得。过去常有"戏无理不服人，无情不动人，无技不惊人"之说，其实，趣味也是观众看戏历来的自然需求，不可忽视。在生活中，趣味是对生命和世界的一种亲近和智慧的产物，是一种充盈着生命活力、对世界充满兴味的智慧表达。在戏曲中，无趣便难以抓人、怡人、醉人。《董生与李氏》便是情、理、技、趣兼有的典范之作，真是让人心怡。

我的上述思考，纯属于编剧圈外的外行话，罗周姑妄听之。我只是坚信，在艺术的创作中，智慧从来都是不封顶的。因此我特别欣赏罗周在前瞻自己创作时所说的一句话："走出你的舒适区。"在未来的创作中，不仅坚持"无一字无用心"的严谨认真，同时也形成"无一次不是挑战自己"的攀升，走向扎实的生命体验拓展与艺术的自我挑战乃至是自我塑造的道路。或许，当前罗周还可以静心地再次梳理一下自身，同时也作一次放眼观望，既看古代，也看当代，还看一看同时代一批著名剧作家他们的代表作。我总是相信那句话：知己知彼，百战不殆。我期盼着罗周在未来的戏剧创作中不断超越自己，超越他人，超越前人，也超越时代！

（原载《戏曲研究》2020年第3期）

# 论昆曲《桃花扇》舞台美学的中西交融与本体转向

刘 津[①]

关于《桃花扇》的创作，孔尚任自云旨在"借离合之情，写兴亡之感"。[②] 而《桃花扇》的纸本传播与舞台演出效果，在《桃花扇本末》中有一段记载："《桃花扇》本成，王公荐绅，莫不借抄，时有纸贵之誉。……然笙歌靡丽之中，或有掩袂独坐者，则故臣遗老也。灯炧酒阑，唏嘘而散。"[③] 此"洛阳纸贵"的旷世之作，勾起了故臣遗老们的亡国之痛。"灯炧酒阑，唏嘘而散"则记录了观众的观剧反应。王国维说："故《桃花扇》，政治的也，国民的也，历史的也。"[④] 后来，竞演《桃花扇》的热潮逐步冷却，后来竟至销声匿迹。从现有资料看，四大名剧中，《桃花扇》连一个演出的折子戏选本都没有流传下来[⑤]，实在令人惋惜。在当代昆曲舞台上，仅有江苏省昆剧院（以下简称"江苏昆"）排演过串本《桃花扇》。1987年，张弘在整理《桃花扇》时，为《题画》一折的"二度桃开，物是人非"的情境所触动，与王海清、石小梅共同捏了这一出折子戏，首次让《桃花扇》中的《题画》一折复归舞台。[⑥] 之

---

[①] 作者单位：武汉大学哲学学院。
[②] 孔尚任著，云亭山人评点，李保民点校：《桃花扇》，上海古籍出版社，2016年，第1-2页。
[③] 孔尚任著，云亭山人评点，李保民点校：《桃花扇》，上海古籍出版社，2016年，第1-2页。
[④] 王国维：《王国维文学论著三种》，安徽师范大学出版社，2014年，第13页。
[⑤] 1774年（乾隆三十九年）由钱德苍编选、汪协如点校完成的《缀白裘》堪称当时最受欢迎的昆腔戏摘锦大全，该书收录了400余个折子戏，但没有收录一出《桃花扇》的折子戏。在陆萼庭先生根据《申报》等上海旧报戏目广告整理出的《清末上海昆剧演出剧目志》中，《桃花扇》依旧没有任何踪迹。孙崇涛编著的《风月锦囊考释》亦未收录《桃花扇》。对以表演为本位的戏曲来说，失传的是演员的身段、鼓板锣鼓、宾白念法等"场上"的演法记载。造成《桃花扇》绝响的原因，大约与剧情触犯清王朝之忌讳有关。
[⑥] 张弘，江苏省演艺集团昆剧院国家一级编剧，1991年版《桃花扇》《一戏两看桃花扇》的编剧。参见张弘老师谈《30年磨一戏——〈桃花扇〉创作》的资料，采访人：刘津；时间：2018年8月10日；采访地点：江苏省苏州昆剧院。

后,江苏昆在此基础上编排了1991年版《桃花扇》。2001年,昆曲被评为联合国教科文组织首批"人类口头和非物质文化遗产代表作",江苏昆邀请国家话剧院导演田沁鑫执导《1699·桃花扇》,由中、日、韩知名艺术家共同助阵,并于2006年3月17日在北京首演。2017年4月14日,《一戏两看桃花扇》全国巡演在北京大学百周年纪念讲堂拉开序幕。从1987年到2017年,江苏省昆剧院30年悉心打磨《桃花扇》精粹,是昆曲当代演绎不断提纯、走向精致化的一个缩影。20世纪以来,自西方话剧传入中国,古典意义上的传统戏曲受到了强烈的冲击,长时间以来,中国戏曲面临着多方位的"创新焦虑",而舞美的改革成为首要阵地。江苏昆3个不同版本的《桃花扇》,最大的差异也外显在舞美上。江苏昆30年磨一戏,走出了一条从"以西鉴中"到"本体转向"之路,此转向并非局限在对传统艺术单纯的恢复和持守,而是在承续中国戏曲美学精神基础之上的新探。

## 一、昆曲《桃花扇》3个版本中剧本剪裁之下的舞美呈现

传奇文字浩繁、精美,而现代的演剧习惯又不允许演出整本,于是,增删取舍便成为剧本改编、剪裁的第一要义。如何改写,其拿捏的分寸也值得斟酌,填词之设,专为登场,舞台形式的呈现成为剧本改编的先决条件。从昆曲《桃花扇》的3个不同版本来看,其剧本剪裁经历了3个阶段,即改写《余韵》、还原求真和寄"情"赏"趣"。

**(一)舞美思维的先导——改写"余韵"**

1991年版《桃花扇》在演出上有一定的开创之功,演出剧本由《访翠》《却奁》《圈套》《辞院》《阻奸》《寄扇》《骂筵》《题画》《惊悟》和《余韵》等10折戏组成,铺陈了全剧的故事线与情感线。张弘在这一版《桃花扇》中有心延展《桃花扇》所传递的悲剧意识,改编了《余韵》一折,在舞台上设置了一道虚拟的"推不开的门",这是隔开侯方域和李香君,使之最终未能相见的一扇观门,这与原著二人双双入道的结局不同。在孔尚任原著"入道"一节,侯方域与李香君邂逅白云庵,惊极喜极,心心念念"夫妻还乡""人之大伦"①,却被张瑶星道士当头喝破:"两个痴虫!你看国在那里?家在那里?君在那里?父在那里?偏是这点花月情根,割他不断么?"②两人闻之冷汗淋漓,大彻大悟,双双入道。从受众心理来看,观众总是期望有情人终成眷属,成不了,便是悲剧。

在舞台呈现上,这道虚拟的"推不开的门"阻隔了原本要相见的侯方域和李香君。门外,香君还在苦苦找寻被她虚构出来的那个理想的"侯郎"。她说:"想他此时,不在岭南,定在闽北,不在粤东定在赣西,那里义旗云集,烽烟犹烈,正是男儿一展抱负之地,正是壮士戮力报国之时。哪怕千山万水、天涯海角,寻不着侯郎,香君死不瞑目。"③不见,在她心里还有一个理想的"侯方域"存在,政治理想的一致是她倾慕的基础;见了,"爱"未必随着理想的不复存而存在。门内,侯方域入道,空余感叹"一介书生,挽狂澜无力,投新主无颜,空怀壮志,报国无门"④,他万念俱灰,并未去给李香君开门,与自己心爱之人见面,只能吞声而泣;而李香君也并不知道门内之人正是朝思暮想的侯方域。一个苦苦寻觅,另一个却因时过境迁,惭愧天地,不敢相见。就侯、李而言,推开这扇门是很轻便的,然而,见亦悲,不见亦悲,比躯壳不团圆更令人悲哀的,是精神的不团圆。正如张弘所言,戏曲舞台的方寸之地,有界亦无界,倘若用实景,大抵会受到无尽桎梏,无法接近"真实",这道"推不开的门",饱含悲剧的美学张力,将门内外两人截然不同的情绪投射到观者心中,一面叹惋于侯、李永恒的分离,另一面令人感慨这茫茫孤零、千古寂寞的惆怅。

《余韵》中这扇"推不开的门",使"离合之情、兴亡之感"由此而生,感染了观者的情绪,产生了情感的共鸣。

**(二)舞美空间的重构——"还'原'求'真'"**

《桃花扇》成稿于1699年⑤,这也就成为田沁鑫命名《1699·桃花扇》的缘由。她说:"这次我对昆曲进行了'空间改造'。"⑥《1699·桃花扇》的舞台视觉迥异于传统的"空的空间"式样的昆曲舞台表演场域。制作人李东称:"我们要做的是还原明末清初昆曲鼎盛时期人们的生活方式。"⑦作为昆曲经典剧目现代展演的一次探索性尝试,这一版《桃花扇》是在"还原求真"的创作思路上对剧本进行剪裁。"还原求真"主要体现在三个方面。

---

① 孔尚任著,云亭山人评点,李保民点校:《桃花扇》,上海古籍出版社,2016年,第170页。
② 孔尚任著,云亭山人评点,李保民点校:《桃花扇》,上海古籍出版社,2016年,第170页。
③ 张弘:《张弘话戏——寻不到的寻找》,中华书局,2013年,第49页。
④ 张弘:《张弘话戏——寻不到的寻找》,中华书局,2013年,第46页。
⑤ 《桃花扇本末》云:"凡三易稿而书成,盖己卯之六月也。"己卯,即康熙三十八年(1699)。
⑥ 田沁鑫:《田沁鑫的戏剧场》,北京大学出版社,2010年,第172页。
⑦ 田沁鑫:《田沁鑫的戏剧场》,北京大学出版社,2010年,第150页。

一是剧本,在梁启超点评《桃花扇》版本的基础之上,《1699·桃花扇》删减了人物和情节,由原戏的40出改为6出,强调"在剧本上并没有新编和擅改",将原作中散在各折的戏词抽取出来重新编排。二是表演,《1699·桃花扇》的排演强调对昆曲历史上"文武并重"的还原。田沁鑫强调:"昆曲在过去的历史中,是文武并重的,随着时间的推移,其中'文'与'雅'部分逐渐成为主流,我们既然要恢复昆曲当年的繁盛场面,武戏部分是不可或缺的。要让观众看到,昆曲不仅仅是才子佳人,还是有力量、有场面的艺术。"①《1699·桃花扇》为扩容武戏比重增演了原著第九出《抚兵》,将其安排在《沉江》之前,交代时局和战况,左良玉出场,带领武生展现了铿锵的唱腔、威武的工架和大将风范的造型,这与孔尚任《桃花扇》原作正相吻合,故称为"还原"。三是舞台设计,试图还原《桃花扇》的故事场景,通过现代的舞美灯光、材质创作出具有立体感的、多层次的摹真空间。"当他们在舞台上走动时,我很恍惚,像回到了属于我们的600年前的生活方式。"②《1699·桃花扇》采用"戏中戏""台中台"的写实布景方式,这种还原求真的理念与西方戏剧的"摹仿说"紧密关联。舞台上的"摹仿"既是创造性的再现,又是理想化的再现。田将"还原求真"的思路与现代科技手段进行融合,力图复原《桃花扇》的故事场景。

**(三)舞美观念的回归——寄"情"赏"趣"**

2017年版《一戏两看桃花扇》分为全本演出版和选场演出版。江苏省演艺集团昆剧院李鸿良说:"《一戏两看桃花扇》体现了江苏省昆剧院思考之后的态度,当下戏曲舞台,邀请话剧导演跨界执导、大制作、声光电是流行趋势,《一戏两看桃花扇》坚守传统,秉持原汁原味,让昆曲规律做主,用纯粹的南昆风格的表演艺术,对观众负责。"③在此,坚守传统、凸显昆曲规律主要体现在舞美观念的回归。《一戏两看桃花扇》的舞台上只有一桌二椅、纯色幕布;同时,也删减了舞台上的龙套演员,让观众的注意力完全聚焦于主要角色的表演。

在此基础上,《一戏两看桃花扇》的剧本剪裁变化主要体现在两个方面。

一是增加【哀江南】。在孔尚任原著的《余韵》中,苏昆生的【哀江南】将"兴亡之感"渲染到极致。全本演出版将它放置在第一出《访翠》之前,而在选场演出版中,则将【哀江南】放在演出之后,演员们身着水衣,致敬先贤,发一声浩叹,一头一尾,首尾呼应。《桃花扇·全本》以侯方域为第一主人公,重点表现他的人生际遇和心理变化;剧本方面,全本分为9折,选取《访翠》《却奁》《圈套》《辞院》《寄扇》《骂筵》《后访》《惊悟》和《余韵》,与1991年版《桃花扇》脉络基本一致。

二是增加折子戏选场。《桃花扇·选场》分为《侦戏》《寄扇》《逢舟》《题画》《沉江》这5个折子戏。以李香君、侯方域、史可法以及在全本中难以铺陈的反面人物阮大铖,甚至是李贞丽、苏昆生、老兵这样3个大戏中的小角色为主角。每一折都既依附于大戏,又具有相对的独立性,选场演出版的每一折侧重于让观众欣赏昆曲的唱、念、表演和情趣,凸显表演而非故事呈现。如《侦戏》主要表现阮大铖,让反面人物唱主角,此折将阮大铖前后截然不同的表情活灵活现地表现出来,颇具谐趣与讥刺意味。《寄扇》一出重点体现李香君的坚贞不屈,但又有所改编,将原剧中点染鲜血为桃花的杨龙友改为李香君,以血寄情,以扇寄意,正如唱词《碧玉箫》所云:"便面小,血心肠一万条。手帕儿包,头绳儿绕,抵过锦字书多少。"④以溅血之扇代替书信,别有深重情义,亦有评论所言之"最伤心、最惨目"⑤的内涵所在。《题画》则着重刻画侯方域的形象。媚香楼二度桃花盛开,却物是人非,李香君被选入宫,空留侯方域一人惆怅寂寥,正所谓"情无尽,境亦无尽"。⑥

折子戏和全本之间互为侧重、彼此同源。折子戏虽短小,却浓缩了戏曲舞台表演艺术之精华,折子戏演出也让昆曲的生命得以更好地传承与延续,且对戏目定型有推进之用。因此,这也成为2017年版《一戏两看桃花扇》在剧本改编上增设折子戏的因由。可以说,《一戏两看桃花扇》是在1991年版《桃花扇》演出基础之上的优化和完善。

## 二、昆曲《桃花扇》3个版本的舞美之路——以西鉴中、偏离传统、本体转向

比较三个不同版本的《桃花扇》,它们最大的差异突

---

① 环球在线:《中日韩三国演绎昆剧——〈1699·桃花扇〉》,2006年3月15日。
② 田沁鑫:《田沁鑫的戏剧场》,北京大学出版社,2010年,第151页。
③ 中国江苏网:《精心打磨三十年,一戏两看〈桃花扇〉》,2017年2月10日。
④ 孔尚任著,云亭山人评点,李保民点校:《桃花扇》,上海古籍出版社,2016年,第95页。
⑤ 孔尚任著,云亭山人评点,李保民点校:《桃花扇》,上海古籍出版社,2016年,第96页。
⑥ 孔尚任著,云亭山人评点,李保民点校:《桃花扇》,上海古籍出版社,2016年,第96页。

出地体现在舞美设计上。中国传统戏曲较少物质性的布景,舞台道具设计也极为精简。厅堂、舟船、街道、广场、院落等均可作为戏曲"摆地为场"的表演场地,舞台上最主要的道具是"一桌二椅"。而现代舞台美术的布置主要由"形""色""光"等3个要素组成。"形"在物理空间上包括舞台背景、幕布设计、舞台道具等。"色"则通过主要用色、辅助用色、色彩的冷暖、材质的搭配等对形象进行表现;光是现代舞台上最活泼、最灵动的舞美要素之一,从用光冷暖、用光区域、用光层次等方面对舞台形象展开辅助性的调度。20世纪以来,瑞士舞台美术家阿庇亚、英国导演兼舞台美术家戈登·克雷等极力反对传统的舞台平面布景,主张借助抽象的中性布景形象(如立方体、条屏、平台、台阶等)作为戏剧布景,这对东西方舞美设计都产生了广泛的影响。

**(一)1991 年版《桃花扇》——条屏布景与多层平台**

1991年版《桃花扇》的舞美造景试图突破传统,借鉴了戈登·克雷的"条屏布景",再配以多层平台,运用了"线"与"面"相结合,将传统戏曲舞台的净幔处理成类似条屏布景的线型结构,大大小小的"桃花扇"则以"面"的形式出现,交代剧情的故事空间。吴光耀对戈登·克雷的"条屏布景"理论有一段阐述和评价:

> 他使用了许多块长方形的条屏(屏风)作为基本构件,在舞台上可以组成许多种的形状,千变万化的场景。在他的条屏布景中,他摒弃了一切生活细节,土地不长花草树木,建筑不设门窗屋檐。街道、广场、室内、室外,都由条屏通过多样的配合而显示出来,最终还要靠观众以自己的想象来加以补充才能完成。他的条屏像是音乐的音符,文字的字母,数学的数字……它是构成布景的符号,由它所组成的布景是异常抽象和单纯化的。①

1991年版《桃花扇》以条屏幕布为演出背景,条屏则选用纱幔制作而成,主色调选用冷光源,烘托剧情气氛。同时,在舞台上设置了3层平台,每一层平台以3步台阶、斜坡进行衔接,在每一平台的侧面亦设计了一些体量稍小的"桃花扇"造型,便于演员在不同角度进行表演时都能以"桃花扇"为背景。胡妙胜强调此类平台构成装置受到了阿庇亚的设计和理论的影响:"由一系列平台、台阶、斜坡组成的抽象的平台装置,又称形式舞台……强调舞台上演员的存在,强调只有立体的东西才能和演员立体的身体相调和。"②

在舞美设计上增设台阶式样的平台,其初衷是为了增加表演的层次感,通过台阶结构与动作、语言、服装、道具、灯光相结合,进而优化观者的观演体验,对于强调"台词"表演的话剧而言,这种设置有其合理性;而对于注重身段表演的昆曲来说,这种设计却给演员的表演带来了困扰。石小梅提到在1991年版《桃花扇》"平台"上演出的经历时说:"第二稿时舞台上有很多龙套演员,满台全是景,要站在很窄的平台上表演。……为了这个平台,我一直很焦虑,做梦都梦到摔跤。现在是回归戏曲的本体,回归写意的传统了,我非常喜欢现在这样的一马平川。"③可见,为了凸显表演空间层次感的平台反而给昆曲演员的身段表演带来束缚,这也成为后期舞台设计"删繁就简"的缘由。

**(二)《1699·桃花扇》——摹真的追求与对昆曲精神的偏离**

在《1699·桃花扇》的舞台呈现上,主创团队的思路是以西鉴中、力求摹真。强调以"外观"感受为主体的对"外物"的模仿。这种"还原求真",其实质是观众被视觉异置的时间、多维的空间所包裹,在现代的技术中体验舞台演出的场景。田沁鑫导演说:"让那些昆曲演员走入戏台时是传统的戏曲状态,当观众时是一种话剧的状态。"④这里的话剧状态就是摹仿故事情境的"真实",通过舞台布景,向观众提供可视化文本,模拟特定场域空间,营造真实的"现场感",引领观众进入历史场景的幻觉之中。关于《1699·桃花扇》的舞台空间设计,《田沁鑫的戏剧场》中有一段阐述:

> 田沁鑫研究了明代后期昆曲鼎盛时期的演出盛景。在《南都繁会图》中发现,戏台"亭台楼阁式"的设置便于三面观看,且乐队是置于演出后台而不是两侧。此次《桃花扇》的场景布置,便以《南都繁会图》为布景,让乐队坐在演出台的后面,两侧又添置了座椅,以形成三面围观的效果。同时也增添了亭阁式的主要舞台区,地面则用"镜面体"来表现秦淮河上的波光粼粼。⑤

《1699·桃花扇》的舞台将有"明代《清明上河图》"

---

① 吴光耀:《戈登·克雷的舞台设计理论和实践》,《戏剧艺术》,1979年第1期。
② 胡妙胜:《舞台美术的样式(续一)》,《戏剧艺术》,1980年第1期。
③ 环球昆曲在线:《一戏两看〈桃花扇〉是怎么磨出来的》,2018年3月15日。
④ 田沁鑫:《田沁鑫的戏剧场》,北京大学出版社,2010年,第172页。
⑤ 田沁鑫:《田沁鑫的戏剧场》,北京大学出版社,2010年,第152页。

之称的《南都繁会图》作为演出幕布背景,该图描绘了中国明朝晚期陪都南京城商业兴盛的场面。舞台设计以一个"台中台"为中心,其外围是200多平方米的空间,此外,还将明式家具等老古董放置到了舞台上。台中台的设计试图把舞台还原成当年既有演出又有观众在场的情景。对这种"摹真"的写实主义,现代戏剧理论家作出了简明的理论表述:

> 写实主义对于探讨人的深层心理不起作用。它的传统是运用"第四堵墙"的技巧,而摒弃了富有诗意的对话和独白,这就只能从平面来表现人们的经验和感情,它让观众看到的只是表层的东西,是任何人都可以看到的表面的存在。虽然写实的戏剧是合乎逻辑的,但是人的内在自我却恰恰是不合逻辑的。①

以表面上看似乎是合乎逻辑的"求真"思维来表现实际上不合逻辑的人的内在世界,当然就会遇到极大的障碍。与西方戏剧强调情节的逻辑不同,昆曲的表演更注重情感的逻辑,强调对"情"之"境"的深入发掘,因此,舞台视觉常常不指向"对象化"的故事空间,而是"非对象化"的"审美意象"的营造,中国戏曲的时空自由性和表现性使之不能在舞台上纤毫毕现地反映"真实"。

演出带给人的印象是混乱的。首先是对原著中心驾驭不稳,内容的选择与开掘过于随意或者说是不准确。其次是过于注重舞台外部形式,而外部形式的构设却与昆曲的内在质感形成错位。水色反光的地面,稍微有一点秦淮河行船的投影感,却不能为人物表演带来灵感。这一切或许都是导演的有意追求,但戏曲却以和谐美而非错讹感示人,于是这场演出就成为现代派探索对于传统戏曲的一次阉割。②

不可否认,《1699·桃花扇》在昆曲的现代传承和舞美技术革新方面做了一些尝试,在编排上力图重现昆曲行当齐全、文武场兼具、场面宏大的规模,在舞台的外部形式上做足了功夫,例如为了还原《桃花扇》原作的故事空间,剧组专门从英国购进仿水面石材以营造秦淮河波光粼粼的场景。配合丝竹管乐,剧组试图还原600年前的属于中国人的优雅。所有这些努力,都是为了还原明末清初昆曲鼎盛时期人们的生活方式。《1699·桃花扇》的创作理想是锻造"精品昆曲","原汁原味地再现原剧的传奇色彩",但其类似话剧的舞台设计、简略的剧情处理影响了观看体验。

### (三)《一戏两看桃花扇》——文化认同与本体转向

相比较之前的两个版本,2017年版《一戏两看桃花扇》的舞台表演和舞美设计呈现出"本体转向"的面貌,这与主创团队的美学观念重新定位紧密关联。回顾30年磨一戏,受西方文化思潮影响,1991年版《桃花扇》和《1699·桃花扇》从改良舞台空间设计方面着手,力图"创新",有成功的经验,也有削足适履的教训。《一戏两看桃花扇》的舞美设计则是基于中国戏曲"极简"美学风格的再创作,在剧场空间上做"减法",舞台背景采用净幔的处理方式,在配色上,则选择了更为突出演员的黑色幕布,既古典又现代。在全本中全程选用大红色一桌二椅的桌围椅披;在选场中根据折子戏的内容对桌围椅披的用色做出调整,以淡雅的日常配色为主,通过桌围椅披的配色变化寓示空间的转换。简练的舞台空间和灯光设计让观者把所有注意力都聚焦于演员的表演。这一版本从观演效果到观众评价,都收获了广泛的赞誉。

不难发现,从1991年版《桃花扇》到《1699·桃花扇》,其背后的美学特质,是试图走东方艺术向"西"看的革新展演之路,向话剧"学习"空间设计,究其实质,是注重"外观""外物"和形式之美,注重视觉感受。2017年版《一戏两看桃花扇》则体现出从"外观"到"心观"、从"外物"到"心物"的转变,它注重内在的神韵,注重昆曲自身的精神品质,重视观演体验,从而既回归传统,又融入现代。

## 三、昆曲《桃花扇》3个版本的舞美设计反思

中国传统文化蕴含着流动性的空间意识,对绘画、文学、戏曲等艺术形式的空间观产生了深远的影响。宗白华说:"中国舞台表演方式是有独创性的,我们愈来愈见到它的优越性。而这种艺术表演方式又是和中国独特的绘画艺术相通的,甚至也和中国诗中的意境相通(我在1949年写过一篇《中国诗画中所表现的空间意识》)。中国舞台上一般地不设置逼真的布景(仅用少量的道具桌椅等)。"③正是空间之"空"为观众的想象敞开了时间与空间之门,为艺术的升华与驰骋提供了哲学的意义。

在昆曲表演中,舞台时空不局限于"视觉空间",而是与"时间"相连的"视知觉时空"。这种空间的建构实

---

① John Gassner, *The Theatre in Our Time*(New York:Growon,1966), p.16.
② 参见廖奔:《品剧日记(2004—2010)》,中国社会出版社,2011年,第105-106页。
③ 宗白华:《宗白华全集(第3卷)》,安徽教育出版社,1996年,第388页。

际上是包括视觉形象、审美感知、情感联想等叠加而成的"复合空间"。空间的生成包含三个层面:一是作为表演场地的"空的空间",具有流动性的时空特质,舞台布景不拘于一时一地;二是演员的"身段画景",即"景在演员身上";三是从观者视角出发,由演员的表演推动观者的视知觉想象,进而生成"心象"空间,这也是昆曲艺术最耐人寻味之处。以上三者互相作用,缺一不可。进而,昆曲的舞台空间美学对应表现为三个主要特质:流动的时空、身段画景和对物象的超越。

### (一) 流动的时空

从演出空间视角来看,在昆曲表演中,演出的时间与空间、表演场地与舞台布景都相对具有一定的有限性。如何以无限突破有限,实现有限和无限的有机统一,昆曲的表演自有其高妙之处。在昆曲演出中,并不需要一个对象化的表演空间来模仿真实的故事场景,而是体现在走圆场、指手画脚,剧中的"时间和地点在演员的嘴上、手上,唱之即来,挥之即去"。① 风光旖旎的秦淮河不需要用镜面的玻璃砖地面写实地呈现,其表演空间只需要一方简洁的舞台。在《一戏两看桃花扇》的《访翠》一折,苏昆生的手往前方一指,就出现了跃然眼前的秦淮河;老生与小生在舞台上团团转几圈,就穿过了条条深巷;苏昆生停住脚步,道一声"这里是了",媚香楼就应声而成;鸨儿做出开门的姿势,便界分出门内门外的空间;进入内院,侯方域抛扇坠、接樱桃,只用了小小的舞台砌末,便跃然出现在楼上楼下的空间——这就是昆曲艺术的简便与高妙之处。"空"方能"纳万境",在假定性的表演时空之中,根据剧情需要而产生空间的变化,具有流动性和时空的不断生成性。正如著名舞台美术家阿庇亚所说:"舞台美术的基本任务不在于表现(例如)森林,而在于表现森林中活动的人。"②中国传统艺术重写意、重传神,如绘画,春风难以直接画出,则画柳枝飘动、树叶飞扬,这是以"实"表现"虚";如戏曲,仅仅做一个开门的动作,即显示门的存在,这是以"虚"表现"实"。因此,这种时空必须张弛有度,使物象与演员、与观众保持一定的距离,使之不粘不滞,物象得以独立自足,自成境界:这都是在距离感、间隔感中构建的流动的时空。

### (二) 身段画景

从演员视角来看,表演空间的生成依托演员独到的"身段画景"。"身段画景"出自清代《审音鉴古录》中的《荆钗记·上路》,"身段虽繁,俱系画景"。③ 在此,身段画景有两层含义:首先,身段画景所画的不是外在景物,而是建构("画")姿态化的心象之"景"。"在感觉间的世界中对我的身体姿态的整体觉悟,是格式塔心理学意义上的一种'完形'。"④在这种完形的状态之中,身段表演是有着特定价值倾向的有机塑形。其次,"身段画景"是一种活态的空间生成方式,意味着身体空间性的确立。虚拟化的身段(虚的实体)使虚灵化的(身体的空间性)不断生成。在此,既有戏曲演员的身段表演呈现,也有观众对身段表演的感受,这是身段画景确立的前提条件。因此,演员的身段表演都是"画景"的媒介。

尽管中国戏曲在剧本形态上与西方话剧有很大的差异,但其本质规定却不在剧本上,而在演员的舞台"程式"上。以"行当""程式"为中介,是一种符号化、象征化、装饰化的表意手段。身段就是程式化了的审美形式,不仅塑造了完形的身体姿态,还生成了戏曲的表演空间。拿折子戏《沉江》一出来说,舞台上的场景设计十分简练,仅用一张插着"史"字旗帜的椅子寓示一座山头。故事空间里的茫茫江水、激烈惨败的战争场面、国破家亡的悲恸场景全凭演员的身段表演而生。在此折戏中,急促的锣鼓声寓示战况告急,扬州生灵涂炭,惨遭屠戮。史可法和老马夫扬鞭起舞,紧张的战争场面跃然眼前。白龙驹的一声长啸仿佛是史可法内心的哀鸣。柯军说:"眼睛就是戏的所有的节奏和力量,必须一睁眼就在那个环境里,不是在剧场,是在战场,看到梅花岭尸骨成堆,瘦西湖碧血染红,看到、感受到,只有自己进入场景,才能带观众入戏。"⑤这种由"身段画景"比出来、画出来、舞出来、唱出来、器乐演奏出来的空间是具有时间性的、瞬时性的、心象性的空间,比摹真的空间更有意味儿,更耐人寻味。这就决定了昆曲的"戏景"在演员身上,而非具象化、场景化的布景。

### (三) 物象的超越

从观者视角看,戏曲舞台的空间设计不局限于"物"之"观",更体现在对舞台布景的"物象的超越"。作为百戏之祖的昆曲,舞台上很少设置实体性的布景,有的也只是少量必要的道具。若以大量实景作为物理的陈设,

---

① 邹元江:《空的空间与虚的实体——从中国绘画看戏曲艺术的审美特征》,《戏剧艺术》,2002年第4期。
② 尤宝诚:《美术辞林·舞台美术卷》,陕西人民美术出版社,1987年,第19页。
③ 琴隐翁:《审音鉴古录(下册)》,学苑出版社,2003年,第13页。
④ 〔法〕莫里斯·梅洛-庞蒂著,姜志辉译:《知觉现象学》,商务印书馆,2001年,第137页。
⑤ 环球昆曲在线:《〈一戏两看桃花扇〉是怎么磨出来的》,2018年3月15日。

就会与动作呈现的虚拟情境相冲突。更进一步说,如何借助观者视角实现从"物象"到"心象"的转化,追求视觉和知觉共同构成的"审美意象",这一点戏曲与戏剧没有不同,真正的差异是体现在艺术如何表现方面:西方戏剧的形象创造,是把象放在矛盾的主要方面,把意放在矛盾的次要方面,最后在艺术形象中达到两者的统一。而中国戏曲的形象创造,则是把意放在矛盾的主要方面,把象放在矛盾的次要方面,是以意为主导,以象为基础,在象中有意、意中有象的意象交融中,完成艺术形象创造的。①

因此,西方话剧注重"象"的实存与对应,追求空间的"摹真",强调在一个摹真的场景之中展开起承转合的故事情节;而中国戏曲更看重"意"的主导性地位,更着力于情感空间的深入。戏曲的舞台空间一方面是"身临其景",另一方面是"心临其境",因此,戏曲表演中的"意象"则更多地指向"心观"意义上的"虚的实体",是一种想象空间,具有超越具体、超越有限的物象的"非对象化"的特质。

类比这3个版本,不难发现,1991年版《桃花扇》从模拟西方的条屏布景出发,为丰富舞台视觉而设置多层平台;《1699·桃花扇》追求摹真的故事场景,在舞美上设置秦淮河景与媚香楼空间,追求剧本的还原;《一戏两看桃花扇》对中国戏曲美学的"极简"(高度抽象化)进行了舞美设计的再思考,删减了最初全本的群场、龙套,舞台精简到只有纯黑的丝绒幕布与经典的一桌二椅。做减法的目的是要让观众感受到昆曲的"戏情"与"戏境"是绝对"集中在演员的身上"的。在昆曲的舞台上,通过极简的舞台物象,给演员的表演提供动作支点,由演员的身段表演和唱词推动观众的想象,实现由"物象"到"心象"的转化,呈现出"物象的超越"的审美特征。江苏昆30年打磨《桃花扇》,也反映出从"以西鉴中"到回归中国戏曲美学精神的本体转向。

## 结语

创新的前提永远是继承。文化自信视域下的回归、继承不能只是动作、形式等技术性的继承,还应建立在对昆曲艺术理解的基础上,新时代的昆曲传承不在于舞台视觉上的令观众眼前一亮,而是通过表演让他们心头一动,被文化的魅力所吸引。《桃花扇》令人触动的是读书人在国破家亡时爱情的无法选择,政治立场的无法选择,身归何地、心归何处的惆怅与悲悯。昆曲的现代演绎、舞美空间设计应该立足于昆曲本体,不是以形式的精美取胜,而是重在以丰富的内容、深刻的思想、立体化的人物形象、情感空间的深入展开来取胜。3个不同版本的《桃花扇》的舞台空间设计折射出一代代昆曲人对昆曲传承的思考与实践。从向西方学习、追求话剧化"摹真"的演剧空间到回归中国戏曲"空灵"的表演空间,意在阐明戏曲真正的美学意蕴。处于转型时期的昆曲,如何在理解传统的基础上展开舞台设计,仍是一个值得深入探究的课题。

(原载《戏剧艺术》2020年第3期)

# 修改与丰富:
## 当代昆剧演出形态的传承与演进模式略论②

刘 轩③

中华人民共和国成立之后,随着昆剧演出在戏曲舞台上的逐渐恢复,当代昆剧应该如何表演的问题也日益受到关注。昆剧作为一种历史悠久的戏剧样式,其艺术规范和构成基本元素在清代中期已经完全确立,并且发展到了相当高的水平。因此,新时期昆剧舞台表演艺术的发展是在传承基本演剧技巧(即手眼身法步)的基础上,以剧目为单位进行丰富和重塑。从20世纪50年代至今,昆剧工作者们对此做出了多方面的尝试,其中特别值得注意的是在传统剧目的传承和复排中,对身段程式进行了重新编排和丰富发展,对老一辈艺人传承下来的身段动作和舞台调度进行了重新整合,以期去粗取精,更贴合当代观众的审美需求。相对于剧目内容的创

---

① 贾志刚:《戏剧理论与批评》,中国文联出版社,2015年,第59页。
② 本文为国家社科基金艺术学重大招标项目"新中国成立70周年戏曲史(上海卷)"(项目编号:19ZD04)的阶段性成果。
③ 作者单位:浙江传媒学院戏剧与影视研究院。

新而言,这是昆剧表演艺术在当代传承与发展中一个更为隐蔽的创造过程。

对于传统丰厚的昆剧表演艺术而言,传承与演变从来不是割裂的,而是处于一个水乳交融的共生共存状态。总的来说,当代昆剧表演艺术的发展轨迹始终是在传承中演变,在演变中继承。为了便于总结规律,根据昆剧舞台演出的实际情况,可以将当代昆剧表演演变的轨迹大略分为两种类型:一是"修改式"演变,一是"丰富式"演变。简而言之,前者是当代昆剧表演艺术家们在学习既有演出范式的基础上,根据变化了的剧场环境和观众群体,做出一定的发展和修改;后者是在缺乏可见的舞台演出实况资料的基础上,表演者凭借历史流传下来的演出文献记录和自身舞台经验,重新"捏"出一折本已鲜见于舞台的"传统戏"。在这两种演进模式的共同影响下,形成了当代昆剧舞台表演的基本形态。

## 一、昆剧演出形态的"修改式"演变

"修改式"演变是昆剧演出形态在当代传承中最为普遍的一种发展变化模式,即新一代的昆剧演员在向老艺人学习传统剧目时,根据自身的实际条件和不同的剧场环境,对传统身段程式进行局部的调整。昆剧表演艺术在清代中期就已经基本定型,并发展到了相当成熟的地步。但这并非意味着昆剧在当代舞台上完全不存在发展。其实,作为一种"口传心授""戏以人传"的活态艺术样式,只要不存在两个完全一样的人,也就不存在完全"不走样"的表演传承。即使是在同一时期传承自同一位老师的同一出戏,不同的演员在具体演绎的时候,也会根据自身对人物剧情的理解而做出一些改动,从而使最终的舞台呈现效果有明显的差别。传统官生家门戏《惊鸿记·醉写》的传承情况就比较典型地说明了这一问题。

《醉写》是清末苏州文全福昆班艺人沈寿林、沈月泉父子的拿手戏。当代昆剧表演艺术家周传瑛和俞振飞都曾观看过沈月泉的演出,并且向他学习了这一折戏的表演。20世纪50年代,俞振飞先生时隔多年再次登台献演此折之前,由周传瑛帮助他对身段程式进行了一些回忆和恢复。从上述传承过程可知,近代以来昆剧舞台上的《醉写》一折俱传自沈氏一脉,且两位主要的传承人俞振飞和周传瑛之间还存在着密切的相互交流和学习

过程。然而,从目前可见的演出录像来看,二人对于剧中李白这一形象的演绎却各具特色,并不完全一致①。

从开场来看,二人都遵循了传统的"双手掇带充上"的上场方式。不同的是,俞振飞版李白出场时的几步台步不同于一般的小生步法,而是"一顺边",出场时演员身体横着背对观众,左手端袍带,右手抓袖,右手和右脚朝同一方向,同起同落——这种摇摇晃晃的步法在其他剧目表演中是禁忌,但在这一折戏中恰好契合了李白宿醉未醒的特殊状态。而周传瑛的上场虽也旨在表现李白的醉态,却用了不同的身段动作:他在一般官生走方步的基础上进行变形和夸张,将两腿分开的程度加大,膝盖微弯,出场一个小的踉跄,继而双抖袖,表现李白宿醉未醒,又因为要参见皇上,努力走官步而立足不稳的情态。继而,表现"昨夜阿谁扶上马"一句,俞振飞的表演是右手外折袖,左手端袍带亮相,传递出李白潇洒自若的诗仙气质;而周传瑛则右手拍右腿,左手端袍带,侧重表现了李白酒后恃才自傲、志得意满的心情。接着,对于后面"哈哈哈"几声"醉笑"的表演,俞振飞接续之前折袖的动作,先右手抖袖一笑,再左手抖袖一笑,然后伴随着"啊,哈哈哈哈"的笑声,后退两步,双手透袖。周传瑛此处的表演是在第一笑时,双手做捋须式,同时向左侧走一醉步,第二笑时左转身四十五度对上,双手仍保持捋须式,后退两步,"啊,哈哈哈哈"时双手放须,举起做散落状。

从开场的这一段表演来看,周传瑛的身段动作严守"官生"家门而加以发挥,相对更为规整;而俞振飞重在用水袖与步法的结合表现李白诗仙的飘逸气质,动作不多,但特色很鲜明,特别是对"一顺边"醉步的发扬——这种身段本来是昆剧舞台上最为忌讳的,因为容易造成身体的摇晃,但是因为在这一折戏中李白所戴的"学士盔"比较特殊,"桃翅"很长②,而传统的戏曲舞台上下场口都用门帘遮挡,如果用一般的小生上场台步,正着身子走出,容易挑到门帘,所以只有横着身子出场,在这种情况下,前辈艺人结合具体的戏剧情境,创造性地发明了这种"一顺边"的出场方式,而因为这一折戏中的李白恰巧处于醉酒的状态,因此这种看似不合规矩的出场方式反而恰到好处地起到了刻画人物的作用,同时又解决了演出中的技术难题。正因为这一身段设计非常巧妙独特,因此,尽管当今舞台形式已经发生了变化,

---

① 此处所参照视频来自优酷网:http://v.youku.com/v_show/id_XNTUxMDkyMjgw.html 俞振飞《太白醉写》,http:v.youku.com/v_show/id_XODY2MjM2MDE2.html 周传瑛《太白醉写》。

② 据俞振飞先生的说法,这是借鉴了川剧小生的穿戴,在昆剧舞台上只有这一折中的李白可以如此穿戴。

西方的镜框式舞台在相当大的范围内取代了中国传统的三面镂空式舞台，上下场口也不再需要帘幕遮挡，俞振飞仍然将这种特定环境下诞生的身段程式保留了下来，成为他表演这一折戏最具特色的看点之一。

从《太白醉写》后续的传承状况来看，显然俞振飞一路的风格传承更为广泛，甚至近年来舞台上可见的《太白醉写》演出，都出自俞振飞的传承——这并不能绝对地下定论说俞振飞与周传瑛在表演水平上有高下之分，只能说明俞振飞对于这一折戏的演绎更为契合当代观众的审美期待。

在当代昆剧表演艺术的发展过程中，类似这样的演进非常普遍。传承路径相同的一折戏，不同的演员在搬演的时候大框架相似，在具体的身段程式上则根据自身的客观条件、对人物和剧情的理解增添或减少，同时加入体现自身特点的"小动作"，在长期的舞台实践中，不同的演员相互学习、借鉴，最终某一种风格格外受到观众的认可，在传承中占了上风，就留得比较完整——这种并存、共生、融合的传承过程可以说是昆剧表演艺术在进入折子戏演出时代后发生演变的主要形式。

昆剧舞台表演"修改式"演变还有一种非常值得注意的情况是，有的剧目，虽然老一辈艺人曾较为完整地传承给了后辈演员，但基于时代文化环境和观众审美需求的变迁，当代演员在具体演绎时对传承下来的演法做了修改。这种"修改"并不是朝前走，而是"回归"，即放弃前辈老师对戏的改造，而以乾嘉时的折子戏选本为底本，遵照史料记载中传统的人物设计和演出模式，重新使之"原汁原味"地恢复在舞台上——净行的红净家门戏之一《风云会·访普》就是这样一例。

《风云会·访普》取自元末明初罗贯中所作的北曲杂剧《宋太祖龙虎风云会》，《访普》为原本第三折，是昆唱杂剧的重要剧目。清代光绪年间北京进宫承应的戏班中，标为"昆腔班"的"承庆班"曾搬演过《风云会》。在《缀白裘》的记录中，赵匡胤是生扮，赵普是末扮。昆剧演出史上，也曾经出现过老生扮赵匡胤与老外扮赵普的行当分配模式，但这种行当分配形式从舞台效果来看，人物区分度不大，故昆剧舞台上此折原有"红访""白访"两种演法，但从后来的传承情况看，"白访"已然失传，《访普》则作为红净的唱工家门戏之一流传至今。

表1 《风云会·访普》当代舞台传承情况①对比简表

| | 方洋版 | 俞志青版 | 吴双版 |
|---|---|---|---|
| 曲牌选择 | 【端正好】【滚绣球】【滚绣球】②【脱布衫】【醉太平】③【一煞】④【尾声】⑤ | 【端正好】【滚绣球】【幺篇】【灵受杖】⑥【脱布衫】【醉太平】 | 【端正好】【滚绣球】【倘秀才】【呆骨朵】【倘秀才】【天边雁】【幺篇】【脱布衫】【煞滚】【煞尾】⑦ |
| 人物穿关 | 头戴金胎扎金盔、身穿黄蟒，披黄斗篷，不用水袖，彩裤、厚底靴，拎宝剑。 | 头戴九龙盔，凤帽，穿黄蟒，披黄斗篷，不用水袖，红彩裤、厚底靴，拎宝剑。 | 头戴九龙盔，凤帽，穿绣有水脚的明黄绉缎彩线绣团龙男帔。彩裤、厚底靴，不拎宝剑。 |
| 场上安排 | 砌末：一桌一椅，不上赵普妻，赵匡胤上场随待一生扮内侍，持宫灯。<br>下场：赵匡胤与赵普携手，站下场门，面对上场门，对众将做招手式，拉幕。 | 砌末：一桌一椅，不上赵普妻，赵匡胤一人上场，至赵普门前脱斗篷，入赵宅穿斗篷，众将官与赵普同上场接驾。<br>下场：赵普与众将官送驾，赵匡胤唱完"一个个赏"，圆场急奔下。 | 砌末：一桌一椅，赵匡胤一人上场，赵普夫妻同上接驾。【幺令】前赵妻下场。赵匡胤进赵宅脱斗篷、凤帽。<br>下场：赵普与众将官送驾，赵匡胤蹉步向下场门三步，转身叫"丞相"，唱"先将那各部下亲兵一个个赏"，再转身向下场门，手拢斗篷，蹉步下场。 |

---

① 此处演出视频参照如下：方洋版：优酷视频：http://v.youku.com/v_show/id_XMTMyMDUwOTA4MA==.html?from=s1.8-1-1.2&spm=a2h0k.8191407.0.0；俞志青版：《传世盛秀百折昆剧经典折子戏》DVD3，浙江文艺音像出版社，2014年；吴双版：土豆视频 http://www.tudou.com/programs/view/PBG4o_WaXcY/?spm=a2h0k.8191414.PBG4o_WaXcY.A

② 此处【滚绣球】"忧只忧"，在民国褚民谊所编《昆曲集净》中为【幺篇】。

③ 此两支曲牌在《缀白裘》和《昆曲集净》的记录中都是赵匡胤唱，此处改为老外扮赵普唱。

④ 据《缀白裘》和《昆曲集净》中【醉太平】改。

⑤ 这里【尾声】不用原作中曲词，改为净、末合唱"待到凯旋日，朕和卿十里长亭迎众将"。

⑥ 据原本【呆骨朵】改编而成。

⑦ 吴双版演出所选曲牌与《昆曲集净》中记录基本一致，与《缀白裘》记录相比，除少一支【滚绣球】"朕不学汉高王身居在未央"，一支【倘秀才】"卿道是钱王与李王"改为念白之外，尚多一支【幺篇】"忧只忧"。

在"传"字辈组班演出时期,邵传镛、沈传锟都曾演出过《访普》一折,目前可见的舞台传承有上海昆大班净行演员方洋版、浙江昆剧团"秀"字辈演员俞志青版和上海昆剧团昆三班净脚演员吴双版三种版本,均承自"传"字辈一脉。从人物穿关、场上安排、曲牌选择方面来将三者与留存的传统演出资料做对比,即可看出,其中最年轻的吴双在传承这一折戏时做出了"回归式"的改变。

在老艺人曾长生口述《昆剧穿戴》中,《访普》这一折赵匡胤的穿戴如下:

(红面)头戴九龙冠加风帽,口戴黑满,身穿黄蟒,罩黄斗篷,腰束角带、红彩裤、高底靴,到赵宅后,脱去斗篷、风帽。①

从上表对当代3个版本《风云会·访普》的舞台呈现情况对比中可以看出,方洋版与俞志青版相对于《缀白裘》与《昆曲集净》中的记录都减少了一些曲牌;对赵匡胤这个人物的舞台塑造则着重突出了他英武的特征,其穿戴除了头盔及斗篷之外,基本与《风云会·送京》中赵匡胤的穿戴相似;在舞台调度和身段设计方面,这两版具有明显的舞台化改编痕迹,力求突出昆剧"载歌载舞"的艺术特点,尤其是在演唱【幺篇】"忧只忧"这一大段曲词时,为避免舞台场面过于冷清,这两版表演都为赵匡胤设计了一系列身段动作,或是与赵普互动,或是利用宝剑做"剑舞"。而吴双版不论是在曲牌选择还是在穿戴及场上安排方面,都基本忠实于传统记录的模式,比较完整地恢复了这一折净脚唱工戏的原貌。当代昆剧舞台上这3版《访普》的表演,可以说各有特色,但是,从这一折戏的剧情和人物分析出发,吴双版偏文雅、少武气的表演模式无疑更符合此时已坐拥天下的赵匡胤从将领到帝王身份的转变,以及本折戏重在描绘的雪夜访贤、谈笑间风云初定的静谧意境。因此,这版《访普》于2010年首演之后,在观众中收获了很好的反响。

《风云会·访普》的这种"回归式"演进及其在舞台实践中的成功,为当代昆剧表演艺术的传承提供了一种新的思路:即在培养了具有一定条件的演员和相当数量"懂戏"的观众之后,对于一些传统上某一方面的舞台呈现非常有特色的"冷戏",可以尝试将之原貌恢复,或许更能获得当代"专业"昆剧观众的认可,从而使该剧目的艺术精彩之处为更多当代观众所认知,使其得以更完整地传承下去。

再者,昆剧表演艺术传承中在当代的"修改式"演变,还有一个比较普遍的趋势是对舞台呈现的"洁化",这一演变在净丑戏、耍笑戏的表演传承中特别明显。例如丑行独脚戏《下山》,虽然唱做都很有特色,但在昆剧表演历史中是一个"粉戏",为了取悦广大观众,前代演员在表演该剧时带有一些较为露骨和淫秽的科诨——传统上,小和尚本无勾成斜拉眼,歪嘴,甚至带有一些眼屎和鼻涕,画连鬓胡子桩,舞台形象比较丑陋。作为丑脚传统"五毒"戏之一,《下山》中的本无表演主要模拟的是癞蛤蟆的动作,表现在出场时背对观众,配合内场锣鼓点"耍屁股";又接着面对观众,在耍佛珠的同时吐舌头、斜眼、歪嘴。这无疑是昆剧表演走出文人厅堂,努力通俗化过程中的产物,这种表演模式曾在某种程度上为昆剧争取到了更广泛的观众群。但是,细究起来,其人物扮相和表演方式并不符合这一折戏所表现的内容——《下山》中的本无是一个情窦初开的少年,和《思凡》中的色空一样,他虽然文化水平不高,但是情感很质朴,随着年龄的增长,青春意识觉醒,他不愿在清规戒律下断送大好年华,故而勇敢地冲破佛门牢笼,逃下山去追求世俗的幸福。上述传统的扮相并不能体现出这个人物青春年少的外在美和勇于追求幸福生活的内在美好情感。鉴于此,"传"字辈艺人华传浩在传承此剧之时,就删去了一些过于"丑陋"的身段动作;到20世纪60年代,华传浩在向上海昆大班学员刘异龙传授这一折戏时,进一步将原本丑扮的本无改为"俊扮",并将"耍屁股""吐舌头"等舞台动作一扫而尽,重新在昆剧舞台上塑造了本无这个十五六岁的少年青春觉醒、憨直可爱的形象。这种改动不仅契合了新时期的观众群对于昆剧舞台表演的审美期待,而且更贴合原剧中的人物设定,使一出原先格调不高,但是表演技艺丰富的折子戏得以将其精华传承下来。

另一折传承已久的丑脚五毒戏《金锁记·羊肚》在当代传承中也存在这样的演变。传统表演中,昆剧舞台上表现丑扮张驴儿母误食毒羊羹后痛苦万状的情形,除了有独具特色的"蛇形"身段外,在她临死前,演员须使两条鼻涕流出至嘴边,表现人中毒后面部肌肉不受控制的状态,称为"玉茎双垂"。这固然堪称绝技,但舞台形象却稍嫌丑恶,故在当代《羊肚》的传承中也删汰掉了。这些演变都源于当代传承主体根据时代审美和观念的变化,对昆剧舞台表演所做的"洁化"修改。

其实,这种对舞台演出做"洁化"的修改并不是当代

---

① 曾长生口述,徐渊、张竹宾记录:《昆剧穿戴》,苏州市文化广播电视管理局内部资料,2005年,第56—57页。

的新创,而是在昆剧表演发展的历史过程中早有出现。清代戏曲家李渔在《闲情偶寄》的"科诨恶习"一条中就提出过类似的观点:

> 插科打诨处,陋习更多,革之将不胜革。……主人偷香窃玉,馆童吃醋拈酸,谓寻新不如守旧,说毕必以臀相向,如《玉簪》之进安、《西厢》之琴童是也。①

明代中晚期在文人阶层中盛行"南风",上述提到的《玉簪记》等剧目中的表演或是受到当时时代风潮的影响而出现。这种表演不仅没有留存在今天的昆剧舞台上,在清代昆剧身段谱中也已经消失不见。由此可见,在昆剧舞台表演演变的过程中,"洁化"的修改方式是一直存在的。

## 二、昆剧演出形态的"丰富式"演变

昆剧舞台演出形态的"丰富式"演变,是指对于一些曾经在昆剧舞台上流行过的传统剧目,以"传"字辈为代表的老一辈昆剧艺人依据自己的学习记忆和舞台经验,以及留存的相关身段谱录,与特定的传承对象一起"捏戏",使之作为传统折子戏恢复在舞台上;甚至还有一些是在老艺人已经谢世之后,由"昆大班"、"继"字辈为代表的年轻一代昆剧表演艺术家根据演出记载和自己的舞台经验整理"捏"成。相对于"修改式"演变传承的剧目,需要"丰富"的剧目往往只留存有一个表演框架,由于老艺人们也没有十足的舞台实践经验做基础,因此甫一"捏"成的戏舞台效果并不一定很好。但是,也正是因为与一招一式传承下来的剧目相比,这一类剧目的演出在细节身段程式的安排上灵活性更大,并且往往是根据特定传承对象的实际条件和现代剧场环境量身定做的,故而经过一段时间的舞台打磨之后,在当代的昆剧舞台上反而可能收获更多的观众认可——这种传承模式下恢复的一批折子戏中不乏当今观众耳熟能详的剧目,如《牡丹亭·写真》《铁冠图·撞钟分宫》《风云会·送京》《玉簪记·秋江》等。

这里的"丰富"可具体分为以下三种情况。

一是在已有基本表演框架的前提下,根据现代剧场的需要和观众的审美需求,对原有的程式动作和舞台调度进行进一步的细化和增加,使整折戏原本比较平淡的舞台效果变得立体生动,从而重获舞台生命力——折子戏《秋江》就是一例。

从民国时期戏曲家傅惜华所藏清代身段谱抄本文献中的记录来看,当时这一折戏的曲白基本遵循《缀白裘》中的记载,演出时的身段安排和舞台调度主要集中在【小桃红】之前,而作为主曲的【小桃红】等几支曲牌的表演,是名副其实的"坐唱"——在陈妙常追上潘必正、二人舟中相见之后,清代身段谱的提示是:

> 生、占膝着膝坐,生、占屁股坐脚跟上。②

念完一句念白,在开始演唱【小桃红】时,曲牌旁有如下提示:

> 生扶占对面坐地合叹。③

通观陈、潘二人互诉衷肠的【小桃红】【下山虎】【五韵美】【五般宜】这几支曲牌,身段谱中记录的身段表演只有在"秋江一望泪潸潸"开唱时有一处提示如下:

> 生、占挽手,要挽至臂巴上。④

而即使是本折开端表现妙常雇船追赶潘必正的情节,身段谱抄本中的舞台表演提示也并不繁复,如下括号中标注所示⑤:

> (占)潘郎吓(上),君去也,我(右上)来迟,两下相思各自知,教(左上)我心呆意似痴,行不动(别脚),瘦(看身)腰肢,且(中)将心事托舟师,见他便强似寄封书。想他还去不远,不免(走左上角)唤只船儿赶上去。船家(招式),把船摇过来……(副)早晓得子一两也罢,等我来带子个缆(副左上角带缆,占上船/副带缆占即下船正坐),请下船来。(占)快些开船(坐介)(副进舱看占介)(从左边走椅后)咦,小师父,我有点认得你个介。(占)快些。(副)啰里个(想式)苍里个(占)不要闹说,快些摇上去。(副)拉里摇哟,啊呀坏哉,不拉你催昏子,缆吓勿解里来,等我跳上去解子个缆介,摇子个半日个船,缆匣勿解里来。(占)(拍椅背)啊呀快些。……(副)小师父为甚了眼泪汪汪,啊要叹支山歌听你解个闷如何?(占)不要叹。(副)要叹。(占)啊呀不要叹。(副)我偏要叹。【山歌】……(占白)啊呀天吓,偏偏(拍腿)叫自这只牢船……【红衲袄】奴好似江上芙蓉独自开,只落得

---
① 李渔著,陈多注释:《李笠翁曲话》,湖南人民出版社,1980年,第162页。
② 王文章:《傅惜华藏古典戏曲曲谱身段谱丛刊》(第九十六册),学苑出版社,2013年,第251页。
③ 王文章:《傅惜华藏古典戏曲曲谱身段谱丛刊》(第九十六册),学苑出版社,2013年,第251页。
④ 王文章:《傅惜华藏古典戏曲曲谱身段谱丛刊》(第九十六册),学苑出版社,2013年,第251页。
⑤ 为行文简洁,原抄本中没有标注身段的曲词在此略去。

冷凄凄漂泊轻盈态,恨当初与他曾结鸳鸯带,到如今怎生分开鸾凤钗。别时节羞答答(右手遮作羞)怕人瞧头懒抬,到今日闷昏昏独自担省害(副白)……(占叹)(立去椅)爱杀那(看上地)一对鸳鸯在波上也(副)(摇至右边)咦,飞子去哉。(占)羞杀我(副摇至左边对下,摇下)哭啼啼今宵(不用下场)独自挨。(副)看见哉,小师太坐稳子,等我摇个两橹快个拉唔看(摇下)。

20世纪80年代,上海昆剧团重排全本《玉簪记》时,曾向沈传芷请教《秋江》的演法。沈传芷当时表示这一折戏在舞台上并不好看,是所谓的"摆戏",即在【小桃红】开唱时,内场扔出两个垫子,生、旦二人就跪在垫子上唱完接下来的几支曲牌——这与清抄本身段谱中的记载如出一辙。据此可知,《玉簪记》虽然一直是昆剧舞台上为观众喜闻乐见的轻喜剧,但是直至"传"字辈一代,《秋江》这一单折本身在表演上并无特色,因此作为独立的折子戏在舞台上演出并不多。但由于这一折几支曲牌的唱腔非常动听,曲词优美细腻,所以极具恢复的价值和吸引力。当代昆剧表演艺术家们正是抓住了这一"疏漏",在传承了传统表演框架的基础上,紧紧扣住"追"和"别"这两个戏剧情境中隐含的动作性做文章。他们借鉴川剧《玉簪记》陈妙常"追舟"一折的表演经验,对此折的舞台呈现做了"填充式"的丰富,使得这一折戏的整体舞台风格发生了根本性的改变,成为与《琴挑》《问病》《偷诗》一脉相承的既生动热烈又富含喜剧意味的生旦对儿戏。下面就以上海昆剧团岳美缇和张静娴演绎的版本与清抄本身段谱中的记录作对比来具体说明。

在【小桃红】曲牌开始演唱之前,戏剧情境着重在表现陈妙常雇舟"追"潘必正的环节。根据清代身段谱的记录,传统舞台上用一把实际的椅子表示"船舱":全折开始,旦进船舱后即坐椅上,之后旦与副之间的对话和演唱都在静止的舞台状态中完成,只有在旦唱【红衲袄】散套的末两句时站起来走了左右各一个调度,接着就下场;生上场之后也是同样坐在椅子上,丑坐生旁边地上,整个舞台呈现总体上是静止的。而当代舞台表演取消了这把实际存在的"椅子",根据江上行舟的戏剧情境充分地运用了"圆场"的舞台表现力,安排了大开大合的调度,加强了演出的整体节奏感。这一段情节的具体表演模式如下:

(老旦上场门下场)(旦扮陈妙常执云帚圆场上,做撞见老旦科,退后中,蹭右脚,右手遮式,举云帚,左手执帚须。老旦下场后,旦做偷觑科,圆场走右上,对右绕八字甩云帚,做顺风旗圆场走逆时针一周,左翻袖,抖袖,上袖,对上张望式)想潘郎去的不远,待我唤只小船赶上前去。(退后中,左手招式)船家,船家①。(贴扮女船家上)……小师太,那么你跟我来介。(贴、旦相对走圆场,旦右肩与贴左肩撞科,各退,各揉肩科)(贴)小师太,你做啥介?(旦)你快些开船。(贴)我缆也嬲解,怎好开船介。(旦)你快些。(贴右上角做解缆绳科)让我解了缆绳。(旦相对走斜后,做跳上船科,蹭右脚,屈腿上下晃动,做船摇科)(贴立起回身,看旦)小师太,你当心啊。(贴做搬船、推船科)嗳,速来。(贴先抬船右侧,再抬左侧,再推式)(旦双手平托云帚,随着贴抬船的方向,先抬右肩,再抬左肩,快步后退)(贴做跳上船科,旦右手举云帚,旦、贴相对,旦立贴蹲,贴立旦蹲,做船晃式,旦、贴相对走斜线,各云手,做推背式换位,旦至正中,贴走左下角,拿船桨,摇式)开船哉。(贴走台步,摇船桨科,旦托云帚,云步走右侧,甩云帚,拱云帚,贴圆场走上,旦、贴呈一水平线,各圆场走顺时针半周,旦走场中,贴站右后,摇桨式,旦右手举云帚,左外翻袖)。

从上述说明中可看出,相比清代身段谱中开场"占上,左上,走左上角,招式"这样简单的舞台调度,丰富后的《秋江》,旦用"圆场"上场——这在昆剧闺门旦的出场中是比较少见的方式。这一运用加强了舞台调度的变换速度和演出的整体节奏,在甫一开场就使原本的"摆戏"充满了强烈的动感;之后在表现陈妙常"追"至江边眺望的情景时,演员利用手持的云帚与水袖功结合,为陈妙常设计了更为丰富的手部动作,从而增加了舞台呈现视觉上的丰富性。上半身动作与圆场相结合,使得陈妙常此时要追赶潘必正的焦急心情更为鲜明地外化出来了。而对于根据身段谱传承下来的表现陈妙常上船、开船的"副左上角带缆,占上船"这一简单表演,在传承了基本的舞台调度模式之基础上,新时期的昆剧工作者们更是抓住这一缺口大做文章,紧紧围绕《玉簪记》全剧的"轻喜剧"基调,在这一细节上用旦、贴之间小的身段互动为这一折增添了喜剧色彩,从而冲淡了伤感的情思。

如果说上述对于《秋江》这一折戏的"丰富"还是在已有的调度框架下进行细节"填充"的话,在旦唱【红衲袄】之后到合唱的主曲【小桃红】开始之前这一段,则是对原表演框架的"补充"和发展。在原作的戏剧情节上,

---

① 本文中此折例证选自2002年上海昆剧团岳美缇、张静娴录制版本,以下未做特殊说明皆同此版本。

这里应是"追"的高潮,两只小舟在秋风萧瑟的江面上快速行进,生、旦的感情都处在一个热烈、急迫的顶峰状态,相应的舞台表演也不应该是静止的。所以在重新编排的时候,主创人员再一次充分地利用了圆场、水袖功等昆剧基本的表演技法,同时设计了大开大合的舞台调度,配合演员的唱念和内场激烈的锣鼓点,使这一段"追"的戏真正地"跑"起来。

这一环节的表演所设计的圆场有以下几个显著的特点和难点:一是组成人员众多,行当各异,在剧情中身份也不同,在这一节的表演中要做到"同一圆场,几样跑法",生、旦、贴、丑须在同时跑圆场中守好各自的家门,才能保证戏理戏情的前后连贯和同一。二是圆场活动路程较长、路线复杂,圆形和斜一字、对冲交替使用,对演员的圆场基本功和体力都有很高要求。三是戏剧情境特殊,是表现江上的两只小船由追逐改为相向而行,继而尽力靠拢的过程。因此,为了表现出"小舟"的特殊空间感觉,首先,在圆场过程中,潘必正与进安、艄公一队,陈妙常与艄婆一队,需要各自始终保持呈一队直线排列,彼此之间要保持一个相对静止的等距状态。特别是在生、旦两只小舟接近之后,生扮潘必正双手拉住旦扮陈妙常所持云帚的帚须,两队人走一个大推磨,在推磨过程中5个人始终保持呈同一直线。这就对演员的圆场功底提出了极高的要求:要走得小、走得快、走得匀,又因为是表现江上行舟,还要走得轻——这种圆场和调度在传统昆剧剧目中是比较少见的,然而它所仰赖的基础仍然是昆剧舞台表演的基本技法,而且编排得符合戏理戏情,因此,仍然得到了观众的认可,并且作为昆剧表演的"新"传统在舞台上保留了下来。

另外,本折的戏剧情境是在江上的小舟中,所以主创们在编创身段动作的时候,始终体现了"晃"和"飘"的感觉。生、旦几次在对舞过程中的亮相,并不是完全地静止下来,而是用上身和水袖的前后绕动形象地再现了江上行舟的意境。这种遵循了"景带在演员身上"传统戏曲舞台创作规律编创的表演程式,有效地丰富了昆剧舞台上表现行舟中情境的身段动作①,对昆剧表演传统的容量进行了一次有意义的扩充。

为了使《秋江》中的"追"名副其实,在当代重新编排时主要依靠大幅度的舞台调度和圆场运用来实现。而这一折戏之所以能与传统丰厚的《琴挑》《偷诗》等精彩的"对子戏"达到艺术品格上的匹配和统一,除了调度之外,在重新编排的过程中,主创们对于具体的表演身段程式也有许多增益。特别是对于生、旦的水袖和步法运用方面的一些创造,有力地丰富了传统身段程式在舞台上的表现力。在2001年上海昆剧团创排的新编戏《班昭》中,班昭与马续分别一折的【小桃红】曲牌表演,借鉴了《秋江》的许多身段程式,可见此折创造"新"程式的方法是成功的。这种"填充"出的"新"程式表演在昆剧舞台上保持了鲜活的生命力。

通过上述比较分析可知,当今舞台上呈现的《玉簪记·秋江》是两代昆剧艺人根据曲词所表达的意境及人物状态对其进行丰富发展的结果。这种表演艺术的演变模式是一直存在的,所谓传统折子戏,既有"传"字辈对前代艺人表演的丰富,也有当代表演艺术家对"传"字辈传承内容的丰富。从这种昆剧表演形态的演变中,更能看出昆剧表演艺术"技以戏传、戏以人传"的演进特色。

"丰富式"演变的第二种情况是,有一些昆剧的传统剧目曾经在舞台上盛演一时,并见诸文献记载,但是随着昆剧艺术的衰落和时代的变化,有的久已绝迹于舞台,有的被其他声腔剧种移植改编,并在舞台上得到了认可。"传"字辈等老一辈艺人对这一部分剧目也只听过或偶尔见过前代昆剧艺人的演出,并没有亲身学习或演出过。但是他们了解这些折子戏中附着的表演艺术价值,为了不断丰富昆剧表演艺术,他们在适当的时机运用自己丰富的实践经验将之重塑在了舞台上。类似的剧目有《桃花扇·题画》《牡丹亭·离魂》等。

还有一类剧目,虽然本身尚有演出资料留存,也有某方面的表演特色,前辈艺人也曾演出过,但是其传统演法的舞台表现力不能满足当代观众的观赏期待,无法再以原貌跻身于当代昆剧舞台之上。为了使之重现光彩,不至于彻底失传,人们在当代的传承中会从技巧性比较见长的地方剧种中借鉴一些表演技法来增强观赏性。这样的演变也很常见。例如,《红梨记·醉皂》中陆凤萱与赵汝州相见后一段夹缠不清的对话,林继凡演绎的版本借鉴了川剧《醉隶》中陆凤萱拿出锁链相威胁的细节,使得整体的戏剧冲突更激烈、舞台呈现的动作性更强;又比如,昆大班武旦演员王芝泉在传承《扈家庄》时,借鉴了川剧《别洞观景》中多次掭翎子的程式动作,在表演【醉花阴】的曲牌时为扈三娘设计了

---

① 在留存下来的昆剧传统折子戏的表演中,类似《秋江》这样在漂行中的小舟上生、旦互动对舞的例子并不多见。与之相近的《藏舟》,旦是艄婆的身份,在船行驶时,生、旦之间并没有像《秋江》这样有大量的合盘和分班互动的舞蹈。从这个意义上讲,《秋江》身段动作的丰富对于提升昆剧舞台表现力而言,是一次很成功的尝试。

一段翎子舞,更加充分地展现了这个人物的傲气和美丽。

昆剧表演的演进是一直存在的,甚至可以说,从乾嘉时期比较完整规范的表演范式成型之后,从未有过一个绝对不变的时期。每一代艺人的传承都会在具体的表演上产生一些变化:有的是主动进行的,是为了更好地满足当时当地的观众审美期待;有的是被动产生的,因为昆剧自近代以来经历了至少两次演出的"断层"期,曾在十余年的时间里停止了大规模有计划的传承演出活动,再重新恢复时,因为时间的久远和老艺人的相继谢世,无法保证一招一式都精确无误地传承下来,只能是尽可能地恢复一个框架,再由有经验的艺人依据昆剧的艺术本质特征重新"填充"细节。这些具体的变化有的留存下来,取代了前代的演出模式,成为新的"传统",有的可能在当时特定的时代背景下名噪一时,但很快便销声匿迹。纵观昆剧表演传承发展的历史,这两种演进模式始终存在,在它们的共同影响下,形成了当代昆剧舞台表演的基本形态。

(原载《戏剧艺术》2020 年第 4 期)

# 无限枝头好颜色
## ——用生命演绎角色的谷好好

王 馗①

从 2010 年开始的年度夏季集训,已经是上海昆剧团例行的艺术传承盛事。上昆三代五班的传承者,借助这样一个传习平台,传承剧目,磨炼基功,提升技艺,夯实专业。在这个主要针对 30 岁以下青年演员的艺术集训队伍中,谷好好,始终是一个特殊的存在。

她既是这项集训工作的主要管理者,对剧院艺术训练的专业标准进行把关,同时也是传承队伍中的重要协调者,呵护着这个老少皆有的艺术团队;她既是主教老师,为青年后学进行辅导指点,同时也和青年学员一样,圆场、吊嗓、翻身、绸舞……

谷好好不单在夏季集训期间挥汗如雨,享受着"报复性流汗"的快感,而且在繁忙的事务活动中,年复一年地坚持练功、排练,保持着艺术技艺的精进不懈。熟悉她的同行和戏曲爱好者,透过微信、微博,总能看到她在戏曲发展、院团管理、艺术创作领域中的活跃身影,由此也不断地深化着"拼命三娘"这句通俗的评价之于她的惯常印象。从昆曲舞台上的艺术家,到上海昆剧团的领军人,再到上海戏曲院团"航空母舰"的把舵人,谷好好的社会角色丰富多元。但她为昆曲拼命、为职业拼命、为事业拼命,越发地让同行们所震撼,直让人发自内心地为她喊一声:好!

### 一、武旦艺术的精准传承

昆曲是中国古典戏曲的典型代表,这已经成为普遍的认知。昆曲艺术的这种古典性,集中体现在诗、乐、歌、舞在这个古老剧种中的艺术呈现。严谨规范的曲牌体音乐、精深典雅的剧诗文学、声律至细的声乐演唱、神形兼备的身段表演,以及由此而凸显出的雅俗共赏的审美趣味,都让昆曲艺术在今天成为人们透视中国戏曲传统的重要样本。

谷好好选择的是昆曲艺术。在她的艺术履历中,首学闺门,后转武旦刀马,这让她能够全面地承续武旦行当中对于"武"的技艺标准,和对于"旦"的气质属性。

对于一名中国戏曲演员而言,以四功五法为代表的技艺手段是优秀演员养成的基本前提。在这个基础上,演员还需要拥有一套应工行当所需要的技术要求。武戏演员由于特殊的武行要求,则需要增加把子、档子等功架排场和以翻、打为表现形式的武术基础。

新中国成立以后昆大班传承的武旦艺术,最突出地体现在著名昆曲武旦表演艺术家王芝泉先生的传承创作中。有着"武旦皇后"美誉的王芝泉先生通过向方传芸、张美娟等名家学习,演出了众多脍炙人口的武戏剧目,增加了昆曲剧目库存,她的《挡马》《借扇》《扈家庄》《盗仙草》《盗库银》《八仙过海》等作品,以功架之沉稳、出手之准精、技艺之惊险、动作之帅气、身段之优美,既保持了昆曲基本美学原则的延续,也拓宽了昆曲舞台表演艺术的容量。

谷好好的武戏范型来自王芝泉先生。从小有着"英

---
① 作者系中国艺术研究院戏曲研究所所长、研究员。

雄梦"的谷好好，有着男孩子一样的个性。她从王芝泉先生的武戏中，不但看到了可以释放自己精力与志趣的艺术之美，而且看到了老师塑造的飒爽英姿的女性之美。因此，她选定的武旦行当也就成了最契合她个性气质的选择。在谷好好从艺学习到初上舞台的10多年时间中，昆曲以及中国戏曲正逢发展的谷底，寂寞的坚守反而为谷好好提供了充分学习和提升的机会。在学校就有"吃不饱的谷好好，练不死的谷好好"之称的她，对于武旦刀马艺术的热爱，对于翻、打、腾、跃的反复训练，让活在老师身上的剧目一出出地传承在自己的身上，曾经惊艳戏曲舞台的王芝泉武旦艺术也一点点地转移到了自己的身上。

例如，昆曲武旦戏的经典《挡马》《扈家庄》，在京剧以及诸多地方剧种中都有精彩的演绎。《挡马》是武旦、武丑的对子戏，叙述焦光普因过关腰牌，发现女扮男装的杨八姐，引出一段共同归宋的英雄故事。全剧在常规的武打对决中增加了剑套表演，尤其是通过一把椅子的挪移躲闪，来再现两人各自的情态。焦光普意欲申辩而处处留情，被动迎战；杨八姐意欲尽快脱身而时时用力，主动斗狠，在严丝合缝的调度推移中，一场打斗最终消解了误会。该剧在【北醉花阴】套曲中，以唱做并重的方式，将武戏表演融入歌舞艺术之间，形成了文武兼备的艺术格局，尤其是由王芝泉先生传承的"双脚掏翎子"，素称绝技，显示着这部作品的技艺难度。而《扈家庄》叙述《水浒传》中扈三娘生擒矮脚虎王英，最终被林冲擒上梁山的故事。剧作除了展现武打调度的档子表演外，主要通过昆曲"有声皆歌、无动不舞"的韵律节奏，在【醉花阴】套曲中展示扈三娘的英爽气概。剧中的扈三娘头戴蝴蝶盔，冠插翎子，身穿女甲，腰挎宝剑，在美感俱足的动态造型中，不但要展现成套的起霸、马趟子，同时还要借助翎子、马鞭、长戟等道具的功法技巧，来呈现套曲词文中扈三娘傲视群雄的胸襟与情态。该剧以"舞"释"武"，形成歌舞化的武戏表演，集中代表了昆曲武戏艺术的审美趣味。

两部作品繁难的技术技巧就这样被苦学苦练的谷好好得到了全面的传承。另外如《水斗》，王芝泉先生演白蛇，谷好好演青蛇，师生同台表演，最大限度地呈现了昆曲行当之间相互配戏、相互推进的表演原则。多年以后，谷好好带着学生辈演出《雷峰塔·水斗》，自己饰白蛇，学生饰青蛇，又是师生同台，而她对两类角色形象的成功驾驭，将武戏最终要用不同情态的"武"来塑造不同艺术形象的表演宗旨呈现得淋漓尽致。

颇为巧合的是，王芝泉先生在确立武旦行当之前，曾有过花旦、老旦的训练，而谷好好在进入上海戏曲学校后的6年时间里，曾跟随张洵澎先生学习闺门旦。从杜丽娘到扈三娘的转型，看似是对行当的背叛，却有对行当之于形象的深度理解，从而丰富了对昆曲表演艺术的把握。如果说武旦行当为谷好好提供了个性释放的空间，那么闺门旦的学习则为她提供了多元理解和表达女性自我的空间。多元的女性行当表演，让谷好好塑造的艺术形象能够驾驭更加丰富的人生侧面。例如，谷好好在《虹桥赠珠》中扮演的凌波仙子，出场时头戴额子、插翎子，身披斗篷，在群舞配合中，展现闺门气质的歌舞艺术；在见到书生白咏之后，褪去斗篷，水袖飘翻，明珠相赠，彼此间暗生情愫，颇有昆曲才子佳人戏的基本韵律；之后一袭红色袄裤的短打装扮，手执长刀、双枪，与二郎神、众天兵对阵，极尽武旦风采。在一出戏中将三类女性行当顺次展现在同一人物的三种生活状态中，形象更加丰富立体。

这种来自多元行当的学习，以及通过多元行当来表现完整女性形象的创作，避免了武戏给人像杂耍表演的误会，而是深刻地贴近并提升了武戏艺术的品位。因此谷好好在实现对王芝泉先生的精准传承之时，甚至在观众中有了昆剧"第一刀马旦"的赞誉，这正是昆曲折子戏传承的优秀范例。

## 二、"百变刀马"的有效创造

2007年，谷好好凭借传统戏《扈家庄》和新编昆剧大戏《一片桃花红》，成功摘取第二十三届中国戏剧梅花奖。当年王芝泉先生曾经演出过《无盐传奇》，谷好好也以同样的题材，通过饰演剧中主人公钟妩妍，展现对于美丑的情感思辨，只不过这次翻新更加贴近时尚。

舞台上的她全面地调动近20年的艺术积累，展示其唱、念、做、打、翻、武的综合技艺，煽情处以声传情，在歌舞中展现钟妩妍的女性柔肠，长袖、身段、做派、排场，无不恰如其分；凛然时，于武打翻跃间凸显钟妩妍的侠骨英姿，把子、档子、翎子、大靠以及高难度的串翻身、乌龙绞柱、靠旗挑锤等，极尽火爆勇猛。一场大戏展现了谷好好全面综合的艺术素质和创造能力，将人物的英雄抱负酣畅淋漓地挥洒出来。"争梅"作品让谷好好演绎出了属于新世纪的艺术风采。

"百变刀马"是谷好好获得的另一美称，"百变"一词很形象地概括出了谷好好在昆曲武旦艺术本位基础上求新求变而能多元创造的特点。2009年上海昆剧团推出了"五子登科"专场演出，之后连续几季展示上海昆剧团昆三班青年艺术家的整体实力与精品力作。谷好好

的专场《角·色》系列，除了《扈家庄》《水斗》是她长期以来精心钻研的武旦传承剧目外，其他作品都跨越了行当的限制，跨越了师门的传承，延展着武旦行当的表现力，扩充了武旦剧目的艺术库存。

例如，著名导演谢平安先生在上海昆剧团排演《邯郸记》间隙，意外地关注到了谷好好，他特意将川剧同题材新剧移植改编成昆曲《目连救母》，该剧成为展示谷好好综合创造能力的一部力作。剧中的刘青提一改传统目连救母的情节逻辑，而以母救目连作为立意，凸显母子深情，展现刘青提宁愿身陷地狱也要成全目连的功行。这种舍离之痛契合了人性最本真的恻隐，也最容易激发人们对于人伦世情的体认。

在这部作品中，由【端正好】【滚绣球】【叨叨令】【脱布衫】【快活三】【煞尾】等曲牌组成的套曲，细腻地渲染了刘青提进入地狱之后由悔恨、痛苦，转而决绝、悲怆，直至在母子之间温暖的理解之中走向坚定、自主的过程。这种吃重的唱功是武旦戏从来没有的，尤其是后半场刘青提与目连消释误会，形成对手戏，以歌舞调度来完成人物形象的塑造，需要以正旦青衣的沉稳来表达厚重情绪的抒发。而前半场中的刘青提在一根长绸的牵引下，与地狱鬼众完成众多造型的转化，看似绸带间是轻松的身段调度，但将传统目连戏中"过滑油山""过奈何桥""六殿见母"等情节要素有序地整合起来，需要依靠武旦扎实的功架来契合形象沉郁顿挫的情态。这部昆曲作品中行当与形象的对应，其实暗合着明清以来目连戏的行当演出规律，即以高腔为代表的地方大戏在塑造刘青提这一在人间作恶而巡游地狱的形象时，通过高度综合青衣、老旦、武旦、泼辣旦等多元旦行表演艺术，来展示刘青提在不同时空中的形象气质。谷好好塑造的刘青提与此异曲同工，以武旦为里、正旦为表，在文戏的唱做中凸显武戏的韵律，刻画出刘青提恨超苦海而情重于天的个性。

戏曲的核心要义是传承与创造。传承是为了与时代同步，创造则是为了赓续传统，二者互为表里，相得益彰。长期以来，昆曲艺术精华集中地呈现在对折子戏的传承与研磨上。昆曲折子戏通过特定剧目，囊括了多元行当的艺术规范，荟萃了历代昆曲艺人的艺术心得和表演经验，同时也凝聚了昆曲受众的集体审美。掌握了折子戏就意味着掌握了昆曲在唱做表演中的技术规范和艺术高度，也掌握了演员被观众所喜爱的基本剧目。昆曲折子戏的传承，包含着对经典规范的临摹与传拓，但更重要的是把握对新与变的创造原则。这是昆曲在发展历史上最重要的经验，清代以来的昆曲艺人、"传"字辈艺术家、南北昆曲艺术的传承者们，都遵循着这个重要的传统。谷好好在谢平安、顾兆琳等艺术大家的帮助下，在《目连救母》的创作中，在武旦行当最擅长的"武"基础上，强化了用"武"的韵律节奏来塑造"旦"的艺术原则，在文唱造型中赋予武旦戏审美的别样旨趣，实际上拓宽了武旦戏的表现空间，增加了武旦戏剧目。

谷好好的这种创造能力来源于她的转益多师，来源于她的功夫储备。常年不懈的基本功训练，随时扮戏上场，让她能够以扎实的文武唱做来塑造各种角色形象。在她的艺术履历中，诸多作品都体现出浓郁的兼容并包的艺术含量。除了武旦、刀马旦的应工戏《扈家庄》《水斗》等剧目，演活了也演好了从老师辈那里就奠定的艺术传统外，她还广泛地参学旦行的多元行当，甚至学习借鉴武生、娃娃生、雉尾生的剧目艺术，演准了也演新了这些经典作品的个性气质；甚至她演出过《出猎》中的李三娘、《小放牛》中的村姑与牧童、《铁冠图》中的王承恩等，真正演出了形象本身的特征。

《劈山救母》《寄子》《出猎》作为娃娃生、雉尾生的经典代表，被她进行了精彩的演绎。例如，《劈山救母》中为展示沉香超凡的功夫，她采用了舞双剑穗子的成套动作，在剑影飘翻之间，穗子纹丝不乱，两把带穗长剑俨然附带着沉香急切的救母诚意，成为彼时彼刻得到延长的超群能力。双剑的刚性与穗子的柔性，在力量控制中得到了劲道的吻合，很好地契合了沉香此时的少年冲动又炽情委婉的精神特质。武戏从来都有高难、精准、稳当的技术要求，在强烈的音乐节奏中凸显技术所针对的情绪状态，技术发挥越精彩，依靠节奏所实现的艺术境界才能越准确。《劈山救母》中的双剑穗子如此，《寄子》《出猎》中的雉尾翎子功亦如此，谷好好自身的扮相和气质让这些作品具备了个人的艺术风格。

而在谷好好演出的《借扇》《昭君出塞》等作品中，在武戏的功架中，普遍都渗入了其他行当艺术的表现原则。例如，《昭君出塞》是京、昆代表剧目，谷好好传学的是张金龙先生根据京剧传承的戏路，京剧多以青衣应工而结合武旦功底，谷好好则以武旦应工表现闺门情态和青衣做派，在繁复的动感表演与深切的声歌演唱之间，以游刃有余的节奏韵律，展现昭君出塞行路的悲情感伤。通过综合行当技法来凸显形象个性，显然让传统剧目真正具有了来自演员塑造的艺术特质，这也是老戏活演的重要例证。

谷好好看似"跨界"的综合吸收，其实暗合着中国戏曲发展创造的普遍原则。重新理解谷好好的"百变"，实际上正是昆曲乃至中国戏曲在创造人物形象时的核心

规律:舞台创作中的"以一应百"。这个"一",即是以人物形象为中心,保证主行戏的艺术本位;这个"百",即是综合使用多元行当技法,保证跨行的地道扎实,让技法活在形象身上,让手段驾驭人物,以一应百,千变万化。在戏曲艺术不断普及的今天,戏曲实践和理论领域每每会刻意强调程式技法的核心作用,但是在昆曲数百年的艺术传统中,行当、程式、功法、技艺都是塑造人物的手段,鲜活的形象始终是艺术家在舞台上的第一要务。戏曲理论家张庚先生曾经在张继青先生的表演中深刻地体悟到"体验"在戏曲中的价值,而今天的谷好好作为当代昆曲的中坚力量,她所坚守的昆曲行当本位,以及由此而生发的"百变",同样诠释了体验所针对的人物形象,才是戏曲传承者完成功法技艺传承之后的终极目标。

## 三、在担当中实现生命升华

从2009年开始,谷好好从一位舞台上纯粹的艺术家走上了剧院团管理者的岗位,成为上海昆剧团的引航人,继而又成为上海京、昆、沪、越、淮、评弹整体戏曲发展的把舵者。事业的发展可谓是好上加好,但熟悉她的人都知道,这个过程却是难上加难。

经历过20世纪90年代戏曲生存之痛的谷好好,已经将吃苦看作练功一样的平常,心怀感恩的她在事业转型后,必然要面对自己的师长、同辈、后学,必然要面对生长于斯的戏曲剧种、剧院团以及同行、观众。如果说作为一个昆曲界卓有成就的"大角儿",谷好好在面对千变万化的舞台之"色"时,可以通过她的艺术理念和功法技艺轻松驾驭的话,那么作为上海昆剧团、上海戏曲界的"角儿",她则需要分辨戏曲生存环境中的各种社会之"色",用她永不松懈的文化定力和精神活力,来准确处理戏曲传统在现代社会的受容。这是中国戏曲在历史与在当下始终面对的问题,谷好好的努力为这个问题给出了切实的答案。

谷好好遵从"守正创新"的理念,守住了上海昆剧团由俞振飞先生所奠定的剧团传统,守住了上海昆剧团三代人承传昆剧"传"字辈艺术家的艺术传统,守住了昆曲崇尚古典的剧种传统。由她策划推动的昆剧《景阳钟》的创作,一改昆曲才子佳人的题材类型,以经典折子戏《撞钟》《分宫》为骨干,吸收《铁冠图》的其他相关情节,完成了对明朝灭亡历史的当代观照。看似修旧如旧的创作,实际上却具备了新创新编的品相,一部悲剧写出了家国兴衰、历史循环的人文规律,成为21世纪以来最契合昆曲本体艺术规律的创作力作。更重要的是,这部作品让昆三班的大官生、闺门旦等行当的中坚艺术家成功地完成了对上一代艺术大家的艺术接力。

谷好好秉持"活态传承"的理念,用昆曲代际传承的人才培养规律,将上海昆剧团行当齐备、文武兼备、艺术专精的传统,成功地传承到了第四代、第五代青年艺术家的身上。2015年推动的昆曲学馆制,通过3年的戏曲与文化的综合学习和量化考核,实现传承100出经典折子戏和6台传统大戏的传承教学。这种以"补课"为目标的院团学习,充分顾及了青年演员从戏曲学校过渡到院团剧院的成长特点,用前辈艺术家的身传示范来扎实地夯实功底,提升专业水准。在学馆制推行的第二年,上海昆剧团的青年人才成功参与演出了《临川四梦》,让戏曲界震撼地感到上海昆曲后继有人。

谷好好坚持"演出是生命线"的道路,在上海戏曲界共同遵守买票看戏原则的基础上,通过一批批优秀剧目的推广宣传,实现市场化的拓展,推进青年观众群体的培养。戏曲从来需要市场,戏曲市场是戏曲是否具有活力的重要指标。正如谷好好所说的,昆曲演出不能只有《牡丹亭》《长生殿》,昆曲剧院团要有自己的戏,只有拥有了自己的角儿,拥有了自己剧目的"满汉全席",戏曲才能走进市场。她正是用这样的理念,创造出了通过精品剧目巡演来拓展戏曲市场的壮举。2016年《临川四梦》世界巡演,2017年全本《长生殿》巡演,2018年上海昆剧团团庆40周年巡演,上海昆剧团的艺术影响力与日俱增,而且营业收入翻倍增长,从2013年演出收入189万元到2017年演出收入1045万元,仅全本《长生殿》4场演出就收入150万元。这些数据指标是让戏曲人真正感到高兴的,让戏曲成为可以拥有经济效益的艺术,丝毫不损戏曲作为中华优秀传统文化的社会效益,反而更加增强了戏曲职业的尊严感。这是谷好好带领上海昆剧团在今天走出的生存之道。

谷好好把握着"整体发力"的区域戏曲统筹发展理念,在推进上海"一团一策"的艺术发展工作中,整体布局,尊重剧种规律,尊重剧院团风格定位,尊重每一个艺术家的艺术追求,不断地通过上海优秀剧院团进京展演、优秀剧目巡回演出、小剧场戏曲节、戏曲电影展等形式,甚至将上海剧院团夏季集训扩展到长三角剧院团青年演员,由此推进"上海戏曲"整体形象的社会认知。近10年间,谷好好的身影时常地穿梭在戏曲界和文化界,她将自己的一己之力与上海昆剧团、上海戏曲界的整体力量结合起来,不断地推动着一个又一个引人关注、引人思考的戏曲现象。

诸多的工作成就让人看到了谷好好丰富的社会角

色。她有时是孤独的,看着舞台上的师长、同学和学生在创造舞台的精彩,身处剧场中的她偶尔会有一丝黯然,那块舞台曾经是自己用生命献祭的形式释放个性风采的地方。但是走出舞台的她,获得了戏曲界、文化界、艺术界更多的情感关注和力量支持,所有人对于昆曲艺术、戏曲艺术的珍视,让她在自己多元的角色之上,看到了她的付出对于事业的价值。站在社会的大舞台,推动戏曲总体发展,谷好好的"角色"更显饱满,她的格局、心胸、意识和站位在改变自己的同时,也让戏曲从困境走向更加美好的前景。她的角色,不仅仅是要让传统剧目在新生代演员身上得到传承,也不仅仅是要让传统戏曲走进永远变化的观众,更是要让戏曲的文化传统真正进入当代、走向未来。

似乎在冥冥之中,谷好好名字里的"好"字就注定了她的努力结果。其实从1986年走进上海戏曲学校的那一刻起,这个"好"字就注定了要用持久不懈的苦痛作为交换。8年坐科,之后在1994年进入上海昆剧团,正好赶上当代戏曲的低谷时期,她面临的是彼时戏曲演员共同的生存危机;进入新世纪,随着昆曲艺术作为人类遗产被重新重视,她和身边的一代同龄人开始直面昆曲传承与发展的核心问题,她在昆三班的青年艺术家中首夺梅花奖,用充满新变与创造的艺术实践,重续昆曲的辉煌;之后接受院团发展重任,从上海昆剧团团长到上海戏曲艺术中心总裁,将艺术管理的视野从昆曲延伸到上海乃至中国戏曲。每一次蜕变与升华,都伴随着重重的身心苦痛与精神涅槃,当然也伴随着戏曲事业的一次次推进。在30多年的磨砺中,人们的认同自然包含着对她泼洒汗水的敬重,对她拼命尽力的敬重,更有对她苦尽甘来所获成就的敬重。

在谷好好的身上,浓缩了中国戏曲人为了艺术理想寻求精益求精的心路历程;在谷好好的身上,同样浓缩了中国戏曲人为了寻求戏曲的职业尊严实践苦尽甘来的拼搏作风。她用自己的青春与生命来演绎舞台上的角色、演绎戏曲工作中的角色,让自己成了戏曲传承发展的"多面三娘"。面对好好艺术与工作的成就,还是要用她微信留言里的那句话来衷心祝贺她:好好好,昆就好,戏曲就更好!

(原载《中国戏剧》2020年第9期)

## 《昆曲集净》的编纂与昆曲曲谱的演进和创新(存目)
### ——兼论昆净"七红八黑"说[①]

谷曙光[②]

(原载《戏剧》2020年第4期)

## 曲调行腔与明清戏曲表演范式的转移[③]

刘晓明[④]

中国戏曲堪称世界艺术的瑰宝,其重要性不仅在于文本,而且在于独特的表演形式。无论是德国的布莱希特还是法国的阿尔托,正是中国戏曲的舞台呈现形式及其观念启迪了他们的理论思考与戏剧创造。然而,这种被称为"国剧"的基本表演范式是如何形成的?是从元杂剧直接承继而来的吗?本文的研究表明,中国戏曲的

---

① 本文系中国人民大学科学研究重大项目(2020年度)的阶段性成果。
② 谷曙光,文学博士,中国人民大学国学院教授、博士生导师。
③ 本文为国家社科基金项目"中国戏剧文体与演剧的互动研究"(项目编号:20ZW006)、教育部项目"中国古典戏剧实践的理论新构研究"(项目编号:19YJA751028)的阶段性成果。
④ 作者单位:岭南师范学院文学与传播学院。

表演形式在明代中后期发生过一次转移,其结果便是形成了以京剧为代表的中国戏曲的基本表演范式,而这种转移却是在一种新的曲调行腔——昆曲的作用下形成的。那么,研究曲调行腔如何改造传统戏曲的表演形式乃至叙事形态,并进而追寻其发生轨迹,探究其生成的机理,就成为本文需要解决的问题。

## 一、"式":一个新的元范畴的出现

在中国戏曲的发展史中,一种新的表演范式的出现,往往需要一种新的元范畴进行描写;反过来,某种新的元范畴的出现,也意味着新表演范式的形成。什么是"元范畴"?元范畴即关于范畴本身的范畴。① 如果我们将描写具体行为的过程概括为某种概念,就意味着将此行为范畴化,而支配诸范畴的类型范畴即所谓"元范畴"。杂剧的"科"、南戏的"介"本身并不描写行为,而是对行为诸范畴进行归属,便都属于这种类型化的元范畴,因此,戏曲中的元范畴就意味着表演形式的范式化。

元范畴的确立及其范式化有一个过程。元刊杂剧与元代南戏的文本显示,元杂剧与南戏对行为的描写有很多仅仅使用语言概念,而不用"科""介"之类的元范畴。即便是使用"科""介"元范畴的行为,也不一定都具有表演范式之意,特别是南戏的"介"比杂剧的"科"所具有的范式意义更为弱化一些。例如,元代南戏大量的"介"与非范式的普通舞台提示没有区别,又如,《元本蔡伯喈琵琶记》中的"丑系末脚放自脚将来绊倒末介""罗裙包土介""净丑做坟介"等,所谓"介"似乎没有范式的意义,与无"介"的具体行为描写无异。更重要的是,大量的"介"是单独存在的,前面没有动作的定语,例如"有介""介""生介""旦介""外介"等,但随着戏曲文体的成熟,元范畴的使用便逐渐规范起来,至少在徐渭的明代中期,"科""介"这类元范畴作为表演范式之意,逐渐获得了强化,所以他才说"非'科''介'有异也"。② 事实上,并不是所有的戏剧文本对行动的描写都需要元范畴。如果比较西方戏剧文本,我们就会发现,这些文本大多没有元范畴。元范畴的出现,意味着行为动作的类型化。也就是说,剧场表演的行为动作形成了某种范式,由此,才需要用元范畴进行描述。

中国戏曲文体通过元范畴以简略的方式对戏剧行动进行了描写,为文字描写之"能"与"不能"预留了空间,将那些文字所不能的具体行动留给伶人进行发挥。正如凌濛初指出的:"白中科诨,宜喜,宜怒,上文原自了然,故古本时以一'介'字概之,以俟演者自辨,不屑屑注明,莫以今本致疑也。"③

然而,戏曲的元范畴在明代中后期发生了一个重要的变化:在原有的元范畴基础上增加了新的元范畴。毫不夸张地讲,这在戏曲发展史上具有划时代的意义。那么,这是如何出现又是如何可能的呢?我们先来看一段文献记载,见明人《潘之恒曲话》:

> 同社吴越石家有歌儿,令演是记,能飘飘忽忽,另番一局于缥缈之余,以凄怆于声调之外。一字不遗,无微不极……二孺者,蘅纫之江孺、荃子之昌孺,皆吴阊人。各具情痴,而为幻为荡,若莫知其所以然者。主人越石,博雅高流,先以名士训其义,继以词士合其调,复以通士标其式。珠喉宛转如弗,美度绰约如仙。江孺情隐于幻,登场字字寻幻,而终离幻。昌孺情荡于扬,临局步步思扬,而未能扬。④

这段文字是潘之恒在吴越石水西精舍观看其家班搬演汤显祖《牡丹亭》的观感。该家班共有13人,潘之恒曾为每人品题七言诗一首。⑤ 其中旦脚蘅纫字江儒,是杜丽娘的饰演者,小生荃子字昌孺,是柳梦梅的饰演者。然而事实上,主人吴越石乃是导演,他的工作是为了将《牡丹亭》从文字复原为场上表演而提供指导。这种复原指导有以下三个维度:名士训其义,继以词士合其调,复以通士标其式。

值得注意的是"标其式"。所谓"标其式"即注明剧本中的行为表演范式。⑥ "式"不是具体的行动范畴而是元范畴,且是戏曲中出现的一个新的元范畴。然而问题是,明人为什么不使用杂剧中习用的"科"或"介",而要新创一个概念呢?显然,这不是明人标新立异,而是

---

① 语言学界与哲学界将谈论语言本身的语言称为"元语言"。参见(法)德里达著,赵兴国译:《文学行动》,中国社会科学出版社,1998年,第264页。"它的第一行只讲到自身,它瞬间就有了元语言的因素。"
② 徐渭:《南词叙录》,《中国古典戏曲论著集成》(三),中国戏剧出版社,1959年,第246页。
③ 凌濛初:《〈琵琶记〉凡例十则》,《中国古典戏曲序跋汇编》(二),齐鲁书社,1989年,第594页。
④ 潘之恒著,汪效倚辑注:《潘之恒曲话·情痴》,中国戏剧出版社,1988年,第72—73页。
⑤ 潘之恒著,汪效倚辑注:《潘之恒曲话·艳曲诗三首》,中国戏剧出版社,1988年,第199页。
⑥ 谭帆、陆炜:《中国古典戏剧理论史》(修订版),华东师范大学出版社,2005年,第238页。"'标式'主要指身段,但也应包括舞台位置,甚至演唱程式等。"这一界定与本文的看法相似。

当时的表演中出现了新的表演范式,这种范式与传统的"科介"完全不同,需要用新的元范畴加以描述。

明代潘之恒所谓的"式"代表着一种怎样的新表演范式呢?简言之,即昆曲这类新的曲调行腔所联动的"乐舞式"这一表演范式。所谓"乐舞式"即将音乐与舞蹈抽象为一种纯粹的形式,也即"乐式"与"舞式"。① 这种纯粹形式不再如同朱有燉杂剧中常见的歌舞表演,不再是音乐舞蹈的具体形式,而是从具体形式中提取出含有原形式特质的乐式与舞式,并以此融合日常性的行走、动作与说话方式,使得元杂剧以来以写实性为基础的表演风格为之一变。正如明人程羽文为《盛明杂剧》所作的序言中指出的,"戏者,舞之变,乐容也"。此序写于崇祯己巳年间(1629),由此可见当时表演范式的转移。

从明代中后期开始,戏曲的表演形式逐渐向"乐舞式"转变。其"舞式"将日常性的行走方式转化为台步,也将日常性的动作转化为具有舞蹈性的身段;而"乐式"则将日常性的说白转化为音乐性的念白。正是新的表演范式与传统的科介表演范式有所差异,才需使用新的区别性元范畴加以描述。潘之恒所谓"标其式",正是在这一意义上用以注明与以往不同的戏曲文本中的表演形式。降至清代,"式"这一表演元范畴更是被大量地保留在清代的戏曲中,尤其是昆曲身段谱中。乾隆十六年抄本《跌雪扶兄身工谱》中有"微醉式""耸肩式""两边看式"②;乾隆三十二年抄本《党人碑身段谱》中有"后一步勒右拳作勇式""双手将须整式"③;清抄本《学舌身段谱》中有"勾右足左转身拿旗式"④。至于乾隆年间编辑的昆曲演出本《审音鉴古录》一书,我们将在下文中展示更多的例子。

## 二、昆曲的曲调行腔与"乐舞式"表演范式的发生

根据我们的考察,这种对后世戏曲表演产生重大影响的"乐舞式"表演范式,与昆曲的曲调行腔有着重要关联。众所周知,明代戏曲一个重要的发展是昆曲的出现与兴盛。从戏曲史的角度看,昆曲的出现不仅是一种新的曲调行腔,也不仅是一种新剧种的诞生,更重要的是,它催生了"乐舞式"这一新的戏曲表演形式,从而奠定了后世京剧表演的基本范式。这种范式与元杂剧、院本的表演形态有着重大的区别。对于明代戏曲曲调行腔的变化,明人顾起元《客座赘语》有如下记载:

> 南都万历以前,公侯与缙绅及富家,凡有宴会,小集多用散乐,或三四人,或多人,唱大套北曲……后乃变而尽用南唱,歌者只用一小拍板,或以扇子代之,间有用鼓板者……今又有昆山,校海盐又为清柔而婉折,一字之长,延至数息,士大夫禀心房之精,靡然从好,见海盐等腔已白日欲睡,至院本北曲,不啻吹篪击缶,甚且厌而唾之矣。⑤

顾起元所说的正是明万历年间官宦及士大夫剧种兴趣的转移,但后人往往从文本阅读的体验看待这种转移。从文本的角度进行分析,杂剧与传奇的差别似乎不大,尽管使用不同的曲牌或者相同的曲牌,尽管有一人主唱与各唱的差异,但文本阅读乃是从文字的视觉符号获取其意义的,这种意义由于脱离了剧场的具体呈现,因而是超越性的,阅读者只能从文辞的抽象意义与剧情的叙事对文本进行把握。我们既不知道那些"曲牌"名所代表的曲调行腔及其乐器演绎的声音效果,也不知道文本是如何在场上表演的,但如果能重返剧场的语境,杂剧与传奇的差别无疑非常大。顾起元的观察正是从音乐的效果对二者进行比对的,他发现杂剧唱腔的效果与传奇相比完全不同:昆山腔"清柔而婉折,一字之长,延至数息,士大夫禀心房之精,靡然从好";而北曲杂剧"不啻吹篪击缶,甚且厌而唾之矣"。这是阅读文本无法获得的听觉体验,表明士大夫们厌弃了北曲杂剧而转向了昆曲。据明人史玄《旧京遗事》记载,万历年间"京师所尚戏曲,一以昆腔为贵"。⑥ 需要指出的是,尽管明代传奇中仍旧沿用北杂剧的部分曲牌,但其"唱法"已经完全不同。明人槃薖硕人《增改定本西厢记》卷首"刻西厢定本凡例":"它本传奇唱,依曲牌名转腔,独此书不然。

---

① 齐如山首先使用"舞式"这一范畴,并解释为含有"舞意"的身段。参见齐如山:《中国剧之组织》,《齐如山文集》第一卷,河北教育出版社,2010年,第101页。"盖中国剧自出场至进场,处处皆含舞意,惟俗呼舞之姿势曰身段……自梅兰芳始极力提倡之,不但把百十年来之舞式(此专指剧中旧有身段而言)恢复旧观……"
② 王文章:《傅惜华藏古典戏曲曲谱身段谱丛刊》第九十八册,学苑出版社,2012年,第11页、第12页、第26页。
③ 王文章:《傅惜华藏古典戏曲曲谱身段谱丛刊》第九十八册,学苑出版社,2012年,第123页、第144页。
④ 王文章:《傅惜华藏古典戏曲曲谱身段谱丛刊》第九十五册,学苑出版社,2012年,第235页。
⑤ 顾起元:《客座赘语》卷九"戏剧"条,中华书局点校本,中华书局,1997年,第303页。
⑥ 史玄:《旧京遗事》,北京古籍出版社,1986年,第25页。

故每段虽列牌名,而唱则北人北体,南人南体。大都北则未失元音,而南则多方变易矣。"①

明人潘之恒不仅观察到杂剧传奇曲调行腔的差异,而且进一步发现了嘉靖万历年间昆曲曲调行腔所带来的表演技艺的变化:"司乐之演技,其职收也,每溺于气习而不克振。武宗、世宗末年,犹尚北调,杂剧、院本,教坊司所长。而今稍工南音,音亦靡靡然。名家姝多游吴,吴曲稍进矣。时有郝可成小班,名炙都下。年俱少,而音容婉媚,装饰鲜华。"②潘之恒谓"杂剧、院本,教坊司所长"的音乐乃是"忿调",而南音吴曲"音亦靡靡然",这种曲调行腔适于舞蹈,"音容婉媚"名家姝纷纷加入戏班,一改杂剧院本以"科介"这类日常生活形式为基调的表演形式。明代嘉靖年间,杂剧尚且盛行,徐渭在《南词叙录》中说明了当时"科介"范畴的内涵包括"相见、作揖、进拜、舞蹈、坐跪之类",其中相见、作揖、进拜、坐跪等都是日常动作,而"舞蹈"则与这些动作并列为"科介"的一种,可见舞蹈尚未融合这些日常动作。例如朱有燉的杂剧便常常穿插了歌舞,但这些歌舞归歌舞,并没有融合日常行为方式,如《新编神后山秋狝得驺虞》《新编四时花月赛娇容》等杂剧中的"舞队子""舞科"。在朱有燉杂剧中,"舞蹈"正如徐渭在《南词叙录》中指出的,乃是"科介"的一种,这种所谓"舞科",还不是普遍性的"舞式"。根据现存的资料,舞式作为一种普遍意义的表演范式,尚未在北杂剧中发现任何有关记载。

明代"乐舞式"表演范式的转移,与昆曲的音乐性质有着密切关系。昆山腔曲调平缓、节奏舒展,它清柔宛折、流丽悠远,演唱时"缓紧细唱",所谓"吴俗和缓,其音靡漫"。③至于余姚、海盐与昆山腔乃"三支共派",具有音乐的共性,被称为"锡头昆尾吴为腹,缓急抑扬断复续"。④汤显祖在《宜黄县戏神清源师庙记》中对比昆山海盐腔与弋阳腔的不同音乐特点时指出:"此道有南北,南则昆山,之次为海盐,吴、浙音也,其体局静好,以拍为之节。江以西弋阳,其节以鼓,其调喧。"可见,昆山海盐腔的音乐品质乃是"体局静好"。昆曲创始人魏良辅在《曲律》中将昆曲音乐的性质与北曲进行了对比:"北曲字多而调促,促处见筋,故词情多而声情少。南曲字少而调缓,缓处见眼,故词情少而声情多。"⑤明代昆山剧作家梁辰鱼也有类似的比较:"凡曲,北字多而调促,促则辞情多而声情少;南字少而调缓,缓则辞情少而声情多。"⑥可见,北曲的性质乃是"北音峻劲"⑦、"遒劲见筋",而昆曲则是"宛转调缓""辞少声多"。王骥德的《曲律》则不仅指出了南曲"婉丽妖媚"的性质,而且论及南曲取代北曲的时代风尚:"北曲遂擅盛一代;顾未免滞于弦索,且多染胡语,其声近嚾以杀,南人不习也。迨季世入我明,又变而为南曲,婉丽妖媚,一唱三叹,于是美善兼至,极声调之致。"⑧晚明之际,昆曲更是独领风骚,正如沈宠绥指出的,水磨腔"数十年来,遐迩逊为独步"。⑨

正因为昆曲磨调这种舒缓的曲调行腔适合在唱腔的同时表演身段,这就潜在地改造着戏曲的表演形式,从而导致明代戏曲表演范式的转移。曲调行腔的这种潜在功能即其作用于表演形式的内在机能。齐如山在论及皮簧与昆腔的曲调行腔导致的舞蹈性差异时曾做过一番比较:"《贵妃醉酒》一戏,也是以舞见长,但它原来便是吹腔,现在虽用胡琴托腔,而它的腔调还是吹腔的调子,与皮簧有别。因为昆腔的调弯转圆和,容易舞,皮簧调子弯死,不易舞。"⑩齐如山指出的"昆腔的调弯转圆和,容易舞",而"皮簧调子弯死,不易舞",这一体验也印证了潘之恒吴音靡靡然,致使女性伶童纷纷加入戏班的记载。齐如山是一位舞台经验丰富的剧作家,他关于戏曲曲调行腔与舞蹈的联系是非常重要的认识,从而也有助于理解何以昆曲会以乐舞式的形式融合、化解日常行动,这对以昆曲为基础发展起来的京剧产生了重要的影响。著名昆剧表演艺术家白云生指出:歌舞剧不是单一的歌舞,其动作状态必须"与歌唱、舞蹈、服装、音乐

---

① 蔡毅:《中国古典戏曲序跋汇编》丙编,齐鲁书社,1989年,第692页。
② 潘之恒著,汪效倚辑注:《潘之恒曲话·乐技》,中国戏剧出版社,1988年,第51页。
③ 潘之恒著,汪效倚辑注:《潘之恒曲话·弦靴》,中国戏剧出版社,1988年,第80页。
④ 潘之恒著,汪效倚辑注:《潘之恒曲话·曲派》,中国戏剧出版社,1988年,第17页。
⑤ 魏良辅:《曲律》,《中国古典戏曲论著集成》(五),中国戏剧出版社,1959年,第6-7页。
⑥ 梁辰鱼:《〈南西厢记〉叙》,明万历刻本《南西厢记》卷首。
⑦ 黄正位:《新刻〈阳春奏〉凡例》,明万历三十七年尊生馆刊本《阳春奏》卷首。
⑧ 王骥德:《曲律》,《中国古典戏曲论著集成》(四),中国戏剧出版社,1959年,第55页。
⑨ 沈宠绥:《度曲须知》上卷"弦索题评"条,《中国古典戏曲论著集成》(五),中国戏剧出版社,1959年,第202页。
⑩ 齐如山:《国剧的编法都各有路子》,《齐如山文集》第六卷,河北教育出版社,2010年,第366页。

等调和"。① 齐如山在《中国剧之组织》中则特别强调了京剧"舞式"这一表演形式的特征："中国剧自出场至进场,处处皆含舞意"。② 而京剧的"舞式"传统,与昆曲的音乐性质有着密切的关系,接下来,我们将详细讨论昆曲曲调行腔对台步、身段、念白这类乐舞式表演范式之形成的影响。

## 三、台步：乐舞式表演范式对日常行走的融合

晚明以后,新的表演范式究竟表现在哪些方面呢?一种需要用元范畴表达的新表演范式必定与原来的形式有着重要的区分性,而乐舞式这种新范式正是需要融入日常行为方式中才能被称为"乐舞式"。由此,新表演范式才可能与以往的表演形成一种根本性的区别。这种区别主要体现在台步、身段、念白等日常行为的乐舞化,这里先来讨论台步。

"乐舞式"最重要的体现是须将习常的行走方式舞蹈化。相比之下,北杂剧的场地转移往往采取套式化的口述方式来完成。③ 尽管在其"科范"中也有所谓的"走科",但这种"走科"或为抵达某一处所的说明,或者表示离开之意,其动作本身不是表演的目的,也未见关于"走科"的具体描述,没有证据说明其方式与日常行走有异。然而在万历年间的昆曲中,已经出现了后世舞蹈性"台步"的初步形态:

步之有关于剧也,尚矣!邯郸之学步,不尽其长,而反失之。孙寿之妖艳也,亦以折腰步称。而吴中名旦,其举步轻扬,宜于男而慊于女,以缠束为矜持,神斯窘矣!若仙度之利趾而便捷也!其进若翔鸿,其转若翻燕,其止若立鹄,无不合规矩应节奏。④

这段文字揭示了戏曲表演形式的一个微妙而具体的重要变化:最为日常的走路方式的转变——"步之有关于剧也,尚矣!"在此之前,杂剧科介中的行走从未被如此重视,但在昆曲中不仅特别加以说明,而且将其作为评价戏曲的5条标准之一。其余4种是"度、思、呼、叹"。5条标准中"步"尤为重要——"尚矣!"潘之恒关于"步"对于戏曲表演重要性的观点毫不夸张,因为行走是表演中最为普遍的动作,行走方式的转变就意味着整体表演风格的转变。台步在戏曲表演中的重要性至今依然,著名昆剧表演艺术家白云生就指出:"在内行中,评价一个演员的表演艺术时,总是习惯地先谈这个演员的'脚底下如何','台步怎样'。可见'脚'的运用,在戏曲表演中占有极为重要的地位。"⑤尤其需要注意的是潘之恒对行走方式的舞蹈性描写,"吴中名旦,其举步轻扬","转若翻燕,其止若立鹄,无不合规矩应节奏",这些描述说明昆曲表演中的行走与日常行走具有完全不同的舞台效果。而行走方式正是戏曲最为基础、最为常见的表演方式,唯有如此,才会成为潘之恒眼中最重要的表演美学标准。

戏曲表演中行走方式的演变也与昆曲的曲调行腔有关,来看潘之恒几则关于昆曲之"步"的描述。《潘之恒曲话·筠喻》中说:"其为步也,进三退一;其为态也,当境以出,其来也若飞而集,其去也若灭而入;其为度也,百不爽失。"⑥《潘之恒曲话·广陵散二则》中说:"曼修容,徐步若驰,安坐若危。蕙情兰性,色授神飞,可谓百媚横陈者矣。"⑦

《潘之恒曲话·醉张三》中说:"观其红娘,一音一步,居然婉弱女子,魂为之销。"⑧在上述潘之恒所描述的昆曲旦脚行走方式中,筠雪"其为步也,进三退一";曼修容"徐步若驰";张三饰演红娘,"一音一步,居然婉弱女子"。三者都具有"魂为之销"的强烈美学效果,这显然不是日常的走路方式,已可从中窥见后世台步的端倪。而这种台步是伴随着昆曲音乐而形成的:筠雪的台步是"其为音也,乍扬若抑",因而"其为步也,进三退一";张三饰"一音一步"则说明台步需要合着音乐节拍。关于台步与昆曲音乐的关系,明人陆容《菽园杂记》卷十有一段说明:"其赝为妇人者名妆旦,柔声缓步,作夹拜态,往往逼真。"陆容称昆曲妆旦者"柔声缓步、作夹拜态",其中的"缓步"与潘之恒所记载的曼修容之"徐步若驰"正可相互印证,而"缓步"的台步乃是与"柔声"共存的,可

---

① 白云生:《谈昆曲老艺人的表演艺术》,《白云生文集》,中国戏剧出版社,2002年,第21页。
② 齐如山:《中国剧之组织》,《齐如山文集》第一卷,河北教育出版社,2010年,第101页。
③ 这种口述多采用"转过隅头,抹过屋角"抵达某处的套式,例如《桃花女破法嫁周公》楔子、《崔府君断冤家债主》楔子、《包待制智勘后庭花》第四折。
④ 潘之恒著,汪效倚辑注:《潘之恒曲话·与杨超超评剧五则》,中国戏剧出版社,1988年,第44页。
⑤ 白云生:《舞台上的两只脚》,《白云生文集》,中国戏剧出版社,2002年,第223页。
⑥ 潘之恒著,汪效倚辑注:《潘之恒曲话·筠喻》,中国戏剧出版社,1988年,第124页。
⑦ 潘之恒著,汪效倚辑注:《潘之恒曲话·广陵散二则》,中国戏剧出版社,1988年,第212页。
⑧ 潘之恒著,汪效倚辑注:《潘之恒曲话·醉张三》,中国戏剧出版社,1988年,第136页。

以说,只有"柔声"方有"缓步"。而"柔声"正是魏良辅所阐释的昆曲特征——"气弱"而"宛转调缓"。明传奇中也有不少旦脚行走的描写,"眼底行来步步娇,耳边唱的声声慢"(张景《飞丸记》第五出),"香尘软步"(《飞丸记》第十九出),"妨同缓步"(王玉峰《焚香记》第四出)。其中"步步娇""软步""缓步",与潘之恒、陆容的描述正相吻合。

与北曲杂剧相比,明代传奇在行走表演上有一个重要变化:明传奇中的行走不仅提炼为固定的表演范式——行介、步介,也不仅是空间转换的功能性方式,其行走本身就成为表演的独立内容。叶宪祖《鸾鎞记》第三出"闺咏","(旦笑介)语笑良久,颇觉散心,还和你到槛外闲步一回。(行介)"。此处的"闲步一回"还伴随着演唱【懒画眉】一曲。更重要的是,"闲步一回"的表演不是《鸾鎞记》的孤立现象,而是明传奇的套路。① 又如《缀白裘》收入的"时尚昆腔"《邯郸梦·三醉》中,小生一边演唱【耍孩儿】一边"绕场行介"。② 这种在唱腔中表演行走的方式是元杂剧中尚未发现的舞台呈现。如果场上表演的只是普通的走路方式而非台步,"闲步一回""绕场行走"就不可能入戏。

清代乾隆年间编辑的昆曲演出本《审音鉴古录》一书非常重视舞台实践,其中关于行走步法的说明比一般的"行介"更为详细。例如《荆钗记·绣房》对小旦的台步有具体的说明:"行动上止用四寸步,其身自然袅娜,如脱脚跟一走即为野步。"③《红梨记·草地》眉批有旦脚的"走法":"二旦走法,或前或后,或正或偏,或对面做或朝外诉,依文点染,切莫欺场。小旦常存弓鞋窄窄,嫩柳腰身,要做出汗流两颊,气喘腰胵,方像走不动行径。"④《牡丹亭·圆驾》演杜丽娘在皇上面前验证还魂,需要镜中有形影,方能证其为人而非鬼,眉批云"对镜临街可舒身法脚步",舞台提示有"小旦走科"。⑤ 而且,这种走科乃是一种具有舞式的"莲步"。又,《红梨记·窥醉》也有舞台提示:"小旦宜用身法脚步。"⑥《红梨记》中小旦的"身法脚步"是一种结合"身法"的舞式性台步,如此才能表现行途中的寒冷,其强烈的戏剧效果不难想见。

不仅小旦,其他各种脚色都有与其身份相应的台步。小生的台步提示见《红梨记·访素》"(小生)请谑。(作各出门行介,小生作心忙步紧式)"⑦,《跌雪扶兄身工谱》"(小生)与我什么相干,我且回去(走式)"⑧。外脚台步见《荆钗记·上路》"看正场左地介,带指带走式"。⑨ 这些例子中的"走式"说明这是一种台步的范式。《荆钗记·议亲》中有一段舞台提示,专门对老旦的台步提出了总体要求:"老旦所演传奇,独仗《荆钗》为主,切忌直身大步,口齿含糊。俗云,夫人虽老,终是小姐出身,依稀故旧,举止体度犹存。"⑩《琵琶记·称庆》一出总批便称赵五娘的婆婆秦氏"要趣容小步"。⑪

### 四、身段:乐舞式表演范式对日常动作的浸润

乐舞式的表演形式还表现为唱腔与身段的融合。正如俞振飞在《谈昆曲的唱念做》中指出的:"昆曲的动作必须结合着唱的尺寸而进行,昆曲的动作繁重,但它是整个的,不能与唱分割开来。"⑫昆曲的这一特点也与昆曲婉柔的曲调行腔有关,因为这种曲调行腔才适于"做身段"。对此,我们在前文中曾进行过讨论,兹不赘述。然而"身段"这种行为动作是难以用文字进行描述的,尤其是结合唱腔的"身段"描写就更为困难,那么,这种表演方式如何才能在戏曲文本中得到有效的描写呢?《审音鉴古录》收录的《琵琶记》演出本中有一段眉批说明曲文中加载"身段"的困难:"此【寄生子】合前曲何故

---

① 此类"闲步一回"的表演又见《浣纱记》第十二出、《飞龙记》第十七出、《焚香》第三十四出、《灌园记》第十一出、《怀香记》第二十五出、《琴心记》第九出、《绣襦记》第八出、《鸣凤记》第二出、第十一出。
② 钱德苍编撰,汪协如点校:《缀白裘》第六册,中华书局,2005年,第246页。
③ 柯丹邱:《荆钗记·绣房》,《审音鉴古录》,学苑出版社,2003年,第225页。
④ 徐复祚:《红梨记·草地》,《审音鉴古录》,学苑出版社,2003年,第346页。
⑤ 汤显祖:《牡丹亭·圆驾》,《审音鉴古录》,学苑出版社,2003年,第864页。
⑥ 徐复祚:《红梨记·窥醉》,《审音鉴古录》,学苑出版社,2003年,第376页。
⑦ 徐复祚:《红梨记·访素》,《审音鉴古录》,学苑出版社,2003年,第335页。
⑧ 王文章:《傅惜华藏古典戏曲曲谱身段谱丛刊》第九十八册,学苑出版社,2012年,第23页。
⑨ 柯丹邱:《荆钗记·上路》,《审音鉴古录》,学苑出版社,2003年,第309页。
⑩ 柯丹邱:《荆钗记·议亲》,《审音鉴古录》,学苑出版社,2003年,第212页。
⑪ 高明:《琵琶记·称庆》,《审音鉴古录》,学苑出版社,2003年,第9页。
⑫ 俞振飞:《谈昆曲的唱念做》,《戏剧报》,1957年第8期。

又书？为因做头串法，其中最难复载曲文可记身段矣。"①《荆钗记·上路》一出总批亦谓："此出乃孙九皋首剧，身段虽繁，俱系画景，惟恐失传，故载身段。"②作者称身段的记录虽繁，但其效果仅仅是匠心的"画景"，无法真正复原现场表演的效果。尽管如此，演出本的整理者仍然采用"旁注"的方式，将舞台上唱腔与身段相结合的表演记载于文本中。

先来看小旦在唱腔中表演的身段。《西厢记·入梦》一出描写小旦在唱【香柳娘】"走荒郊旷野"一句时，旁注的身段是"声微步细弱身摇状"③，这是小旦身段的一般形态。又如清抄本《草桥惊梦身段谱》中旦唱【香柳娘】"把不住心娇体怯喘吁吁"，身段为"左手捧右肩蹑足软式"。④

小生的身段则可参见《琵琶记·思乡》一出的有关描述：

（小生）【渔家傲】思量幼读文章（走至右上角坐椅介），论事亲为子也须要成模样（在袖中出扇开做）。真情未讲，怎知道吃尽多魔障？被亲（侧恭下场）强来赴选场（右手指圆），被君（恭上场）强官为议郎（落下介），被婚强效鸾凰。三被强衷肠（直诉状）事说与谁行？埋怨（左手拍腿）难禁这两厢（立起走中），这壁厢（指左下角）道（收介）咱是个不撑达害羞的乔相识，那壁厢（右手捏扇指右下角）道咱是个不睹亲负心的薄幸郎（怨恨声跌足）（苦意悲思）。⑤

这是一段小生在演唱时使用折扇做身段的舞台说明。主要包括以下内容：第一，身段，有"在袖中出扇开做""收介"（收拢折扇）、"右手指圆""右手捏扇指右下角"等动作；第二，身段动作的场面调度，有"走至右上角坐椅介""侧恭下场""立起走中"等。

与写实性戏剧相比，昆曲更强调叙事中的身段表演。前引乾隆十六年抄本昆剧《跌雪扶兄身工谱》一出，出自明代徐（田臣）《杀狗记》第十二出"雪中救兄"。⑥从二者的出目差异中可见昆曲不仅在于"雪中救兄"的叙事，更强调"跌雪"的身段表演。身工谱中有两出关于"跌雪"的舞台提示："生归左边正转身跌下场，头在右边，左袖遮面"；"跌介，双手挪臀式"，"作跤身，对右跌，臀蹋种"。⑦

元杂剧中尚未发现将叙事、唱腔与舞蹈性的身段融为一体的表演形式。元杂剧叙述此类情节时，往往采取宾白与动作相结合的方式，尽量回避难以兼容的唱腔。如果在唱腔中兼容动作，往往是抒情性的段落，最多是应景的自然之举，还没有见到有关唱腔兼叙事身段的舞台提示。例如在《西厢记·莺莺听琴》一场中，旦所演唱的【斗鹌鹑】【紫花儿序】【小桃红】【天净沙】【调笑令】【秃厮儿】【圣药王】7支曲，未见旦的任何动作提示，只有在其中【小桃红】一曲中，红娘有"做咳嗽科""做理琴科""发科"等动作。直到明杂剧表演，唱腔与身段仍然是分离的。徐渭《雌木兰替父从军》杂剧"音释"："凡木兰试器械、换衣鞋，须绝妙，踢腿跳打，每一科打完方唱，否则混矣。"⑧所谓"打"即做工，"打完方唱"，即做完身段后再唱。昆剧则与之不同，上引《琵琶记·嗟儿》一出中，"副""外"所唱【金络索】一曲，唱腔与"打"是融为一体的，可见昆曲的曲调行腔与身段表演能够很好地融合。

## 五、念白：乐舞式表演范式对日常说话的改造

乐舞式的表演形式还体现在将日常说话方式音乐化，形成了具有曲调行腔的戏曲念白。在元杂剧中，尚未发现带有曲调行腔的念白，说明其所谓"白"乃是日常的说话方式。然而昆曲出现后，日常性的说话方式发生了改变，明代的潘之恒便阐述了一种具有音乐性的"白语"方式——"叹"。"白语之寓叹声，法自吴始传。缓辞劲节，其韵悠然，若怨若诉。申班之小管，邹班之小潘，虽工一唱三叹，不及仙度之近自然也。呼叹之能警场也，深矣哉！"⑨潘之恒所谓"白语"即日常口语，但这种口语与"叹声"（咏叹之声）的结合，使得白语成为具有

---

① 高明：《琵琶记·嗟儿》，《审音鉴古录》，学苑出版社，2003年，第199页。
② 柯丹邱：《荆钗记·上路》，《审音鉴古录》，学苑出版社，2003年，第310页。
③ 王实甫：《西厢记·入梦》，《审音鉴古录》，学苑出版社，2003年，第799页。
④ 王文章：《傅惜华藏古典戏曲曲谱身段谱丛刊》第九十五册，学苑出版社，2012年，第283页。
⑤ 高明：《琵琶记·思乡》，《审音鉴古录》，2003年，第82页。
⑥ 顺便指出，王文章主编的《〈傅惜华藏古典戏曲曲谱身段谱丛刊〉提要》一书第143页认为《跌雪》《扶兄》出自清代李玉所撰《万里缘》，此论有误，此戏乃出自明代徐（田臣）的《杀狗记》。
⑦ 王文章：《傅惜华藏古典戏曲曲谱身段谱丛刊》第九十八册，学苑出版社，2012年，第12页、第22页。
⑧ 徐渭：《四声猿》，《古本戏曲丛刊初集》，商务印书馆，1954年，第37页。
⑨ 潘之恒著，汪效倚辑注：《潘之恒曲话·与杨超超评剧五则》，中国戏剧出版社，1988年，第45页。

音乐性的念白形式。潘之恒描述这种说白效果为"缓辞劲节,其韵悠然,若怨若诉",并称这种"叹声"为"法自吴",也即来自昆腔。而昆腔的音乐性质如前引潘之恒所谓"吴俗和缓,其音靡漫""缓紧细唱"。这种曲腔特别适于将口头的"白语"转化为音乐性的念白。魏良辅在《曲律》中分析水磨调之所以适于文辞乃是"丝竹管弦,与人声本自谐合,故其音律自有正调,箫管以尺工俪词曲,犹琴之勾剔,以度诗歌也"。① 潘之恒则认为昆曲是"曲先正字,而后取音"的。② 所谓"正字"就是定准字音与声调,然后据此转化为旋律——"取音"。这种正字取音的方式就是所谓"依字行腔",洛地对"依字行腔"的解释是,按照字读的四声调值走向化为旋律。③ 可见,"依字行腔"的方式自然也会将日常的口语——"字"转化为音乐形式的"腔",音乐性的念白由此在昆曲的影响下也即"法自吴始传"而形成。明末清初余怀的《寄畅园闻歌记》亦谓昆曲:"取字齿唇间,跌换巧掇,恒以深邈助其凄唳。"所谓"取字齿唇间",即依字行腔。

成书于康熙十年的李渔《闲情偶寄》,其卷二"演习部·教白第四"一节专门论及"说白"的音乐性:

教习歌舞之家,演习声容之辈,咸谓唱曲难,说白易。宾白熟念即是,曲文念熟而后唱,唱必数十遍而始熟,是唱曲与说白之工,难易判如霄壤。时论皆然,予独怪其非是。唱曲难而易,说白易而难,知其难者始易,视为易者必难。盖词曲中之高低抑扬,缓急顿挫,皆有一定不移之格,谱载分明,师传严切,习之既惯,自然不出范围。至宾白中之高低抑扬,缓急顿挫,则无腔板可按、谱籍可查,止靠曲师口授。④

李渔的上述阐说值得注意。他指出了明末清初戏曲从日常说白到戏曲说白的转型:"教习歌舞之家,演习声容之辈,咸谓唱曲难,说白易。"也就是说,当时部分伶人的戏曲说白与日常口语无异,所以才"宾白熟念即是"。然而李渔认为,真正的戏曲说白是音乐性的:"高低抑扬,缓急顿挫,则无腔板可按、谱籍可查,止靠曲师口授。"

李渔的"工说白"具有念白的性质,并在另一处使用了"念白"这一概念:"正音改字,切忌务多。聪明者,每日不过十余字,资质钝者渐减。每正一字,必令于寻常说话之中尽皆变易,不定在读曲念白时。"⑤戏曲念白首先需要正音,且与日常说话不同——"必令于寻常说话之中,尽皆变易",这与潘之恒的说法类似。至于戏曲文本中的"念白"一词,根据我们掌握的资料,始见于乾隆年间编辑的《审音鉴古录》。⑥ 其中《西厢记·伤离》一出:"【尾声】蜗角名蝇头利拆散鸳鸯两下里。(不用念白。)"⑦这里的舞台提示"不用念白",是因为别离的情感十分强烈,语言无法表达,而是通过"咽哭""拭泪""响哭"等方式进行表现。根据上文的舞台提示,"念白"与一般的说白例如"浑白"不同。

来看几个清初昆曲中念白的例子。《审音鉴古录》收入的清初昆曲《琵琶记·辞朝》有两段眉批:"宫赋白宜轻宜重、有高有低,要一口气到底","白中字一概入声,偶有平上去声皆圈出独有的字,未圈乃衬字"。本出的舞台提示有,"洪壮声云","和柔语念","雄威状式其声垒垒","面严意勇二断白一口气","其声入调"。⑧ 其中"其声入调"尤值得注意,说明其念白是音乐性"入调"的。又如《琵琶记·规奴》中有关说白的提示有"微逗语""恬淡式""直挑语式""紧逗语状"等。⑨ 有的说白更是直接注明"似唱似念"。例如《儿孙福·势僧》,"我这孽障嘎,孽障,独坐黄昏谁是伴,唔,那徐老头子,虽有些年纪,(掰双手摆摇身笑介)唏唏唏哈哈(似唱似念)"。⑩《跌雪扶兄身工谱》中生的表演为,"(白)吓,

---

① 魏良辅:《曲律》,《中国古典戏曲论著集成》(五),中国戏剧出版社,1959年,第7页。
② 潘之恒著,汪效倚辑注:《潘之恒曲话·正字》,中国戏剧出版社,1988年,第26页。
③ 洛地:《词乐曲唱》,人民音乐出版社,1995年,第134页。
④ 李渔:《闲情偶寄》卷二,《李渔全集》第三卷,浙江古籍出版社,1991年,第98页。
⑤ 李渔:《闲情偶寄》卷三,浙江古籍出版社,1991年,第153页。
⑥ 郭亮根据《审音鉴古录》中记载的孙九皋和陈云九,在乾隆年间刊印的《扬州画舫录》中称二人均为年过九旬的老艺人,认为该书"可以作为明末清初一直到乾隆年间昆曲表演艺术的一代范本来看待"。参见郭亮:《昆曲表演艺术的一代范本——〈审音鉴古录〉》,《戏剧报》,1961年第7期。
⑦ 王实甫:《西厢记·伤离》,《审音鉴古录》,学苑出版社,2003年,第791页。
⑧ 高明:《琵琶记·辞朝》,《审音鉴古录》,学苑出版社,2003年,第178页、第180页、第181页。
⑨ 高明:《琵琶记·规奴》,《审音鉴古录》,学苑出版社,2003年,第15—17页。
⑩ 朱云:《儿孙福·势僧》,《审音鉴古录》,学苑出版社,2003年,第433页。

待我摸他一摸,阿哟了",旁注"罕念"。① "罕"即"哼",是昆曲的特定腔格,俞振飞指出,这一腔格"用之于阴上声字及阳平声浊音字"。② 又,同一出中,生的表演为,"(叹)我全无力气",旁注云,"脱力声式"。③ "声式"一词表明昆曲的说白已经形成了某种范式。

不过,上述剧本中的念白大多局限于诸如"洪壮声云""和柔语念"之类的效果描述,至于昆曲念白在初现之际究竟是怎样发声并形成字腔的一直未能窥其门径。幸运的是,乾隆年间由昆曲老艺人吴永嘉编撰的《明心鉴》一书得以传世,此书主要内容是伶人口传心授的念白与身段的方法,系吴新雷从北京大学图书馆《戏曲四十六种》中所发现。④ 其中关于念白的方法有:其一,句读的长短节奏,"凡念法,'读'则拖长,'句'则断",即一句念白中,凡标"读"者则作长音,标"句"者则短促。这种节奏的变化加上声调的高低,使得说白具有了音乐性。其二,关于字腔的方法,该书"曲音声"条云:"阳平声之字,若沉腔,则误为上声之字也。上声之字,若不沉腔,又误为阴平声之字也。若去声,须音挑而作腔,否则误为平声。如入声,须出字读断,再做腔。"又,"白音声"条云:"凡入声有一妙诀,将上字拖长,则入声不致误也。假如'英雄出少年'五字,将'雄'字拖长,则'出'字不误去声。能于表白者,高低紧慢,官私冷热,接打股段,送入人耳内矣。"

这里的"高低紧慢,官私冷热"即所谓的"妙白"八声:"妙白何难道,全凭次序焉,长短高低语,官私紧慢言。只当家常说,还同事体然,不由不意惹,越听越情牵。"其中"长短高低,官私紧慢"八字是把握"表白"也即念白的重要方法:"长短"构成节奏变化;"高低"形成字腔旋律;"官私"即轻重变化;"紧慢"即急迫舒缓。此八字,即将日常口语音乐化。据吴新雷考证,《明心鉴》的作者吴永嘉,在乾隆年间已是老艺人。根据伶人技艺口传心授的传统,他所总结的昆曲念白方法当渊源有自,再结合上文李渔"止靠曲师口授"的"工说白",念白上接有明,明末乐舞式表演形式的转型可由此窥见端倪。

## 结语

总之,在昆曲曲调行腔的影响下,明代戏曲的表演形式由杂剧向乐舞式传奇转变,这种"乐舞式"是用舞式与乐式融合戏曲所表现的所有日常行为方式。舞式与乐式不同于单纯的舞蹈与音乐,而是将舞蹈性与音乐性抽象为纯粹的形式,使之能将日常行为(例如行走、动作、说话等)转化为美学性的乐舞形式——台步、身段、念白,元杂剧的日常性表演形式至此为之一变。明代昆曲演员的乐舞式演剧,正如潘之恒指出的,"拜趋必简,舞蹈必扬,献笑不排,宾白有节"。⑤ 曾永义也认为是一种"身段":"演出之身段举止中规中矩可想。"⑥ 这一表演形式的转变还表现在一个细节上。古时伶人所供奉的戏神黄旛绰,乃唐代优伶,以擅长插科打诨闻名于世,这种打诨正是唐代与北宋杂剧的主要表演形式,元明杂剧也保留了大量的这类诨科表演。明代昆曲兴起后,虽然仍奉黄旛绰为祖师爷,但其职业却改变为"乐舞"之师了。魏良辅《南词引正》谓:"惟昆山为正声,乃唐玄宗时黄旛绰所传。"⑦潘之恒在其《佚舞》一文中亦称:"所供神位有黄旛绰,古舞师也,故特以舞称。"⑧明末清初的汤显祖同乡刘命清也观察到了这一变化:"花雕按节槌新鼓,旛绰潜谐拍板腔。"⑨诗中"旛绰"即"黄旛绰",但"潜谐拍板腔"一语道出了黄旛绰已经由诨谐转为"乐师"。这两条资料表明以谐剧形式著称的黄旛绰,已在悄然之中被明人接受为乐舞式表演的祖师。

(原载《戏剧艺术》2020 年第 6 期)

---

① 王文章:《傅惜华藏古典戏曲曲谱身段谱丛刊》第九十八册,学苑出版社,2012 年,第 23 页。
② 俞振飞:《唱říjen在昆剧艺术中的位置》,《俞振飞艺术论集》,上海文艺出版社,1985 年,第 321 页。
③ 王文章:《傅惜华藏古典戏曲曲谱身段谱丛刊》第九十八册,学苑出版社,2012 年,第 27 页。
④ 吴永嘉:《明心鉴》,收入吴新雷:《中国戏曲史论》,江苏教育出版社,1996 年,第 291 – 306 页。以下所引《明心鉴》,皆出自该书。
⑤ 潘之恒著,汪效倚辑注:《潘之恒曲话·技尚》,中国戏剧出版社,1988 年,第 30 页。
⑥ 曾永义:《戏曲表演艺术之内涵与演进》,"中央研究院中国文哲研究所",2015 年,第 35 页。
⑦ 魏良辅:《南词引正》,《新编中国古典戏曲论著集成·明代编》第一集,黄山书社,2006 年,第 526 页。
⑧ 潘之恒著,汪效倚辑注:《潘之恒曲话·佚舞》,中国戏剧出版社,1988 年,第 89 页。
⑨ 刘命清:《虎溪渔叟集》卷二《旧伶篇》,《清代诗文集汇编》第 31 册,上海古籍出版社,2010 年,第 421 页。

# 闳 约 楼
## ——昆曲古戏台更新设计研究[①]

施煜庭[②]

## 一、昆曲表演场所发展演变

昆曲被称为"百戏之祖",迄今已有600余年历史,2001年5月18日中国昆曲被联合国教科文组织列入首批"人类口述和非物质文化遗产代表作"。[③] 昆曲发轫于元末明初苏州昆山地区的"昆山腔",昆曲的表演艺术博大精深,是中国传统文化中的精髓。昆曲表演场所的发展和演变过程与我国不同时期的社会历史发展阶段紧密相关。从乡间草台到勾栏、街巷,再到商贾的会馆戏台和茶园剧场,这种表演场所的演变不仅反映了昆曲在传播方式上的变化,同时也反映了其艺术形式自身的演变轨迹。

艺术考古学一般认为,戏曲起源于原始社会人对自然的模仿以及原始宗教的祭祀仪式。[④] 到了农耕文明时期,人们通常在较为固定的场所举办各种庆祝活动和歌舞表演,而这种场所与耕作和狩猎的场所已产生了分离。宋元时期,戏曲的发展进入较为成熟的阶段,这对演出的场所提出了新的要求。瓦舍勾栏、街巷、戏台等都成为戏曲在不同发展阶段演出场所的表现形式。

明代嘉靖年间,杰出的昆曲音乐家、改革家魏良辅对昆曲进行改良后,昆曲艺术和表演场所得到了迅速发展,出现了新的表演场所:(1)开放式的民间公共空间场所,如苏州的虎丘曲会;(2)为有钱或有地位的商贾和政要等特定群体建造和开设的清代会馆,如位于苏州的山西会馆;(3)宫廷和皇室,如李真瑜在"明代宫廷戏剧史"中提到宫廷中的昆曲演出场所有乾清宫大殿、未央前殿、玉熙宫等约10处[⑤];(4)家班庭院和私家园林,昆曲家班于庭院中的演出形式和昆曲"水磨调"的唱腔,与曲径通幽、玲珑素雅的古典园林空间意境十分契合,形成了极好的场域关系,如芥子园的折子戏台。

近代以来,昆曲的表演场所渐渐由厅堂转向了戏馆,如上海的戏馆。随着西风东渐的盛行,昆曲的表演场所转向新式的剧场,西方舞台美术在这一时期对中国戏曲最直接的影响就是带来了表演场地突破性的变化。[⑥] 20世纪以后,昆曲的表演场所发展到了现代的剧院,其根本动力源于观演者本身的需求,然而我们是以一种谨慎而质疑的态度对待这样的变化。现代声、光、电以及虚拟技术等舞台技术的发展对传统昆曲艺术来说,是一种机遇和挑战,更是其对适应新时代发展的一种探索。

## 二、昆曲古戏台的特征分析

车文明、罗德胤等学者认为,严格意义上的戏台专指以戏曲表演为主要功能的有顶建筑。[⑦⑧] 古戏台建筑是中国传统古建筑文化中的一个重要组成部分,是用于传统戏曲表演的功能性场所,也是戏曲艺术的物质载体,它通常具有两个典型的特征:

(1)建筑的形象华丽而精美;(2)长期依附于祠庙等宗教建筑或礼制建筑。[⑨⑩] 清代商贾建造的、依附于祠庙的会所戏台和皇家大戏楼,代表了中国古戏台建筑的发展达到了鼎盛时期。

### (一)建筑特征

从昆曲戏台的发展演变来说,明清时代的戏台突破了金元时期"舞亭"的单一风格,在类型更为多样、形象更为丰富的基础上,继续发展了元代舞亭华丽的一面。

---

[①] 本文为江苏省教育厅高校哲学社科研究一般项目;项目编号:2019SJA0380。
[②] 施煜庭,博士,南京艺术学院设计学院副教授。
[③] 顾克仁:《世界非物质文化遗产在博物馆的保护与传承——中国昆曲博物馆的个案分析》,《中国博物馆》,2006年第3期。
[④] 陈忆澄:《昆曲演出场域的流变》,《东南大学学报(哲学社会科学版)》,2013年第2期。
[⑤] 李真瑜:《明代宫廷戏剧史》,北京古籍出版社,1987年,第227页。
[⑥] 王辛娣:《新式剧场的建立与观演关系的改善》,《戏曲艺术》,1996年第2期。
[⑦] 车文明:《中国古戏台遗存现状》,《中国文化遗产》,2013年第5期。
[⑧] 罗德胤、秦佑国:《古戏台,戏曲文化的建筑遗存》,《中国文化遗产》,2013年第5期。
[⑨] 罗德胤:《中国古戏台建筑》,东南大学出版社,2009年,第5页。
[⑩] 程明、严钧、石拓:《湘昆曲与桂阳古戏台考察》,《南方建筑》,2013年第6期。

清代外乡商贾会馆的迅速发展和王公贵族对于娱乐和享乐的追求,为戏台建筑趋向富丽堂皇推波助澜,清代戏台中最为华丽的两个类型就是会馆戏台和皇家大戏楼,无论是建筑形制还是建筑规模,其精巧和华丽程度堪称当时的建筑水平之最(图1)。

首先,戏台建筑的屋顶出现了重檐歇山顶甚至三重檐歇山顶等华丽的形式,与此同时,前后台各自拥有独立构架的分离式戏台,使得戏台的建筑形象更显层次丰富。其次,除了梁柱构架之外,斗拱和藻井也是制作精美和重要的两个结构部件,清代会馆戏台的斗拱和藻井在形式上更趋向于装饰性。这类戏台往往用料讲究,特别是在观演者能够看到的前台部分装饰求繁求精,以经典的彩绘纹样和极其繁复精美的木雕装饰戏台的额枋、藻井、斗拱、柱头等部位,沥金彩绘,使整个建筑显得富丽堂皇,形成别具一格的戏台建筑风格。

**图1 苏州全晋会馆戏台**

斗拱是戏台建筑的柱与屋顶构架之间的过渡部分,斗拱组件能够将屋顶构架的重量逐层传递到柱子上,尽管斗拱的尺度以及复杂程度比元代有明显下降,但斗拱的装饰性却得到了进一步发展。藻井通常是位于戏台大木架顶部的穹窿形建筑部件,构造巧妙且制作精巧,可以抬高和丰富戏台顶部的空间形态。这一时期藻井的性质和做法发生了较大的变化,内部梁架和藻井基本不参与结构承重,是纯装饰性构造,大部分清代的戏台还将整个屋架封闭。有普遍观点认为藻井具有较好的拢音效果,有利于昆曲的舞台表演,但也有学者研究后发现,藻井对声音具有较强的散射和吸收作用,不但没有拢音效果,还会对反射声的集中分布有破坏作用。① 因此藻井在声学方面的作用还有待进一步研究。

## (二) 装饰特征

戏台建筑的装饰性特征主要体现在构件的雕饰和戏画彩绘上。金元时期舞亭的装饰构件多兼具结构作用,只有山花上悬鱼、惹草等少数构件作为纯装饰用途。而明清时期,特别是晚清以来戏台装饰的繁复华丽趋向极致。凡是戏台露明的构件,如斗拱、绰幕枋、雀替、藻井、前台的内部梁架上均饰以浮雕或透雕,沥金彩绘。有些戏台还将戏曲故事或演出场面雕刻或彩绘于构件之上,如朱家角品臻园内一座经修复的古戏台横梁正中是一幅大型人物群雕像,雕刻有"曹孟德大宴铜雀台"的宏大场景,人物形象精雕细琢、惟妙惟肖。

古戏台的彩绘装饰显示了一定的多元性特征。② 古戏台的彩绘是一种独特的戏画,和木雕一样,通常以戏曲故事和戏曲人物为主要题材,取材寓意吉祥,造型夸张,色彩具有象征意义。不同地域的戏台装饰风格和彩绘还受当地民间美术的影响,反映了一定时期由于社会经济发展而带来的戏曲繁荣和风俗习惯的变化。

## 三、昆曲古戏台更新设计

### (一) 设计策略

昆曲艺术是一种高度凝练和写意,诗、歌、舞一体的艺术形式,具有婉转缠绵的美学特征。昆曲表演的场所经历了一系列的发展,出现了用于昆曲表演的戏台、戏楼以及家班庭院和私家园林中的水台等专用表演场所。随着西方文明的输入,新式剧场的建立为传统戏曲舞台在形制、观演关系和技术手段上都带来了巨大的变化,产生了深远的影响。新式剧场的设施完善和文明程度远优于旧剧场,一些流于旧式茶园的陈规陋习被极大地改进,传统的演出场所也逐渐被取代和废弃(图2—图4)。

**图2 昆曲头饰**　　**图3 昆曲乐器**

---

① 邓志勇、张梅玲、孟子厚:《天津广东会馆舞台天花藻井声学特性测量与分析》,中国声学学会全国声学学术会议论文,2006年,第352页。
② 谢子静:《古戏台戏曲彩绘图饰艺术探析》,《新美术》,2018年第1期。

**图 4　昆曲服装**

随着社会和新的观演关系的发展,人们发现这种西方舞台美术影响下的新式剧场镜框式的舞台空间并不适合昆曲艺术的特质。昆曲演员的曼妙舞姿与空旷的舞台比例关系不协调,不能表现出昆曲艺术的美学特征,也大大削弱了昆曲演员表演的艺术感染力。因此我们需要了解昆曲艺术的内涵和特征,寻找一种能够体现昆曲艺术高度凝练和写意特征的舞台样式,而不是照搬西方的舞台和观演空间。

依据前期对昆曲表演场所和观演关系发展变化的实地调研与资料研究,笔者发现了古今两种观演场所各自所面临的问题。本研究在昆曲古戏台的更新设计中尝试提出一些针对性的解决办法:(1)改善昆曲表演的舞台形式,将昆曲戏台从大型的镜框式舞台转移至体量适中的戏台建筑中;(2)保留传统古戏台形制和特征的建筑"意象",留有古韵而不陈旧;(3)契合昆曲凝练和写意的艺术形式,改善舞美设计;(4)借助现代舞美设备和技术改善昆曲观演场所的灯光和声效。

(二)概念来源

作品"闵约楼"以中国昆曲文化和古戏台建筑的形制特征为研究对象。设计灵感来源于中国昆曲博物馆的镇馆之宝——清末宝和堂的"堂名灯担"。

堂名,专指以清唱戏曲为职业的团体。如果说曲社活动是流行于上流阶层的自娱自乐,那么堂名演出则是和百姓生活联系紧密的一种昆曲演出方式。① 旧时大户人家有婚庆等喜事或节庆、庙会等活动时常会请堂名家班唱曲渲染气氛,演出时演员三面围坐在堂名担里的长桌边吹拉弹唱、清唱戏文。堂名是可拆卸拼装的,就像一座小型可移动建筑,需要时可以拆散装在木箱内,用扁担挑至指定地点再拼装好作为演出场所和演出道具使用,故堂名常以"担"为单位,一个堂名班子可称为一担堂名。据中国昆曲博物馆的史料介绍,宝和堂的堂名灯担是目前我国现存最完整的一座,对研究晚清时期的昆曲文化和红木制作工艺具有很高的史料价值。

晚清宝和堂的堂名灯担整体造型没有采用昆曲戏台建筑常用的翼角起翘、造型灵秀的歇山顶形态,而是借鉴了清代民居的建筑立面风格,原因可能是其构件需要方便多次拆卸和拼装,所以整体采用了扁平化的构件和榫卯的连接工艺。堂名灯担的外形类似一座面阔三间的双层楼阁,其中正立面的装饰最为讲究,饰有雕工精湛的垂花门,植物纹透雕花罩,缀有双排饰白玉狮子勾栏,鎏金檐口的双层飞檐,缀镶象牙、珊瑚、宝石。灯担顶端三面出挑莲茎形铜梗,悬挂玻璃莲花彩灯,夜晚彩灯初上时,整座堂名灯担流光溢彩、熠熠生辉,呈现出独特的艺术形象(图5—图7)。

**图 5　晚清宝和堂堂名灯担(侧视)**

**图 6　晚清宝和堂堂名灯担(正视)**

---

① 丁佳荣:《昆曲:逝去的诗意生活》,《检察风云》,2013 年第 15 期。

图7 晚清宝和堂堂名灯担(局部)

（三）设计手法

1. 经典图式的描摹

经典作品一般具有高度风格化特征和图式特征,有各自的表现手法、构成方法和细节处理技巧。对经典作品的图式进行概括性处理,使对象简约化、纹样化,去除某些局部变化和细节表象,使对象的风格特征更为鲜明和突出,是艺术作品形式创作的一个重要手法。

"阆约楼"昆曲戏台是一座具有实际使用功能的戏台,也是本研究的实践项目(图8、图9)。戏台由两部分构成:用于昆曲表演的戏台建筑和用于"文武场"的附属建筑。戏台采用金元时期三面观的舞亭形制,立面造型借鉴堂名灯担的楼阁式外形,将其复杂的立面图式进行了概括和简约化处理,提取堂名灯担的意象特征,突出构图和装饰手法,同时将其转译为特定的建筑语汇,以现代木结构的技术手段实现等比例建造。如对鎏金屋檐的形态进行描摹,并将其图案化处理,突出屋檐立面的线性特征;将额枋和花罩上透雕的纹样原样描摹下来拼贴;将堂名灯担正立面两侧的马头墙形态进行复制,并用于戏台附属建筑等细节处理进行昆曲古戏台的作品创作。

图8 "阆约楼"昆曲戏台(平视)

图9 "阆约楼"昆曲戏台(俯视)

2. 异质元素的拼贴

拼贴是一种具有丰富表现力的表现手法,是对多元形式与风格的并置,也是对原有稳定秩序的破坏,对视觉中统一的空间和恒定语法的解构。拼贴的艺术处理手法在现代艺术史的诸多流派中有多种风格的呈现。从广义上讲,拼贴还常应用于文学和电影艺术的作品创作中,比如电影艺术中常用的蒙太奇手法就是一种拼贴和并置的具体应用。

"阆约楼"昆曲戏台采用异质材料拼贴和并置的手法增强作品的个性特征和艺术感染力。作品主体采用色泽柔和的天然松木作为连接新旧戏台建筑的重要介质,对梁柱、斗拱、藻井等反映古戏台建筑形制特征的重要建筑构件进行简化和再现;采用通透的夹胶玻璃和钢材等具有现代意味的建筑材料来描述作品,这些材料的质感呈现出理性和高科技等现代特征。对异质材料综合应用的设计手法给作品带来了强烈的视觉冲突和戏剧性的舞台空间效果。比如在戏台建筑的屋顶设计中,构架采用钢结构支撑、夹胶玻璃作为外围护,将现代建筑设计中对于光线的思考和运用引入传统舞台表演空间的更新设计,改变了传统戏台表演空间阴暗沉闷的印象,使之变得光影斑驳而充满活力,同时将经过抽象和简化处理的藻井悬挂于戏台表演空间的正上方,暖色的原木质地藻井与玻璃钢结构屋顶透叠、并置,柔化了玻璃钢结构理性和冷峻的建筑表情。

作品采用异型结构的混合并置增加整体结构的强度和稳定性:以钢结构的核心筒与台基作为支撑戏台建筑的主体结构,以原木框架结构作为辅助以增加主体结构的稳定性(图10、图11)。这种混合结构不仅在结构逻辑上更为简单,同时也降低了对木质梁柱的材径要求,有利于将设计重点聚焦在对构造细部节点的精确表

现上。

作品还采用传统手工木雕和现代数字激光钢板雕刻两种技法制作戏台的装饰纹样,将木雕纹样和用激光雕刻的钢质纹样以蒙太奇的手法错叠、并置,暗喻时空的穿越和重叠,以期获得强烈的视觉对比。

图10 戏台爆炸图之一　　图11 戏台爆炸图之二

### 结语

昆曲古戏台建筑经历了几百年的风雨沧桑和发展变化,每次大的发展和变革都与当时社会经济发展所处的阶段以及人们的审美情趣和工匠的技艺相关。随着时代的发展,人们对于昆曲观演场所和观演空间品质提出了更高的要求。通过对古戏台建筑遗构和历史观演空间的发展历程进行梳理,本文提出了昆曲古戏台更新设计的策略和设计手法,再通过真实的建筑实践来论证更新设计策略和方法的可行性。如何根据昆曲的艺术特质探讨更为合理的观演空间,以现代技术手段营造一种"是我非我,装谁像谁"的古戏楼意象,将是后续研究的重点。

(原载《美术大观》2020年第11期)

# 从昆剧《思凡》到新舞踊剧《思凡》
## ——梅兰芳访日公演对日本现代戏剧的影响[①]

李莉薇[②]

### 前言

1919年,梅兰芳首次访日公演,昆剧[③]名作《思凡》初次在日本演出。后来,《思凡》被"翻案"成日本新舞踊剧上演,引起轰动。对《思凡》一剧的改编上演最早给予关注的是日本学者吉田登志子,她在《梅兰芳1919、1924年来日公演的报告——纪念梅先生诞辰九十周年》中写道:

从大正到昭和初年,最发展的新舞踊活动也受到梅很大的影响。福地信世是推动新舞踊活动者之一,为了新舞踊,他把不少脚本给了藤荫会、花柳舞踊研究会。1921年5月,藤荫会在有乐座发表了《思凡》,作为开拓新舞踊活动的产物之一,对它评价很高。这是福地信世在北京看了梅兰芳、尚小云和昆曲名旦韩世昌的《思凡》而构思,把它改编为日本化的艺术创作。福地把这三位的《思凡》做了比较:

1. 梅天真的少女
2. 尚厌倦寺庙生活而悲观的少女
3. 韩顽皮的野丫头

福地认为,梅的理解是正确的他还写了关于云帚的事情:听说表演时尼姑用的云帚,柄比普通的长,穗子也较长而且一样粗细,这是为舞蹈时便于使用。因此,静枝第一次演出的时候,梅兰芳为她把自己用的那一柄寄来了。(静枝,指藤荫会主持者藤荫静枝,《思凡》的舞踊

---

[①] 本文为国家社会科学基金艺术学项目"20世纪京剧在日本的传播与接受研究"(项目编号:16BB021)成果。感谢早稻田大学坪内博士纪念演剧博物馆授予图片使用权。

[②] 作者单位:华南师范大学外文学院。

[③] 本文把《思凡》称为"昆剧"与下面引文中"昆曲"的说法不太一致。一是因为历史文献中对各种戏曲的称谓并不统一;二是我认为强调舞台表演时称"昆剧",强调音乐、文学时称"昆曲"这样比较妥当。本文主要谈舞台表演,所以我用了"昆剧"一词。另外,此一说法也参考了台湾地区学者王安祈的观点:昆曲是腔调名,是属于音乐的;传奇是剧种名,是属于戏剧的;昆剧也是剧种名,戏剧的一个种类。

设计者)①

从以上的叙述,我们可以读到几个重要信息:一是福地信世为推动新舞踊运动改编了《思凡》;二是新舞踊运动的开拓性作品《思凡》受到梅兰芳的影响;三是梅兰芳访日公演后的1921年,藤荫会公演了《思凡》;四是梅兰芳把自己演出《思凡》时用的云帚寄给了主演者藤荫静枝②。

那么,福地信世为何"翻案"《思凡》?该剧在日本是如何搬上舞台的?它的价值与地位如何?梅兰芳、福地信世和藤荫静枝又有怎样的关联?关于这些问题,本文将以史料、史实为据,阐释昆剧《思凡》改编、演变为日本近代新舞踊运动代表作《思凡》的过程,并探讨中外戏剧的交流与影响、传播与接受之关系。

## 一、昆剧《思凡》和梅兰芳访日公演

《思凡》是明清以来一部非常受欢迎的民间小戏。故事讲述仙桃庵的赵尼色空某日伤感怀春,见山下弟子嬉戏玩耍,心生羡慕。经过一番思想斗争,小尼姑决心逃下山,将来结婚生子。另外,当时还有一出名为《下山》的小戏,讲述与色空遭遇相同的碧桃庵本无和尚趁师父外出逃下山、巧遇赵尼、双宿双飞的故事。《思凡》《下山》另有多种相近的剧名,比如《尼姑思凡》《尼姑下山》《和尚下山》《思凡下山》等。

明万历年间,郑之珍编撰了一部重要的目连戏剧本《目连救母劝善戏文》(以下简称《劝善记》),收入了《尼姑下山》《和尚下山》。《劝善记》上卷第十四折《尼姑下山》面世后,影响相当大,大约20年后,又在此基础上改编成另一种青阳腔《尼姑思凡》,与今唱昆剧相近③。这样一来,《思凡》的影响更大了。明代的《风月锦囊》《词林一枝》《八能奏锦》《群音类选》等多种戏曲选集都收有目连戏散出《思凡》,流传甚广。

入清之后,《思凡》的影响持续,许多戏曲选集、抄本也都收有目连戏散出《思凡》。乾隆年间,折子戏剧本总集《缀白裘》收入《思凡》,标目为《孽海记》。《思凡》从民间小戏上升到折子戏,并最终成为经典被确立下来④。从道光到光绪年间,《思凡》《尼姑思凡》更是宫中的常演剧目,深受欢迎,艺人也根据观众的欣赏口味不断打磨,使该剧的思想性与艺术性都愈发提高。作为一个有完整故事情节的剧目,《思凡》的内容虽然简单,但主题思想大胆、深刻。这是它能广为流传、长演不衰的一个重要因素。

但是,"昆曲到了民国初年,可以算是衰到极点"⑤。梅兰芳看到了这种情况,希望通过自己的努力来振兴昆剧。在《舞台生活四十年》中,梅兰芳讲述了他复兴昆曲的两点动机:"(一)昆曲具有中国戏曲的优良传统,尤其是歌舞并重,可供我们采取的地方的确很多;(二)有许多老辈们对昆曲的衰落失传,认为是戏剧界的一种极大的损失。他们经常把昆曲的优点告诉我,希望我多演昆曲,把它提倡起来。"⑥梅兰芳坐言起行,在台上演出了包括《思凡》在内的一些昆剧剧目。当时,虽然昆剧大大衰败了,但"例外的倒是一出《孽海记》的《思凡》,知道的人还是很多";"它在思想上含着积极的反抗性,文字上也能有它的力量"⑦,而且,在唱词上采用简洁洗练的白话文。梅兰芳说:"'小尼姑年方二八,正青春,被师父削去了头发……'……这些句子,又好听,又好懂。后来我看到了整出的曲文,这里面简直找不出一句废话和一个废字。"⑧梅兰芳被《思凡》这出戏深深地吸引了:"当我开始跟乔先生学昆曲的时候,第一出就选定了来学它。"⑨于是,《思凡》成为梅兰芳振兴昆剧的一个代表性剧目,以新编京剧的形式上演。日本学者青木正儿的笔下也记录了此种情况:"《尼姑思凡》是京戏旦角常演的

---

① 吉田登志子著,细井尚子译:《梅兰芳1919、1924年来日公演的报告(续完)——纪念梅先生诞辰九十周年》,《戏曲艺术》,1987年第4期。
② 事实上,云帚并非是梅兰芳寄给藤荫静枝的。福地信世在给梅兰芳画戏像画时就已经决定要把《思凡》这出戏改编成日本的戏剧,所以,当他跟梅兰芳说起这件事时,梅兰芳非常高兴,就把自己演出时用的云帚送给了福地信世。1921年,藤荫静枝演出新舞踊剧《思凡》的时候,就用上了梅兰芳所赠之云帚,她本人也因此对梅兰芳颇有感激之情。藤間静枝:『思凡に就いて演芸画報』(1921年8月号,101页)を参照。
③ 参见文力、赵景深:《〈思凡·下山〉的来历和演变》,《上海戏剧》,1962年第9期。
④ 参见杨晴帆:《从民间小戏到经典折子戏——以〈思凡〉为个案的研究》,《戏剧》,2009年第3期。
⑤ 梅兰芳:《舞台生活四十年》,中国戏剧出版社,1987年,第339页。
⑥ 梅兰芳:《舞台生活四十年》,中国戏剧出版社,1987年,第322页。
⑦ 梅兰芳:《舞台生活四十年》,中国戏剧出版社,1987年,第339页。
⑧ 梅兰芳:《舞台生活四十年》,中国戏剧出版社,1987年,第339页。
⑨ 梅兰芳:《舞台生活四十年》,中国戏剧出版社,1987年,第340页。

剧目,昆曲就是仅靠这一两出戏处于京戏之附属地位,在北京的戏场保存命脉。"①

与昆剧的穷途末路相对,民国初年是京剧达到全盛的时期。当时旅居中国的外国人虽然一开始也认为京剧鄙俗,不屑一顾,以看中国剧为耻,但在北京、上海等地时间久了,耳濡目染,也有人渐渐爱上了京剧。日本报人辻听花、波多野乾一、村田孜郎都是旅华日本人圈子里出了名的"京剧通"②。日本文人来华旅游之际,常常跟随他们到戏院看戏。1916 年,日本园林学家龙居松之助来华旅行时,在看过梅兰芳的演出后,对京剧和梅兰芳的表演艺术很是倾慕,回国后就向东京帝国剧场董事长大仓喜八郎提议邀请梅兰芳到日本演出。1919 年初,大仓喜八郎亲赴北京观看了梅兰芳的演出后赞叹不已,遂决定邀请梅兰芳访日公演。1919 年 5 月 1 日,梅兰芳在东京帝国剧场的公演拉开序幕,连演 12 天,受到各界的热烈欢迎。在一个多月里,梅剧团先后在东京、大阪、神户等 3 地访问演出,共上演了《天女散花》《贵妃醉酒》《御碑亭》《思凡》等 19 个剧目。日本观众第一次近距离欣赏到中国戏曲之美。

需要说明的是,在此次公演中,《思凡》并不包括在东京帝国剧场演出的剧目里,而是到了大阪公会堂公演时才得以与观众见面。再有,主演《思凡》的并不是梅兰芳,而是另一位演员姚玉芙。《大阪朝日新闻》(1919 年 5 月 20 日)提到了梅兰芳剧团演出《思凡》的情况:

此戏描写一个年轻尼姑的苦闷,是姚的独角戏。这戏连不懂汉语的观众也能欣赏。那是在日本戏剧里简直无法看到的东西,如舞蹈的婉柔身段,有魅力的表情,优美的服装等,使得全体观众的心中都深深铭刻着对支那戏剧的亲近感。③

另外,《大阪朝日新闻》1919 年 5 月 24 日和 27 日刊登的由戏剧评论家石田玖琅盘所写的两则剧评,也提到了《思凡》,称赞"《思凡》和《天女散花》是舞蹈性的"④。还有一位重量级的学者也注意到《思凡》。梅兰芳在大阪公演时,京都大学的中国学家曾组团前往观看,后来还出版了一本专门评论京剧和梅兰芳的小书《品梅记》(日本汇文堂,1919),其中收录的内藤湖南《有关梅兰芳的事》一文再次提到《思凡》:

我前年在北京看过梅兰芳的《孝感天》和《尼姑思凡》……其中《思凡》和《琴挑》是昆曲……但我看了这次演出,发现最近在中国,昆曲又有复兴的气氛。昆曲里也有同我国舞蹈相类似处,即有艺术性而非杂技性的舞蹈……梅的舞容,比如《思凡》,至今保持着自古以来的程式的身段,简直就没有可说的了……以《思凡》为例,它那种昆剧的舞容就跟舞乐一样,其姿态的妙趣乃在其连续性上,而不是像一般戏剧里的舞蹈那样以亮相为主。⑤

由此可见,众多剧评家、学者都关注昆剧的复兴,对《思凡》一剧里"艺术性而非杂技性"的舞蹈表演印象深刻,一致赞扬。《思凡》始终保持着艺术性的"旦角独舞"的戏剧形式。至此,我们或许可以拈出《思凡》能广为传播的另一个重要因素——舞蹈。

## 二、福地信世的"翻案剧"《思凡》

如上所述,通过梅兰芳访日公演的传播,昆剧折子戏《思凡》正式进入了日本观众的视野。与舞台演出遥相呼应,《思凡》的剧目梗概也被介绍到日本。村田乌江的《支那剧与梅兰芳》(日本玄文社,1919)和波多野乾一的《支那剧五百出》(日本支那问题社,1922)都介绍了此剧。不过,以上二书只是介绍了《思凡》,真正把《思凡》引进日本并搬上舞台的,当从福地信世改编创作的翻案剧《思凡》说起。

何为"翻案剧"?我们首先明确一下"翻案"的概念。明治时代最重要的文学家、教育家、翻译家、戏剧家坪内逍遥对"翻案"有这样的阐释:

翻案的第一要义并不如附着表面的皮毛。依我之见,从我国的情况来说,事件、人物都需要严格地"日本化",这是翻案最重要的要义。详细地说,第一,作品中

---

① 青木正児「聴花語るに足らず」,『新中国:演劇・文学・芸術』第 2 号,1956 年,第 41—42 页。
② 关于日本报人辻听花、波多野乾一、村田孜郎等人对传播京剧的贡献,参见拙著:《近代日本对京剧的接受与研究》,广东高等教育出版社,2018 年。
③ 转引自吉田登志子著,细井尚子译:《梅兰芳 1919、1924 年来日公演的报告(续)——纪念梅先生诞辰九十周年》,《戏曲艺术》,1987 年第 2 期。
④ 转引自吉田登志子著,细井尚子译:《梅兰芳 1919、1924 年来日公演的报告(续)——纪念梅先生诞辰九十周年》,《戏曲艺术》,1987 年第 2 期。
⑤ 转引自吉田登志子著,细井尚子译:《梅兰芳 1919、1924 年来日公演的报告(续)——纪念梅先生诞辰九十周年》,《戏曲艺术》,1987 年第 2 期。

出场人物的习性、行为均须全部日本化。第二，作品中的事件也须悉数日本化。第三，事件的情节、感情、德操以及其他的一切，亦须严格地"日本化"。只要有一点外国的味道，就不是翻案，而不可避免地沦为一种翻译。①

可见，日本戏剧家所理解的翻案剧，关键要实现"日本化"，即"本土化"。翻案剧的要务，就是要把剧本故事中原有的"外国味"痕迹完全抹去，使之彻底成为本民族的故事。实际上，无论是"翻案"《思凡》的福地信世，还是最终在舞台上搬演《思凡》的藤荫静枝，都可谓贯彻了坪内逍遥的主张。

《思凡》的改编者福地信世爱好戏剧，又擅长作画②。他画了大量的日本演剧速写，还记下了演出的时间、地点、剧目，并附有简评。后来，他把看戏作画的习惯带到中国，画了大量的中国戏像画。福地观戏作画，不仅是出于个人兴趣，而且也是以研究者身份记录下所观内容③。在福地的中国戏像画中，有3幅与《思凡》相关的戏像画特别引人注目（图1），所绘分别是梅兰芳和尚小云饰演的尼姑色空，这些戏像画如同中国戏剧一样，既是福地的研究对象，也是其进行艺术创作的灵感来源。梅兰芳访日演出的巨大成功，给日本戏剧界和福地信世本人带去了新的刺激。福地决定把《思凡》改编成日本戏剧。福地的"翻案"做法在新舞踊剧《思凡》的演出中得到体现，福地所画的《思凡》戏像画日后也给藤荫会的舞台演出以启发。

**图1　梅兰芳演《思凡》戏像画**（福地信世绘，私人藏）

福地信世为何会选择《思凡》一剧进行改编？除了上面提及的他认为梅兰芳比较好地扮演了《思凡》外，还有更深入的原因。我们可以从他的文章中找到答案。

1923年（日本大正十二年）3月的刊物《铃之音》上发表了福地的《支那戏剧之话》一文。在"演出法"的部分，福地谈到了《思凡》。他认为，"这是旦角一人的戏剧，全剧均边唱边做动作，正好像西方的歌剧一样。全剧的动作造型很美，也正好像日本的舞蹈一样，很有味道"④。这一说法解释了福地选择《思凡》作为他改编、"翻案"成日本舞踊剧的原因。确实，如前所述，《思凡》一剧独具特色的"歌舞"要素，正是该剧受到认可的主要原因之一。从舞台艺术角度看，《思凡》既有演唱的成分，也有舞蹈的成分。或许我们可以认为，福地信世大概和内藤湖南一样，被《思凡》这出戏的歌舞特质所吸引。接下来的问题是：福地何以如此重视戏剧的音乐、舞蹈元素？福地信世另有一文《支那⑤剧和日本剧的过去与将来》，很好地回答了这个问题。他认为："凡音乐舞蹈戏剧者，借歌曲、肢体动作来再现各个时代、各个社会的世相百态。故从歌舞戏剧的兴废可见各国思想史之一斑。"⑥"各个时期的思想潮流给戏剧风格带来了深刻的影响。"⑦通读全篇文章，可知福地的这些言说是有语境的。他在论述中、日两国各个朝代的变迁与戏剧变化的关系后得出了以上结论。福地看重戏剧，是因为戏剧具有通过"歌曲""肢体动作"来再现"世相百态"的审美价值和社会价值。戏剧是时代、社会的镜像，由歌舞戏剧可管见思想和文化发展的历史。换言之，戏剧所体现出来的美学精神、思想主题足以反映各国不同时代的思想潮流和社会风貌。在该文中，福地信世进一步阐释了他所理解的"理想正剧"：

从过去的历史看，要想准确地演唱词曲就得交给音乐家，要想合着音乐准确地舞蹈就得交给舞蹈家。歌剧和舞蹈剧是一种独特的表演形式。戏剧的正道应该由散文式的台词组成，其思想顺应时势，其对白为韵律优美的念白，其动作为简练优美的动作。然后配以

---

① 坪内逍遥：「翻案について」，逍遥協会编『逍遥選集』第二卷（第一書房，1977年），第717页。
② 林京平：「日中両国のスケッチ」（『早稲田大学坪内博士記念演劇博物館』第47号，1982年，第16页）在参照。
③ 关于福地信世的中国戏像画，参见田村容子：「福地信世『支那の芝居スケッチ』研究－梅蘭芳のスケッチを中心に」（『演劇研究』第30号，2007年）、李莉薇：《近代日本对京剧的接受与研究》。
④ 福地信世：「支那の芝居の話」，『福地信世遺稿』（福地家，1943年），第136页。
⑤ "支那"是旧时日本对中国的侮辱性称谓。
⑥ 福地信世：「支那劇と日本劇との過去及未来」，『支那』，1929年1月新春特辑号，第57页。
⑦ 福地信世：「支那劇と日本劇との過去及未来」，『支那』，1929年1月新春特辑号，第63页。

叙景抒情的音乐以暗示背景,设计舞台美术要以不妨害观赏演员歌舞为宗旨。我认为,这就是将来的理想正剧。①

这段文字表达了福地对舞台戏剧各个要素的追求:台词应是散文式的,念白要韵律和谐,动作要简练优美,主题思想要顺应时代潮流,音乐要叙景抒情、配合演出,舞台美术设计也要处处考虑观众的欣赏角度。很清楚,福地在这里完整表述了他对"理想正剧"的理解。该文写于1929年,而新舞踊剧《思凡》的首演是在1921年。或许我们可以认为,《思凡》正是福地把他所理解的"理想正剧"付诸实践的一个大胆尝试。新舞踊剧《思凡》,无论是舞蹈、音乐,还是舞台美术设计,都采用了全新的元素,公演当时引来了相当的争议,褒贬不一,但不能否认的是,《思凡》在新舞踊运动史上具有独特的价值与意义。

新舞踊剧《思凡》首演的1921年,距离坪内逍遥提出"新乐剧论"、倡导发展新舞踊运动的1904年(明治三十七年),已经过去了17年。经过十多年的沉寂,终于迎来新舞踊运动的高潮(大正十年至十二年)②。作为新舞踊运动的主要推动者,福地多年来一直在思考、摸索如何发展新舞踊运动。为此,他给藤荫会、花柳舞踊研究会创作剧本,锐意改革日本舞踊剧。福地更是从中国戏剧中汲取养分,为日本的舞踊剧带去新的元素与新的激励。在《思凡解说》(1933)中,福地信世说过这么一句意味深长的话:"坐在精致的剧场里,欣赏着《岛之女》那半西洋式的舞蹈,某种进步或者退步的静谧之艺术的时代终将来临吧。"③想必不断探索日本新舞踊剧创作的福地与同样在探索京剧改良的梅兰芳存在某种心灵的共鸣。梅兰芳从古老的昆剧中找到《思凡》这个适合创新的题材,以此作为新编京剧的改良尝试。福地在创作新舞踊剧时,一定会想到梅兰芳的"古装新戏"和改编自昆剧的新编京剧。所谓"进步或者退步"的表述,传达出福地虽然身为新舞踊运动的推动者、策划者与实践者,却怀有强烈的传统意识的一面④。所以,他思考到"传统"与"创新"这个既对立又统一的问题。即是说,福地和梅兰芳都从传统的戏剧中找到了顺应时势需求的新元素,并将之以"旧瓶装新酒"的形式再现于舞台。最终,由福地"翻案"的《思凡》成为新舞踊运动史上一个里程碑式的作品。

## 三、坪内逍遥"国剧刷新论"的提出和日本新舞踊运动

现在我们回过头来讨论前文多次提及的新舞踊运动。首先,"舞踊剧"概念有别于"舞蹈剧"。舞蹈剧一般指近代从西方传入的现代舞蹈剧,舞踊剧则是指源自日本本土的、具有日本特质的、集各种传统艺能表演于一身的歌舞剧,是日本的国剧。然而,传统舞踊作为一个概念原来并不存在,更谈不上有什么理论。舞踊剧可以说是在毫无理论准备的情况下与西方舞蹈遭遇的⑤。为了与西方传入的舞蹈形成对比,坪内逍遥首先提出了"传统舞踊"的概念,然而他发现过去的舞踊剧存在不合时宜的种种弊端。为了改良旧剧、重塑国剧,坪内逍遥开始倡导新舞踊运动,从而提出了"新舞踊剧"的概念。

1904年11月,正值日俄战争期间,坪内逍遥出版著作《新乐剧论》,提出了"国剧刷新"的理论:

无论哪一个时代,能被称为"文明国"的国家,大抵没有一个是不拥有"国剧""国乐"的。换言之,"国剧""国乐"能给多数国民提供耳目的享受,使心灵得以舒缓、获得愉悦。同时,这亦是给人教诲的一种工具。更明确地说,任何一个文明国家都应具有这种既能让民众得到享受,又有教导感化作用的工具。没有这种工具的国家即使不是野蛮国家,也大可看作君主专制国家……因为这样的国家一定是纵容上流社会穷奢极欲、肆意娱乐游戏,而另一方面则搜刮民脂民膏,常使大多数国民困于饥馑、苦于涂炭。所以,根据一个国家流行的国乐、国剧,可知其是文明还是野蛮。具体来说,国乐、国剧就是了解道德的程度、风俗的好坏以及所有方面的品位倾向等等最有效的手段。此所谓东西方贤达圣人对音乐极为重视的原因。音乐或戏剧,是

---

① 福地信世:「支那劇と日本劇との過去及未来」,『支那』,1929年1月新春特辑号,第64页。
② 西形節子:『近代日本舞踊史』(演剧出版社,2006年,第99页)在参照。
③ 福地信世:「思凡解説」(1933),『福地信世遺稿』(福地家,1943年),第190页。《岛之女》为1932年12月发行的一首流行曲,原名"岛の娘",佐佐木俊一作曲,长田干彦作词。
④ 田村容子「福地信世:『支那の芝居スケッチ帖』研究—梅蘭芳のスケッチを中心に」(『演劇研究』第30号,2007年,第12页)を参照。
⑤ 关于西洋舞蹈对日本舞踊给予的影响,片岡康子监修:「序章西洋文化の流入と舞踊」,『日本の現代舞踊のパイオニア:創造の自由がもたらした革新性を照射する』(新国立劇場運営財団情報センター,2015年,第8页)を参照。

一个国家是否被看作文明国家的一个非常重要的考察点。①

坪内逍遥在《新乐剧论》里首先指出"国剧""国乐"对于一个文明国家的重要意义和刷新、改良国剧的必要性。众所周知，对于明治时代的知识分子而言，如何建构近代国家、实现国家的近代化是一个核心课题，是贯穿整个明治时代的根本任务。为了成为近代国家的一员，日本在政治、经济、文化、民生等方面全方位地推动近代化进程。戏剧，作为建构国家文化的内容之一，作为"道德教育"（即"美育教育"）的一部分，当然也是必须改良革新的对象。

接下来，坪内逍遥在文中指出了传统舞踊剧存在的弊端，痛陈国剧改良方策。他认为，日俄战争后，为了向欧美列强展示日本的"文明理想"和"品位"，刻不容缓的事情就是创作能够感化国民的国乐剧。为了实现这个宏大目标，过于拘泥于已有的旧文艺或者一味输入新奇之物的折衷主义，很容易滋生弊害。日本既然是"文明国家"，就应该有其政治、宗教、文学艺术上的固有元素，具备他国所不具备的特质。可是，这种特质由于长时间没有被开发和利用，已经日渐沉滞和枯竭。"刷新""改良"的方针就在于以本国固有的要素为根本，发掘这种特质。坪内逍遥对旧有戏剧进行了详细分析，又考察了包括中国、古希腊在内的各种戏剧，得出的结论就是以总称为"舞踊剧"的乐剧作为新乐剧创造的方向，大力加以推动②。坪内逍遥此文成为新舞踊运动兴起的原点。那么，为何不发展科白剧，而要发展新乐剧？他的理由显得颇有长远的眼光："发展单纯的科白剧并不难。但是我国戏剧本来并无纯粹的科白剧，要使之发挥我国剧的特色，发展到与泰西列国的戏剧对峙甚至凌驾其上的程度，恐怕一二百年也实现不了。即便不说凌驾，也难以企望给予世界剧坛新贡献……所以，我主张不遗余力以乐剧作为国剧发展起来。"③其宏愿是使日本戏剧在世界戏剧之林占一席位。所以，他反复强调："当下的方策，须努力以舞踊为基础振兴新国剧。"④

在提出日本乐剧改革的宣言后，坪内逍遥把理论付诸实践，创作了一系列新舞踊剧。1904年发表《新曲浦岛》，1905年发表《新曲赫映姬》，1907年发表《顶钵姬》《俄仙人》，1908年发表《新曲金毛狐》《一休禅师》《初梦》《阿夏狂乱》，1909年发表《和歌之浦》，1910年发表《七吉三》《寒山拾得》，1912年发表《坠落之天女》《歌麻吕和北斋》和《古董热》。一时间，新舞踊剧的创作相当旺盛。可是，"虽然坪内逍遥创作的舞踊剧无论是主题还是文采都获得各界的赞誉，但剧作的上演并不理想，大多数的剧作只处于试演的阶段"⑤。这说明，在明治末期新舞踊运动的提出虽然走在时代的风口浪尖上，但是舞踊剧改革理想的实现还任重道远。

## 四、藤荫静枝和日本新舞踊运动代表作《思凡》

沉寂了十多年后，新舞踊运动终于随着大正时代（1912—1926）的到来得以复兴，其高潮出现在1921年和1922年，也就是梅兰芳访日公演的两三年后。大正时代的日本与明治时代相比，从国内外的政治环境到民众生活的方方面面都有了很大变化。大正时代的民主运动对整个日本社会影响深远，工薪阶层中形成了新的中产阶层，人们对于文化、娱乐有了新的需求和理解。从戏剧创作看，从明治末年算起，坪内逍遥身体力行提倡的新舞踊运动已经过了十多年的积累与铺垫。同时不能忽略的是，1919年京剧名伶梅兰芳、1920年纽约杂技滑稽剧女伶埃尔丁吉（音译）一行以及1922年俄罗斯舞蹈家安娜·巴甫洛娃等外国著名演员的访日演出带来了新的影响⑥。在内外因素的作用下，日本舞踊界迅速觉醒，新舞踊运动正式成熟开花⑦。坪内逍遥也注意到了这两三年间舞踊界的新发展，他一扫昔日的沮丧⑧，欣然为1921年2月号《演艺画报》的特辑《今年新舞踊必然繁荣?!》赐稿《日本舞踊的必行之路》，重申对新舞踊

---

① 坪内逍遥：「新楽劇論」，逍遥協会编集『逍遥選集』第三卷（第一書房，1977年），第505－506页。
② 坪内逍遥：「新楽劇論」，逍遥協会编集『逍遥選集』第三卷（第一書房，1977年），第551页。
③ 坪内逍遥：「新楽劇論」，逍遥協会编集『逍遥選集』第三卷（第一書房，1977年），第31页。
④ 坪内逍遥：「新楽劇論」，逍遥協会编集『逍遥選集』第三卷（第一書房，1977年），第551页。
⑤ 西形節子：『近代日本舞踊史』（演劇出版社，2006年，第19页）在参照。
⑥ 西形節子：『近代日本舞踊史』（演劇出版社，2006年，第99页）在参照。
⑦ 西形節子：『近代日本舞踊史』（演劇出版社，2006年，第102页）在参照。
⑧ 坪内逍遥在明治末期提出的舞踊剧改革理想受挫，曾决定"再也不执笔写舞踊剧本和评论了"（坪内逍遥：「日本舞踊の行くべき道」，『演芸画報』，1921年2月号，第2页）。

的理解与期待①。

推动新舞踊运动进一步发展的是藤荫静枝②。她是新舞踊运动中众多流派之一的藤荫会创始人,被誉为新舞踊运动的"旗手"③"开创者"④"第一位真正的新舞踊舞蹈家"⑤。藤荫静枝获得了日本"文化功劳者"等多个荣誉大奖,是日本新舞踊界一位不可缺席的代表性人物。

《思凡》正是为藤荫静枝带来荣誉、确立新舞踊运动路标的一部作品⑥。不仅如此,该剧还对日本整个舞踊界都产生了强烈的影响。今天我们看到关于藤荫静枝的众多评论、介绍,大多使用她在《思凡》中的演出剧照作为其最有代表性的舞台形象。对于《思凡》一剧的重要性,有评论指出,"藤荫会之前的新作并不能算是舞踊的独立运动作品"⑦,可见对《思凡》评价之高。藤荫会成立于1917年,在《思凡》之前已举办过多次演出。梅兰芳访日公演时,静枝观看了梅兰芳的演出。她说:"我实在太想跳《醉贵妃》那样的舞蹈了,但又不能完全照抄杨贵妃的舞蹈……"⑧于是,福地信世把翻案剧《思凡》的剧本给了藤荫静枝。1921年5月,经过精心准备,藤荫会举行第九次公演,剧目为新作《思凡》(图2),公演后即被看作第一部具有新舞踊运动意义的作品,掀起了风暴般的反响⑨。

**图2　1921年5月31日藤荫会在有乐座举行第九次公演的节目单**
(引自早稻田大学坪内博士纪念演剧博物馆上演记录数据库)

这个舞剧对于当初的藤荫静枝来说,既是背水一战的作品,也是带有转折性的作品。因为当时她锐意进取,受到旧舞踊界的排斥。她借《思凡》一剧展现了自己超凡的舞蹈技艺,正式与旧舞踊界诀别。而在有乐座公演的当日,几乎当时所有重量级的舞踊剧专家都坐到了观众席上,"藤间流的幸四郎,还有梅幸、菊五郎、猿之助、三津五郎、勘弥、福助等人悉数到场。静枝的努力获得了认同"⑩。无可否认的是,从主题思想、音乐、舞蹈、舞台美术等各个方面来看,《思凡》都是一部具有划时代性创新意义的作品。正因如此,它才确立了在新舞踊运动史上的地位。

帮助舞台上的藤荫静枝留下这部经典作品的,全是一流的艺术家。如前文所述,剧本方面,福地信世的创作才华毋庸置疑。翻案剧《思凡》保持了昆剧原作敢于

---

① 坪内逍遥:「日本舞踊の行くべき道」(『演芸画报』,1921年2月号,第2页)を参照。
② 日本的传统艺术多采用所谓"家元制度",非常重视流派的传承。藤荫静枝原宗传统舞踊流派藤间流,一直以"藤间静枝"为艺名进行新舞踊的创作。她后来的曾用名为"藤荫静枝""藤荫静树"。
③ 西形節子:『近代日本舞踊史』(演劇出版社,2006年,第64頁)在参照。
④ 牛山充:「生生発展の芸術」,藤蔭会編『藤蔭静枝』(文正堂,1934年),第3頁。
⑤ 『時事新報』,1928年6月16日。西宮安一郎:『藤蔭静樹——藤蔭会五十年』(カワイ楽譜,1964年),第90頁から転載。
⑥ 西形節子:『近代日本舞踊史』(演劇出版社,2006年,第108頁)在参照。
⑦ 田中良:『日本舞踊百姿』(講談社,1974年,第38頁)在参照。
⑧ 藤間静枝:「藤蔭会の新舞踊」,『演芸画報』,1921年2月号,第4頁。
⑨ 江口博:「現代舞踊史」,日本舞踊協会編『日本舞踊総覧』(日本週報社,1953年,第72頁)在参照。
⑩ 田中良:「舞踊と背景」,『演芸画報』,1928年11月号,第154頁。

冲破压制、追求美好爱情的主题,很容易引起日本观众的共鸣。在提倡个人解放的大正时代,该剧歌颂女性争取自由、向往美好生活的思想性,获得了日本观众的认同。

音乐方面,该剧由平山晋吉作词,落合康惠、西山吟平作曲,望月佐吉负责寺乐、木琴伴奏,没有依循任何一个传统音乐流派,而是创作了全新的日本音乐。评论家胜本清一郎虽然对作词大加批评,但肯定了《思凡》的音乐创作:"《思凡》第一乐章的作曲,从日本音乐作曲的根本构成法上看,很明显是近代性的。""作曲与中国剧完全没有关系。以翻案的歌词为基础,是独自成立的作品。在日本又脱离日本惯有的流派,把一中节和义太夫节混合在一起创作歌曲。从这点来说,它在日本音乐史上有值得瞩目的意义。"①也即是说,新舞踊剧《思凡》的音乐创作完全实现了本土化,形成了新的"邦乐"。总体来说,《思凡》的音乐获得了很高的评价。尤其令人称道的是这出戏音乐方面兼备"近代性"和"日本音乐"特色。

舞台设计方面,负责舞台美术设计的田中良和负责舞台照明的远山静雄,后来都成为各自领域的重要人物。对于《思凡》在舞台美术、人物造型设计方面的成功,二人功不可没②。有关女尼的形象设计,剧作者福地信世参考梅兰芳《思凡》,也采用了"俊扮"。昆剧《思凡》原词说"小尼姑年方二八,正青春,被师父削去了头发",如果非要扮相与曲文一致,以光头形象示人,则会破坏"在舞台上,是处处要照顾到美"③的原则。所以,新舞踊剧《思凡》的女尼扮相也是"俊美"且新颖的:上衣和帽子的设计受到朝鲜僧舞服装的启发。一开始的造型是白色的上衣配以黑纱法衣、锦缎袈裟,再戴上黑琥珀色的僧帽④。再次上场时脱去僧帽,把发髻垂下。服装采用华美的友禅染⑤和服。福地信世强调梅兰芳的《思凡》演绎出了小尼姑的天真美好而不是忧郁,所以希望这出剧也能体现少女怀春的感觉。因此,田中就提议穿友禅染。可见,女尼的舞台形象设计,既借鉴了昆剧《思凡》表现青年女性对爱情向往的神韵,又结合日本新舞踊剧的特点进行了全新的设计,充分展现了日本女性之美(图3、图4、图5)。

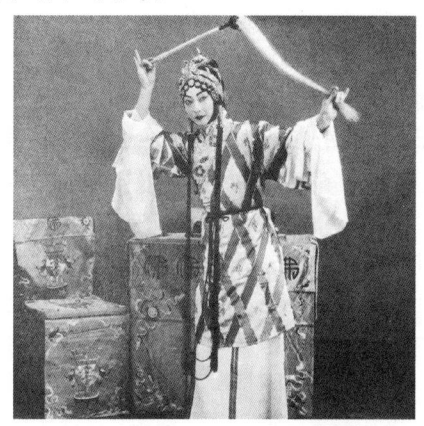

图3　梅兰芳演出《思凡》剧照

 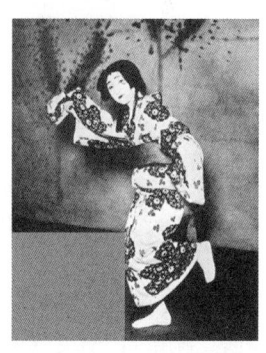

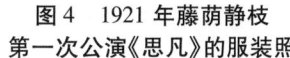

图4　1921年藤荫静枝第一次公演《思凡》的服装照　　图5　1921年藤荫静枝第一次公演《思凡》的剧照

舞蹈当是新舞踊剧《思凡》最具价值的部分。藤荫静枝认为,"日本过去的舞踊过于重视表演动作,即是把重点放在造型上,而不注重表演、刻画角色的内心"⑥。因此,藤荫会创作舞蹈的宗旨就是为了改变这种局限,

---

① 勝本清一郎:「舞踊劇に関する為議——藤蔭会の『思凡』」,『劇文学』第2号,1925年11月,第19页。所谓"一中节"是净琉璃古曲的一种。"义太夫节"是江户时代前期大阪的竹本义太夫创作的一种净琉璃。"邦乐"指日本本土音乐。
② 关于田中良和远山静雄在《思凡》的舞台美术方面的创新,水田佳穂:「藤蔭会の『思凡』について－背景を中心に」(『演劇映像学:演劇博物館グローバルCOE紀要』,2010年,第155－174页)を参照。
③ 梅兰芳:《舞台生活四十年》,中国戏剧出版社,1987年,第341页。
④ 藤間静枝:「『思凡に就いて」(『演芸画報』,1921年8月号,第100页)を参照。
⑤ 藤間静枝:「『思凡』を舞台まで新演芸」,1921年7月号,第119页を参照。
⑥ 藤間静枝:「『思凡』に就いて」。

充分重视通过舞蹈动作来刻画角色的性格,并把它在舞台上展示出来。藤荫静枝指出了日本传统舞踊剧的不足,即高度程式化的造型和动作不能很好地表现人物的心灵和心情。这里我们再次联想到梅兰芳改良京剧的举措,重点也在于"舞蹈"。前文已提及,梅兰芳正是看中了《思凡》"旦角载歌载舞"的元素,才决定以新编京剧的形式上演,以振兴昆曲。不仅《思凡》,由梅兰芳的新编古装歌舞剧,如《天女散花》中的"绸舞"、《霸王别姬》中的"剑舞"、《西施》中的"羽舞"、嫦娥奔月》中的"花镰舞""水袖舞"、《黛玉葬花》中的"花锄舞"、《上元夫人》中的"拂尘舞"、《麻姑献寿》中的"杯盘舞"、《廉锦枫》中的"刺蚌舞"、《贵妃醉酒》中的"醉步""衔杯""鱼卧"等,足见他对戏剧中舞蹈的重视。舞蹈,可以说是梅兰芳新编古装歌舞剧最核心的元素。《思凡》一剧出色的舞蹈性,也是致力于新舞踊运动的福地信世之所以选择"翻案"《思凡》,把"理想正剧"的实践寄托于该剧的最重要原因①。

值得注意的是,重视戏剧的舞蹈性,应该说是 20 世纪的世界性潮流,而不仅仅是梅兰芳给日本带去的影响。西方现代舞的兴起,提倡通过舞蹈表现人物的情感,通过舞蹈表现人物的心理,质言之,舞蹈成为一种表达现代性诉求的艺术形式。随着近代以来东西方文化交流的发展,西方对舞蹈剧赋予的新阐释、新精神也影响到了东方。当然,在如何用舞蹈表达现代性这个问题上,无论是中国还是日本,都没有一味地效仿西方舞蹈,而是"利用外国的灵感来突破现在的局限,在自己的传统中寻找现代性的'真实'"②。梅兰芳善于学习,但他没有也不可能在京剧演出中直接模仿外国的舞蹈,而是从古老的昆剧乃至中国画中找到灵感,在古装歌舞剧中加入新的舞蹈元素。坪内逍遥也提倡要从"本国固有的要素中发掘他国所不具备的特质"③。两者的实践与观念可谓异曲同工。而福地信世正是从梅兰芳的戏剧实践中受到启发,看到了"传统"与"创新"合为一体的戏剧理想,并最终在新舞踊剧《思凡》中体现出来。

谈到对藤荫静枝舞蹈的观感,石井漠在《艺术与人》一文中指出:"藤荫的舞蹈吸引人的地方在于真实地表演了人存在的价值。"④山田耕作称其舞蹈为"舞踊诗":"音乐和运动,加上呼吸,也即是说,和给予生命的旋律完全融合为一体,从而产生最有力量、最自然,也是我们最亲近的艺术。"⑤西形节子认为:"静枝女史的舞蹈,宛如清澈的流水。通过舞蹈,她完全变身为剧中人物,可谓从心灵深处来诠释人物。事实上,静枝女史总能对作品的内容和氛围的内核——生命做出最充分而准确的理解。然后,就像孩童说话不受任何拘束那样,率直地展现出来,并投影到观众的心灵深处。"⑥可见,藤荫静枝通过舞蹈语言表现了人的情感,刻画了人的心灵,体现了新舞踊的精髓,也通过新舞踊演绎了大正时代人们对现代精神的追求与理解。《思凡》在新舞踊运动史上成为一部值得永远纪念的作品。

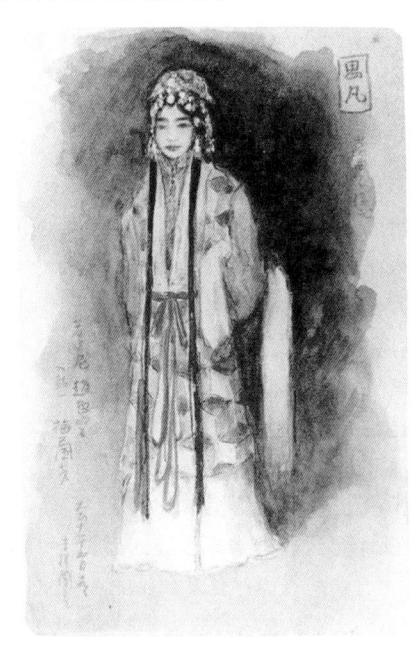

**图 6 梅兰芳演《思凡》戏像画**
(福地信世绘,1921,早稻田大学演剧博物馆藏,编号 03234 – 002)

---

① 关于藤荫静枝在《思凡》中的舞蹈创造和表演与梅兰芳在《思凡》中的舞蹈比较,以及藤荫静枝借鉴梅兰芳《思凡》的必要性和合理性的问题,笔者已另外撰文探讨。

② Catherine Vance Yeh, "Experimenting with Dance Drama: Peking Opera Modernity, Kabuki Theater Reform and the Denishawn's Tour of the Far East", Journal of Global Theatre History, No. 2 (2016): 28 – 37.

③ 坪内逍遥:「新楽劇論」,逍遥协会:『逍遥選集』第三卷(第一書房,1977 年,第 551 頁)在参照。

④ 西宮安一郎:「藤蔭静樹——藤蔭会五十年」,第 194 頁。

⑤ 山田耕作:「舞踊と舞踊劇」(初出『新演芸』,1916 年七月号),西形節子:『近代日本舞踊史』,第 54 頁。

⑥ 西形節子:『近代日本舞踊史』(演劇出版社,2006 年),第 198 頁。

**图 7　尚小云演《思凡》戏像画**
（福地信世绘，1921，早稻田大学演剧博物馆藏，编号 03234-004）

**图 8　福地信世"翻案"《思凡》手稿**
（引自公益社团法人"东京地质学协会"网站资料《福地信世》，1943，私家版）

### 结语

1919年,梅兰芳访日公演,给日本戏剧界带去新的启发。福地信世被《思凡》的戏剧特色以及鲜明的主题所吸引,萌发了把该剧"翻案"成日本舞踊剧搬上舞台的想法。1921年,福地把《思凡》"翻案"成新舞踊剧,作为他对"理想正剧"的实践,由藤荫静枝公演,引起轰动。至此,《思凡》由中国古老的一出昆剧折子戏演变成日本近代新舞踊运动的代表作。这是梅兰芳访日公演、中日戏剧交流的直接成果,是中国戏剧在异质文化中传播的一个很有代表性的个案。

坪内逍遥提出"新舞踊剧"概念,倡导新舞踊运动,也不仅仅是为了戏剧的改良革新,他所关心的是戏剧作为"道德教育""情操教育"的功能,这就如同蔡元培在民国初年所提倡以"美育"代"宗教"的美学教育,把它作为国民教育的一个新的核心内容。无论是坪内逍遥,还是蔡元培,他们都关注到20世纪以来西方对音乐、舞蹈的重视。舞蹈被认为是介乎动与静之间的美术,既"占空间的位置"又有"时间的连续"[1],通过舞蹈来表现、刻画人物,展现"人性"与"真实",这是舞蹈被赋予的新的内涵,也是一种世界性的时代精神。关于如何在各自的文化土壤中展现这种时代精神,梅兰芳找到了新编古装歌舞剧,日本的戏剧家则找到了新舞踊剧。《思凡》成为在东西方文化互动的背景下中日戏剧家实现艺术理想的经典之作。

(原载《文学研究》2020年第12期)

---

[1] 参见蔡元培:《美术的进化》,《蔡元培全集》第四卷,中华书局,1984年,第16页。

# 昆曲博物馆

# 中国昆曲博物馆2020年度工作综述

孙伊婷　徐智敏　整理

2020年因受"新冠"肺炎疫情的影响,中国昆曲博物馆(苏州戏曲博物馆)[以下简称"昆博(戏博)"]1月24日至3月15日期间暂停开放。2020年,中国昆曲博物馆共接待游客8.2万人;自6月6日起实施夜间开放,夜开放参观人数为2861人。

本年度,昆博(戏博)被评为"国家二级博物馆""新时代文明实践点""2018—2019年度苏州市未成年人思想道德建设工作先进集体",荣获"中国苏州文化创意设计产业交易博览会"优秀组织奖和展示设计奖、第七届"紫金奖"文化创意设计大赛苏州赛区暨首届苏州文化旅游创意设计大赛二等奖;国家"十三五"重点规划出版项目《莼江曲谱》获评"苏州市优秀出版物";"粉墨工坊"昆曲主题手作线上体验活动获评2020年度苏州市文化和旅游"十佳志愿服务项目";昆曲数字文创主题工坊《牡丹亭》系列文创获评"全国大学生艺术工坊展演活动"省级一等奖;"盛世元音——中国昆曲艺术文化展"获评2020年省馆藏文物巡展项目;"兰苑芬芳　你我共享"志愿者宣教服务活动获评"2020年度苏州市百个重点志愿服务项目"一类项目,并被苏州市文明办遴选为"最佳志愿服务项目"。

2020年,昆博(戏博)主要完成了以下几方面的任务:

## 一、创建等级博物馆,开展定级评估工作

在馆员的共同努力下,昆博(戏博)以创建一级馆为标准,做好《等级博物馆评分细则计分表》的自评和附件整理工作,做到保二争一,最终高分成功晋级"国家二级博物馆"。

## 二、配合"夜经济",完善设施设备

为助力"姑苏八点半"夜间经济品牌建设,大力提升文化和旅游在夜间经济中的主导作用,昆博(戏博)配合开展《声入姑苏·平江》演出活动70场。为推动"夜经济",本馆改造增设了设施设备,完成昆博的安防系统应急改造和电气火灾监控系统、安检设备的安装等。

## 三、推出云展览,打造原创临展

2020年,昆博(戏博)依托文物资源,组织策划了7场展览,其中包括4个线上展览和3个线下展览。

疫情期间,昆博(戏博)推出"盛世元音——中国昆曲艺术文化展"等4个线上展览。5月18日,推出"昆曲与园林——戏台寻踪"等2场线下展览。10月1日,与上海汽车博物馆合作举办"搭乘老爷车去看牡丹亭——昆曲与汽车跨界艺术展"。另外,2020年还进行了"盛世元音——中国昆曲艺术文化展"巡展项目。

## 四、开展社教活动,打造品牌项目

昆博(戏博)坚持做好"昆剧星期专场"公益演出品牌的相关工作。2020年共举办各类公益演出184场,观众人数达9054人次,其中"金秋昆曲演出季"演出4场。

昆博(戏博)全年共举办各类社会教育活动75场。其中,推出13档"庚子战疫"系列线上体验活动,包括"子鼠迎福万象新"灯谜活动、昆曲工尺谱线上抄录活动等。活动关注度超过80万人次,参与者超过1000人。7月,"昆曲大家唱"恢复线下课程,全年累计举办6期24场,教学时长超过38课时,报名参与学员超过140人次。举办"昆曲小课堂"8场、"评弹小课堂"6场,共吸引全国各地700多名活动参与者。

## 五、做好文物保护,加强学术出版

2020年,昆博完成国家文物保护项目"中国昆曲博物馆馆藏文物预防性保护",该项目全面提升、更新、改造了中国昆曲博物馆总面积约为130平方米的两间文物库房的整体环境和设备设施,全面提升了昆博文物库房及部分展区馆藏文物古籍、珍贵展品的典藏、展陈和预防性保护能力。

完成文化和旅游部重点项目《中国昆曲年鉴2020》"昆曲教育""昆曲博物馆"等相关章节的通联、组稿、编撰工作。

昆博(戏博)全年共征集昆曲等各类戏曲曲艺文物古籍史料共计243册(份、件)。

## 六、拓宽文创布局,加深跨界融合

2020年,昆博(戏博)在文创方面开展了项目合作、文创研发、公益活动、参展策划、跨界合作等多方面工作,共收益24.1万元。积极打造东北街"苏州旅游总入

口"戏博文创形象店,与苏州肯德基跨界合作进入2.0阶段,与苏州工艺职业技术美院数字传媒学院开展"昆曲主题文创"研发项目等。文创研发推出"昆剧不倒娃"形象的徽章、结合"穹窿藻井"研发不同线条变体的装饰图样等20种文创产品。联合"文化苏州云"进行文创直播首秀,与苏州肯德基共同举办了"爱暖童心,声声不息——小小昆剧体验官"等系列活动。参加第二届大运河文化旅游博览会、第十届江苏书展、第九届中国苏州创博会等10多个展会。

### 七、做好市立项目,完成安防一期工程

昆博(戏博)2020年实施苏州市立项目——"苏州戏曲博物馆安全防范系统"一期项目建设,完成了方案制定、专家论证、工程招标、项目实施、项目验收等系列工作。

### 八、开展志愿服务,热诚回馈社会

2020年,昆博(戏博)注册志愿者人数达到139人,培训时长超过50课时。昆博(戏博)"兰苑芬芳 你我共享"戏曲曲艺宣教服务累计服务时间达817小时,其中昆曲博物馆累计服务时长255小时。两馆志愿者年服务群众超过30000人次。

# 昆事记忆

## 穆藕初是否昆剧传习所创办人?

朱栋霖[①] 孙伊婷[②]

孙伊婷(以下简称"孙"):朱教授,您好!2021年是中国共产党建党百年纪念之年,而在中国昆曲"非遗"史上,今年同样也是一个值得纪念的年份——苏州昆剧传习所(以下简称"昆剧传习所")成立百年。作为昆曲史上一所具有里程碑意义的学堂式的新型科班,培养了著名的"传"字辈艺人的昆剧传习所,可谓存亡继绝,功德无量。

孙:近代民族资本家、著名实业家、资深曲家穆藕初究竟是参与创办了还是接办了昆剧传习所呢?关于这个问题,有不同的观点。您是怎么认为的呢?

朱:目前通常的说法,昆剧传习所的创办人是苏州的12位董事张紫东、贝晋眉、徐镜清、孙咏雩、汪鼎丞、吴梅、李式安、潘振霄、吴粹伦、徐印若、叶柳村、陈冠三。其中张紫东、贝晋眉、徐镜清等10位每人各出资100元(银圆),共集资1000元(银圆)作为"开班的初步费用"。半年后,因运营资金短缺,昆剧传习所陷入困顿,于是才请上海著名实业家穆藕初资助续办。穆藕初慨然允诺,承担该所每月600元的全部开支,先后共出资5000元。桑毓喜专著《幽兰雅韵赖传承——昆剧"传"字辈评传》据此认为:"穆氏并非昆剧传习所创始人,而是接办人。"(《昆剧传字辈评传》第11页,上海古籍出版社2010年8月)但我认为,这个观点并不确切。

孙:你有哪些可供佐证的史料信息与论证?

朱:创办昆剧传习所的起因,大背景当然是昆剧衰亡,昆剧史上名班全福班散伙。直接起因,1920年7月穆藕初、俞振飞在天蟾舞台观看全福班、大章班、大雅班三班合演的昆剧,感受到昆剧的困境,演员"尽鸡皮鹤发之流,深慨龟年老去,法曲沧夷,将湮灭如广陵散矣"。穆藕初与俞振飞、冯超然、谢绳祖、徐凌云等发起,在1921年初成立昆剧保存社,其宗旨就是为了昆曲的传承。换句话说,昆剧保存社的发起,其实就已经孕育了此后昆剧传习所创办的初衷。上海昆剧保存社做的一件重要事情,就是与苏州曲家共同发起创办昆剧传习所。为保存昆曲唱腔,穆藕初还到苏州约请俞粟庐灌制昆曲唱片。

这可以从以下资料看出。

上海《申报》1922年1月4日报道《苏州伶工学校演剧》:"南中曲帮,近有昆曲保存社之组织","社中诸君子已在苏州倡办伶工学校,招集贫苦子弟,延名(原误作各)师课授。开拍半年,成绩已斐然可观"。这则报道明确写道:苏州昆剧传习所是由昆剧保存社(成员应包括苏州张紫东等曲家)创办的。没有看到苏州方面提出异议。《申报》作为近代中国发行时间最久、具有广泛社会影响力的报纸,其消息的可信度也是很高的。

孙:我们若从穆藕初本人以及当初参与创办的12位苏州的董事会成员的角度出发,是否也能寻觅、整合出一些相关证据和线索呢?

朱:关于创办昆剧传习所,至今所有的信息主要是一条:1921年创办时其中张紫东、贝晋眉等10人各出资100元,合为1000元,作为"开班的初步费用",董事12名。而半年后,传习所办学经费来源不济,穆藕初接办。

在此,我认为应明确两点。

一、策划与创办一个3至5年学制的昆剧学校,而且没有先例可循,没有现成模式克隆,一切新创,都需反复磋商。其中涉及招生规模、学生来源、如何招生、如何教学、聘请哪些人任教师、如何教、怎样进行课程设置、教师薪水怎样、办学地点和校舍在哪、学院伙食以及置办一应器具设备等。须知这是创办一个新的特殊的艺术学校,不是演一场昆剧,绝非短期拍板一下就成,没有一年半载的前期策划与磋商是不可能开办成功的——我们现在看到,昆剧传习所开办后一切井然有序,很成功,这应该首先源于前期的成功策划。这,我们不妨回过头看看穆藕初本人的一些相关活动,就明白了。

于是我们发现,在传习所成立之前一年,穆藕初就至少3次到苏州。第一次,1920年初赴苏州请教俞粟庐。第二次,1920年11月,赴苏州请俞粟庐录制唱片。穆藕初1921年初发起创办了昆剧保存社以后,以昆剧保存社的名义、用当时最先进的录音技术为俞粟庐灌制了昆曲唱片,使得"叶派唱口""俞家唱"得以完好保存。为了促成这件事,穆藕初当时专程赴苏州找了俞粟庐。第

---

[①] 朱栋霖,中国昆曲评弹研究院院长、苏州大学教授。
[②] 孙伊婷,中国昆曲博物馆保管与研究部主任、副研究馆员。

三次是 1921 年 7 月赴苏州之行，其间拜访了顾麟士，顾麟士当时以书画扇面相赠。这幅扇面如今由穆氏后人保存，其上落款时间为"辛酉午夏"，当为 1921 年 7 月间。值得注意的是：第一，此行 7 月即是传习所开班前夕。第二，穆藕初每次赴苏州都下榻在张紫东家的补园。穆藕初的后两次苏州之行恰是昆剧传习所紧锣密鼓策划之际，苏州曲家张紫东、贝晋眉等人绝不可能也完全没有必要将正在筹办昆剧传习所如此重要大事故意紧紧瞒住穆藕初。显然，穆藕初这两次苏州之行，就是来与苏州策划者商议创办昆剧传习所诸项事宜，包括办学方案与经费。

孙：第二点呢？

朱：二、关于 10 位董事出资开办费 1000 元，这无论如何办不成一个 3 年学制的昆剧传习所。仅凭这 1000 元，开班不消两三月就要报散。苏州主其事者张紫东、贝晋眉不仅是文化精英，也是有经验的实业家。张紫东经营盐业、电力公司、银行、布厂。他们不会不知道这区区 1000 元杯水车薪，无法办一个 3 年制的昆曲学校，这仅是第一笔投入的开办费，也是为了表示一点诚意，后期必须有巨额资金的承诺与投入。在昆剧传习所的策划、筹备工作中，与关于传习所的培养规划等相关策划同样重要的，是寻找与落实主要资金投入者。现在看到的事实，穆藕初就是昆剧传习所的主要资金投入者，而这不可能等到传习所金断粮绝时才联络接洽。对穆藕初而言，他本人作为一位经济实力雄厚的实业资本家，且在此之前又已发起创办昆曲保存社，他富有远见，极富经营头脑和管理经验，创办昆剧传习所这样的事对他而言，如果仅从单纯经营层面的角度，自然只是小事一桩，相对是比较容易的；但他本人关注的重点应在于，一则办这所学校能否将昆曲很好地传承下去，二则该如何筹谋规划运作才能让学校得到长期的可持续发展，三则自己计划出资的巨额资金究竟该如何合理地规划、分配、使用。因此，这笔巨额资助他应该并未在开班之前提前到位，而应该是在筹办、办学的过程中，他与苏州董事共同商议，经过周密的策划运筹，这笔巨额资金也自然是用在刀刃上。苏、沪两地推动此举者的前期策划结果应该是，苏州方面投入第一笔资金 1000 元承办开学，穆承诺负责后期主要资金投入。如此顺理成章，才有昆剧传习所秋季招生开学。

我认为，商议策划筹备昆剧传习所的过程就是创办，毕竟，关于昆剧传习所创办人的界定，我们不能仅仅以出资批次的时间先后来衡量。

综上所述，可以说，穆藕初确实是昆剧传习所的参与主持创办人之一，而并非接办人。并且，他的参与创办绝不是后期偶然性的被动接办，而是在前期筹办之初他早就主动参与进来了。昆剧传习所之所以能够从开办之初就一切井然有序、有条不紊，想必和穆藕初从一开始就参与主持创办、总揽全局是不可分割的。

孙：相关的亲历者、回忆人对此又有何介绍呢？

朱：首先，王传淞的回忆文章对这个问题讲得就很清楚。据他所述，1919 年，穆藕初、张紫东、俞粟庐、沈月泉、俞振飞等上海、苏州的几位曲家和名伶一同在杭州灵隐山一带"宿山"，拍曲。针对当时昆曲发展所存在的一些问题，俞振飞建议办一所昆曲学校；张紫东则提出，要办学校，必须由穆藕初先生来主持（毕竟，想要创办一个昆曲学校，需要大笔的资金，而穆藕初作为民族资本家、著名实业家、资深曲家，长期关心昆曲发展，又曾主要发起创办了昆曲保存社，那昆曲学校若由他主持创办，自然是再合适不过了）；穆藕初于是征求俞粟庐的意见，俞粟庐表示赞成和支持，沈月泉和孙咏雩也表示赞同；俞粟庐又提出需要仰仗徐凌云，遂同孙咏雩一起去找徐，徐凌云一口应允：那昆曲学校就办在我家好了。

其次，周传瑛后来也曾回忆说，商讨筹办昆剧传习所的第一次会议是在杭州西湖北高峰上的韬光庵里召开的，上海有些曲家也曾参与资助；校董有徐凌云、张紫东、贝晋眉等人，由民族资本家、上海浦东人穆藕初为主出巨资，开办了这个传习所。

我认为，王传淞、周传瑛虽然当时只是昆剧传习所的学生，也许他们年少时在校求学期间还未必很清楚这所学校的创办是谁出资的、创办人有哪些，然而，昆剧传习所当年在上海演出十数年，这些弟兄们应该会不断地聊起关于昆剧传习所创办始末的往事，而在日后数十年间昆曲"传"字辈老艺人的集体活动中，大家其实也会不断反复回忆这些事，所以他们对此应该是很清楚的，不会编造假信息。他们在 20 世纪 80 年代作出了清晰的回忆，其中王传淞更是讲述了很多相关的细节，这些都并非只是局外人的事后道听途说。因此，王传淞、周传瑛的回忆，我觉得应该是值得尊重的。

再次，俞振飞作为当时昆剧传习所创办事件的亲历者，对此也有过回忆。他说，父亲俞粟庐 1920 年初送他去上海穆藕初的纱布交易所工作并教昆曲时曾再三叮嘱：你到了上海，遇到喜爱昆曲又有经济实力的人士，请他们为创办昆剧传习所出些力；于是后来，穆藕初便参与了昆剧传习所的创办，并且他的资助成为传习所的主要经济来源。

根据以上情况，我认为，昆剧传习所是上海的穆藕

初、徐凌云等和苏州的张紫东、贝晋眉、徐镜清、孙咏雩等共同创办的。

孙：听闻您以上的种种论述，关于苏州昆剧传习所创办始末的相关史实脉络和外延，的确感觉清晰、开阔了。或许，您这些观点的阐释和剖析之于2021年昆剧传习所成立百年纪念而言，会有启迪性意义和参考性价值。再次感谢您拨冗受访。

# 一次史无前例、继往开来的昆剧汇演与研讨盛会
## ——1956年上海昆剧观摩演出大会的经验[①]

朱恒夫[②]

"文革"结束以后，昆剧这一古老的剧种再度焕发生机，上海、江苏、北京等地的昆剧院团恢复建制，许多经典剧目重现于舞台，研究昆剧的学术著作相继出版，尤其是在2001年5月18日被联合国教科文组织列入"人类口述和非物质遗产代表作"名录之后，昆剧得到了政府与社会各界的高度重视。仅中国昆剧艺术节，自2000年起到现在，就举行过7次之多。但是，这些会演活动比起1956年在上海举行的昆剧观摩演出大会，无论是演出，还是学术研讨，都达不到后者的水平，回顾和总结那次观摩演出大会的经验，对于昆剧的保护、传承与发展是大有裨益的。

### 一、南北昆剧名家荟萃的大会演

本次观摩演出大会由上海市文化局和中国剧协上海分会联合举办，时间在11月3日至28日，演出地点在长江剧场，历时25天。演出者主要是南昆的上海市戏曲学校的昆剧班师生、浙江昆苏剧团演员和中央实验歌剧院的北昆演员，演员既有昆坛名宿，也有正在习艺的新秀。

演出的剧目有《麒麟阁·三挡·倒铜旗》《宝剑记·夜奔》《天下乐·嫁妹》《牡丹亭·游园惊梦》《闹学·拾画叫画》、全本《白罗衫》《昊天塔·激良》《青冢记·出塞》《西游记·学舌·火焰山》《义侠记·打虎》《通天犀·坐山》《单刀会·刀会》《雷峰塔·降香·水斗·断桥》、全本《渔家乐》《渔家乐·卖书纳姻》《长生殿·定情·赐盒·密誓·絮阁·惊变·埋玉·闻铃·迎像哭像》《西厢记·寄柬·惠明·拷红》《虎口余生·别母乱箭·对刀步战·刺虎》《占花魁·湖楼受吐》《寿荣华·夜巡》《狮吼记·梳妆·游春·跪池》《千钟禄·搜山打车·八阳》《玉簪记·琴挑》《贾福下书》《九莲灯·火判》、全本《十五贯》《连环计·问探·小宴·梳妆掷戟》《水浒记·借茶·刘唐》《风筝误·惊丑·前亲·后亲》《金锁记·斩娥》《霄光记·功宴》《鲛绡记·写状》《惊鸿记·醉写》《绣襦记·教歌》《烂柯山·痴梦》《寻亲记·茶访·认子》《白翎记·探庄》《草庐记·花荡》《孽海记·思凡·下山》《白兔记·出猎回猎》《三国志·交令负荆》《钗钏记·相约讨钗》《八义记·评话》《安天会》《荆钗记·见娘·梅岭》《红梨记·亭会·醉皂》《鸣凤记·吃茶》《锋剑春秋·棋盘会》《跃鲤记·芦林》以及吹腔《贩马记》等。

有一些剧目如《雷峰塔·断桥》《孽海记·思凡·下山》《牡丹亭·拾画叫画》《天下乐·嫁妹》等，演出了两三次。

主要演员有俞振飞、徐凌云、韩世昌、白云生、周传瑛、王传淞、朱国梁、包传铎、周传铮、孟祥生、侯永奎、傅雪漪、华传浩、沈传芷、郑传鉴、朱传铭、张传芳、沈传锟、汪传钤、方传芸、薛传钢、周传瓴、王传蕖、侯玉山、侯炳武、马祥麟、李淑君、白玉珍、张凤翎、魏庆林、张娴、侯长志、李凤云、丛兆桓、龚祥甫、张凤云、张兆基、赵德贵、沈盘生、言慧珠、胡君芷、孔昭、刘秀华、侯新英、王卷、张世萼、朱世莲等。可以说，当时南北昆能演昆剧的名家都登台亮相了，尤其是"传"字辈艺人，几乎尽数上场。

演出分夜场和白天场。大多数剧目的演出对市民开放，少数剧目如《虎口余生》等只让专家和演员内部观摩。

因为名家荟萃，同时也暗含着"竞演"的意味，所以

---

① 本文为国家社科基金艺术学重大招标项目"新中国成立70周年戏曲史（上海卷）"（项目编号：19ZD04）的阶段性研究成果，本文作者为该项目首席专家。

② 朱恒夫，上海师范大学教授。

演出质量极高,真的为上海的昆剧迷与专家们提供了一次昆剧艺术的盛宴。戏曲研究专家赵景深教授在看了数场演出后,应《戏剧报》约请,这样介绍自己对南北昆剧名家表演艺术的观赏心得:

> 韩世昌是旦,已经是六十岁左右的老艺人了,但是,他的演出,却还是那样的富于青春的力量。特别是"六旦"即"贴旦"演得最为成功。他演《闹学》里的春香,就是"花面丫头十三四"的举止。老师要春香背书,春香就扭动着身体不肯背;趁老师不防备的时候,还抽出老师笔筒里的两根签子来玩"竹板书";老师找鞋子找得时间久了,偷脱鞋子的春香就憋笑着将鞋子掷还老师:这些动作连站在花楼上的自己是孩子的上海市戏曲学校昆剧班小演员们都看得拍手哈哈大笑。他演"拷红"里的红娘,也演得很天真。她在老夫人面前,虽然惧怕,却能大胆直言,数说老夫人赖婚的不应该;他能表现出这种侠义的行为,却仍不失为一个顽皮的小姑娘,要她跪,她就撅嘴,像挂油瓶似的,临下场时;还学老夫人的声口说"罢了"。他演"学舌"里的胖姑,与王留争吵,相骂相打,也活画出女孩的娇憨。但是,他不仅能够表演年青的女孩,他的演出实在是多方面的。他能够表演各种类型的女性:他演"刺虎"里的费贞娥,充分地表现了"两面脸",那就是当着李过的面,含笑相迎,背过脸来,立刻就是眉宇间一团杀气,满腔的怨恨,都在面部表现出来了……①

该文还评述了白云生、侯永奎、侯玉山、马祥麟、魏庆林、白玉珍、徐凌云、俞振飞、周传瑛、王传淞、沈传芷、郑传鉴、周传铮、汪传钤、王传渠、华传浩、言慧珠等人的表演艺术。其生动的描述能让半个多世纪之后的读者仿佛在剧场亲眼见到一样:

> 白云生是小生,他对于昆剧的表演艺术极肯钻研……他演"叫画"是最出色的。一个人在台上演独脚戏,能够不使人困倦,这就有很大的魅力。他表现了柳梦梅的痴情,对画说话好像对着活人说话一样。他说:"小生走到这边,她也看着小生。"他走到那边,又说:"小生走到那边,哪哪哪,她又看着小生。"他拿着画,先喊"小娘子",再喊"美人",最后喊"俺的嫡嫡亲亲的姐姐呀",有层次地逐渐从声音中表现出情感的热烈。最后还体贴地说:"这里有风,请到里面去坐。"又谦让地说:"娘子是客,自然小娘子请……啊,如此末并行,请吓,请。吓,来嚯,哈哈哈!"他是平举右臂,像拥抱着美人似的悬空地平举着画缓缓地进场的。②

## 二、真正有助于保护、传承与发展昆剧的学术研讨

该次昆剧会演活动的根本目的,用时任中国戏剧家协会主席田汉的话说,就是"使昆剧从衰落到中兴,而且要使这个四五百年的剧种能帮助新兴的剧种得到发展。要昆剧做到一个最长远的剧种,就要首先使它自己得到提高和改进"。③ 简单地说,两个任务:一是保护、传承与发展昆剧,使之焕发生机;二是用昆剧保护、传承与发展的经验带动其他剧种,以振兴整个戏曲。于是,组织者邀请戏曲专家以及音乐、电影、话剧等艺术界的艺术家来观摩演出,并和昆剧演员在会演期间一起进行研讨。

研讨会分三个组:演出组、剧本组和音乐组。演出组的召集人为俞振飞、陈鲤庭、白云生。出席者有韩世昌、华传浩、王传淞、张传芳、应云卫、马祥麟、徐苏灵、吴仞之、石挥、周玑璋、吴茵、丹尼、钱英郁、田庄、丁国岑等。其任务是:(1)评价整个昆剧与具体剧目的优秀表演艺术;(2)分析和探讨昆剧表演艺术的传统,包括研究昆剧舞台动作的语汇及昆剧程式动作的内容及含义;(3)研究什么是昆剧表演艺术的传统和怎样学习昆剧表演艺术的传统,包括如何向青年一代传授表演艺术的方法和电影、话剧演员能否在表演上形成有继承意义的程式动作。剧本组的召集人为赵景深、杨村彬、金紫光。出席者有魏金枝、周传瑛、郑传鉴、顾仲彝、傅雪漪、谭正璧、师陀、姚时晓、胡野檎、徐筱汀、苏雪安、丛兆桓、刘厚生、王元美、于伶等。其任务是:(1)分析和探讨剧目的人民性与艺术性以及对于具体剧目的评价;(2)研究昆剧文学本的改编问题;(3)向昆剧剧本学习什么和怎样学习。音乐组的召集人是沙梅、夏白、边军。出席者有陈歌辛、王云阶、水辉、徐凌云、吴南青、孟祥生、张定和、潘宏勋、黎锦晖、刘如曾、黎英海、徐惠如、朱传茗、朱国梁、沈传芷、叶仰曦、侯建亭等。其任务是:(1)研究和分析昆剧唱法及唱腔上的特点;(2)探讨昆剧音乐的格

---

① 赵景深:《空前的昆剧观摩演出》,《戏剧报》,1956年第6期。
② 赵景深:《空前的昆剧观摩演出》,《戏剧报》,1956年第6期。
③ 田汉:《有关昆剧剧本和演出的一些问题》(1956年11月14日在艺委会上的讲话),《昆剧观摩演出纪念文集》,上海文化出版社,1957年,第12页。

律,以及如何运用、发挥昆剧音乐的特点和突破其局限性;(3)寻求丰富和改革昆剧音乐的途径。除上述三组外,还设立了核心小组,核心小组的成员由3个组的召集人组成,其功能是领导与服务,对各组讨论中出现的较重大和较普遍性的问题再组织大会进行研讨。每个小组各开了7次会,所有人都参加的大组又开了3次会。

其研讨有下列3个特点。

一是各抒己见,求同存异。如对《天下乐》"嫁妹"这一出戏的关目设置,大家在谈自己的看法时,可谓畅所欲言。华传浩认为北昆所演的虽名为"钟馗嫁妹",但事实上钟馗送妹至杜平家以后,即拱手而去,实未"嫁妹",情节和出目不符。他介绍了南昆的演法:钟馗嫁妹给杜平后,亲眼见了二人拜堂结亲的场面,钟馗因为了却了自己的心事,极度欢乐,于是和众鬼卒载歌载舞,欣然而去,这样的结尾似较北昆热闹。白云生并不认同华传浩的看法,认为北昆结尾是合乎生活常情的,他表示:就一般而言,钟馗送妹后,事情已完,至于以后结亲,是杜平的事,而一般也不会当天就草率结亲;再说,按照剧本中的唱词,钟馗本意欲在当天使妹子完成婚事,但妹妹表示了"仓促里苟合恐难遵命"的意见,显然,当天结亲也是势所不能;至于钟馗的欢乐之情,北昆演出已经在前面表示过,结尾就毋须重复了。白云生没有能够说服大家,徐凌云、应云卫还是认同南昆的演法,理由是南昆在结尾上的处理显得有力,在钟馗送妹后,是否当天就结亲,可不必计较,但若能用歌舞形式加强表达钟馗了却心事后的喜悦心情,还是很有必要的。电影导演石挥在讨论时,从电影艺术的角度提出了这样的设想:这出戏若按电影手法处理,最后钟馗还可略施小技变出嫁妆,然后见证二人结亲,这样,在气氛上会更热闹一些;在钟馗兄妹相见一场,时间可以放长,于二人互诉衷肠中表明钟馗不幸的遭遇,从而引起观众更大的共鸣。①

二是指出问题,提出建议。参加研讨者,无论是演员,还是专家,都本着对昆剧事业高度负责的精神,不管是对于哪一位演员演出的剧目,决不会无原则地吹捧,也不会意气用事地进行批评,而是实事求是地"就事论事"。对于本次上演的全本《白罗衫》,多数人认为演出本有问题。金紫光说,过去河北梆子演出时,"夜审奶公"一场,观众都感动得落泪,而现在的演出本中,对于奶公多年不讲出徐继祖的来历、被审以后却又突然转变的原因,都没有交代清楚。奶公是一个关键性人物,情节的开展,都与他有关,现在的剧本对他不重视是不对的,他应该是主角。②再如,对于有些演员误解唱词的表现,专家们也恳切地指了出来。吴仞之说:《游园》中的杜丽娘唱"良辰美景奈何天",原是表示伤感之意,但演员却因为这句话里有个"天"字,唱时,手就朝天上指,自己不理解这句唱词也就罢了,还引导观众误解。陈鲤庭认为《长生殿》里扮演杨贵妃的演员在唱到"娇怯怯柳腰难扶起"时以手扶腰显示出病态,实际上也是对词意不够理解的表现。③

更为可贵的是,研讨者还提出了许多提升剧目质量的真知灼见,如对《宝剑记》"夜奔"一场,白云生说:"夜奔"这出戏需要演员从头到尾不停歇地表演,京剧演这出戏时,穿插了徐宁追赶林冲,以及最后梁山派遣杜迁、宋万迎接林冲等情节,无非是为了给演员以休息的机会,再就是在最后来一场大开打,以示火爆热闹。若按情理,是不通的。因为林冲原是偷逃出来的,如果被徐宁追上了,那就休想逃走。而且林冲投奔梁山也并不是事先有所联系,梁山根本不会知道林冲要来投奔,所以,派遣杜迁、宋万中途迎接,毫无根据。这个情节也不符合《水浒》的内容。因此他建议以后不要按京剧的本子来演。④对于戏中删掉伽蓝神托梦的情节,他认为是可以的,但缺乏补充,当中空了一大段,前后也不连贯。为此,他认为在这个空白上可以加添4句诗,配以低沉的音乐,此时林冲缓慢醒来,然后意识到自己的危险处境,感到还是趁早逃脱的好,这样再连接以后的迈步、飞腿或连三腿等动作,前后就可以衔接起来了。⑤

三是取长补短,相互学习。专家和演员之间,戏曲界人士和音乐、话剧、电影界人士之间,因各有所长,在一起交流,自然能扩展知识面,并相互得到启发。而受益最多的还是昆剧演员们,南昆和北昆,在演出艺术上都会有所增益。尤其是年轻的或演艺水平尚有提升空间的演员,参会时如同在课堂上听老师们授课。如俞振飞便毫无保留地介绍了自己的演唱技巧:

---

① 中国戏剧家协会上海分会:《演出组座谈会记录摘要》,《昆剧观摩演出纪念文集》,上海文化出版社,1957年,第73—74页。
② 中国戏剧家协会上海分会:《演出组座谈会记录摘要》,《昆剧观摩演出纪念文集》,上海文化出版社,1957年,第64页。
③ 中国戏剧家协会上海分会:《演出组座谈会记录摘要》,《昆剧观摩演出纪念文集》,上海文化出版社,1957年,第72—73页。
④ 白云生:《谈林冲夜奔》(在昆剧观摩演出艺委会上的发言),《昆剧观摩演出纪念文集》,上海文化出版社,1957年,第33页。
⑤ 白云生:《谈林冲夜奔》(在昆剧观摩演出艺委会上的发言),《昆剧观摩演出纪念文集》,上海文化出版社,1957年,第33—34页。

一样的工尺,然而唱法就有很大讲究。以"琴挑"为例,小生上场第一句唱"月明云淡露华浓",假如要讲究唱法,就必须要分出抑扬顿挫。如"淡"字有五个音节,每个音节又都不同:第一个音要出音重,第二个音是虚音,第三个音从上而下,末后的音又须交代清楚,以表示这个字完了。又如"露"字第一音也是重音。"华"字中间有透气,这个腔要唱得跌宕生姿。"浓"在尾音上有个"擞头",有了"擞头"可以增加腔调的生动灵活。"擞头"是很难唱的,唱时不能带杂音。……南曲字少腔多,北曲是腔少字多。如"琴挑"里陈妙常唱"朝元歌"一曲,内有"长情短情那管人离恨"一句,这一句有九个字,唱起来需要三十二个拍子,仅在"恨"字下面就有三个拍子,叫"宕三眼"。"宕三眼"必须唱出"橄榄音"(即两头尖)。这样唱,韵味才出得来。①

(演员)要对人物性格、内心做深入的体会。如"太白醉酒",这出戏在昆剧里很难演,所以难,就在于对醉态的表演上。这出戏的醉态和其他所有的醉态都不同,演时首先要掌握李太白的身份。李是个有骨气的诗人,虽然在酒醉之中,但仍要把他的正气傲骨演出来。一上场要表示宿酒未醒的神气,但并不是酩酊大醉,到唐明皇赐酒以后,他才愈饮愈醉。这些过程的表演,主要是从眼皮、腿弯、肌肉方面加以控制,要表现眼皮越来越沉,腿弯越来越软,这样才能表达出越来越醉的神态。当然,这些动作的运用,如缺乏基本动作的基础,就很难做到美观了。②

相信许多演员在听了俞老的"传经"之后,会有醍醐灌顶之感。

持续二十多天的演出与观摩,以及其间所开的24次大小研讨会,并没有让参与者心烦,之所以能如此,是因为具备了3个前提条件。一是所有参与者的目标一致,都希望昆剧得以保护、传承与发展,进而带动整个戏曲的振兴,而不掺杂任何个人的名利欲望。二是无论是领导或昆坛名宿、著名专家,还是普通演员、一般管理人员,大家都能以平等的态度进行讨论,即使是像当时的文化部副部长郑振铎、中国剧协主席田汉这样的人讲话,也没有半点官腔,完全是懂戏之人介绍自己对昆剧艺术如何发展的看法而已。三是昆剧演员具有较高的艺术修养,能和专家进行对话。如王传淞就如何创造典型人物的问题发表了这样的看法:要创造典型艺术形象,须以生活现实作基础,但生活真实不等于艺术真实,因此在汲取生活素材后,还必须进行艺术加工。譬如创造一个坏人,不仅是摘取一个坏人的特征,还应多摘取各种坏人的特征,然后把这些特征融合起来,概括起来,这样你所创造的人物,才可以通过个别再现一般。③ 这样的文艺理论水平,和专家们交流起来,自然不会出现"鸡同鸭讲"的情况。

(原载《四川戏剧》2020年第5期)

## 昆曲源流及其变革(存目)

俞振飞

[原载于《曲学》(年刊)2020年刊]

## 吴新雷:我和昆曲有故事

徐有富

吴新雷在86岁高龄时又出了一本书《我和昆曲有故事》(江苏凤凰文艺出版社,2019),还送给我一册。我对昆曲一窍不通,但是读来却津津有味。

吴新雷1933年出生于江苏省江阴县,从小就喜欢看草台班子唱戏,自谓"锣鼓响,脚板痒",他还无师自通地学会了吹拉弹唱。1956年秋冬之际,他师从南京大学陈

---

① 俞振飞:《谈昆曲的唱念做》,《昆剧观摩演出纪念文集》,上海文化出版社,1957年,第19页。
② 俞振飞:《谈昆曲的唱念做》,《昆剧观摩演出纪念文集》,上海文化出版社,1957年,第21页。
③ 中国戏剧家协会上海分会:《演出组座谈会记录摘要》,《昆剧观摩演出纪念文集》,上海文化出版社,1957年,第75页。

中凡教授,攻读4年制副博士研究生。入学第一天,陈教授就对他说:"今年在北京,满城争说《十五贯》,一出戏救活了昆剧。这种局面应该在大学的讲坛上反映出来。我们南大在这方面是有优良传统的我已经和系领导商量决定,你的专业方向是中国戏曲史,重点是昆曲。"吴新雷可以说是我国该专业方向的第一位研究生。

陈中凡指导戏剧史专业研究生,继承了吴梅理论与实践相结合的传统,他要求吴新雷首先从看戏、唱戏入手,还专门为吴新雷请来了曾师从吴梅的老曲师邹铠先生,花了两年时间专门教吴新雷昆曲,举凡生、旦、净、末、丑的南曲和北曲都学了。他还让吴新雷到江苏省戏曲学校昆曲班,跟宋选之先生学习《琴挑》的舞台身段。通过学习,吴新雷的昆曲演唱水平达到了能够粉墨登场的程度。在南京大学中文系每年的迎新晚会上,吴新雷吹笛子、昆曲清唱,都是保留节目。

吴新雷看戏、唱戏到了痴迷的程度,曾自称"江南曲痴子",还专门请刻印名家钱君匋刻了一方印。1988年,在苏州举行的中秋虎丘曲会,有吴新雷的演出,歌台设在千人石上。他原想在中秋月下唱《玉簪记·琴挑》中的《懒画眉》,但主事人考虑到晚上公园要关门,把他安排在骄阳当空的中午12点半唱起了"月明云淡露华浓",一时间被曲友们传为笑谈。那天曲终人散,他心犹未甘,为了完成在月下唱曲的梦想,一个人迟迟不归,转悠到了傍晚6点半,他又回到千人石歌台。后来,他在书中描述道:"只见月上柳梢,月魄生光。于是,我便唱起了'月明云淡露华浓'的曲子,正是'一曲清歌才入调,千人石上夜无声',我终于圆了在虎丘中秋月下唱曲的美梦。"

吴新雷善唱昆曲为他以曲交友创造了条件。1960年,吴新雷时年27岁,应中华书局邀请到北京查考戏曲资料。他先后拜访了古代文学与古典文献研究的名家:俞平伯、傅惜华、周贻白、孙楷第、谢国桢、赵万里、吴晓铃等。有人告诉他,文化部访书专员路工家藏有昆曲新资料,但详情不知。吴新雷预先做了功课,了解到路工爱好昆曲,便以昆曲作为"敲门砖"敲开了路工家的门。吴新雷在书中介绍了当时的情况:"他问我是做什么的,我答称是研究昆曲的,他就让我进了家门。接着他又考问我能不能唱,我当即唱了《琴挑》和《游园》里面一生一旦两支曲子。他大为兴奋地说:'想不到新中国成立后的大学里,还有你这样的小伙能接续昆曲的香火!'我告诉他是陈中凡先生试图在南大恢复吴梅曲学的传统,所以让我学习唱曲。这一来竟引发了他极大的热情,他脱口而出地说:'我告诉你,我发现了昆曲的新材料,别人来是不拿的,既然你有志于拾薪传火,我认你是个昆曲的知音,我独独给你看。'说着说着,他就把我带进了他的书房,只见一只大木箱,里面尽是孤本秘籍,有古本《水浒传》,有珍本《缀白裘》,等等。他从书堆里摸出一部清初抄本《真迹日录》,郑重其事地翻到一处给我看,并继续考验我说:'你看看里面有没有什么名堂?'"吴新雷看到里面抄录了明人魏良辅的《南词引正》。他接着写道:"当我读到其中有昆山腔起源于元朝末年的记载时,欢欣鼓舞,拍案叫绝!因为过去的戏曲史都讲昆腔是明代嘉靖年间魏良辅创始的,而魏良辅在自己的著作中却说起始于元末昆山人顾坚和顾阿瑛,足足把昆腔的历史上推了200多年。为此,我诚挚地建议路先生及早把《南词引正》公之于世,为昆曲历史的研究揭开新的一页。想不到路先生反而称赞我是个'识货者',表示要提携我这个研究昆曲的新人,乐意把这份珍贵的材料送给我。他叫我坐在他的书桌旁,当场让我把《真迹日录》中《南词引正》的文本过录下来,叫我去发表。"但是,吴新雷没有自己公布这条新材料,而是请钱南扬先生署名在《戏剧报》1961年6—7期合刊上发表了《〈南词引正〉校注》的文章,而且目录用黑体字,突出其重要性。

戏曲是综合艺术,学唱昆曲,不仅有利于以曲交友,更有助于学术研究。吴新雷深有体会地说:"昆曲课引我进入了戏曲研究之门,不仅突破了宫调曲牌的音律难关,而且唱曲就等于背熟了各种戏曲作品。"这对吴新雷写有关昆曲音乐方面的论文帮助尤大。1961年,吴新雷赴沪探亲,拜访了上海昆曲研习社社长、复旦大学中文系教授赵景深,受到热情接待,并加入了上海昆曲研习社。当年2月,他还拿着陈中凡的介绍信,拜访了上海市戏曲学校俞振飞校长,向他请教了唱曲的要领和小生练嗓的秘诀,并获赠签名本《粟庐曲谱》,从而引发了吴新雷研究"俞派唱法"的兴趣。1962年暑假,吴新雷再次拜访赵景深,拿出了《论昆曲艺术中的"俞派唱法"》初稿呈教,赵先生看后大为称赞,竟给全体昆曲研习社社员发出通知,定于8月15日举行报告会,由赵先生主持,吴新雷主讲。《新民晚报》在9月20日第二版《上海昆曲研习社开展研究工作》一文中作了如下报道:"社员吴新雷研究俞派唱腔后,对于俞粟庐、俞振飞父子的唱腔艺术,作了较全面的估价和分析。昆曲青年演员岳美缇、蔡正仁等都来听了这个研究报告。"

2014年8月13日晚上,吴新雷接到昆曲青春版《牡丹亭》的音乐总监周友良乐师电话,说他要将青春版《牡丹亭》演唱和伴奏的全部乐谱编集成书出版,因为出版时间紧迫,期盼吴新雷在10天之内写出乐理方面的评

介论文,并希望帮他想个书名。吴新雷当即在电话中建议他,可以取名为"昆曲青春版《牡丹亭》音乐全谱"。后来,此书在苏州大学出版社付印时,定名为"青春版《牡丹亭》全谱",该书卷首印着吴新雷那篇从听觉效应论说青春版《牡丹亭》音乐美的论文。

吴新雷不仅是当代昆曲发展史的见证人,而且也是一位极其重要的参与者。他在《我和昆曲有故事》"题序"中说:"我把这些亲身经历的昆坛追梦的往事写下来,既可作为有趣可读的谈资,又带有一定的学术性,可为昆曲发展史留存史料。"他还说:"我之治学,崇尚考据,虽是回忆往事,决不能信口开河,于是翻箱倒箧,查证手记资料,对于昆坛往事,务必做到确考时地,言之有据。"

吴新雷治学注重实地考察,他在书中写道:"我深入民间,通过实地考察,进行了广泛的调查研究,收集了一批活材料和新资讯。如到霸州五十里外的农村访见了王庄子农民业余昆曲剧团的男主角,到兰溪黄龙洞93号访见了童心昆婺剧团的女主角童心。又考察了上海七宝镇创建于嘉庆年间的昆曲庙台,考察了扬州老郎堂所在地苏唱街,考察了宁波老郎庙所在地效实巷和甬昆演出场所城隍庙戏台和秦氏支祠戏台,到武义陶村考察了昆曲唱班儒琴堂和民生乐社旧址延福寺。根据调查所得的真实记录,掌握了第一手资料。"

(原载《中国社会科学报》2020年7月22日)

## 郑振铎揭《琵琶记》之谜(存目)

徐宏图

(原载《温州晚报》2020年6月29日)

## "雁山明月虎丘云"
## ——明苏州虎丘中秋曲会在温州雁荡山的重现

徐宏图

说到昆曲"曲会",首先不得不提及明代苏州八月半的"虎丘中秋曲会"。据袁宏道《虎丘记》及张岱《虎丘中秋夜》记载,每年这一天,苏州人倾城而出,四方曲家纷至沓来,齐集虎丘山千人石上,聆听雅曲仙音。其时明月悬空,登高望之,如雁落平沙,霞铺江上。歌台丝管繁兴,洞箫迭奏,席席征歌,人人献技,逐渐将曲会推向高潮。绵延六百年,至今未断。谈及虎丘,令人神往。

无独有偶,明代温州雁荡山也有与虎丘相似的"梅雨岩曲会",亦通宵达旦,唯规模较小。关于这次曲会的始末,明温州人王光美、何白(何无咎)各写有《梅雨岩记》以记之。王记如下:

万历丙戌冬,勾吴朱在明、张邦粹为雁山游,予偕何无咎从。乐成梁进父雅爱客,为东道主以导行……进父命酒,露酌候月。须臾,月吐千峰,辉映万壑。在明倡为吴歈,无咎起舞,和者数人,声嘘入霄汉,渺与天籁会,空谷应响。觉四山秀色,时来袭人衣裾。饮且达曙,不复闻山中莲花漏矣。

从上文可知,这次曲会的时间,是明万历十四年(1586)冬,发起人并作东道主的是乐清名流梁进父,曲会的地点是雁荡山西外谷的梅雨岩,缘起是为欢迎苏州的诗人兼曲家朱在明、张邦粹等来雁荡山梅雨岩游览。

梅雨岩,位于雁山西外谷,风景壮观,何白《梅雨岩记》称其"两石插云对峙,飞瀑自厓颠垂下,半壁一石特坟起,瀑势舂激,溅射乱注,霏霏若烟雨"。施元孚《入梅雨岩记》称"西外谷景,梅雨岩称最"。此刻,正值明月当空、夜深人静之时,梁进父宣布曲会开始,他命酒,举杯,露酌候月。须臾,月吐千峰,辉映万壑。朱在明用"吴侬软语"的昆山水磨调唱起了昆曲,和者有何白、王光美、梁进父等众人。何白还配合曲意翩翩起舞,其他人则接着演唱,个个歌喉清宛,声遏行云,高入霄汉,渺与天籁会,空谷应响。且饮且唱,只觉得四山秀色,时来袭人衣裾,通宵达曙而不知。会后,何白赋七绝《送朱生还吴,朱以善讴称》以记之曰:

此地逢君又别君,
雁山明月虎丘云。
尚余一掬西州泪,
欲和吴趋不忍闻。

诗中的"虎丘"当指苏州"虎丘中秋曲会","吴趋"与上文的"吴歈",均指昆山腔,即昆曲。"朱生"指朱在明,曲家兼诗人,明代勾吴(苏州)人,官至鸿胪,是一位擅歌善舞者,尤好昆曲。何白与他交谊甚深,其所作《忆朱在明》诗云:"艳情侠骨俱消歇,脉脉烟波与恨看。"何白(1562—1642),即何无咎,乐清金溪村人,又称丹邱生,著名诗人,著有《汲古堂集》《汲古堂续集》。同时也是一位昆曲爱好者,他曾在苏州寓居多时,写下不少观看苏昆演出的诗篇,如《乙末除夕》:"灯前艳曲度吴趋,天涯风俗传荆楚。"又《歌姬瑞云索赠》:"秦娘家住古金间,一曲前溪丰曲房。"《泊舟兰阴》:"阮咸清和紫玉笛,吴歈轻按红牙拍。"《寄朱在明四首》:"为问高堂三妇艳,可能挟瑟奏吴趋。"不一而足。他擅唱又善舞,故成了这次曲会的主力之一。

"梅雨岩曲会"的诞生并非偶然,而是苏昆传入温州并逐渐兴起的必然结果:一是众多的昆曲名家如梁辰鱼、屠隆、王世贞、汪道昆、汤显祖、潘之恒、龙膺等来温州游览或为官。梁辰鱼之父梁介,明嘉靖年间曾任平阳县训导直至去世,《昆新两县续修合志》卷三十载:"梁辰鱼,字伯龙,泉州同知纳曾孙。父介,字石重,平阳训导,以文行显。"梁辰鱼曾一度生活在这里,作有《昼卧平阳城南雅山寺》诗:"青林长日掩云扉,梦入蓬山觉后非。起坐小窗风日暖,一庭春絮鹂鸪飞。"又作《过永嘉谢公梦草堂有情从弟懋先》云:"小弟风流似惠连,别时多病半秋眠。梦回莫道空相忆,春草池塘记忆昔年。"后来又遍游包括温州在内的浙江各地,与温州的文人多有交往,留下不少诗文,其中与置有"家乐"的王叔杲交往颇深,一次,王叔杲在衢斋设宴请友人赏菊,梁辰鱼被邀,赏毕,作诗赟曰:"幕府开三径,霜台列万丛……愿施甘谷水,普济惠疲癃。"此外尚有王世贞、汪道昆、汤显祖、潘之恒、龙膺等,对温州昆曲的发展曾产生深远影响。二是苏州昆伶来温州献艺,这可从何白《秋日刘长孙同诸君子集江心寺》的诗序中有"吴姬及歌儿行酒,分得歌字"得知,诗云:

十年屈指几经过,如此江山奈老何。
霞气射潮相激滟,绛纹迎晚斗嵯峨。
直须呼酒邀明月,不用临风恨游波。
白发青衫肠欲断,龟年檀板秦娘歌。

苏州昆伶来温州献艺,直至清代未断,据清程岱荈《野语》载,清道光年间苏昆名丑"花面僧"曾来温州演出昆曲《千里驹》等。

总之,温州雁荡山"梅雨岩曲会",与苏州"虎丘中秋曲会"交相辉映,温州是南戏的发源地,苏州是昆曲的故里,而昆曲的声腔"昆山腔"又是南戏的四大声腔之一,可见它们之间是密不可分、彼此呼应的,曲会反映了两地昆曲的盛况。

(原载于《温州日报》2021 年 5 月 23 日)

# 中国昆曲 2020 年度纪事

# 中国昆曲2020年度纪事[①]

王敏玲 整编

## 1月

1月1日 江苏省演艺集团昆剧院参加集团新年演出季,"春风上巳天"《世说新语》系列折子戏在江南剧院演出。

1月2日—3日 北方昆曲剧院在北京天桥剧场完成两场年度原创大戏《清明上河图》的演出。同月,分别在国家大剧院、北京评剧院、长安大戏院等演出经典剧目《牡丹亭》。

1月5日 湖南省昆剧团演员雷玲携青年演员胡艳婷、王艳红参加在挪威奥斯陆音乐厅举办的"文化中国·中挪同春2020挪威华人春节联欢晚会",献演《牡丹亭·游园》。

1月8日晚 "潇湘雅韵 梨园报春"2020湖南戏曲春晚在湖南戏曲演出中心举行,湖南省昆剧团青年演员曹惊霞、蔡路军、王峰、龙健、刘志雄演出了武戏荟萃《春如意 彩满堂》。

1月19日晚 "春润福城"2020年郴州市新春团拜联欢晚会在郴州广电演播大厅精彩上演。湖南省昆剧团演员罗艳、雷玲受邀参加演出,演出戏歌《林邑名家唱新春》。

1月24日 上海昆剧团首次登上央视春晚舞台演出戏曲《璀璨梨园》,携上海京剧院冯蕴表演昆曲《扈家庄》选段。

1月24日 江苏省苏州昆剧院重点艺术创作剧目《占花魁》在江苏省苏州昆剧院剧场首演,并参加第三届江苏省紫金京昆艺术群英会,荣获京昆艺术紫金奖优秀剧目奖。

## 2月

2月5日 浙江京昆艺术中心(昆剧团)昆剧《浣纱记·春秋吴越》在杭州完成首演。

2月5日 永嘉昆剧团在剧团微信公众号发布自创昆歌《大德吟》,致敬抗疫英雄。

## 3月

3月7日 江苏省演艺集团昆剧院老、中、青三代演员共同录制昆曲MV《眷江城》,用昆曲的形式讴歌全社会抗击疫情的感人画面。

3月8日 上海昆剧团在上海昆剧团官方抖音号、上观新闻App和西瓜视频等3个新媒体平台开展"艺起前行·云上昆聚"上海昆剧团三八节特别直播。

3月18日 浙江京昆艺术中心(昆剧团)昆曲版《防控疫情顺口溜》在YouTube正式上线,目前除中文版本外,还有英语、法语、意大利语、德语、日语、韩语等6国语言版本在海外上线。

3月20日 "艺起前行·演艺大世界云剧场"——云上昆聚节目在上昆官方抖音号、西瓜视频平台上线。

3月28日 永嘉昆剧团完成国家文化和旅游部2019年度"中华优秀传统艺术传承发展计划"戏曲专项扶持项目中折子戏《春灯谜·灯谜》和《玉搔头·缔盟》的录制工作。

## 4月

4月26日 江苏省苏州昆剧院在剧场首演夜经济版昆剧《十五贯》。

## 5月

5月1日 江苏省演艺集团昆剧院周庄古戏台驻演开始启动。

5月5日 永嘉昆剧团在线上直播创排的现代昆曲《疫中情》。

5月16日 上海昆剧团举行"我们在一起"——518昆曲非遗纪念日演出,联合浙昆、苏昆等长三角院团和武汉兰韵昆曲社,展示了《叫画》《望乡》等经典片段。

5月22日 浙江京昆艺术中心(昆剧团)在浙大一院举行"美在天使 爱在人间"浙昆慰问浙大一院专场演出。

---

[①] 本纪事资料源于各昆剧院团提供的该院团年度大事记初稿,谨此说明,并致谢。

## 6月

6月12日　北方昆曲剧院与中国昆剧古琴研究会、中国艺术研究院合作举办了"良辰美景·2020年非遗演出季"纪念演出活动。

6月13日　永嘉昆剧团携《牡丹亭·惊梦》参加浙江省非遗办组织的2020年"文化和自然遗产日"非遗宣传活动。

6月18日—21日晚　上海昆剧团在上海东方艺术中心演出《临川四梦》；18日晚上演《邯郸记》。6月19日晚上演《紫钗记》，20日晚上演《南柯梦记》，21日晚上演《牡丹亭》。

## 7月

7月10日　江苏省苏州昆剧院首演夜经济版实景版《玉簪记》。

7月11日　永嘉昆剧团实景版《牡丹亭·惊梦·游园》在岩头丽水街首演。

7月31日　北方昆曲剧院戏曲元素话剧——《逆行者》进行首场演出，并在线直播。

7月31日　上海昆剧团的《拜月亭记》在太仓大剧院成功试演。

## 8月

8月7日—9日，8月19日—21日　北方昆曲剧院在长安大戏院公演，并在"东方大剧院"直播观其复版《望江亭中秋切鲙》《西厢记》、青春荟萃版《牡丹亭》（上下）；实验昆曲《反求诸己》、小剧场昆曲《流光歌阕》，经典剧目《白兔记·咬脐郎》。

8月11日　永嘉昆剧团应邀参加"第二届吉林非遗节"活动，展演昆剧经典剧目《牡丹亭·游园惊梦》。

8月17日　江苏省演艺集团昆剧院《世说新语》系列折子戏在哔哩哔哩网站首发。

8月22日—23日晚　上海昆剧团参加上海戏曲艺术中心在上海大剧院举办的"不负韶华——2020年上海戏曲院团夏季集训展演暨'戏·聚经典'演出季"。22日"不负韶华·经典剧目传承汇演"上演《拜月记·踏伞》《沁园春·雪》《玉簪记·秋江》等；23日"不负韶华·京昆专场"上演《扈家庄》《乔醋》及京昆合演《雁荡山》。

8月24日—25日　上海昆剧团在周信芳艺术空间完成了昆剧《雷峰塔·水斗》的中国戏曲像音像工程录像任务。

8月27日—28日　北方昆曲剧院在梅兰芳大剧院举办"以艺抗疫——北方昆曲剧院经典剧目展演"，上演戏曲元素话剧《逆行者》、小剧场昆曲《牧羊记·望乡》《屠岸贾》，并在线上线下同步公演。

8月28日　江苏省演艺集团昆剧院第二届"黄孝慈戏剧奖"决赛在江南剧院举行，青年演员杨阳和小昆班学员赵逸曦分获演员组、新苗组榜首。

8月29日—30日　上海昆剧团夏季集训京昆互演在周信芳戏剧空间上演。29日，献演《太白醉写》；30日，献演《海舟过关》《贵妃醉酒》《徐策跑城》。

8月30日、31日　江苏省演艺集团昆剧院在江南剧院演出《玉簪记》和经典折子戏。

## 9月

9月5日　浙江京昆艺术中心（昆剧团）"浙江省舞台艺术创作重点题材扶持项目"《意象良渚·宛在水中央》在杭州剧院完成试演。

9月9日—11日　北方昆曲剧院在全国地方戏演出中心举办"以艺抗疫——北方昆曲剧院经典剧目展演"，上演新创剧目《望江亭中秋切鲙》《流光歌阕》《反求诸己》。

9月11日晚　上海昆剧团精华版《长生殿》上演于东方艺术中心。

9月12日　江苏省演艺集团昆剧院参加第八届武汉"戏码头"中华戏曲艺术节开幕式，石小梅、孔爱萍、施夏明等老、中、青三代演员在《献礼英雄城·戏曲名家演唱会》上演出昆曲《眷江城·九转货郎儿》。

9月16日　湖南省昆剧团赴杭州参加浙江昆剧团传承演出季演出，与浙江昆剧团联袂演出昆曲大戏《牡丹亭》，演员雷玲、张璐妍、王荔梅、陆虹凯演出《牡丹亭·离魂》一折。

9月16日—21日　浙江京昆艺术中心（昆剧团）分别在杭州剧院和胜利剧院举行"五代同堂"三地联动共演《十五贯》，全国八大昆剧院团共演《牡丹亭》，"新松计划"2场个人昆剧艺术专场系列演出活动。

9月18日　北方昆曲剧院参加"2020年文化和自然遗产日"活动，演出《牡丹亭·游园》一折。同日至24日，在长安大戏院驻场演出1周，上演《西厢记》《玉簪记》《奇双会》《墙头马上》《寻亲记》《焚香记》《狮吼记》等7出优秀剧目，同时进行网上直播。

9月30日晚　永嘉昆剧团新编剧目《红拂记》参加"2020浙江省传统戏曲演出季（温州站）"活动，演出同步在微信平台进行现场直播。

## 10月

10月1日—4日 "十一"期间,国家京剧院特邀北方昆曲剧院参加"致祖国——京剧名家经典剧目展演"活动,北方昆曲剧院在梅兰芳大剧院演出大型经典剧目《牡丹亭》。

10月7日 江苏省演艺集团昆剧院参加"2020紫金文化艺术节"新创舞台剧目会演,抗疫题材昆剧《眷江城》在江苏大剧院首次亮相。

10月11日 江苏省演艺集团昆剧院参加"2020梅兰芳艺术节",赴泰州演出《梅兰芳·当年梅郎》,本场演出也是2020年度江苏艺术基金理事会资助项目《梅兰芳·当年梅郎》巡演活动中的首站演出。

10月18日 永嘉昆剧团俞言版《牡丹亭》开展全国巡演活动,分别前往江西、福建、广东等省市巡演,截至11月4日共计演出12场。

10月19日、20日 江苏省苏州昆剧院在苏州文化艺术中心参加"2020紫金文化艺术节优秀剧目展演暨江苏艺术基金巡演",演出《梅兰芳·当年梅郎》。

10月24日、25日 江苏省演艺集团昆剧院昆剧《眷江城》作为中国上海国际艺术节——"艺起前行"优秀新创舞台作品展演剧目,在上戏实验剧院连演两场。

10月29日 永嘉昆剧团俞言版《牡丹亭》亮相广州大剧院,永嘉昆剧团青年演员与著名昆剧表演艺术家蔡正仁、梁谷音两位老师同台演出。

## 11月

11月3日 北方昆曲剧院携原创剧目《拜月亭》参加在南京举办的第三届紫金京昆艺术群英会展演,于紫金大戏院上演《拜月亭》。

11月4日、5日 北方昆曲剧院观其复版《怜香伴》在南京大华大戏院演出。

11月4日—8日 上海昆剧团赴澳门地区参加第一届"粤港澳大湾区中国戏曲文化节",5日晚在澳门威尼斯人剧场演出《刀会》,7日晚在澳门威尼斯人剧场演出《牡丹亭》。

11月5日 江苏省优秀青年京昆演员"紫金·新人奖"决赛在江南剧院举办,江苏省演艺集团昆剧院演员钱伟、杨阳获奖。

11月5日 湖南省昆剧团赴南雄演出《牡丹亭》。

11月8日 江苏省演艺集团昆剧院《临川四梦汤显祖》作为第三届紫金京昆艺术群英会实验剧场板块的首个剧目在江南剧院上演。

11月10日 江苏省演艺集团昆剧院【昆遇】兰苑艺事七"一壶昆韵"——张正中昆曲紫砂艺术公益展在昆剧院举办。

11月11日 北方昆曲剧院观其复版《怜香伴》参加第七届当代小剧场戏曲艺术节,在繁星戏剧村演出。

11月11日 浙江京昆艺术中心(昆剧团)经典传承大戏《风筝误》在南京紫金大戏院隆重上演。

11月15日—16日 上海昆剧团赴南京参加第三届紫金京昆艺术群英会,15日晚在南京江南剧院演出《椅子》,16日晚在南京紫金大戏院演出《玉簪记》。

11月16日 湖南省昆剧团演员雷玲在湖南省戏曲演出中心参加湘赣精品剧目展演,演出昆曲经典折子戏《寻梦》。

11月17日、18日 北方昆曲剧院原创昆剧《荣宝斋》参加"一城三带舞台艺术作品展演"活动,在梅兰芳大剧院上演。

11月18日—19日晚 上海昆剧团赴北京东苑戏楼演出两场《夫的人》。

11月21日—22日 上海昆剧团在保利城市剧院演出,21日晚演出《墙头马上》,22日晚演出《牡丹亭》。

11月22日、25日 江苏省演艺集团昆剧院《世说新语》之"谢公故事"、《浮生六记》在紫金大戏院演出。

11月24日 江苏省演艺集团昆剧院年度重点艺术创作剧目《占花魁》完成首演,并参加第三届江苏省紫金京昆艺术群英会,荣获京昆艺术紫金奖优秀剧目奖。

11月26日 北方昆曲剧院于全国地方戏演出中心(中国评剧院)首演新排复排剧目《红娘》。11月30日,江苏省演艺集团昆剧院《梅兰芳·当年梅郎》在江苏大剧院参加第三届紫金京昆艺术群英会闭幕式演出。

## 12月

12月2日、3日 在"韵·北京——2020北京市属院团优秀剧目年度展演季"中,北方昆曲剧院携文华奖剧目《红楼梦》在天桥艺术中心亮相,

12月4日 北方昆曲剧院"荣庆学堂"项目北方昆曲传统折子戏《赠剑》《离魂》《洗浮山》在国图艺术中心演出。

12月5日—6日晚 上海昆剧团在南京大华大戏院演出《伤逝》两场。

12月6日 江苏省演艺集团昆剧院演员杨阳、周鑫参加江苏省舞台艺术优秀青年人才展演。

12月7日晚 上海昆剧团赴南宁参加首届中国—东盟文化艺术周戏剧展演暨2020年第八届中国-东盟

（南宁）戏剧周优秀剧目展演活动，在南宁人民会堂演出《牡丹亭》，并获朱槿花奖优秀剧目奖，主演袁佳、倪徐浩获朱槿花奖优秀演员奖。

12月11日　北方昆曲剧院《牡丹亭》一剧受邀参加"相约台湖 艺术有你——北京市属文艺院团优秀剧目展演"。

12月12日　上海昆剧团昆山巴城影剧院演出折子戏《扈家庄》《酒楼》。

12月12日—13日晚　上海昆剧团参加2020年中国小剧场戏曲展演，在长江剧场黑匣子首演《草桥惊梦》两场。

12月14日　浙江京昆艺术中心（昆剧团）携《牡丹亭·游园惊梦》参加在南宁举办的首届"中国—东盟文化艺术周"。

12月15日　江苏省演艺集团昆剧院《319·回首紫禁城》在上海长江剧场参加中国小剧场戏曲展演。

12月16日晚　上海昆剧团参加2020年中国小剧场戏曲展演，于俞振飞昆曲厅演出《椅子》。

12月16日、17日　江苏省演艺集团昆剧院参加集团演出季，在江南剧院演出《梅兰芳·当年梅郎》。

12月22日　北京文化艺术基金资助项目、北方昆剧院大型原创剧目《救风尘》于2020年首演于长安大戏院。

12月25日—27日　江苏省演艺集团昆剧院《眷江城》剧组赴北京国家大剧院参加央视元旦晚会节目录制，该节目于2021年1月1日在央视戏曲频道播出。

12月26日　江苏省演艺集团昆剧院在大华剧场演出《319·回首紫禁城》。

12月28日、29日　北方昆曲剧院在长安大戏院举办"以艺抗疫"昆曲经典折子戏展演，上演《断桥》《赠剑》《天罡阵》《北饯》《学舌》《借扇》。

12月31日　江苏省演艺集团昆剧院在紫金大戏院举办石小梅从艺60周年传承专场，演出传统剧目《白罗衫》。

8月—10月　浙江京昆艺术中心（昆剧团）分别在杭州、宁波、温州、绍兴、金华等5地，以杭州为主会场、4地开设分会场联动演出，46个院团（院校）演出78场，涵盖昆剧、京剧、越剧、婺剧、绍剧、甬剧、睦剧、瓯剧、台州乱弹、新昌调腔等多个剧种，为观众奉上"艺术大餐"。

9月起—12月结束　江苏省苏州昆剧院分别于杭州、泉州、宁波、无锡、福州、厦门、常州、常熟、淮安、宿迁、昆山、丽水、宜兴、上海、苏州、广州、深圳、南宁、贵阳演出青春版《牡丹亭》全本或精华版共28场，于无锡、常州、上海、宜兴演出《风雪夜归人》4场，于南京、苏州演出《琵琶记·蔡伯喈》2场，于南京、苏州演出《占花魁》2场，于厦门演出新版《玉簪记》1场，巡演共计37场。昆剧院微信公众号为媒介开放"云赏·苏昆雅韵"在线看戏，在线开放2020年新年音乐会、青春版《牡丹亭》（全本）、《长生殿》（全本）共20期，"2020文化和自然遗产日"进行的"雅韵薪传"昆曲清唱音乐会以现场和网络直播的形式同步进行。

11月，浙江京昆艺术中心（昆剧团）与京剧、川剧、越剧、黄梅戏、歌剧、话剧、儿童剧和歌舞剧等多种形式开展37场高品质戏剧演出。

2020年，江苏省苏州昆剧院《琵琶记·蔡伯喈》参加第三届苏州市"文华奖"艺术展演，斩获苏州市文华新剧目奖、表演奖、荣誉奖、音乐设计奖、舞台美术设计奖；创排昆剧原创剧目《灵乌赋》；青春版《牡丹亭》（精华版）作为展演剧目参加第三届苏州市"文华奖"新人演大戏演出；完成了姑苏宣传文化人才项目《朱买臣休妻》的传承演出；完成了昆剧青春版《牡丹亭》（精华版）的录制工作。完成了2019年度"中华优秀传统艺术传承发展计划"戏曲扶持项目《烂柯山·逼休》《白罗衫·应试》《白罗衫·堂审》《琵琶记·听曲》《西厢记·拷红》《说亲回话》《别母乱箭》《十五贯·见都》等共8个折子戏的录制工作。

2020年，浙江京昆艺术中心（昆剧团）修复"残缺"剧目《长生殿·闻铃》《义侠记·游街》《雅观楼》《浣纱记·打围》《铁冠图·刺虎》《孽海记·思凡》《牡丹亭·寻梦》《醉菩提·当酒》，并将这些折子戏对"万""代"两辈人进行传承教学。

2020年，浙江京昆艺术中心（昆剧团）在浙江省舞台艺术小型剧（节目）库系统及西瓜视频等新媒体平台的《幽兰讲堂——昆曲来了》推出经典剧目《十五贯》《雷峰塔》《牡丹亭》，共48期内容。

# 后 记

《中国昆曲年鉴》于2012年问世,至今已连续编辑出版了10年。现在《中国昆曲年鉴2021》已经编辑完稿,即将付印。

《中国昆曲年鉴》编纂委员会在文旅部艺术司领导下组成,编纂工作得到文旅部艺术司明文军司长和许浩军处长的指导。

《中国昆曲年鉴2021》编纂工作自2021年3月启动,获得7个昆剧院团的支持。苏州市文化广电和旅游局徐春宏副局长主持策划,七院团领导、资料室专职人员紧密配合,提供相应资料、图片。

这里特别要提到的是7个昆剧院团承担此项具体工作的人士,特致感谢:

北昆,王晶、周好璐、王倩、李丽、郭宗民、程伟;上昆,徐清蓉、陆臻里、陆珊珊、刘磐;江苏昆,肖亚君、白骏、许玲莉;浙昆,李雯、钱柯羽、尹雪峰、钱嘉汶;湘昆,蒋莉;苏昆,杜昕英、叶纯、冯雅、张晓婕、吴雨婷、庞林春、俞润润、王玲玲、徐慧芳、荣恩、许思思、许培鸿、陶明天;永昆,吴胜龙、吴加勤、董璐瑶、李小琼、陈希茜;苏州市艺术学校,张心田;中国昆曲博物馆,孙伊婷、徐智敏。

全书目录由苏州大学张莉博士译为英文。

年度推荐剧目、年度推荐艺术家由各剧团研究提出。昆曲研究年度推荐论文系由专家评审、投票产生。

鉴于10年来出版费用不断上涨,而昆曲年鉴的经费一直没有变化,经苏州市文化广电和旅游局与苏州大学出版社协商,《中国昆曲年鉴2021》的原栏目稳定不变,适当压缩文字篇幅与彩图版篇幅,"昆曲研究"栏目的部分论文改为存目。请予谅解。

苏州大学出版社责任编辑刘海对昆曲知识的熟悉、热爱与责任心,保证了本书的编辑水准和品位。

《中国昆曲年鉴》编辑部设在苏州大学。艾立中、鲍开恺、李蓉、孙伊婷、谭飞、郭浏、陈晓东、王敏玲、张欣欣、方冠男、周子敬等承担各自的联络、搜集、编辑工作。

敬请昆剧界人士、专家学者批评指正,提供信息、资料。

联系邮箱:zjzhou@stu.suda.edu.cn。

<div style="text-align:right">

中国昆曲评弹研究院　朱栋霖
2021年8月1日

</div>